中華藝術論叢

第25辑

"新中国戏曲发展史研究"专辑

朱恒夫　聂圣哲　主编

上海大学出版社

图书在版编目(CIP)数据

中华艺术论丛. 第 25 辑,"新中国戏曲发展史研究"
专辑/朱恒夫,聂圣哲主编. —上海:上海大学出版
社,2021.9
　ISBN　978-7-5671-4317-3

　Ⅰ.①中…　Ⅱ.①朱…②聂…　Ⅲ.①艺术-中国-
文集②戏曲史-中国-文集　Ⅳ.①J12-53

中国版本图书馆 CIP 数据核字(2021)第 181420 号

责任编辑　柯国富
助理编辑　祝艺菲
封面设计　谷　夫
技术编辑　金　鑫　钱宇坤

中华艺术论丛　第 25 辑
"新中国戏曲发展史研究"专辑
朱恒夫　聂圣哲　主编
上海大学出版社出版发行
(上海市上大路 99 号　邮政编码 200444)
(http://www.shupress.cn　发行热线 021-66135112)
出版人　戴骏豪
*
南京展望文化发展有限公司排版
上海华教印务有限公司印刷　各地新华书店经销
开本 787mm×1092mm　1/16　印张 21　字数 460 千
2021 年 9 月第 1 版　2021 年 9 月第 1 次印刷
ISBN 978-7-5671-4317-3/J·579　定价　68.00 元

编辑委员会

主编导语

朱恒夫　聂圣哲

　　新中国成立后,因受社会制度、意识形态、时代精神等方方面面的影响,戏曲在剧种、剧团、演员、剧目、声腔、表演、舞美、传播、管理等方面都发生了巨大的变化,不要说和宋元明的形态相比,就是和民国年间的比较,也有较大的差异,有的则改变了原有的质地。

　　具体而言,变化有四大点。

　　一是主要剧团变成全民所有制,或集体所有制。从 20 世纪 50 年代初开始,几乎所有剧种艺术力量较强、观众基础较厚、传播面较广的剧团,都逐渐从班主制、共和制改成国有制,弱一点的剧团则为集体所有制。到 50 年代末、60 年代初,基本上没有了民营性质的戏曲剧团。集体所有制也接受国家财政的资助,与国有制其实没有本质的区别,都在剧团中设立党的领导组织,在人事安排、剧目创演、酬金分配上接受所属文化主管部门的管理,演职人员都按照评定的文艺级别每月领取固定的工资。这样的体制,有利于统一管理,有利于让剧团为每一个时期的社会中心任务服务,但是,由于演什么、演多少、票房如何,与演职人员的经济待遇没有直接挂钩,往往会不按戏曲规律运行,减弱了演职人员的练功与艺术创新的积极性,导致剧目生产的成功率较低、演出艺术质量不断下降、剧团运行的行政与经济成本较高。到了 20 世纪 80 年代初,国家实行了以市场经济为主导的经济方式之后,对剧团的经济效益也提出了要求,然而,长期与市场脱节的国有制或集体制的剧团,已经没有了在艺术市场中竞争的能力,在此情况下,国家便允许建立民营剧团,几十年来,已经先后成立了数以千计的民营戏曲剧团。但是,现在剧目生产的主体仍然是国营或集体所有制剧团。

　　二是建构了完整的戏曲体系。首先是剧团分布于全国各个层级和各个地域。大的剧种如京剧、评剧、越剧、豫剧、川剧、湘剧等,省、市、县都有所属剧团,甚至有中央文化部门直接管理的国家级剧团。20 世纪 50 年代,为了让所有老百姓都能看到戏曲,政府有计划地在每个县建立至少一个剧团。如果某地区没有本土剧团,或用行政的力量创建新的剧种,随之建立剧团,如吉剧、龙江剧、辽南影调戏、丹剧等,或将为大众喜欢的剧种移植到该地,如黄梅戏移植到吉剧、越剧的一些剧团调到宁夏等。其次是剧团内部构成了完备、稳定的人员体系。原来人员不断流动、行当不全、一人兼做几份工作的民营剧团在成了国有制与集体所有制剧团之后,因主要考虑剧团的社会效益与教育功能,便不计经济成本,于是,剧团的剧本创作、作曲、诸表演行当、导演、伴奏、舞美、宣传以及行政、后勤人员都配备齐全,即使是一个县级剧团,也能创演一部需要几十人上台的大戏,甚至主要角色设有 A、

B角,这无疑大大提高了演出质量。再次是形成了各层次的教育体系。戏曲教育有中专、大专、本科、硕士研究生、博士研究生等层次,并且设有戏曲文学、戏曲表演、戏曲导演、戏曲美术、艺术管理、戏曲历史与理论等专业。

三是成功创演了大量的现代戏。如何用传统的演唱形式反映现当代的生活,自20世纪初,戏曲界就开始进行探索,尤其是后来在中国共产党领导的抗日根据地,编演了许多配合抗日斗争的现代戏。虽然在当时的情境中,这些戏也起到了宣传、鼓动的作用,但以戏曲艺术的标准来衡量,绝大多数是不成功的。新中国成立后,党和政府高度重视现代戏的建设,采用多种精神与物质的奖励方式予以支持,并一度由国家文艺主管部门直接牵头,调动全国的艺术力量,对京剧的现代戏进行实验。之所以这样做,出于两个目的:一是为了充分发挥戏曲的教化功能,将执政党的主旨、思想和爱国主义精神、优秀的民族道德,通过戏曲剧目传导给亿万民众,以统一人们的思想和提升其革命觉悟与道德水平;二是根据戏曲的发展规律与时代的审美趋向,认为戏曲要保持活力,必须在演出古装戏、新编历史剧的同时,创演现代戏,让今天的人在戏曲舞台上看到自己的生活与身影,否则戏曲很难与时俱进。于是,从20世纪50年代初一直到今天,现代戏剧目不断地产生,尤其是在20世纪六七十年代,京剧现代戏的实验取得了突破性的进展,积累了从剧本创作到音乐、表演、舞美等一整套的丰富经验。70多年来,被全国观众高度认可的现代戏就有沪剧《罗汉钱》《芦荡火种》、淮剧《王贵与李香香》《海港的早晨》、评剧《刘巧儿》《我那呼兰河》《母亲》、吕剧《李二嫂改嫁》、豫剧《朝阳沟》《刘胡兰》《焦裕禄》、川剧《易胆大》《变脸》《金子》、黄梅戏《徽州女人》、京剧《白毛女》《红灯记》《智取威虎山》《沙家浜》《奇袭白虎团》《杜鹃山》《骆驼祥子》《华子良》等。

四是制作了数以百计的戏曲电影与戏曲电视剧。尽管中国的电影是从拍摄京剧《定军山》开始的、民国年间也不时地出品戏曲电影,但真正有计划、大规模地拍摄戏曲电影是新中国成立之后的事情。戏曲电影的意义是极大的,它能让广大普通的观众欣赏到像梅兰芳、周信芳、盖叫天、王传淞、新凤霞、常香玉、浩亮、杨春霞等这样著名戏曲演员的表演艺术;能让优秀剧目如越剧《梁山伯与祝英台》《红楼梦》《西厢记》、黄梅戏《天仙配》《女驸马》、豫剧《朝阳沟》等遍及全国城乡,甚至传播到海外;能让原来偏处一隅的地方戏艺术风貌呈现在天下人面前,如通过《团圆之后》《搜书院》而使得莆仙戏、粤剧广为人知。到了20世纪80年代,电视逐渐普及,电视剧成了人们文艺欣赏的主要形式,戏曲便和电视联姻,已经拍摄了上千部作品,尽管有的只是用了戏曲的一些元素,但对于戏曲的传播都起到了积极的作用。

上述的四点变化,造就了当代戏曲的独特形态。就整体而言,新中国的戏曲是发展的、进步的。虽然,近四十几年来,它处在低谷之中,跋涉艰难,但从来没有停止过前进的步伐。

为了回顾70多年来戏曲的发展历程,总结可以借鉴的经验,寻找失败的原因,揭示在新的社会制度中戏曲发展的规律,探索振兴戏曲的正确途径,全国艺术科学规划办公室设置了"新中国成立七十周年戏曲史"系列重大招标项目,经过2018年与2019年的招标,福

建、山东、黑龙江、安徽、北京、上海、湖北、内蒙古、江苏等省市的戏曲史分卷,获批撰写。为了推进这些重大项目顺利、健康地开展,并取得预期成果,全国艺术科学项目管理中心于 2020 年 11 月在"上海卷"的责任单位上海师范大学成立了"新中国成立 70 周年戏曲史重大项目联盟秘书处",聘任朱恒夫教授为秘书长,并举办了"新中国戏曲发展史学术研讨会"。为了让戏曲界、学术界尽早地分享这系列重大项目的阶段性成果,本刊便以专辑的形式发表在该研讨会上宣读的论文。

目　录

新中国成立后上海戏曲剧目创作概观

朱恒夫*

摘　要：新中国成立 70 多年来，由在上海注册的剧团上演的剧目达 4 000 多部，其中整理、改编的传统剧目有 1 500 多部，新编的大小古装戏、历史剧与现代戏近 3 000 部。总体而言，这些戏能够积极地应和时代的要求与观众不断变化的审美趣味，持续地在内容与形式上进行探索与实验，其创造性转化和创新性发展的成果对全国戏曲界产生一波又一波的影响，始终起着行业"领头羊"的作用。其主要特色与成就是：与时俱进，助力社会变革；大力创演现代戏，为全国戏曲界摸索出了丰富的可资借鉴的经验；进行现代性转型，张起了一面引领戏曲方向的旗帜。

关键词：新中国；上海；戏曲剧目；创作；概观

从 1949 年 5 月 27 日解放起，直到今天，由在上海注册的剧团上演的剧目达 4 000 多部，其中整理、改编的传统剧目有 1 500 多部，新编的大小古装戏、历史剧与现代戏近 3 000 部。搬演这些剧目的剧种有京剧、越剧、沪剧、昆剧、淮剧、滑稽戏、绍剧、扬剧、锡剧、甬剧、苏剧、粤剧、崇明与奉贤山歌剧等。在全国产生良好影响的剧目有 50 多部，其中有经过整理与改编的传统剧目，如昆剧《牡丹亭》《长生殿》、京剧《清风亭》《四进士》《萧何月下追韩信》《徐策跑城》《成败萧何》、越剧《梁山伯与祝英台》《西厢记》《红楼梦》《碧玉簪》《王老虎抢亲》《何文秀》《春香传》《孟丽君》《情探》、沪剧《庵堂相会》《女看灯》《阿必大回娘家》、淮剧《女审》《吴汉三杀》《三女抢板》、甬剧《半把剪刀》《天要落雨娘要嫁》《双玉蝉》；有新编历史故事剧，如京剧《海瑞上疏》《澶渊之盟》《义责王魁》《曹操与杨修》《廉吏于成龙》、昆剧《唐太宗》《钗头凤》《司马相如》《班昭》、淮剧《金龙与蜉蝣》《武训先生》、越剧《屈原》《孔雀东南飞》《则天皇帝》、沪剧《甲午海战》、扬剧《上金山》、奉贤山歌剧《贩桃郎》；有创作的现代戏，如昆剧《琼花》、京剧《智取威虎山》《龙江颂》《海港》《红色风暴》《刑场上的婚礼》《谭嗣同》《赵一曼》、越剧《秋瑾》《祥林嫂》《鲁迅在广州》《忠魂曲》、沪剧《星星之火》《红灯记》《芦荡火种》《史红梅》《鸡毛飞上天》《罗汉钱》《一个明星的遭遇》《为奴隶的母亲》《张志新之死》《姐妹俩》、扬剧《东方钟声》、淮剧《王贵与李香香》《海港的早晨》《母与子》《哑女告状》、滑稽戏《一千零一天》《三毛元》《性命交关》等。

　　70 多年来，尽管上海戏曲界在剧目的创演上受政治、经济和观众审美接受等多种因

　　* 朱恒夫（1959—　　），上海师范大学教授、博士生导师，专业方向：戏曲历史与理论。

　　【基金项目】本文为国家社科基金艺术学重大招标项目"新中国成立 70 周年戏曲史·上海卷"（19ZD04）、上海高水平大学建设上海师范大学中国语言文学创新团队（19SJ08）阶段性成果。

素的影响,不同的阶段,数量、质量不一样,呈现的面貌也不一样,然总体上来说,能够积极地应和着时代的要求与观众不断变化的审美趣味,持续地在内容与形式上进行探索与实验,其创造性转化和创新性发展的成果对全国戏曲界产生一波又一波的影响,始终起着行业"领头羊"的作用。

一、与时俱进,助力社会变革

为了配合中国共产党建立新的社会制度,宣传党的路线、方针与政策,改变落后的观念与习俗,树立正确的历史观、社会观与价值观,上海戏曲界在新中国成立之初,就努力紧随时代的步伐,在上演剧目的内容上主动地和社会脉动合拍。

上海解放不到半个月,1949年6月份的《沪剧周刊》便刊载了老解放区的新歌剧《白毛女》的全部剧情。不到两个月,即7月中旬,上艺、文滨与施家沪剧团便分别在皇后剧场、中央大戏院改编上演了《白毛女》,把属于一个新的意识形态的剧目搬上了舞台。一个多月后,即8月23日,又将反映老解放区人民生活的新剧目《小二黑结婚》搬上了沪剧舞台。9月7日,顾月珍组建的努力沪剧团,在龙门大戏院演出了革命戏剧《王贵与李香香》。之后,沪剧一如既往地贴近社会生活,任何政治风云与时代的波动,它都能及时地反映,这就不难理解为何家喻户晓的京剧现代戏《沙家浜》《红灯记》竟会都移植于沪剧《芦荡火种》和《三代人》(又名《密电码》)了。

其他剧种也一样。越剧为了配合于1950年5月颁布的新中国第一部《婚姻法》的实施,两个月后,就上演了经过整理、改编的《梁山伯与祝英台》,以梁祝的悲剧来批判"父母之命、媒妁之言"这一礼教制度的罪恶,倡导青年人自由恋爱、婚姻自主,所产生的积极影响,是不可估量的。

这种与时代同步的做法,不仅在新中国成立之初是这样,70多年来,一贯如此。"文革"结束时,因经济处于崩溃边缘,许多青年人找不到工作,他们思想苦闷,看不到未来的前途,一些人便走上了邪途。对于这样的情况怎么办?上海淮剧团创演了《母与子》,塑造了一个有着大局观念、宽广胸怀、慈爱之心的桂珍形象,以她成功挽救失足青年的故事告知人们:"骏马尚有失蹄时,人不犯错确也难",只要我们"不歧视,不怠慢,言语亲,笑声甜,意真诚,情无限",就会使他们迷途知返,"濯清污泥展新颜"①。自20世纪80年代中国社会确立了"以经济建设为中心"的方针之后,商品经济的大潮逐浪相高,使我国的经济取得了辉煌的成绩,但由于我们一度放松了精神文明建设,使得人们的道德水平大幅度下降,一些知识分子也受到了铜臭的熏染,有的忘却了立德、立功、立言,以天下为己任的古训,离开了自己所从事的专业,一门心思扎进商海中去赚钱;有的坐不住冷板凳,耐不住寂寞,致力投机取巧,甚至干出抄袭他人成果、到处招摇撞骗的勾当;有的则千方百计挤进官场,或当起所谓的"学术带头人",拉关系,找熟人,骗取科研项目,然后将国家大量的科研经费

① 罗怀臻主编:《上海当代剧作选》(1949—2019)第3卷,上海人民出版社2020年版,第542页。

收入囊中。由于知识分子有着较高的社会地位与较大的影响力,他们一心向钱看的行为产生了极大的消极作用。针对这样的状况,罗怀臻创作了昆剧《班昭》,以班昭与马续这两个古代知识分子的人物形象,诚勉知识分子们:"最难耐的是寂寞,最难抛的是荣华。从来学问欺富贵,真文章在孤灯下。"许多知识分子由看此戏而得到了心灵上的洗礼。2020年,在扶贫攻坚战的决胜之时,上海越剧院创演了讲述上海人到贵州扶贫的故事《山海情深》,反映了党中央建设小康社会"一个不能少"的决心与党员干部、人民群众在脱贫战中不折不挠的精神。

更为可贵的是,上海戏曲界不仅主动服务于每一次社会运动,还力求让剧目表现新时代的核心理念,即以人民为中心,让人们认识到,推动社会发展的是广大的人民群众,而不是个别的英雄人物;就整体而言,卑贱者,也就是劳动人民,其品德大大超出所谓的高贵者。首演于1958年由陈西汀创作的京剧《红色风暴》,以京汉铁路"二七大罢工"事件为素材,描写了以林祥谦为代表的工人群像,显示了工人阶级同军阀等反动势力斗争的无畏勇气和团结之后的巨大力量。上海淮剧团于1962年编演的《海港的早晨》,第一次展现了新中国码头工人的高大形象,让人们认识到,过去被人们瞧不起的"臭苦力",其实具有民胞物与、办事尽心尽责、诚实勤劳的高尚品质。在颂扬劳动人民的剧目中,最具有代表性的是京剧《义责王魁》,此剧是上海京剧院改编自上海市人民评弹团的演出本,由吕仲执笔,周信芳修订。在原剧《焚香记》所述的王魁与敫桂英爱恨情仇的故事中,老仆王中是一个极次要的角色,但在该剧中他被升为主角,剧写王魁中了状元后,竟冷酷地休弃了对他有再造之恩并与之海誓山盟的桂英,入赘宰相之家。老仆王中见他忘恩负义,痛加斥责,脱下袍衣,决然离去,显示了底层劳动人民明辨是非、遵道秉义的品质。

二、现代戏的探索,为全国戏曲界积累了丰富的经验

所谓现代戏,即为取材于现当代社会生活,反映时代精神并能体现当代人审美趣味的戏曲剧目。按理讲,戏曲既可以表现古代生活,也可以摹画现当代的生活,在题材上不应该有什么限制,但从戏曲的审美接受的客观规律上来说,观众更喜欢那些描写切近自己的人与事、最好能在舞台上看到自己影子的剧目,叙写帝王将相、才子佳人等故事的优秀剧目固然也能使他们获得美感,但毕竟离他们的生活非常遥远,不能像观赏现代戏那样感到亲切和从中得到许多生活的启迪。因此,要想让观众保持对戏曲的浓厚兴趣,或者说让戏曲永葆活泼的生命力,必须编演一定比例的现代戏。而编演现代戏,上海戏曲界在民国年间就作了较为成功的探索。

沪剧自民国七年(1918)成功上演了第一部时事新戏《离婚怨》后,便热衷将发生在上海城内能够反映时人较为关心的社会问题的真人实事搬上舞台。由于剧中的男女人物穿的多是时装,人们便将此类题材的戏称为"西装旗袍戏",代表作有《阎瑞生与黄连英》《黄慧如和陆根荣》《阮玲玉自杀》《范高头》《空谷兰》《姐妹花》等。越剧编演的现代戏虽然没有沪剧那么多,但由袁雪芬领衔的雪声剧团于1946年根据鲁迅小说《祝福》改编而成的

《祥林嫂》，引起了社会的广泛关注。

沪剧等剧种之所以能成功地编演现代戏，是因为它们是从民间小戏嬗变而来的，且历史不长，尚没有构建起系统的表演程式，从某种意义上说，它们的演唱不具有传统戏曲突出的审美特征。因此，这些现代戏剧目并没有真正解决戏曲的形式与现当代生活不和谐的矛盾，常被人们说成是"话剧＋唱"，而要解决这个矛盾，必须让京剧这样已经形成了一整套稳固的表演体系、历史较为悠久、影响较大的剧种上演现代戏。上海京剧界勇敢地承担起了这一艰巨的任务，经过从 20 世纪 50 年代末到 70 年代末 20 多年的探索，通过《白毛女》《红色风暴》《赵一曼》《海港》《磐石湾》《龙江颂》等剧目的实验，在题材选取、编剧、表演、唱腔、舞美等方面积累了丰富的经验，主要有下列两点：

一是在保持京剧唱腔风格的前提下，运用现代音乐作曲方法，进行创造性的转化。具体做法为：主题音乐贯穿全剧，即设计一个与剧情、主要人物行动相配的乐句或一两个乐汇，作为特色音调，贯穿全剧。根据剧情和人物性格发展的需要，运用不同的变奏手法，以塑造人物的音乐形象，使得人物的性格更加鲜明突出。如《智取威虎山》中，采用《东方红》《中国人民解放军进行曲》和《三大纪律八项注意》中的乐句，构建全剧与主人公杨子荣的主题音乐；为人物设计个性化的唱腔。旧时包括京剧在内的戏曲音乐基本上都是"一曲多用"，上海京剧院为了让音乐贴合人物的思想感情和表现其性格，在运用传统唱腔的基础上，或吸收新音调，或选择传统唱腔的材料进行加工改造，或在传统唱腔中糅合一些民歌与地方戏的乐句、乐汇。个性化的唱腔设计，效果非常显著，如杨子荣雄健豪放的唱腔，表现了这位孤胆英雄的大智大勇；用普通话加工而成的"普白"和以京白为基础吸收现代生活语言而创造成的"京韵白"来唱念，让京剧现代戏的接受，在语言上没有任何障碍。《杜鹃山》的念白用的都是韵白，不仅有着强烈的节奏感，还助力现代戏的诗化，避免了"话剧＋唱"的弊病。打破了"三大件"加武场的单一、枯燥的伴奏形式，用中西混合乐队来伴奏。当然，仍以京剧的"三大件"——京胡、月琴、弦子为主，而以西洋乐器为辅，以保证京剧音乐的风格。如《智取威虎山》"打虎上山"中主人公出场前的前奏曲——以急遽的鼓板与快速的中西弦乐，配合布景画面，生动地营造出了无边的林海与茫茫的雪原环境。接着，在由圆号独奏的旋律中，洋溢着豪迈气概的杨子荣伴随着由远而近的马嘶声扬鞭而来，并在色彩明丽、节奏快速的音乐伴奏下唱起了"穿林海跨雪原气冲霄汉"的唱段①。

二是活用传统程式，创造新的表演语汇。京剧表现现当代生活的最大难题，是如何解决已经形成体系的程式性动作与现当代生活的矛盾的问题。完全抛弃程式，很可能成了"话剧＋京腔"的表现形态，不是真正意义上的京剧艺术；而用已有的程式来演现代戏，内容与形式一定不协调。为了解决这样的矛盾，样板戏首先在行当与人物的对应上打破常规，以一行当为基础，再借鉴其他行当的表演方法。其次是化用传统程式，编创新的表演动作。如《智取威虎山》"打虎上山"场中的杨子荣的"马舞"，是将京剧中的"大跳""颠�踬步""劈叉""纵身下马"等程式和蒙古族舞蹈中的"马舞"动作融合而成的；剧中的"滑雪舞"

① 参见朱恒夫：《京剧现代戏的百年实践与成功经验》，《文艺理论研究》2021 年第 2 期。

则是对传统表演程式中的"侧步滑行""蹲步"和传统武戏的"双飞腿""旋子"等改造而成的。

这些经验已经成了其他剧种编演现代戏借鉴的范式,客观地说,近40多年来全国诸剧种编演的现代戏无一不是沿着上海京剧界蹚出来的道路向前行进的。

三、现代性转型,张起了一面引领戏曲方向的旗帜

戏曲是农业文明的产物,所表现的主要是传统文化。尽管优秀的传统文化永远是我们民族的根基,但毕竟和现代性有一定的距离,而戏曲要得到当代人的赞赏,必须让剧目的内容与形式表现现代性。何为内容的现代性?虽然仁智之说,莫衷一是,但以当代成功的戏曲剧目来看,主要的不外乎两点:一是体现出平等、自由、法治、宽容等民主精神;二是深入地解剖复杂的人性,正确地揭示出人物的行为动机。

现代性不等于现代生活,所以,不论是古代的题材,还是当下的故事,都能让其放射出现代性的光芒。

富有现代性的剧目的编演,与思想解放运动密切相关。所以,这些作品大多产生于改革开放的新时期,而上海具有现代性的剧目则可以追溯到1957年由田汉与安娥根据《王魁负桂英》改编、上海越剧院首演的《情探》,该剧没有将人简单地分为好人或坏人,而是对人的行为动机做了真实的描写,因而所塑造的人物形象,一如生活中之人,有血有肉有气息。剧中的王魁在中了状元之后对于公卿们的求亲,也曾婉言谢绝:"状元家有糟糠之妻,亲事不便应允。"在派王忠递送休书后,旋即看到了桂英的来信,立时为她的真情而感动:"桂英情深实可悯,字字行行是泪痕。帝都欢笑幽闺冷,怎不叫人暗伤神?"马上令小吏让王忠回来,只是"快马如飞也追不上了。"似乎若不是"仕途亨通、青云直上"的诱惑太大,若不是害怕自己被"贬下凤凰台","退回莱阳,再过那卖字画、典钗环的穷苦日子",他也不会做停妻再娶、忘恩负义之事。然而,当桂英央求他:"纵然是我无福做妾滕,望状元公能开一线恩。收容我在府上做奴婢,常伴郎君侍晨昏。日间三餐我伺奉,夜晚来铺床叠被理衾枕。王郎啊,为奴为婢我自甘愿,免沦异乡受欺凌。"王魁的态度却是断然拒绝:"穿上的紫袍岂能变回蓝衫,享受了的荣华不能化为泡影!"[①]可见,以剖析心理动机的方法来写反面人物,并不影响其批判的力度,相反,倒能让观众更加看清楚王魁自私自利的灵魂。

新时期以来,上海戏曲界有两个剧目在全国范围内产生了较大的影响:一是由陈亚先编剧、尚长荣主演的京剧《曹操与杨修》,另一是由罗怀臻编剧、梁伟平主演的《金龙与蜉蝣》。

上海京剧院首演于1988年的《曹操与杨修》中的曹操,是"一个为人性的卑微所深深束缚、缠绕着的历史伟人形象。在'伟'和'卑'两者不可调和的冲突中,他的一切悖谬的举

① 罗怀臻主编:《上海当代剧作选》(1949—2019)第2卷,上海人民出版社2020年版,第269—290页。

止都得到了合理的解释"①。剧中的曹操有治国安邦的远大抱负、运筹帷幄的雄才大略、求贤若渴的真实愿望,这些都是他的"伟大"之处。可是他也有与生俱来的和凡是掌握了重权之人共有的性格缺陷:自以为是,刚愎自用;妒贤嫉能,不允许他人尤其是下属的才能超越自己,其权威更是不许任何人冒犯,哪怕是无意的触碰;为了个人的理想与目标,任何人与事,只要是他觉得起障碍作用的,就会毫不留情地予以清除。这是一个伟大与卑微同时存在于灵魂之中的人物。而曹操的"对手"杨修也不是个品性完美的知识分子,他和曹操虽有相同的志向,也愿意倾心尽力地辅佐曹操,但狂傲又狷狭的性格,使得他与曹操无法和谐相处。他自作聪明,无视主帅的权威与军纪的约束,私自派孔闻岱到敌国去购买军马粮草;他越权调兵遣将,搅乱军心;他容不得曹操矫饰作伪,逼曹操杀其爱妻。为了让曹操服输,他让三军主帅为自己在雪地里牵马坠镫十里。他不知道权变,不知道大局的利益高于一切,只是按照自己的心意行事,结果是"出师未捷身先死",而且是被欣赏自己才干的曹操所杀。

上海淮剧团首演于 1993 年的《金龙与蜉蝣》,引导着观众,站在今日的历史高度,以历史唯物主义视角,冷峻地审视封建社会的专制制度,通过金龙这一人物性格与心理的变化,描绘了权力让人性异化的过程,从而揭示了专制制度这一罪恶的源头。剧中的金龙在父王被害之后,成了海岛上的一个渔民,纯朴的民风、妻子的真情与劳动的欢乐陶冶了这位落难公子的品性,他享受着与妻儿在一起的简单生活:"打渔归来心欢畅,又见妻子与儿郎。渔家自有渔家乐,太太平平度时光。"(第一幕)就在他决心离开妻儿时,他的品性并没有发生变化,充满于心中的是愧疚与感激之情:"玉凤啊,感激你患难之时相为伴,感激你疗伤抚痛情意长。感激你果腹御寒一张网,感激你三年相爱恩一场。今日饮你一泉水,他年报还十条江。"(第一幕)然而,在他做了帝王之后,那感恩之心、慈爱之情便荡然无存,为了帝王的宝座,为了江山不改他姓,他凶残地杀害了牛牯,并阉割了牛牯的"后代",又丧心病狂地一拨拨征集天下的民女,做他传宗接代的工具。而这一切,都是"家天下"的社会制度造成的。在这个制度下,任何一个处于帝王位置上的人,必然会以虎狼之心对待他人,以铁血的手段维护与巩固他既得的权力。

这两部剧出品之后,誉满全国,不论是戏曲专家,还是普通观众,都给予了很高的评价,前者被视为新时期戏曲的代表之作,后者则被拥戴为"都市戏曲"的榜样。之所以如此,就是因为它们的故事内涵和人物形象传导出现代的意识,与今人的思想观念和审美趣味息息相通。

今日之戏曲,仍未解除危机。上海戏曲界应一如既往地做"排头兵",自觉地担负起探索振兴之路的责任,用更多更好的剧目促进戏曲百花园地的繁荣。

① 尚长荣:《一个演员的思索》,《光明日报》1995 年 12 月 12 日。

新中国成立初期上海戏曲
艺人自我身份认识的转变

黄静枫*

摘　要：如果说陈毅市长和上海市政府在解放初期"求贤如渴""礼贤下士"的态度消除了广大旧艺人徘徊、观望的情绪，使其获得了在新中国照样可以唱戏的认识，从而对新政权产生感戴和归顺之情，那么，接下来一系列的学习活动、政治礼遇和保障措施则让旧艺人切实体验到"新人"身份正在为自己带来一场脱胎换骨般的"涅槃"。强烈的"翻身感"从广大上海戏曲艺人的内心深处逐渐升腾而起，这背后正是他们身份认同集体重建的过程。在市政府多途径、分步骤的改造中，从感动到教导、再到善待，多项举措使广大艺人最终完成自我转变。他们在洗了个"热水澡"后精神焕发，积极投入"戏改"中，要让自己成为一个为人民服务的艺术工作者。这场思想和灵魂的革命成绩斐然，标志着戏曲这一大众娱乐样式在被纳入社会主义体系的道路上开局良好，也揭开了群众政治动员的序幕。

关键词：新中国；上海戏曲艺人；身份认同；开班宣教；政治礼遇

　　帮助旧艺人打破固有观念、树立全新的价值观和事业观、完成自我身份认识的转变，是刚成立的人民政府面临的一项迫切任务。这不仅是意识形态建设的需要，更为直接的原因是这一转变能否实现直接关系到即将开展的"戏改"工作是否可以顺利推进。在旧艺人的集体记忆深处，他们是被人轻视的卑贱之流，供人娱乐的倡优之辈，他们所操持的是"贱业""小道"。试想，如果旧艺人仍然以下贱服务行业的从业者自居，他们怎么会成为"人民"中的一员？怎么能以主人翁和建设者的姿态投入工作？怎么可能培养起政治意识？而此时即将在全国范围开展的"戏改"工作的实质就是要将戏曲纳入全新的政治体系中，在戏曲即将被政治委以重任之际，很难想象作为构成主体之一的演员是一个个与政治绝缘、只知道唱戏的人。缘于此，"五五指示"明确指出："戏曲艺人在娱乐与教育人民的事业上负有重大责任，应在政治、文化及业务上加强学习，提高自己。"[①]在这里，政治是被提到文化和业务之前的。新政权希望旧艺人摒弃"戏子""下九流"的观念，由衷地认识到：其一，自己是这个国家的主人，在这个工人阶级领导的社会主义国家中，自己是光荣的艺

　　* 黄静枫（1986—　），博士，上海戏剧学院副教授，专业方向：戏曲历史与理论。

　　【基金项目】本文为国家社科基金艺术学重大招标项目"新中国成立70周年戏曲史·上海卷"（19ZD04）阶段性成果。

　　① 　中央人民政府政务院：《关于戏曲改革工作的指示》，《人民日报》1951年5月7日。

术工人,因为自己"在工作(演唱)时也必须付出一定的精神劳动和体力劳动"①。其二,作为文艺工作者,自己是人类灵魂的工匠,在娱乐人民的同时也应该教育人民。新政权对旧艺人寄予了较高的革命期许,它希望以重新分配社会角色的方式开启这一厚望。这既是一个重塑的行为,也是一个团结和动员的行动。

为了促成上述身份认识的转变,政府双管齐下:一方面,开办讲习班、文化识字班、艺人学校、培训班,通过相关学习让广大艺人知晓新身份;另一方面,通过具体的改善措施让他们切身感受新身份带来的实惠,从而在思想深处真正接受这一社会角色,并形成集体意识。在时代浪潮的裹挟之下,广大上海戏曲艺人的身份认识正经历一场重大的转变。陈毅市长和上海市政府在解放初期"求贤如渴""礼贤下士"的态度让广大旧艺人认识到在新中国可以好好唱戏,接下来一系列的学习活动、政治礼遇和保障措施则让旧艺人切实体验到新政权下自己正经历一场脱胎换骨般的"涅槃"。事实上,给予艺人足够的温暖,首先让他们感到受人尊重而不是歧视,这是思想改造得以顺利开展的前提。于此,新政权和最高领导人有着清醒的认识。早在1949年7月,周恩来在中华全国文学艺术工作者代表大会上就强调:"旧社会对于旧文艺的态度是又爱好又侮辱。他们爱好旧内容旧形式的艺术,但是他们又瞧不起旧艺人,总是侮辱他们。现在是新社会新时代了,我们应当尊重一切受群众爱好的旧艺人,尊重他们方能改造他们。"②总之,新政府"采取正确的团结方针,通过他们的自觉自愿使他们的人生观和艺术观得到逐步的改造"③。

一、开班宣教

1949年6月18日,上海解放后仅一月,市政府就组织成立了上海市戏剧电影工作者协会,全市约有2 000人出席了声势颇大的成立大会。协会的主要活动之一就是学习会,组织成员学习宪法相关文件、整风运动文献和社会发展史。紧接着,从7月22日到9月5日,上海市军事管制委员会文艺处举办第一届"地方戏剧研究班",招收"平剧、越剧、沪剧、江淮戏、弹词、维扬戏、滑稽的编导和演员"④。主办方选择剧团歇夏期间举办,就是希望广大旧艺人都能参加,从而实现"改革地方戏剧成为新民主主义的戏剧"的目的。开班前文艺处召集部分越剧演员座谈,其间时任文艺处剧艺室主任的伊兵直截了当地宣称艺人要"做人民的先生",而"一点道理都不懂怎样做先生呢? 所以先要做学生,学习。学得好好的,变成光荣的人民艺术家"⑤。可以说,新政权已然为上海戏曲艺人制定了新身份,而举办研究班最重要的目的就是周知这一新身份。7月22日,首届"地方戏剧研究班"于常

①　《加强和扩大与旧艺人的团结合作》,《戏曲报》1950年第3卷第2期。

②　周恩来:《在中华全国文学艺术工作者代表大会上的政治报告》,见文化部文学艺术研究院编:《周恩来论文艺》,人民文学出版社1979年版,第22页。

③　《上海市一年来戏曲改革工作的总结》,见中共上海市委党史研究编:《上海文化建设文献选编(1949—1966)下》,上海书店出版社2014年版,第38页。

④　《改造艺人改造地方戏　文艺处举办夏令营》,《文汇报》1949年7月2日。

⑤　《文艺处昨召集越剧演员座谈　学习做人民的艺术家》,《文汇报》1949年7月18日。

德路 964 号正式开班,上海 200 多位戏曲工作者(编导、演员、乐师等)报名参加,尤以越剧女伶为主。袁雪芬、范瑞娟、傅全香、徐玉兰、竺水招、张桂凤、吴小楼、陆锦花、戚雅仙等都参加了学习。伊兵任班主任,刘厚生任副主任,吴小佩任教导员,除了专业方面的研讨外,研究班还开设了"社会发展史""中国革命与中国共产党""在延安文艺座谈会上的讲话"等政治课程。班主任伊兵不停地向大家灌输"文艺要为工农兵服务,为人民服务"的观点,因为他们不再是旧社会的"戏子"而是新中国的"主人"。很多艺人第一次接触到上述观点,颇觉新鲜。在于伶等启发下已经争取政治上进的越剧名伶袁雪芬学习后提高了认识,觉得越剧女伶大多来自农村,为工农兵服务义不容辞①。越剧演员张桂凤对"唱戏"这一职业的认识发生转变,"从此不再打骂徒弟,相反鼓励徒弟学习,对劳动感到愉快而再不以为是耻辱了"②。越剧演员徐玉兰在第一届"地方戏剧研究班"以第一名的结业成绩被评为优秀学员,在近 40 天的学习中她从未缺过一次课,一时间传为越剧界美谈。她曾这样谈及这次学习对自己思想观念的影响:

> 解放初参加的那次"地方戏剧研究班",可以说使我思想上起了一个质的飞跃。从前,我把越剧仅仅作为个人的爱好,看作我和我们越剧界姐妹们自己的事。通过研究班学习、研讨,我认识到,应当把越剧看作为党的文艺事业的一个组成部分,同属于整个革命大事业。从今以后,我们这些在旧社会被称为"戏子"的演员,将真正成为文艺舞台的主人。我将更加兢兢业业,为繁荣越剧事业奉献自己毕生精力。③

事实上,早在上海解放前夕她就对共产党的政治理念有所了解,"平等""主人""劳苦大众"等名词吸引着她,她迫不及待地迎接新政权,足见她已经难以忍受自己的旧身份,而渴望获得新政权下的新身份。1952 年她响应中央军委的号召,毫不犹豫地带领玉兰剧团北上参军,将自己变成人民解放军的文艺战士。这正是实现自我身份认识重建后才可能做出的选择。其他学员也通过学习,明白了自己现在是谁,将来如何走下去等问题。尤其认识到艺人们的演出可以推动革命和社会进步,属于国家文化建设重要构成后,他们觉得受到了新政权极大的尊重,他们欢欣雀跃地接受"文艺工作者"的新身份④。

1950 年 8 月,军管会文艺处举办了第二届"戏曲研究班",这一次学员人数猛增至 1 200 多名。沪上戏曲界人士的政治热情空前高涨,他们也希望接受政权的规训正式上岗。学习班通过讲座继续帮助艺人们树立全新的身份认识。该学习班的学员、越剧演员王文娟曾回忆:

> 在学习班里,我们第一次学了社会发展史,接触到类人猿这些知识,觉得十分新

① 参见袁雪芬:《求索人生艺术的真谛——袁雪芬自述》,上海辞书出版社 2002 年版,第 119 页。

② 《二百多位地方戏工作人员胜利完成学习任务》,见中共上海市委党史研究编:《上海文化建设文献选编(1949—1966)下》,上海书店出版社 2014 年版,第 16 页。

③ 转引自赵孝思:《徐玉兰传》,上海文艺出版社 1994 年版,第 155 页。

④ 《二百多位地方戏工作人员胜利完成学习任务》,见中共上海市委党史研究编:《上海文化建设文献选编(1949—1966)下》,上海书店出版社 2014 年版,第 16 页。

鲜。除了上课便是听报告,说过去演戏是为了挣钱养家糊口,现在我们成为了国家的主人,演戏是为人民服务。大家顿时觉得地位不一样了,有一种受重视的自豪感、使命感和光荣感。①

沪剧演员顾月珍、维扬戏演员筱文艳等学员在学习后坦诚地交代自己过去唱戏的动机是为了嫁有钱人、多挣钱,现在她们"能认识了自己工作的任务,批判了各种不正确的人生观和旧的思想意识,开始建立为人民服务的新的人生观"②。连续参加了第二届和第三届"戏曲研究班"的淮剧女艺人筱文艳思想发生了重要的转变。伊兵、刘厚生深入浅出的讲解,让她明白了为什么演戏,为谁服务。尤其是于伶"演戏应该为人民、活着应该为人民"的报告震撼了她的心灵。这些新名词、新称谓、新说法正在改变着筱文艳的价值观与事业观,她"第一次感受到和懂得了演员不再是'戏化子',而是'人类灵魂的工程师',第一次体会到从事戏曲工作的自豪感和责任感"③。总之,让广大戏曲工作者明白"过去为谁演戏,今后为谁服务"④,是上海解放之初地方戏演员研究班最主要的教学任务之一。

1950年5月下旬至7月,上海市第一次文学艺术工作者代表大会召开,上海文联成立,其由上海市戏曲改进协会(以下简称"上海戏改协")在内的五个协会组成。上海文联设置委员会,下设各协会办公室。上海戏改协的主席是周信芳,副主席为刘厚生与董天民,秘书长为洪荒,会员分团体会员(各剧种的戏曲工作者)和个人会员(戏曲研究者),任务包括改造会员、改造业务以及改造制度⑤。

1950年11月27日至12月11日,文化部在北京召开全国戏曲工作会议,大会提出废止"旧艺人""旧戏曲"的称号字样,代以"艺人""戏曲工作者""新戏曲"的称谓。彼时,全场戏曲艺人代表掌声如雷,长达15分钟之久。这是他们发自内心的欢悦与感奋。参加该会的上海京剧名伶周信芳感慨道:"自尊地说,我们要做教师了。艺人是人类灵魂的工程师,要做新中国的宣传员。"⑥

新生的共和国很注重阶级成分的划分,城市中的广大知识分子作为中间阶层是需要被改造的,城市文艺工作者也被算作知识分子。1951—1952年,全国范围内开展了一场大规模的知识分子思想改造运动。大多数知识分子通过学习,"克服旧思想,接受新思想,树立为人民服务的观点,使自己获得了前进的方向和力量"⑦。1951年11月17日,正当知识分子思想改造运动如火如荼,全国文联决定首先在北京文艺界组织整风学习;11月

①　王文娟:《天上掉下个林妹妹:我的越剧人生》,上海文艺出版社2012年版,第82页。

②　《为戏曲改革工作准备条件,二届戏曲研究班结束》,见中共上海市委党史研究编:《上海文化建设文献选编(1949—1966)下》,上海书店出版社2014年版,第44页。

③　高义龙:《筱文艳舞台生活》,上海文艺出版社1986年版,第58页。

④　周信芳:《论学习、改造的重要——八月五日在上海市第二届戏曲研究班开学典礼上的讲话》,见《周信芳全集·文论卷(Ⅰ)》,上海文化出版社2014年版,第61页。

⑤　参见《关于上海戏曲界群众团体的情况和意见》(1950年5月),上海市档案馆藏,档案号:B172-1-18,第10、16页。

⑥　周信芳:《戏曲工作会议的收获》,见《周信芳文集》,中国戏剧出版社1982年版,第4页。

⑦　胡绳主编:《中国共产党的七十年》,中共党史出版社1991年版,第301页。

26 日,中共中央批转中央宣传部报告,决定在全国文学艺术界开展"整风学习运动"①。1952 年 5 月,华东文艺界学习委员会成立,夏衍担任学委会主任委员,确立了整风运动的基本目标"人心拥护,文艺繁荣,作品有望"②。上海文艺界整风学习运动自当年 5 月 22 日开始,到 7 月 18 日结束,上海文协、音协、美协、戏改协、华东剧院、上影厂、上联厂、华东人民剧院等单位共 1 346 人参加了运动,其中就有一部分是戏曲艺人,他们的学习态度十分积极。这可以从夏衍写给时任文化部副部长兼任中宣部文艺处处长周扬的一封信中略知一二。6 月 5 日,整风第一阶段结束,夏衍当日致信周扬汇报工作,信中称:"学习是热心的,积极的,很少有人缺席,地方戏演员每日两场戏,每日上午仍能从八点学习到下午一点。"③夏衍还在信中指出,虽然戏曲界的政治素养不高,但比起文协、音协、美协,他们的"专家包袱"比较轻,更容易改造。在这次整风运动的总结大会上,学委会副主任委员舒同指出,学习前有部分人没有意识到作为一个新中国文艺者的责任与光荣,而经过 40 余天的学习后,所有人对自己的身份与责任有了清醒的认识,大家在文艺必须为工农兵服务、文艺应该很好地成为整个革命机器的一个组成部分等问题上达成一致④。京剧名伶言慧珠也在回忆录中称:"五二年夏季,参加文艺整风学习,认识有所提高。"⑤1956 年,她彻底放下包袱,积极要求接受组织的领导,并于同年 5 月正式成为上海京剧院的一名二级演员。

当然,思想改造工作也会遇到阻力。这在于很多旧艺人文化程度并不高,突然告诉他们"灵魂工程师"之类的称谓,他们并不会马上理解和接受,因此就需要广大的文化干部和"戏改"领导在日常生活和工作中反复渗透和耐心讲解。上海锡剧艺人梅兰珍曾回忆解放初期最令她感到惶惑的是"灵魂工程师"和"知识分子"这两个词:

> 领导人逢会必讲,要我们为工农兵演好戏,珍惜这个崇高的荣誉。我左思右想不理解,就去找领导申辩说:"我是个唱戏的,一没文化二没知识,怎能算是工程师和知识分子呢?"领导同志笑着启发我:"所谓灵魂工程师,就是要演出有益于人们身心健康的好戏;至于知识分子嘛,凡是从事文化、科学、艺术工作的人,都是属于知识分子范畴的,你们演员当然也不例外了。"⑥

越剧艺人吕瑞英曾回忆她加入华东戏曲研究院后,伊兵秘书长对她的循循善诱:

> 他还给我讲文武两支革命队伍的道理,使我第一次受到演戏为人民,演戏为工农

① 《中共中央关于在文学艺术界开展学习整风运动的指示》(1952 年 11 月 26 日),见中央档案室、中共中央文献研究室编:《中共中央文件选集》(1949 年 10 月—1966 年 5 月)第七册,人民出版社 2013 年版,第 276 页。

② 《致周扬》,见周巍峙主编,沈宁、沈旦华、沈芸编:《夏衍全集·书信日记》,浙江文艺出版社 2005 年版,第 134 页。

③ 阮清华:《上海文艺整风时期夏衍致周扬六封未刊书信解析》,《中国现代文学研究丛刊》2020 年第 5 期,第 216 页。

④ 《上海文艺整风学习结束 舒同同志做总结报告》,见中共上海市委党史研究编:《上海文化建设文献选编(1949—1966)下》,上海书店出版社 2014 年版,第 60 页。

⑤ 转引自费三金:《绝代风华言慧珠》,上海人民出版社 2010 年版,第 176 页。

⑥ 梅兰珍口述,孙中整理:《梅兰珍的戏剧人生》,上海文艺出版社 1996 年版,第 77 页。

兵的启蒙教育,第一次听到我们被称作人类灵魂的工程师。那时的激动心情,确实很难用语言来形容。①

可见,新政权在向旧艺人们传达新身份时,不仅通过集中学习,还依赖施教者在日常生活中的引导。随着单位体制的建立以及精英艺人被纳入国营体系中,这种由行政领导进行的日常式的宣教成为可能。或许这才是更加亲和与有效的宣教方式。

新政权在告诉艺人他们是主人、不是戏子的同时,还要告诉与他们合作共事的新文艺工作者、"戏改"干部不要把他们当"戏子"看。在 1950 年的全国戏曲工作会议上,田汉便呼吁:"任何名艺人的一生都是受侮辱、受损害的一生。如今随着人民的解放,新中国的建立,艺人们翻身了,地位提高了,昨天的'高台教化'今天成为'以艺术教育人民的教师'。对于这些人民的教师们,应当尊重他们!"②1950 年 8 月,华东军政委员会文化部在上海召开华东戏曲改革工作干部会议,会上夏衍强调改造旧艺人的前提是团结和尊重旧艺人,向他们学习而不是居高临下③。

二、政 治 礼 遇

让全新的身份认识在广大艺人的思想深处生根开花不可能一蹴而就,除了告知之外,还需要采取具体的措施让他们切实地感受到"新人"不只是口头上说说,而是有实质性的变化。赋予了他们前所未有的政治权利便是一项实在的举措。新中国成立后,优秀的伶人被纳入参政议政的行政体制中,曾经只能在舞榭歌台上焕发容光的他们,现在还可以卸去装扮在政府的会议桌前畅所欲言,这是史无前例的,更是无比荣耀的。虽然并不是所有的伶人都能够共商国是,但这项举措所起到的鼓舞和导向作用却是指向全体戏曲艺人的,促使他们完成全新身份的自我塑造。正如周信芳在中国人民政治协商会议上所感慨的:

> 原来我们中国旧剧也不是完全与政治无关的。从优孟以来,许多优秀演员曾经通过很委婉曲折或是尖刻猛烈的讽刺来批评政治、影响政治,但顶多也只能讽刺政治,却不能参与政治。旧剧演员有机会参与政治甚至参加今天这个伟大的人民建国事业的,在中国五千年的历史上要从我们这四个人——梅兰芳、程砚秋、袁雪芬和我算起! 旧剧也当作人民艺术看待,这真是我们从来不曾有过的光荣。④

新中国成立初期,上海军管会、文管会、影剧协会、戏改协、华东戏曲研究院等相关机构不仅安排优秀艺人参加各类会议、担任各种政治职务,还通过组织一些政治性的演出活

① 吕瑞英:《两种制度两重天》,见《文化娱乐》编辑部编:《越剧艺术家回忆录》,浙江人民出版社 1982 年版,第109 页。
② 田汉:《为爱国主义的人民新戏曲而奋斗》,《人民日报》1951 年 1 月 21 日。
③ 夏衍:《关于戏改工作的一些初步意见》,见中国艺术研究院戏曲研究所《戏曲研究》编辑部、吉林省戏剧创作评论室评论辅导部编:《戏剧工作文献资料汇编·续编》,1985 年,第 109 页。
④ 周信芳:《在中国人民政治协商会议第一届会议上的发言》,《光明日报》1949 年 9 月 26 日。

动让更多普通的艺人也能深刻感受到自己是这个新生国家的主人,自己演戏也是工作,也可以参与到政治生活中。

周信芳在1949年前已然是沪上伶界翘楚,新中国成立后各种行政职务接踵而至:上海军管会文化局戏曲改进处处长、华东戏曲研究院院长、上海京剧院院长、中国戏剧家协会副主席、中国剧协上海分会主席等。不仅如此,他还"几次参加全国政治协商会议和全国人民代表大会,讨论建设国家大计"[①]。1959年周信芳正式向中国共产党党组织提出入党申请,早在两年前和他并肩作战的老战友梅兰芳就已经递交了入党申请书。这是他们政治生活的重要一笔。"北梅南周"相继申请入党,正充分说明这群由旧入新的戏曲名伶们,他们灵魂深处已然深信自己是人民中的杰出一员、是社会主义文化事业的建设者。总之,他们已经彻底实现身份的自我转换。这当然与他们不断受到新中国在政治上的礼遇相关。或者说,人民政府不断仰赖、尊崇他们的过程,也是他们政治信心、身份意识逐渐增强的过程。

当周而复通知袁雪芬去参加第一届政治协商会议时,起初她十分惶恐,觉得一个戏曲演员怎么会与政治联系上。当她受到周恩来的欢迎后,惊叹道:"旧社会被视为戏子的我,竟然也能参加商量国家大事了。"[②]戏曲艺人袁雪芬接着又参加了开国大典。在北平改为北京的40多天的政治生活中,袁雪芬发现这个刚成立的新政府在政治上并不拒绝艺人,加上此前在研究班上的学习,她对自己应该具有的新身份有了一定反省。她向周总理坦陈心扉:

> 来北平开会前,我还欣赏自己是个超政治的只愿演好戏的演员。这四十多天来的所见所闻,促使我要做一个清醒的自觉者,我要求入党,成为一名共产党员。[③]

主动申请入党,让自己成为执政党中的一员,说明此时的袁雪芬已经放下"戏子"的包袱,开始争取全新的身份,她要成为一名为人民服务的艺术家。

如果说周总理亲自出面安排相关部门迎接俞振飞回沪已经令其感激涕零[④],那么,自港返沪后人民政府给予他的一系列政治头衔则促使他获得全新的身份认同。1955年他被推选为上海市政协委员,翌年又当选为上海市人人代表,1957年出任上海戏曲学校校长,1958年以主要演员身份加入中国戏曲歌舞团出访欧洲。"这一切使他昂首挺胸,扬眉吐气,产生了强烈的翻身感。"[⑤]

1949年李玉茹才只有25岁,不过,她已经在沪上小有名气。很快,一系列的职务、会议和政治性的演出活动接踵而至,她还成为各界代表。这让她"体会到了一种参与到社会

① 周信芳:《永远忘不了这庄严的时刻》,《戏剧报》1959年第13期。

② 袁雪芬:《求索人生艺术的真谛——袁雪芬自述》,上海辞书出版社2002年版,第123页。

③ 袁雪芬:《求索人生艺术的真谛——袁雪芬自述》,上海辞书出版社2002年版,第126页。

④ 俞振飞:《耄耋之年情更深——追忆周总理、陈毅副总理对我的深切关怀》,见袁兆启主编:《肝胆相照见真情——老一辈无产阶级革命家与民主人士的交往》,中国文史出版社1999年版,第472页。

⑤ 唐葆祥:《俞振飞传》,上海文艺出版社1997年版,第132页。

中去的快乐,她不再属于'另类',顶在头上足有几百年的'贱民'和'戏子'的帽子终于摘掉了"①。当时的她真正地感觉到自己可以挺起来了,这种苦尽甘来的"翻身感"唤起了她的动力,她"感到心里有一股劲直往外冲"②,甚至上街游行和喊口号也是兴高采烈的。

沪剧艺人王雅琴回忆了自己赴京参加第一届文代会时的心情:

> 我就站在距离毛主席、周总理不到一米之远的地方,陶醉在一股暖流之中。想起旧社会国民党政府勒令艺人和妓女一同填表登记,艺人没有社会地位,在凄惨和苍凉的人世间苦苦地生活着。而新社会党和人民把我们列入知识分子的队伍,给了我们崇高的荣誉。我激动地站在那里,一动也不动。③

范瑞娟也回忆自己在上海解放后参加各种政治活动时的身心状态。1950 年春,她当选为上海越剧工会主席,她由此获得了强烈的翻身感和事业心。虽然当时满负荷的工作,但她内心是无比新奇和喜悦的。④

民国时期解洪元已是沪剧名伶,曾被《沪剧周刊》称为"沪剧皇帝",上海解放后他成为新政权在沪剧界的"代理人",被赋予一系列的行政职务:1949 年 5 月沪剧界成立临时工作委员会,他被选进常委;8 月沪剧界联合劳军义演《白毛女》,他被任命演出委员会主任委员;10 月国庆节,全市火炬游行,他是沪剧队队长;12 月,沪剧工会宣告成立,他被任命为工会主席。不久,戏曲改进协会沪剧分会成立,他又当选主任委员。1953 年上海市人民沪剧团成立,他又被任命为副团长。这一系列政治头衔不断加身让他觉得自己不再是戏子而是主人:

> 我是个从旧社会过来的艺人,党和人民委以重任,我决心踏踏实实地尽自己的力量做好工作。我在沪剧工会的黑板上抄录过宋朝范仲淹的两句名言:"先天下之忧而忧,后天下之乐而乐。"⑤

以天下为己任,用工作服务社会,这是一个戏曲演员的理想,恐怕古代的优伶们难望项背,而这种认识与襟怀必须建立在身份认识转变的基础上。

周信芳、袁雪芬、范瑞娟这些在 1949 年之前就已经产生市场号召力和行业影响力的沪上名伶,在新中国成立初期被政权认定为各剧种的代表人物而给予较高的政治待遇,他们成为新的文化政治领导层。他们的参政范围基本覆盖了上海的各个文化机构。1955 年文化部、中国文联和中国剧协联合举办梅兰芳、周信芳舞台生活 50 年纪念,国家层面举

① 李如茹:《晶莹透亮的玉:李玉茹舞台上下家庭内外》,上海人民出版社 2010 年版,第 106 页。
② 李玉茹:《我与上海京剧舞台》,见中国人民政治协商会议上海市委员会编:《戏曲菁英(上)》,上海人民出版社 1989 年版,第 156 页。
③ 王雅琴:《我的艺术之路》,见中国人民政治协商会议上海市委员会编:《戏曲菁英(下)》,上海人民出版社 1989 年版,第 225 页。
④ 参见范瑞娟:《我与越剧事业》,见中国人民政治协商会议上海市委员会编:《戏曲菁英(下)》,上海人民出版社 1989 年版,第 44 页。
⑤ 解洪元:《雪泥鸿爪印草台》,见中国人民政治协商会议上海市委员会编:《戏曲菁英(下)》,上海人民出版社 1989 年版,第 185 页。

办隆重盛会,授予两位年届六旬的戏曲艺人无上殊荣,这是中国戏剧史上破天荒的一次,也是人民政府尊重戏曲艺人最有力的证明。深受感动、备受鼓舞的不仅是梅、周二位,更有千千万万的戏曲演员。因为这让他们看到艺人翻身做主不只是口头的许诺。

人民政府通过颁布头衔、安排职务等方式让周信芳、袁雪芬这些沪上名伶们参政议政,提升了他们的政治地位,而针对更广大的戏曲演员,提升他们政治地位的主要措施是安排他们参与具有政治意义的演出活动。如上海伶界慰问中国人民解放军义演、庆祝上海解放慰问党政军的晚会、抗美援朝义演活动、宣传政策的各类街头演出、救灾募捐演出以及庆祝各类会议的演出活动等。沪剧艺人丁是娥曾描述过她在解放后积极参加政治性演出的经历:

> 我们这些在旧社会不登大雅之堂的戏曲艺人,也气昂昂地踏上了政治舞台,心里有说不出的高兴,浑身有使不完的劲。除了日常的剧场演出外,游园会、街头宣传、反侵略特别演出、募捐寒衣等活动,我都积极争取参加,而且觉得很新鲜。[1]

她之所以如此积极,是在于这一方舞台不仅是为娱乐服务的,更是为政治服务的。她的演出最终指向某种特定的政治目的,或宣传政策,或募集财物,或慰劳犒赏,而参与这些演出,本身意味着她被政治体系收编而获取政治身份,不再是一个被权力话语驱逐在外的微末之躯。

周信芳在中国共产党诞生 30 周年纪念日上曾感慨共产党让戏曲艺人的政治地位空前提高[2]。此言不虚。不过,那些私营职业剧团和广大普通演员的政治地位肯定是无法与国营剧团和周信芳、袁雪芬等人相提并论。1956 年许多大中型私营剧团的"梁柱",如越剧界的尹桂芳、戚雅仙、沪剧界的顾月珍等强烈地要求自己的剧团接受社会主义改造,"进入社会主义"成为国营。她们的请求主要出于政治目的而非经济考虑,因为像她们这种私营院团明星的收入在当时是远高于袁雪芬、丁是娥等国营剧团明星工资的,但却没有袁、丁的政治地位。成为国营、成为国家职工,她们的政治地位将获得巨大提升。政治地位不会直接带来经济丰收,但上海戏曲艺人们渴望获得它,希望离"人民艺术家"更进一步,这正是自我身份建构在艺人们那顺利进行的明证。

三、物 质 保 障

新中国成立初期,在国家财政全部负担或部分资助下,上海戏曲艺人的基本生活得到了保障,彻底改变了过去颠沛流离的生活状态。由江湖艺人变成剧团职工,处境的变迁势必会引发心态的变化:过去拿包银,为老板和观众服务,现在是拿工资,为国家效力。"改制"实际也是上海戏曲艺人身份认同转变的重要促因。

新中国成立后,一方面,沪上戏曲界的佼佼者或是解放前就接受中共地下组织领导的

① 丁口娥口述,简慧整理:《展开艺术想象的翅膀》,上海文艺出版社 1984 年版,第 80 页。
② 参见周信芳:《共产党使我们的政治地位空前提高》,《大众戏曲》1951 年第 1 卷第 5 期。

班社都被纳入国营体系,组建了少数高水平的国家剧团,另一方面,政府对其他私营剧团并非置之不理,而是制定一系列政策对他们进行资助,保证其正常运转,将私营改造成私营公助性质。

1950 年 4 月 12 日,以上海越剧实验剧团为基础,直属华东军政委员会文化部领导的国营华东越剧实验剧团宣告成立。这是华东地区建立的第一个国营戏曲剧团。同年,华东京剧实验剧团也宣告成立,它的前身是华东军区政治部平剧团,进驻上海后由军管会文艺处领导,曾改名华东京剧团。1951 年 3 月在它们的基础上成立华东戏曲研究院。1953年 2 月和 5 月上海人民沪剧团和上海人民淮剧团分别成立。1955 年,华东戏曲研究院随着华东行政管理区的废除而终止,但却留下了上海越剧院和上海京剧院。其中上海越剧院是作为国家剧院由上海文化局托管的[①]。至 1956 年,上海市将 69 个民间职业剧团改组为国营剧团。这些剧团大部分都“建立了‘四金’制度,即公积金、公益金、公蓄金和奖励金。薪金一律改为固定工资,在原有基础上按业务水平和表现评定,最高工资和最低工资的比例控制在 10∶1 之间。演出时使用的服装及其他用品均由剧团提供,不再由演员自备”[②]。

上海戏曲界只有一部分佼佼者被新政权纳入国营体系中,虽然政府已经裁撤了 142个不合格剧团和小班小档[③],精简 4 767 人转入工商业及其他服务性行业,但仍尚有大批普通艺人嗷嗷待哺。事实上,比起组建国营剧团,安置这群国营系统之外的戏曲艺人才是更大的难题。既不能将他们彻底扔给市场,也无法承包他们的生计。上海市人民政府成立之初即制定了资助政策。1951 年 8 月 27 日,上海市人民政府文化局颁布了《关于私营职业戏曲剧团申请公助暂行办法》,该政策旨在资助国营体系以外的私营职业剧团,无论是“老板制”或“合作制”均可向市文化局申请经常补助而成为私营公助性质的剧团,每月月底结算后其收入不足所核准之最低开支,由文化局补助其赔累之数,而在“戏改”中成绩突出或遭遇临时变故的还可以申请一次性临时补助,未能获得经常补助的若遇严重困难或是在“戏改”中成绩优秀亦可申请一次性特别资助。同年 12 月 12 日,中国人民银行上海分行、上海市人民政府文化局联合颁布了《关于戏曲社团贷款办法》。私营戏曲职业社团在具备一定申请条件后即可贷款,所贷资金被规定用作开办费、公共财产采购费和特定剧本演出费。

新中国成立初期,强烈的“翻身感”从广大上海戏曲艺人的内心深处逐渐升腾而起,这背后正是他们身份认同集体重建的过程。在市政府多途径、分步骤的改造中,广大艺人从

①　参见文化局档案,1949—1966 年,档案号: B9 - 2 - 28。

②　刘红兵:《“改戏、改人、改制”在上海的贯彻》,见中共上海市委党史研究室编:《风雨历程: 1949—1978》,上海书店出版社 2005 年版,第 257 页。

③　1949 年解放时,上海有 142 个剧场、书场,演出团体 96 个。还有评弹、沪书、四明南词、扬州评话、苏北评话、鼓书、故事、宣卷八种曲艺及魔术、杂技、歌舞、木偶皮影、京剧清唱、滑稽等百余个小班小档。两者合计超过两百个,共有戏曲、曲艺艺人 5 000 多人,另有流散艺人约 2 000 人。两者合计 7 000 多人。如此庞大的队伍显然不适合计划经济,市政府进行了大幅度地裁撤。以上数据来源于刘红兵:《“改戏、改人、改制”在上海的贯彻》,见中共上海市委党史研究室编:《风雨历程(1949—1978)》,上海书店出版社 2005 年版,第 256 页。

被感动、被教育到被善待,并最终完成自我转变。他们在洗了个"热水澡"后精神焕发,积极投入到"戏改"中,立志要"做一个为人民服务的艺术工作者"①。这场思想和灵魂的革命成绩斐然,标志着戏曲这一大众娱乐样式在被纳入社会主义体系的道路上开局良好,也揭开了群众政治动员的序幕。

① 周信芳:《我欣慰活在这个时代》,见《周信芳戏剧散论》,中国戏剧出版社 1960 年版,第 81 页。

承前启后　传艺育人

——昆剧传字辈与上海戏曲教育

黄暾炜*

摘　要：昆剧传字辈生不逢时，命运多舛，但他们是昆剧艺术传承发展史上承前启后的一代，在昆剧生死存亡的关键时刻，延续了昆剧的一脉香火，培养了一批继承传统昆剧，能演、能教、行当俱全的昆剧传人，为其传承和发展做出了重要贡献。同时，昆剧传字辈在借鉴学习其他剧种长处的同时，也向其他剧种输送了营养，用昆剧艺术滋润和丰富了其他剧种，培养了戏曲人才。本文通过研究昆剧传字辈在新中国成立前夕的生存状况，梳理昆剧传字辈传戏育人的过程，揭示了昆剧传字辈在昆剧传承发展中的重要贡献。

关键词：昆剧；传字辈；传艺；育人

昆剧是中国戏剧的最高典范和中国传统艺术的集大成者。2001 年 5 月 18 日，联合国教科文组织总干事松浦晃一郎在巴黎宣布中国昆剧艺术为"人类口头和非物质遗产"代表作，昆剧价值得到国际权威机构认定，在世界范围内被普遍公认。昆剧从 16 世纪中叶至 19 世纪初叶统领剧坛 250 余年，成为"中国最雅化的剧种"。但到清朝光绪末年，昆剧艺术盛极而衰，历经百年没落，到 20 世纪 20 年代初已是风雨飘摇。当时，全国专业昆剧班底基本消失殆尽，即使是在昆剧重镇苏州，最后一个专业昆剧班底全福班也于 1923 年解散。昆剧专业艺人所剩无几，即使有几个也是年岁已高。当时全福班中较年轻的尤彩云和徐金虎已 40 岁左右，年纪大的艺人都已 60 多岁了。昆剧艺术青黄不接、后继无人，濒临灭亡的危机。据倪传钺老人介绍，"当时社会上一般人的看法对唱戏的人是很轻视的"，根本没人愿意学昆剧。但正是昆剧的没落遭遇让传字辈有幸成为承前启后的一批昆剧人。昆剧事业的传承发展的选择了传字辈艺人，传字辈艺人又创造了昆剧传承的历史。昆剧传字辈使昆剧艺术薪火相传，延续了一脉香火，培养了一批继承传统昆剧，能演、能教、行当俱全的昆剧传人。同时，昆剧传字辈在借鉴学习其他剧种的长处的同时，也用昆剧艺术滋润和丰富了其他剧种，培养了戏剧人才。在苏州传习所成立百年后的今天，探讨传字辈在上海戏曲教育领域的贡献，也算是对昆剧传字辈的纪念。

根据《中国戏曲志》的统计，昆剧传习所共有 44 名"传"字辈学员。他们上承"全福班"、下启"新乐府""仙霓社"，一脉相传，延续了昆剧的血脉。从 1921 年 8 月，苏州"禊集""道和"两曲社名曲家和昆剧家张紫东、徐镜清、贝晋眉、孙咏雩、潘振霄、徐凌云、汪鼎丞、

* 黄暾炜（1975— ），上海戏剧学院教授，专业方向：戏曲教育、戏曲历史与理论研究。

穆藕初、张石如、谢绳祖等创办了苏州昆剧传习所,2021 年即迎来昆剧传习所及传字辈经历的百年历史。这 100 年来,昆剧传字辈承前启后,为戏曲发展做出了重要贡献。近年来,随着昆剧传字辈硕果仅存的百岁老人倪传钺过世,昆剧传字辈当今已无健在者,昆剧传字辈也慢慢淡出人们的记忆,但他们从事的昆剧事业却呈现出勃勃生机。我身处戏曲院校,因工作的原因与传字辈老人和他们的弟子交往较多,故对昆剧有了较为深入的了解,并与昆剧人结下了深厚的友谊。我在上海戏剧学院附属戏曲学校(以下简称上海市戏曲学校)工作时,倪传钺老人尚健在,故有机会和他交流,并听他讲起传字辈的故事。2009 年,倪传钺到上海市戏曲学校复排《寻亲记》,接触就更多。该剧在上海市戏曲学校 55 周年昆剧展演活动中上演并获成功。100 年前,昆剧传字辈在苏州学艺,100 年后,昆剧传字辈老人们都已仙逝,但他们传承的昆剧艺术却越来越兴盛,其传人也已遍及全国。

一、新中国成立前夕昆剧艺人的状况

1942 年,仙霓社解散后,传字辈各奔东西。有的艺人无以谋生,沦为乞丐;有的艺人在饥寒交迫中死去;有的艺人走投无路卧轨自杀,还有一部分人旅居他乡,转行谋生。但他们中大部分人不甘心昆剧湮没,或执教于戏校京班,或在业余曲社传授昆剧,或入苏滩等其他班社、剧团夹唱昆剧,在夹缝中求生存,延续昆剧的一脉香火。在上海的传字辈在朱传茗、郑传鉴带领下,组建了个昆剧小班在东方书场(今上海工人文化宫)演出。当时,东方书场主要演出评弹,日夜场说书,朱传茗等传字辈师兄弟就利用中午、傍晚两三个小时的空暇时间,插档演出,称为中场。当时演员只有十几个人,但因为地段好,且演出剧目经常变化,演出生意还不错。后来,朱传茗、张传芳就留在了上海教戏。传字辈中的其他人,如沈传芷、薛传钢到北方投奔北昆,郑传鉴担任了越剧团的技导,其余大多进了苏滩班子。周传瑛、王传淞、包传铎、周传铮四人参加朱国梁的国风苏剧团,方传芸、袁传蕃、沈传芹加入了施湘云的苏滩班,刘传蘅、汪传钤被文明戏班约去,周传沧进了施春轩的戏班改唱申曲,姚传湄拜了孟鸿茂(孟小冬的叔父)为师,改唱京剧,倪传钺和邵传镛改了行到重庆工作。

仙霓社解散后,专业的昆剧院团绝迹将近十年。当时的国风苏剧团以演出苏剧为主,也兼演或夹唱少量昆剧。演出苏剧整本戏时,往往夹几折昆;演折子戏专场时,一般为两折昆,两折苏。这样,姑苏正宗南昆一脉,依附于苏剧,仍然存活于江南戏曲舞台而薪传不息,直至把昆剧艺术传进了新中国。

二、传承创新,昆剧传字辈的传戏概况

新中国成立后,党和国家提出"百花齐放,推陈出新"的文艺方针为昆剧的发展创造了良好的机遇,到 1956 年 4 月,周传瑛等进京演出《十五贯》,毛泽东、周恩来、刘少奇、朱德等国家领导人都来观看演出,他们高度赞扬了昆剧《十五贯》的演出。《人民日报》发表了

题为《从"一出戏救活一个剧种"谈起》的社论，这样，昆剧的影响很快扩散至全国。

昆剧传字辈不但传承了昆剧，延续了昆剧的香火，他们还积极参与到其他剧种的演出实践和艺术创新中，对中国戏曲的近代发展贡献颇多。这方面的代表人物当数郑传鉴，当初越剧雪声剧团成立，就邀请郑传鉴参加，让他负责在新戏的创作中设计和指导排练身段。他参与了袁雪芬的《西厢记》《梁祝哀史》《万里长城》，徐玉兰的《北地王》《红楼梦》《红娘子》，王文娟的《葬花》，尹桂芳的《沙漠王子》《贾宝玉》《屈原》《桃花扇》，戚雅仙的《新龙凤花烛》《梁祝》《白蛇传》，竺水招的《牛郎织女》《水晶官》等越剧的身段设计。后来芳华、玉兰、云华、春光、少壮、合作、合众等越剧团纷纷邀请他去担任技导。因深厚的昆剧功底和参与越剧改革创新中赢得的声誉，后来沪剧、锡剧、甬剧、评弹、苏剧等剧团，甚至电影界，也约请郑传鉴担任技导。他参与指导了沪剧丁是娥的《神火》（即《张羽煮海》），汪秀英的《顾鼎臣》《孟丽君》，顾月珍的《双枪老太婆》；上海红旗锡剧团的《宝莲灯》《十五贯》；常州锡剧团的《红楼夜审》《梁祝》；苏州锡剧团的《屈原》《唐伯虎点秋香》；上海勤风甬剧团的《半把剪刀》，评弹书戏《珍珠塔》《野猪林》；上海民锋苏剧团的《李香君》《醉归》；电影故事片《红粉金戈》《红楼梦》《尤三姐》（言慧珠主演）等。

除了郑传鉴外，沈传锟、姚传芗、马传菁、华传浩等传字辈演员们都到地方或者部队的戏曲、歌舞团任职，从事舞蹈身段的基训或者是剧目的技术指导工作。像沈传锟就于1951 年起任浙江省越剧实验剧团、浙江越剧团、浙越二团技导，指导了不少剧目中的排练和演出，如传统戏《闯宫》《梁红玉》《张羽煮海》等，现代戏《小女婿》《五姑娘》《斗诗亭》等。特别是现代戏《风雪摆渡》，他进行了戏曲化导演，将情节简单的越剧小戏排练成为载歌载舞、妙趣横生的艺术精品，并获 1957 年浙江省第二届戏曲观摩演出大会导演一等奖。

三、薪火相传，昆剧传字辈的育人成果

新中国成立后，流散各地的传字辈艺人重新回到了他们挚爱的昆剧艺术身边。除了继续在舞台上进行演出，传字辈艺人更多的是担任教学工作，为昆剧艺术培养新的接班人。

周传瑛一生最大的心愿是把昆剧艺术一代一代"传"下去。他数十年来，孜孜不倦地为扶植昆剧新人作出表率。他向学生授戏时，既重视传统规范，严格认真，又并不故步自封。他教戏总是先不厌其烦地向学生讲解剧本的故事情节、人物性格特征、唱词典故、穿戴样式等，继而介绍传习所老师当年是怎样教，师兄们又是如何学演，接着再教唱念。他要求一字一句，一腔一板，都要依据情节变化、角色情感的发展；他对运腔的轻、重、缓、急，音量的强弱处理等方面，均提出具体的要求；在动作表演的教学上，他一遍一遍地讲解、示范，学生先一招一式地学，造型、眼神、步伐都有要求，直到成果令人满意为止。戏全部教完，他又发动学生们体验剧中人物的思想感情，自己构思、修改、创新。汪世瑜曾谈到周老师的教学，他说："向周老师学戏，真是幸福……，他用心血浇灌这片兰圃，为我们攀登艺术高峰，铺上了一层一层的阶梯。"

传字辈中的方传芸应聘到上海市立戏剧专科学校(上海戏剧学院前身)任教,在学校里担任体型课教学工作,他的师兄弟们很多也到学校和昆剧院任教。郑传鉴、张传芳、邵传镛、周传沧、沈传芷在上海市戏曲学校任教,姚传芗、沈传锟、包传铎、周传瑛、王传蕖、王传淞在浙江昆剧院任教,薛传钢、倪传钺在苏州苏昆剧团任教,刘传蘅在武汉歌舞院任教,吕传洪在新疆文工团任教。

特别值得一提是上海市戏曲学校的传字辈老师们,他们为戏曲新人的培养做出了突出贡献,培养了一批著名的昆剧演员。1954年2月,华东戏曲研究院遵照中央文化部及华东行政文化委员会的指示,决定在沪筹建华东戏曲研究院昆剧演员训练班。该班从2 000余名考生中,录取60名学员。其中男生34人,女生26人,1954年3月正式开学,翌年3月,因华东行政大区的撤销,该班扩大建制为上海市戏曲学校昆剧演员班。沈传芷、朱传茗、郑传鉴、华传浩、张传芳、方传芸、王传蕖、倪传钺、马传菁、薛传钢、邵传镛、周传沧等13名"传"字辈老艺人受邀到该班教学。沈传芷于1954年起任华东戏曲研究院昆剧演员训练班和上海市戏曲学校教师直至退休,生、旦兼授,培养了蔡正仁、岳美缇、梁谷音等优秀人才。郑传鉴46岁进上海市戏曲学校,倾心血于昆剧大小两班学生教学,也向京剧"正"字辈学生传授昆剧。他主教老生,培养了计镇华、顾兆琳、姚祖福等昆剧著名演员。邵传镛于1955年调任上海市戏曲学校教师,培养了方洋、王群等正净和副净演员。朱传茗于1951年8月参加华东戏曲研究院,后来调入昆剧演员训练班及上海市戏曲学校专任旦行教师,培养了华文漪、张洵澎、杨春霞、王英姿、蔡瑶铣、周雪雯、黄美云、张静娴、朱晓瑜等演员。华传浩在上海市戏曲学校执教20年,培养了大小昆剧班刘异龙、张铭荣、成志雄、蔡青霖、王士杰等优秀丑角人才。倪传钺是1957年9月调入上海市戏曲学校,主教老外,兼授老生,参与培养了计镇华、甘明智、姚祖福等优秀老生演员。在2007年,上海戏曲学校举办了倪传钺百岁纪念演出,他和弟子们五代同堂演出,盛况空前。

传字辈演员的门墙桃李,遍及全国,上海昆大班的蔡正仁、华文漪、计镇华、梁谷音、刘异龙、岳美缇、王芝泉、张洵澎、蔡瑶铣、王英姿、张铭荣、方洋、陈治平,昆二班的张静娴、陈同申、史洁华、蔡青霖、姚祖福、段秋霞、周志刚等一批优秀昆剧演员都是传字辈的学生,他们是上昆建团时的基本班底。浙江"世""盛""秀"字辈三代演员都是传字辈的弟子或者再传弟子,江苏的张继青、浙江的汪世瑜都得到传字辈的真传。如今,专职从事昆剧演艺工作的600多个昆剧人中,传字辈的弟子和再传弟子占绝大多数,曾经辛苦支撑昆剧一脉相承的昆剧传字辈演员们完成了历史赋予的重任,让古老的昆剧艺术重放光辉。在2008年奥运开幕式上,古老的昆剧艺术展现在全世界的观众面前,证明了昆剧是中国文化的一个基本元素,有着无穷的魅力。

四、结　语

艺术传承需要传"人"、传"戏",传字辈演员们做到了。他们培养的大批的昆剧接班人,维系了昆剧的血脉。他们传承了约200出的传统折子戏,这些戏曲剧目是昆剧传承发

展的根本。传字辈一生艰难,他们以昆剧安身立命,把自己的命运和昆剧的命运联系在一起,这种为艺术献身的精神帮助他们战胜了困难,保存了昆剧在舞台上的生命。后续的昆剧演员们在继承传字辈的技艺的同时,若能忆苦思甜,继承传字辈学艺、演艺、传艺的精神,昆剧艺术就能在艺术舞台上始终占有一席之地,绵延不息。

新中国成立初期上海越剧
流派的形成及特色

曹凌燕[*]

摘　要：流派是一个剧种发展成熟的重要标志,也是戏曲艺术丰富多彩、独具魅力的表现。越剧自 20 世纪 40 年代全面改革始,在越剧艺术家群体中逐渐形成不同的艺术流派,即袁雪芬、尹桂芳、范瑞娟、傅全香、徐玉兰、戚雅仙所创立的表演流派。新中国成立后,在党的文艺政策指引下,越剧获得了前所未有的发展,在已有流派艺术走向成熟的同时,又一批新的艺术流派得以繁衍,形成由王文娟、张云霞、吕瑞英、金采风、陆锦花、毕春芳、张桂凤所代表的不同表演流派。他们特色鲜明、独具韵味的流派唱腔和表演风格,丰富了越剧将写实与写意、体验与表现、逼真与美化相融合的表演特色和中国戏曲表演体系,推动了越剧的发展与繁盛,成为越剧剧种特色的一大亮点和越剧艺术的宝贵财富,使越剧得到不同审美观众群体的广泛接受与认可,获得了传承与发展的不竭动力。

关键词：越剧；流派；唱腔；艺术特色

流派是一个剧种发展成熟的重要标志,也是戏曲艺术丰富多彩、独具魅力的表现。越剧自 20 世纪 40 年代全面改革之后,以袁雪芬、范瑞娟、傅全香、徐玉兰、尹桂芳、戚雅仙为代表的越剧艺术家群体在继承、借鉴前人成果的基础上,根据自身条件和爱好,扬长避短,不断实践与积累,探寻适合自己的剧目、角色、表演艺术和综合艺术,从而创造出独特的艺术风格,形成被观众普遍认同和欣赏的艺术派别。新中国成立后的越剧,在党的文艺政策指引下,获得了前所未有的发展,仅 20 世纪 50 年代前期,上海就拥有 60 多个越剧团体,并从江、浙、沪一带走向西北、西南等其他地区扎根落户,至 60 年代成为遍及 20 多个省、市、自治区的全国第二大剧种。随着越剧表演艺术的发展、成熟,又一批新的艺术流派得以繁衍,形成由王文娟、张云霞、吕瑞英、金采风、陆锦花、毕春芳、张桂凤所代表的不同表演流派,从而迎来了上海越剧流派纷呈、人才荟萃的兴盛时期。

一、新越剧流派的形成

(一)党的各项文艺政策对人才培养的充分重视

艺术人才的成长离不开生态环境的影响。上海作为我国众多剧种荟萃的戏曲发展重

* 曹凌燕(1965—　),文学硕士,上海艺术研究中心副主任、副研究员,专业方向：戏曲历史与理论。

镇,对人才的吸附能力、造就能力一直占据着得天独厚的优势。新中国成立后,在党的各项文艺政策的指引下,上海文艺主管部门为了使广大文艺工作者尽快适应时代变化,更是把戏曲队伍的建设放在重要地位。上海解放仅仅一个多月,即1949年夏,就举办了以越剧为主的"地方戏剧研究班",组织主要演员和编导参加学习,各大越剧团的主要演职员几乎全部参加进来,第一次接受有关政治、艺术方面的培训,回顾、研究越剧的历史。这些刚从黑暗中走过来的越剧演员们不仅在思想上获得了新生,而且提高了艺术素养,许多越剧艺术家在回忆录中都深情地谈道:这次学习对自己是政治启蒙,使自己懂得了为什么演戏,懂得了演员这个职业的价值,为新时代的艺术创造确立了新的起点。后来,类似的研究班又举办了两次,越剧的主要演员和编导都参加了学习。

"戏改"中对人才队伍的改造和建设也始终伴随着对人才的重视和培养。1951年,党制定了"百花齐放,推陈出新"的方针,政务院发布了由周恩来总理亲自签署的《关于戏曲改革工作的指示》,不但为越剧的改革、发展指明了方向,而且使越剧艺术家的创造有了明确的理论指导。尤其是对那些已经取得较大成就、在全国有一定影响的戏曲艺术家,非常尊重他们的艺术创造,并通过举办各种纪念演出活动,推出复排或新创剧目,为他们创造继续展示舞台魅力的条件和机会。除了对已有流派代表人物的重视外,相关部门也积极创造条件,为其他演员提供进一步成长和展示的舞台。为了培养年轻一代,1954年,上海开办了越剧演员训练班(后转为上海市戏曲学校的越剧班)、上海越剧院学馆等,面向江、浙一带招收学员,进行全面的正规化训练。他们不但业务上受到一批著名前辈的亲自指导,而且还有政治课、文化课,在打好演员基本功的同时,注意提高综合素质,以适应新时代的需要。理论与实践相结合、老中青相促进的人才培养模式,营造了越剧舞台上有利于演员成长的良好氛围,催生了新的表演流派的脱颖而出。

(二)艺术家广泛吸收、博采众长的创造精神

越剧的形成与发展经历了由民间曲艺"落地唱书"到"小歌班"的诞生、壮大,从绍兴文戏男班向女班的过渡、成长,女子越剧在"改良文戏"与"新越剧"改革中获得新生等不同阶段,兼容并蓄、趋新善变、勇于创新,是它秉持不变的艺术精神。在中国近现代众多地方戏曲剧种中,越剧之所以能够突破底子薄、积累少的局限,后来居上,发展成为影响全国的大剧种,很大程度得力于演员们那种吸收各家之长、广采博纳的开阔胸襟和大胆改革、不断突破的创新精神。初期的越剧通过从民间故事、兄弟剧种、文学名著和现实生活中多方汲取、移植与新编,积累了大量剧目。新越剧时期,袁雪芬、尹桂芳、徐玉兰、傅全香等在吸收前人经验的基础上,不墨守成规,积极倡导越剧改革,在表演上博采众长,学习话剧、电影重视内心体验的写实主义表现方法,与昆曲、京剧为代表的传统戏曲的"程式化"表演相结合,在深入体验角色心理活动的基础上,准确表现人物情感,极大地丰富了越剧的表现手段,形成了写实性与写意性相结合的独特美学规范,并吸收、运用姊妹艺术的舞台布景、灯光、服装、化妆,巧妙地将现代艺术与优秀传统艺术有机融合,建立了综合性艺术体制。

新中国成立后党和政府组织的各种境外文化交流和多次全国性、地区性的戏曲会演,

为越剧演员开阔视野、广采博收创造了更加有利的条件。随着越剧一步步走向全国、走向世界，演员们更是抓住每一次交流的机会，广泛学习，不断丰富自己。傅全香为了演好《情探》，特意向川剧艺术家请教，拜川剧艺人为师，学习川剧的身段技巧；徐玉兰、王文娟在投身抗美援朝前线的同时，不忘观摩、学习朝鲜艺术，把朝鲜的《春香传》移植到中国的越剧舞台上。20世纪50年代，对斯坦尼斯拉夫斯基表演理论的学习，使越剧演员在创造角色时，注重对人物的内心体验，充分调动各种表现手段，将深刻的内心体验与经过美化的外部动作紧密结合，增强了人物表现的准确性和深刻性，充实和完善了越剧的表演特点。

越剧演员在与其他剧种广泛交流的过程中，不断积累，积极探索，随着《红楼梦》《西厢记》《梁山伯与祝英台》《祥林嫂》《屈原》《血手印》等一大批优秀剧目的诞生，"袁派""尹派""范派""傅派""徐派""戚派"艺术的创始人也迎来了表演上的又一次高峰，在舞台上塑造出许多令人难忘的形象，如袁雪芬的崔莺莺、范瑞娟的梁山伯、傅全香的敫桂英、徐玉兰的贾宝玉、尹桂芳的何文秀、戚雅仙的王千金，标志着艺术家表演流派的成熟。在主要流派代表的引领下，王文娟、张云霞、吕瑞英、金采风、陆锦花、毕春芳、张桂凤等一批新的代表人物也迅速成长，王文娟的林黛玉、毕春芳的林招得、张桂凤的刘彦昌、张云霞的李翠英、金采风的李秀英、吕瑞英的红娘等，这些栩栩如生的舞台形象，以及剧中人物特色鲜明、别具一格的唱腔，在观众中产生了很大影响，代表了演员表演的独特个性，奠定了其作为流派创始人的独立地位。

二、新创流派的艺术特色

越剧流派包括剧目、唱、念、做等多种艺术元素，不同流派都有自己的代表性剧目，其风格集中体现在所塑造的典型艺术形象中。"其中，唱腔所具有的独创性最强，特点最突出，影响也最大，因此人们称之为流派唱腔。"越剧唱腔流派即指越剧演唱风格上的各种流派，唱腔是"由曲调和唱法两大部分组成，在曲调的组织上，各派通过旋律、节奏以及板眼的变化形成各自的基本风格，在演唱方法上则通过发声、音色以及润腔装饰的变化形成不同的韵味美"[1]。

长于抒情、以唱为主的特点，形成了越剧流派纷呈的唱腔艺术。20世纪五六十年代产生的以王文娟、张云霞、吕瑞英、金采风、陆锦花、毕春芳、张桂凤为代表的唱腔流派，在舞台实践中呈现出各具特色的艺术风格。

（一）王文娟创立的越剧旦角流派——王派

王文娟13岁到上海学艺，初学小生，后改旦角，1948年入玉兰剧团与徐玉兰搭档后，开始了两人长达半个世纪的合作。她的唱腔早年曾受支兰芳、小白玉梅、王杏花的影响，后在长期艺术实践中，结合自身条件博采众长，融会贯通，逐渐形成自己的唱腔风格和表

① 李乡状主编：《越剧艺术与欣赏》，吉林音像出版社2006年版，第27—28页。

演特色。《红楼梦》中的林黛玉、《追鱼》中的鲤鱼精、《春香传》的春香、《孟丽君》中的孟丽君等,是王文娟塑造的代表性形象。

王文娟的唱腔平易朴实,自然流畅,吐字清晰,韵味浓郁。在表演上,她素有"性格演员"之称,演唱时以真声为主,不追求花哨,注重表达人物的真情实感,曲调朴素无华,情真意切,运腔平缓委婉且深藏着一种内在的力量。王文娟的中低音区音色浑厚柔美,在唱段的重点唱句中,则运用高音以突出唱段的高潮,从而形成强烈的色彩对比,于朴实中见华丽。她在设计唱腔时善于把不同曲调、多种板式组织为成套唱腔,细致而层次分明地揭示人物内在感情的细微变化。《红楼梦·黛玉葬花》一段唱,前面【尺调腔·慢板】十字句深沉柔美,见景抒情,唱出大观园在黛玉眼中只是一座愁城;从第五句起,在【慢中板】【清板】【散板】的自然转换中,借物抒情,表达黛玉眼中的大观园内只是"杨柳带愁,桃花含恨",抒发虽然"花落花飞飞满天",却是"红消香断有谁怜"的嗟叹;最后四句转为【弦下腔·慢板】,倾诉了黛玉由惜花而想人,倾吐了"花落人亡两不知"的凄楚之情①。《红楼梦·焚稿》中的"一弯冷月照诗魂"也集中体现了王派特色。这段《弦下腔》随着人物感情的变化转折,运用旋律高低起伏、节奏顿挫,赋予人物鲜明的音乐形象。

王派唱腔很注重音调节奏与语势感情的结合,善于表现压抑、缠绵的感情,亦能表现热情奔放、刚强坚毅的人物性格。《孟丽君·游上林》一段唱,为了符合孟丽君女扮男装的人物身份和具体情境,王文娟在演唱时擅用尺寸紧凑、干净利落的【快板】表现人物的激昂情绪,增强阳刚之气。《追鱼》中"一路之上观花灯"唱段,用节奏明快、音调跳跃的【男调】边歌边舞,描绘大街小巷锣鼓喧天、夫妻在灯海中行进的喜悦之情;《春香传》的"爱歌",从【正调腔】的"散板""中板"转到【尺调腔】的"中板",旋律舒展,并多处用了拖腔,表达相互爱慕的感情,均取得了良好的戏剧效果。

(二) 张桂凤创立的越剧老生流派——张派

张桂凤 15 岁时进嵊县招龙桥科班,师从袁曾灿,工老生,兼习花脸等。1941 年进上海东安越艺社做头肩老生,拜绍剧著名演员筱芳锦为师,学习了《二堂放子》《斩经堂》等剧目,因而她的表演,特别是唱腔受绍剧影响较大,旋律讲究顿挫,演唱刚健质朴,苍劲持重,富于感情,形成独具风格的老生流派。

张桂凤戏路较广,扮演的角色也较多,如《梁祝》中的祝公远、《二堂放子》中的刘彦昌、《天国风云》中的李昭寿、《金山战鼓》中的韩世忠、《打金枝》中的唐皇、《凄凉辽宫月》中的道宗皇帝、现代戏《祥林嫂》中的卫癞子、《西厢记》中的崔夫人、《江姐》中的双枪老太婆等,跨越老生、老旦、小丑、花脸等不同行当,而且都很成功②。她十分注重创造人物性格,她的唱腔因人而异,因情而变,声情并茂,丰富而不拘一格。她的唱腔落调稳健、直率、朴实而富有男性气概,小腔规范,常常由相邻三音列构成,通过装饰性的旋法形成节奏上的前

① 参见连波编著:《越剧唱腔欣赏》,上海音乐出版社 2001 年版,第 113 页。

② 钱法成主编:《中国越剧》,浙江人民出版社 1989 年版,第 74—75 页。

紧后松。她的曲调及润腔受绍剧影响较多,如在《二堂放子》中大量吸收绍剧高亢激昂的元素,把刘彦昌的感情表达得饱满酣畅,取得了强烈的艺术效果。在《凄凉辽宫月》中道宗练兵归来时的一段唱,她借用绍剧的【平阳调】并加以重新组合,表现道宗这个特殊人物的不凡气度和当时的特定感情。

张桂凤在演唱上常常使用顿挫来强化感情,突出语意。她的唱腔讲究唱词的表情,常常随着语势的需要,适当运用大跳音程,形成旋律演唱上老生特有的顿挫风格。如演唱《打金枝》中的"孤坐江山非容易"一句时,到"江"字上构成八度大跳,既体现了唐皇的良苦用心,又显得大度从容。后面"为什么把孤的江山提"中,"江山"两字也用了一个微微的顿挫;《梁祝》中"英台做事太任性",也是通过这种大跳音程上下回环、跌宕顿挫来揭示人物内心的不安。《祥林嫂》中卫老二的唱腔,虽然比较口语化,也顿挫有致,符合人物个性,观众闻其声而知其人,别有一种风味。

(三)陆锦花创立的越剧小生流派——陆派

陆锦花生于上海,13岁时入四季班学艺,专攻小生。1942年10月入袁雪芬领衔的大来剧场参与越剧改革。1947年自组少壮剧团,1954年进华东实验越剧团,后转上海越剧院。陆锦花的唱腔受"闪电小生"马樟花的影响,后结合自己的特点衍化发展,在越剧小生中独树一帜。

陆锦花最擅演穷生、儒生戏,演"鞋皮生"和"破巾生"堪称一绝。《珍珠塔》里的方卿、《彩楼记》里的吕蒙正、《盘夫索夫》里的曾荣、《劈山救母》中的刘彦昌和《情探》里的王魁等,是她塑造的代表性人物。她的表演潇洒儒雅,含蓄大方,善于调动各种舞台表演手段刻画人物,动作简练传神,朴素动人,尤其善于运用眼神来惟妙惟肖地刻画不同人物的性格和内心世界,观众称赞她有一双传神的眼睛。她的嗓音清亮,音质纯净,唱腔高雅洒脱,不尚华丽,不喜雕琢,音调朴实流畅,行腔松弛舒展,少用高音,善用清板,旋律都在中、低音区进行,稳中有变,尤其讲究吐字清爽,字字送听,声声入耳,具有一种清新柔美、耐人寻味的韵律美。在《珍珠塔》"见姑"与"试姑"两场重头戏中,她的表演细腻多变且层次分明。"前见姑"中的"君子受刑不受辱"唱段,她发挥善用清板的特色,根据人物所处情境和内心情感的变化,对唱段精到布局,"凭借熟练的吐字喷口技巧及特有的善用后鼻音共鸣的润腔方法,通过多种板式的转换和细腻多变的唱法处理,细致而有层次地唱出方卿遭姑母奚落后的复杂心理,把方卿对穷困家境的回忆表现得扣人心弦"[1]。一共十五句清板,唱得沉稳而凄凉,体现了典型的陆派风味。句末落调在"5"与"1"的尾腔间巧妙变化,在大段平缓的清板中增加了起伏,柔婉清雅,韵味淳厚。《后见姑》中方卿假扮道士、二次试姑一段富有强烈喜剧色彩的戏,陆锦花在表演中准确把握分寸,寓庄于谐,将方卿这个人物既单纯,天真未泯,又自尊、自信、心高气傲的性格刻画得淋漓尽致,给观众留下了深刻的印

[1] 陈娅玲:《绍兴戏曲文化概论》,浙江大学出版社2012年版,第159—160页。

象。① 田汉曾称赞她把方卿"演活了"。

（四）毕春芳创立的越剧小生流派——毕派

毕春芳 1927 年出生于上海，12 岁进上海鸿兴舞台学艺，工小生。1948 年参加雪声剧团，后转入东山越艺社，在唱腔和表演上学习范派，并吸收尹派特点，成为越剧小生的后起之秀。1951 年起与戚雅仙长期合作，在丰富的舞台实践中，她刻苦钻研，不断吸收，不仅对越剧小生各流派唱腔广采博收，而且还广泛吸收评弹、京剧、黄梅戏等姐妹艺术中的营养成分，在此基础上大胆创新，唱腔日益成熟，形成她自己独特的艺术风格，被公认为"毕派"。

毕春芳的发声清脆而富有弹性，音域较宽，中低音厚实，在开朗中含有柔情。唱腔明朗豪放，流畅自如，富有弹性，具有粗犷的男性特点。毕春芳戏路开阔，她主演的剧目题材丰富，塑造的角色不拘一格，丰富多彩。《王老虎抢亲》中的周文宾、《血手印》中的林招得、《白蛇传》中的许仙、《玉堂春》中的王金龙、《三笑》中的唐伯虎等，均是她的代表性人物形象。她的扮相英俊秀美，表演飘逸洒脱，松弛自然。无论塑造什么类型的角色，她都能够结合剧情发展和人物感情的需要，吸收、融合其他剧种、流派和行当的音调，在唱腔和表演上进行创新，使唱腔生动活泼，富有新意，呈现出毕派唱腔的不同色彩。《白蛇传·合钵》中许仙的"娘子是真情真意恩德厚，我却是薄情薄义来辜负……"一段唱，毕春芳根据自己的唱腔特点，另辟蹊径，选用了【尺调腔·慢板】，以遒劲浑厚、缠绵悠扬、柔中有刚、韵味浓郁的唱腔和旋律，把许仙那种纯朴真挚、悔恨交集、满腔悲愤的别离之情表现得淋漓尽致。《断桥》中"劝娘子休发雷霆且忍耐"一段，她同样唱得深切真挚，特色鲜明。在《玉堂春》中，她饰演初出茅庐、涉世不深的富家公子王金龙，突出人物单纯善良、笃于情义的品质。在《关庙重会》一场"大雪纷飞满天飘……"的唱段中，她以酣畅淋漓、真挚感人的唱，表达了人物的落魄与孤寂之情。其中一段【弦下调】唱腔中，她大胆借鉴评弹《林冲踏雪》中的曲调，将其融入其中，增添了唱腔的悲凉之感。

毕春芳不但能演正剧或悲剧，还擅演喜剧。她在《王老虎抢亲》《三笑》等轻喜剧中扮演的周文宾、唐伯虎等形象，以轻快明朗的唱腔，妙趣横生、诙谐自如的表演，取得了意想不到的艺术效果。如《王老虎抢亲》在唱腔上有很大突破，其中《戏豹》中的"三件大事不能少""正月十五是元宵"等唱段，她运用夸张多变的唱法处理，使曲调轻快流畅，活泼动听，富有诙谐幽默的喜剧风格。

（五）张云霞创立的越剧旦角流派——张派

张云霞 1926 年出生于上海，童年时学过京剧余（叔岩）派须生戏，1943 年开始学习越剧花旦。1946 年参加雪声剧团，学习袁派艺术。20 世纪 50 年代起主持少壮越剧团，在舞

① 参见钱法成主编：《中国越剧》，浙江人民出版社 1989 年版，第 126—128 页。

台实践中刻苦钻研，博采众长，逐渐形成自己"妩媚中见挺拔、柔润中含刚健的唱腔风格"①。

张云霞的唱腔在委婉细腻的袁派基础上，融入傅派俏丽多变的华彩，并吸收京剧和昆剧的营养，借鉴西洋声乐的发声方法，使用真假声结合，开拓了音域，其唱腔的音域可达两个八度，行腔变化丰富，而且高低音衔接自如，吐字清晰，有独特的韵味和魅力。张云霞擅演花旦，也擅演青衣、刀马旦、闺门旦，在表演和唱腔中非常注重刻画人物个性，从不同人物出发，努力创设体现不同性格的音乐形象，塑造了貂蝉、孟丽君、秦香莲、李秀英、春草、李翠英等代表性人物。她的唱腔旋律性强，迂回曲折，小腔丰富，变化自如，擅用多种装饰音加以润腔，婉转柔和、细腻深沉、华丽多姿，在腔与情的良好结合中耐人回味，尤其是演唱【尺调腔·慢板】时更具特色。画家刘海粟曾用"讲究美化，追求美化"②八个字概括张派唱腔特点。如代表作《貂蝉·拜月》中"独对明月诉衷情"一段唱，是内心独白式的【尺调腔】，在前面的【散板】表现出层层上扬进入高音区时特有的旋法特点，以抒发人物忧国忧民的激荡心情，后面转入【慢板】叙述，展示了人物的焦虑和愁闷。第一句唱腔尾部的甩腔，也具有张派唱腔的鲜明特色。《李翠英告状》中诉状一段唱，通过【尺调腔·慢清板】【慢中板】【中板】【急快板】等不同板式的自然转换与衔接，以爽朗流畅的曲调，生动细腻地表达了人物感情的变化层次，凸显人物性格泼辣的一面。《春草闯堂》中春草的唱腔多运用婉转圆滑的小腔以表现人物活泼俏皮的性格。《孟丽君》的唱腔则音调铿锵，节奏明快，突出了"女儿家也能做官上朝廷"的才女风貌。在《黛诺》中，为了塑造黛诺的形象，唱腔中融进了景颇族民歌的元素③。

（六）吕瑞英创立的越剧旦角流派——吕派

吕瑞英1933年出生于上海，8岁时入"四友社"科班学艺，工花旦。1949年进入东山越艺社，与丁赛君、金采风被观众誉为东山的"三鼎甲"。1951年，进入华东戏曲研究院越剧实验剧团（后改为上海越剧院）。吕瑞英早年师承袁派，后根据自己音域宽广、音色甜美的嗓音特点和擅演剧目不断创新发展，形成独具一格的"吕派"唱腔。

吕瑞英戏路宽广，专长花旦，兼擅花衫、青衣、刀马旦。她对创腔十分重视，能够通过不同唱腔的设计体现出人物性格及不同感情。其唱腔在继承袁派委婉典雅、细腻隽永特色的基础上，又增加了活泼娇美、昂扬明亮的旋律色彩，便于塑造各类舞台形象。《打金枝》中的公主、《三看御妹》中的刘金定、《穆桂英挂帅》中的穆桂英、《花中君子》中的陈三两等，都是她的代表性人物形象，《梁山伯与祝英台》中的银心和《西厢记》中的红娘尤为观众所青睐。在创腔时，吕瑞英善于吸收兄弟剧种的特长，根据内容需要，丰富自己的音乐语汇。如《桃李梅》中"风雨同舟"一段唱，她吸收借鉴锡剧【行路板】设计创造了节奏新颖的

①　连波编著：《越剧唱腔欣赏》，上海音乐出版社2001年版，第128页。
②　刘海粟：《讲究美化　追求美化》，见李惠康、蓝凡主编：《张云霞表演艺术》，学林出版社1990年版，第87页。
③　参见李乡状主编：《越剧艺术与欣赏》，吉林音像出版社2006年版，第50—52页。

越剧【行路板】，恰如其分地表达了人物女扮男装上京告状时心急如焚的情绪。这种曲调后在越剧中被广泛运用。她演的《别洞观景》，不少表演手段都是向川剧学来的，在《穆桂英挂帅》中她又融合了豫剧的唱腔特色和京剧的表演艺术，使穆桂英的唱，听来清丽刚健，别有风采，从而突出了这位巾帼英雄的形象①。

吕瑞英善用唱腔旋律的变化和唱法音色的不同来塑造人物、刻画性格。在吕派唱腔的音调中常出现 4 音和 7 音两个偏音，较多采用大幅度的音程跳动，使唱腔中宫徵调式转换频繁，曲调高低起伏，对比鲜明，富于层次；板式运用、润腔方法也灵活多变，根据人物情绪变化，通过速度快慢、节奏松紧，使唱腔旋律色彩丰富，具有新鲜感。《穆桂英挂帅》中名段"辕门外三声炮声如雷震"，《十一郎》"听战鼓一阵阵震天响"等唱段，都体现了这一特色。又如《打金枝》中公主出场时的唱腔，旋律瑰丽，节奏舒展，发声用气悠扬自在，恰如其分地塑造了这位高傲自得的公主形象。《西厢记》红娘的唱腔既不同于穆桂英的，又不同于高傲的公主，通过起伏多变的唱腔，尤其是节奏的巧妙处理，形象生动地塑造了机智俊俏的红娘形象，充分体现了吕派唱腔的艺术性和审美价值②。

（七）金采风创立的越剧旦角流派——金派

金采风原名金翠凤，祖籍浙江鄞县，生于上海。1946 年入雪声剧团训练班，工小生。后转入东山越艺社改演旦角。1951 年进入华东戏曲研究院越剧团（后并入上海越剧院）。金采风以闺门旦应工，兼擅花旦。唱腔师承袁派，兼收施银花、傅全香的唱腔元素，在此基础上融会贯通，自成一家，被公认为"金派"。

金采风的嗓音明亮，行腔自然流畅，质朴大方；咬字清楚，念白抑扬顿挫，具有音乐性。她的唱腔婉转细腻，柔中寓刚，刚柔相济。她运用"袁腔金唱"的方法演唱袁派名剧《西厢记》《祥林嫂》，既保持了袁派委婉流畅的特点，又发挥自己嗓音较亮、力度较强的唱法，赋予唱腔另一种艺术特色③。她的代表作有《盘夫索夫》《碧玉簪》《彩楼配》《梁山伯与祝英台》等。

金采风在继承传统的基础上，根据人物塑造的需要和自己对角色的独到理解，不断对唱腔进行新的探索和创造，尤其是对传统的【四工腔】的运用和丰富，使其焕发出新的光彩。《盘夫索夫》是越剧的骨子老戏，也是金采风最为叫座的剧目。《盘夫索夫》中脍炙人口的"官人好比天上月"唱段，原来唱腔处理比较简单朴实。金采风的演唱在继承的同时加以创新，将原来的【四工腔·中板】发展为【四工腔·慢中板】，增加了唱腔的抒情性。唱腔主体部分八句主要吸收施银花的唱腔，但在【四工腔】唱腔中糅进了委婉的【尺调腔】润腔元素，较之前施银花的唱显得更细腻、精美，感情色彩更浓郁，把严兰贞内心活动的波澜、起伏表现得层次鲜明，扣人心弦。

① 中国人民政治协商会议上海市委员会文史资料委员会：《上海文史资料选辑》第 62 辑，见《戏曲菁英》（下），上海人民出版社 1989 年版，第 104 页。

② 参见连波编著：《越剧唱腔欣赏》，上海音乐出版社 2001 年版，第 143 页。

③ 参见连波编著：《越剧唱腔欣赏》，上海音乐出版社 2001 年版，第 155 页。

金采风的唱腔结构严谨,善于用不同板式和节奏、音调润腔的处理,细致刻画人物内在感情,丝丝入扣。《碧玉簪》"三盖衣"这场戏中有一段长达 70 句的【尺调腔】核心唱段。金采风以迟缓的【尺调腔·慢板】开头,后转入速度稍快的【中板】,又加入【男调板】,中间用叠句唱法描述紧张胆怯的情绪;第三次盖衣时,人物内心冲突达到高潮,在一声凄切的哭腔后,转入对定亲回忆的叙述性【清板】;到打四更时则转入急切的【嚣板】,最后一句以传统的【清板】落调结束。整段唱由慢而快,由快转散,与人物几度欲盖未盖到最终盖衣的情节紧紧相扣,生动刻画了善良、多情的大家闺秀李秀英初为嫁娘的内心世界,有较强的艺术感染力①。

众多流派的涌现和人才的成长是越剧已臻成熟和兴旺发展的标志,也是越剧生生不息的内在动因。从 20 世纪 40 年代袁雪芬、范瑞娟、傅全香、徐玉兰、尹桂芳、戚雅仙创立的代表性流派,到五六十年代王文娟、张云霞、吕瑞英、金采风、陆锦花、毕春芳、张桂凤等别具一格的唱腔流派的形成,这些一脉相承又各具特色的流派艺术,传承着越剧的艺术精华,丰富着越剧的音乐唱腔和表现形式,以鲜活而生动的艺术创造有力地推动了越剧这一剧种的发展与繁盛,使越剧得到不同审美观众群体的广泛接受与认可,获得了传承与发展的不竭动力。不同流派对越剧特有表演方法与风格的体现,树立了越剧将写实与写意、体验与表现、逼真与美化相融合的表演特色,在众多戏曲剧种中独树一帜,丰富了中国戏曲的表演体系,对其他剧种的表演产生了不容忽视的重要影响。

① 参见金琪军编著:《越剧戏说》,中国戏剧出版社 2011 年版,第 174—175 页。

承续与蜕变——"十七年"
上海戏曲电影掠影

龚　艳*

摘　要：上海是中国早期电影的中心，是戏曲电影的发生场。1949 年之前的戏曲电影在上海经历了从最初的简单记录到逐步的蜕变成熟，为新中国成立后的"十七年"戏曲电影的发展积累了经验、储备了人才。"十七年"时期的上海电影人在继承早期电影传统的同时，在多剧种、跨区域的合作中做出了新的贡献，并且在冷战时期将戏曲电影输出到海外华人地区，成为凝聚认同的文化向心力，同时也将中国戏曲电影带入了新的"黄金时代"。

关键词：上海；"十七年"；戏曲电影

一、承续：海派电影遗产

自 1905 年《定军山》始，以北京丰泰照相馆拍摄的多部戏曲影像为标志，戏曲与电影在中国相遇，见证了中国电影中的戏曲基因。在 20 世纪 20 年代的上海，电影业已初显规模，而大众的主流文化产品依然是戏曲舞台。名伶们也多定居北京，往返于京沪两地。戏曲电影的发生，很大程度上是基于新媒体（电影）样式的兴起，对影像留存新技术的运用，加之大众娱乐商业的需要等多重原因。20 世纪 20—30 年代的戏曲电影在京沪两地同时展开，上海电影业的繁荣更促使了早期戏曲电影发生场的形成。位于上海的商务印书馆以开启民智为己任，商务印书馆不仅印书，也有专门的活动影像部门拍摄纪录片，这也使得上海成为戏曲影像的早期发生地之一。

可以说 1949 年以前的上海戏曲电影经历了从起步到趋于成熟的两个阶段，而在这一过程中，上海戏曲电影也奠定了两种基本拍摄样式：前期以简单的舞台记录为主和后期对戏曲与电影两种艺术形式的融合探索。前者以《林冲夜奔》(1935，王次龙)、《天女散花》(1920，梅兰芳)、《三娘教子》(1940，杨小仲)等为例，摄影机的存在一方面为了记录名伶的舞台身影；另一方面也体现了如张善琨等电影人的商业考量。比如《三娘教子》全程拍摄八小时，先是导演杨小仲、布景方沛霖等人在摄影棚内布置现场，摄影师余省三摆好机位，等待言慧珠父女扮好扮相入场。对当天的记录是："划分了十六个镜头，在八小时的通宵

* 龚艳(1980—)，博士，上海师范大学影视传媒学院教授，专业方向：电影历史与理论、戏曲电影。

【基金项目】本文为国家社科基金艺术重大招标项目"新中国成立 70 周年戏曲史·上海卷"(19ZD04)阶段性成果。

工作下,才算把这一出《三娘教子》完成了,共得七千多尺片子。"①此前的《宁武关》(1941)也是如此,依旧是华联公司张善琨将刘宝全接到电影厂,"把这一支长鼓曲,一股作气的摄装完毕,第二天就在公司内试映"②。可以看出,无论是《宁武关》还是《三娘教子》这样将戏曲名家作为电影商业噱头和卖点考量的戏曲电影,还是像商务印书馆那样非营利性的戏曲舞台纪录片,都是为后来戏曲电影提供了一种基本的样式和传统——忠实地记录舞台表演。与此同时,上海戏曲电影的另一支,拉开了真正的戏曲电影时代来临之序幕。正如前文所说,以费穆这些优秀的电影导演和京剧票友合作拍摄的《斩经堂》(1937,周翼华)、《生死恨》(1948,费穆)等影片,无论是在镜头语言还是声画效果、舞台表演的镜头化呈现等方面都取得真正意义上的成就。据此,我们可以说,1949年的上海戏曲电影业正是经历了从早期到实验阶段的成长,才取得了对舞台表演艺术与电影镜头结合的大胆而富有价值的实践,也由此奠定了新中国成立后至1966年(以下称"十七年"时期)上海戏曲电影的黄金时代。

"十七年"时期的中国戏曲电影无一例外与早期上海戏曲电影之间有着明确的承继关系。上海作为"十七年"戏曲电影的重要生产基地,延续了上海电影传统。"十七年"中,最重要的戏曲电影作品,如《梁山伯与祝英台》(1954,桑弧)、《双推磨》(1954,左临)、《天仙配》(1955,石挥)、《宋世杰》(1956,桑弧)、《追鱼》(1959,应云卫)、《武松》(1963,应云卫)等都是在上海制作完成的。在这些作品中,充分地继承和发展了对戏曲电影创作的思考,比如石挥在《天仙配》的拍摄中认识到:"一切服从镜头需要,镜头服从人物的形象刻画与演员原来的较基本的表演设计,这是我们进行《天仙配》影片创作的基本方针。"③其次,上海电影人为"十七年"上海戏曲电影的繁荣提供了人员储备。可以看到"十七年"戏曲电影的代表作,无论是《梁祝》还是《天仙配》《武松》等,都是出自上海老电影人之手,他们在1949年以前就已经完成了电影专业训练,熟知电影技法,同时深谙戏曲之道。比如桑弧导演,他在1947年已经拍摄了《太太万岁》《不了情》等重要的电影作品,而《梁祝》和《天仙配》中的演员也承继了1949年以前的传统,用越剧和黄梅调的当代优秀演员完成拍摄。上海电影人用自己电影业丰富而卓越的技能为戏曲电影的黄金时代提供了真正的保障。

二、践行:多曲种覆盖

"十七年"时期上海地区的戏曲电影还有一个显著的创作特色——多曲种覆盖以及与其他地区电影公司、电影剧团合作。比如上海海燕电影制片厂和安徽电影制片厂联合摄制的《女驸马》;上海海燕电影制片厂和湖南电影制片厂联合摄制的《生死牌》等。在曲种上也更多元,除了有拍摄传统的京剧、越剧之外,还尝试了锡剧、扬剧、闽剧、粤剧,甚至有

① 《三娘教子开拍花絮》,《青青电影周刊》1939年第20期,第16页。
② 《鼓王音容搬上银幕》,《青青电影周刊》1939年第18期,第10页。
③ 石挥:《天仙配的导演手记》,《电影艺术》1957年第5期,第27页。

黔剧等之前戏曲电影从未涉猎过的剧种。这一方面扩大了合作,增强了文艺工作者的交流,另一方面无形地为地方曲种保留了珍贵的影像资料。这些剧目大都是和地方剧团合作拍摄完成的,为今天研究地方剧种的演变和历史沿革都提供了独一无二的影像文献材料,见表1①。

表1　上海地区各剧种戏曲电影拍摄情况表

片　名	导　演	制作/合作单位	年代	曲种	备　注
《梁山伯与祝英台》	桑　弧	上海电影制片厂	1954	越剧	根据华东戏曲研究院舞台剧本改编
《双推磨》	左　临	上海电影制片厂	1954	锡剧	
《蓝桥会》	谢　晋	上海电影制片厂	1954	淮剧	上海市人民淮剧团/民间传说
《盖叫天的舞台艺术》	白　沉	上海电影制片厂	1954	京剧	
《上金山》	黄祖模	上海电影制片厂	1955	扬剧	剧本整理:华东区戏曲观摩演出大会上海市代表团
《炼印》	张天赐	上海电影制片厂	1955	闽剧	编剧:福建省闽剧团代表队整理
《天仙配》	石　挥	上海电影制片厂	1955	黄梅戏	桑弧改编
《搜书院》	徐　韬	上海电影制片厂	1956	粤剧	粤剧编剧:杨子静、莫汝诚、林仙根
《十五贯》	陶　金	上海电影制片厂	1956	昆曲	根据浙江昆苏剧团《十五贯》整理小组整理本改编
《宋世杰》	应云为	上海电影制片厂	1956	京剧	根据上海京剧院艺术室文学组整理本改编
《庵堂相会》	俞仲英	上海电影制片厂	1956	锡剧	演出:江苏省锡剧团,根据王嘉大、过昭容原稿整理
《周信芳的艺术生活》		上海电影制片厂	1956		艺术性纪录片
《庵堂认母》	杨小仲	上海电影制片厂	1956	锡剧	演出:江苏省锡剧团
《葛麻》	张天赐	上海电影制片厂	1956	楚剧	演出:武汉市楚剧团
《拜月记》	张天赐	天马电影制片厂	1957	湘剧	演出:湖南湘剧团
《陈三五娘》	杨小仲	天马电影制片厂	1957	闽剧	演出:福建省闽南戏剧实验剧团,剧本根据蔡龙本、徐志仁口授整理

①　笔者按:本表根据《中国戏曲电影和获奖戏曲电视剧总目(1905—2009)》(杨秀峰、胡坤龙,文化艺术出版社2016年版)及《中国戏曲电影史》(高小健,文化艺术出版社2005年版)统计信息,重新整理而来。

片　名	导　演	制作/合作单位	年代	曲种	备　注
《罗汉钱》	顾而已	江南电影制片厂	1957	沪剧	演出：上海市人民沪剧团，根据赵树理小说《登记》改编
《望江亭》	周　峰	海燕电影制片厂	1958	京剧	演出：北京京剧团，成都市川剧团根据关汉卿原著改编
《情探》	黄祖模	江南电影制片厂	1958	越剧	演出：上海越剧团，田汉根据《焚香记》改编
《穆桂英挂帅》	徐苏灵	江南电影制片厂	1958	豫剧	演出：洛阳豫剧团
《乡下与赶脚》	徐　韬	海燕电影制片厂	1958	曲剧	演出：郑州市曲剧团
《珍珠记》	张天赐	天马电影制片厂	1958	赣剧	演出：江西省赣剧团
《刘介梅》	俞仲英	天马电影制片厂	1958	楚剧	演出：武汉市楚剧团
《女驸马》	刘　琼	海燕电影制片厂、安徽电影制片厂联合摄制	1959	黄梅戏	演出：安徽省黄梅戏剧团
《百岁挂帅》	徐苏灵	海燕电影制片厂	1959	扬剧	演出：江苏省演剧团，根据江苏省扬剧团集体整理本改编
《生死牌》	张天赐	海燕电影制片厂、湖南电影制片厂联合摄制	1959	湘剧	演出：湖南省湘剧团
《追鱼》	应云卫	天马电影制片厂	1959	越剧	演出：上海越剧院
《星星之火》	顾而已	天马电影制片厂	1959	沪剧	演出：上海市人民沪剧团
《安徽戏曲集锦》	郭　筠	安徽电影制片厂、江南电影制片厂联合摄制	1959	黄梅戏泗州戏庐剧	
《关汉卿》	徐　韬	海燕电影制片厂、珠江电影制片厂联合摄制	1960	粤剧	演出：广东粤剧院，根据田汉话剧《关汉卿》改编
《秦娘美》	孙　瑜	海燕电影制片厂	1960	黔剧	演出：贵州省黔剧团，根据梁少华、梁耀庭原著改编
《女审》	徐苏灵 钱千里 吕君樵	海燕电影制片厂	1960	淮剧	演出：上海市人民淮剧团
《斗诗亭》	应云卫	天马电影制片厂	1960	越剧	演出：浙江越剧二团，根据浙江省越剧二团演出本改编

续　表

片　名	导　演	制作/合作单位	年代	曲种	备　注
《孙悟空三打白骨精》	杨小仲 俞仲英	天马电影制片厂	1960	绍剧	演出：浙江绍剧团
《周信芳的舞台艺术》	杨小仲	天马电影制片厂	1961	京剧	
《孙安动本》	钱千里	海燕电影制片厂	1962	柳子戏	演出：山东柳子剧团，根据山东省柳子剧团舞台演出本改编
《红楼梦》	岑范	上海海燕电影制片厂/香港金声影业公司	1962	越剧	演出：上海越剧团
《碧玉簪》	吴永刚	上海海燕电影制片厂/香港大鹏影业公司	1962	越剧	演出：上海越剧二团，根据上海越剧院演出本改编
《尤三姐》	吴永刚	上海海燕电影制片厂/香港金声影业公司	1963	京剧	演出：上海京剧院
《牛郎织女》	岑范	上海海燕电影制片厂/香港大鹏影业公司	1963	黄梅戏	演出：安徽省黄梅戏剧团
《武松》	应云为	天马电影制片厂	1963	京剧	演出：上海京剧院
《双珠凤》	舒适	上海天马电影制片厂/香港金声影业公司	1963	锡剧	
《柳荫记》	顾而已	上海天马电影制片厂/香港长虹影业公司	1963	黄梅戏	演出：安徽省黄梅戏剧团
《红花曲》	黄祖模	上海海燕电影制片厂	1965	锡剧	演出：无锡市锡剧团
《农家宝》《两垅地》	钱千里 毛羽	海燕电影制片厂	1965	锡剧 吕剧	演出：苏州专区锡剧团，山东省吕剧团
《姑嫂练武》	钱千里	海燕电影制片厂	1965	锡剧	演出：上海市嘉定县锡剧团小分队
《戏曲集锦》	俞仲英	天马电影制片厂	1965	采茶戏	演出：赣州专区采茶剧团、光昌县采茶剧团、宜春专区采茶剧团、高安县地方剧团

　　由表 1 可以看出，锡剧、越剧、京剧和黄梅戏分别是"十七年"时期上海地区戏曲电影拍摄最多的曲种。锡剧一共拍摄了八部，京剧和越剧各拍摄了六部，黄梅戏则是五部。其他剧种多为一至两部。其中拍摄戏曲片较多的导演分别是：张天赐、杨小仲、应云为、俞

仲英、钱千里等，他们每人平均拍摄了四至五部电影，就是其中杨小仲是1949年以前就参与戏曲电影拍摄创作中的，换句话说，"十七年"时期上海地区不仅让"旧"电影人参与戏曲电影创作，也培养了一批新的戏曲电影导演。很多上海"旧"电影人在1949年之前就已经有了较好的电影素养，比如吴永刚、孙瑜、桑弧、徐苏灵等，他们的加入无疑为上海地区的戏曲电影创作带来了更为成熟和新鲜的电影拍摄技巧和思维方式。

"十七年"时期的上海地区，不仅是中国最大的戏曲电影拍摄基地，也为戏曲电影的人才储备、戏曲不同曲种的保存留像做出了卓越的贡献。这一时期的上海戏曲电影据不完全统计已经拍摄了二十余种不同曲目的戏曲电影，它们不仅记录了京剧、越剧、昆曲等重要剧种，也涵盖了采茶戏、柳子戏、泗州戏等地方民间剧团的表演。《陈三五娘》就是福建省闽南戏实验剧团带队赴沪拍摄完成的，"1957年3月，《陈三五娘》开始进入摄影棚"，"上午十时许由新亚大酒店乘车到徐家汇摄影棚，吃过午饭即开始化妆、着装，而最花时间的是对光"，"自1957年3月开拍至7月关机，全剧共拍199个镜头，总长度达10 392尺"[①]。同时，这些优秀的上海电影人也有着丰富的拍摄电影故事片的经验，为戏曲电影注入了新的活力生机。比如张天赐，他本人是在日本学习的电影，因为对电影技术和电影语言的熟练精通，在他拍摄《拜月记》时将电影故事片中的双人对话镜头的对切和推拉镜头运用于舞台剧的拍摄；在拍摄《珍珠记》时不仅用了对切，镜头的灵活调度，还用了特写镜头。这些都大大丰富了戏曲电影语言在纪录的形式之下的多种电影视听实践。当然，"十七年"时期的上海地区戏曲电影创作当然并非上海电影人的一己之力，它更多受惠于这一时期举全国之力所进行的戏曲改革。在整个大的政策和国家行为推动之下，当时的地方戏、小剧种以影像的方式得以存留。

三、海上花：境外浮桥

上海戏曲电影作为冷战时期外交的文化产品，为当时中国大陆突破铁幕封锁做出了重要贡献。1960年12月23日—1961年1月26日，上海越剧团在香港公演了"《西厢记》《红楼梦》《金山战鼓》《碧玉簪》等优秀剧目共36场"[②]。比如当时上海的海燕电影厂与香港电影公司就合作四部影片；上海天马电影厂与香港金声影业合作一部，与香港长虹影业公司合作一部。另外一些戏曲电影如桑弧拍摄的《梁祝》是1949年之后第一部彩色戏曲电影，它作为戏曲电影不仅完成度非常高，还在当时的香港引起强烈的反响。而另一部《天仙配》则直接引起了香港邵氏公司的注意，"音乐元素直接被王纯拿来创作成为《貂蝉》的电影配乐并大获成功"，"随之催生了《江山美人》（李翰祥，1959）、《杨贵妃》（李翰祥，1962）、《梁山伯与祝英台》（李翰祥，1963）等大制作黄梅调电影"，以至于开启了风靡东南亚十几年的"黄梅调电影"。这些重要的戏曲电影无一例外地证明了上海早期戏曲经验的

①　苏彦硕：《梨园明珠　辉映银屏——梨园戏两部戏曲片拍摄散记》，见《岁月留痕——文史资料汇编》，福建人民出版社1999年版，第213页。

②　《上海越剧团在香港公演》，《中国戏剧》1961年第3期，第36页。

积累和一代代电影人的继承。

表 2 "十七年"时期上海与香港电影公司合拍片目①

片　名	导　演	合　作　单　位	年　代	曲　种
《红楼梦》	岑　范	上海海燕电影制片厂/香港金声影业公司	1962	越剧
《碧玉簪》	吴永刚	上海海燕电影制片厂/香港大鹏影业公司	1962	越剧
《尤三姐》	吴永刚	上海海燕电影制片厂/香港金声影业公司	1963	京剧
《牛郎织女》	岑　范	上海海燕电影制片厂/香港大鹏影业公司	1963	黄梅戏
《双珠凤》	舒　适	上海天马电影制片厂/香港金声影业公司	1963	锡剧
《柳荫记》	顾而已	上海天马电影制片厂/香港繁华影业公司	1963	黄梅戏

上海电影公司与香港电影公司的合作很大程度上得益于香港左派电影公司在冷战时期在香港地区的重要位置。1949 年前后，在周恩来、廖承志等领导人支持下，以费穆、朱石麟、李萍倩等为代表的爱国电影人在香港先后成立了"长城""凤凰""新联"等左派影业公司，不仅立足香港拍摄了大量制作精良、反映现实、贴近人民的影片，还与南方影业一起将这些优秀影片输送到东南亚华人地区，成为打破冷战铁幕的重要文化外交输出。而在"十七年"时期与上海影人、上海电影公司合作的"金声""大鹏""繁华"这三家影业公司正是"长城""凤凰""新联"名下的左派电影公司，它们与上海地区的合作，不仅大大增加了冷战对当时大陆的封锁，更成为最成功的"文化输出"——凝聚了海外华人的向心力。以王文娟、袁雪芬为代表的上海越剧团在香港表演时，"有着来自加拿大、马来亚、印度尼西亚、泰国和拉丁美洲等十多个国家和地区的华侨。他们有些人是专诚'飞'来看一场'祖国的戏剧'，然后又匆匆'飞'走的。他们在和上海越剧团会见的时候，总是这样说：我们看了越剧以后，对'祖国'二字的理解越发具体了"②。这些上海戏曲艺术的表演为上海戏曲电影后来在海内外传播起到"打头阵"的作用，为建起一座中华文化"浮桥"做出了卓越的贡献。

上海早期戏曲电影无疑是中国戏曲电影重要的血脉基因，它奠定了中国戏曲电影最重要的视听形态和审美样式，它不仅为中国戏曲艺术家记录了一代代的珍贵影像，更为中国戏曲的电影化之路探索了宝贵经验。"十七年"时期的上海戏曲电影是 1949 年以后戏曲电影焕发新生的发生场，它带领中国戏曲电影进入戏曲电影的黄金时期，为今天的戏曲及电影史都留下了不可磨灭的一笔；今天的 3D 戏曲电影，甚至将来的全息、VR 戏曲电影，都将在上海电影人的戏曲电影经验上不断焕发新生；对影像和戏曲的认识，舞台表演与镜头调度的理解，以及虚与实美学的深入思考都是上海早期戏曲电影留给我们最重要的财富。上海，也将为戏曲电影再次的勃勃生机蓄势待发。

① 同表 1，但《柳荫记》据作者考证并非上海天马电影制片厂与香港长虹影业公司合拍，而是与香港繁华影业公司合拍。

② 袁雪芬、徐玉兰、王文娟、吕瑞英、金采风、张桂凤：《和香港同胞相处的日子》，《戏剧报》1961 年第 4 期，第 14 页。

从时间节点透视上海小剧场
戏曲演出的发展历程

廖　亮[*]

摘　要：20世纪90年代末至今，戏曲在小剧场的演出实践逐渐增多，这种新的戏曲演出形态日益引起人们的关注。2014年前后，北京、上海依托连续举办的小剧场戏曲节，成为中国大陆小剧场戏曲演出的主要集散地。尽管对小剧场戏曲作品的褒贬不一，但人们普遍认同小剧场戏曲演出对当代戏曲的探索独具价值。本文主要通过文献爬梳、调研和分析，尝试找到上海小剧场戏曲演出发展历程中的几个重要时间节点。对这些时间节点的影响与作用的分析，能帮助我们形成对上海小剧场戏曲演出的整体认识，并深化对具体作品的理解。本文认为，尽管在数量上，小剧场戏曲演出只是上海戏曲创作与演出中的一小部分，但这些作品所呈现的积极探索的姿态，丰富多样的面貌，以及所引发的关于当代戏曲的思考等，无疑将在新中国成立70周年以来的上海戏曲史中占有一席之地。

关键词：戏曲现代化；小剧场；戏曲节

对于上海小剧场戏曲演出的关注基于以下几点事实：一是上海小剧场戏曲演出的出现很早，事实上早于目前学界公认的第一部小剧场戏曲作品《马前泼水》(京剧)；二是上海戏曲艺术中心等主办的"戏曲·呼吸"上海小剧场戏曲节是国内第二个专门的小剧场戏曲节(仅比北京的当代小剧场戏曲节晚一年)，至今已经连续举办六届，且从2019年起更名为中国(上海)小剧场戏曲节，这一展演活动在理念和机制上与当代小剧场戏曲节亦有所不同；三是上海的小剧场资源是比较丰富的，而上海小剧场戏曲演出的发轫与发展正是与城市戏剧演出市场的发展同步的。尽管从数量上看，小剧场戏曲演出只是上海的戏曲创作与演出整体中的一小部分，但这些作品所呈现的积极探索的姿态，丰富多样的面貌，以及所引发的关于当代戏曲的思考等，无疑将在新中国成立以来的上海戏曲史中占有一席之地。

需要承认的是，目前对于上海小剧场戏曲演出的理论研究是略显乏力的(事实上，这种研究的乏力感并不具有地域特征，它也同时表现在中国小剧场戏曲演出的研究中)，笔者认为原因之一是研究受困于诸如概念界定等问题而不得展开。其实，当小剧场戏曲演出本身的发展历程并不算长，而演出实践也还不够丰富和成熟的时候，关于作品利弊、演

* 廖亮(1976—)，博士，上海大学上海电影学院副教授。上海大学戏剧戏曲学硕士研究生杨佳琪，对本文亦有贡献。

出形态价值甚至一些更深入的理论问题的探讨,可能需要嵌入一个能帮助我们进行整体性认识的参考系。本文即是尝试通过梳理上海小剧场戏曲发展历程中的几个重要时间节点,来建立关于上海小剧场戏曲演出研究的参考系。

在展开论述前有两点需要说明:一是本文研究范围限于中国大陆小剧场戏曲演出;二是本文使用"小剧场戏曲演出"作为一种戏曲演出形态的泛指,主要包含实验性质的戏曲演出(剧场大小非首要考虑因素)和在小剧场进行的戏曲演出(是否为小剧场专门创作非首要考虑因素)。

一、1997 年:中国戏曲院团创作的第一部小剧场戏曲作品《影子》(沪剧)

谢柏梁在《当代"小剧场戏曲"的发生与发展——中国实验性戏曲谱系之梳理》一文中提及,"1993 年,中国戏曲学院的周龙在学院演出的《秦琼遇渊》,被认为是第一部小剧场实验戏曲"[1]。参照周龙本人对这场演出的阐述:"1993 年由李紫贵老师指导,奎生先生编剧,本人导演、主演创排了京剧小戏《秦琼遇渊》,紫贵老师对此剧的呈现,从故事情节、技术技巧、舞台法则等方面的运用处理给予了我一些全新的戏剧理念。……初步有了实验性舞台或小剧场的气质。在当时还没有今天的小剧场戏曲艺术样式这一概念,但是有小舞台的演出,如:把一些戏的折子或戏的片段放在小戏楼、茶馆等非正式剧场的小舞台演出,与今天小剧场艺术理念还不一样。"[2]可以看出,实际上这是一场带有创新意识的"京剧小戏",严格来说,当时的创作定位和艺术理念距离小剧场戏曲可能都还有那一步之遥。

2000 年北京京剧院推出的《马前泼水》在业界和学界都引起了较为强烈的反响,一般被认为是中国大陆小剧场戏曲之滥觞。张曼君在其导演手记中谈道:"小剧场戏剧是新时期以来颇为活跃的一个戏剧现象,它以先锋性、探索性吸引了现代观众的注意,同样,也为'圈中人'找到了一块可以驰骋的空间。……在把《马前泼水》作为第一例小剧场京剧来运作时,它面临的是古老戏曲走入现代化'主旋律'的考验和挑战,亦面临着'当下'观众的检验和评判。"[3]显然,这是一次有准备、有针对性的小剧场戏曲创作,导演对在小剧场京剧演出的特质亦有了一定的认识,"京剧在小剧场演出也迥别于传统戏楼庙会的小舞台,它应是极其精美、别致,系极具现代品格和现代意蕴的新的综合性艺术"[4]。

萌芽于 20 世纪 90 年代,集中呈现于 21 世纪的中国大陆小剧场戏曲创演中,北京似乎始终占据着中心位置。但事实上,1993—2000 年间还有一部小剧场戏曲演出的作品被大家忽略了。据《1998 上海文化年鉴》【1997 年上海沪剧团创作演出概况】这一条

① 谢柏梁:《当代"小剧场戏曲"的发生与发展——中国实验性戏曲谱系之梳理》,《戏剧》(中央戏剧学院学报)2015 年第 2 期。

② 周龙:《小剧场戏曲刍议》,《艺术评论》2017 年第 12 期。

③ 张曼君:《〈马前泼水〉对小剧场京剧的探索》,《中国戏剧》2001 年第 11 期。

④ 张曼君:《〈马前泼水〉对小剧场京剧的探索》,《中国戏剧》2001 年第 11 期。

目记载：

> 剧院在 12 月还推出了另一个新创作剧目：小剧场沪剧《影子》。这是中国戏曲院团第一次对小剧场艺术进行的实验和探索。这个戏由赵化南、余雍和创作剧本。他们既借鉴了小剧场话剧更新戏剧观念的成功经验，又充分发挥了沪剧擅长表现家庭伦理的本体特点。……这台小剧场沪剧由青年导演沈刚执导，陈瑜、王明达和顾奇军主演。二度创作在保留沪剧剧种特色的基础上突破传统的舞台框架，进行了大胆的创造。导演努力改变过去在戏曲演出中单一立意、单一性格、单一情节的模式，力求塑造活生生的人物，对戏里的是非曲直则尽量不加评判，留给观众思考。①

从文化年鉴的记录来看，这是一次从编剧的一度创作到导演的二度创作均有意识进行的小剧场戏曲演出探索，因此上海文化年鉴将其作为中国戏曲院团的第一次小剧场探索，这一结论应该是没有太大疑问的。如果进一步追问，这部作品在小剧场戏曲演出发展历程中的价值是否就是占据了一个所谓的"第一次"呢？笔者认为，要回答这个问题则须将其放入中国小剧场戏曲演出发展的时间轴线中去考察(图 1)。

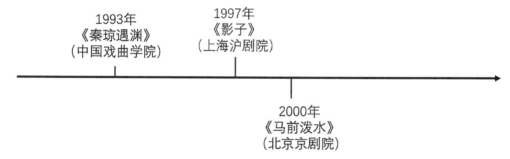

图 1　中国小剧场戏曲演出起步阶段时间轴线图

中国小剧场戏曲演出与 20 世纪八九十年代开始的中国小剧场戏剧运动有直接关联，这一事实是许多小剧场戏曲创作的先行者，在其创作总结中都不约而同地提到的②。在这一持续、深远且全方位的戏剧运动影响下开始的小剧场戏曲创作，显然不会只"照拂"北京，而"冷落"上海。换言之，如果忽略了 1997 年上海沪剧院的《影子》，那么作为"戏码头"的上海在小剧场戏曲这一创作潮流中，则仿佛处于"缺席"的状态。显然，这并非事实。

事实上，《影子》(沪剧，1997)是第一部中国戏曲院团创作的小剧场戏曲作品，是上海小剧场戏曲演出的起点，应当说，它同《秦琼遇渊》(京剧，1993)、《马前泼水》(京剧，2000)在南北中国的次第展开，一同拉开了中国小剧场戏曲演出的序幕。

① 《上海文化年鉴》编辑部：《1998 上海文化年鉴》，《上海文化年鉴》编辑部 1998 年版，第 168 页。
② 参见周龙：《小剧场戏曲刍议》，《艺术评论》2017 年第 12 期；张曼君：《〈马前泼水〉对小剧场京剧的探索》，《中国戏剧》2001 年第 11 期。

二、2002 年：上海戏曲学院归并入上海戏剧学院

梳理 1997 年至今的上海小剧场戏曲演出相关情况①，笔者发现在 2005 年以前，上海的小剧场戏曲演出基本上处于偶发、零散的状态，各个院团都有尝试，但都不成规模，且大部分作品只能说是大剧场戏曲的"瘦身版"。

明显的变化从 2005 年开始，这一年上海的小剧场戏曲演出主体除了各大专业院团以外，增加了"上海戏剧学院"这一专业院校，从这时起基本上每年都有以上海戏剧学院为演出单位的小剧场戏曲演出，演出地点大多在上海戏剧学院端钧剧场、黑匣子、上戏新空间等典型的小剧场，且这些演出绝大部分都带有明显的实验性和探索性。（表1）

表 1　上海戏剧学院创作小剧场（实验）戏曲演出情况表②

年份	演出单位	剧目	类型	主创	演出场所
2005	上海戏剧学院（2002 级戏曲导演专业毕业作品）	京剧《培尔·金特》	外国作品改编（改编自易卜生同名作品《培尔·金特》）	编剧：卢秋燕；导演：卢秋燕、何畅；主演：康晓虎、何畅、石晓珺、潘洁华、董洪松	上海戏剧学院实验剧场（910 座）
2007	上海戏剧学院（2003 级戏曲导演专业毕业作品）	超时空京剧《青凤与婴宁》	原创（取材于蒲松龄《聊斋志异》）	指导老师：宋捷；上海戏剧学院 2003 级戏曲导演专业毕业生自导自演	上海话剧艺术中心 D6 空间（300 座）
2009	上海戏剧学院和浙江京剧院联合创作	实验京剧《王者·俄狄》	外国作品改编（改编自古希腊悲剧《俄狄浦斯》）	编剧：孙惠柱；导演：卢昂、翁国生；主演：翁国生、毛懋、王俞英	上戏新空间（130 座）
2009	上海戏剧学院（2005 级戏曲导演专业毕业作品）	实验戏剧《孽海记》	新编小剧场戏曲剧目	导演：郑稳	上戏新空间（130 座）

① 笔者按：根据《上海文化年鉴》(1998—2019)、《解放日报》(1997—2019)文化新闻娱乐版面（该报 2014 年起演出信息刊登在文化·广告版面）、上海戏剧学院官网、上海戏曲艺术中心官网等信息梳理，共录得 1997—2019 年上海本地的小剧场戏曲演出共计 73 个剧目（复演剧目只计 1 次），这些演出绝大部分为改编或原创剧目，其中 350 座以下剧场演出的剧目为 66 个。（因小剧场戏曲创作和理论研究目前尚处在发展中，为尽量呈现上海小剧场戏曲演出的样貌，该统计中所涉及"小剧场"的物理概念相对宽泛，即 600 座以下剧场的演出均列入统计范围）

② 笔者按：本表主要根据《上海文化年鉴(1998—2019)》、上海戏剧学院官网信息汇总整理而来。其中 2005 年的京剧《培尔·金特》虽然是在大剧场演出，但该作品是上海戏剧学院与上海市戏曲学校合并演出的第一部戏曲作品，且此后的上戏戏曲作品皆在小剧场首演，因此该作品可视为上戏小剧场（实验）戏曲演出的创作起点。2013 年的昆剧《偶人记》尝试了昆剧与木偶的结合，也具有较强的实验性。为反映上海戏剧学院小剧场（实验）戏曲作品的创作全貌，此两部大剧场作品都纳入表1。但在本文描述上海小剧场戏曲创作总数及各时期计数时为统一数据规范，只计数在 600 座以下剧场演出的作品，故此两作品未计入上海小剧场戏曲创作总数。

续　表

年份	演 出 单 位	剧　目	类　型	主　创	演出场所
2010	上海戏剧学院和上海京剧院联合创作	京剧《朱丽小姐》	外国作品改编（改编自斯特林堡同名小说《朱莉小姐》）	编剧：孙惠柱、费春放；导演：郭宇；主演：田琳、严庆谷、赵群	上海戏剧学院黑匣子剧场（约50座）
	上海戏剧学院和美国剑桥学校联合完成	京剧系列剧《孔门弟子》（《孔子收徒》《礼仪之道》《三人与水》）	原创	编剧：孙惠柱；导演：郭宇	上海戏剧学院黑匣子剧场（约50座）
2011	上海戏剧学院戏曲导演专业（2007级戏曲导演专业毕业作品）	小剧场现代京剧《马蹄声碎》	中国话剧作品改编（改编自姚远的同名话剧《马蹄声碎》）	剧本指导老师：宋捷；导演指导老师：万红；演出团体：上海戏剧学院零柒剧社；主要演员：郑爽	上海戏剧学院端钧剧场（288座）
2012	上海戏剧学院	京剧《李察王》	外国作品改编（改编自莎剧《李尔王》）	编剧：李丽来；导演：郑稳；主演：高挺、路杨、李名扬、高枫	白宫剧场（300—400座）
	上海戏剧学院（2009级戏曲导演专业毕业作品）	京剧《红楼佚梦》	原创（取材《红楼梦》、让·日奈《女仆》）	编剧：孙惠柱、费春放；指导老师：卢秋燕；学生导演：黄蜜蜜、王娴、张紫薇；主演：赵群、郑爽、潘洁华	上海戏剧学院端钧剧场（288座）
	上海戏剧学院（2009级戏曲导演专业毕业作品）	实验京剧《起死》	原创（取材《庄子叹骷髅》）	编剧：雨林、海博；指导老师：李莎；学生导演：海博、开妍、尤盛康；主演：戴思绪、韩沛东、工昭栎	上海戏剧学院端钧剧场（288座）
2013	上海戏剧学院	小剧场京剧《杀子》	跨剧种移植（改编自川剧《欲海狂潮》）	编剧/导演：佟珊珊；主演：石晓珺、潘洁华	上海戏剧学院端钧剧场（288座）
	上海戏剧学院（2010级戏曲导演专业毕业作品）	昆剧《偶人记》	跨剧种移植（改编自陈建秋同名昆曲剧本《偶人记》）	导演：袁超、王逸潇、宋金钊、肖尧；主演：卫立、蒋诗佳	上海戏剧学院实验剧场（910座）
2014	上海戏剧学院（2011级戏曲导演专业毕业作品）	越剧《仲夏夜之梦》	外国作品改编（改编自莎剧《仲夏夜之梦》）	指导老师：李莎、吴汶聪；编剧：张泓；2011级戏曲导演班、越剧表演、戏曲音乐等专业学生联合创作	上海戏剧学院端钧剧场（288座）

年份	演出单位	剧 目	类 型	主 创	演出场所
2016	上海戏剧学院朱志钰（"扶青计划"）	实验京剧《蠢货》	外国作品改编（改编自契诃夫同名作品《蠢货》）	编剧：夏天珩；导演：朱志钰；主演：郑爽、王晓涛、潘梓健	上戏新空间（130座）
	上海戏剧学院和上海昆剧团联合创作	昆曲《四声猿·翠乡梦》	原创（脱胎于徐渭原作《四声猿》中《玉禅师翠乡一梦》一出）	编剧：徐渭（原著）、张静；导演：马俊丰；主演：卫立、蒋珂、张前仓	上海话剧艺术中心戏剧沙龙（232座）
2017	上海戏剧学院	京剧《驯悍记》	外国作品改编（改编自莎剧《驯悍记》）	导演：郭宇；上海戏剧学院、上海戏剧学院附属戏曲学校联合出演	上海戏剧学院端钧剧场（288座）
	上海戏剧学院	现代京剧《厨子戏子痞子》	影视作品改编（改编自管虎同名电影《厨子戏子痞子》）	编剧：张泓、金桥、孙浩程；导演：吴汶聪、金桥、褚俊驰；主演：汪卓、高挺、戴国良	白宫剧场（300—400座）
	上海戏剧学院（2013级越剧本科班毕业作品）	当代越剧《十二角色》	影视作品改编（改编自美国电影《十二怒汉》）	编剧：莫霞；导演：田蔓莎；主演：2013级越剧班全体同学	上海戏剧学院端钧剧场（288座）
2019	上海戏剧学院	实验越剧《小城之春》	影视作品改编（改编自费穆同名电影《小城之春》）	编剧：徐雯怡；导演：朱轶星；主演：赵一兰、姚煜晨、姚磊、楼沁	长江剧场·黑匣子（100座）

那么，为什么从2005年开始集中出现这一情况呢？据《2003上海文化年鉴》记载：

2002年4月28日，上海市人民政府〔2002〕29号文批复，原上海师范大学表演艺术学院、上海市戏曲学校和上海市舞蹈学校并入上海戏剧学院。6月6日，在上海戏剧学院举行了挂牌仪式，市党政领导龚学平、殷一璀、周慕尧等出席。

3所艺术类学校并入上海戏剧学院，是贯彻上海市"十五规划"，合理调整高校布局结构，力争使一批优势、特色学科达到国内外一流水平，加快上海市艺术人才培养的战略性决策。

并校后的上海戏剧学院发展目标为：立足上海，面向全国，培养大专、本科直至硕士、博士的戏剧影视艺术人才，争创"国内一流、世界著名"的高等艺术院校。并校后的上海戏剧学院戏曲舞蹈分院发展目标为：立足上海，辐射周边，面向全国，培养中专、大专相衔接，大专与本科可"立交"的应用型、技能型表演艺术人才，成为上海市

舞蹈戏曲艺术表演、创作"争国内一流、创世界品牌"的人才培养基地,并成为普及全市艺术教育、推动社区文化和群众文化工作发展的人才培养基地。(院办)①

笔者认为上海小剧场戏曲演出在 2005 年发生的这一变化,应与 2002 年上海市戏曲学校与上海戏剧学院的合并有关。可以想见的是,当以现代戏剧教育为主的上海戏剧学院与以传统戏曲演员培养为主的上海市戏曲学校合并之后,随之而来的是戏剧戏曲教学与实践中中西观念、现代与传统之间的交流与融合。于是,学院成为戏曲小剧场创作中一块重要的试验田。表 1 中 2005 年在上海戏剧学院实验剧场演出的京剧《培尔·金特》,正是 2002 级上戏戏曲学院戏曲导演班的集体作品②。指导老师宋捷在当时的媒体报道中这样介绍,"用京剧的形式来演绎挪威著名剧作家易卜生名著《培尔·金特》纯粹是出于教学的考虑,带有一定的实验性质。同时,他认为,在戏曲舞台上演绎外国名著,也是给戏曲观众打开一扇新的窗口。而在尝试以戏曲形式演绎外国名著的同时,如能取长补短学习西方戏剧的优点,对戏曲艺术的发展应该是一件好事"③。

由此我们看到,2005 年后上海的小剧场戏曲演出呈现为专业院团与专业院校两个创作主体。专业院团的创作人员基本上都是青年导演和青年演员,他们在创作上常常会担心被院里的前辈否定。而专业院校的创作似乎这样的包袱就少了许多,毕竟学校对所谓"实验"的宽容度要比院团大很多。于是年轻的学生们开始进行了大胆的创作,曹树钧在评论京剧《培尔·金特》的文章中就写道:"上海首届戏曲导演本科班是一个充满创作活力的集体。他们在大学四年的学习中,一方面将根深深地扎在民族文化的土壤上,一方面放眼时代和世界艺术的发展,……在宋捷、万红等老师的带领下,学生们自编、自导,并和戏曲学院表演、音乐、容妆专业的同学们共同打造了这部名剧,为中国观众献上了一出充满青春气息的崭新京剧。"④

当然,这里需要说明的是,尽管从演出信息来看,这个明显的变化开始于 2005 年,但笔者认为 2005 年的情况是 2002 年上戏与戏曲学校合并之后的结果呈现,对上海小剧场戏曲演出的发展历程真正产生重要影响的事件应是 2002 年的两校合并。因此,笔者将这第二个时间节点定在了 2002 年。

三、2015 年:"戏曲·呼吸"上海小剧场戏曲节的举办

2015 年,上海戏曲艺术中心创办了首届上海小剧场戏曲节,于 12 月 1 日—6 日在上海话剧艺术中心、上海京剧院周信芳戏剧空间举行了 6 台剧目 7 场演出。举办专门的小

① 《上海文化年鉴》编辑部:《2003 上海文化年鉴》,《上海文化年鉴》编辑部 2003 年版,第 105 页。
② 京剧《培尔·金特》是第一次用京剧演绎易卜生的作品,该剧取材于原作的前三幕,分为《撒谎胡闹》《大闹婚礼》《抛弃新娘》《苦苦追寻》《山妖王国》《告别爱情》和《天国赴宴》七场。由上戏戏曲学院 2002 级戏曲导演班的学生卢秋燕改编,导演也均为该班学生。指导老师是导演系主任宋捷和万红老师,作曲:杨晓辉,主演:康晓虎、何畅、石晓珺、潘泣华、董洪松。
③ 《培尔-金特"走进京剧锣鼓引争议》,https://yule.sohu.com/20051130/n227629125.shtml。
④ 曹树钧:《不朽的艺术生命力——评京剧〈培尔·金特〉》,《上海戏剧》2006 年第 9 期。

剧场戏曲节并非上海首创，事实上，2014 年北京就举办了第一届当代小剧场戏曲节，而紧随其后的上海小剧场戏曲节则在理念、机制、市场化等方面都呈现出与北京当代小剧场戏曲节较为明显的不同。

理念：上海小剧场戏曲节以"戏曲·呼吸"为名，号召创作者们突破桎梏，在"吸"收传统精华养料的基础上，"呼"出一些新想法、新形式、新理念。主办方期望不久的将来，能有一批具备独立思索和原创能力的戏曲新人，以引领先锋、实验、创新的戏剧精神，让戏曲艺术的一支触角，伸展到当今社会主流观众视野，进入更多青年观众的审美范围。

申报：上海小剧场戏曲节剧目申报面向全国各省市及港澳台地区展开，强调申报剧目必须为原创，此外不限剧种、不限题材、不限创作进度（从刚有剧本到舞台成形的剧目皆可申报）；申报剧组主创年龄按照联合国对于青年的定义，将上限设定为 45 岁，同时不限申报者身份，国有或民营戏曲院团、艺术工作室、个人等均可申报；所有申报不需走单位行政流程，更不限制申报剧目数量①。

评估：主办方组织戏曲专家和文化类资深媒体构成艺术委员会，通过初审、复审及终审三轮评审，最终投票选出入围剧目名单。展演期间，艺委会跟踪观摩每场演出的实际艺术质量及演出反响；展演结束后，召开主旨论坛，总结经验与不足。

运作：上海小剧场戏曲节制定了一套资金资助与市场运作相互配合的资助模式，戏曲节不设奖项不发奖金，也不用演出费买断演出，而是在给予演出团队基本生活补贴外，与演出团队进行票房分成。此外，上海小剧场戏曲节还特设委约剧目基金，即在申报剧目中挑选 1—2 部剧本阶段作品，进行独家委约制作，在当届或下一届戏曲节演出。进入委约的剧目，主办方不再与之进行票房分成②。

"戏曲·呼吸"这个别致的名称，蕴含着主办方对戏曲继承与创新之间辩证关系的认识。正如王馗所说，"在京、沪两地不断趋于盛行的小剧场戏曲，可以看作中国戏曲寻求在当代城市突破的缩影"③。从这个角度来看，小剧场戏曲演出的要义是以一种新的演出形态，关照戏曲现代化的核心命题。上海小剧场戏曲节的申报规则上，年龄的界定、身份的放宽、剧目门槛的降低、手续的简化等，都可以看出主办方切实地希望打破戏曲行业诸如"论资排辈"等的陈规，真正打造青年戏曲人的创作平台。第一届戏曲节的《十两金》剧组就出现了三个"反串"：资深宣传主管高源担任编剧，著名坤生演员王珮瑜担任制作人，著名丑角演员严庆谷担任导演，让人看到青年人才的无限潜力。演前封闭评审、演中跟踪观摩、演后交流研讨，这一系列评估措施同样显示，主办方希望打造的上海小剧场戏曲节，不仅是一个展示平台，也是一个艺术交流和创作研究的重要窗口。正如李莉在第二届上海

① 信息来源：上海戏曲艺术中心。

② 笔者 2018 年对小剧场戏曲节相关负责人采访获知：戏曲节组委会对演出团队给予基本补贴（包括生活费和差旅费），组委会负责演出场地及相应费用，主办方与演出团体以一定比例进行票房分成。上海戏曲艺术中心与委约项目演出团队签订演出合同，资助委约作品创排及呈现，委约作品在小剧场戏曲节期间 2 场演出票房纳入中心委约基金使用。委约作品演出版权归上海戏曲艺术中心所有，上海戏曲艺术中心有权在作品演出时按合同提取相应比例票房。

③ 王馗：《传统戏曲的当代发展——2015 中国戏曲年度发展研究报告》，《艺术评论》2016 年第 2 期。

小剧场戏曲节的主题论坛上所说的，"也许我们有一点野心，就是说希望通过戏曲中心这样一个戏曲小剧场的舞台呈现，来给今后搞戏曲理论研究的专家们提供一个戏曲小剧场的理论的研究框架的平台，……因为戏曲和话剧它虽然在思想上有相同点，但是在舞台样式呈现上（因为话剧没有传统的制度），我们怎么把我们传统搬到现在，这些都是课题，都需要我们研究"①。资金资助常常是一把双刃剑，如何让资金资助真正成为创作的推手而不仅仅是赖以乘凉的树荫，上海小剧场戏曲节是以对市场化的重视和引导来达成解决方案的。以票房分成的模式鼓励创作团队参与宣传营销，这一做法被证明是可行的。2015年首届上海小剧场戏曲节在开幕前一个月，就取得很好的票房成绩，特别是善于宣传营销、懂得市场运作的京剧《十两金》、梨园戏《御碑亭》、京剧《碾玉观音》等，甚至早早售罄、一票难求，为其他剧目做出榜样，更促使后者在压力之下提升自身宣传营销能力建设。委约机制的设立，进一步将上海小剧场戏曲节与同类展演平台区分开。资助委约作品的创排和演出，表明了主办方对戏曲创作的积极推动；而以合约方式约定委约作品的版权和票房分配，也再次体现了上海小剧场戏曲节在戏曲市场化方面的努力。说到底，一部优秀的作品最终是要在演出市场上证明自己的价值的。

自2015年至今，上海小剧场戏曲节已连续举办六届，共计有56部作品18个剧种参加展演，不仅有京剧、昆曲、越剧、川剧、豫剧、黄梅戏等成熟的大剧种，还有梨园戏、瓯剧、高甲戏等诸多小剧种通过这个平台进入上海的演出市场，并引起更广泛的关注。（历届上海小剧场戏曲节展演剧目见表2）

表2　上海小剧场戏曲节展演剧目（2015—2020）②

年份	剧　种	剧　　目	演　出　出　品	是　否　委　约
2015	京剧	《碾玉观音》	北京京剧院	
	越剧	《情殇马嵬》（展演剧目）《登楼追魂》（特邀祝贺演出）	上海越剧院	
	京剧	《十两金》	上海京剧院上海戏曲艺术中心	是
	昆剧	《夫的人》	上海昆剧团	
	新概念戏曲	《青春谢幕》	台湾国光剧团	
	梨园戏	《御碑亭》	福建省梨园戏传承中心（福建省梨园戏实验剧团）	
2016	京昆合演	《春水渡》	上海戏曲艺术中心	是
	昆剧	《伤逝》	上海昆剧团	

① 资料来源：《戏曲的呼吸与跃动——聚焦当代小剧场戏曲的探索与发展》——第二届上海小剧场戏曲节主题论坛上的发言速记稿。

② 笔者按：本表根据上海戏曲艺术中心官网历届小剧场戏曲节剧目信息汇总整理而来。

年份	剧　种	剧　　目	演出出品	是否委约
2016	川剧	《卓文君》	成都巧茹文化传播有限公司	
	梨园戏	《刘智远》	福建省梨园戏传承中心（福建省梨园戏实验剧团）	
		《朱文》	福建省梨园戏传承中心（福建省梨园戏实验剧团）	
		《朱买臣》	福建省梨园戏传承中心（福建省梨园戏实验剧团）	
	楚剧	《刘崇景打妻》	湖北省武汉市楚剧团	
		《推车赶会》	湖北省武汉市楚剧团	
	河北梆子	《喜荣归》	北京市河北梆子剧团	
	昆剧	《四声猿·翠乡梦》	上海戏剧学院、上海昆剧团	是（十八届中国上海国际艺术节"扶持青年艺术家计划"委约作品）
	粤剧	《霸王别姬》	香港西九文化区戏曲中心	
	京剧	《陌上看花人》	中国戏曲学院	
2017	淮剧	《孔乙己》	上海淮剧团	
	越剧	《潇潇春雨》	福建芳华越剧团	
	彩调	《空村》	柳州市艺术剧院	
	京剧	《谁共白头吟》	北京戏曲艺术职业学院	
	越剧	《洞君娶妻》	上海越剧院	是
	京剧	《草芥》	上海京剧院	
	豫剧	《伤逝》	河南豫剧院三团、河南省沼君艺术发展中心	
	梨园戏	梨园戏传统剧目《吕蒙正》折子戏专场	福建省梨园戏传承中心（福建省梨园戏实验剧团）	
	昆剧	《椅子》	上海昆剧团	
2018	越剧	《僧繇》	南京市越剧团有限公司	
	京淮合演	《新乌盆记》	上海轻音乐团有限公司	是
	瓯剧	《伤抉》	温州市瓯剧艺术研究院	
	黄梅戏	《玉天仙》	安庆市黄梅戏艺术剧院	
	梨园戏	《陈仲子》	福建省梨园戏传承中心（福建省梨园戏实验剧团）	

年份	剧　种	剧　　目	演出出品	是否委约
2018	昆剧	《长安雪》	上海昆剧团	是 （十九届中国上海国际艺术节"扶持青年艺术家计划"委约作品）
	越剧	《再生·缘》	上海越剧院	是 （十九届中国上海国际艺术节"扶持青年艺术家计划"委约作品）
	京剧	《青丝恨2018》	上海京剧院	
2019	越剧	《宴祭》	上海越剧院	
	京剧	《回身》	台北新剧团	
	多剧种（豫剧、昆曲、越剧）	《故人心》	福州闽侯升平文化发展有限公司	
	高甲戏	《阿搭嫂》	厦门市金莲陞高甲剧团	
	绍剧	《灿烂八戒》	浙江绍剧艺术院	
	多剧种（京剧、昆韵、滇剧、花灯）	《四美离歌》	云南省演出公司、 云南省花灯剧院、 云南省中威民族文化有限公司	
	京剧	《赤与敖》	上海京剧院	
	黄梅戏	《薛郎归》	安庆市黄梅艺术剧院	
	昆剧	《桃花人面》	上海昆剧团	是
2020	评剧	《染》	中国评剧院有限责任公司	
	婺剧	《无名》	义乌市婺剧保护传承中心	
	高甲戏	《范进中举》	泉州市高甲戏传承中心	
	越剧	《一个陌生女人的来信》	中国戏曲学院 南京市越剧团有限公司	
	绍剧	《庄公的烦恼》	浙江绍兴艺术研究院	
	川剧	《桂英与王魁》	成都市川剧研究院	
	黄梅戏	《香如故》	安庆市黄梅戏艺术剧院、 浙江允中也文化传媒有限公司、 浙江壹出戏影视文化传媒有限公司	

续　表

年份	剧　种	剧　目	演出出品	是否委约
2020	昆剧	《草桥惊梦》	上海昆剧团	
	滇剧	《马克白夫人》	云南省玉溪市滇剧院	
	黄梅戏	《浮生六记》	安徽再芬黄梅文化艺术股份有限公司	
	京剧	《鉴证》	南京市京剧团有限公司	
	昆剧	《319·回首紫禁城》	江苏省演艺集团昆剧院	

进一步梳理 2005 年至今的上海小剧场戏曲演出，我们可以看到上海戏剧学院作为小剧场戏曲演出创作主力的情况，自 2015 年开始发生了变化——从 2015 年至今，上海小剧场戏曲演出数量日益增多，且院团作为演出主体的创作演出开始占据主流。显然，2015 年首届上海小剧场戏曲节的创办对上海的小剧场戏曲演出的推动，尤其是对专业院团的创作推动是毋庸置疑的。2019 年起，上海小剧场戏曲节"升级"为中国（上海）小剧场戏曲节，上海戏曲艺术中心下属的长江剧场也经过整修重新开业（整修以后的长江剧场有黑匣子、红匣子两个不同的小剧场空间），成为小剧场戏曲节的指定演出场地。显然，上海这个"戏码头"将在中国小剧场戏曲演出的扩容、升级、发展中发挥更重要的作用。

至此，通过对上海小剧场戏曲演出几个重要时间节点的确立，笔者认为可以将上海小剧场戏曲演出从 20 世纪 90 年代末至今的发展历程划分为以下三个阶段：

一是 1997—2004 年，上海小剧场戏曲演出的起步阶段。在这一阶段出现了上海第一部，也是中国戏曲院团第一部小剧场戏曲演出作品，沪上各大专业院团也偶有此类创作出现。

二是 2005—2014 年，以上海戏剧学院创作为主的学院派实验阶段。这一阶段大部分小剧场戏曲演出都由合并了上海市戏曲学校之后的上海戏剧学院创作、演出，这些作品呈现出比较明显的实验性、探索性。

三是 2015 年至今，在上海小剧场戏曲节带动下的院团派发力阶段。这一阶段沪上各大院团的创作逐渐增多，这些以专业院团青年创作者为主创的演出，改变了以上戏为主的小剧场戏曲创作的底色，在探索小剧场戏曲多样性中发挥了更重要的作用。

从上海小剧场戏曲的这三个发展阶段看，小剧场戏曲演出这一新的戏曲演出形态在上海的出现和发展与都市商业演剧发展有关，与上海市艺术人才教育培养规划有关，与上海市演艺事业发展规划亦有关。而我们对上海小剧场戏曲演出的创作特点的进一步研究也将在这一认识下展开。

戏曲 70 年：院团改革视野下戏曲创作实践的"上海经验"

刘　婷*

摘　要： 上海始终响应国家号召，不断探索戏曲艺术的传承和传播方式，出台切实的扶持措施和发展策略，创作探索具有民族特色的、讲述"中国故事"的优秀戏曲艺术作品。从新中国成立初期，再到改革开放，进入 21 世纪，上海戏曲界不断推陈出新，戏曲院团的宣传策略、演出交流、剧目建设、人才培养等各方面皆有重要发展。

关键词： 院团改革；戏曲创作；上海经验；一团一策

文化自信是更基本、更深沉、更持久的力量。习近平总书记 2019 年在视察上海时再次重申"文化是城市的灵魂"。文化价值具有现实超越性，给予人民精神归属和价值获得感。上海始终响应国家号召，不断探索戏曲艺术的传承和传播方式，出台切实的扶持措施和发展策略，创作探索具有民族特色的、讲述"中国故事"的优秀戏曲艺术作品。作为文化大码头的上海，以优秀戏曲作品为延展来推动艺术跨文化实践，在文化交流中构建文明互鉴对话体系，在全球化浪潮中向世界传递中国的声音。70 年的岁月长河里，上海戏曲艺术的一系列探索和实践织成了具有海派特色的文化之帆。

一、尊重艺术规律，回归艺术本源：戏曲院团管理改革实践

上海走在戏曲改革的前列。新中国成立初期的"改戏改人改制"（以下简称"戏改"）让上海戏曲重拾戏曲"半壁江山"的昔日荣光。戏曲艺术的推陈出新，离不开戏曲院团的改革实践。新中国成立后，针对大量传统戏曲剧目的"改戏"为剧坛注入了新的血液和力量。删除封建陈旧思想改进旧剧，为传统戏曲艺术注入了新时代精神。随着"戏改"的逐步深入，人们对剧目的关注逐渐转移到对院团的经营管理上。改革旧的剧团体制、艺术体制和剧场管理制度，建立新型的剧团管理体系。1951 年 3 月华东戏曲研究院在上海成立，下设专门的艺术室，涵盖负责音乐、美术、导演工作的四个小组；设编审室，其下分设资料研究组、地方戏组和京剧组。1952 年全国戏曲观摩演出大会，上海推出的剧目获得巨大成功，一定程度得益于戏曲院团管理实践的有效性。改制后的上海

* 刘婷（1990— ），复旦大学文学博士，现供职于《复旦学报（社会科学版）》，专业方向：戏剧美学，西方马克思主义文论。

戏曲院团多种体制并行,国营、民营公助与私营几种类型剧团将戏曲界的人才和作品集聚,大大解放了艺术生产力。当时的上海戏曲艺术百花齐放,为后来戏曲的长远发展打下坚实基础。

经历了"文革"时期的曲折,上海戏曲院团相继重建。1978 年,上海越剧院恢复建制,上海曲艺剧团、上海昆剧团先后成立。1981 年,上海京剧院恢复建制。1982 年,上海沪剧院成立。为拯救和保护戏曲艺术资料,上海组建了专门的戏曲研究机构(上海艺术研究所),对当时上海的演出、创作等情况进行整理和研究。"改革开放为传统戏提供全新的政策环境,三并举方针不再只被看成是传统戏改造尚未彻底完成前的权宜之计,经历 30 年阴晴不定祸福难料的起起落落,戏曲传统戏至此才真正获得正视。"①20 世纪 90 年代的上海在市场试炼中探索体制改革。院团管理者的选拔制度从任命制转换为招聘制、选举制,以求更符合院团管理岗位的需求。以效益为先的分配机制,在院团遭遇戏曲市场寒潮时,使大量戏曲从业人员不得不改行。2007 年在上海京剧院、昆剧团、天蟾逸夫舞台基础上组建成上海京昆艺术中心,后又在此基础上成立上海戏曲艺术中心。上海戏曲艺术中心下辖上海京剧、昆曲、越剧、沪剧、淮剧和评弹等六大艺术机构。改变行政关系,改变院团名称,改变资金拨付方式,三大改变推动下成立的上海戏曲艺术中心意味着上海在全国率先将国有文艺院团体制改革推向深入阶段。另外,在上海文化发展基金会下专设上海戏曲艺术中心艺术发展基金,对所属院团和剧场的舞台艺术创作等进行资助。在政府为振兴戏曲采取了一系列配套措施的鼓励下,"各戏曲院团主动面向市场,不断增强自身的创造力与活力,使上海的戏曲发展在全国戏曲当中显得更为有声有色"②。

上海对 18 家市级国有文艺院团推行的"一团一策"建设改革,围绕机制体制创新,尊重剧种艺术规律和院团个性特点,为市级国有文艺院团制定"一团一策"工作方案,进行院团特色化管理。"学馆制""艺衔制""技衔制"等制度创新,将政府科学管理与艺术发展规律并重,激励传统戏曲艺术传承传播和创新协调发展。文艺院团积极开展实践,针对自身院团管理的实际,认真贯彻落实政策要求。以上海昆剧团为例,针对昆剧艺术的传承制定了三年"学馆制"的传承计划,在 2015—2018 年间,组织包括昆三班、昆四班和昆五班的青年演员进行三年的系统学习,实现 100 出经典折子戏、6 台传统大戏的目标。上海发展戏曲艺术始终把传承放在最重要的位置。先做好传承,才能做好传播与创新。"学馆制"以活态传承为理念,以"宗脉延传,承戏育人"为目标,有力地举起了传承经典昆剧艺术的旗帜。文化部针对上海"一团一策"改革成效表示赞赏,充分肯定上昆的"学馆制"实效,称之为"改革中的亮点"。依托科学有效的院团管理制度,戏曲院团的宣传策略、演出交流、剧目建设、人才培养等各方面皆有重要发展。

① 傅谨:《戏曲七十年与未来遐想》,《中国文艺评论》2019 年第 8 期。
② 曹凌燕:《上海戏曲史稿》,中国书籍出版社 2018 年版,第 340 页。

二、传统题材与实验探索并举，精品意识和创新意识兼具

近年来国家颁布一系列戏曲发展的扶持政策，致力戏曲的传承和发展。为更好地推进这一工作，上海发布《关于贯彻〈中共中央关于繁荣社会主义文艺的意见〉的实施意见》，指出要坚持以人民为中心的工作导向，坚持以弘扬中国精神的创作灵魂，着力创作推出精品力作。正如尚长荣先生在上海国际艺术节戏曲论坛上所说，"最好的传播是作品本身"[①]。艺术性是永恒不变的价值追求，作品是承载艺术性的重要载体。

中国戏曲具有独特的审美特点。相较于西方话剧的写实性表达，中国戏曲程式化的写意性特征则更具审美性。《红楼梦》是中国古典小说的代表作，"红楼"题材不断被创作者改编再创造。徐进改编的越剧《红楼梦》被学界公认为"中国当代戏剧史上有影响的改编，一直是越剧最重要的保留剧目"[②]。越剧传统剧目《梁山伯与祝英台》由华东越剧实验剧团集体重新整理改编后代表上海参加第一届全国戏曲观摩演出大会，获剧本奖、演出一等奖、音乐作曲奖、舞美设计奖。而后由徐进与桑弧编剧的《梁祝》电影剧本，由上海电影制片厂摄制成我国第一部彩色戏曲片。周恩来总理把该影片带到日内瓦会议招待会上放映，观众誉之为"中国的《罗密欧与朱丽叶》"[③]。《贞观盛事》《曹操与杨修》《廉吏于成龙》"三部曲"成为上海京剧院的代表作，尤其是《曹操与杨修》被誉为京剧艺术探索的划时代之作。

上海戏曲创作坚持内容为先，满足时代的文化需求。转化创新，赋予传统优秀艺术以新的时代内涵。并主动创新表现形式，使传统文化艺术与时代相协调，与当代文化相适应，追求社会价值与市场价值相统一，创造国内外人民喜闻乐见的艺术作品。还注重拓展国际市场，提升文化产品的国际竞争力，完善文化产品结构，做好海派文化品牌的演绎。对于外国观众来说，戏曲讲述的故事往往比较有距离感，戏曲的表演样式很难让人"入戏"。上海创新戏曲艺术的"中国故事"叙述策略，站在中西文化融合的立场上作尝试，习得西方的编剧意识，向西方话剧体系学习生活质感与戏剧美感的结合，创作形式多样、观念时尚的戏曲新时代作品。譬如《神话中国之洪荒时代》则尝试把传统戏曲程式、跨界创新的音乐结合起来，以"创世神话"接通西方故事语境。实验昆剧《椅子》参演俄罗斯"金萝卜"戏剧节，张军作品《我，哈姆雷特》在2018年阿维尼翁戏剧节上演，是东西方戏剧极富历史意义的有效融合。这一类实验性作品的概念，为传统戏曲内拓出重要的发展方向。借鉴西方表达方式，但不迷失传统艺术的本体性特征。

上海文化发展基金会于2013年设立的青年编剧扶持项目，把戏曲编剧作为人才培养的重要方向，通过新剧本朗读会等形式帮助孵化戏曲作品，与戏曲院团合作推动成熟的戏曲剧本走上舞台。这种有资金保障、周密计划、效果明显的戏曲编剧作品推广平台和完整

① 见尚长荣和王佩瑜在第19届中国上海艺术节戏曲论坛"良辰美景、姹紫嫣红——中华戏曲在当代的传播"上的发言，2017年11月1日。

② 傅谨：《越剧〈红楼梦〉的文本生成》，《红楼梦学刊》2010年第3期。

③ 卢时俊、高义龙主编：《上海越剧志》，中国戏剧出版社1997年版，第146页。

艺术生产链在国内当属先行者。结合长三角一体化发展战略,编剧扶持孵化辐射至长三角地区。今年基金会举办的第十场剧本朗读会,向上海及苏、浙、皖地区的文艺院团展示和推荐获青年编剧扶持项目资助的作品。上海把握住了传承和传播的最好时机,运用多种方式深化戏曲推广,彰显戏曲艺术的包容性和创造力。2017 年上海昆剧团参加希腊雅典新国家歌剧院开幕季演出,成为首次获邀登台表演的中国演出团体,以经典名剧《雷峰塔》为西方戏剧的故乡希腊带去中国传统昆曲艺术的文化魅力。

三、平视观众的期待视野与延伸戏曲传播的媒介

戏曲的被接受、被研究是戏曲传播的最主要环节。自 20 世纪 50 年代"戏改"开始,现代知识分子的介入使戏曲改变了原有的自然状态和发展方向。戏曲作品更具文学性,成为雅俗共赏的艺术样式。上海戏曲一方面以经典剧目唤醒观众对戏曲的"记忆点",另一方面开拓题材的丰富性和可行性。通过现代的舞美灯光元素、丰富的艺术表现形式、环环相扣、起承转合的故事情节等,让观众走近戏曲,再爱上戏曲。

现场感和仪式感是戏曲欣赏的关键效应。重视年轻的戏曲观众,营造令人亲近的戏曲时尚。院团巡演改变以往演完即走的模式,在当地剧场和演出商的策划下,辅之以一系列导赏活动、研讨会、高校普及讲座,让演出衍生出更多文化交流。小而精的导赏活动形成机制,使戏曲剧目在舞台表演和讲解上同时用力,加深观众对戏曲表演艺术的了解,消除观众的观赏障碍。上海戏曲院团"高雅艺术进校园"系列活动在国内已形成良好的市场互动。2018 年已是上海昆剧团"进校园"推广昆曲的第 20 个年头。

《关于支持戏曲传承发展的若干政策》明确提出"鼓励电影发行放映机构为戏曲电影的发行放映提供便利。发挥互联网在戏曲传承发展中的重要作用,鼓励通过新媒体普及和宣传戏曲"。用科技手段讲好"中国故事",在不断更新观念、创新媒介推进戏曲传播普及的过程中,戏曲电影应运而生。上海作为有着良好电影工业基础的全国戏曲大码头,制作的戏曲电影走到了更广阔的世界舞台。上海京剧院的 3D 京剧电影《萧何月下追韩信》《霸王别姬》《曹操与杨修》在海外上映。上海昆剧团的《景阳钟》斩获加拿大金枫叶国际电影节大奖和东京国际电影节艺术贡献奖。从舞台到银幕,戏曲电影让流派艺术和经典剧目得以保存下来。借助电影,传统艺术焕发出新的生命力,并且通过大银幕媒介迈着自信的步伐走向更广阔的天地。上海戏曲艺术辐射全球文化,将戏曲带去世界各地,以原汁原味的艺术形式,展现戏曲艺术的魅力,吸引来自全世界的戏曲观众。

四、上海"大戏曲"格局的未来路径

回顾过去,展望未来。文化是一座城市、一个国家重要的软实力。非物质文化遗产的传承,是弘扬中华优秀民族文化的重中之重。近些年中央颁布一系列的扶持政策和重要意见通知,致力传统戏剧的传承和发展,包括《关于新形势下加强戏曲教育工作的意见》

《关于实施中华优秀传统文化传承发展工程的意见》《关于支持戏曲传承发展若干政策的通知》和中共上海市委关于贯彻《中共中央关于繁荣发展社会主义文艺的意见》的实施意见等。这些文化政策的颁布切实而有效地影响着戏曲艺术的今天和未来。

回顾上海戏曲70年,要以大戏曲格局的战略眼光看待戏曲的未来前景,意味着并非谋求单一地域的某个戏曲院团的单一发展,而是致力带动传统戏曲在文化领域的整体标识度。推动戏曲艺术传承发展,需要整体文化环境下的全面重视和全面繁荣。"上海这个大都市,对于中国的近现代戏剧,意义重大,责任也重大。"①上海戏曲要以更高标准的创作要求,始终如一追求卓越,不负使命担当。

进一步加强组织领导,充分发挥政府的服务功能。充分发挥政府主导作用和市场积极作用。提升政府服务职能,完善各项保障制度,加强文化治理。鼓励和引导社会力量广泛参与,推动有利于传承发展和传播戏曲艺术的体制机制建设。营造健康有序的创作氛围,推动艺术创作的发展革新,提供富饶的文化土壤。加强戏曲创作管理和引导,督促院团进行艺术生产规划。以需求为导向,根据不同剧种不同需求,在演出场馆、宣传策划、资助奖励等环节做好切实保障,加强项目配套。尊重艺术创作和艺术规律,坚持以弘扬中国精神为创作灵魂,进一步保护戏曲艺术的传承传播。

进一步强化品牌意识,提升海派戏曲艺术的辨识度。积极推动代表上海水平、具有中国气派的戏曲精品力作进行国际展示。结合"一带一路"倡议,与沿线国家发展合作网络,促进人文交流。提升剧种传播力与院团影响力,使传播效应最大化。建设集创新性、艺术性、科技性、现代性相统一的上海戏曲品牌,以上海品质为追求,满足人民日益增长的文化需求。以文化为魂,审美托底,打造上海戏曲艺术高地,打响上海文化品牌。

进一步健全人才机制,培养专业化的戏曲人才体系。坚持以人民为中心的工作导向,培养德艺双馨的戏曲艺术工作者。积极资助优秀、紧缺人才,改进艺术教育,优化人才结构队伍。完善文艺人才奖励制度,对人才服务加大政策性支持。鼓励院团用好三个"台柱",照顾好"昨天的台柱",珍惜好"今天的台柱",培养好"明天的台柱",推动院团制定优秀人才培养、引进、交流、培训计划。加强国际人才交流合作,吸收国外先进的艺术管理经验,促进青年人才成长。

进一步拓宽平台共建,延展国际传播的文化场域。以交流互鉴、开放包容为原则,以我为主,为我所用;取长补短,择善而从。吸收借鉴国外的优秀文明成果,积极参与世界文化体系,拓宽与其他民族文化的共建平台,加强对话交流合作。秉持客观、科学、礼敬的态度,以负责和认真的态度面对民族文化;秉承尊重传统文化、尊重艺术的理念,把握好传统文化承载的民族情怀与记忆。把握作品的美学价值,激发人民对民族文化的自豪感和更深层的求知欲,引发人们对历史文化风俗知识的获取,形成知识与审美的沉淀,延展文化的传播交流功能。

① 龚和德:《关注戏曲的现代建设》,文化艺术出版社2014年版,第152页;原文《上海对中国近现代戏剧的意义与责任——2012年6月15日在上海戏曲艺术中心的演讲》载于《艺术评论》2013年第1期。

复兴·开拓·融合·回归：
40 年来昆剧舞台创作变迁

刘　轩*

摘　要： 20 世纪 70 年代末期，随着我国社会经济的改革开放，文化艺术也进入了新中国成立以来的又一个高速发展的时期，作为传统戏剧样式代表之一的昆剧艺术在经历了此前十余年的沉寂之后，又重新恢复在舞台上。从 1978 年改革开放至今，昆剧的舞台创作和演出几经沉浮，围绕着处理传统艺术表现形式与现代观众审美期待变迁之间的矛盾，经历了"复兴—开拓—融合—回归"的演进过程。

关键词： 昆剧舞台创作；创造性传承；开拓与融合；回归与演进

一、20 世纪 80 年代：传统剧目的创造性传承与恢复

20 世纪 70 年代末，随着社会经济文化生活秩序的逐渐回归正轨，各地昆剧院团的建制也得到了恢复，昆剧的保护和传承再次有了比较稳定的机构和人员保障："1977 年底，江苏省昆剧院在原来江苏省苏昆剧团的基础上扩充成立；1978 年，上海昆剧团、浙江昆剧团相继成立，它们的基础分别为原上海青年京昆剧团和浙江昆苏剧团；1979 年恢复了北方昆曲剧院。"①昆剧界的力量又重新凝聚在了一起，各种演出和交流活动也随之日渐频繁，一批新的昆剧表演人才在舞台上脱颖而出，成为"第二代"传承昆剧艺术的重要力量。1978 年，中央转发了文化部《关于恢复优秀传统剧目的请示报告》，一批传统剧目得以复演。1982 年，文化部针对昆剧保护和传承工作提出了"抢救、继承、革新、发展"八字方针，昆剧表演艺术的传承首次具有了针对性的指导政策；1986 年，为了集中力量对全国的昆剧传承事业进行指导，文化部成立了"振兴昆剧指导委员会"（后简称"昆指委"）。这些有益的措施都对昆剧表演艺术的再次恢复和发展产生了良好的影响，昆剧舞台创作也因此出现了新中国成立后的第二次复兴。

这一时期，昆剧舞台创作的主题是抢救和恢复面临失传危机的优秀传统剧目，重新开始了传统剧目的整理、改编和挖掘工作。20 世纪 80 年代，以"传"字辈为代表的昆剧老艺人都年事已高，并且已有不少因为身体原因离开了人世，一批负载着昆剧表演艺术精髓的传统剧目处在濒临失传的危险边缘。鉴于此，文化部于 1986 年成立了"振兴昆剧指导委

* 刘轩(1986—　)，博士，浙江传媒学院助理研究员，专业方向：戏曲历史与理论。
① 参见胡忌、刘致中：《昆剧发展史》，中国戏剧出版社 1989 年版，第 706 页。

员会",并于当年 4 月和 5 月,在苏州举办了传承培训班,周传瑛任班长,精心挑选了一批亟待传承的传统剧目进行教授,六大院团均派出了自己的优秀演员赴苏州向老艺人学习。这次集中传承,两个月的时间传承了 33 出完整的折子戏,并且全部是当时已经鲜见于舞台的冷门戏,但现在是很多舞台上为观众喜闻乐见的经典剧目,如《乔醋》《亭会》,都是在此时得到传承的。除此之外,随着科技和经济的发展,文化部和各地政府还积极采用录音、录像等多种手段记录、保存昆剧艺人的演出或是教学实况,如 1986 年在文化部振兴昆剧指导委员会的组织下,对"传"字辈老艺术家的授课、传承过程进行了音像记录,制作了教学录像片,为昆剧表演艺术积累了宝贵的遗产。

虽然这一阶段的昆剧舞台创作以传承和恢复传统剧目为主要内容,但在传承的过程中,为了适应现代观众的审美需求,从舞台整体的创作风格到演员的表演模式,新一代的昆剧人都在前辈艺人已有的基础上进行了一定程度的变革。特别是在整本大戏的复排过程中,尤其注重运用"新"的技术、理念和现代人的思维情感来融入"老"的故事和表演方式。以上海昆剧团在 1987 年改编排演的《长生殿》为代表,在舞台整体创作方面,这一版《长生殿》在全剧的舞台呈现风格方面着力做到了"老戏新演","古朴而不陈旧"。[①] 本剧的改编者李晓指出:"改编昆剧名著需要有自己的美学追求,它追求的是一种现代舞台完整意义上的艺术,它带着传统的血液,又闪烁着现代人的智慧和美学上的情感。"[②]从这个角度出发,李晓在改编《长生殿》剧本时着重从人生哲思的方面来入手,在这场政治与情感的纠葛中突出表达了人生难以回避的不完满与遗憾,这种情感与困境在人类社会中永恒存在着,因此就为似乎远在云端的帝王家事与历史纷争寻找到了与现代观众契合的情感共鸣点,做到了"以新的审美注入旧的肌体"[③]。在舞台呈现方面,这版《长生殿》在总体形式上仍然注重保持昆剧的原有艺术品格,力求在不改变昆剧表演原有基本风貌的基础上营造出自己独有的艺术特色,具体表现如下:

(1)仍然以程式行当为塑造人物、表现戏剧情节的主要手段,但并不拘泥于传统,而是根据特定情境中人物塑造的不同需要适当地化用和创造所需要的程式动作,本剧导演沈斌认为,"只有程式行当的分工,绝没有程式动作的规定使用"[④],这种理念突出地表现在对《长生殿》中唐明皇的人物塑造上——在传统昆剧舞台上,唐明皇是以大冠生应工,但考虑到这版《长生殿》表现的故事时间跨度大,人物命运跌宕起伏,因此,为了更为贴近不同情境中这一人物的不同风貌,主创们根据剧情人物的规定情境对塑造人物所需的程式安排做了适当的调整。例如,在开幕《定情》一折中,此时唐明皇所处的环境是歌舞升平的大唐盛世,他本人是意气风发的风流天子,口挂黑三,出场有一个亮相捋髯口的动作,导演要求演员用武生的功架来表现这个动作,把它放大,配合他此时【东风第一枝】的唱腔,使得唐明皇这个人物的出场就带给观众一种恢宏的帝王气概,有别于一般的大冠生。而到

① 沈斌:《品兰探幽:昆剧导演之路》,东方出版中心 2018 年版,第 17 页。
② 李晓:《昆剧名著改编的美学追求——改编〈长生殿〉的一点感想》,《艺术百家》1994 年第 4 期,第 87 页。
③ 李晓:《昆剧名著改编的美学追求——改编〈长生殿〉的一点感想》,《艺术百家》1994 年第 4 期,第 87 页。
④ 沈斌:《品兰探幽:昆剧导演之路》,东方出版中心 2018 年版,第 22 页。

了《雨梦》一折,虽然唐明皇从传统行当来说仍然是小生中的大冠生应工,但此时他已经历过"安史之乱",交出皇权,成为太上皇,不论是年龄还是心态都较前期衰老很多,装扮上也从戴"黑三"到"黪三"至"白三",因此,在这一折唐明皇的身段程式中又加入了一些老生和末的表演技巧。这样才能在整体上塑造一个相对更具有真实性和时间跨度的唐明皇形象。

(2)在音乐和唱腔设计方面,此版《长生殿》尽量保留原作中曲牌的原汁原味,只在旋律的变化上根据人物情节的表现需求稍作调整。例如,在《絮阁》一折中,杨贵妃原本的出场方式是用"小锣点子"伴奏,以闺门旦的台步缓慢地抖水袖上场,再唱【醉花阴】曲牌。主创们认为这种出场方式并不符合此戏剧情境中杨贵妃的内心节奏——在《絮阁》伊始上场的杨贵妃,是得知唐明皇与梅妃相会而赶来"问罪"的,并且经过一夜的辗转反侧,她此时内心的情感已经到了喷薄欲出的程度,并不适合一般闺门旦端庄娴静的出场方式。故而此处主创们改用"双帽子头"急催,杨贵妃快台步背身急上至九龙口,带着怒意慢慢转身亮相,开唱:"一夜无眠乱愁搅。"这样舞台呈现的人物行动就与戏剧情境中的人物内心情感保持了协调,正所谓"带人带戏"出场,而这一切又都是在传统音乐程式的范畴中得以实现的。

(3)舞蹈设计在符合时代特征的基础上,力求新颖,用美的舞姿融进戏曲的程式。例如通过查阅唐代舞蹈的资料而设计出的杨贵妃《霓裳羽衣舞》、安禄山《胡旋舞》等片段,就很好地体现了《长生殿》独有的时代特征,增加了昆剧舞台呈现的丰富性,但同时又是通过传统的程式动作表演出来,与整部戏的演出风格保持了一致性。而舞台调度方面,这版《长生殿》的导演充分考虑到变化了的舞台环境和现代观众的观演习惯,对一些传统的舞台调度进行了微调,使其更利于演员和观众的沟通。例如,在《埋玉》一折中,表现军士哗变欲杀贵妃一处,唐明皇和杨贵妃是整场戏的核心矛盾点,但在传统的舞台调度模式中,这一节表现为四军士分上,各从上、下场门冲至台中站一排,背对观众,高力士和陈元礼分别抽刀迎面架住,而唐明皇和杨贵妃则被挡在最里面,由于整个舞台上演员排列方式是正对观众,所以在此处,观众反而难以看到李、杨二人细微的面部表情和肢体动作的表演,也难以很好地传达出杨贵妃殒身前局势的紧张。而 1987 年版《长生殿》则把这一处调度改为四军士从上场门一字型冲上,斜对观众站成一排,高、李与之平行并排迎战,在高、李身后,唐明皇与杨贵妃与他们平行站位,唐明皇把杨贵妃护在身后——这样整个舞台上人物站位布局是呈斜三角形,角色之间的互动以及每个人物的细微表演和活动都能直观地展现在观众面前了。

(4)舞美设计方面,1987 年版《长生殿》则大胆地放弃了传统的"守旧",考虑到《长生殿》的故事主要是在帝王宫阙中发生,因此整个舞美设计以"宫廷"为关键词,用画着九重宫阙的天幕代替传统守旧,营造出气魄恢宏、富丽堂皇的舞台环境。但同时又注意在具体设计方面仍然以"虚"为主,为演员的表演留出了充分的舞台空间,在 20 世纪 80 年代算得上是昆剧舞台上舞美虚实结合的一次有益尝试。

除此以外,在这一时期传统折子戏的传承过程中,新一代的昆剧演员与老一辈艺人共

同努力探索,对部分剧目的传统演出模式进行了适当"修改"与"丰富"。以上海昆剧团在20世纪80年代复排的《玉簪记》为例,其中《秋江》一折在此之前的昆剧舞台上并不常作为折子戏单独演出。上海昆剧团在复排全本《玉簪记》之前,曾向沈传芷请教《秋江》的演法,沈传芷当时表示这一折戏在舞台上并不好看,是所谓的"摆戏",即在【小桃红】开唱时,内场扔出两个垫子,生、旦两人就跪在垫子上唱完接下来几支曲牌——这与清抄本身段谱中的记载如出一辙。据此可知,《玉簪记》虽然一直是昆剧舞台上为观众喜闻乐见的轻喜剧,但是直至"传"字辈一代,《秋江》这一单折本身在表演上并无特色。但由于这一折几支曲牌的唱腔非常动听,曲词优美细腻,所以极具恢复的价值和吸引力。当代昆剧表演艺术家们正是抓住了这一"疏漏",在传承了传统表演框架的基础上,紧紧扣住"追"和"别"这两个戏剧情境中隐含的动作性做文章。他们借鉴川剧《玉簪记》陈妙常"追舟"一折的表演经验,对此折的舞台呈现做了"填充式"的丰富,使得这一折戏的整体舞台风格发生了根本的改变,成为与《琴挑》《问病》《偷诗》一脉相承的既生动热烈,又富含喜剧意味的生旦对儿戏。

二、20世纪90年代前后:"旧"酒"新"醅,努力开拓

20世纪90年代开始,随着市场经济的发展和改革开放的深入,我国社会生产生活方式发生了更加深刻的变革,科技的进步和多种文化的涌入,使得人们的审美心理变化速度和强度都进一步加大。在这样的时代背景下,昆剧艺术高度程式化的舞台表演特点和略显古雅的曲白与现代社会生活实际产生了似乎不可逾越的隔阂。昆剧在此时经历了又一次的消衰过程:其艺术发展的高度成熟使得它在迅速适应时代的变化时显得格外力不从心,因此,昆剧的观众再次急剧减少。甚至出现过某个昆团演出时总得准备两套节目,一套是昆剧,一套是歌舞,因为一演昆剧就没人看,演出歌舞观众才多,其宣传海报就曾写过"今夜无昆剧"。由于演出市场的不景气,演员们学了戏没有实践机会,甚至生活也遇到了一定的困难,从业积极性自然会受到打击,人才也大量流失。以上海市戏曲学校培养的昆三班为例,1993年进团时共有56人,经过十余年之后只剩下23人,上海昆剧团原团长蔡正仁曾感慨:"辛辛苦苦培养了八年的昆曲人才,有一半以上不再从事昆曲事业。"[1]昆剧舞台艺术又一次陷入了传承的困境。也是在这一阶段,文艺团体国内外交流频繁,大大拓宽了昆剧工作者们的视野。他们一方面受到蓬勃发展的各种文艺样式的影响,一方面也希望走出昆剧自身面临的困境,因此,这一阶段的昆剧舞台创作,呈现出多元化尝试的风貌,主要体现在以下两个方面。

一方面,昆剧舞台上表现的主题得到进一步拓展。

这首先表现为在新编或改编剧目中对人物内心情感轨迹的深入挖掘和对表现"人性"

[1] 戴平:《论昆曲可持续性发展的关键:人才接续》,见高福民、周秦主编:《中国昆曲论坛2006》,古吴轩出版社2007年版,第238页。

的重视。20世纪80年代后期至今，随着社会制度的改革和思想解放的深入，文学艺术领域也再次呈现出"百花齐放"的态势。与之前一次略有不同的是，经过了此前相当长一段时间社会生活的不正常和思想的高度集中，此时的文艺作品注重"人"的个体感受挖掘，并倾向于从"人性"的角度出发，重新审视和解读传统文艺作品中的经典人物。受到这一思潮的影响，昆剧创作者们在改编和新创剧本时，也对传统故事的人物塑造和情节进行了适当调整，以契合现代观众的情感需求，昆剧舞台上也涌现出许多表现"现代性"的作品。比较典型的例子有上海昆剧团1987年新编上演的《潘金莲》，以及1991年赴日演出的《新蝴蝶梦》。前者在不改变明传奇《义侠记》原本主线情节的基础上，从潘金莲的视角出发，将被男性话语权遮蔽的身陷不幸婚姻关系中的女性内心抽丝剥茧地展现在现代观众面前。这部剧最大的成功之处，就在于既不是"老戏老演"，也没有大刀阔斧地为潘金莲做翻案文章，而是采用了"旧瓶装新酒"的模式，在原有的故事框架和人物关系设定之下，通过对潘金莲在每一个事件背后的情感变化的挖掘，把一个原本的"荡妇"重塑成一个在错误的婚姻关系之下内心有不甘和挣扎，最终在觉醒的情欲驱使下步入歧途的可怜可悲的底层女子形象，引人深思。后者则是从传统剧目《蝴蝶梦》的故事出发，进行反向思考，把庄周从一个试探妻子从而进行道德教化、人生虚无宣扬的神仙道化形象，转变为一个通过修道对人生有更深刻体察和认识的得道者。在本剧中，同样有"庄周试妻"的情节，但此处试探的出发点不是为了证明女人都难保贞洁，而是庄周深刻地认识到了自己选择的人生道路与维系家庭生活之间的矛盾，以及这样的状况对妻子的伤害，是建立在认可妻子与自己一样都是"人"、都有"人欲"的正当需求的基础上对她的体谅，由此采用了"极端"的手段造成夫妻之间难以弥补的裂痕，从而实现与妻子分离。这里庄周试妻是出于对妻子的体谅和善意。主创们通过挖掘庄老哲学中"万物皆有其性""顺其自然"等哲学思想背后的深意，为原作荒诞的情节赋予合情理的逻辑解释，进而使改编后的剧作蕴含了深刻的现实意义。

其次，开放的境外交流使得昆剧舞台上出现了此前少见的外国优秀文艺作品的改编剧目。例如上海昆剧团1987年编创上演的《血手记》，改编自英国莎士比亚的著名悲剧《麦克白》；1994年北方昆曲剧院和1995年上海昆剧团分别改编上演的《夕鹤》，改编自日本同名独幕话剧等。

再次，为了丰富昆剧舞台上的表现内容，这一时期也涌现了许多改编移植其他剧种或其他艺术门类代表作的剧目。例如江苏省昆剧院的《吕后篡国》改编自陈白尘的话剧《大风歌》，《关汉卿》改编自田汉的同名话剧等。这些新编剧目可以看作是随着时代大环境的变化，文化事业整体的开放和发展，昆剧表演艺术在新时期复苏的过程中尽力开掘各个方面的题材，对自身艺术表现力所做的大胆探索。

另一方面，随着剧目内容的拓展，这一时期昆剧舞台创作也进行了多方面的尝试。

首先是在演员的表演方面，仍然以上海昆剧团的《潘金莲》为例。为了充分表现出潘金莲"妖媚""娇俏"的女性魅力，以及初见武松时被点燃了爱欲的痴狂，扮演潘金莲的梁谷音在表演《戏叔》一场时，将原本只有一句念白的开场拓展成一小段单人的默剧，并在坐立之中都用略微夸张的身段动作展现潘金莲身体的"柔软"和"曲线"——这在传统的昆剧舞

台上是非常少见的。除了对传统的表演程式做适度"变形"以外,梁谷音在表现潘金莲内心对武松的"爱欲"之时还加入了一些非传统昆剧的、更贴近现代生活的表演。例如【锦缠道】一曲,"蓦地里俊才降下,啊呀从天降"几句,梁谷音的表演是闭着眼睛,背靠桌沿,用气唱,这是她从其他地方剧种的表演中学到的,化用在此处,虽然略显不够"雅正规范",但却恰好符合了潘金莲这一市井妇女充满烟火气的人物形象,使得观众在非议潘金莲的行为的同时,又不能不为她所展现出来的女性魅力所折服。

其次,从导演创排角度看,这一时期的导演们更善于并乐于利用不同的舞台客观条件来为表现剧情服务,增强昆剧舞台整体呈现的戏剧表现力。虽然,舞美设计参与舞台表演时至今日在昆剧的舞台创作中仍旧是一个充满争议的话题,但是,审视 20 世纪八九十年代的昆剧舞台创作,不难发现其中不乏利用舞台的独特条件提升了戏剧表现力的案例,上海昆剧团在 1991 年赴日演出的《新蝴蝶梦》就是如此。这部戏的导演沈斌对此回忆如下:

> 当我们获悉日本东方艺术剧场是日本新盖好的一流剧场,舞台设备有升降、转台等条件,灯光设施有上千的灯具,全由电脑控制,这样优越先进的现代化条件,使我萌生出许多能使《新蝴蝶梦》再提高的欲望。……尤其最后尾部的处理,庄周在后区唱完四句人生的感叹一段,即刻走上了最高的大平台,田氏叫庄周冲上,此时在音乐声中,庄周随着旋转舞台升起,天幕出现万道霞光,烟雾缭绕,犹如升天。……取得了十分强烈的艺术效果。[1]

再次,从人物穿关方面来说,随着物质水平的提升,新时期的昆剧主创者们客观上有条件对舞台人物的穿关进行一定程度的改良,使其更符合人物身份。仍以《潘金莲》为例,传统的《义侠记》中潘金莲的装扮就是一件黑色的长马甲,内穿缥袖衫,系腰巾子。梁谷音认为这种装扮不能充分地展现潘金莲女性的娇媚和自身爱美、妖娆的性格特征,因此,她在演出《潘金莲》中的《戏叔》一折时,将其装扮改为内穿白色红边短袄,白色长裙,系黑色小饭单,手持红色手帕。这一改动既维持了六旦在昆剧舞台上的基本装扮,又用红黑对比色增强了视觉冲击,反映出潘金莲期待见到武松的躁动心情,同时束腰的设计又凸显了演员的身段美,便于展现潘金莲的女性柔媚特征。正因为梁谷音为潘金莲设计的这一套穿戴更好地辅助于表现人物,故而在后来的传承过程中,逐渐成为新的"传统"穿戴样式固定下来。类似的情况还有国画大师谢稚柳夫妇在这一时期为梁谷音饰演的《焚香记·阳告》中的敫桂英设计的穿戴,以及《占花魁·湖楼》中岳美缇对秦钟穿戴的调整等。

三、进入 21 世纪以来:"非遗"背景下的回归与前行

在 2001 年 5 月 18 日之后,由于新增加的"非物质文化遗产"身份以及全球"遗产运动"的兴起,昆剧舞台演出在当代文化生活中再次复苏,并与之前相比呈现出全新的局面。

① 沈斌:《品兰探幽:昆剧导演之路》,东方出版中心 2018 年版,第 48 页。

它不仅仅作为一种具有特色的民族艺术样式受到国家的重视,更上升到了"民族—国家"精神象征的角度得到扶持和宣传。在这个大背景下,进入 21 世纪以来的昆剧舞台创作呈现出以"复古"为创新,在回归中寻找突破的特征。2006 年田沁鑫导演执导、江苏省演艺集团江苏昆剧院排演的昆剧《1699·桃花扇》就是这样一部既借鉴、融合了话剧和影视表现手法,又突出地营造了传统昆剧表演意境的作品。

(一)借鉴

作为戏剧表演活动的载体,戏剧舞台的设计和变化对于化解"观—演"矛盾,起到了一个比较关键的作用。由于长期执导话剧的经验,田沁鑫导演很自然地把话剧舞台上的一些设计元素和表演手法运用到了《1699·桃花扇》的排演中。

首先,从舞台设计方面来看,作为话剧导演,田沁鑫在布置舞台时更大胆地运用了新材料和新技术。昆剧《1699·桃花扇》的舞台地面没有沿袭传统戏曲舞台上"红氍毹"的布置,而是采用了如波光明镜一般的新型材料。在第一出中,当众姬上场作跑船科时,舞台上同时映照出她们的倒影,仿佛真的荡舟秦淮河上一般。给观众营造出一种类似话剧的虚幻的真实感,这对于习惯了影视"似真"欣赏的现代观众而言,无疑更容易理解剧情。这出戏的天幕布景同样也放弃了传统的"守旧",而是换成了一整幅《南都繁会图》,然而整个画卷的色调又是如古籍一般的浅褐色,这样从静态的舞台上首先营造出一种沧海桑田的历史纵深感,为观众准备了观戏的情感基调。此外,《1699·桃花扇》还创造了一种"台中台"模式:在镜框式的大舞台中央又植入一个可活动的"三面开放"的传统小戏台。这些都不符合传统的戏曲舞台布置,然而,却使已经对一成不变的"一桌二椅,门帘台帐"的传统戏曲舞台审美疲劳的广大观众眼前一亮,重新唤起了他们对这个即将上演的"老"故事的新鲜感。

其次,在演员表演方式上,田沁鑫也用一种话剧式的手法处理这部昆剧。对演员的要求不仅在于上场能够唱念做打,还要在表演的间隙也留在台上,即将上场的或是结束了自己戏份的演员并不像传统戏曲表演那样上下场,而是随意地坐在舞台的两厢,既配合别的演员的演出,又如同旧时观戏的看客,使整个舞台宛如呈现在观众面前的一幅宏大的明末生活画卷。

此外,由于该剧采用了大舞台嵌套小戏台的"台中台"模式,就使得比较直观的同台而异时异地效果成为可能。这有助于打碎重组原剧中对于现代观众而言过于冗长的独白或是讲述性语言,把一些原本由第三者转述的内容由当事人口述,作为"场上之曲",对于观众而言就更加直观明了。例如,第二出交待阮大铖助奁的来龙去脉,在孔尚任的原作中本是由杨龙友对侯方域转述的,有比较长的一段念白。如果原封不动地呈现在舞台上,对于现代观众而言,可能就有些枯燥,再加之昆曲念白中一些字音的变化,更造成了理解剧情上的障碍,不仅在此时难以让观众保持长时间的注意,甚至有可能影响观众对此后剧情的理解和关注。因此,导演在这一段巧妙运用了类似于影视剧中"蒙太奇"的手法:在杨龙友说出助奁人为阮大铖之后,舞台"静场",此时在这一出中代表侯方域和李香君"洞房"的

小戏台上灯光渐暗,阮大铖从大舞台暗处登场,灯光聚集在阮大铖身上(这是话剧中常见的追光手法),他亲口叙述自己如何混入魏党之流,目前的狼狈处境,以及为何要出资助戏。此时,小戏台及身处其中的侯、李及杨龙友、李贞丽并没有如同传统戏曲表演那样"虚下",而是作为阮大铖独白的背景同时并存于舞台之上,给观众传达出一种两个时空交错并存的立体感。在阮大铖叙述完毕后,他身上的灯光渐暗,而其身后小戏台的灯光渐亮,小戏台上的四位演员接着刚才的话题继续表演。这种处理虽然不是戏曲式的,但它更好地贴合了现代观众的欣赏习惯,同时也为更加直观地呈现剧情服务。因此,不仅没有破坏全剧的整体性和昆曲艺术的自身魅力,还使观众感到一种戏曲舞台呈现的异质感和新鲜感,然而,这种新鲜感又是化于无形,并不使人觉得突兀和奇怪。这就涉及在传统戏曲演出时融合中西戏剧元素的问题。

(二)融合

吴光耀先生在谈到戏剧"民族化"的问题时曾说:"民族化,关键还在于'化'字……借鉴外来形式,要能'化'成我们自己的,这'化'是消化的意思,食而不化、生搬硬套是不符合民族化精神的。"[1]"民族的东西自身也在'化',这'化'是变化的意思,变得跟原来不一样了。但这并不可怕,因为人民的思想感情和精神面貌也在变化,也在变得跟原来的不完全一样了。只要两者合拍,变化了的东西得到人民大众的承认和喜爱,也还是属于民族的。"[2]《1699·桃花扇》最值得称道之处便是比较巧妙地融合了西方戏剧的手法和中国戏曲的艺术精神:把一个古老的故事转化成现代观众容易理解的语言讲述出来,又通过这种讲述唤起观众们深藏于心底的民族共同记忆和审美情感。

首先,《1699·桃花扇》最鲜明的特色,在于巧妙地设计了一种"台中台"模式:在镜框式的大舞台中央又植入一个活动的"三面开放"的传统小戏台。"镜框式"舞台本是西方话剧传入中国后开始流行的一种舞台模式,现在已经被广泛运用到民族戏曲的演出中,为广大观众所熟悉;"小戏台"是我们民族传统的戏曲演出场所,但是对于现代观众而言已经显得有些遥远和陌生了。这种"熟悉嵌套陌生"的舞台设计使得全剧从一开场便有一种时空穿越感。"技术可以让舞台诗具有一定的厚度,以致诗的词汇和舞台真实不会再无可救药地分裂开来。"[3]《1699·桃花扇》正是充分运用现代高科技手段营造了一个时空立体的舞台,借助这个舞台所创造的时空立体感,巧妙化用话剧和影视"画外音""静止"的理念,不断在观众面前展示几个时空的并存,融入一种"大历史""大背景"的宏大叙事意味和历史沧桑感。这无形中为这部把原作44出删减为6出的历史剧增加了厚度。

其次,随着舞台设计的创新,也为演员表演方式的新创提供了可能的条件。全剧一开场,扮演老赞礼的老生演员和布置砌末的检场人员同时登场,形成了一种古今并存的时空流动效果。同时,即将上场的诸位演员并不像传统戏曲开场前那样隐于幕后,而是随意地

① 吴光耀:《西方演剧史论稿》,中国戏剧出版社1989年版,第524页。
② 吴光耀:《西方演剧史论稿》,中国戏剧出版社1989年版,第524页。
③ (德)汉斯·蒂斯·雷曼:《后戏剧剧场》,李亦男译,北京大学出版社2010年版,第64页。

坐在"台中台"的两厢,这和苏州昆曲博物馆所保存的传统戏台观戏模式如出一辙。随着老赞礼对剧情叙述的展开,"复社公子"离开"观众"的座位走到大舞台中央的传统小戏台之中,完成了由"旁观者"到"剧中人"的转化。可以看出,这与实际舞台设置的嵌套模式相对应,在实际的"观—演"关系之外,导演又有意嵌套了一个类似"戏中戏"的"观—演"模式,从而形成了一个古今时空重叠、戏里戏外不断转化的"看与被看"的新型"观—演"关系。

在演员安排方面,该剧也独具匠心。剧中老赞礼、苏昆生、张道士由同一名老生演员扮演,象征角色转换的更换戏服和髯口都在舞台上完成,他在舞台上当着观众一边解说剧情一边更换髯口。一方面,形象地再现了传统戏曲"以一应多"、用不变的行当演绎千变万化的人物的艺术特点,在戏曲草台班冲州撞府的时代,由于演员的缺乏,这种一人分饰多角的做法非常普遍。另一方面,从传达剧情的角度考察,这种现场转换身份的直观性,首先有助于不熟悉剧情的观众理清剧中人物关系;其次,又始终提醒着观众适时跳出儿女情长的缠绵情境中做冷静和全局性的反思——但是,这种反思又不同于西方传统戏剧剧场中观众那种自发地探究剧作思想深意的思考,而更多的是一种触景生情的有感而发,进而在情感的共鸣中蓦然升华到一种对于历史兴亡的理性思索。这似乎可以在西方先锋戏剧流派表现主义和超现实主义中找到某种相通性:"超现实主义试图通过无意识的想象,达到接受者的无意识,造成一种创作者和观看者相互之间的灵感启发。这种特征对于新的'情景剧场'(即舞台与观众之间的相互启发)和'环境剧场',都是非常重要的。"[①]

另外,在一出戏中,当一个演员完成自己的表演任务后,并不像传统舞台调度那样下场,而是重新坐回两厢,又回到了"观者"的身份。在有些城市(例如 2007 年 6 月在重庆)的演出中,还会邀请观众与演员同在舞台两厢杂处,在全剧演出过程中随着场景转化和不断走动变化座位,营造出一种古今穿梭的历史感。正如该剧的文学顾问余光中所说:"两个红门移来移去,一个长廊,人在奔走,制造一种纵深感。同时而异地的两个或三个场景在进行,让这个戏的情节有一种焦点的感觉,这种都是以前的舞台没有过的。"这种"焦点"效果运用贯穿全剧。例如,该剧第三出剧情融合了原作中《闹榭》《抚兵》《辞院》《哭主》诸出内容,展现从儿女情长到山河破碎的叙事视角转换。在舞台演出中,导演的处理是由老赞礼从旁解说(类似于影视剧的"画外音")来完成不同场景之间的衔接。同时,老赞礼作为舞台上的"看客",又是连接观众和剧中人物的桥梁,随着他的解说,舞台上的表演也过渡到相应的场景,给观众造成一种"出戏—入戏"的循环:一会儿仿佛在听说书,一会儿又随着扮演老赞礼的老生演员更换角色而一同穿越时空亲历历史——这都不是传统戏曲演出的常规模式,然而对于这部历史剧而言,却更有利于渲染剧场的戏剧情境,更容易使舞台上的人物心理活动直观化,台上台下的共鸣和交流也就随之建立了。

《1699·桃花扇》在舞台和表演模式方面的创新提供了一个在话剧和昆曲之间寻找平衡的有益思路,也为我们展现了在话剧手法和精严的昆曲程式之间寻找一种融汇的可能。

① (德)汉斯·蒂斯·雷曼:《后戏剧剧场》,李亦男译,北京大学出版社 2010 年版,第 73 页。

戏曲艺术发展到今天,如何让其高度的程式性贴近现实生活,是很多戏曲工作者苦苦思索的问题。"对于戏曲中的程式,我们要强调发展,通过多种途径戏曲营养来丰富自己,以跟上时代的需要。"①但这并不是说不要程式,而是要把程式和适当的话剧因素放在恰当的位置上,让它们各司其职,为老观众提供欣赏的新颖感,也为新的戏曲观众搭建起了解戏曲艺术的桥梁。这虽是用外来形式表现民族内容,归根到底,核心和内质还是民族的,并没有破坏我们民族艺术本身的精神内质。

(三)回归

"一个民族在历史过程中,人民由于长期共同生活和斗争的需要而在文化、思想、信仰、习俗和兴趣爱好等方面出现一些与其他民族不同的素质,形成一个民族的审美心理,对自己民族的文化传统产生一种特殊的爱好和亲切感。这种对民族文化传统的热爱体现了我们民族的自信心和自豪感,是很可贵和值得珍重的。我们民族艺术要立足于世界艺术之林,也应该保持自己的民族特色,发扬自己的民族传统,而不能采取虚无主义的态度来对待它。"②因此,在戏曲演出中不论选择何种演出模式,借鉴何种现代表演理念和科学技术,都要始终遵循以下几点:一是要紧扣原剧思想主旨,这在改编经典时尤为重要;二是要遵循戏曲艺术的内在艺术规律,不能生搬硬套;三是要了解戏曲观众真实的审美心理和期待真正表达我国人民的思想情感。正如西方的"后戏剧"是对旧美学的当下化、旧美学的重新接纳与继续作用一样,这可以理解为现代技术和理念对传统民族精神的一种回应和回归。

首先,作为一部改编经典名剧的舞台演出,《1699·桃花扇》比较好地完成了对孔尚任这部传奇思想主旨的展现。

该剧舞台上的"台中台"不断地引导观众出戏,始终强调是在"讲故事"。演员则在"剧中人—见证人"之间不断转化,这巧妙地契合了原剧"当年真如戏,而今戏如真"的历史兴亡之思,形象地把这种历史沧桑感传达给了在剧场中看戏的观众。并且,更难得的是,通过对细节的处理,舞台演出不露痕迹地回应了原作者孔尚任借此剧反晚明"主情"主义思潮的思想内涵。例如,在第三出在表现福王登基、建立南明弘光小王朝时,导演让扮演史可法等四位大臣的演员同时扮演牡丹亭花神,形成一个"戏中戏"模式。同时,老赞礼再次登场,在舞台左前方,面对观众为身后众人的表演配唱《牡丹亭》中的【鲍老催】一曲:"单则是景驰应变,看它春官值令,把时序迁……这是景上缘,想内成,因中见,恰柳暗花明白日晴天。他梦酣春透了怎流连,待拈花闪碎的红如片……"这风光旖旎的唱词与剧中崇祯自缢、山河破碎的情境相映衬,产生了一种反讽的张力。拿宣扬"至情"的典范之作《牡丹亭》作伐,很容易引起观众对晚明轰轰烈烈的"主情主义"思潮进行反思。而这正是孔尚任当年隐藏在《桃花扇》兴亡之思背后更深的思考。

① 吴光耀:《西方演剧史论稿》,中国戏剧出版社1989年版,第538页。
② 吴光耀:《西方演剧史论稿》,中国戏剧出版社1989年版,第532页。

　　其次,作为一场昆曲演出,导演田沁鑫在大胆引入话剧表现手法的同时,也深入地了解了昆曲这门古老艺术独特的艺术精神和艺术魅力,并力图在自己的再创作中对其精华进行重现。

　　孔尚任的《桃花扇》传奇原剧特色就是“借离合之情,写兴亡之感”,全剧文武穿插,时空跨度很大,本来并不利于舞台搬演,尤其对于一些对剧情不甚熟悉的观众而言,对原剧进行了删减的舞台演出有可能使人难以完整理解故事。而这种“台中台”的模式正好从某种程度上解决了这一难题,它利用两个不同的舞台模式把原剧中的时空变化尽量直观化、具体化,在原本直接面对观众的扁平化时空的戏曲舞台上巧妙地实现了几个空间的立体展现,而这种展现又不仅仅是用单纯的传统方式,即“景带在演员身上”,通过演员唱念做打的一系列虚拟表演来展示不同空间发生的故事,而是采用了一种相对比较直观的方式。例如,第一出中李香君出场后,导演并没有让侯方域等复社公子下场,而是坐于小戏台一旁作玩赏风景状,让李香君和鸨母及杨龙友的活动在小戏台中展开,形成一个媚香楼“楼上”和“楼下”公子们的情景同时呈现的舞台效果,同时老赞礼在大舞台中央前部面向观众、游离于故事情节之外进行解说,这既可以理解成是传统戏曲表演的“打背供”手法,又使人感觉公子红装的表演仿佛成为说书人的配像,与影视艺术中的蒙太奇手法异曲同工。这一方面与传统戏曲观众在观看演出时保持比较清醒和客观的评判态度的欣赏习惯相契合,另一方面也照顾到了不熟悉戏曲艺术的年轻观众对剧情的理解;同时,也在某种程度上再现了戏曲艺术的旧式演出模式:冲州撞府,“三面开放”,搭台于闹市,为经常到剧院看戏的老戏迷提供了一个类似于时空穿越的新鲜观戏体验。

　　在剧中,大舞台中嵌套的传统小戏台可以看作是李香君的闺房,她和侯方域的爱情悲欢离合主要在这个小舞台上展开:《传歌》《访翠》《眠香》《却奁》《拒媒》《守楼》《寄扇》《题画》,这几出中演员的表演活动主要局限在小戏台之中。而围绕他们的儿女情长展开的是轰轰烈烈你方唱罢我登场的晚明历史兴亡的宏大画卷。整部戏文武戏交替,生旦净末同台,热热闹闹地回应着原剧“借离合之情,写兴亡之感”的主题,这一切表演活动在天幕《南都繁会图》的映衬下,观众仿佛置身于一个活动的博物馆之中,这种效果与 2010 年上海世博会中国馆的流动《清明上河图》有异曲同工之妙。

　　由此可见,虽然在《桃花扇》的舞台设置和服装设计中运用了很多现代元素,但从整个演出来看,主创们对传统的传承也特别在意。田沁鑫导演曾说:“尊重昆剧,首先是要尊重昆剧艺术创作的传承,辈辈相传,因为它有将近 600 年的历史。传承到今天是一件很不容易的事。因为它是活的遗产,都是靠口传亲授代代相传的。”因此,她在制作这场演出时特别注意表达一种“流动博物馆”的理念:“傅雷先生也曾说昆剧是博物馆艺术,不易打动,因为它很精美,而且这里还有这个《南都繁会图》,这个是故宫博物院藏品,这次是第一次使用。图案喷绘在两侧回廊上,中间可以有一个庭院式的感觉,同时有台中台的意向。昆剧过去都是搭台唱戏,我们搞一个小台,6 米乘 6 米的小台在舞台上,这样的话几个人推来推去的也比较流动一些,因为戏曲的空间就是可变性和流动性,不能破坏这种审美。所以呈现出来的很多年轻人觉得很现代,但实际上是很朴素的一个做法,我们有一个空间概念

上的一个观念上的提醒,就是说我们大家创作人都提醒自己,首先昆剧是必须要写意,然后它真的是一个流动的博物馆的这样一种感觉,所以我们觉得最后好像就很简单地产生了这样的一个想法,并不是很艰难。"

再次,对于《1699·桃花扇》,田沁鑫认为,她以及主创们所做的,是"用一种文化视觉的自觉点醒了昆曲的舞台,使得那出戏好像是睁着眼睛做的明朝的一场梦"。那场戏的宣传口径都围绕着"生活方式"进行,让观众抱着观看一种业已消失的生活方式的怅惘去看那场戏,戏的场面因而精致而铺排。田沁鑫说:"我觉得中国的话剧观众被一些东西带坏了。因为话剧是外来的,来看话剧的观众都是正襟危坐的,而且当看外国作品时,或者看西方话剧教育产生的戏剧元素堆砌出来的作品时,观众不是用中国人的思考来看戏,所以他在看戏的时候,他的习惯不是中国人的习惯。"①因此,尽管《1699·桃花扇》运用了许多高科技材料、灯光来增强舞台表现力,引入话剧表演手段来衔接剧情,但是,它所表达的情感和思想还是孔尚任的,更是中国人自己的。正如田沁鑫导演自己所说,她排这部剧正是向昆曲致敬,向其中蕴含的民族精神致敬。这种传达和致敬在剧院中不仅表现为一种崇高的仪式感,更能激起观众心中一种对本民族文化的认同感和自豪心理。而这些,正是作为"遗产"的民族戏剧真正的历史使命所在。

① 以上未标明出处的余光中、田沁鑫论述,均引自余光中、田沁鑫新浪嘉宾聊天室记录,2006 年 3 月 18 日。

海派滑稽与"十七年"喜剧电影

楼培琪[*]

摘　要： 随着"双百方针"的深入贯彻，压抑已久的喜剧意识和创作环境有所改善，海派滑稽与喜剧电影共同构成了新中国成立后的"十七年"喜剧艺术创作的小高潮。如果按照作品的题材分类，这一时期由海派滑稽改编的喜剧电影大致可分为三种类型：一是讴歌新社会、赞美新事物、歌颂新形象为主题的；二是反映人民内部矛盾为题材的；三是反映阶级矛盾和阶级斗争题材的。如果按照作品传播渠道分类，可分为国内大众宣传和海外统战宣传两类。本文还结合具体改编的作品，对现代镜头语言如何表现传统戏曲艺术进行了探讨。

关键词： 海派滑稽；"十七年"；喜剧电影

1949 年 5 月 27 日上海解放后，随着社会政治形态和文化意识形态的变化，海派滑稽在表现内容和表演观念上也发生着根本性的变化。以喜剧化的夸张变形为表演特色的海派滑稽，从解放前对旧社会三教九流人物的"丑化变形"转变为解放后对新社会工农兵形象的"美化变形"，反映的内容也从之前的讽刺和批判变为歌颂和赞美。1956年，毛泽东主席在中共中央政治局扩大会议上提出了"百花齐放、百家争鸣"的"双百方针"，使得整个社会的经济和文化环境有所宽松，滑稽界紧绷多年，紧张志忑的创作心态得以放松，压抑已久的喜剧意识得以觉醒，海派滑稽艺术与新中国喜剧电影一起，构成了这一时期中国喜剧艺术的小高潮。

这一时期由海派滑稽改编的喜剧电影大致可分为三种类型：第一类是以讴歌新社会、赞美新事物、歌颂新形象为主题的。如 1959 年由海燕滑稽剧团首演，1962 年被天马电影制片厂拍摄成喜剧电影的滑稽戏《女理发师》；1962 年由上海电影制片厂摄制，谢晋导演，大众滑稽剧团范哈哈、文彬彬、刘侠声、嫩娘等滑稽演员担任主演的喜剧电影《大李小李和老李》。赞美歌颂性质的滑稽戏是对正面人物所代表的新社会、新事物、新气象进行热烈地歌颂和热情地赞美，显示中国共产党领导下社会主义建设事业的欣欣向荣，表现了革命群众积极参加社会主义建设工作的高尚精神和远大理想。第二类是以反映人民内部矛盾为题材的，以幽默的讽刺、诙谐的批评和风趣的褒贬为表演特征。如根据大公滑稽剧团 1962 年首演的滑稽戏《糊涂爷娘》改编的喜剧电影《如此爹娘》。由幽默讽刺性质的滑稽戏改编而成的喜剧电影，是以人民内部矛盾或者以人物性格中的某些缺点错误为描写对象，是在对事物或人物基本肯定的基础上作出的部分否定，诙

　* 楼培琪(1969—　)，博士，上海师范大学影视传媒学院兼职副教授，专业方向：曲艺创作与研究。

谐幽默只是滑稽表演过程中的一种好心的督促和善意的批评,在性质上与对阶级敌人的全面否定和彻底批判完全不同,滑稽戏的最终结局总是剧中人物端正态度,改正错误,放下包袱,继续前进的美好前景。第三类是以反映阶级矛盾和阶级斗争题材为主的,以对旧社会反动丑恶形象进行全面批判、全面否定为主题。如1956年由大众滑稽剧团首演,1958年被天马电影制片厂拍摄成同名滑稽故事片的《三毛学生意》;1958年由大公滑稽剧团首演,1963年被珠江电影制片厂拍摄成同名粤语喜剧故事片的《七十二家房客》等。《三毛学生意》和《七十二家房客》以旧中国反动的统治阶级和旧社会罪恶的剥削阶级为揭露、讽刺和批判对象,采用怪诞荒谬和夸张变形方式的滑稽表演对反面人物和黑暗势力予以全面的揭露和彻底的否定。在揭露、讽刺、否定、批判的笑声中,揭穿敌人的伪装,揭示敌人的本质,揭破敌人的阴谋,使他们反动腐朽的本质暴露在光天化日之下。从另一面衬托出正面人物的斗争精神和反抗意识,预示着希望的前途和光明的未来。

一、《女理发师》与歌颂型喜剧电影

20世纪50年代末,随着文化艺术界"百花齐放、百家争鸣"政策的推行,喜剧电影逐步承担起以喜剧化的表现形式,反映深刻主题思想和广泛社会内容的责任,而且这种深刻的主题思想和广泛的社会内容似乎逐步与歌颂新社会、赞美新时代和赞颂新事物具有等同的政治、社会和文化内涵。这种等同的政治、社会和文化内涵的内容包括通过舞台形象的塑造,反映社会主义人民民主政权在彻底改造旧社会的旧思想、旧观念、旧文化、旧习俗过程中的积极引领作用和主动推动作用;而这种内涵对于演员创造人物形象的要求是不偏离对新中国工农兵英雄形象的塑造,要求人物具有社会主义新时代、新气象、新风貌所具备的正面形象的气质和造型。

滑稽戏《女理发师》就是在这样的时代背景下应运而生的一部歌颂型戏剧作品,它是1959年百花滑稽剧团和玫瑰滑稽剧团合并为海燕滑稽剧团后,集体创作的第一部滑稽大戏,由田驰和田丽丽共同执笔创作。"唱派女滑稽"田丽丽在剧中饰演自强自立的女理发师夏露华,同样以演唱滑稽"九腔十八调"著称的滑稽表演艺术家张醉地饰演满脑封建大男子主义思想的女理发师的丈夫周克仁。剧情围绕新时代女性突破旧的传统观念,摆脱家庭束缚,投身社会主义建设的情节展开,巧妙地运用了误会巧合与善意讽刺等滑稽表演技巧。戏剧根据海燕滑稽剧团擅长演唱的艺术特点,特意在剧中安排田丽丽和张醉地演唱了十几个戏曲唱段,有京剧、越剧、沪剧、扬剧、南方戏、吕剧、评剧、苏州评弹等南北戏曲,充分展示了田丽丽和张醉地擅唱各种地方戏曲的才华,该剧在演出时贴出了"歌唱滑稽大喜剧"的宣传广告①。

在1962年由天马电影制片厂拍摄的同名电影中,女理发师改由新中国二十二大影星

① 参见徐维新:《海上奇葩》,上海文艺出版总社百家出版社2005年版,第141页。

之一的著名电影表演艺术家王丹凤饰演,著名喜剧电影表演艺术家韩非饰演女理发师的丈夫贾主任。虽然影片中没有按照海派滑稽的表演特点,穿插进"九腔十八调"的戏曲演唱,但影片中王丹凤在轻快喜悦的音乐伴奏下,唱着"身穿一件白布褂,剪刀梳子手中拿,又会推来又会刮,我的手艺是理发……身穿一件白布褂,剪刀梳子手中拿,又会推来又会刮,头发长了你就请来吧"这段歌曲,算是该部电影对以戏曲演唱为表演特色的海燕滑稽剧团和"唱派女滑稽"田丽丽的"致敬"。

尽管电影没有刻意地突显海派滑稽艺术中"九腔十八调"的戏曲演唱,但影片却通过独具魅力的镜头语言,批判了小资产阶级爱慕虚荣和大男子主义思想,在欢声笑语中表现出社会主义"劳动最光荣"的主题思想,弥补了舞台表演时表情语言和细节描写的不足。如影片中华家芳在接到丈夫将于当天回家的信件后,由于担心从事理发师职业的事情被丈夫发觉,心慌意乱之中,把顾客的发型剪得像秃掉的鸡毛掸子,电影运用联想、对比、闪回等蒙太奇分切镜头和大特写,突出了电影的喜剧效果。电影镜头中,不断出现的被女理发师剪得几乎完全秃掉的鸡毛掸子、一只被全身剪光了羽毛的公鸡等,形成极其强烈的喜剧化的排比。又如贾主任的同事老赵来做客,发现华家芳就是把他的发型剪成"秃掉鸡毛掸子"的三号理发师,为了向贾主任隐瞒实情,华家芳、老赵和贾主任之间通过语言、表情、动作等表演,产生了一系列的喜剧效果。

新中国戏曲改革运动之后,海派滑稽界的艺术工作者们逐步形成了文艺为社会主义建设服务、为工农兵服务的思想观念,以前依靠滑稽表演中"出洋相""摆噱头"丑化变形的表演方式已经被由喜剧情节所造成的偶然性和巧合性引发的喜剧冲突以及根据人物的喜剧性格设置的喜剧化表演所替代。电影改编的整体风格遵循的是滑稽戏"寓庄于谐"表演基调,喜剧化的叙事情节和人物刻画是根据歌颂赞美的表现形式展开的,如贾主任向同事吹说自己妻子是小学教师,以及贾主任在理发店滔滔不绝阐述妇女参加服务行业的意义并对三号女理发师大加赞扬等场景时,戏剧和电影都运用的是言行不一、自食其言的喜剧化表现手法,喜剧表现的最终目的当然还是为了反衬和歌颂新中国女性自强自立、奋发向上的时代精神。

由于新中国、新社会、新时代所表现的题材和对象的不同,海派滑稽与喜剧电影的创作在丑化变形的表演中,所使用的表演方式或者表现程度都是极度克制或相对弱化的,但是从这些已经按行自抑的歌颂性和幽默化的滑稽表演中,我们仍然可以找到海派滑稽"拿来主义"的艺术观和"非常态化"夸张变形的表演痕迹。电影中韩非利用贾主任高度近视眼,观察家里被剪秃的鸡毛掸子、扫帚和毛刷,以及被妻子剪秃的公鸡和兔子等各种不正常的滑稽场景,成为喜剧场景中唯一轻度丑化主人公的表演。

著名戏剧理论家陈瘦竹先生在《喜剧简论》中认为,"文艺作品必须塑造性格鲜明的人物形象,借以进行思想教育。喜剧作家必须写出人物的喜剧性格,才能引起观众和读者的笑。在喜剧中,情节和语言虽然非常重要,但是如果脱离喜剧性格,单靠喜剧性的情节和语言制造笑料,那就格调不高,不可能成为优秀喜剧。而在喜剧性格的刻划(画)上,对反面人物喜剧性格的描写,较易发挥,在这方面,中外喜剧遗产较为丰富,足供我们学习借

鉴,我们在创作实践中也已积累了不少宝贵的经验。至于塑造正面人物的喜剧形象,却是一项更为艰难的任务,需要我们在理论和实践上不断加以探索"①。

如果说滑稽戏《女理发师》是以海派滑稽的表演艺术形式书写新中国城市女性的思想解放和社会解放,那么电影《女理发师》就是新中国广大城市妇女破除社会性别歧视行动在新中国喜剧银幕上的现代性宣言。这一时期,与《女理发师》在反映主题思想上比较接近的喜剧影片还有谢晋导演拍摄的喜剧影片《大李小李和老李》,电影同样采用赞美和歌颂的情感基调,在欢声笑语和幽默笑侃中呈现对社会主义建设事业的歌颂、对新时代工人阶级的歌颂、对毛泽东主席提出"发展体育运动、增强人民体质"体育强国思想的歌颂。电影的主要演员几乎都由当时大众滑稽剧团的演员担任,"银幕滑稽"刘侠声饰演肉类厂积极支持体育运动的工会主席大李、"仓头滑稽"范哈哈饰演只抓生产管理、不爱体育运动的车间主任老李、"丑工滑稽"文彬彬饰演厂职工服务部的理发师、"粉墨滑稽"俞祥明饰演厂医、"嗲派女滑稽"嫩娘饰演高度近视的顾客。

虽然影片中大众滑稽剧团的众位艺术家用欢笑的表演方式对新时代作了热情的讴歌,用快乐的镜头语言对新生活作了激情的颂扬,但是与电影《女理发师》没有能够体现海派滑稽"九腔十八调"的戏曲演唱和南腔北调的方言对话一样,电影《大李小李和老李》也没有能够体现出大众滑稽剧团众位滑稽大师的表演艺术特点,反映海派滑稽艺术特征的方言对话和戏曲演唱被普通话和背景音乐所代替。在 2018 年第 21 届上海国际电影节上,上映了由滑稽表演艺术家钱程担任方言指导的沪语版《大李小李和老李》,海派滑稽传统的方言对话,再加上富有中国浓郁传统民族风格的戏曲演唱,这不正是谢晋导演的老师——黄佐临先生一生所追求的中国戏曲写意化表现形式的回归吗?沪语版喜剧电影《大李小李和老李》在时隔 56 年之后的重新热映说明,中国的喜剧电影如果背离了民族传统艺术的发展道路,就像折断了根系的树木一般,不久就会变为枯枝朽木淹没在时代性的审美大潮中。

二、《糊涂爷娘》与幽默型喜剧电影

"喜剧主要是一种否定批判性的艺术样式"②,即使在以正面赞美为主的喜剧中也少不了对恶风陋习、愚行妄语的讽刺。《如此爹娘》是 1963 年由上海电影制片厂根据大公滑稽剧团演出的滑稽戏《糊涂爷娘》改编摄制的一部喜剧电影,影片讲述的是资本家的女儿朱娟嫁给了小职员出身的孙平,在新社会中,朱娟仍然没能改变资产阶级的思想观念和生活作风。儿子小宝在母亲的影响下,不仅贪玩懒学,还经常偷窃社区居民和学校同学的东西,变卖后挥霍。电影通过朱娟与孙平夫妻之间为了教育儿子产生的家庭教育矛盾,以及上缴工资和揩油钞票产生的家庭经济矛盾;朱娟与杨老师在教育小宝问题上产生的家庭

① 上海文艺出版社编:《电影与戏剧丛刊》(第一辑),上海文艺出版社 1979 年版,第 354 页。
② 胡德才:《喜剧论稿》,中国社会科学出版社 2015 年版,第 208 页。

教育和学校教育之间的矛盾；朱娟和邻居蒋家好婆在孩子教育问题上产生的邻里矛盾；朱娟和废品回收站营业员因为小宝偷拾废品回收站的铜块产生的矛盾；朱娟和张老爹因为参加居委会组织的青少年教育会议产生的矛盾等现象，反映在社会主义制度下的新社会，如何改变落后思想和陈旧观念，正确处理好个人、家庭和社会之间的关系。

社会主义的喜剧是对新社会、新时代中存在一定观念差距、理解缺陷或者性格矛盾等人物的幽默讽刺和善意批评，并不是讽刺和鞭挞旧社会、旧时代反面人物所进行的扭曲变形和丑化夸张。有时为了突出人物性格和观念中的缺点，以增强表演中的喜剧效果，在人物塑造过程中巧妙地、适度地对人物面部表情、肢体动作、语言对话和戏曲演唱上做一些夸张和变形，引发喜剧化的冲突也是因为情节的偶然性、巧合性和戏剧性的需要。对于剧中思想落后、观念陈旧的人物——朱娟，采用的是以反映人民内部矛盾为主的批评和教育的表演形式，滑稽戏《糊涂爷娘》的表演手段和喜剧电影《如此爹娘》的表现方式都是在歌颂与赞美的大前提下，巧妙地为落后人物加上一点带有幽默色彩的教育和讽刺性质的批评。

在滑稽戏和电影中饰演孙平的杨华生，在总结海派滑稽和喜剧电影对于表现新社会、新时代的喜剧人物时认为，"对人民内部的落后人物，可以安排笑料，也应该安排笑料。笑是间接的有力的批评，通过笑鞭策他们前进，未尝不是一种有效手段。……演员在为所创造的角色丰富笑料时，（滑稽戏与一般剧种的喜剧不同，它的笑料多半是演员设计）还得检查一下它是否与戏的主题和人物的身份、性格相符合？它有什么意义？与主题无关的笑料，应该尽量少穿插，至少不能因为穿插某些笑料而损害人物性格，否则将得不偿失"[1]。陈瘦竹先生也认为，讽刺喜剧和幽默喜剧反映敌我之间和人民内部之间的矛盾，最后以敌人的彻底暴露、失败或人民的改正错误而告终[2]。

喜剧电影《如此爹娘》的表演创作都是围绕如何帮助和教育朱娟和儿子孙小宝认识错误的思想观念、改正过失的言行举止为目的设计的，不仅保留了滑稽戏中朱娟和孙平夫妻吵架时的一大段滑稽【小孤孀调】的演唱，还保留了孙平讨好朱娟时演唱的滑稽【吴江调】曲调。朱娟的饰演者绿杨和孙平的饰演者杨华生正是通过对角色表情造型、动作造型、人物语言、戏曲演唱等滑稽变形夸张的表演手段，展现人物心理状态的矛盾和冲突。例如孙平在接到丈母娘的长途电话后，兴冲冲地回家向妻子朱娟大献殷勤、百般讨好时演唱节奏轻快、旋律活泼的【吴江调】，为了衬托孙平因为暗藏私房钱，又怕被妻子发现时做贼心虚的心理状态，在音乐伴奏中故意加入滑音和颤音的不稳定因素。"刚刚姆妈么又打长途电话唻，问我伲为啥咾动身的迭能嚜？姆妈讲，亲眷朋友来仔勿勿少，寿桃、寿糕、寿面、寿酒……寿礼送仔交交关，就少我伲一家门，等我伲到苏州吃夜饭。伊千叮万嘱关照我，叫我带仔小宝一道来。姆妈要看一看，小宝阿曾长大眼。我就讲，笃定笃定三笃定，到苏州只会早咾勿会嚜。朱娟啊，格两日天气特别好，真是游山玩水咾好机会；朱娟啊，我陪侬，

① 杨华生：《杨华生滑稽生涯六十年》，学林出版社 1992 年版，第 154 页。
② 上海文艺出版社编：《电影与戏剧丛刊》（第一辑），上海文艺出版社 1979 年版，第 353 页。

先去白相狮子林,然后到执政园去弯一弯,翻天平,到灵岩,最后白相虎丘山。姆妈还讲,叫我带一只照相机,伊要嘞寿堂浪厢拍几张,寿头寿脑咯小照留纪念,朱娟啊,迭一次我要好好交试侬拍几张,保证侬,拍得称心满意姿势美……姿势美!"

　　杨华生在表情语言中利用自己大眼睛的特征,一会儿眯起眼睛表示喜悦,一会儿斜着眼睛表示探询,一会儿瞪起眼睛表示惊讶,一会儿又竖起眼睛表示愤怒,塑造了小职员出身的孙平,由于婚姻上高攀资本家出身的朱娟,对于朱娟任性泼辣的性格只好逆来顺受的形象。对于她独揽家庭经济大权,他只能忍气吞声,对于朱娟纵容包庇儿子小宝装病逃学、贪吃贪玩、好逸恶劳、小偷小摸等坏习惯,更是委曲求全、听之任之。杨华生通过表情语言、动作语言、对话语言和滑稽演唱等艺术手段,表现他处处受气又处处示弱,婆婆妈妈又到处要小聪明的性格特征,栩栩如生地刻画出一个缺少男子汉气概的小市民形象。

　　海派滑稽与喜剧电影,在很大程度上是以反映新社会、新事物、新生活为主题的,虽然也不排斥表现社会主义建设和社会主义发展过程中的不完善和不协调时也采用喜剧表现中幽默的讽刺和善意的批评等表演手法,但是其喜剧化的基调应该是清新、明朗和欢快的,表现的内容也应该是积极、健康和向上的,喜剧背后的主题思想是捧腹大笑之后引发的恍然大悟和醍醐灌顶。正如滑稽戏《糊涂爷娘》和喜剧电影《如此爹娘》所呈现的艺术表达方式,对于人民内部存在的缺点和矛盾,既要体现出善意的批评,又要在表现形式上产生应有的喜剧效果;既要反映人物的独特性格,又要表现人民内部矛盾要通过团结教育和民主说服的方法提高认识、统一思想,还要在接受西方喜剧理论和电影表现语言的基础上,不断探索和运用中国传统戏曲写意化的喜剧表现手法。这是新中国成立后海派滑稽一直苦苦探索的艺术道路,也是新中国喜剧电影不断追求的艺术道路。

三、《三毛学生意》与批判型喜剧电影

　　关于滑稽戏和喜剧电影的关系,著名电影导演谢晋曾经讲过一段话:很多人认为滑稽戏庸俗低级,这个看法不对。我的老师、话剧界的老前辈黄佐临对滑稽戏非常喜欢。喜剧在中国是有传统的,如京剧里的丑角,悲剧里也有丑角插科打诨。但是在中国的电影、话剧里却没有很好发展,原因是在极"左"思想的影响下理论问题没有解决。很多想在喜剧领域开拓的电影导演,拍了喜剧片,有的被打成右派。这是个沉痛的教训……现在,党中央决心改变这个局面,采取开放政策,人们的眉头舒展了,生活富裕了,就需要"笑"了[①]。由黄佐临执导的喜剧电影《三毛学生意》较为完整地体现了海派滑稽的艺术特征,文彬彬和刘侠声在街头偶遇时演唱的【五更相思】曲调和文彬彬和嫩娘在战胜吴瞎子后演唱的【杨柳青调】曲调都被影片完整地记录下来,尤其是文彬彬和刘侠声表演的"剃头店"一场戏简直是百看不厌的海派风俗喜剧,这场戏不但显示出文彬彬、刘侠声、夏静等海派滑稽表演艺术家对于近代上海下层市民日常生活敏锐细致的艺术观察力,而且还显示出

　　① 参见谢晋:《我对导演艺术的追求》,中国电影出版社 1998 年版,第 392 页。

他们细腻传神的艺术还原力和夸张搞笑的艺术表现力。谢晋对这场极富生活情趣和喜剧创意的表演尤为推崇，认为"我们的《三毛学生意》这部戏，特别是理发店剃头这段戏，拿到法国参加喜剧竞赛是毫不逊色的。刘侠声、文彬彬两人是很好的喜剧演员，进戏也比较快，他俩搭档演这出戏，使人大笑不止"[①]。

描写"乞讨""剃头""算命""流氓骗术"等节目在解放前的滑稽舞台上和电台播音中是经常表演的滑稽独脚戏段子，《三毛学生意》是根据这些滑稽独脚戏段子汇总改编而成的大型滑稽戏。它从主题思想出发，从人物性格出发，来规划戏剧结构，创造喜剧情节，摆脱了以前大型滑稽戏经常出现的喜剧情节不顾主题思想和人物性格，随意设置、东拼西凑的缺点，使喜剧情节与戏曲结构、喜剧人物与戏曲表演的结合做到天衣无缝、浑然一体。"应该说，《七十二家房客》和《三毛学生意》一起代表了滑稽戏在 20 世纪 50 年代取得的新成就，是直接吸收独脚戏的传统段子，进而脱胎换骨创造出全新滑稽戏的两部集大成之作，就题材、风格、渊源关系和艺术成就等方面来说，堪称新中国成立后 17 年滑稽戏剧坛的双璧，也是滑稽戏发展史上的一块里程碑，标志着一个旧时代已经结束，一个新时代正在开始。"[②]

大众滑稽剧团在 1956 年首演的滑稽戏《三毛学生意》由海派滑稽表演艺术大家范哈哈编剧，导演何非光，剧中"丑工滑稽"文彬彬扮演三毛、"苍头滑稽"范哈哈扮演算命先生吴瞎子、"银幕滑稽"刘侠声扮演剃头师傅、"粉墨滑稽"俞祥明扮演黑社会流氓老大、"嗲派女滑稽"嫩娘扮演受到吴瞎子欺负的丫头小英。大众滑稽剧团艺术大家们精彩绝伦的表演受到当时舆论界的一致好评，尤其对文彬彬扮演的三毛评价最高。1957 年，该剧由黄祖模重新导演后赴北京演出，敬爱的周恩来总理看完戏后与全体演员合影留念，并对海派滑稽艺术提出了"要防止低级、庸俗、丑化、流气"的重要指示。

随着宣传教育的不断深入，由天马电影制片厂拍摄的喜剧电影《三毛学生意》不但在表现内容上具有社会宣传教育意义，而且其雅俗共赏、喜闻乐见的表现形式也被广大观众所喜爱和认可。该剧因为表现的是对旧社会和旧制度的讽刺、批判和否定，所以这类题材更符合海派滑稽所擅长的表现手段，其中的角色也是滑稽演员日常生活中所熟悉的人物，运用海派滑稽夸张变形"说、唱、做、噱"等表演技巧来突出旧社会、旧制度各类反面人物丑恶、怪异、拙劣的特征也相对更驾轻就熟，所以将讽刺、批判、否定的矛头直接瞄准这类旧社会、旧制度下的反面人物是这一时期海派滑稽和喜剧电影创作的主要特征。

为了更加鲜明地突出电影的主题思想，影片将舞台剧中反映旧上海商业竞争现象的"黄包车夫抢生意"的表演改为表现旧上海在帝国主义、封建黑社会势力和官僚资本主义三重压迫下，底层劳动人民水深火热、饥寒交迫的苦难场景。在电影快速切换的镜头中，金圆券极度贬值，市民疯狂抢购物品、挤兑黄金，抗议游行的人潮挤满了街道和马路，国民党抓捕异己分子的警车呼啸着飞驰而过，一幕幕场景通过刚从苏北乡下逃难来到上海的

① 谢晋：《我对导演艺术的追求》，中国电影出版社 1998 年版，第 392 页。
② 胡德才：《喜剧论稿》，中国社会科学出版社 2015 年版，第 257 页。

三毛惊恐万状的主观视角中呈现出来。喝得稀泥烂醉的美国水手在乘坐黄包车后,非但不给车费,还倚仗帝国主义在华势力殴打黄包车夫,又恶意踢翻路边小贩做生意的馄饨担、水果摊,并且在外国宪兵和租界巡捕的纵容包庇之下,大摇大摆地扬长而去。黑社会地痞流氓在码头上干尽各种罪恶勾当,抢皮包、偷包裹、小流氓以空壳套走旅客的皮箱,大流氓再以同样的手法套走小流氓刚偷来的皮箱,弱肉强食之下的旧上海是"大鱼吃小鱼,小鱼吃虾米"的罪恶渊薮和人间地狱,这些场景既是对帝国主义、封建主义、官僚资本主义等反动势力丑恶行径的讽刺和嘲笑,更是对他们欺压暴凌、迫害压榨广大劳动人民罪恶劣行的揭露和控诉。

"笑,是绝望和信心之间的一块净土。凭借嘲笑生活表面上的种种荒谬,人类使自己的心智得以保持健全。但那些演变成痛苦与嘲弄人的笑,则是针对罪恶与腐败社会现象之深刻的不合理性。"①《三毛学生意》的主题是揭露和讽刺旧中国、旧社会、旧制度的黑暗和腐朽,但是在新中国、新社会、新时代,海派滑稽艺术是否还能够运用同样的表现题材和表演方式继续对这种旧风气、旧习俗、旧现象进行揭露和批判? 海派滑稽面临的是"在新的意识形态环境下文艺被体制化的方式重新整理,而喜剧创作在新的政权下面临的第一个问题也是最重要的问题就是它的合法性问题,即新中国是否还需要喜剧"②的问题。具有"左翼"文化精神的喜剧电影从诞生之日起就被赋予了革命性、战斗性和揭露性传统,这也是中国喜剧电影能在 20 世纪 40 年代得以大兴其盛的重要原因。与中国喜剧电影揭露和讽刺的传统相呼应的海派滑稽艺术,也正契合了当时社会反抗阶级压迫、揭露社会矛盾、批判现实不公的历史语境,以滑稽搞笑的讽刺手段和嬉笑怒骂的揭批方式表现广大市民的批判精神和普罗大众的抗争意识。

新中国成立前夕投身于中国共产党领导的地下影剧工作者协会的黄佐临,由于受到"左翼"文化运动的影响,在探索马克思主义文艺理论和无产阶级革命文艺思想的实践中,逐步形成其艺术创作中的"写意戏剧观",倡导当代的、民族的、科学的演剧体系。"在左翼戏剧传统里,喜剧的主要表现形态是富于战斗精神的讽刺喜剧,以辛辣的嘲笑批判社会弊病和讽刺压迫。也就是马克思所说的'喜剧是笑着向旧世界告别'。"③正是在这样的创作思想指导下,1958 年黄佐临执导了根据滑稽戏《三毛学生意》拍摄的同名喜剧影片。黄佐临导演的电影《三毛学生意》在运用电影语言和电影特效讲述剧情的过程中,可谓最完整地保存了海派滑稽艺术"说、唱、做、噱"的表演特征,也最准确地体现出"丑工滑稽"文彬彬、"仓头滑稽"范哈哈、"银幕滑稽"刘侠声等滑稽大家们的表演艺术特色。同时,在兼顾滑稽艺术特征和电影表现特点的基础上,把喜剧电影作为当时阶级斗争和宣传教育的有力武器,用于打击阶级敌人、教育人民群众。

① (英)莫恰:《喜剧》,郭珊宝译,昆仑出版社 1993 年版,第 12 页。
② 刘欣蕾:《戏剧观的重新确立——"十七"年喜剧建构对喜剧合法性问题的回答》,《戏剧文学》2016 年第 7 期总第 398 期,第 86 页。
③ 刘欣蕾:《戏剧观的重新确立——"十七"年喜剧建构对喜剧合法性问题的回答》,《戏剧文学》2016 年第 7 期总第 398 期,第 86 页。

四、滑稽戏《七十二家房客》与统战需要的喜剧电影

20 世纪 60 年代初,香港长城、凤凰、新联三家左派电影公司的代表廖一原来到广州,准备拍摄一部符合海外侨胞欣赏要求的故事片,请解放前曾在香港从事进步电影工作、当时担任珠江电影制片厂导演的王为一推荐合适的剧本。王为一就极力推荐当时正在上演的由广东省话剧团粤语演出队根据上海大公滑稽剧团改编的《七十二家房客》。最后由文化部电影局决定:该片由香港鸿图影片公司和广州珠江电影制片厂合作拍成粤语片,影片只在广东、广西的粤语地区及海外发行。

1963 年 12 月粤语喜剧影片《七十二家房客》正式上映,立即在广州、香港、澳门地区引起很大轰动,该片还在新加坡、马来西亚和美国等华侨人数较多的国家上映,是当时唯一一部在美国上映的新中国拍摄的故事片。该片导演王为一①对舞台剧《七十二家房客》的剧情作了较大的删改,突出反映包租婆八姑及其姘夫太子炳和众房客之间因为搬场与反搬场、压迫与反压迫、剥削与反剥削所展开的斗争,还反映了八姑、太子炳与警察局长两股恶势力之间"大鱼吃小鱼"的矛盾冲突。电影充分运用了蒙太奇的镜头语言和叙事特点展示了富有南国情调和广东特色的生活图景,删除了舞台剧中"调查户口""救火会敲诈""赶房客搬场""诬陷韩师母""三六九拔牙""伪装脑膜炎"等喜剧情节,使电影的叙事方式更符合镜头语言的表现特点。另外,为了加强针对港澳台和海外华人的宣传需要,电影特意聘请了在华侨观众中具有较大影响力的粤剧名家谭玉真和文非觉②来饰演包租婆八姑和太子炳,以增强粤剧明星对于影片的感召和吸附效应。影片摄制完成后送北京审查,许多电影界人士看后称赞广东出了部好喜剧片,对导演的处理以及演员的表演多有推崇。当时的文化部副部长兼电影局局长陈荒煤说,若不是受限于当时的合约,这部片子如果在全国上映也一定很受欢迎。

1961 年 6 月,由大公滑稽剧团首演的滑稽戏《七十二家房客》的演出剧本被《剧本》月刊全文发表后,在包括香港、澳门、台湾等地在内的全国各地的话剧团、地方剧团掀起竞相移植搬演《七十二家房客》的热潮,各地话剧团和方言剧团竞相上演《七十二家房客》的盛况,说明海派滑稽艺术经过多年"拿来主义"艺术理论和艺术实践的滋养,逐步成为一个有独创经典作品可以承担"拿去主义"艺术输出的成熟剧种。一部好的滑稽作品必须体现具有时代意义的喜剧精神,"七十二家房客"一词已成为当时形容居住空间拥挤、生活环境恶劣的代名词;而剧中的伪警察"三六九"和"二房东"也成为那个时代敲诈勒索、鱼肉百姓和巧取豪夺、残酷盘剥广大劳动人民的社会不良人员的同义词。

① 王为一(1912—2013),江苏吴县人,中国电影导演,代表作有电影《珠江泪》,曾获文化部 1949—1955 年优秀影片荣誉奖。其作品《铁窗烈火》曾获 1958 年优秀影片奖,《阿混新传》荣获金鸡奖特别奖。

② 谭玉真(1919—1969),原名筱碧霞,广东佛山南海区人,20 世纪四五十年代港粤地区著名粤剧花旦。文觉非(1913—1997),广东番禺人,青年时期在新加坡演出十多年,在唱腔和表演上继承发展了前辈艺人的优秀传统,以自成一派的粤剧表演艺术闻名于东南亚一带。

"喜剧精神是否鲜明强烈是检验喜剧作品的最高标准。"①滑稽戏《七十二家房客》的成功在于作品创作彰显了海派文化中的喜剧精神,以无情的揭露否定了罪恶的旧社会和旧制度,以辛辣的讽刺批判了丑恶的灵魂和无耻的行为。滑稽大师杨华生将海派滑稽具有保留意义的经典剧目按照思想性、社会性和艺术性等方面归纳出三个标准:一是剧本结构和内容好,有戏可做,也有戏可看,这类剧目统称为"骨子老戏";二是表导演方面有较高的艺术特色;三是有比较深厚的观众基础,至今仍有一定的号召力和生命力②。

1950年的夏天,由当时电影界老前辈严鹤明经营的中国五彩电影厂将海派滑稽《开无线电》《西洋镜》《调查户口》《大阳伞拔牙》等独角戏套子改编成滑稽电影《七十二家房客》,影片由沈默编剧,郑小秋导演,由当时合作滑稽剧团的杨华生、张樵侬、笑嘻嘻、沈一乐和程笑飞、小刘春山、俞祥明等"七块头牌"担任主演。杨华生饰演警察小山东,张樵侬饰演富有正义感的房客小浦东,笑嘻嘻饰演绰号"铁臂膀阿三"的市井小流氓,沈一乐饰演纨绔子弟"小开"小孙,程笑飞饰演受到流氓欺负的房客小常州,俞祥明饰演官僚资本家孙老头,小刘春山饰演上海滩"小阿飞"小沈,绿杨饰演二房东,谢兰玉饰演领导工人罢工游行的纱厂女工桂兰,石茵饰演舞女莉莉。

根据当时的电影情节介绍,可以看出该部由滑稽戏改编的喜剧电影与滑稽戏《活菩萨》一样,因受到当时政治运动和意识形态的影响,按照"五五指示"中"凡宣传反抗侵略、反抗压迫、爱祖国、爱自由、爱劳动、表扬人民正义及其善良性格的戏曲应予以鼓励和推广,反之,凡鼓吹封建奴隶道德、鼓吹野蛮恐怖或猥亵淫毒行为、丑化与侮辱劳动人民的戏曲应加以反对"的精神要求,增加了纱厂女工桂兰因领导工人和学生进行"反饥饿、反内战、反迫害"大游行,在受反动特务追捕的过程中,得到了"七十二家房客"帮助和掩护的情节。又在当时"抗美援朝、保家卫国"的时代背景下,增加了反抗美帝国主义及其走狗的内容,如剧中美国烂水手横行霸道、蛮横无理,肆意殴打黄包车夫,具有民族正义感的伪警察小山东上前阻止美国士兵的暴行,反而遭到伪警察局局长的训斥,小山东在民族自尊心的驱动下毅然辞职等情节。可惜的是,这部电影的拷贝已经丢失,现在我们只能通过当时的电影海报了解解放初期拍摄的这部滑稽电影。

1950年拍摄的电影《七十二家房客》,在注重突出意识形态和政治宣传的同时,兼顾塑造了一批具有海派滑稽表演特色的小市民、小人物、小角色形象,为以后的1958年贯彻"双百方针"精神,大公滑稽剧团"杨张笑沈"创作海派经典传世名作——滑稽戏《七十二家房客》奠定了基本的剧情框架,设置了基本的喜剧情节,塑造了基本的人物形象。

"文革"期间,电影《七十二家房客》的导演王为一受到"造反派"的冲击,《七十二家房客》也被当成"大毒草",成为批判他的一大"罪状"。为了鼓动在场"革命群众"的"批判"热情,"造反派"提出在开展"革命大批判"前先安排观看电影《七十二家房客》,但是使"造反派"没有料到的是"革命群众"在观看影片时竟然爆发出阵阵的欢笑声。"文革"结束后,文

① 胡德才:《喜剧论稿》,中国社会科学出版社2015年版,第208页。
② 杨华生:《杨华生滑稽生涯六十年》,学林出版社1992年版,第197页。

化部组织复审所有封存影片,认为电影《七十二家房客》应该译制成国语版并在全国范围内发行,自此由滑稽戏改编的喜剧电影《七十二家房客》得以与全国电影观众见面。与电影《七十二家房客》的复映不谋而合的是,1979 年 5 月原大公滑稽剧团更名为上海人民滑稽剧团后,恢复排演的第一部滑稽大戏就是《七十二家房客》。但颇为遗憾的是,"杨张笑沈"和绿杨、张利音等海派滑稽大家却没能在银幕上留下他们精彩绝伦的表演艺术。

综上所述,海派滑稽艺术与新中国成立后的"十七年"喜剧电影在表现内容与表演形式方面几乎保持高度的一致性,具有十分鲜明的政治定位和政策定位功能,即戏剧和电影首先应当是宣传党的路线方针政策的工具,是"团结人民、教育人民,打击敌人、消灭敌人"的有力武器,对于新社会、新时代、新事物的赞颂就成为歌颂性喜剧的首要任务。新中国"十七年"喜剧艺术的探索和实践告诉我们,滑稽艺术和喜剧电影本质上是对社会不良现象和丑恶人性的一种讽刺、批判与否定的艺术。虽然滑稽艺术和喜剧电影不排斥歌颂与赞美,但是如果片面地强调歌颂与赞美的国家宣传和社会教育职能,很可能导致讽刺、批判与否定等喜剧基本元素的流失,滑稽艺术和喜剧电影也将随着喜剧基本元素的流失而逐渐从观众的喜剧审美意识中消亡。

在艺术表现方面,由于引发喜剧冲突的矛盾都是以现实生活为基础的,任何喜剧形象的塑造都是依靠人物心理矛盾或者性格冲突进行创造的,以歌颂赞美型为主的滑稽作品和喜剧电影,往往不能深刻地揭示事物的矛盾本质和人物的矛盾心理,所以喜剧化的矛盾冲突比较少,人物往往会类型化、概念化和平板化,缺乏滑稽作品和喜剧电影应有的喜剧色彩。这类喜剧作品不能完整地体现出现实主义喜剧精神的真实原因,正如胡德才教授在《喜剧论稿》中所言:"所谓'歌颂性喜剧'首先是回避现实矛盾、一味歌颂光明,虽不乏真诚,但由于一叶障目,……往往导致创作者主体精神和理性精神的丧失,难以形成创作者超脱于表现对象之外的俯视、平视而不是仰视表现对象的超然心态。"①虽然歌颂与赞美的喜剧作品能够在一定时期有助于振奋民众精神、激励群体斗志,但是对于社会不良现象的无情讽刺、对于人性中假丑恶的严厉批判和对于旧社会、旧制度、旧阶级的彻底否定才是海派滑稽和喜剧电影所要真正坚持的喜剧精神。批判型的滑稽作品和喜剧电影正是以马克思主义社会历史观为基础,将喜剧创作建立于新旧阶级对立的基础之上,是对一切"落后和垂死的事物及一切失去了历史存在权利的东西"的揭露和嘲笑。

当然,海派滑稽和"十七年"喜剧电影在歌颂型喜剧创作和塑造正面喜剧形象方面都作了较为成功的探索和实践,这些探索和实践主要包括:第一,歌颂新时代的滑稽作品和喜剧电影,既应担负起歌颂时代和赞扬先进的使命,也应发扬批评错误、讽刺落后的特长。第二,创作高质量歌颂型的滑稽作品和喜剧电影,一定要遵循喜剧创作的基本原则,即在引发时代性思考的主题之下,要安排喜剧性的矛盾冲突,要设置喜剧性的情节结构,要塑造喜剧性的人物性格。正如杨华生所言:无论是讽刺型喜剧、幽默型喜剧,还是歌颂型喜剧,都有矛盾冲突和对立面。没有矛盾冲突就没有戏,矛盾冲突是戏剧的基础。矛盾冲突

① 胡德才:《喜剧论稿》,中国社会科学出版社 2015 年版,第 209 页。

也应该是笑的基础,有了矛盾才会笑[①]。第三,不管是歌颂型、幽默型,还是批判型的滑稽作品和喜剧电影,都必须将"笑"作为创作和表演目标,要通过"笑"引发观众的观察和思考,在寓教于乐的笑声中达到宣传和教育的目的。第四,海派滑稽的创作既要有幽默风趣的方言对话,又要有丰富多彩的表情语言,更要有突梯滑稽的肢体动作,除此之外,还必须根据剧情发展和人物状况配上"九腔十八调"的演唱。戏剧大师黄佐临执导的喜剧电影《三毛学生意》可谓原汁原味地将海派滑稽艺术最主要的表演特征再现于银幕之上,为我们记录下了大众滑稽剧团几位表演艺术大家昔日的舞台风采和精湛的表演技艺。

① 杨华生:《杨华生滑稽生涯六十年》,学林出版社 1992 年版,第 150 页。

新中国成立后上海戏曲界
影响全国的重要事件

王晶晶*

摘　要：社会的制度与意识形态的改变对中国戏曲的发展产生了深远的影响，新中国成立后，戏曲的各个方面都发生了翻天覆地的变化。上海作为戏曲重镇，发生了许多对全国戏曲界产生重要影响的事件：《戏曲报》创刊、成立华东越剧实验剧团、拍摄越剧彩色艺术影片《梁山伯与祝英台》、举办华东地区戏曲观摩演出大会、上海越剧院访问苏联和德意志民主共和国、上海市人民沪剧团创演现代戏《芦荡火种》、上海市人民淮剧团创演《海港的早晨》、《文汇报》发表《让文艺舞台永远成为宣传毛泽东思想的阵地》、上海京剧院创演《曹操与杨修》、上海淮剧团创演《金龙与蜉蝣》等。我们需要总结过去的经验来应对当下的挑战，现代性的戏曲探索将跟随时代的脚步永无止境。

关键词：新中国；上海戏曲；重要事件

　　源远流长的中国戏曲发展到 20 世纪后，其巨大的社会功能越来越受到重视。早在 1897 年，启蒙思想家严复就指出，只要随便找一个路人，都能大抵知道唐明皇、杨贵妃、张生、崔莺莺、柳梦梅、杜丽娘的故事。由于戏曲作用如此之大，陈独秀作了这样的比喻："戏园者，实普天下人之大学堂也；优伶者，实普天下人之大教师也。"[①]时代的车轮滚进 20 世纪下半叶后，新中国成立，历史翻开了新的一页，中国戏曲的改良也进入了一个新的历史时期。七十多年来，上海戏曲界做出了对全国产生重要影响的九件大事。

一、《戏曲报》创刊

　　1950 年 2 月，为推动上海市戏曲改进工作，军管会文艺处剧艺室创办了《戏曲报》。该刊后转给文联主办，是新中国成立后的第一份专门的戏曲期刊。《戏曲报》创刊后，经常发表有关戏剧改革的文章，譬如一篇论述剧场制度改革必要性的社论："旧剧院的机构臃肿，寄生者过多，人员冗杂，铺张浪费，角儿与底包待遇的过于悬殊，严重的封建性的中间剥削等等，造成了成本高昂，票价过高，于是卖座清淡，维持为难。这是目前剧院遭遇严重

　　* 王晶晶(1995—)，上海师范大学博士生，专业方向：戏曲历史与理论、中国古代文学。
　　【基金项目】本文为国家社科基金艺术学重大招标项目"新中国成立 70 周年戏曲发展史·上海卷"(19ZD04)阶段性成果。
　　① 三爱(陈独秀)：《论戏曲》，最初发表于《安徽俗话报》第 11 期，1904 年 9 月 10 日。

困难的基本原因。"①除了指出原因外,这篇文章还说明了解决问题需要有计划有步骤地来整顿机构,改造制度,合理地遣散一些不必要的人员,使原来不生产的投入生产,精简演员,把他们组织成剧团,给他们必要的帮助,使他们能够出去"跑码头",角儿自觉地降低一些待遇,使吃不饱穿不暖的底包能过上最低限度的生活,紧缩开支,肃清消费,减轻成本,降低票价,积极改造旧剧,剧院向劳动人民开门。

同年,北京地区也创办了两种戏曲期刊,严格来说是戏剧期刊——《人民戏剧》和《新戏曲》。就刊物的专门性来说,戏曲期刊与话剧期刊在当时并没有十分明确的分界。

二、华东越剧实验剧团成立

新中国成立后的几年里,艺术市场的经营举步维艰,即使是近代以来戏剧演出行业最为发达的上海,情况也非常严峻。"许多问题都不能解决,在 2 月 8 日经过全体团员大会的决议,拍完了五彩纪录电影《相思树》后,雪声剧团就宣告结束了。"②华东越剧实验剧团成立于 1950 年 4 月 12 日,是由原雪声剧团 26 人及云华剧团 10 人为基础,调集了部分新文艺工作者和干部组建而成,成立时全团有 52 人,直属华东军政委员会文化部。伊兵任团委会主任,刘厚生、钟林任副主任,袁雪芬任团长,黄沙任副团长,凌映任教导员,钟泯任编导队长,吴小楼任演员队长,陈捷任乐队队长。1951 年 3 月,剧团归属华东戏曲研究院。是年 8 月 1 日,东山越艺社大部分成员加入。华东戏曲研究院副院长袁雪芬兼任团长,范瑞娟、傅全香为副团长,凌映任秘书主任,主要演员有袁雪芬、范瑞娟、傅全香、张桂凤、吴小楼、陆锦花、魏小云、吕瑞英、金采风、陈少春等。这是新中国成立后华东地区第一个国营戏曲剧团,将戏曲剧团由民营转为公有制,华东越剧实验剧团开了先河。上级赋予该团的任务是在"戏改"中起典型示范作用。剧团成立后即下工厂、农村和部队演出,创作排演了《柳金妹翻身》《父子争先》等现代剧。对传统剧目《借红灯》进行推陈出新。在1952 年全国第一届戏曲观摩演出大会和 1954 年华东区戏曲观摩演出大会中,参加演出的《梁山伯与祝英台》《白蛇传》《西厢记》《盘夫索夫》《打金枝》《技术员来了》等剧目,均获得多项奖励。

三、拍摄越剧彩色艺术影片《梁山伯与祝英台》

戏曲电影《梁山伯与祝英台》是新中国成立后拍摄的第一部大型彩色戏曲影片,由华东戏曲研究院越剧实验剧团演出,中央电影局上海电影制片厂出品,中国电影发行公司发行。该片以梁祝传说为内容,包括英台女扮男装求学别亲、梁祝二人草桥结拜、三载同窗

① 《再论制度改革》,《戏曲报》社论 1950 年第 9 期,引自中国艺术研究院戏曲研究所《戏曲研究》编辑部、吉林省戏剧创作评论室评论辅导部编:《戏曲工作文献资料汇编(续编)》1985 年印行,第 683 页。

② 袁雪芬:《华东越剧实验剧团的诞生及其任务》,《戏曲报》第 10 期,1950 年 4 月 29 日。

共读、英台托媒、十八相送、山伯访友、楼台会、山伯病亡、英台吊孝哭灵、祷墓化蝶等情节，其中的"十八相送"是影片的重头戏，而高潮部分则表现在"楼台会"一段之中。该片不仅为中国电影史增添了一部经典作品，更在我国的外交事业中发挥了积极的作用。历时一年左右拍摄完成后，被周恩来总理带到日内瓦国际会议上，为与会的各国政要和新闻记者放映。这部被周恩来译为"中国的罗密欧与朱丽叶"的影片成功地打动了在场观众，为西方社会理解、接受中国的民族文化和提升我国的国际地位起到了很大的作用。

四、举办华东区戏曲观摩演出大会

1954 年成功举办的"华东区戏曲观摩演出大会"，对于全国的戏曲发展产生了积极而深远的影响，大会的工作方式至今仍有很大的借鉴意义。会前，大会筹委会组织人员对全区的剧种、剧团、剧目和演职人员进行普查，谨慎地选拔参演的剧种、剧目，并对拟参演剧目的修改进行精心辅导。演出大会开始后，组织者始终围绕"交流""学习"这一办会宗旨，安排参会者观摩剧目，听取领导和专家的报告，参加剧本创作、表演、导演、音乐、舞美等系列研讨会，使每一位参会者都能更深入地理解"戏改"政策，接受新观念，学到新知识，提升艺术水平。大会的评奖原则公开、公正、公平，以激发剧团创作演出优秀剧目、特别是优秀现代戏的积极性为目的，既肯定成绩优异者，又兼顾剧种之间、地区之间的平衡。

自 1952 年 10 月举办第一届全国戏曲观摩演出大会至今，全国性和区域性的戏曲会演至少有 300 次，但很少有像"华东区戏曲观摩演出大会"这样，既被当时的人们高度肯定，又被后来者念念不忘的。之所以能够取得如此巨大的成功，根本原因就在于办会的宗旨是为更好地传承与发展戏曲，组织者在会前、会中乃至会后所做的一切工作都紧紧围绕着这个宗旨。更为可贵的是，无论参加会演的演职人员还是带队参会的领导干部，乃至大会的组织者，都由衷地认同这个宗旨，并积极配合大会工作，大会的工作方式在今日仍有很大的借鉴意义。[①]

五、上海越剧院访问苏联和德意志民主共和国

1955 年 6 月 19 日，由上海越剧院为主而组成的中国越剧团，赴德意志民主共和国访问演出。从 7 月 2 日起，在柏林、德累斯顿等地演出，德意志民主共和国总理格罗提渥观看了《西厢记》的演出，并上台接见演职员。7 月 24 日，为驻德苏军演出。7 月 30 日，离开柏林，赴苏联访问演出。8 月 15 日，苏联党和国家领导人伏罗希洛夫、卡冈诺维奇、马林科夫、米高扬、别尔乌辛等，观看了《梁祝》的演出，观后在剧场休息室接见了剧团的所有演职人员，伏罗希洛夫还亲手把一束束鲜花分送给演员们。9 月 9 日，在莫斯科演毕《西厢记》后，苏联方面将"惊艳"一场摄成电影。9 月 10 日，离开新西伯利亚回国。中国越剧团

对德意志民主共和国和苏联的演出,进一步扩大了欧洲人认识中国戏剧丰富性的艺术视野。德意志民主共和国和苏联文艺界盛赞《西厢记》和《梁山伯与祝英台》是"充满人民性"的"美妙的抒情的诗篇"。苏联戏剧评论家胡波夫在《真理报》上发表了《爱情的诗》的评论文章,称赞中国越剧"能够抛弃许多过时的、陈腐的、使民族戏剧停滞的东西,而保存美好的、悠久的、贯穿着真正民主主义精神的人民文化的优秀的有活力的传统……在越剧中得到了新的意义和新的发展",并说《西厢记》"以真正的音乐性、美感……内在的旋律,令人入迷"。塔斯社一则新闻说,观众称赞《梁山伯与祝英台》"是中国的罗密欧与朱丽叶"。

六、上海市人民沪剧团创演现代戏《芦荡火种》

《芦荡火种》即是后来的京剧《沙家浜》,1968 年,该剧被确定为八部革命样板戏之一。可见,沪剧是个擅长表现现代生活的戏曲剧种,沪剧在其发展的历史上曾经创作演出过不少在观众中引起强烈反响的优秀现代戏。但是,还没有一个剧目像《芦荡火种》那样,不仅闻名全国,几乎达到家喻户晓的程度,而且对整整几代人的文化生活都产生了持久、深远和重要的影响。并且,它的影响不仅没有随着时间的推移而逐渐淡化,反而越来越深地刻印在广大群众的心中。《芦荡火种》之所以能成为历久弥新的经典剧目,主要原因有三个:首先是剧作家有着深厚的生活底蕴,沪剧《芦荡火种》从酝酿到诞生经历了从生活中来,再到生活中检验的过程;其次是表现了时代精神和历史风貌,过去沪剧现代戏大多反映当代社会家庭生活的悲欢离合,很少正面表现战火纷飞、风云变幻的革命战争,而《芦荡火种》描写的虽然是发生在江南阳澄湖畔的故事,但却充满了错综复杂的矛盾和斗争;最后是努力寻求综合艺术的全面突破,尤其是表演艺术的创新相当突出。已故著名演员丁是娥是第一个在戏曲舞台上成功塑造了阿庆嫂形象的沪剧表演艺术家。新中国成立之后,她虽然在《罗汉钱》《鸡毛飞上天》等沪剧现代戏中扮演了小飞娥、林佩芬等人物,为戏曲艺术表现新的时代、新的生活、新的人物积累了丰富的经验,但是要演好阿庆嫂这样一个以茶馆老板娘的公开身份为党做地下联络工作的女共产党员,对于她来说仍是个全新的课题。为了在舞台上准确表现角色,丁是娥也经历了一个艰苦的探索过程,最终成功地塑造了"阿庆嫂"这一令人难忘的艺术形象。她塑造英雄人物的表演经验,为后来许多剧种的现代戏所借鉴。

七、上海市人民淮剧团创演《海港的早晨》

1964 年,上海淮剧团在深入生活的基础上,创作演出了反映新中国海港工人生活的现代戏《海港的早晨》,由著名淮剧表演艺术家筱文艳主演,受到热烈欢迎。1964 年 4 月,周恩来来到上海,观看了《海港的早晨》,在肯定的同时,也提出了不少修改意见。不久,他还特意向国家主席刘少奇推荐了此剧。1964 年 7 月的一个夜晚,刘少奇偕夫人王光美以及陈毅等人一同观看了上海淮剧团演出的《海港的早晨》,并一致认为在帝王将相和才子

佳人充斥戏剧舞台的状况下,这部剧能很好地反映码头工人的生活,真是难能可贵。

八、上海京剧院创演《曹操与杨修》

戏曲家们在 20 世纪 80 年代的思想解放运动中迸发出了惊人的创造力,许多颇具新意的作品陆续出现。在这些新作中,具有典范意义的是上海京剧院推出的京剧《曹操与杨修》。文化部 1988 年 12 月在天津举办京剧新剧目会演,该剧以最高票获得优秀京剧新剧目奖,在后来举办的首届中国京剧节上,它又获得唯一的金奖。这部新编历史剧《曹操与杨修》是 20 世纪 80 年代末由湖南岳阳陈亚先创作的,该剧通过历史上杨修被曹操所害的过程,阐述了以人为本、爱惜人才的理念。《曹操与杨修》的艺术感染力在于作品对历史与现实之间的关系处理得非常恰当,正如郭汉成先生所说:"能够正确地找到历史与现实的联结点,是近年来历史剧创作的一大进步。"①当然,该剧的成就也离不开尚长荣和言兴朋两位演员的创造性劳动。《曹操与杨修》一经上演,就被多家媒体关注,《剧本》月刊率先登载,各大报纸纷纷发表评论,三十多年过去了,该剧依旧具有巨大的影响力。

九、上海淮剧团创演《金龙与蜉蝣》

1993 年,上海淮剧团创演的《金龙与蜉蝣》不仅获得了"五个一工程"奖、文华奖、首届曹禺戏剧文学奖等多个奖项,还赢得了第十一届全国戏曲电视剧特等奖,同时还获得编剧、导演、摄影、演员、音乐、美术、灯光七个单项奖。这在戏曲电视剧评奖史上是前所未有的。

它讲述的是一个近似于古希腊悲剧的故事,演绎了父子两代人因皇权而起的一系列生死恩怨,剧中"阉割亲子、占媳杀子"等情节在今天依然具有冲击力,剧中的手法借鉴了很多日本戏剧的剧目,其舞台形式之新颖,在当时还习惯于"一桌二椅大白光"的戏曲舞台,可谓"石破天惊"。

《金龙与蜉蝣》是地方戏曲都市化、现代化的成功范例,它用现代人的眼光审视古代的历史,在当代美学观念的指导下,化用传统的戏曲表现方式。使得该剧既是传统的,又是当代的;既是民族的,又是世界的。因为它的成功,竖起了"都市戏曲"的大旗,在这面旗帜的引领下,许多剧种编创了具有现代都市精神的剧目。它不仅被认为是淮剧乃至中国戏曲的里程碑之作,更是被誉为"十几年探索性戏曲走向成熟的标志"。时任中央政治局常委的胡锦涛也给了很高的评价,称赞说"这个戏是淮剧和其他艺术形式的结合,是戏曲传统和现代表现手法的结合,在戏曲改革创新中,使我们看到了地方戏曲的希望"。

戏曲的改革依旧在路上,我们需要总结过去的经验来应对当下的挑战。七十多年来,

① 《京剧艺术的新突破——京剧〈曹操与杨修〉座谈会纪要》,《人民日报》1989 年 3 月 21 日。

上海戏曲取得了辉煌的成绩,在文学创作、唱腔设计、表演艺术探索、剧团体制的变革以及理论研究等方面,在全国戏曲界起到了领头羊的作用。而要在未来保持其"先进性",不断地出优秀剧目、优秀人才、优秀理论成果,不但依然要以"敢为人先"的精神去创新,还要借鉴以往成功的做法,而七十多年的戏曲发展历程,就是一笔宝贵的历史财富。

1977—2001 年间上海越剧
音乐的创新与成绩

张　玄　陈俊颐　许学梓*

摘　要："文革"结束后，上海的越剧得到复兴，1977—2001 年间产生了数个流派，每一个流派都有自己的唱腔特点，如袁派注重根据剧中人物的性格和感情创作唱腔，以真情实感和润腔韵味扣人心弦；尹派勇于突破传统唱腔，大胆借鉴其他艺术形式的音乐表现手法。越剧乐队除了开始使用少量西洋乐器，如长笛、单簧管、双簧管、大提琴、低音提琴外，不少作品还使用了电声乐器，如电子琴、电吉他、电贝斯、电子合成器等，使唱腔伴奏和情景音乐更为多样，色彩更为丰富，表现力更强。

关键词：越剧音乐；越剧流派；革新；成绩

　　"文革"结束后，上海的越剧得到复兴，开始进入新时期。1977 年 1 月起，一批著名演员重新登上舞台，一大批优秀传统剧目陆续恢复上演。在改革开放的新时期，上海越剧界艺术思想得到解放、艺术观念更加开放、题材与风格更加多样化，许多传统剧在传承中吸收了现代艺术的成果进行改编。还有《孟丽君》《梁山伯与祝英台》《红楼梦》等大量剧目被摄成电影，得到广泛传播。新时期越剧的理论建设也得到了重视，出版了大量回忆录和唱腔集。20 世纪 80—90 年代，还多次举行专题研讨会，如 1983 年 6 月下旬召开的"越剧革新学术讨论会"。如今，越剧在国内戏曲中占据重要的地位，这离不开 1977—2001 年这段复兴期。

一、1977—2001 年间的越剧流派

　　越剧流派在 20 世纪 40 年代就已经形成，但袁雪芬、范瑞娟、傅全香、徐玉兰、戚雅仙、陆锦花六位越剧艺术家的"越剧六大流派"在 1960 年才被提出①。到 1977 年，"业界公认的越剧流派有袁（雪芬）派、范（瑞娟）派、尹（桂芳）派、傅（全香）派、徐（玉兰）派、戚（雅仙）派、王（文娟）派、陆（锦花）派、毕（春芳）派、吕（瑞英）派、金（采风）派和张（桂凤）派"②。每

　　* 张玄（1982— ），博士，上海音乐学院副教授，专业方向：中国传统音乐。陈俊颐（2001— ），上海音乐学院音乐学系本科生。许学梓（2000— ），上海音乐学院音乐学系本科生。

　　① 项管森：《戏曲音乐讲义：越剧唱腔研究》，上海戏剧学院戏剧文学系，1962 年（油印本）。
　　② 胡小凤：《论越剧流派唱腔的传承和创新运用》，《戏剧之家》2018 年第 11 期，第 1 页。

位艺术家对越剧理解不同,且声音条件与擅长方面各有不同,使得各个流派形成了不同的特点。

越剧的流派可划分为第一代和第二代①,这些流派在 1977 年之前都已形成,但流派的创始人以及传人活跃在 1977—2001 年的越剧舞台上。第一代越剧流派有袁(雪芬)派、徐(玉兰)派、范(瑞娟)派、尹(桂芳)派和傅(全香)派。一个越剧流派的形成有着多方面的因素,其中一个就是对于名家的传承。"因为流派的形成需要一个很高的起点,只有站在前人的肩膀上,才能有更高的成就。"②如袁雪芬的唱腔是从王杏花的唱腔上发展而来,王杏花擅演青衣、闺门旦,袁雪芬在其基础上进行改革,形成了旦角流派袁派。

这些优秀流派的创始人,无不师从名家。徐玉兰文戏师从俞传海,武戏师从徽班文武老生袁世昌,形成了擅演风流倜傥儒小生的徐派。范瑞娟由黄炳文启蒙,黄炳文是男班时期有名气的"长婆旦",擅演青衣悲旦工小生,因此范派工小生,且追求刚劲的男性美。尹桂芳在继承竺素娥等同行前辈精华的基础上,又向京剧家叶盛兰、姜妙香等求教,逐渐形成了自己别具一格的小生流派尹派,多演文雅温柔的书生。傅全香师从戏曲名师鲍金龙,学习花旦,鲍金龙教戏有方,采用大戏、小戏、文戏、武戏相结合的教学方法,在老师的教导下傅全香还广泛借鉴京昆和评弹的唱法,形成了以"花衫"戏见长,擅演有强烈反抗精神的悲剧妇女的傅派。

另外,张(桂凤)派也属于第一代流派。张桂凤不仅是"越剧十姐妹"之一,也是袁雪芬倡导越剧改革的第一批的参加者,1945 年在上海加入袁雪芬、范瑞娟领衔的雪声剧团,1947 年加盟范瑞娟、傅全香领衔的"东山越艺社"。张桂凤作为特例,她工老生,没有师承戏曲大师,而是师承武术大师吴彬,因此她的唱腔相对其他流派来说少了些局限性,她组织唱腔的能力很强,创腔时善于根据塑造不同行当、不同个性的人物的需要,运用不同的音乐素材。因此不论是在辈分方面还是在传承方面,张桂凤都应属于第一代流派。

第二代越剧流派包括陆(锦花)派、戚(雅仙)派、王(文娟)派、吕(瑞英)派、金(采风)派、毕(春芳)派。"袁雪芬创立的袁派是在王杏花的唱腔上发展而来,而戚雅仙的戚派,金彩凤(即金采风)的金派是继承发展了袁派,并融入了自身的特点。"③第二代流派创始人师从第一代越剧流派创始人,在继承的基础上,继续创新,从第一代越剧流派中脱胎出来,形成新的艺术流派。

第二代距离第一代流派的创始人,虽然时间差很小,几乎只有十几年甚至更短的时间,但已经形成了自己独特唱腔风格。第二代越剧流派中毕(春芳)派唱腔是吸收融合了尹桂芳、范瑞娟的音调,毕派擅演小生,喜剧人物,具有粗犷的男性特点。除了毕春芳其他第二代越剧流派创始人都师从袁雪芬,从袁派的唱腔基础上发展而来。戚(雅仙)派、吕(瑞英)派、金(采风)派均为旦角流派,但风格特点不同。戚(雅仙)派擅闺门旦,多扮演善

① 盛月芳:《越剧流派的传承与突破》,《剧影月报》2012 年第 1 期,第 46—47 页。
② 盛月芳:《越剧流派的传承与突破》,《剧影月报》2012 年第 1 期,第 46—47 页。
③ 盛月芳:《越剧流派的传承与突破》,《剧影月报》2012 年第 1 期,第 46—47 页。

良、温柔、多情的女性；吕(瑞英)派专长花旦，兼擅花衫、青衣，刀马旦；金(采风)派擅闺门旦应工，兼擅花旦，多演端庄大方的女性。

陆派是陆锦花创立的越剧小生流派，陆派艺术是吸收了"四工腔"时期的著名小生马樟花的特点发展形成的。王文娟则是受支兰芳、小白玉梅和王杏花的影响，在长期艺术实践中，博采众长，融会贯通，形成了越剧旦角流派王派。这两位流派创始人并不师从第一代流派创始人，也并非受第一代流派影响而产生，因此这两个流派也可以划分至第一代流派。

二、1977—2001 年间越剧流派的唱腔艺术特点

即使表现同一个角色，不同流派的艺术家也总能使艺术形象呈现出不同的风貌。这其中很大一部分原因取决于不同的流派唱腔特点，唱腔艺术是体现流派特征的重要标志，而对于唱腔艺术特点的阐述又往往离不开流派问题。以下以袁(雪芬)派和尹(桂芳)派为例，从 1977—2001 年间的流派发展出发来阐述越剧唱腔的艺术特点。

袁派袁雪芬注重根据剧中人物性格和感情创作唱腔，以真情实感和润腔韵味扣人心弦。"她(袁雪芬)演唱服从内容，致力于人物形象的塑造和音乐形象的刻画，以情带声，以情取胜。"[1]创制新腔及因活泼、跳跃的四工腔难以适应于悲剧剧目，袁雪芬从塑造人物的需求出发，对传统唱腔进行了改造，"形成一种级进、下行的音调特点"[2]，表现哀伤幽怨的情绪。袁雪芬的演唱技巧"气息饱满，运腔婉转，喷口有力，吐字坚实而富有弹性"[3]。袁派唱腔还十分讲究重点唱句的演唱，擅于用喷口、气口、加虚词以及强音、顿音等唱法技巧进行特殊处理，使人物感情得到淋漓尽致的抒发，造成演唱上的高潮。唱腔节奏形式上，突出其深沉内涵的唱腔韵味，"她除了运用富有袁派特色的加冠七字句(即三、四、三)的唱腔词格外，又能根据唱词的寓意采用特殊节奏形式，改变原来较为平稳的字位节奏"[4]，使唱腔和唱词语气能够非常紧密地结合起来。

在装饰音的处理上，袁雪芬擅长依照内容的要求，运用不同的装饰音，揭示各种人物细微的感情变化。她常用的有倚音、颤音、滑音、顿音等，常以下滑音加强悲剧气氛，在尾腔以颤音加以润色。随着剧目内容的变化，唱腔音调的不断发展，她又运用了大幅度的滑音、颤音的加花发展和颤音的连续运用等，使润腔方法更为丰富。

尹桂芳是越剧界另一位最具代表性的艺术家，尹桂芳的唱腔"于感情深沉中露洒脱，于韵味醇郁中含真情。她的唱段，布局严谨，逻辑性强，讲究层次的发展"[5]。她认为唱腔是根据人物和内容来决定的，尤其注重运用唱腔来刻画人物性格，因此分析尹桂芳唱腔过

① 李梅云编著：《袁雪芬唱腔选集》，中国戏剧出版社 1987 年版，第 1 页。
② 李梅云编著：《袁雪芬唱腔选集》，中国戏剧出版社 1987 年版，第 3 页。
③ 李梅云编著：《袁雪芬唱腔选集》，中国戏剧出版社 1987 年版，第 6 页。
④ 李梅云编著：《袁雪芬唱腔选集》，中国戏剧出版社 1987 年版，第 6 页。
⑤ 连波编：《尹桂芳唱腔选集》，海峡文艺出版社 1986 年版，第 1 页。

程中都离不开具体的角色人物,而对尹派唱腔研究的关注点多集中于"起腔"的运用和博采众长的唱腔因素。

尹桂芳对于"起腔"的运用别具一格。"她那句脍炙人口的'起腔',柔美动听,表情深刻。但在创造和形成过程中是经过反复周折的。"①《盘妻索妻·洞房》中"娘子啊!"、《秋海棠·心心相印》中"真不会感到寂寞啊!"、《何文秀·算命》中"妈妈听道"和《红楼梦·金玉良缘》中"妹妹啊!"对"起腔"的运用体现了尹桂芳会根据不同人物、具体感情,去不断创造、逐渐丰富,使这句"起腔"变化无穷,适应范围广阔,在艺术上有着鲜明的特色。

谱例1:《盘妻索妻·洞房》"起腔"②

谱例2:《秋海棠·心心相印》"起腔"③

谱例3:《何文秀·算命》"起腔"④

谱例4:《红楼梦·金玉良缘》"起腔"⑤

从以上谱例可见"尹派"这句"起腔"变化是多种多样的,因戏而异,因人而异,因情而异。尹桂芳勇于突破传统唱腔,为塑造角色甚至不受自己流派的局限。如在《屈原》这部作品中,尹桂芳为塑造人物运用古代吟诗腔、京剧老生唱腔、绍剧老生唱腔和绍兴大班"流

① 连波编:《尹桂芳唱腔选集》,海峡文艺出版社 1986 年版,第 2 页。
② 曲谱出自《尹桂芳唱腔选集》,参见连波编:《尹桂芳唱腔选集》,海峡文艺出版社 1986 年版,第 151 页,扫描件截图,下同。
③ 曲谱出自《尹桂芳唱腔选集》,参见连波编:《尹桂芳唱腔选集》,海峡文艺出版社 1986 年版,第 34 页。
④ 曲谱出自《尹桂芳唱腔选集》,参见连波编:《尹桂芳唱腔选集》,海峡文艺出版社 1986 年版,第 109 页。
⑤ 曲谱出自《尹桂芳唱腔选集》,参见连波编:《尹桂芳唱腔选集》,海峡文艺出版社 1986 年版,第 197 页。

水"等唱腔①。此外,尹派保留剧目《何文秀》这部剧"哭牌算命"一折唱腔中,借鉴吸收了中国曲艺音乐中说唱结合的艺术手法,并借用了苏州"弹词"和杭州"武陵调"音调。

三、1977—2001 年间越剧的唱腔创新

1977—2001 年大量剧目的复排在唱腔方面都进行了创新改编,如《祥林嫂》《何文秀》《赖婚记》和《是我错》等。其中最突出的就是《祥林嫂》,1946 年,以袁雪芬为首的雪声剧团演出《祥林嫂》是越剧史上具有里程碑意义的大事件。该剧由鲁迅的小说《祝福》改编而来。1962 年,该剧又做了一次较大的艺术加工,1977 年上海越剧院又再度修改加工,以"男女合演"的形式进行排演。

越剧《祥林嫂》中的技巧创新:一是加帽子,"在越剧唱腔的变化中,加帽——在句前加字。加帽分单句式与多句式两种,其唱腔形式都落在不稳定的音上"②。二是搭尾,即根据剧情的需要,将句后仅重复一个字,使这个字作为重点来进行表达。"袁雪芬运用搭尾——向外部扩充的形式加以强调与说明"③,突出重点,增强戏剧感和情绪感染力。三是唱词减少,唱词减少是越剧唱腔变化的表现形式之一,它的特色是唱词的字数虽然减少,但是唱腔的上下句却不变,只有腔节发生变化。

《祥林嫂》中的唱腔节奏形式打破了传统唱腔中比较平稳的唱腔节奏形式,"采用扩展—紧缩—扩展这种前后呼应的结构形式"④,并通过节奏的快慢、节拍的变化、曲调的抑扬、力度的强弱、气息的收放,使整个唱段层次分明,对比强烈,揭示了祥林嫂犹豫不决、进退两难的复杂内心活动。这在越剧唱腔结构中是一个重要的创新。

《祥林嫂》在"千悔恨、万悔恨"⑤这一段【六字调】里,袁雪芬根据祥林嫂特定的遭遇和情感,在深沉哀怨的【慢中板】唱腔中较多地采用了传统曲调【武林调】【四明南词】及【宜卷调】的唱腔因素,"在唱法上通过细微的润腔处理,使之形成悲哀、叹息、自谴自责的唱腔音调"⑥,形象地表达了祥林嫂饱受折磨后的痛苦心情。

四、1977—2001 年间越剧表演方式的转变

在越剧的历史演变中,从最初的"全男班"的乡土小戏,经过"男女混演"的过渡,在上海以"全女班"站稳脚跟、卓然而立。而新中国成立之后又再次出现了"男女合演",1977—2001 年的上海越剧舞台上出现了"男女合演"和"女子越剧"共存的现象。

① 参见许燕平:《越剧表演艺术家尹桂芳的唱腔艺术》,《福建艺术》2014 年第 2 期,第 62—63 页。
② 魏麦云:《袁雪芬越剧唱腔创新分析》,《时代报告:学术版》2015 年第 11 期,第 166 页。
③ 魏麦云:《袁雪芬越剧唱腔创新分析》,《时代报告:学术版》2015 年第 11 期,第 166 页。
④ 李梅云:《袁雪芬唱腔选集》,中国戏剧出版社 1987 年版,第 6 页。
⑤ 刘如曾:《谈越剧〈祥林嫂〉的音乐创作》,《戏剧艺术》1978 年第 1 期,第 119—126 页。
⑥ 李梅云:《袁雪芬唱腔选集》,中国戏剧出版社 1987 年版,第 6 页。

（一）"男女合演"

1977—2001 年上海排演的不少"男女合演"的剧目取得了较大的影响力，如《忠魂曲》《三月春潮》《鲁迅在广州》《祥林嫂》《胭脂》《凄凉辽宫月》《汉文皇后》《桃李梅》《舞台姐妹》等，一些男性越剧演员如史济华、赵志刚等也开始被观众熟知，因此学界对于越剧"男女合演"的表演方式颇为关注。

新中国成立后的男女合演事实获得良好发展机缘的前提条件，第一就是"官方不遗余力的经济与舆论扶持"①。如周恩来总理等，对戏曲界反串的传统并不看好，他曾说："全是女演员的越剧和全是男演员的京剧一样，都是旧社会造成的。我与梅兰芳谈过这问题，他的儿子不要再学旦角了，范瑞娟同志也可完成历史任务了……"②周恩来多次向袁雪芬提出要重视"男女合演"。当时正处于现代戏的创作高潮，这种观念直接致使现代戏几乎都以"男女合演"的表演方式进行演出。

1977 年，上海越剧院首先排演了由"男女合演"演出的现代剧《祥林嫂》，之后为了发展越剧"男女合演"，上海越剧院一团成为"男女合演"团。到 1980 年，成立三团，也实行男女合演。20 世纪 80 年代初，新建立的静安越剧团、卢湾越剧团，虽以演女子越剧为主，但也从社会上吸收了少量男演员，在演出现代戏中实行"男女合演"，如卢湾越剧团在 1981 年演出的新编大型现代剧《相思曲》。虽然 20 世纪 70 年代后期至 80 年代前期，上海越剧院大力扶持"男女合演"，但自 80 年代中期开始"越剧随着整个戏曲的不景气而滑坡，也给越剧男女合演带来困难，加上商品经济大潮的冲击，不少青年男演员改行他去，大部分中年男演员下岗退休，越剧男女合演，面临人才短缺，难以为继的困难局面"③。

越剧"男腔"在吸收越剧男班唱腔、继承女小生"男腔"以及在男班和女小生唱腔的基础上再次创新发展④。对比同一作品"男腔"演唱和女小生的演唱，可发现"男女合演"中的越剧"男腔"较之女子越剧"男腔"，更加富有阳刚之气。

但也有人认为由于"男女合演"中男声唱腔的"症结"，已有的越剧唱腔不适合男子演唱。上海的剧团在男女同台实践中的三种解决办法是"同调异腔""同腔异调"和"同调同腔"⑤。但是"主要还是环绕'同腔'在转。这里的'腔'，主要是指女腔基本调"⑥。因此，"越剧男女合演在基本调创造方面的失败的重要标志是，男腔基本调没有跳出女腔基本调巢穴"⑦。

①　郑甸：《女子越剧：越剧表演性别格局演变的历史性趋势》，《戏剧艺术》2012 年第 6 期，第 87 页。

②　袁雪芬：《求索人生艺术的真谛——袁雪芬自述》，上海辞书出版社 2002 年版，第 135 页。

③　卢时俊、高义龙主编：《上海越剧志》，中国戏剧出版社 1997 年版，第 324 页。

④　申红玉：《越剧"男腔"研究》，杭州师范大学，2011 年。

⑤　项管森：《越剧男女声对唱探索》，见上海艺术研究所、浙江省艺术研究所合编：《艺术研究资料（第 6 辑）》，1983 年。

⑥　周来达：《百年越剧音乐新论》，中国文联出版社 2006 年版，第 285 页。

⑦　郑甸：《女子越剧：越剧表演性别格局演变的历史性趋势》，《戏剧艺术》2012 年第 6 期，第 88 页。

（二）"性别表演"视角下的女子越剧

"性别表演"是美国理论家朱迪斯·巴特勒（Judith Butler）于 1990 年在其代表作《性别麻烦：女性主义与身份的颠覆》①中提出的命题。1977—2001 年的上海越剧舞台尽管有"男女合演"的优秀作品，但"性别表演"仍是越剧塑造人物最重要的表现方式，在越剧发展的过程中，坤生作为女性心目中对于理想男性的诠释，始终大受观众追捧。同时坤生也一直在不断完善越剧艺术，且最终成为表演主体，是最显著的标识性特征。

女小生是越剧最具风格感和特色的行当，女小生的流派有尹派、范派、徐派、陆派和毕派。这几个流派代表了女小生表演风格的不同取向。女子越剧成功的秘密之所在即是女小生这一重要的行当"创造出了介于两性之间的另一种独具魅力的戏剧表演风格"②。女小生成功塑造男性人物的关键在于既能以男性人物的形象出现在舞台，又是以不失艺术感的方向呈现独特的柔美，如果太过阳刚就失去了女小生存在的必要，太过柔美又无法支撑男性人物形象的塑造。

唱腔与性别表演相结合如男性化音色的创腔方式、女性化音色的创腔方式和中性化音色的创腔方式，代表分别有范派、徐派和尹派，其音色、唱法和旋法上的特点属于女小生的创腔方式③。

（三）"女子越剧"或"男女合演"的争议

对于越剧是"女子越剧"还是"男女合演"，一直以来有着不同的观点。有的认为"女子越剧"才是越剧艺术的特色所在，"男女合演"破坏了其审美本体和剧种特色；有的则支持"男女合演"，认为"男女合演"本身具有优势，更能真切地表现现实生活，演绎现代戏更有优势，男演员"本色"的表演本身就是阳刚的一种真实体现。

虽然新中国成立后也出现了"男女合演"，但"全女子"演出仍然是越剧最核心的、不可替代的特点。尽管女子越剧受到过一段时间的打压，但"随着 20 世纪 70 年代末越剧复苏，一夜之间又重新回到女子越剧时代。女性演员再一次在这个剧种中占据绝对的统治地位……而且成为 20 世纪 80 年代之后在中国演出市场上少数仍然能正常经营的剧种之一"④。

从美学角度，"女子越剧"比"男女合演"更有生命力。在历史、人文、受众等方面来说，"女子越剧"的艺术魅力对于越剧是非常重要且不可取代的⑤。从音乐方面，女小生在演唱时具有男性演员所不具备的优势。因为无论是早期的"四工调"还是稍后发展出的"尺

①　Judith Butler: *Gender Trouble: Feminism and the Subversion of Identity*, New York and London: Routledge, 1990.

②　傅谨：《女子越剧的生命力与美学价值》，《戏剧艺术》2016 年第 1 期，第 12 页。

③　参见曾嵘：《社会性别视角下的越剧女小生唱腔研究》，《文化艺术研究》2017 年第 4 期。

④　申红玉：《越剧"男腔"研究》，杭州师范大学硕士学位论文，2011 年，第 17 页。

⑤　参见魏玮：《一顶纱帽罩婵娟——浅谈越剧"女小生"的独特美》，《戏剧之家》2015 年第 20 期。

调",女小生在演唱时都可以同时适应小生与花旦的音高,而且恰好越剧里的小生和花旦这两个最主要的行当均由女性扮演,因此声音比较接近,男性戏剧人物与女性戏剧人物的演唱在同一调门,可以安排同一宫调的乐曲,且用一把胡琴伴奏。

但"男女合演"比"女子越剧"更符合现代越剧需要,从剧目题材的角度出发,在"女子越剧"模式下,剧中男性角色全由女性扮演,在题材选择上自然会有相对的局限性。"男女合演"可以进一步扩大越剧的题材范围,丰富剧目。

从"男子越剧"到"男女混演"、到"女子越剧",再到"男女合演",越剧本身就是在不停地变化发展之中,可以说一直是"男女合演"与"女子越剧"双线并行,"女子越剧"确实不能代表越剧的全部,也不能说是越剧发展的终极形态。虽然"女子越剧"无疑集中了"江南"这个极具想象力的词语的全部内涵与品质,"曾经的女子越剧在剧种艺术成就的精致化、极致化上做出了极大的贡献,打造了前一个百年越剧艺术发展的最高峰。但是,下一个新百年的越剧高峰的打造,显然男女合演更具优势、更有潜力。因为这是时代发展所决定的"①。越剧的"男女合演"与现实生活关系更加密切,更符合当下时代的审美,给越剧提供了更多创造的空间。

综合来看,"女子越剧"擅长演绎古代爱情婚姻,"才子佳人"的题材,具有独特的柔和之美,而"男女合演"则更擅长演绎金戈铁马或贴近现实社会生活的现代戏,展现阳刚豪气。虽然从观众的实际接受情况来看,"女子越剧"的受欢迎程度是大大高于"男女合演"的,但"男女合演"一定程度上丰富了越剧的表演风格,增添了越剧艺术表现的多样性,促进了越剧表演向着刚柔相济的理想审美追求继续发展。

五、1977—2001 年间越剧乐队编制的转变

1977 年后,改革开放带来的是文化开放,外来文化开始广泛影响中国传统文化。越剧音乐也受到了西方音乐的影响,最直观的表现就是上海的越剧乐队除了开始使用的少量西洋乐器,如长笛、单簧管、双簧管、大提琴、低音提琴外,不少作品还使用了电声乐器,如电子琴、电吉他、电贝斯、电子合成器等,使唱腔伴奏和情景音乐更为多样,色彩更为丰富,表现力更强。

"越剧乐队的配置以民族乐器为主体,部分西洋乐器为辅。分拉弦乐器、弹拨乐器、吹管乐器和打击乐器四大类。"②配置则根据剧目演出的需要扩大或压缩,上海越剧乐队的基本编制是以 9 人为基础的传统乐队,其基本编制见图 1。

在此基础上可进行缩减,可低至 6 人。扩充可达 18 人,如《祥林嫂》(见图 2),可至 26人,如《疯人院之恋》(见图 3)。

① 苏苏:《新时代越剧发展的可能:从男女合演说起》,《浙江艺术职业学院学报》2019 年第 2 期,第 42 页。
② 《中国戏曲音乐集成·上海卷》编辑委员会:《中国戏曲音乐集成上海卷(下)》,中国 ISBN 中心 2001 年版,第1233 页。

鼓板	1人（兼小堂鼓或大鼓）。
越胡（主胡）	1人（兼唢呐、板胡）。
中胡	1人（兼钹）。
大提琴（或大胡）	1人。
琵琶	1人。
扬琴	1人。
大三弦	1人（兼大锣）。
笛	1人（兼箫、唢呐或月琴、阮等弹拨乐器）。
小锣	1人（兼其他打击乐器或弹拨乐器）。

图 1[①]

1977年，上海越剧院演出的《祥林嫂》的乐队编制（共18人）：

鼓板1人	主胡1人	副胡1人	二胡2人	高胡（兼板胡）1人
中胡1人	大提琴1人	低音提琴1人	琵琶1人	扬琴1人
柳琴1人	高音笙1人	键盘排笙1人	唢呐（兼双簧管）1人	
三弦1人	竹笛2人（兼新笛、长笛及单簧管）		打击乐（由适当人员兼任）	

图 2[②]

1992年，上海越剧院演出的现代剧《疯人院之恋》的乐队编制（共26人）：

鼓板1人	主胡1人	二胡1人	琵琶1人
扬琴1人	柳琴1人	阮（兼筝）1人	长笛（兼竹笛）2人
第一小提琴4人	第二小提琴3人	中提琴2人	大提琴2人
低音提琴1人	键盘排笙1人	单簧管1人	双簧（管兼唢呐）1人
电子合成器1人	打击乐1人		

图 3[③]

通过上述三个例子，可以看出随着时间的推移，越剧的乐队编制不断扩大，乐器种类越来越多。1977—2001 年很多戏曲表演家、音乐家都积极投入到对戏曲音乐的创新实践中，他们对戏曲伴奏方面的创新已不仅仅局限于伴奏器乐这单一层面的改革，而更多转向对乐队编制进行全新的思考与探索。戏曲音乐由单线条的旋律发展向多层次、多声部的旋律与和声发展并重的发展，和声与复调的大量运用丰富了戏曲音乐。乐队编制上，民乐乐队与西洋管弦乐队的结合形成了良好了互补作用，表现的场景更为丰富，烘托情绪的能力也得到大大增强。

六、结　语

越剧音乐最重要的核心便是唱腔问题，而 1977 年之后上海越剧再没有了新流派唱腔出现。

[①] 卢时俊、高义龙主编：《上海越剧志》，中国戏剧出版社 1997 年版，第 226 页，扫描件截图，下同。
[②] 卢时俊、高义龙主编：《上海越剧志》，中国戏剧出版社 1997 年版，第 227 页。
[③] 卢时俊、高义龙主编：《上海越剧志》，中国戏剧出版社 1997 年版，第 227 页。

可以说1977—2001年这段时期是越剧流派唱腔研究的最高峰时期,已有的流派唱腔几乎都有了较为全面的分析研究,对于后世的越剧音乐研究提供了丰富的资料。但或许正因为研究成果已经非常丰富,再加上改革开放后受到西方歌剧创作的影响,中国戏曲也开始使用作曲家包揽制进行创作,长期没有新流派唱腔出现,近些年的回望式研究对于流派唱腔的研究几乎停滞。学界开始更多关注性别表演的问题,从性别的角度展开唱腔研究。

对于越剧音乐创作模式的讨论是2010年之后提出的,不只是越剧界,中国戏曲界都开始关注到作曲家包揽制对戏曲流派唱腔发展的阻碍。其中,越剧学术界总结了越剧音乐从以表演者包揽创作,发展到"三结合"的创作制度,再变成作曲家包揽制的创作模式,分析了作曲家包揽制对于中国戏曲创作的不适应性。

在越剧音乐创作方面,作曲家包揽制虽然在剧目量产方面对于中国戏曲的贡献是卓越的。在上海越剧界的创作过程中尤为明显,上海越剧院在1977—2001年创作出了大量新剧目,如《第十二夜》《真假驸马》《莲花女》等。但从剧目质量来看,总体不如"三结合"制度创作出的越剧剧目。"中国戏曲音乐创作要走专业化的道路,首要条件是这种专业化必须是符合和有利于它自身生存发展规律的专业化。"[1]作曲家包揽制并不符合中国戏曲音乐的创作需求,与中国戏曲以演员为主的表演体系难以相融。它打破了中国戏曲以表演者为创作主题的传统,表演者失去创作权,导致流派唱腔风格的形成路径被阻断,表演者失去创腔能力,使得流派纷呈的繁荣景象不复存在。

作曲家包揽制虽然是时代的产物,但中国戏曲毕竟与西方歌剧在文化、历史发展轨迹上大相径庭,作曲家"包揽制"虽然符合歌剧音乐的生产规律,但运用到中国戏曲上却不符合我国传统戏曲音乐生存发展的基本规律。因此对于作曲家包揽制,所持文献无一例外都认为其虽然是时代的产物,但却是计划经济时代的产物,是一种功过对半的,甚至更偏向于倒退的机制。中国戏曲的音乐创作照搬西方歌剧式的创作方式显然是不科学的,演员、琴师、作曲家相配合的"三结合"明显更适合越剧音乐创作。在这种制度下创作出来的作品可谓达到了越剧剧目质量的一个巅峰,如《祥林嫂》《红楼梦》《梁山伯与祝英台》《西厢记》等经典作品。

1977—2001年是中国重要的文化转型时期,这个时间段里戏曲艺术都在改革的道路上不断探索,不断将中国传统戏曲引向现代艺术。研究这段时间里的戏曲,不仅有历史意义,还具有现实价值。这种价值不仅体现在文化传承层面,更体现在人文精神层面。

[1] 周来达:《对当代戏曲音乐创作机制若干问题的思考》,《音乐研究》2010年第2期,第34页。

上海德艺双馨戏曲艺术家群体评述

周锡山[*]

摘　要： 上海现存的昆、京、沪、越、淮五个剧种均有多位德艺双馨的艺术家，他们在新中国 70 年的戏曲发展和繁荣中起了中流砥柱的重大作用。其中多位具有很强的管理能力，善于组织和领导剧团，多是戏曲流派的创始人，推动戏曲的发展。他们热爱观众，积极为工农兵观众服务；他们每次都慷慨救灾，热情义演；他们无私传授艺术，培养后起之秀，支持和帮助同行；他们忠于戏曲事业，为了艺术而在舞台上鞠躬尽瘁。

关键词： 新中国；上海戏曲；70 年；德艺双馨

上海戏曲在新中国 70 年的发展和繁荣，离不开众多戏曲演员的辛勤努力和继承、创新。上海庞大戏曲演员的队伍，在全国取得了领先的艺术成就。其中，一大批德艺双馨的艺术家起了中流砥柱的重大作用，在国内外取得重大影响，为上海和中国的戏曲事业立下了不朽的功勋。

上海是中国的戏曲演出中心之一，上海德艺双馨戏曲艺术家，在数量上处于全国领先的地位。其中多数是民国时期既已成名并在艺术上和社会上做出重要贡献，另一些在解放后、"文革"后成名。这些艺术家已进入晚年，为德高望重的社会精英。

一、上海德艺双馨戏曲艺术家总况

以当今上海的昆、京、沪、越、淮五个剧种来说，每一个剧种都有颇多的德艺双馨艺术家。

昆剧的德艺双馨艺术家人数最多，如俞振飞、言慧珠、传字辈的在沪的 15 位艺术家、昆大班的杰出代表人物。其中梅兰芳、俞振飞、言慧珠是昆剧和京剧兼演的著名艺术家。其德艺双馨在于昆剧的艺术要求最高，但在戏曲中陷入的困境最严重。于是这些昆剧艺术家为了昆剧的生存和发展，做出了很大的努力，在无私培养继承者的戏曲教育事业中，奉献最大，贡献最大。

1951 年 8 月，国务院发文有关省市，调集传字辈昆曲艺术家沈传芷、朱传茗、郑传鉴、华传浩、袁传璠、张传芳、王传蕖、方传芸、沈传芹、薛传钢、汪传钤、周传沧等十余人，进入

* 周锡山（1944— ），硕士，上海艺术研究中心研究员，专业方向：戏曲理论与历史。

上海"华东戏曲研究院"。后来，远在四川的倪传钺、马传菁、邵传镛也被请回。上海市戏曲学校成立后，除了方传芸在上海戏剧学院任教，他们都进入该校任教。因资料所限，本文主要介绍梅兰芳（1895—1961）、俞振飞（1902—1993）、言慧珠（女，1919—1966）、朱传茗（1909—1974）、郑传鉴（1910—1996）、张传芳（1911—1983）、华传浩（1912—1975）、方传芸（1914—1984）、蔡正仁（1941— ）、张洵澎（1941— ）和昆二班的代表人物张静娴（1947— ）。

20 世纪初，京剧在上海得到较快的发展，并形成了南派京剧。民国时期，形成了以周信芳和盖叫天为代表的海派京剧。1949 年以后，京剧在上海处于繁荣的局势，涌现了多位德艺双馨艺术家。主要有盖叫天（1888—1971）、周信芳（1895—1975）、李吉来（1902—1968）、童芷苓（女，1922—1995）、赵晓岚（女，1927—1991）、张美娟（女，1929—1995）、李丽芳（女，1932—2002）、李蔷华（女，1929— ）、王梦云（女，1938— ）、尚长荣（1940— ）、陈少云（1948— ）等人。

沪剧是上海本土的剧种，很受上海城乡观众的欢迎。德艺双馨的沪剧艺术家有凌爱珍（女，1911—1983）、王雅琴（女，1917—2003）、顾月珍（女，1921—1970）、解洪元（1915—1990）、丁是娥（女，1923—1988）、石筱英（女，1918—1989）、邵滨孙（1919—2007）等人。另有陈瑜（女，1947— ）在 2012 年获得第二届上海市德艺双馨文艺家荣誉称号。

越剧进入上海以后不久，女子越剧兴起，上海成为越剧的演出和发展中心。越剧界名家云集上海，除个别男性如白玉梅（1897—1976）外，其他都是女性。主要有竺素娥（女，1916—1989）、尹桂芳（女，1919—2000）、袁雪芬（女，1922—2011）、毕春芳（女，1927—2016）、王文娟（女，1926—2021）等人。

1906 年淮剧进入上海，1949 年后成为上海的五大剧种之一，也产生了多位德艺双馨的艺术家——武旭东（1888—1956）、李玉花（女，1899—1970）、骆宏彦（1911—1982）、马麟童（1912—1952）、徐桂芳（1913—1988）、何叫天（1919—2004）、筱文艳（女，1922—2013）、周筱芳（1929—1977）。

这些德艺双馨艺术家几乎都是中国共产党党员，而且是优秀党员。

二、具有领导和管理能力，在戏曲事业的
发展中起领头作用

德艺双馨艺术家大多具有较强的领导和管理能力，克己奉公，悉心带领演职人员演出，攀登艺术高峰。

梅兰芳自组的梅兰芳剧团，在民国时期处于中国各剧团的最高地位。梅兰芳于 1933 年起定居上海，1951 年 7 月携全家从上海迁回北京，任中国戏曲研究院院长。后又担任中国京剧院院长、梅剧团团长和中国戏曲学院院长，为京剧的发展和繁荣做出重大贡献。

周信芳是中国京剧事业的领袖人物。他在民国时期组织移风社，在上海孤岛时期演出抗日京剧。1943 年被选为上海伶界联合会会长，支持京剧界进步组织艺友座谈会的活

动。1955年,上海京剧院建立,周信芳任院长并当选为上海市人民委员会委员。1964年6月北京举行全国京剧现代戏观摩演出大会时,由周恩来总理提议,周信芳担任大会顾问,并在开幕式上发言。"文革"期间,周信芳作为上海京剧院院长,遵循艺术生产的客观规律,维护京剧艺术的正常发展和青年演员的正当权益,是一位敢于坚持真理,为事业绝对负责的优秀领导干部。

俞振飞在传字辈毕业走上舞台的初期,亲自募捐经费,组建新乐府昆剧团,并任后台经理。1957年起任上海市戏曲学校校长,"文革"后任中国文联副主席,兼任上海昆剧团团长、名誉团长,上海京剧院院长、名誉院长,文化部振兴昆剧指导委员会主任。他在上海昆剧团创建和昆剧保护工作中,起了很大的作用。

凌爱珍于1951年9月组建爱华沪剧团,任团长。1973年该团并入上海市人民沪剧团(今为上海沪剧院),她任艺委会副主任。20世纪60年代初期,爱华沪剧团根据电影文学剧本《自有后来人》改编为《红灯记》,凌爱珍在剧中饰演奶奶。该剧连演百余场,后被移植为京剧,成为革命样板戏的第一名作。1964年11月,凌爱珍率团内主要演员6人,赴北京向中国京剧院学习,受到毛泽东、刘少奇等中央领导的接见。

王雅琴于1937年被上海观众评选为"申曲(沪剧前称)皇后"。1940年任上海沪剧社社长,首次将申曲改名为沪剧,时年仅23岁。1951年任艺华沪剧团团长,1979年任黄浦区新艺华沪剧团团长。曾任黄浦区政协副主席。

顾月珍于1949年8月组建努力沪剧团,任团长。她能自己创作、表演导演和剧目,其率先自编自导自演表现劳动人民生活的现代戏《王贵与李香香》,是第一个将共产党人形象搬上沪剧舞台的沪剧演员。1954年9月主演的《赵一曼》有广泛影响力。在《翠岗红旗》《志愿军未婚妻》等剧目中,她塑造了不少朴实善良的中国妇女形象。努力沪剧团在她带领下善演现代戏,成为上海著名文艺团体。1956年顾月珍被选为上海市文化艺术先进工作者,1958年被选为上海市妇女社会主义建设积极分子,并加入中国共产党。由于她长期劳累,身体虚弱,自1960年起较少演出,但对剧团仍卓有贡献。"文革"后,该团改名为上海长宁沪剧团。

解洪元被《沪剧周刊》评为"沪剧皇帝"。1949年12月和1950年6月曾先后任上海市沪剧改进协会主任委员和上海市影剧工会沪剧分会主席。1950年8月他与丁是娥重新组建"新上艺沪剧团",在团内开展了"改人、改戏、改制"活动。1953年该团改名为上海市人民沪剧团,解洪元任副团长。"文革"后仍积极为建立上海沪剧院出力。

丁是娥先后任新上艺沪剧团副团长、上海市人民沪剧团副团长。1956年,她被评为上海市先进工作者,1958年被评为全国妇女建设社会主义积极分子,同年参加中国共产党,曾任第二、三、四届全国政协委员,第五届全国人民代表大会代表,第一至九届上海市人民代表大会代表。1978年,她出任上海沪剧团团长,1979年和1982年两次被评为全国"三八"红旗手,1982年9月任上海沪剧院院长,1985年退居二线任名誉院长。

陈瑜在事业鼎盛期被调任上海沪剧院青年团团长,演戏的机会很少,培养年轻演员的任务很重。长期以来,陈瑜不顾劳累、身先士卒,长年带着青年演员排新戏、下生活、跑农

村、去基层,慰问离退休干部,为孤老演出、与工人联欢。戏曲不景气的时候,陈瑜耐心劝导青年演员坚守沪剧,还主动为年轻人配戏让台。她以谦恭礼让和戏德人品培育青年演员的"一棵菜精神"。

袁雪芬在新中国成立后成为上海越剧的领军人物。1950 年 4 月起,她先后担任华东越剧实验剧团团长、华东戏曲研究院副院长兼越剧实验剧团团长、上海越剧院院长。1978年底,袁雪芬重新受命担任上海越剧院院长之后,主持和组织了一系列新剧目的创作演出,并大力培养青年演员。1985 年退居二线,担任名誉院长,但依旧关心越剧事业的发展。1988 年在袁雪芬等人的倡导下,上海艺术研究所与上海越剧院联合创办"上海越剧研究中心"。1989 年,上海为提高戏剧艺术、弘扬祖国文化,创立"上海白玉兰戏剧表演艺术奖",袁雪芬任第一届至第五届评委会副主任、第六至第二十届评委会主任,为这个因评奖公正公开而影响巨大的白玉兰戏剧奖工作了三十余年。她强调:"上海舞台是为全国艺术家展示艺术才能作准备的,上海白玉兰戏剧表演艺术奖也是专门为善于继承、革新、创造的表演艺术家设立的。"

筱文艳是第二批国家级非物质文化遗产项目淮剧代表性传承人。新中国成立后,历任上海人民淮剧团团长,中国文联委员,中国剧协上海分会副主席,是第四届全国人大代表,第三、五届全国政协委员。1960 年被评为全国先进生产(工作)者。1978 年获上海市劳动模范称号。1989 年获中国唱片总公司金唱片奖。她曾 24 次受到周恩来总理接见。

王文娟是越剧"王派"创始人、国家级非物质文化遗产项目"越剧"代表性传承人。晚年与"徐派"创始人徐玉兰组建上海越剧院红楼剧团,任团长,带领青年演员坚持演出。**骆宏彦** 1950 年任上海淮剧改进协会主任,组织传统剧目的整理工作,编纂《淮剧韵辙》。协会多年来储存大批艺术资料,为淮剧事业做出一定贡献。**周筱芳**是淮剧八大派之一周派创始人,杰出的创腔大师。20 世纪 50 年代他成立志成淮剧团,带领演员克服困难,坚持演出。1951 年 4 月,由"麟童""联谊"两团部分人员组成民营公助淮光淮剧团(上海淮剧团前身),**马麟童**任团长。**言慧珠**作为著名梅派京剧名家艺术声名卓著,曾自组剧团,经济收益极丰。后改行演出昆剧,任上海市戏曲学校副校长,尽心尽力做好教学和管理工作。上海市戏曲学校昆大班毕业的代表人物**蔡正仁**在昆剧最艰难的 20 世纪 90 年代初出任上海昆剧团团长,直到退休,刻苦努力,带领上海昆剧团艰难发展。

三、关心政治,热爱祖国,热心公益,报效社会

德艺双馨的戏曲家多为关心政治、热爱祖国、热心公益的积极分子。尤其是新中国成立不久,抗美援朝战争期间,为支持前方的志愿军,上海总工会号召捐献飞机大炮,全市戏曲演职员都积极响应,做出贡献。例如上海越剧的 36 个大中小型剧团三千多名会员积极响应,热情洋溢,将收入最高的星期六日夜两场全部收入捐献购买飞机。到 1951 年夏,购买飞机还缺少三分之一资金。范瑞娟与袁雪芬商量,袁雪芬建议邀集越剧界举行一次大规模的义演。于是很快就超额完成了任务,一架命名为"鲁迅号越剧战斗机"的飞机飞上

了蓝天。

梅兰芳在抗战中蓄须停演，坚决不为日寇唱戏，影响很大。1949 年 5 月，上海欢庆解放军进城，梅兰芳参加了市长陈毅召开的座谈会，并演出三场戏招待解放军。1951 年 6 月为抗美援朝捐献飞机大炮，梅兰芳和周信芳、盖叫天、郭蝶仙等人在人民大舞台义演两场。梅兰芳后又赴朝鲜慰问中国人民志愿军。

张静娴，著名昆剧演员，任民进上海市委文广集团委员会主任委员，积极参加各项活动，热心会务工作，乐于奉献。她在担任上海市政协委员时，在繁忙演出之余，坚持学习、调研，积极参政议政，每年都认真撰写提案，多次为文化事业的改革与发展呼吁。

周信芳关心国家大事，袁世凯称帝时，曾演出《王莽篡位》一剧，予以抨击。九一八事变后，编演具有民族意识的剧目，以激励人民救亡图存的爱国热情。八一三事变后，他投身救亡运动，任上海戏剧界救亡协会歌剧部主任，主持京剧的宣传演出事宜。上海成为孤岛后，他组成移风社，与欧阳予倩的中华社先后在卡尔登大戏院演出，借历史故事宣传抗日。上演《徽钦二帝》时，即使遭受捕房干扰和流氓恫吓，但他仍坚持演出 21 天。嗣后，他又在日益险恶的环境中连续编演了《香妃》《董小宛》《亡蜀鉴》等思想意义较好的戏。

周信芳在新中国成立前热情赞助和参与京剧界一些中共党员组织的艺友座谈会。1946 年，他出席了《文汇报》在新都饭店召开的文艺座谈会。是年 9 月，他应邀参加了马斯南路（今思南路）"周（恩来）公馆"集会，并参加了反内战、反艺员登记、要求减免娱乐捐税等一系列民主运动，为此，不断受到国民党军方、警方的迫害、传讯，不得不在 1948 年初结束了黄金大戏院的业务，深居简出。1949 年春，他屡次拒赴国民党电台演唱"戡乱"节目，为此随时准备入狱。

1949 年 5 月 27 日，上海解放当天，周信芳就出席了在中国大戏院举行的文艺界会议，商讨庆祝解放的事宜。7 月 3 日，他赴京出席中国文学艺术工作者第一次代表大会，9 月应邀再度赴京出席中国人民政治协商会议第一届全体会议，并于 10 月 1 日开国大典登上天安门城楼。1950 年，他就任上海市文化局戏改处处长和上海市戏曲改进协会主任委员。为配合抗美援朝，他和华东京剧实验剧团一道排演了《信陵君》。周信芳于 1953 年冬赴朝鲜慰问中国人民志愿军，任慰问总团副团长，翌年出发慰问浙江沿海地区守卫边疆的人民解放军和安徽佛子岭水库的工人。

童芷苓于 1949 年后积极排演现代革命京剧《赵一曼》，积极参加抗美援朝义演。现代京剧《海港》中方海珍一角最早由童芷苓出演，她深入黄浦码头去体验生活，揣摩角色。她在"文革"中受尽迫害和磨难，坚强不屈，被人称为"打不死的童芷苓"。

言慧珠参加赴朝慰问，在冰天雪地的前线演出京剧名剧。与此同时，她在深入农村体验生活的基础上，编演了反映农村社会主义建设新人新事的《火大嫂》，根据赴朝演出的亲身感受，改编现代剧《松骨峰》，并成功扮演了抗美援朝战场上朝鲜女英雄的形象。1965 年，她主演现代京剧《沙家浜》，获得好评。

李丽芳在新中国成立初是上海天蟾舞台的台柱，接着先后加入军委总政京剧团、中国京剧院四团。1958 年响应祖国号召，她随团支援大西北，组建宁夏京剧院，在少数民族地

区弘扬京剧。她遵循周恩来总理外交工作"文化先行"的布局,多次出访亚非欧,足迹遍及朝鲜、苏联、埃及、巴基斯坦等近20个国家与地区。

丁是娥于1953年赴朝鲜慰问演出。她在"文革"中被扣发的薪金,于"文革"后落实发还,她将一万元巨款交了党费,以后还每月捐献三分之一工资即一百元。可是作为一代宗师,丁是娥直到1988年去世,由于缺乏经费,仍没能如愿举行自己的个人演唱会。

尹桂芳于1951年在大众剧场义演《杏花村》,为抗美援朝捐献"越剧号"飞机做出贡献。1955年,她当选为上海市人民代表;1956年起,任上海市黄浦区政协副主席;1958年,在现代剧《红花村》中扮演先进的服务员,引发了不小的社会反响;1959年率芳华越剧团离开生活相对优越的上海,支援福建。芳华越剧团至今是福建省的一支艺术劲旅。

袁雪芬一生关心政治,早在1942年夏,马樟花为旧社会恶势力迫害致死时,便对旧上海的邪恶势力深感痛恨。1947年8月《山河恋》联合义演及同年10月筱丹桂致死事件中,她同国民党当局进行了坚决斗争,遭到反动势力的多次迫害。

王文娟于1953年赴朝鲜慰问志愿军演出,荣立二等功,并获朝鲜民主主义人民共和国三级国旗勋章;1955年缅甸总理吴努授予金质荣誉奖;1956年被评上海市先进工作者,1958年被评为第二次全国青年社会主义建设积极分子,1960年被评为上海市文教先进工作者;1978年、1986年两次被评为上海市三八红旗手。

1951年,上海京剧界为抗美援朝捐献飞机大炮举办义演,**盖叫天**参加了其中第一次和第三次义演。**尚长荣**热心公益活动。2009年,尚长荣义务参加由中央纪委和中央宣传部等有关部门组织开展的"扬正气,促和谐"全国廉政公益广告的拍摄工作。在抗美援朝期间,以**王雅琴**为首的剧团领导决定把最卖座、营业额最高的星期日全天票款收入用以捐献飞机大炮。她们这个小剧团,竟然捐献了半架飞机的巨款。**顾月珍**于1956年被选为上海市妇女社会主义建设积极分子,同年加入中国共产党。她曾任上海市第二至四届政协委员。淮剧著名艺术家**骆宏彦**在抗美援朝期间,动员淮剧界义演,购买飞机大炮支援前线。

四、热爱观众,为工农兵热忱服务

周信芳领导上海京剧院,热情为上海及全国的观众服务。1958年5月,他带领上海京剧院远赴西南、西北、华北巡回演出,遍历7省11市,为时6个月。国庆10周年时他上演献礼剧目《海瑞上疏》,是年5月,加入中国共产党。

王雅琴经常带团到工厂、农村和部队去向工农兵学习,体验生活。新中国成立初期,她如饥似渴地学习新的文化理论、文艺作品,并将《白毛女》改编成沪剧,引起强烈反响。1959年12月,王雅琴加入了中国共产党。1960年,她带领剧团,去大西北兰州、西安、洛阳等地慰问上海支内职工。1961年,她自掏腰包不顾生命危险奔赴福建沿线慰问守备的解放军战士,遍及偏僻遥远、陡峭难行的岗哨,全心全意为工农兵服务。

筱文艳是一位心和人民群众紧紧联结在一起的表演艺术家,她积极带头执行"文艺为

人民服务,为社会主义服务"的方针,经常率领演出队到工厂、码头、公交、环卫及市郊农村集镇的大礼堂演出,足迹遍布大江南北,受到广大观众的欢迎。在家乡的演出,更出现了万人空巷、一票难求的盛况。她还努力对基层的淮剧业余组织进行辅导,将自己塑造角色的体会和表演技能,一招一式、一点一滴地传授给淮剧爱好者,成了淮剧迷们的知心朋友,数十年如一日。

何叫天在1989年退休后,虽体弱多病,却没有待在家里静心休养,而是以满腔热情投入群众淮剧活动中去。上海的许多社区、街道里活跃着大大小小的淮剧沙龙、茶座、社团和俱乐部。当群众自发组织邀请他去参加活动时,他总是有求必应,有请必到,从来不要分文报酬,而且路再远也坚持自己乘坐公交车前往。他指导票友演唱,与戏迷联欢,为推广淮剧艺术,培养淮剧观众尽心尽力。淮剧爱好者都亲切地叫何老先生为"何爹爹"。

盖叫天于1954年参加全国人民慰问解放军代表团,深入部队演出;1956年为南京部队演出。此后因年迈,他基本停止演出。**童芷苓**于1959年加入中国共产党。1959年下半年,由童芷苓领衔的上海京剧院京剧队17人去兰州、酒泉、柴达木、西宁、延安、宝鸡等地,为支援西北建设的上海工人进行慰问演出。**王梦云**于1979年3月加入中央慰问团,赴广西前线慰问参与对越自卫反击战的解放军子弟兵。**顾月珍**在1958年到上海第二棉纺织厂裔式娟小组跟班劳动,向这位全国劳动模范学习织布。根据裔式娟事迹,她自编自导自演《永不褪色的红旗》,再现了纺织女工新风貌。

五、忠于事业,为了艺术而在舞台上鞠躬尽瘁

童芷苓在20世纪40年代即被誉为京剧的"坤伶皇座",在五六十年代名列"四大坤旦",在80年代成为第一位荣获美国林肯中心"亚洲最佳艺人奖"的杰出艺术家。这位"文革"中受尽摧残的"打不死的童芷苓",在"文革"后焕发艺术青春,与俞振飞合演京剧《金玉奴》,新排《王熙凤大闹宁国府》等剧。她在海内外的演出,都引起轰动。童芷苓极度热爱京剧事业,胜过爱自己的身体。她信守预约,不顾重病,不惜"玩命",上台演出,虽然演出后虚脱,但观众都看不出她有一点虚弱。童芷苓受邀到联合国,为全部参加国的数百名外交使节主讲中国京剧艺术,并作示范演出。美国报刊赞誉她为"东方艺术巨人"。她晚年随女儿移居国外,其"童派国剧研究社"活跃于美国东西部。身患绝症的童芷苓为了京剧拼搏全力,至死不渝。

李丽芳的60年舞台生涯,演艺活动浩繁,一生演出剧目众多,涉及"四大名旦"诸多经典戏,场场出彩传神。她不忘初心,终身为人民歌唱。2000年春,69岁的李丽芳重病登台,演唱《海港》名段《忠于人民忠于党》,声如洪钟,豪气干云,全场动容。

李蔷华为了其丈夫京昆大师俞振飞的事业发展尽心尽力,添砖加瓦。2011年7月16日,为了纪念京昆大师俞振飞诞辰109周年,83岁的李蔷华再度对镜理妆,与俞门大弟子蔡正仁携手演出京剧《春闺梦》。戏的末尾,她跑了一大圈的圆场之后,气定神闲,唱完成套的二黄唱腔。然而,一到后台,演出全剧的她立即呕吐了,瘫坐椅上,趴首桌上,久久缓

不过来。整整 40 分钟后,她才抬起头,对众人说:"我活过来了。"李蔷华微微缓过神来后轻声道:"这是他生前极爱的作品,我就是拼上命,也要演到最好!"说这话时,微笑挂在嘴边,她庆幸自己终于以一出她和俞振飞合作过的经典名剧《春闺梦》,完成了对丈夫最好的纪念。

顾月珍为配合抗美援朝上演《花木兰》时,因通宵排戏而旧病复发。全团大会决议宁可经济亏损,也要请她休息,可是顾月珍坚持带病演出。全团上下,人人感动,剧团黑板报上写着全团的一个口号:"向钢铁炼成的顾月珍致敬!"20 世纪五六十年代,顾月珍就与丁是娥、杨飞飞等齐名,惜于她长期劳累,身体虚弱,自 1960 年起较少演出,但她坚守沪剧事业,具有极强的使命感和责任感,团结同仁,而且弟子众多,卓有贡献。

陈瑜在《心有泪千行》中饰演一个生活在社会最底层的吸毒者的母亲。为了演好这个角色,陈瑜常到菜场、路边,观察那些摆葱姜摊、卖茶叶蛋的老太太们的言行举止,捕捉普通退休老工人的气质特征,还多次到戒毒所、少教所和女子监狱,向管教者学习,同吸毒者交谈。

六、慷慨救灾,热情义演,无私支持和帮助同行

文艺家历来有互相帮助,慷慨救灾的情怀。上海德艺双馨戏曲家此类事迹颇多。

盖叫天为人耿直,曾说"黄金有价艺无价"。旧社会他拒不奉旨进宫供奉,也不参加堂会演唱,不畏强暴,反抗压迫,为保尊严,宁愿挨饿。上海伶界联合会为兴办榛苓学校、施舍冬衣、开办粥厂等筹募资金时,他热情参加义演,与周信芳同演《大名府》《一箭仇》。1950 年皖北水灾,他参加上海市戏曲界救灾大会,义演于天蟾舞台,与梅兰芳、周信芳、姜妙香、赵如泉等同演《甘露寺》,与梅兰芳等合演《龙凤呈祥》。盖叫天毅力非凡,一生热爱艺术、忠于艺术,以"活到老,学到老"为座右铭。

言慧珠在 1949 年解放之后,在新形势鼓舞下,积极投身练功排戏,挑梁组班,参加各种演出。1956 年,著名昆剧《十五贯》春节在上海演出,因中共中央宣传部部长陆定一在上海看戏后推荐,文化部调该团进京演出。为此,国风昆苏剧团改建为国营浙江昆苏剧团,但是该团经济困难到去北京的盘缠都凑不足。言慧珠从周传瑛处得知此情,主动提出和周传瑛合演两场昆剧,将预售即一抢而空的票房收入全归该团,支持他们赴京演出。

李蔷华为第五批国家级非物质文化遗产代表性传承人。她于 1954 年参加武汉京剧团,至 1979 年离开,二十五六年间,积极工作、认真演戏,表演突出,一直是武汉市三八红旗手、局系统优秀党员、武汉戏剧家协会副主席,还是湖北省先进工作者、湖北省政协常委。李蔷华放弃这一切,于 1980 年 1 月来到上海,与俞振飞大师结婚。她还放弃在剧团演戏,选择在戏校教戏。因为演戏多在晚上,无法照顾俞老。她尽力照顾孤身病中的京昆大师俞振飞,全力帮助和支持俞振飞复兴昆剧、演出昆剧、带教学生。

王雅琴从事沪剧演艺事业 70 余年,经历了本滩—申曲—沪剧发展的全过程,对沪剧的形成、改革和发展做出了很大的贡献。新中国成立后,她关心国家大事,无私奉献,乐于助人。1959 年,沪剧界组织了一次轰动上海的流派演唱会,王雅琴和王盘声等著名演员

都参加了演出,每人各得酬劳 1 000 元。她与王盘声毫不犹豫地将这 2 000 元捐助给同区经济困难的红旗锡剧团,以解其燃眉之急。剧团里有位女青年经济困难,又有胃病,王雅琴每月资助她 15 元,并持续多年。

白玉梅是越剧著名艺术家、旦角男演员,他为人正直,重操守,台风正,戏德好,同行对其有"台上干净,台下干净"的赞语。他擅演剧目颇多,粗通文墨,能合理改动唱词,同时又能虚心向人借抄宣卷本、"肉子"本,以丰富自己的艺术修养。他平时生活俭朴,然而每遇同行、同乡有难,又乐于解囊相助;遇有地痞流氓强行勒索,则敢于针锋相对。

王文娟支持徐进创新剧目,推出越剧《红楼梦》。1955 年,徐进打算改编小说《红楼梦》,曾有人说他异想天开、不自量力,即使剧本改好了,又有谁能演?当时王文娟听说此言,就说:"我来演,演不好,头砍下来!"她担任林黛玉一角,与徐玉兰等一起将此剧演绎成一代名作。

骆宏彦,淮剧著名艺术家,热心公益事业,数次组织义演援助各灾区,参与社会救济等。**马麟童**于新中国成立后连续三次参加上海戏曲学习班,曾组织救济皖北水灾的义演。**尹桂芳**为人忠厚,戏德好。范瑞娟患大病后,遭到剧团老板抛弃,尹大姐招收她演二肩小生,待她如亲妹。**周筱芳**是淮剧八大派之一周派创始人,杰出的创腔大师,淮剧界盛赞的"四少一芳"之一。20 世纪 50 年代,他成立志成淮剧团,为避免身为"台柱"的自己离开后全团陷入困境,他先后三次谢绝上海市人民淮剧团延其加盟的邀请。他生活简朴,乐于助人,当戏曲不景气、剧团收入骤减时,他想方设法解决大家的吃饭问题,稳定同行们的情绪。

越剧界集体的救灾义举是 2008 年 5 月 23 日举行的四川汶川地震"上海越剧界联合赈灾义演"专场。由文汇新民联合报业集团、上海市慈善基金会主办,SMG 综艺部、SMG 广播文艺中心、上海兰生越剧发展基金、上海越剧艺术研究中心协办,上海越剧院、天蟾京剧中心逸夫舞台联合承办的"上海越剧界联合赈灾义演"专场在上海逸夫舞台举行,义演专场的票房全部收入和现场募集捐款送达灾区。此次义演中,范瑞娟等获悉消息后也上台与大家一起表达老一辈艺术家抗震救灾的情怀。整台演出的最后,这些老艺术家和所有演员一起,共同表演配乐朗诵《坐标》。

七、无私传授艺术,培养后起之秀

伟大的戏曲事业要靠一代又一代的年轻人继承,才能不断发展和繁荣。为了培育接班人,德艺双馨的老艺术家做出了卓越的贡献。

梅兰芳于 1960 年拍摄昆剧电影《游园惊梦》,特邀俞振飞、言慧珠、华传浩合作演出,并安排上海市戏曲学校的昆大班华文漪等八名女生担任花神,给予她们亲炙大师风采的机会。这些学生,尤其是华文漪和张洵澎,分别得到梅兰芳和言慧珠的专注和肯定,对她们今后的艺术道路起了很大影响。

俞振飞在担任上海市戏曲学校校长期间,精心组织和指导戏曲艺术教育工作,无私传

授技艺,培养出一批在各艺术院团挑大梁的著名演员。此外,他还培养了海内外近 40 名弟子,他们都活跃在京昆舞台上,其中中国香港弟子顾铁华、邓宛霞等对京昆艺术在海外的传播,起到了积极的作用。俞振飞在繁忙的行政工作之余尽量抽空亲自为学生拍曲,不仅学小生的蔡正仁、岳美缇、王泰祺在晚间到俞校长家里学戏、加工唱念和身段,就是旦角华文漪、张洵澎、梁谷音,老生计镇华也经常得到俞校长的指导。俞振飞经常写信给学生蔡正仁和岳美缇等人,鼓励他们克服困难,坚定其刻苦学习昆曲的信念。

言慧珠自 1957 年起担任了上海市戏曲学校副校长,常亲临课堂为学生说戏,通过示范演出,与学生同台合演等方式言传身教,培养了一批很有造诣的京、昆剧演员。1959 年,在周恩来总理的安排下,言慧珠又与俞振飞合演了昆剧《墙头马上》,轰动一时,成为国庆 10 周年上海赴京献礼剧目。该剧还被拍成电影戏曲艺术片,在全国上映。言慧珠和俞振飞在排戏时,安排学生华文漪和岳美缇全程观摩,让她们迅即学会并演出此剧。

1951 年 8 月,国务院发文有关省市,调集传字辈昆曲艺术家沈传芷、朱传茗、郑传鉴、华传浩、袁传璠、张传芳、王传蕖、方传芸、沈传芹、薛传钢、汪传钤、周传沧等十余人,进入上海华东戏曲研究院。后来,远在四川的倪传钺、马传菁、邵传镛也被请回。传字辈云集上海市戏曲学校,组成当时昆剧教学的顶级配置。他们都无私、积极地教授学生和江浙两省的青年演员。其中贡献最突出的有:

朱传茗,昆剧传字辈中最杰出的旦角艺术家。在担任上海市戏曲学校昆剧教师后,他于 1958 年与沈传芷共同执导由本校学生主演的改编传统剧目《拜月亭》,在教学方式上进行开拓创造。作为主教老师,他造就了华文漪、张洵澎、张静娴等优秀人才,同时也帮助培养了南京、杭州、苏州等地的一批旦角演员,成绩显著。

郑传鉴,工老生,兼外、末,有"昆剧麒麟童"之称。1954 年起,他任该院昆剧演员训练班、上海市戏曲学校教师,在戏校执教时,培养了计镇华等优秀老生演员。他经常应邀为南京、苏州、杭州等地昆剧院团拍曲授戏,所授生徒苏昆的陆永昌、姚继坤、浙昆的张世铮、北昆的祝孝纯、湘昆的唐湘音等,皆成为当地昆剧舞台上的中坚力量。上海昆剧团建立后,他继任艺术顾问,该团《牡丹亭》《长生殿》等许多重点剧目皆由其指导创排。除昆剧演出、教学外,他对各种地方剧种亦多有指导,至 1954 年止,先后为越、沪、锡、甬、苏等剧种和评弹书戏排演了百余个剧目,使昆剧艺术产生广泛影响。

张传芳,解放后被上海人民艺术剧院、红旗歌舞团、上海沪剧团、上海淮剧团等单位聘为舞蹈教师。1951 年,她进入华东戏曲研究院,任越剧团舞蹈教师,兼任多家越剧团技导,后转为上海市戏曲学校教师,教学成绩卓著。至 60 年代中期,她还坚持为学生示范演出,1981 年抱病赴苏州参加"昆剧传习所成立 60 周年纪念"活动。

华传浩,有传字辈"武丑"之称,在上海市戏曲学校执教 20 年,培养了一批优秀丑角人才。

方传芸,著名"武旦""武小生"。新中国成立后,他受聘于上海戏剧学院,任副教授、表演系形体教研室主任,主持话剧演员形体训练课程,在上海市戏曲学校传授《挡马》《花报》《瑶台》等,培养了王芝泉、蔡瑶铣、史洁华等优秀人才,还赴江苏省戏曲学校、湖南湘昆剧

团传艺讲学,帮助带教昆剧演员。与此同时,他坚持从事昆剧演出工作。

张洵澎,上海市戏曲学校昆大班代表人物,在上海市戏曲学校任教50年,精心培育学生。她慧眼识人,梅花奖得主、昆三班的佼佼者张军因为在学校面试时她的一句认可,从此走上昆曲的道路。白玉兰奖得主张冉,本是京剧学员,张洵澎接收这个学生,将她培养成一名优秀的昆曲演员,并推荐她与张军合演园林版《牡丹亭》,后又支持她建立自己的工作室。

蔡正仁和**张静娴**酷爱昆剧艺术,把培养接班人当作义不容辞的责任,教戏育人,双管齐下,将表演心得和技艺和盘托出,悉心辅导青年演员。他们教的学生不断有新剧目推出,已在舞台上崭露头角,成为演员队伍的骨干力量。除了培养本团青年演员外,他们还热心辅导兄弟院团的青年演员。

赵晓岚,京剧著名艺术家,因身体原因不能登台,1979年调至上海市戏曲学校任教,1984年被聘为麒派艺术进修班的教师。向她学戏的有李秋萍、李占华、冯秀红、陆义萍以及来自苏州、江西、河北、辽宁等各地演员。只要有人登门请教,她都倾心相授,不取报酬。她教戏时先不教一招一式,而是先分析人物身份性格,再依据人物内心活动启发表演,使学生能举一反三,受益很大。

张美娟被誉为"中国第一女武旦","文化大革命"后调上海市戏曲学校任教。她是中共党员,杰出的戏曲教育家,培养了大批武旦新秀,学生王芝泉、齐淑芳、周萍、潘瑛、赵京茹、李占华、史敏等,先后都成为舞台上的佼佼者。

尚长荣认真带教学生。他认为传承最主要的,不仅要教授艺术,最主要的要培养他的人格、情操。多年来,他用行动践行着"口传心授",带徒弟时坚持每次满宫满调、一招一式亲身示范。

解洪元1974年后被派去人民沪剧团学馆当老师,1978年又因患声带癌而被切除了声带,不能上台演戏。他悉心地指导青年演员,常以十分端正的钢笔字写成的小纸条,少的有一两百个字,多的有一千多字,给茅善玉、孙徐春、徐俊等就其演出提出意见和建议,如怎样发声、如何运腔,甚至建议头发剪短一些等,关心沪剧事业的发展。

竺素娥扮相英武俊美、功底厚实,文武兼长,身段漂亮,做功细腻。她为人厚道戏德好,艺术上不保留,很能扶持新人,袁雪芬、范瑞娟等都曾在合作中得其指教帮助。她的学生中有王文娟、筱素娥、孟莉英、沈于兰等。1960年,她与屠杏花等八名老演员,调到上海越剧院学馆执教,直至1971年退休。

袁雪芬一贯重视青年演员的培养。2006年,首届"越女争锋——越剧青年演员电视挑战赛"在上海举行时,她不顾84岁高龄,冒着酷暑亲自为进入复赛的40位选手授课,以自己在越剧舞台上塑造的一系列不同时代、不同个性的人物为例,向年轻演员传授自己在人物创造上的心得。在袁雪芬的倡议下,"越女争锋"把选手培训的重点放在提高选手的专业理论素质上,越剧界各方面的专家学者讲解越剧唱腔发展的历史、越剧十三部韵辙和越剧语言的规范等专业理论知识,令年轻的"越女"们受益匪浅。

王文娟过了花甲之年,她本可退居二线,享受闲暇时光。但为新时期事业的需要,王

文娟与徐玉兰冲破重重阻力,积极组建"红楼"剧团,放弃全民体制的优越条件,挑起经济自负的重担,为培养流派接班人,到处奔走,寻觅人才,使王志萍、钱惠丽、单仰萍等脱颖而出。当时越剧卖座不景气,剧团还大胆排演农村题材《瓜园曲》《神王恋》等戏。王文娟说:"红楼团组建后,我们曾往海南,奔江南,回浙江,下乡村,就是为了探索越剧进一步改革方向。越剧在城市和农村都拥有广大的观众,要了解他们喜欢什么题材,什么风格的戏。目前越剧也和其他剧种一样面临着不少问题。要使这一艺术兴盛,就要跟上时代的节奏,不但演技要提高,剧目要更新,音乐、舞蹈、灯光都要创新。演员对人民要有奉献精神,不然越剧就要衰落。"

毕春芳在唱腔和表演上向范瑞娟学习,后又吸收了尹桂芳的某些特点,在实践中不断创新,唱腔形成独自的风格,被公认为"毕派"。晚年的为了使流派后继有人,她为学生们费神操劳,悉心培植。她说:"作为一个共产党员,应该为党的文艺事业和越剧改革,贡献出毕生精力。"

武旭东热心授徒。20世纪20年代末,许多有成就的淮剧演员如马麟童、尹麒麟、仇孟七、王春来、裴少华、刘鸿奎与李玉花等皆投其门下习艺。他又收女徒武云凤、武金凤、武银凤、武桂凤、武美凤、武彩凤、武秀凤,她们被誉为武门"七条凤"。解放后,他又精心培养第三代演员,并对建立淮剧改进协会以及整理传统剧目等做出一定贡献。

上海戏曲界繁花似锦,德艺双馨艺术家是其中最耀眼的名花。他们又是辛勤的园丁,培养幼苗,帮助青年人才成长为新的良范。

现代戏曲的声腔表达浅论

郭 宇[*]

摘 要：本文通过对戏曲声腔本质的探寻以及对声腔功能在戏曲"唱念做打"功能中的首要地位确定，来分析当下一些现代戏曲创作中声腔创作上的误区，借此辨析戏曲现代戏过往与当下在声腔创作上的优劣对比，并提出一些关于声腔创作的个人思考。

关键词：现代戏曲；声腔；导演；创新

一、声腔的本质探寻

就现代戏曲而言，存在着一种"缺乏观众"的议论或者说法。尽管此说法不一定准确，笔者也是不赞同的，但究其原因则是多方面的。戏曲剧目作为一种艺术欣赏审美对象，无所谓传统戏或者现代戏，好坏不在其外部形式，而在乎内部的因素。一些现代戏曲剧目不好看的关键还在于，与传统戏曲剧目相比较缺少最关键的、也是观众对戏曲审美诉求中"声腔"的有机表达。我们可以咀嚼王国维的"戏曲者，谓以歌舞讲故事"的定义，他首先强调了对"歌"的定调。戏曲首先得以"歌"取胜，得要唱，要唱得好听，更要唱得动人，不能把唱腔中的词句仅仅作为一种文本结构中的表意文字来理解，也不能仅作文本结构性的叙事作用。而不幸之处是，当今一些戏曲剧目的声腔部分，都仅仅完成了对故事的文本叙事功能，远远体现不了表演者对叙事结构所需要的情感与情绪表达，很难达到声腔所致的韵律、韵味这样一种审美感受。也许正是这导致了在许多戏曲作品中，我们看到的仅仅是一个故事的诉求，缺乏对"歌舞讲故事"中的以"歌"为主体的戏曲审美表达。

中国戏曲之形成一项独立艺术，追本溯源，唐代的"歌舞戏"早具端倪。推至宋元，始综合各项艺术而有所谓"南戏""北剧"。其剧本的撰作，虽为唱白相结合，而"南北曲"实操其枢纽。若以剧本联系舞台而言，则"歌唱"应为其主要部分。同时，戏曲中的歌唱，或源出民歌小调，或来自词曲的清唱。前者如"南宋戏文"（南戏），后者如"元代杂剧"（北剧）。以后，因为剧本的撰作，已形成一项文学体制，谈戏曲者乃多注重谈文学或谈格律。特别是"元代杂剧"部分，关于演唱方面的情况资料很少，只有一部元代燕南芝庵所著《唱论》，可供参考。[①]

[*] 郭宇（1958— ），文学硕士，上海戏剧学院一级导演，专业方向：戏曲理论、戏曲导演。
[①] 周贻白：《戏曲演唱论著辑释》，中国戏剧出版社1962年版，第1页。

这说明，尽管在戏曲发展与演出过程中，或许因为声腔无法用精确的文字来记录，人们对于演唱的记录少之又少，但剧本的记录与传播，由于文字之便得以发扬。而关键是：若以剧本联系舞台而言，则"歌唱"应为其主要部分。这是戏曲表演的实质，一个在元代或者说在戏曲形成之初就明确了的理论，为戏曲的演唱奠定了鲜明的注脚。

可以说，声腔艺术的唯美，来自传统戏曲剧目演出中，经过多代艺人们的"千锤百炼"和"实践印证"，从而声腔艺术成为检验一部戏曲作品是否成功的"试金石"。而附带"唱念做打"等技巧的传统剧目，在剧目本体的吸附力上存有优势，特别是声腔，在清代后期至民国时期以来，声腔演唱的优劣，逐渐成为欣赏戏曲艺术的主要尺度。过去流行的"折子戏"，其实就是这种审美倾向的印证。

时至近代，戏曲演出又逐渐回归到自宋元以来延续至明清时代的大本戏，不论是元杂剧的"四折一楔子"模式，还是南戏发展成的长篇多场次大戏，乃至明传奇这种从文本上奠定的戏曲文本的鸿篇巨制，从本质上而言，都表现了整本大戏所表达的完整故事情节，是非常受追捧的。我们无法从现场表演角度来回溯过去舞台表演的实况，因为留下的都是文本记载。尽管从民国初年留存的零星老密纹唱片中，也依稀听到一些演唱的留存，那些在当时也许轰动一时的"好唱段"，站在今天的角度来评鉴，并不悦人耳目，但却表明了在那个时代，声腔在一部戏曲作品中也是占据非常重要部分的。

二、声腔的功能再寻

我们可以看到，在当今的戏曲现代戏创作中，有一个很突出的现象，越是地方戏曲，舞蹈化比重所占比例越大，凸显出了"以歌舞讲故事"之"舞"的成分，许多剧目在"舞"或者"武打"的表现上日趋成熟，体现出当下的创作态势。同时，对文本的故事性建构与表达，也越来越成为一部戏的最重要诉求。我们当然不否认"剧本乃一剧之本"的定义，但戏曲艺术的特点恰恰在于，强化其故事性，不等于不追求歌与舞对角色表演建构的有机融入，不等于不把"唱念做打"作为一种手段来支撑与呈现故事情节，甚至是替代情节本身，而不似话剧那样仅仅通过"讲话"来完成情节的展示和人物的性格与态度表达。

戏曲的"唱念做打"作为一种特殊手段，有其独到的审美魅力，是戏曲艺术表现之根本，离开这样的表达，"戏曲"之称就不成立了。而在这四项艺术手段中，唱，乃是第一位的，没有之一，唯有这样方可称其为戏曲艺术。但实际情况是，在一些现代戏曲剧目中，什么都具备了，导演什么事情都在关心，但遇到唱腔这个问题就迂回了，因为那是唱腔设计者的工作。其实这倒是导演真正要关注并投入的重要创作工作，可许多时候导演在这个问题上是缺位的。里面的原因有很多，但一个重要的原因在于，大多数执导戏曲的导演对音乐声腔是不太熟悉的，只能把这一大块创作的重担交给了唱腔设计者。有错吗？没有。因为唱腔设计者是专业人士，但有一点必须明白，声腔表达不仅仅是一个简单的唱出来的问题，唱到位即可的问题，而是因为每一段唱腔在文本情节中的定位都是独特的，具有这一个，而非那一个的功能作用。如果把一部戏曲作品比喻为一段长城的话，那每一段唱腔

都是其中的"烽火台",如果每一个烽火台都按时点燃,就会让情报(情感)如一串珍珠般相互串联、成烽火连天之势态。戏曲作品就是情感与情节高潮的串连体,让一部戏形成一股"气贯长虹"之态。戏曲作品需要这样的表达,这样的表达既是戏曲本体结构的表现,更是艺术审美的有机表达。

同时,演唱者对声腔的理解与处理,也是事关一段唱腔是否好听与传情的重要因素。这里面还不仅仅是对字与句的处理,对旋律节奏的掌控,也包含对人物情绪的精准表达与演唱技巧等。

> 一、生曲贵虚心玩味,如长腔要圆活流动,不可太长;短腔要简径找绝,不可太短。至如过腔接字,乃关锁之地,有迟速不同,要稳重严肃,如见大宾之状。[①]

这也表明,对于话剧而言,念白强调一个"实"字,而戏曲的唱腔,往往重点在"虚"字,有空虚之感,则为声腔之最美。当然,这也仅仅是戏曲声腔表现中的一个点而已。演唱中对词与句的处理、强弱的对比等,都是精准表达人物情绪与使声腔唯美的方式。这诸多的因素,方可成就一部戏曲作品的完美表达。

再者,人们总是在谈论戏曲话剧化的话题,其实这是一个"伪命题",事实上根本就不存在戏曲加话剧的情况。因为所有的戏曲作品都是建立在戏曲剧团来创作演出这个前提下的,戏曲剧团再怎么排,也排不出一部话剧加唱腔表演的内容。出现这样的情况在于戏曲创作没有做到位,与话剧演出加戏曲唱段不是一个概念,这是一种误读。反之,也表明我们还没有把最关键的戏曲声腔有机地融入情节的表现之中,没有发挥好声腔作为音乐烘托为情节内容带来的艺术感染力,更表明了声腔的安排设计与台词之间是隔离的,是非有机的,是相互不促进的,它们之间有"断裂感"。台词与唱段,作为戏曲艺术承载情节、表达情感的依托,两者一定是相互勾连的,是一种承上启下、相互促进、互为因果的关系,离开了这样的台词与唱段的连接,就导致台词与唱段是一个整体中的"两张皮",自然就给观者留下"话剧加唱"的误解。

三、现代戏声腔创作的误区

在传统戏曲剧目中,出现过诸多脍炙人口的唱段,让观众有时候会把在剧场看戏变成"听戏",这表明了在特定时期里,由于声腔艺术的高度发达,人们对戏曲声腔的诉求超过了对情节的关注。有些人进剧场不是看戏,是专门去"听戏"的,这在 20 世纪的三四十年代,甚至 50 年代都比较盛行。当观众热衷戏曲声腔而淡化对故事性整体性观赏时,也带来一种好处,就是同一部戏曲剧目,观众可以反复观看,不在乎情节,就在乎对"演唱"的欣赏。这种审美诉求也许是关于同一个演员的,但许多时候是欣赏同一部戏的不同演员。这样弱化对故事情节的热爱,热衷对不同演唱者的"歌声"的欣赏,没有合理不合理之分,

① 周贻白:《戏曲演唱论著辑释》,中国戏剧出版社 1962 年版,第 86 页。

仅是一种特定的戏曲魅力展现。

　　就观赏戏曲作品而言,今天的观众还是喜欢观看完整的戏剧情节,哪怕就看一次,也是热衷故事性的表达。就戏曲声腔的表达而论,也必须注重把这样的特殊戏曲情感表现方式,融入故事性中,融入角色的情感表达中,形成一种综合性的审美感受,使观众不再单单是为"听戏"而向往剧场。尽管这样的戏曲审美方式已经成为当代的观剧态势,但戏曲作品本身并没有很好地满足观众的这种审美诉求。当然,观众对故事性诉求的增大,并不代表他们会弱化对声腔的魅力诉求。

　　而在现代戏曲中,我们可以在一些剧目中听到许多熟悉的"新编唱腔",其实这些"新编唱腔"就是直接从好听的老戏唱段中"搬用"过来的。每当听到这样改词不换旋律的唱段时,常常有被"间离"的感觉。这种"生搬硬造"的唱段,实在是不敢恭维,也大大降低了现代戏曲的艺术魅力。而一些真正的原创唱段,由于缺乏对唱词内容的准确理解,不是没有让角色在此时此刻把情感的关键"点穴"到位,就是唯美旋律空泛而无动人的真实情怀。因为人们现在似乎忘记了一个戏曲唱腔创作的古老道理:编腔者一定是为"这一个特定演员的特定个性"编腔,一定是为"这一段情节的特点"编腔,一定是为"这一句或者两句唱词的情绪链接与转换和高潮"编腔。这个过程不一定是编腔者一个人能够完成的,一定有导演的参与和演唱者的磨合。但当下的现状是,编腔者忙得来无所适从,能够常规地做好,已经是一件不容易的事情了。

　　所以在这个时候,我们再深入理解习总书记对传统文化所提出的"守正创新"指导原则,就显得特别有意义!在声腔编排中,创新远远要难于守正。而我理解是,在对传统文化的继承发展中,"守正"是出发点与过程,创新是诉求与目的!

　　戏曲艺术必须继承传统,但一定是要在继承的前提下进行适应今天时代的创新。我一直认为,戏曲作为一种活态的艺术遗产,固然不能切掉历史的根,但更要思考戏曲作为剧场艺术的"活态"存在方式,如何让戏曲艺术适应这个时代的需求,明白其"活态"的观点是辩证的。试想,如果戏曲依旧一直停留在汉代的"百戏"、唐代的"参军戏"、金代的"院本"杂剧模式,元代的"一人主唱,一唱到底"的四折一楔子样式,戏曲艺术哪里会有南戏与明传奇,哪里来的昆剧和乱弹乃至京剧,更别说可以发展到今天这样繁盛的戏曲艺术大家庭。这些成就都依赖于多少代戏曲艺人的不断努力与迭代创新!在这个发展的脉络中经历了虚拟性与武功加武打,由不唱只说或者不说只跳,到单纯的清唱和唱念结合,武打与身段配合至终形成"唱念做打"模式,演变成"虚拟写意"表演风范的样式,这都离不开两个字——创新!

　　而纵观今日戏曲的创排,如果还是仅仅由唱腔设计者"闭门造车",而没有很好地融入导演对声腔旋律的安排与指导,没有让演唱者充分加入体验细磨,只是简单地照本宣科地学唱,顺畅即可,那依旧会存在阻碍戏曲变得更好的一道高墙。要知道那些好的戏曲剧目中,经典的唱段都是众人集体智慧的体现。如果有问题,并非唱腔设计者之错,而是创作环节上出了问题,是一种戏曲创作环节的缺失。这种对声腔的不经意,对唱腔设计的不理解、不重视,是目前戏曲创作中的一个值得探讨的话题,不是哪一个人的问题,而是创作机

制的问题。在此提出，以求教于方家。

四、关于现代京剧的范例分析

在戏曲创作中，特别是在现代戏曲创作中，题材千变万化，这给戏曲表达带来了诸多的不对位，许多本该用戏曲化方式处理的地方放弃了戏曲化的处理方式，直接用话剧式的表现方式处理，如上场与下场的问题也是让观者时常诟病的地方。什么是戏曲化，什么不是戏曲化呢？其实就是一个人物行动"节奏"的表现方式。话剧有话剧的舞台节奏处理方式，而戏曲的舞台节奏处理方式则为：无动不舞，韵律伴随。以"舞台走路"为例，"跑圆场""走边""迈台步""蹉步"，甚至"翻跟头"等，都是一种在韵律节奏中的舞台戏曲表现，现代戏也离不开这样的基本范式。尽管可以改变方式或者节奏，但绝不能改变以上这些舞台行走的范式，否则不成戏曲。当然这样的例子还有很多，但对于现代戏曲而言，有机地运用好这些基本技法与范式，并不与现代戏曲的创作有违和感。我们可以看看大量的那些广受喜爱的现代京剧，都没有离开这样的基本格局，是戏曲的，也是现代题材的。

当然，如果要说到唱腔，那些比较成功的现代京剧，除了在诸多方面体现出现代意识外，声腔的现代意识表达是最为成功的。首先这些剧目的唱段契合了文本的需求，完成好了剧本结构性功能，通过台词与声腔的结合，为人物展示个性、故事完整呈现提供了展示平台。以我们熟悉的《智取威虎山》一剧为例：人们熟悉的并不是记住了多少情节，而是记住了人物，特别是记住了唱段。剧中大量的脍炙人口的唱段被观众熟知，许多唱段至今依旧被人传唱。有些唱段已经远远超出了其原本的故事意义，代表着一种社会中集体意志的体现。例如"共产动员"这一唱段，已经变成每一个党员表达对党忠诚的口号式警句。而"打虎上山"中一段"穿林海，跨雪原，气冲霄汉"更是体现出一种人的精神气概的自我表达，融入人的个体生命体验中来。这样的戏曲唱段，带来了对整部戏剧作品延绵不断的持续影响，是一部戏曲作品没有预料到的。这就是戏曲剧目的真正魅力所在，也是戏曲人对现代戏曲创作的底气。

在《智取威虎山》这部戏中，还有一些似乎不起眼的"小唱段"同样也起到了承载文本功能与戏曲审美功能的作用。什么叫戏曲化？就是用戏曲的唱念做打而非纯语言表达来体现情节，展示人物的舞台行动。全剧开场后的第一段唱段，很多人也许记不住了，但也是非常戏曲化的，用一段节奏较快的【摇板】，通过松紧有度的方式，把杨子荣侦察后对情况的汇报，顺畅地、戏曲式地表达出来，从审美角度而言，这样的唱比说要来得更加有意味。

【摇板】
这一带常有匪出没往返，
番号是保安五旅第三团。
昨夜晚黑龙沟又遭劫难，
座山雕心狠手辣罪恶滔天，

行凶后纷纷向夹皮沟流窜。

据判断这惯匪逃回威虎山。①

这一段十字句的摇板，有机且有趣地交代了此时此景需要的情况，表达出情节，更表现出戏曲唱腔的特色。在戏曲剧目中，开场五分钟还没有一段唱段出现，是不妥之举，会让观众搞不清这是在看什么戏。

熟悉《智取威虎山》一剧的观众可能记得剧中少剑波唱过一段【西皮散板转原板】唱段。该唱段对人物心境的揭示，故事情节的推进，都起到了很好的戏剧性功能，关键还在于，随着音乐情绪节奏的变化，这也是一段很好听的京剧唱腔，达到了情节与情绪与审美的有机结合，体现出戏曲的魅力所在。

【西皮散板转原板】

耐心待命！（转换节奏）

我虽然劝他们，

自己的心潮也难平。

歼敌日期已迫近，

申德华取情报不见回音。

倘若是生变故，我另有决定。

百鸡宴好时机绝不放弃，

李勇奇提供后山有险径。

出奇兵越险峰，直捣威虎厅。

类似这样的唱段，在《智取威虎山》这部现代戏曲作品中，可以讲是比比皆是。这些范例都体现出：现代戏曲强大的艺术生命力，关键在于我们应该怎么做，更关键还在于，在今天的现代戏曲创排中，我们应该如何理解与研究有关唱腔创作的大课题，这既是文本编剧和唱腔设计者的课题，更是导演要多加关注的课题。还是那句老话：戏曲者，谓以歌舞讲故事！我们该怎么以"歌"与"舞"来讲好故事，导演该怎么发挥作用，是摆在我们面前的大课题！

①　本文所引《智取威虎山》为上海京剧团《智取威虎山》剧组集体改编本，辽宁省新华书店1970年版。

从武汉市档案馆所藏史料看
"十七年"时期武汉戏曲创作

黄 蓓*

摘　要：笔者于2020年夏与课题组成员欧阳亮教授前往武汉市档案馆查阅馆藏新中国成立后武汉戏曲史料，并借助这些戏曲档案，重新梳理新中国成立后"十七年"时期武汉戏曲的发展脉络，提出这一时期武汉戏曲创作遵循的是一条不同创作主导思想交织推进的前行路径。而文化部门的政策制定、解释与新文艺工作者、剧团创作人员的思想认识变化相互作用，构成了"十七年"时期武汉戏曲创作丰富而立体的历史景观。

关键词：武汉市档案馆；"十七年"；戏曲创作

武汉市档案馆于1959年筹建，1964年建成投入使用。作为国家一级综合档案馆，武汉市档案馆保存有武汉市级机关、团体、企事业单位档案资料约100万卷件（册）。档案馆新馆于2019年10月启用，与旧馆馆藏相比，新馆文书档案已逐渐实现电子化，市民可凭身份证件和单位介绍信查阅、抄录档案。笔者于2020年8—9月前往武汉市档案馆查阅馆藏新中国成立后武汉戏曲史料，共计抄录档案资料五万余字[①]。

武汉市档案馆新馆所藏戏曲相关档案均为电子档案。档案分为新中国成立前档案（历史档案）和新中国成立后档案（现行档案），新中国成立后档案时限为1949—1985年，其中1949—1965年间档案较为集中、完整，其次为1978—1985年间档案。1985年后的档案资料尚存于原单位，未被档案馆接收。武汉市档案馆所藏新中国成立后戏曲相关档案责任单位主要为武汉市文化局，数量为约2 000卷，涉及新中国成立后武汉市戏曲发展的各方面如下：武汉市文化局传达中央、省文化部门戏曲事业相关文件及与各级部门的来往公函；武汉市文化局发布的各类政策性文件；武汉市文化局及各院团的历年工作计划与工作总结；武汉市戏曲事业历年统计数据、报表；武汉市文化局局务会议记录及召集文艺工作者展开艺术讨论的座谈会记录；武汉市戏曲剧目创作、排练、演出情况汇报、总结；武汉市举办戏曲会演、比赛、培训班的通知、总结；武汉市戏曲演出、教育、研究单位成立、合并、撤销文件；武汉市戏曲演出、教育、研究单位人事变动文件等。梳理这些档案对明晰

* 黄蓓（1978— ），文学博士，武汉大学艺术学院副教授，硕士生导师，专业方向：戏曲理论、戏曲史。
① 和笔者一同前往武汉市档案馆查阅、抄录档案资料的还有湖北第二师范学院欧阳亮教授，本文引述的部分档案资料来自欧阳亮教授抄录整理的成果，和武汉市艺术创作研究中心叶萍研究员向课题组提供的个人拍摄档案图片，特此感谢。

新中国成立后武汉戏曲发展脉络,尤其是戏曲剧目创作情况,殊有助益。

剧目建设是衡量戏剧艺术创造水平的重要标志,其中新创作剧目的数量和质量往往显示出一个时期内戏剧生存状态和发展高度。武汉戏曲创作大致可分为新中国成立后至1966 年(以下简称"十七年"时期)、新时期、21 世纪初等几个阶段,各阶段在不同文艺政策和时代思潮共同影响下,表现出不同的创作倾向和时代特点。武汉市档案馆所藏档案资料中保存了大量"十七年"时期武汉戏曲创作相关的原始材料,其中文化部门政策文件、工作计划、工作总结,及各剧种知名演员的座谈会发言记录等重要文献资料可以帮助我们"重回"历史现场,近距离观察这一时期武汉戏曲的创作实际。

"十七年"时期,武汉戏曲创作在题材上总体呈现出整理改编传统戏、新编历史题材戏与现代戏交替占据主导地位的局面,其中 1949—1952 年出现了配合政治运动大量创作现代题材"地方新歌剧"和"小戏曲"的热潮;1952—1957 年是集中整理改编传统剧目的时期;1958 年之后又掀起现代戏创作的高潮,但前半段时期挖掘整理传统戏和新编历史题材戏仍是剧团的创作自觉,而 1963 年"大写十三年"口号提出后,意识形态对戏曲创作题材的影响就变得极为明显了。各时段内传统戏、新编历史剧与现代戏创作均有作品问世,但发展并不均衡,大量现代戏新作及时紧密配合时事政治,但时效性遮蔽艺术性,难以留名于历史;整理改编传统剧目则往往受到"戏曲如何为政治服务""演员与文艺干部如何配合创作"等问题的困扰,对演员"政治觉悟不高"的指责也时常成为创作时的主要思想障碍。但通过对"十七年"时期戏曲档案资料的阅读,我们也能清楚地看到文艺界始终存在着辩证看待、处理戏曲创作与政治表达关系的理性呼声,这股力量不仅来自创作主体——剧团演员,也来自文化主管部门和新文艺工作者,这有利于我们理解"十七年"时期武汉戏曲文学创作及舞台面貌的变化。

1949 年 5 月 16 日武汉解放,武汉军事管制委员会文教接管部文艺处即刻展开了争取一切新旧戏剧工作者的活动,仅仅一个月后的 6 月 16 日,文艺处负责人陈荒煤、宋之的、崔嵬及后来任中南军政委员会文化处处长的武克仁组织召开"旧剧改革座谈会",与武汉戏曲界代表商议旧剧的改革问题。从武汉市档案馆所藏《1949 年武汉市公私营剧团戏曲情况表》《1950 年武汉市戏曲剧场、团体、从业人员演出新戏统计表》《1950 年武汉市戏剧改革工作总结》等档案可见,新中国成立初武汉政府开展的戏曲工作包括组织艺人和剧团的登记,成立戏曲改进处、戏曲改进会,组成剧目审查和改编小组开展对剧目的审定,以及根据中央精神着手制定戏曲改革有关政策。

新中国成立之初,由于各地大面积的禁戏之举[①],全国陷入了演出剧目匮乏的"剧本荒",据武汉市档案馆所藏 1949 年底对武汉市第一次戏曲观摩公演进行的工作总结档案中所说:"梅兰芳、周信芳、袁雪芬诸先生所共认为最困难是剧本荒的问题,在解放后的武汉是不曾发生过同样的困难……在武汉方面我们很早订出了征求剧本的奖励办法,由现在和戏曲工作处两元一体,同受武汉市文艺工作委员会领导的民众乐园管理委员会在《戏

剧新报》上公布,立即便有剧本应征。"采取社会征集剧本与戏曲工作者创作两条路径并行的剧目建设措施,使得新中国成立之初的武汉戏曲获得了一批新创剧本。与之相配合的是 1949 年 11 月武汉市第一次戏曲观摩公演的举行,这次公演在舞台实践中检验了整理传统剧目及新创剧目的艺术生命力。根据武汉市档案馆所藏武汉市文化局《(19)49 年武汉市第一次戏曲观摩公演通知》档案显示,举办此次公演是"为了检讨以往的成绩,交流相互所得的经验……使工作者有相互观摩的机会,并且邀聘奖评委员组织奖评委员会,对参加观摩会演的团体和个人,给予表扬和奖励,以期剧改工作能够收到更好的效果"。公演自 1949 年 11 月 3 日至 8 日,"以讲习班性质出现",地点集中于民众乐园(大舞台内演京剧,新舞台内演评剧)、美成大戏院(演汉剧)、大众楚剧院(演楚剧),演出剧目包括:民众乐园京剧《逼上梁山》、人民剧院《大泽乡》;长乐戏院汉剧《红娘子》、业余汉剧第一队《九件衣》、美成戏院汉剧《红娘子》、民众乐园汉剧《新窦娥冤》;民众乐园评剧《王秀鸾》;民众乐园青年楚剧团《白毛女》、天仙舞台青年楚剧团《九件衣》、大众楚剧院《红娘子》等。

据 1949 年 12 月的《武汉市的新戏上演与观摩公演总结》(以下简称《总结》)记载,武汉解放后的 7—10 月间,共演出新戏四出——《逼上梁山》《三打祝家庄》《九件衣》《红娘子》,其中前三出剧目是戏改初期全国各地普遍上演的剧目,顺应了本时期内反映"历史是人民创造"的这一共同主题。《红娘子》则是先由京剧演出,而后改编为楚剧、汉剧的一次集体创作,这次排演"初步的(地)实行了集体导演制度,在剧本上首先将《红娘子》的原本加以语言上的翻译、剧情的修改,务使合于地方戏的演出"。《总结》还统计了武汉解放至 1949 年底半年期间武汉新戏的上演情况,包括剧院、剧种、参与演职人员数、观众数、演出场次等数据,其中演出场次最多的为表现恶霸压迫佃农、闯王义军为民申冤的移植剧目《九件衣》,以下为《红娘子》《白毛女》《三打祝家庄》《逼上梁山》等,涉及 10 个剧目、4 个剧种、13 家演出单位,演出总场次 170 场,观众 23 万人次。根据《总结》展现的剧目题材分布看,整理改编传统剧目如《四郎探母》《铁公鸡》《天仙配》《伐子都》《游月宫》《苏武牧羊》《白娘子》《岳飞》《童女斩蛇》《香妃恨》《林则徐》等占了相当比例。同时,现代戏的编演也获得了肯定,例如楚剧《白毛女》"首先的打破了旧剧上演现实剧的各种顾虑,与突破了旧形式的束缚,因之起了不小的示范作用",又如武汉评剧团演出的现代题材"新歌剧"《王秀鸾》"充分的打破旧剧束缚,完全采取新歌剧的形式,并充分运用了评剧曲调,其感情的发挥上,动作表情的真实上,多其他团体所不及"。这次公演集中探索了"如何突破上演新戏的难关"问题,回应此前部分演员认为"演新戏要装布景,安灯光,又花钱,又麻烦,还不一定卖钱"的思想困惑,将"具有新观点的历史剧"的编演与"旧艺人的改造"相结合,用实际的演出效果"奠定演出者的信心和勇气",达到了预期的目的。

与这一时期评价剧目的统一标准一致,《总结》花费较多篇幅赞扬了公演剧目"在意识上是不可否定的","依据人民创造历史的真理,选择了代表人民斗争的故事,通过批判,用无产阶级的正确观点创作而成"。值得注意的是,《总结》并未将内容与形式对立起来,而是对保持传统戏曲艺术特征的必要性给予了高度重视:"但是旧剧的丰富的写意的经验,所能招致工农兵以及落伍的各阶层市民喜闻乐见各种的艺术,是值得我们深加学习

的……在解放了的广大地区,荟萃了更多的、有修养的戏剧工作者以后,为了替人民服务得更好,我们的剧本实有臻加润色、去芜存菁的必要。"这也说明,部分新创剧目在艺术上疏离传统因而显得生硬、粗糙的问题,引起了"戏改"工作者的重视。

除以集中公演形式开展新戏创作、检验剧目建设成果外,1949—1950 年还启动了对旧戏的甄别、改编和禁演工作。20 世纪 50 年代初文化部对传统剧目的禁令始于 1950 年 7 月戏曲改进委员会的成立。自这个月起到 1952 年 6 月期间,文化部相继下发文件正式禁演了《杀子报》《九更天》《大劈棺》《黄氏女游阴》等 26 出传统剧目。文化部的禁令一方面显示出鲜明的导向性意味,即"对人民绝对有害或害多利少的(剧目),应加以禁演或大大修改"①,这对全国各地的禁戏运动既有态度上的支持,也有禁演对象范围上的大致框定,但另一方面也反映出在禁戏的衡定和取舍上,似乎还缺乏统一的标准与操作规范。据武汉市档案馆所藏《武汉市文化局 1950 年戏剧改革工作总结》档案,这一年湖北省和武汉市除传达中央禁戏文件精神外,还取得了地方性的"改戏"成绩,包括对于被认为"偏差较大的剧目",采取教育、说服剧团和演员自动停演或不演的软性政策予以禁演,如越剧《阴阳河》和美成汉剧院上演的《火烧红莲寺》等皆属此列。因而从实际情况来看,地方禁演剧目的范围超过了政府所颁布的禁戏名录。这份"成绩单"还包括对传统剧目的整改,主要有改编楚剧《逼休自缢》《小姑贤》《大劈棺》《打狗劝夫》《大反情》《游四门》《瓦车蓬》《讨学钱》《打葛麻》《何氏劝姑》《酒醉花魁》《四季忙》《金钗记》《告堤霸》等 14 出,汉剧《双跑马》《天下第一桥》《小放牛》《赛济公》《捉老鼠》《四郎探母》《窦娥冤》等 7 出,京剧《玉堂春》《武大郎之死》《铁公鸡》《霸王别姬》《伐子都》《雁门关》《梁红玉》等 7 出。改编的主要目标是"毛病不大"的戏,主要任务是"删改宣传鬼怪迷信、封建道德、色情和丑化劳动人民的部分",至于"毒素大的戏,剧本索性不改,请演员自动停演",原因则是改动太大群众不能接受。由是观之,相较于新中国成立初期全国范围内宽严程度不一的禁戏政策,武汉地区戏曲的禁戏尺度相对宽松,大部分传统旧戏被归了为"可删改""毒素不大"一类,得以经改编后保留在舞台上。

1950 年底"抗美援朝,保家卫国"运动展开,1951 年 3 月武汉举行"抗美援朝,保家卫国"戏曲观摩公演(武汉市第二次戏剧观摩公演)。这一时期配合"镇反"、抗美援朝、土地改革等焦点时事,出现了一大批新编戏,如《新花木兰》《湖上风波》《救赵抗秦》《华志英力歼美国狼》《血债血还》等,其中现代戏比例较高。这些剧目中,刘小中、管纵合作,配合"镇反"运动编演的《血债血还》一剧引起极大反响,此剧在武汉市第二次戏曲观摩公演中获特等奖,省内外演出场次达千场以上,全省出现了十多个以演出《血债血还》剧建团的汉剧团。《血债血还》剧获得成功的原因,主要是契合了当时"镇反"运动的社会氛围,并在实际中起到了推动"镇反"运动的作用,据创作者之一的刘小中回忆:"我们在黄石演出时,激发了矿工对矿霸陈雨林的造反行动。矿霸陈雨林强占矿工妻子数十人,打死打伤工人无数。长期以来,工人在他的淫威下,忍气吞声。看了《血债血还》后,提高了阶级觉悟,当场揭发

① 参见《有计划有步骤地进行旧剧改革工作》,《人民日报》社论,1948 年 11 月 13 日。

了陈雨林的滔天罪行。后来经人民法庭审判，枪毙了陈雨林。"①与此剧相类似，这一时期出现的新编剧目大多围绕明确的政治宣传目的，以鼓荡、教化民众为导向，创作周期短，上演、移植频率高。1949—1952 年的剧目创作情况，从武汉市档案馆所藏 1952 年 8 月 16 日《武汉市三年来戏曲界演出节目观众人数统计表》档案可见一斑②：

> 《仇深似海》(4000)，《黑暗到光明》(2100)，《欢天喜地》(1000)，《僧妮（尼）缘》(1200)，《九件衣》(4600)，《穷人恨》(1800)，《小二黑结婚》(4800)，《小女婿》(1500)，《特务捉特务》(1200)，《卖身还债》，《打通思想》，《做生日》，《送夫参军》，《改造二流子》，《杀害耕牛》，《婚姻自主》，《竖筷子》，《农家乐》，《三上轿》(2100)，《私生恨》(1200)，《小夺佃》(1200)，《关公整周仓》(2400)，《门板》(1800)，《永远前进》(6000)，《巧计劝姑》(800)，《女特务放火》(1600)，《仁德堂》(3000)，《杨桂香》(800)，《四季忙》，《青蛇精》，《自报有功》，《收荒货》，《新补缸》，《揭破谣言》，《互助好》，《粉碎细菌战》，《新事新办》，《地主不死心》，《为家（嫁）妆》，《新农村》，《荆江分江两不误》。

由于多数剧目较关注实用效果，不同程度地存在图解政治的缺点，艺术上显得比较粗糙，因此除汉剧《血债血还》、楚剧《夺佃》《金田起义》、京剧《易水曲》等在观众中引起反响外，许多剧目只具有短期宣传效应，缺乏长久的艺术生命力，这也成为"十七年"时期新编剧目——尤其是现代戏创作的最大痼疾，如何取得创作剧目政治性与艺术性的平衡，成为此后文化部门和艺术工作者长期思考、反复辩正的话题。

1950 年末文化部在北京召开了全国戏曲工作会议，会上田汉发言指出政府应该鼓励不同剧种"百花齐放"，而不是以京剧改造乃至取代地方戏③。1951 年 4 月 3 日，毛泽东主席为新成立的中国戏曲研究院题词"百花齐放，推陈出新"。1951 年 5 月 5 日，政务院颁布《关于戏曲改革工作的指示》(即"五五指示")，提出"改戏、改人、改制"的"三改"政策，其核心是"改戏"。"百花齐放，推陈出新"与"三改"两项政策几乎同时提出，包含了政府看到前一时期剧目生产中简单配合政治，仅追求时效性而忽视艺术质量的现象，希望为更多剧种、更多题材提供自由创作的空间，同时又力图通过行政指令对戏曲界加以整改的愿望。武汉市档案馆所藏 1952 年《武汉市文化局关于武汉市戏曲改革工作报告总结》和《市一年来的戏改工作》等档案中，均依照新政策自查了工作中过分强调政治性的创作导向及导致的演员轻视传统、创作滑坡等问题："9 月初在汉口举行第一届中南区戏曲观摩会演大会，10 月初在首都举行第一届全国戏剧观摩演出大会，是三年来戏曲改革工作的大检阅，不但明确了戏改政策的精神，而且对民族戏曲的丰富遗产有了更进一步的认识……更大的收获是通过中南会演发现了武汉市过去在戏改工作上过分强调政治学习，影响到青年艺

①　刘小中：《建国（新中国成立）后湖北的汉剧》，见湖北省政协文史资料委员会编：《湖北文史资料》一九九八年第一、二辑《汉剧史料专辑》，《湖北文史资料》编辑部 1998 年版，第 257 页。

②　统计表有多期，此为其中一期，显示了黄陂楚剧工作团演出的主要演出剧目和观众数据，括号内为观众数。

③　田汉：《为爱国主义的人民新戏曲而奋斗——在全国戏曲工作会议上的讲话》，《人民日报》1951 年 1 月 21日，第 5 版。

人不肯钻研业务的偏向。在全国会演以后,根本上已经改变了过去的情况,青年们已每天早起练功吊嗓了。"对具体创作中违反传统戏曲艺术规律,过度强调写实性,以及形式大于内容等问题也进行了反思和纠偏:"创作方面,过去三年,戏改干部及艺人中追求一种'话剧加唱'的创作方法,这些创作却是失掉了民族戏曲的特有风格,忽略了中国戏曲艺术是歌、舞、话统一的特点。……今年改写了违反历史真实的《牛郎织女》,……在一些连台本戏的演出中,单纯追求美观、排场等形式主义观点,而不是在内容和新人物的刻画上用功夫。"

1952 年 10 月 6 日至 11 月 14 日,文化部举办全国第一届戏曲观摩演出大会,参加演出大会的包括来自 23 个剧种的 37 个剧团,共演出 82 个剧目,其中传统剧目 63 个,新编历史剧 11 个,现代戏 8 个。传统剧目在数目上占绝对优势,一方面是由于"百花齐放,推陈出新"政策被作为大会的宗旨加以落实,另一方面也有准备较为仓促、未及准备更多新创剧目的客观因素影响。这次中南区会演选拔了 10 个优秀剧目参加第一次全国戏曲观摩演出大会,其中武汉市选送的汉剧《宇宙锋》和楚剧《葛麻》《百日缘》等集体整理改编的传统剧目最终获奖。此后从 1952 年到 1957 年,传统剧本的整理改编工作在全省广泛开展。根据武汉市档案馆所藏 1954 年筹备武汉市第三次戏曲公演剧目会议记录档案,为公演准备的剧目中,整理改编传统剧目如《宝莲灯》《炼印》《秦香莲》《断桥》《秋江》《演火棍》《穆桂英挂帅》《审诰》《辕门斩子》《赵氏孤儿》《西厢记》等即占据了较大比例。之后于 1956 年举办的武汉市第三次戏曲观摩公演上,6 个剧种(楚、汉、京、越、豫、评),13 个剧团共计演出 29 场,节目 54 个,其中传统戏 24 出,现代戏 12 出,这与新中国成立之初出现的配合时事创作短小精悍的政治剧(现代戏或借古喻今的历史题材戏)的热潮相比,有了明显的题材转向迹象。对经典剧目的整理以在原剧本基础上进行细节打磨和舞台形式的改进提升为主,例如武汉市档案馆所藏《第三次公演二次会议记录》档案中对楚剧《宝莲灯》一剧的修改意见是:"这次准备从剧本上去加工,另在舞台设计上、音乐上去加强,唱腔上不大动,主要加强伴奏。"同为 1956 年举办的湖北省第一届戏曲观摩大会上,整理改编传统戏的成果也充分展现了出来——27 个剧种演出了 119 个整理改编的传统剧目,一些剧种的经典保留剧目,如汉剧《演火棍》《磐河桥》《扫雪打碗》《拦马》《窦娥冤》《智破天门阵》,楚剧《打豆腐》《杨绊讨亲》《贺端阳》《乌金记》《宝莲灯》,荆州花鼓戏《站花墙》《双撇笋》《闹宫》,京剧《董家山》《宋江题诗》《雁门关》等上百个整改的传统剧目,都是这个时期的产物。尽管如此,这一时期舞台上的常演剧目仍比较贫乏、陈旧,不能满足观众审美需求的问题也比较突出,当时观众中流行一句话:"打开报纸不用看,不是《秦香莲》就是《白蛇传》。"武汉市档案馆所藏 1954 年武汉市文化局《戏剧科剧目讨论会议记录》档案中即建议:"市文联应成立戏本创作小组来培养新生力量,并希望我们大家动手创作更多更好的新剧本。"同年武汉市文化局传达时任分管文艺工作的中宣部副部长周扬报告精神,特别指出剧目问题是戏改的中心问题,其中出现了不少创作倾向上的偏颇:"今后对旧剧应重点的重新整理,要在三年内搞十个保留节目。另外把文学作品大力的创作为新戏,大胆尝试,就是不三不四也行。旧的编剧法不完全是不对的,话剧也不完全是对的。"政府重视和鼓励戏曲文学创作,肯定传统戏文学价值的导向性意见是这一时期整理改编传统剧目取得较大

成绩的政策支撑。

1956 年和 1957 年,文化部两次召开全国戏曲剧目工作会议,针对上演剧目受限太多导致剧目贫乏、艺人生活困难的现实问题,提出了"打破清规戒律,扩大和丰富传统戏曲上演剧目"的观点,并发布《关于开放"禁戏"问题的通知》,在戏剧政策上发出了明确的"松绑"信号,在武汉剧坛上的反应则是 1956 年始连续三年举办的省戏曲观摩会演大会。但是 1956—1957 年较为宽松、开放的戏剧政策没有持续太长时间,伴随反右、"大跃进"运动到来,一股"放卫星""写中心"的浮夸风很快席卷剧坛。1958 年 6 月,文化部"戏剧表现现代生活座谈会"上提出"以现代戏为纲"的文艺政策。根据武汉市档案馆所藏 1958 年 5 月 6 日文化部致湖北省文化局公函《关于抽调你省武汉市楚剧团来京展览演出现代戏的通知》档案,由于"楚剧在表现现代生活方面有较长的历史及较丰富的经验,最近又创作了一些反映当前生活斗争的戏",故邀请《刘介梅》《两兄弟》等剧目赴京参加现代戏展演,这无疑提振了武汉戏曲界,尤其是楚剧界现代戏创作的信心和热情。武汉市档案馆藏 1958 年 11 月 24 日《武汉市戏曲学校放"卫星"的规划》档案中,记载了该校次年的创作目标:楚汉两科演出节目在目前 230 出的基础上争取明年国庆节前翻一番,达到 460 出(每科 230 出戏),水平向国营剧团看齐。春节前楚汉两科各放出传统剧目卫星 2—3 出,现代剧目卫星 2—3 出,汉剧科整理《杨家将》等 5 出戏,楚剧科整理《花木兰》等 6 出戏。全校师生人人动笔,在明年 3 月份前交出 1—5 个创作剧本或诗歌集。

随着"以现代戏为纲"口号的提出和逐年加强,现代戏在武汉戏曲创作中被突出强调,通过举办专题戏曲会演形式促进剧目生产成为政府戏剧政策落实的具体路径。1957 年,湖北省文化局举办第二届戏曲现代戏会演,上演出了 29 出现代戏,此后 1960 年和 1963 年武汉市又举办了"戏曲现代剧目观摩演出",要求"以反映现实生活为主,也包括革命斗争历史为题材的,有积极的思想内容和较高艺术水平的现代剧目"。湖北省各地剧团也集中移植、创作了一批现代戏剧目,如汉剧《雷大姑》《太阳出山》《借牛》,楚剧《刘介梅》《双教子》《三世仇》《海英》,京剧《豹子湾战斗》等,但这种群众运动式的以速度快、数量多为目标的编创行动,"写得快、演得快、丢得快、群众忘得快",产生的保留剧目数量极其有限。这一时期武汉创作出了《刘介梅》《借牛》《两兄弟》《双教子》等较有影响的现代戏,形成了处理现实题材作品时表现出强烈自我工具化意愿的创作倾向,并逐渐形成一整套模式化的艺术语言,编演的许多剧目都是简单配合中心任务、图解政治概念之作,缺乏长久生命力。

但戏剧政策导向的变化以及由此带来的戏曲剧目生产的变化,与戏曲创作者的思想状态并不完全同步。在现代戏创作如火如荼之时,创作人员思想上也出现了严重分歧。武汉市档案馆所藏《60 年戏曲创作人员学习会 1—8 期简报》档案中,对各剧团参与学习会(共 10 天,实际学习时间 8 天)的专职创作人员的学习讨论情况进行了总结:"(创作队伍中)在政治与艺术的关系和世界观的问题上,还存在着一些严重的问题",而"在现代剧的问题上,专业创作干部暴露出了一系列严重错误思想"。例如"说现代戏没有艺术,群众不喜欢现代戏","现代剧有时代的局限性,我们三天两头一个,所以保留不下来","搞现代戏的方向错了,来什么运动赶排赶演什么戏,任务多,不能加工,所以演一个丢一个,配合

政治运动的戏就保留不下来""戏太大,人太多""缺乏生活,形象不像,显得不真实""现代剧用布景,服装多,到乡下去不能多带东西和多带人,因此演不好""传统折子戏一晚上演几个,有文有武,可以看出传统的面貌,现代戏则不同"等。可以看出,对现代戏创作在现实环境下遇到的诸多困难和问题,诸如不易演出,观众不欢迎,速成剧目无法成为保留节目,意识形态色彩太重而娱乐性缺失等,文艺工作者普遍产生了质疑。

值得注意的是,针对创作者思想上普遍存在的在"戏曲与政治的关系""传统戏与现代戏的关系""戏曲教化功能与娱乐功能的关系"等问题上的困惑,武汉市文化部门负责人不仅注意到,而且有所回应。武汉市档案馆所藏武汉市文化局秘书室1959年3月15日编印的《武汉文化动态》第1期档案中,收录了时任武汉市委宣传部部长兼文化局局长的辛甫在文化局党组会上的发言摘要《戏剧如何为政治服务》:

> 从领导思想上看,主要问题之一是戏曲和政治的关系,戏曲如何为政治服务的问题。对这个问题过去理解得狭隘了一些,认为只有反映中心工作的才叫为政治服务,而反映一个时代精神面貌的或者反映历史的就不叫为政治服务,这是片面的看法……作为戏剧为政治服务,就不能只看到它直接反映生活和反映当前中心工作的一面(这也是重要的一面,但它仅仅是一面),应该认识它是用艺术去感染群众、影响群众精神的,有些传统的东西虽对当前的生产和政治运动无直接关系,但它能从艺术上感染群众的精神,譬如坚强的意志,忠贞不拔的决心,舍自为人的正义行为,乐观主义的生活气息,启发人们的想象能力,了解中国历史的时代面貌,等等,这也叫为政治服务……再从广义上来讲,保存整理传统剧目也是为政治服务。传统剧目是我们祖先留下来的东西,接受传统的东西是发展祖国文化的基础。

> 由于对戏曲为政治服务理解的片面和狭隘,所以有些人认为演现代戏是进步,演传统戏是落后,这是极其错误的看法。如果这样推论,岂不是演反面角色的都成了坏人吗?这主要是我们在贯彻两条腿走路的方针上有些片面性,对中央的方针政策理解得不深。中央提的演现代戏的问题,主要是从全面和长远着眼,我们执行起来就搞机械了。这不怪下面,这是我们具体的贯彻中央指示精神不够。当然,对演现代戏必须肯定,但我们也应该承认老剧种在表演现代戏上还有不少问题没有解决,我们必须积极地而又慎重地从实践中来创造总结经验。否定是错误的,而认为表演现代戏很成功了也不是事实。我们应该承认有些老剧种还是在试验创造阶段。因此不能把演现代戏强调到不适当的地步。(有些剧种可以以现代戏为主,如评剧)应该在接受传统艺术的基础上去一步步地搞现代戏。

> 题材也不要限得太死。戏剧要为群众服务,群众喜欢的艺术,虽然没有什么政治性意义,但艺术性很强,给人们以欢乐和美的感受有什么不好呢?题材问题也不要一条腿走路,中央的方针还要百花齐放、推陈出新,所以不要把剧目搞得太狭窄了,尖端的题材需要,但不能都是尖端,还要让群众能看到轻松愉快、精神焕发的节目。

> 戏剧应该努力提高质量,如何提高呢?赶浪头、赶任务,仅仅把为政治服务理解为直接的,那就必然会产生粗糙现象……决不能满足于现在的水平。不论传统戏、现

代戏都必须大大提高质量,不能认为群众对现代戏"还喜欢",观众还多,就满足起来。当前群众喜欢现代戏有这样几个因素:(1)过去没有这样的戏,现在有了,很新鲜;(2)是表现现实生活的,群众愿意去看看这件事在舞台上是怎样表现的;(3)基层为了配合运用,需要群众从现代戏中得到教育启发,基层组织在一定程度上组织了观众。我们还应该看另一面:群众对现代的艺术表演是不满意的,必须研究提高,必须有保留剧目,不能演一个丢一个,否则是有危险的,会把老剧种演现代戏的路子走死的。

令人玩味的是,这段时期无论从武汉市文化部门下发的政策文件看,还是从各剧团的创作统计数据看,现代戏并未被抬高到比传统戏更重要的地位,甚至创作数量上还远少于挖掘整理传统剧目。武汉市档案馆所藏1962年《武汉市文化局局务会议记录》档案中的《1962—1964年文化工作安排》显示了当年制定的武汉表演艺术团体的短期工作目标和艺术创作的基本原则:"各剧院(团)上演的剧目应丰富多彩,力求题材、体裁、形式和风格上多样化。应当十分重视创作以社会主义现实生活和革命斗争历史为题材的剧目,根据各剧院(团)的特点,分别组织上演。各戏曲剧团应当组织专门力量,对本剧种的优秀传统剧目,积极进行挖掘,经过整理,然后上演;同时,要用历史唯物主义的观点,以历史故事、民间传说为题材,创作上演新的历史剧。对于优秀的传统表演技巧,应采取记录、摄影、录音、组织专人学习等方法,加以珍藏和继承……各表演艺术团体,应总结过去几年来创作上演现代剧目的经验教训,并积极采取措施,每年确定一二个现代剧目,有重点地进行试验,创造经验。对传统艺术,应在今后两三年内,逐步摸清家底,逐步把优秀剧目记录整理出来(每年应重点加工整理一二个)以便积累整理传统剧目的经验,保留传统艺术的精华,并使其不断地提高与发展。"可以看出,1962年武汉市文化局戏曲创作规划的制定是较为辩证、稳妥而不失灵活性的,整体上偏于温和的保守主义,兼顾了政策要求和创作实际两方面。这份创作规划可以看作是现实中对于1960年文化部在"现代戏题材戏曲汇报演出大会"上提出的相对理性的"三并举"政策的呼应。而据武汉市档案馆所藏武汉戏曲研究室《一九六一——一九六二年市属戏曲剧团创作、挖掘、整理、改编剧目统计表》档案,1961—1962年期间,武汉市京、汉、楚、豫、越、评剧六个剧团创作情况如表1所示。

表1　1961—1962年市属戏曲剧目统计表

剧　目	创　作	挖　掘	整　理	改　编	移　植	总　计
京剧	11	17	2	9	1	40
汉剧	3	69	12	4	10	98
楚剧	3	81	22	4	7	117
豫剧	1	32	3	3	0	39
评剧	2	22	1	1	0	26
越剧	4	11	11	1	4	31
总计	24	232	51	22	22	351

在总计 351 个剧目中,现代戏 10 个,传统戏 341 个(已上演 188 个,未上演 153 个),现代戏生产数量仅占传统戏二十分之一(仅统计上演剧目数),其中京剧新创剧目数又占总数的近一半,大多数剧种两年内新创和改编、移植剧目数为个位数,主要创作成绩集中在挖掘整理传统剧目。可见 1957 年的"双百方针"、1958 年"戏曲表现现代生活座谈会"召开和 1960 年"三并举"方针的提出,对戏曲创作产生的主要影响是在新中国成立初第一波现代戏创作热潮之后,进一步提升了现代戏在艺术创作实践中的政治地位,但受到创作观念、创排条件和观众接受程度等种种因素影响,现代戏在 1958—1963 年间还是与传统戏、新编历史剧齐头并进的创作样式,可能更是一种行政指令下的任务型创作,剧团和演员的创作自觉仍然落脚在传统剧目上——这不仅是他们更为熟悉的题材和舞台表现形式,也是在观众中更易收获积极回应的创作样式。这一时期由武汉汉剧团整理改编的优秀传统剧目《二度梅》、由龚啸岚整理的楚剧《拜月记》、武汉市京剧团王可创作的京剧《宋江题诗》等均是挖掘整理传统剧目方面取得的可喜成果。

武汉市档案馆所藏武汉市文化局 1964 年 7 月 25 日的一份《湖北日报 1961—1963 年有关戏剧方面有问题的文章》的批判文章摘要汇总显示,这数年内武汉市艺术工作者发表于该报的数十篇关于传统剧目改编、演出的探讨文章均遭到批判:如批判未署名文章《武汉市京剧团挖掘整理传统剧目》报道"把武汉市京剧团恢复上演坏戏《恶虎村》《落马湖》《叭蜡庙》《雅观楼》《乌盆记》《珠帘寨》《胭脂虎》《骂阎罗》《春闺梦》等,错误地说成是贯彻党的'百花齐放、推陈出新'的方针";石寿(武汉市京剧团编剧石受成)的《〈胭脂虎〉试评》一文"说对这一出坏戏'最感兴趣',认为它'带有强烈讽刺性的主题',并大力赞美了向统治阶级卖身投靠的石中玉这一人物";剑奇(武汉市文化局戏工室干部周勃)的《万紫千红话几枝》一文"把《梅陇镇》《胭脂虎》等坏戏的演出,称之为'争妍斗艳,各有千秋''琳琅满目,不一而足'";芳洁(武汉市文化局艺术科干部牟芳洁)的《名角争献宝,后生勤学艺》一文"把陈伯华在 1961 年演出坏戏《游龙戏凤》(即《梅龙镇》)、《墙头马上》等,称为她'演出史上最大丰收的一年';把高盛麟的《恶虎村》《洗浮山》、高百岁的《骂阎罗》、郭玉崑的《雅观楼》、关正明的《乌盆记》等坏戏,都赞美为'优秀传统'"等。

武汉市档案馆所藏武汉市文化局 1964 年 12 月 29 日的《局一九六五年工作纲要(草案)》档案中,对文艺为政治服务,独尊现代戏的政策导向已经十分明确,毫不含糊了:"党代会提出面上工作总的是:'以阶级斗争为纲,以生产为中心开展以'五好'为目标的比学赶帮运动,抓革命,促生产。'我们一九六五年工作中的指导思想必须以此为依据。通过文艺整风所总结出来的武汉市文艺工作的四条经验教训,即:千万不要忘记阶级斗争;千万不要忘记为工农兵服务、为社会主义服务的文艺方向;千万不要忘记党的领导;千万不要忘记文艺队伍的革命化。这是极其深刻和宝贵的,我们必须永远牢记,并在实际行动中坚决贯彻。""抓队伍的革命化是我们的首要任务。""各专业艺术表演团体应先后分批安排半年的时间上山下乡、下厂、下部队,进行劳动锻炼,体验生活和艺术实践,普及和输送社会主义新文化,有效地占领文化阵地……巡回演出期间,要一律上演革命现代戏……要大力提倡创作反映现实生活题材的各种文艺形式的作品,要把繁荣业余文艺创作,作为一项首

要任务,积极反映阶级斗争、生产斗争和科学实验三大革命运动,反映我们伟大的时代,歌颂新人、新事、新道德、新风尚。""留在城市演出的剧团,要继续坚持大演革命的现代戏。"

梳理武汉市档案馆所藏新中国成立后戏曲史料,令我们对"十七年"时期武汉戏曲创作的历史事实有了更直接、更科学的认识,即"十七年"时期的武汉戏曲发展不是纯线性的,也不是有明确阶段性的,而是一条不同创作主导思想交织推进的反复、摇摆的前行路径。同时,对戏曲创作发生影响的也并非仅有文艺主管部门的指令性政策一项,文化部门的政策制定、解释与新文艺工作者、剧团创作人员的思想认识变化相互作用,构成了"十七年"时期武汉戏曲创作丰富而立体的历史景观。

鉴于武汉市档案馆的戏曲相关档案资料馆藏丰富,但因各项条件所限,笔者和课题组成员对档案的查阅、抄录、整理工作还远未结束,故还有许多档案资料未能纳入本文的论述范围。此外藏于湖北省档案馆及湖北各县市档案馆的档案资料及 20 世纪 80 年代中期以后仍存于各文化单位、院团的原始档案资料仍在搜集整理之中,因此本文的论述材料仍是极不完善,有待不断发现和补充。

论改革开放 40 年的河南戏剧

李红艳[*]

摘 要： 改革开放 40 年的河南戏剧，走过了一条复苏回归、探索创新、蓄势潜行、强势崛起的发展之路。特别是 21 世纪 20 年的河南戏剧，"已经不是一个局部的繁荣，它在参与着中国戏剧的大循环，并且在整体上影响着中国戏剧的创作和发展"。河南戏剧的崛起繁荣，是天时、地利、人和共同造就的。如果说开放的时代是天时，队伍的整体崛起和理论、实践的双驱互动是人和，那么，宽松的氛围、优厚的政策、有力的措施，则是河南戏剧发展的独有"地利"。种种因素相互作用，相互促发，成就了新时期河南戏剧艺术的崛起之路。

关键词： 崛起；改革开放；40 年；河南戏剧

40 年，在历史的长河中只是转瞬之间。但是，当它处于历史的重大变革时期，所产生的意义注定是深远而弥久的。改革开放 40 年，在中国历史上，就是这样一个意义重大的重要时期。今天，当我们以回望的姿态去盘点 40 年发展历程的时候，无不感到，曾经的经历已然有了历史的厚重感，由置身其中的浑然不觉变得清晰可见。回望改革开放 40 年河南戏剧的发展，可清晰勾勒出它阶段特征鲜明的前进历程：复苏回归的改革开放初期，探索创新的 20 世纪 80 年代，蓄势潜行的 20 世纪 90 年代和强势崛起的 21 世纪。让我们在对它的回溯中再现它的崛起历程，并从中感知时代前行的铿锵步伐。

一、改革开放 40 年河南戏剧发展的历程及成就

（一）改革开放初期传统戏的复苏和现代戏优势传统的回归

改革开放初期，随着古装戏的"解禁"，观众压抑已久的欣赏需求一下子得到释放，传统戏迎来了历史性的大"回潮"。1978 年，经过整理加工的曲剧《卷席筒》在郑州人民公园露天剧场连演两个多月，每场观众数以万计。1982 年，豫剧演员王清芬携《大祭桩》进京演出，连演 54 场，火爆京城。可见当时古装戏的风靡程度。豫剧《唐知县审诰命》《打金枝》《秦香莲》《下陈州》《花打朝》，曲剧《寇准背靴》《陈三两》《风雪配》，越调《收姜维》《李天保吊孝》《白奶奶醉酒》等一大批经过重新加工整理的优秀传统剧目，借由古装戏解禁的浩

* 李红艳（1975— ），河南省文化艺术研究院副研究员、河南省文艺评论家协会副主席，《东方艺术》主编，专业方向：戏曲史论。

荡春风和人民群众对古装戏的强烈心理渴求,产生了超乎寻常的社会影响。这些剧目先后被搬上银幕,借助电影的发行,又产生了超越地域的全国影响力。显然,这一时期,古装戏的"强势"回潮,是观众心理情绪的一次集中宣泄,因此,它所掀起的戏曲"繁荣",注定是一种虚幻的盛景,"这种繁荣是以满足观众长期的审美饥渴为特征,而不以创作大量的高水平的剧目为标志",虽然"形成了一个时期的热闹红火,然而也留下了危机的潜在因素"①。

　　改革开放初期,河南戏剧创作的另一个特点和"亮点",是现代戏优势传统的回归。20世纪五六十年代,以《朝阳沟》《刘胡兰》《李双双》《人欢马叫》《游乡》《掩护》《扒瓜园》《红管家》《瘦马记》等为代表的现代戏,创造了河南戏剧在新中国成立之后的第一个辉煌时期,同时也奠定了河南现代戏在全国的优势地位。改革开放之后,古装戏的强势回潮,对现代戏形成巨大冲击,但这一时期的河南现代戏创作,仍然显示出了它深厚的积淀和优势的传统。这一方面得益于河南文化主管部门的重视和"呵护",如 1978 年 9 月 15 日,河南省文化局组织召开文艺座谈会,推广河南省豫剧三团演出现代戏的经验;1980 年 10 月,在郑州召开了全省现代戏创作会议;1981 年、1983 年,连续举办了两届全省现代戏调演,并承办了 1983 年的"中国戏曲现代戏年会";从 1983 年起,设立专项基金,对演出超百场的现代戏予以奖励……种种措施,都促进了河南现代戏创作的活跃。加之,现代戏距离生活较近,在反映、表现现实生活方面,较之古装戏更加得心应手。而发生巨大变化的现实生活,也确实为现代戏的创作提供了灵感和素材。因此,这一时期,出现了像《谎祸》《朝阳沟内传》《小白鞋说媒》《金鸡引凤》《倔公公偏遇犟媳妇》《春暖花开》《儿女传奇》《拾来的女婿》《倒霉大叔的婚事》和《劳资科长》(话剧)等一系列优秀的现代戏作品。这些作品,无不体现出河南戏剧关注时代、关注社会、贴近生活、有教风化的特点。其中一些作品产生了全国性的影响,如表现社会难点问题计划生育的《朝阳沟内传》,批判社会不正之风的话剧《劳资科长》,以及表现改革开放农村农民生活及精神巨大变化的《倒霉大叔的婚事》。这三部作品分别获得第二届、第三届全国优秀剧本奖(即后来的"曹禺戏剧文学奖"),成为这一时期河南现代戏的代表性作品。尤其是《倒霉大叔的婚事》,以喜剧手法,对中原农民生活和精神面貌的变化做了生动及时的反映,并发扬了河南现代戏乡土气息浓郁,人物鲜活生动,风格轻松幽默的艺术传统。该剧所取得的艺术成就和传递出来的明朗、豁达、超然的生活态度,使它成为新时期戏剧舞台上的"常青树"。

　　改革开放初期的新编古装戏,同样带着"解放思想,实事求是"思想指导下的鲜明时代特点,《血溅乌纱》中的主人公严天民,失察错判,酿就冤案,最终"饮剑自裁"。该剧"借古喻今",表达的是对错误的直面和对现实理想的期许。《程咬金照镜子》同样是对现实生活中"居官自傲、见异思迁"现象的善意揶揄。该戏将宫廷之事家庭化,是非判断世俗化,严肃主题喜剧化,同样是河南戏剧美学传统的继承发扬,符合广大观众的世俗审美心理,因而在观众中获得了普遍的审美认同,并被珠江电影制片厂搬上银幕。

① 刘景亮:《当代的进程》,见《豫剧艺术总汇》,中国戏剧出版社 1993 年版,第 18 页。

综上所述,改革开放初期,无论是传统戏的强势回潮,还是现代戏、新编古装戏的创作热潮,都更多地体现为一种情绪的释放和欲望的表达,当这股情绪和欲望得到释放、渐渐趋于平静之后,戏曲旋即陷入冰火两重天的"危机"之中。1984 年前后,如何面对戏曲"危机"成为热点话题。

(二)20 世纪 80 年代中期"危机应对"和"观念革新"下的探索创新

20 世纪 80 年代中期,随着大众文化的逐渐兴起,观众审美的日渐多元,戏剧的生存受到严重挤压。从 1984 年开始,戏剧界已经明显感受到"危机"的到来,市场冷落,观众锐减,剧团生存艰难。"危机论""夕阳论""灭亡论"此起彼伏。理论界,一场关于戏曲"何去何从"的争论热火朝天。求新图存,成为戏剧界应对危机、谋求生存的普遍共识和自觉选择。这种革新意识与革新追求,在 1985 年 12 月举办的河南省首届戏剧大赛中体现得尤为明显。这一时期河南戏剧的革新追求,更多的是借助形式、手法的出新来实现的,意识流、闪回、歌舞、杂技、话剧等各种手段都拿来为其所用。话剧《十五的月亮》《流星,在寻找失去的轨迹》等追求叙事方式的创新;豫剧《牡丹的传说》对传统的剧本结构做了较大颠覆,淡化情节,淡化主题,直接冠之以"诗剧","她虽有情节,但不是以情节取胜;她虽有高潮,但高潮也不太显豁;她虽有冲突,但冲突得也不那么直接……"①在二度表现中,大量融入舞蹈的成分,看上去更像一首带有情节的舞蹈诗。神话豫剧《西湖公主》同样以形式的创新取胜,追求表演的舞蹈化、造型的雕塑化,而且大胆融入了杂技、体操的表现手法,以赏心悦目赢得观众青睐。在音乐表现上,普遍表现为对其他剧种、流行歌曲等外来音乐素材的大胆借鉴和融入;在歌唱方法上,融入歌曲、江南剧种的轻声、吟唱,抒情的味道很浓,一改以往河南戏的刚劲豪放,但戏的味有所淡化;在乐队伴奏上,对电子琴、架子鼓的运用几乎十之八九,成风靡之势……显然,这轮改革,因带着"拯救"戏曲的功利和急切,更多的是对"拿来主义"的盲从,这注定了其创新只能更多地专注于形式、技术层面,而非观念、思想层面,这也是当时戏曲革新初期普遍的倾向。

然而,形式的革新终归是要依托观念的同步才会生效,这轮应对危机的改革,因观念的"缺位"而流于形式技巧的花样翻新,也使这一时期的革新呈现出去戏曲化、去剧种化、趋歌舞化特征。从观念思想的角度看,并没有多少思想上的火花和回响。而紧跟其后的另一轮革新,则是一场观念的"革命"。在再度确立的知识精英启蒙话语的激发下,全国戏剧界展开了一场戏剧观念的大讨论、大探索、大实践,由此诞生了一大批极具先锋意味的剧目。河南的戏剧家们也积极投入了这场观念革命的探索实践,诞生了像豫剧《半个娘娘》、话剧《水上吉卜赛》等观念革新的探索之作。《半个娘娘》以意象化的手法,揭示了人性的复杂难测;《水上吉卜赛》写了黄河岸边一个"水上村庄"吉卜赛式"治外"生活的被闯入、被打破,"凭借黄河做出了传统和现代的悲壮反思"②。这两个戏都呈现出复杂丰富的

① 李亦:《我喜爱〈牡丹的传说〉》,见《河南省第一届戏剧大赛资料汇编》,1985 年。
② 余秋雨语,见郭旭东《黄黄的河上有一叶红帆》,《郑州晚报》1988 年 10 月 4 日。

多义性、思辨性、深刻性、丰富性，在艺术手段上，也体现出开放性、多元性。《半个娘娘》"间离""意识流""面具"手段的使用；《水上吉卜赛》人物的符号化，带有极强象征意味的色彩对比等，均具有强烈的探索意识和先锋色彩，体现了河南戏剧试图突破固有模式，和全国接轨的愿望和尝试。然而，先锋戏剧在 20 世纪 80 年代的河南，并未能构成主流话语，这注定它们不能走向更远。但它们的出现，昭示了在全国戏剧观念大讨论、大探索的重要时期，河南的戏剧创作没有失语，更没有"少跑一圈"（罗怀臻语）①，只不过这一圈不被外人所知。

20 世纪 80 年代后期，随着先锋实验的退潮，河南戏剧创作重回现实主义的道路，但和 80 年代初期相比，一个明显的变化是，现实主义的向内探视和意蕴深化。这在现代戏《石头梦》《归来的情哥》《乡醉》、新编历史剧《粉黛冤家》等剧目中得到集中体现。《石头梦》通过难民王跑从"意外得宝"到"拼命护宝"再到"保命舍宝"的悲惨经历，以悲剧喜写的方式，表现了旧社会旧时代贫穷、压迫、荒唐、黑暗的悲剧。1987 年，《石头梦》作为唯一的一台戏曲现代戏，参加了在北京举办的首届中国艺术节，成为 80 年代后期少有的代表河南在国家级艺术活动中展示的剧目。《乡醉》改编自乔典运的小说，以一种略带荒诞色彩的漫画方式，调侃、批判了基层乡村干部吃喝成瘾、巧取暗夺、不求作为的不正之风。《归来的情哥》是河南戏剧舞台上最早表现商品经济大潮带给人们精神、心灵深刻复杂变化的作品。《粉黛冤家》既写了武则天作为一个政治家的胸襟和威仪，更写了她作为一个"女皇"面对的情感失落、伦理责难……较之改革开放初期，这一时期的创作，内转、深化的特点明显。

总之，20 世纪 80 年代的河南戏剧，经历了前后两个特点鲜明的发展阶段，这既是"思想解放"和"新启蒙"两大思潮的影响，同时也是戏剧适应外部生存环境的必然选择。无论是前期的回归复苏、反思批判，还是后期的"危机"应对、观念革命、现实深化，都是这两大思想统领下不同层面、不同向度的实践探索。

（三）20 世纪 90 年代：回归、适应、坚守、开拓下的多元并存与蓄势潜行

20 世纪 90 年代，大众文化成为主流，市场经济勃然兴起，各种国家级艺术奖项先后设立，成为激励戏剧创作的巨大动力……这些，构成戏剧生存、创作生产的外部环境。

20 世纪 90 年代，随着大众文化的兴起，表现世俗生活的农村题材戏再度成为创作热点，《黑娃还妻》《闯世界的恋人》《试用丈夫》《儿大不由爹》《吵闹亲家》《五福临门》《能人百不成》《红果，红了》《老子·儿子·弦子》等一批作品集中涌现。其浓郁的生活气息，生动的情节故事，质朴、通俗、热闹的大众品格，既是河南戏剧的特色张扬，也正好契合"大众文化"时代观众的审美口味。同时，一些剧目亦不乏深意。如《能人百不成》剧名的悖论就昭示了对主题内涵的哲理追求；《红果，红了》通过两组三角恋的情感选择，表现了新一代农

① 罗怀臻：《孟华和他的剧作》，https://www.163.com/dy/article/G59SUB2Q0514AIGG.html，原载于《文艺报》。

民的人生观、价值观、爱情观,剧本获得"曹禺戏剧文学奖";《老子·儿子·弦子》突破了河南农村传统伦理孝道题材的窠臼,触及了"精神赡养"的现代话题……这些现代戏为90年代的河南赢得了全国性的荣誉,其中多部作品获得文化部文华新剧目奖和中宣部"五个一工程"奖……

20世纪90年代,"文学的价值取向,更多地转向传统文化;文化保守主义的盛行,弘扬国粹的努力,怀旧和复古的倾向,成为90年代的主导潮流"①。因此,90年代的戏剧多元,传统戏剧自然是不可或缺的重要构成。传统戏的"回归热"在1990年的河南省第三届戏剧大赛中显得非常清晰。该届大赛,同时出现了四台改编的传统剧目:《花木兰》《麻风女传奇》《麻风女》《寻儿记》。同一时期被改编演出的,还有另一部"樊戏"②《义烈女》。这几部戏,有的是老传统,如《八珍汤》;有的是新传统,如樊粹庭的《女贞花》《义烈风》创作于20世纪30年代,豫剧《花木兰》创作于20世纪50年代,都已沉淀为豫剧"传统"的一部分。这一时期的回归传统,既是一种文化的自觉意识,也得益于文化行政部门的重视、倡导,例如1991年,亚洲传统戏剧国际研讨会在北京举行,为配合演出,有关部门举行了展览演出,来自全国各地12个剧种的优秀传统剧目参加了演出,如豫剧《花木兰·征途》《大祭桩·哭楼·打路》《风流才子》等。再如,为保护稀有剧种,弘扬民族优秀文化,文化部于1992年分别在福建泉州和山东淄博举办了全国"天下第一团"优秀剧目展演活动。道情《王金豆借粮》参加了展演。同年,文化部还组织了区域性的戏曲展演活动——秦晋豫"金三角"戏曲交流会演,三省不同剧种的优秀传统剧目和新创剧目在这个平台上交流展示,如传统剧目《寻儿记》、新编古装戏《风流才子》和现代戏《五福临门》就参加了首届展演。

然而,20世纪90年代,戏剧面临的最大挑战,是日益勃兴的市场经济给它带来的巨大生存困境。随着市场经济在国家体制上得到合法性确立,文化与市场之间建立起"既抵御、又同谋"的复杂关系。随之而来的剧团体制改革,给毫无经验和准备的国有艺术表演团体带来了巨大的生存压力。大部分剧团被推向市场,自谋生路,步履艰难;不少演员或跳槽转行,或下海经商,人才一度流失严重。戏曲,陷入新时期以来的又一轮生存困境。为求得生存,剧团承包、文企联姻、名家挂牌等现象十分普遍。当然,也不乏迎潮而上的试水者,民营剧团也应运而生,如后来成为全国民营剧团旗帜的小皇后豫剧团就创建于20世纪90年代初期。市场经济的压力,剧团体制的打破和重建,自然影响到剧目的生产创作,对"产品"市场效应的预期上升为创作的首要决定因素。比如,以演现代戏闻名全国的"红旗"剧团——河南省豫剧三团,于1993年出人意料地排演了古装戏《金瓶梅》。选择这一敏感题材,显然是想利用观众的猎奇心理,试图为陷入困顿的剧团经济注入一些活力。这一时期,大量"行业戏""定向戏""真人真事戏"的诞生充分表明,生存糊口是此时此刻剧团的头等大事。在为"稻粱谋"的市场经济初期,这也是很多剧团求得生存、渡过"困境"的重要依赖。这类创作中,也产生了一些优秀的作品,如宣传遵守交通法规的《婚礼上的哭

① 张志忠:《1993世纪末的喧哗》,山东教育出版社1998年版,第16—17页。

② 笔者注:樊戏,指樊粹庭先生创作剧目的总称。

声》，表现税务工作者不徇私情的《蚂蜂庄的姑爷》，反映工商干部职业情怀的《市井人生》，民政题材的《吵闹亲家》，计划生育题材的《生儿子大奖赛》，教育题材的《青山明月》，工业题材的《王屋山下》，商业题材的《都市风铃声》……这些作品在满足行业诉求、实现宣教目标的同时，也取得了不俗的艺术成就，如《吵闹亲家》《王屋山下》《都市风铃声》先后获得文化部文华新剧目奖，《蚂蜂庄的姑爷》获中宣部"五个一工程"奖，《生儿子大奖赛》成为不少剧团的保留演出剧目……生存境况催生大量"定向戏"的涌现，成为 20 世纪 90 年代河南戏剧创作的一个突出特点，也由此成为河南戏剧创作的一个主要类型。

尽管 20 世纪 90 年代市场经济人潮的涤荡对戏剧的生存、创作形成了一定压力和冲击，但绝大多数的戏剧创作者和剧团生产者，在困境中依然能够保持艺术创作的初心和对理想的坚守。虽然剧作家的创作不再像 20 世纪 80 年代那样"锋芒毕露"，但含蓄内敛、波澜不惊的书写中，同样蕴含着巨大的思想力量，体现着思想解放的深层影响。新编古装戏《风流才子》、历史剧《春秋出个姜小白》《曹操父子》《三院禁约碑》《吕不韦》、现代戏《阿 Q 与孔乙己》、小剧场话剧《福兮祸兮》、改编自美国剧作家尤金·奥尼尔的《榆树古宅》等，熔铸了创作者对历史、社会、现实、人生的深刻思考，意蕴丰厚，韵味隽永，是超越了功利性的艺术创作，同时也是 90 年代河南戏剧创作的重要收获。轻喜剧《风流才子》以清新、细腻、雅致的艺术风格成为 90 年代新编古装戏的亮点，先后获得文化部第三届文华新剧目奖、河南省文学艺术优秀成果奖、文化部"金三角"交流演出优秀剧目奖，被文化部作为演出超千场剧目向全国基层剧团推荐移植。其他剧目在不同届别的河南省戏剧大赛中均获得金奖、优秀剧目奖等，代表了 20 世纪 90 年代河南戏剧创作的艺术水平。

20 世纪 90 年代，影响中国戏剧舞台创作的，还有政府奖——文化部"文华奖"、中宣部"五个一工程"奖，以及省戏剧大赛、省"五个一工程"奖、省文学艺术优秀成果奖等奖项的设立。这些奖项的设立，对市场经济疲软中的艺术创作不啻是一针兴奋剂。夺奖的动力和目标，不但促进了剧团创作生产的积极性，激发了戏剧艺术家的创作激情，而且也大大促进了舞台综合表现力的提升。科技的发展使河南戏剧的舞台样貌发生了根本性的变化，舞台面貌一改过去的"土、粗、俗"，在保持以往风格特色的基础上，向"雅、精、深"的方向迈进。《风流才子》《红果，红了》《王屋山下》《都市风铃声》能够走向全国，出色的二度创作和舞台呈现功不可没。

概言之，20 世纪 90 年代的河南戏剧，尽管在市场经济大潮的冲击下有无法抗拒的危机，有无可奈何的妥协，有图谋生存的"急功近利"，有始终未能问鼎大奖的困惑压力，但同时亦有对传统优势的继承发扬，有对功利的超越和对艺术理想的坚守，并展现出努力追赶全国戏剧创作步伐的积极姿态，整体的走向仍然是稳步蓄势，砥砺前行。正因为此，才有了 21 世纪河南戏剧的强势崛起和走红全国。

（四）进入 21 世纪以来的历史突破与整体崛起

2000 年，对河南戏剧来说是具有历史突破和重大转折意义的一年。这一年，现代豫剧《香魂女》在第六届中国艺术节上获得大奖，填补了此前多年河南在国家级艺术赛事中

无缘大奖的空白,并由此奏响了河南戏剧 21 世纪崛起的号角。此后,河南戏剧冲破了困扰多年的瓶颈束缚,以"一发不可收拾"的姿态昂然挺进中国戏剧舞台,新戏不断,力作频频。豫剧《程婴救孤》《常香玉》、越调《老子》、话剧《红旗渠》、豫剧《焦裕禄》《重渡沟》,相继获得第七至十二届中国艺术节文华大奖,实现了"文华大奖"的六连冠,这在全国是独有一份。与此同时,豫剧《程婴救孤》、舞剧《风中少林》、豫剧《铡刀下的红梅》《清风亭上》《香魂女》《常香玉》、越调《老子》相继入选国家舞台艺术精品工程十大精品剧目或重点资助剧目,这份荣耀同样是独一无二。2001—2019 年,豫剧《香魂女》《铡刀下的红梅》《程婴救孤》《村官李天成》《常香玉》《苏武牧羊》、曲剧《飘扬的红丝带》、舞剧《风中少林》《水月洛神》、话剧《红旗渠》、豫剧《焦裕禄》《重渡沟》等作品先后获得中宣部"五个一工程"优秀作品奖或入选作品奖,在"曹禺戏剧文学奖"及其他各种全国性艺术平台上,河南也是屡获殊荣,惊喜不断,硕果累累。用中国戏剧家协会副主席、剧作家罗怀臻的话说,"河南的戏剧已经不是一个局部的繁荣,它已经在参与着中国戏曲的大循环,并且在整体上影响着中国戏曲的创作和发展"①。进入 21 世纪以来,河南戏剧真正进入了崛起繁荣期。

1. 创作观念的突破

进入 21 世纪后河南戏剧能够取得历史性的突破,最重要的原因是广大戏剧工作者创作观念的突破。首先是能够以现代观念观照题材。豫剧《香魂女》写改革开放中两代女人的精神觉醒、自我诘问和人性复归,其人物性格的多棱,价值判断的超越是非,思想力量的凝重隽永,在以往的河南现代戏舞台上不曾多见。豫剧《风雨故园》、曲剧《惊蛰》等,同样以现代观念透视女性在不幸婚姻中的挣扎、痛苦、觉醒,具有洞穿人心的思想力量。其次是以现代视角开掘题材。"红旗渠""焦裕禄"都是半个世纪前就进入艺术创作并被数度开掘过的题材。进入 21 世纪后的创作,创作者站在时代的高度,用现代视角重新审视,做出了具有突破意义的当代阐释。话剧《红旗渠》第一次把开掘的视角放到了红旗渠修建的决策者身上,以浓墨重彩的笔触,描写了以杨贵为首的林县县委领导层决策的艰难,面对问题和压力的委屈、纠结、决绝、担当,以及面对牺牲的泪水,以科学精神重新考量并直面历史和人生。视角的转换,使这个题材境界顿开,成为一部史诗性的历史佳作。豫剧《焦裕禄》在自然灾害和身体疾病对焦裕禄带来的困境和压力之外,增加了"政治环境"对其人格的考验,以此激发其深层的人性光辉,使其更具历史的厚重感。话剧《焦裕禄》将人们熟悉的英雄人物拉回到"世俗"地面,写焦裕禄作为下属、丈夫、战友、父亲、儿子的真挚情怀和真实内心,那些鲜为人知的细节和真实独特的内心流露,支撑起的是一个鲜活真实的"人",从另一个角度丰富、丰满了焦裕禄的形象,同样是现代视角观照既往题材的重要突破。豫剧《程婴救孤》,在当时"颠覆经典"的创作风潮中,立足于对原作"义"的强化和张扬,着力刻画程婴内心的痛苦和煎熬,实现了对传统的创造性转化。再次是以独特方式展开新的叙述。豫剧《香魂女》的舞台呈现,将写意、诗化风格做到极致,其极简、空灵的美学追求开河南现代戏之先河;豫剧《铡刀下的红梅》将"闪回"手法上升到结构意义,在有限的

① 罗怀臻、李红艳:《重新崛起中的中原戏剧——著名剧作家罗怀臻访谈》,《东方艺术》2005 年第 16 期。

时段内拉长、丰富了主人公的精神成长历程;豫剧《常香玉》以"心灵絮语"作为叙述手法,以老年常香玉对自己一生的回望作为展开方式,实现了不同时空的自由切换……这些现代艺术手段和叙事方式的使用,同样是创作者观念突破的结果。由此,进入 21 世纪后的河南戏剧从封闭走向开放,从传统走向现代,从乡土走向多元,故而能够实现突破,接轨全国,强势崛起,创造辉煌。

2. 体裁样式从单一到多元

20 世纪八九十年代,河南戏剧为全国所知的,基本都是现代戏,且多为农村题材的现代戏;代表河南到全国艺术平台上展示的,除《风流才子》等个别新编古装戏外,也几乎全部为现代戏。故而,河南戏剧在全国的影响力,几乎就是现代戏的影响力;全国戏剧界对河南戏剧的认识,基本就是对河南现代戏的认识。进入 21 世纪后河南戏剧的崛起繁荣,既体现出现代戏作为传统强项的优势和成就,也体现出"三并举"创作方针指导下的多元并存。河南的戏剧创作不再是现代戏一花独放,传统戏的整理改编、新编古装剧和现代戏一样成为创作热点,并取得了和现代戏一样令人惊喜的艺术成就。豫剧《程婴救孤》《琵琶记》《清风亭上》《三娘教子》、曲剧《新版·白兔记》等,代表了传统戏整理改编的新成就。这些剧目既保留了原故事的核心情节,又做了与时俱进的修改和创造,多成为演员的代表作和剧团的保留演出剧目。越调《老子》、豫剧《斗笠县令》《珠帘秀》《苏武牧羊》《玄奘》《魏敬夫人》《灞陵桥》《七星剑》等,代表了进入 21 世纪以来新编历史剧的创作成就。戏剧创作的"三并举"真正实现!

在常规的"三并举"戏剧之外,探索实验戏亦有突破。新版《白蛇传》、小剧场话剧《福兮祸兮》、小剧场豫剧《伤逝》等,构成 21 世纪初河南探索戏剧的景观。在 20 世纪 80 年代那轮先锋戏剧、实验戏剧的探索中,河南的探索只是关着门的实验,不为外人所知。而这一时期的探索、实验,不但获得了主流的认同,如它们均参加了政府主办的河南省戏剧大赛、河南省文学艺术优秀成果奖评选等活动,并获得了应有的价值认同;而且代表河南到全国甚至更广区域的戏剧平台上参与交流、对话,如新版《白蛇传》作为第七届中国少林国际武术节闭幕大戏及第十届亚洲艺术节参演剧目;《福兮祸兮》热闹京城,徐晓钟先生称赞它把小剧场戏剧推向了普通的观众群,某种程度上是在"挽救"日益走向怪圈的小剧场;《伤逝》先后参加"2011 全国小剧场优秀戏剧展演季""第二届当代小剧场戏曲艺术节""上海第三届小剧场戏曲节"等活动……尽管河南探索戏剧的数量还少,规模还小,但它毕竟代表着戏剧创作的一个重要面向,某种程度上也是一个地区创作活跃程度的一种表征,不可或缺。

进入 21 世纪后河南戏剧体裁样式的多元还表现在,除了戏曲,话剧、舞剧、歌剧、歌舞剧等其他艺术门类各有发展,均有突破。话剧方面,除了问鼎大奖的《红旗渠》,还有《百姓书记》《宣和画院》《焦裕禄》以及方言话剧《老汤》《老街》等可圈可点的优秀作品。一向弱势的舞剧在 21 世纪高调崛起,舞蹈诗《河洛风》、歌舞剧《清明上河图》、舞剧《风中少林》《水月洛神》《太极传奇》《关公》《精忠报国》,构成河南舞蹈的华彩篇章。其中《风中少林》跻身国家舞台艺术精品工程十大精品剧目,《水月洛神》获得中国舞蹈最高奖——荷花奖

金奖。民族歌剧《蔡文姬》《八月桂花开》，是进入 21 世纪后河南歌剧的突破和收获……以上这些，共同铸就 21 世纪初河南戏剧的花团锦簇，姹紫嫣红。

3. 题材类型的丰富多元

进入 21 世纪后河南戏剧繁荣的另一个标志是作品题材类型多样，内容涵盖面广，且各个题材类型都有佳作涌现。世俗生活伦理题材仍是优势，现代豫剧《香魂女》《惊蛰》《月到中秋别样圆》《游子吟》、曲剧《婚姻大事》以及古装戏《程婴救孤》《琵琶记》《新版·白兔记》《清风亭上》《三娘教子》等均属此类题材。因创作者观念的更新，这类传统题材显示出迥异于以往的气质和品格，对以往的乡土伦理、传统道德评判均有超越。真人真事的英模题材数量庞大，已然成为戏剧题材中最重要的一个类别。前文所提的《常香玉》《焦裕禄》《红旗渠》等，均是此类题材的典范之作。除此之外，《村官李天成》《女婿》《大爱无言》《抢来的警官》《天职》《尘封的军功章》《燕振昌》等，亦是此类题材中的优秀之作。革命历史题材在经历 20 世纪八九十年代的低迷冷寂后，在进入 21 世纪后再度成为热点，涌现出豫剧《铡刀下的红梅》《红菊》《红高粱》《山城母亲》、曲剧《信仰》等一批力作。这一时期的革命历史题材，呈现出如下特点：一是多取材于文学作品或话剧，如《红菊》改编自周大新的小说《左朱雀右白虎》，《红高粱》改编自莫言的同名小说，《山城母亲》改编自红色经典小说《红岩》，《信仰》改编自话剧《共产党宣言》……文学母体的丰盈和话剧的珠玉在前，使这些作品有了较高的起点。二是作品的主人公均以女角为主。性别的改变，使得这些革命历史题材的开掘角度与叙述方式较以往也有较大变化，从描写斗争的过程转向描写斗争中的"人"，多了感情、人情、温情，戏剧性、艺术性、可看性都大大增强。

随着文化在提升各地"软实力"中的作用得到普遍重视，地域题材的戏剧创作不断升温。是否和当地具有地缘之亲，成为很多地方题材选择的首要标准，由此诞生了一大批带有地域"标签"的地域题材。但真正优秀的地域题材作品，不但是与某地有地缘之亲，更要具有地域文化的内在神韵、人文特点和审美特质，如话剧《红旗渠》对故事所发生的林县太行山区的自然环境、人文环境以及红旗渠修建者群体精神气质的准确把握和再现；如方言话剧《宣和画院》对古都开封市井风俗、人文气息、古都神韵的传递；如越调《老子》、豫剧《玄奘》对中原圣贤文化的弘扬；豫剧《灞陵桥》对许昌"三国文化"的挖掘；豫剧《愚公》对太行山人山一般的毅力品格的礼赞……伴随着经济高速发展的道德危机，是社会现代化进程中非常突出的一个社会问题，并由此催生了一批剖析当代人格心理、拷问良知、呼唤诚信的社会问题剧，豫剧《都市彩虹》《清风明月》《王屋山的女人》、曲剧《啼笑皆非》等，均是道德危机中的良知拷问和诚信呼唤。进入 21 世纪以来，随着反腐败斗争的日渐深入，"清官戏"再度成为创作热点，且新编古装戏和现代戏"双管齐下"，一起发力。现代戏有《天职》《清风茶社》《七品青莲》《全家福》《泥笛泪》，新编古装戏有《斗笠县令》《陈蕃》《清吏郑板桥》《大清净臣窦光鼐》《监察御史韩愈》《九品巡检暴式昭》《张伯行》《天下清德》……戏剧淳风俗、宣教化的职能再次得到确认和强化。

总之，经过 20 世纪八九十年代的探索、徘徊、蓄势，到 21 世纪，河南戏剧呈现出观念新、创作丰、体裁广、题材宽、力作多、影响大的特点，实现了历史突破和整体崛起。那么，

是什么力量，成就了河南戏剧 40 年的崛起之路呢？

二、改革开放 40 年河南戏剧崛起繁荣的内因外缘

（一）人才队伍的整体崛起

人才是事业发展的核心要素、第一生产力。改革开放 40 年河南戏剧艺术的繁荣发展，得益于几代艺术创作人才的整体崛起。先说主创队伍。改革开放以后，河南戏剧的创作队伍，大致经历了两种发展、提升的路径。一部分是从剧团起步，后到院校深造；一部分是院校毕业，后回流到剧团。剧团的经历，使得他们熟悉艺术创作规律，熟悉舞台，熟悉剧种，熟悉演员；院校的熏陶，使他们的知识结构、理论素养、视野观念得到了不同程度的更新、提高和拓展。到 2000 年前后，这些创作人员差不多都进入了由量变到质变的爆发期。20 世纪 80 年代前后开始创作的一批剧作家，如孟华、姚金成、张健莹、齐飞、李学庭、孔凡燕、何中兴、冀振东、王明山、韩枫等，经过多年积淀，进入了创作的成熟期；而 90 年代进入创作队伍的贾璐、陈涌泉、杨林等，则显示出与前辈不同的文化准备和观念视野，同样在 21 世纪的舞台上大显身手。改革开放 40 年，河南先后有杨兰春、孟华、齐飞、贾璐、冀振东、姚金成、杨林、陈涌泉等 8 人 10 次获得“曹禺戏剧文学奖”；多人多次获得“文华剧作奖”。导演方面，代际更替特征明显。20 世纪 80 年代，以杨兰春、陈新理、袁文娜、罗云等前辈为中坚力量；进入 90 年代，因为队伍的青黄不接，河南的戏剧创作，特别是重点剧目的创作，一度依赖外来的导演力量，如《风流才子》《吵闹亲家》《红果，红了》《王屋山下》《都市风铃声》《老子・儿子・弦子》《阿 Q 与孔乙己》等，均是外请导演执导或主导；而进入 21 世纪以来，以李利宏、张平、李杰、丁建英等为代表的新一代导演艺术家，在河南的戏剧舞台上大显身手。河南获得中国艺术节“文华大奖”的剧目，从编剧到导演，基本实现了“自主制造”。河南的编导艺术家不仅在河南的舞台上展现精彩，而且还多次参与到全国其他省份的戏剧创作，在全国各地的舞台上挥洒才情，形成了进入 21 世纪以来特色鲜明、实力强劲、众人瞩目的“河南剧作家群”“河南导演艺术家群”现象。改革开放 40 年河南戏剧的崛起之路中，他们是起核心作用的决定力量。

再来说表演人才队伍。改革开放初期，被禁锢已久的古装戏开放，戏曲成为炙手可热的“热门”行业，戏曲学校招生的场面可用“火爆”形容，录取几乎是百里挑一，成材率很高。即使在 20 世纪八九十年代遭遇了一部分人才的流失，但队伍的“元气”没有受到太大损伤。经过 20 世纪八九十年代老一代表演艺术家的传帮带，加上一定的舞台历练，到 2000 年前后，这批演员已经从 80 年代的青涩期进入艺术创造的黄金期、成熟期，以整体崛起的姿态，完成了河南戏剧舞台上表演艺术的代际更替，成为各个剧种的代表性领军人物，如豫剧的李树建、汪荃珍、李金枝、王惠、贾文龙、王红丽、孟祥礼、魏俊英，曲剧的方素珍、刘青、杨帅学、刘艳丽，越调的申小梅、魏凤琴，话剧的吴广林……从 1986 年汤玉英为河南获得第一朵“梅花”，至 2017 年第 28 届，河南共有豫剧、曲剧、越调三个剧种 26 人 28 次获得

梅花奖(其中李树建、王红丽是"二度梅"获得者),这个数字在全国也是遥遥领先的。从1991年文化部文华奖设立开始,共有13人17次获得"文华表演奖"……从全国的范围来看,河南表演艺术的队伍也是壮大的、出色的。演员是戏剧艺术的物质载体,是创作意图的体现者,是和观众面对面的交流者,40年河南戏剧的崛起繁荣,与这支表演艺术家队伍密不可分。

(二)良好优裕的生存环境

改革开放40年,河南戏剧的崛起繁荣,是天时、地利、人和的共同造就。如果说开放的时代是天时,整体崛起的队伍是人和,那么,宽松的氛围、优厚的政策、有力的措施,则是河南戏剧发展的独有"地利"。种种因素相互作用,相互促发,才成就了新时期河南戏剧艺术的崛起之路。

1. 政策春风

河南是戏剧大省,戏剧作为河南最重要的艺术品类,一直是河南进行文化建设的有力抓手。对戏剧事业的重视和支持,在河南有着一以贯之的传统。20世纪50年代,在现代戏受挫、河南豫剧院三团的存留受到普遍质疑时,是河南省委领导的亲自过问关心,使三团度过了历史上最艰难的探索期,保住了这个后来名震全国的现代戏"红旗剧团"。改革开放后的80年代中期,戏剧遭遇"危机",普遍陷入不景气,河南文化主管部门,"为提倡戏剧革新,提高艺术质量",同时也为了"探讨戏剧艺术在新时期出现的新问题",适时举办了河南省首届戏剧大赛,以政府组织赛事活动的方式,激发主创人员和剧团创排新戏的积极性,希望能"用竞赛的形式,推动快出人才多出好戏,促进戏剧事业进一步的发展和繁荣"。① 事实证明,大赛确实为处于低谷的河南戏剧带来了一线生机,20世纪80年代唱响全国并成为豫剧经典的《倒霉大叔的婚事》,以及这一时期河南戏剧的优秀作品《十五的月亮》《西湖公主》《拾来的女婿》,还有后来成为新时期豫剧新传统的《情断状元楼》,都是这届戏剧大赛的成果。值得一说的是,这项赛事活动并没有仅仅成为拯救危机的"权宜之计",而是作为一项常设性赛事活动延续了下来,三年一届(中间一度改为两年一届,从2005年第十届开始又改为三年一届),至今已经延续了33年,成功举办了14届,成为河南戏剧活动的品牌赛事,为新时期河南戏剧的繁荣发展搭建了交流、学习、研讨的平台,对河南戏剧事业的发展起到了巨大的推动作用。河南历届参加全国艺术活动的备选剧目,均是通过这个平台推选出来的。

进入20世纪90年代,市场经济的冲击,使稍有回暖的河南戏剧再遭冰霜。1992年,在纪念毛泽东《在延安文艺座谈会上的讲话》发表50周年之际,由河南省委批准设立、省政府颁发的省级文学艺术大奖——河南省首届文学艺术优秀成果奖隆重颁奖。首届评选涵盖了从1982年1月1日到1991年6月30日十年之间的作品,涵盖戏剧、文学、影视、

① 河南省文化和旅游厅:《河南省文化和旅游厅关于举行全省第一届戏剧大赛的通知》,见《河南省第一届戏剧大赛资料汇编》,1985年。

音乐等 14 个门类,其中戏剧类共有 6 部作品获奖,分别是豫剧《风流才子》、话剧《劳资科长》、豫剧《儿大不由爹》《焦裕禄》(开封市豫剧团演出)、越调《吵闹亲家》以及戏曲故事片《倒霉大叔的婚事》。这个奖项的设立,既是一种奖励,更是一种姿态,表明了河南省委、省政府对文艺事业的高度重视,给广大文艺工作者极大的激励和信心。从全国范围看,当时由政府设立的省级文艺大奖,河南是当之无愧的先行者。全国性文艺奖项"文华奖"的设立,也仅仅早此一年。河南省文学艺术优秀成果奖同样作为一项常设性奖项保留了下来,2021 年已开启第七届评选工作,对河南艺术事业的繁荣、发展起到巨大的促进作用,是新时期河南文学艺术活动中的一个重要奖项。

进入 21 世纪之后,具有传统优势和丰厚底蕴的河南戏剧,再度成为建设"文化大省""文化强省"的有力抓手。2010 年,时任河南省委书记卢展工到省直豫剧院团调研时,说了一番话:"豫剧是河南一张璀璨的文化名片,在全国都有很大影响……如果剧团发展不好,那我们就对不起河南人民。"①在他的直接关心和过问下,河南省直艺术表演团体解决了长期以来困扰剧团发展的资金问题,不但解决了工资待遇,而且还通过企业捐助、社会赞助等办法,获得了一定的艺术发展资金,还一定程度上改善了剧团的硬件设施建设。在这种精神行为的感染带动下,一些地市也积极效仿,解决了当地剧团生存、硬件建设和艺术生产的诸多问题。当时,全国不少艺术院团转制改企、风雨飘摇,河南对艺术表演团体的政策倾斜就像一场及时雨,不但使全省的戏曲队伍和戏曲力量得到有效保存,而且为已经"高速"奔跑十年的艺术创作添了把柴,加了把火,进行了有效的能量添加和力量助推,使得河南的艺术创作依然能够匀速前行,没有出现长时间"高强度"运行后的疲软无力。2010 年 12 月,河南省委、省政府又隆重表彰"全国性文艺新闻出版大奖"获得者,对广大文艺工作者而言无疑又是巨大的激励。果然,在接下来 2013 年、2016 年的第十届、第十一届中国艺术节上,话剧《红旗渠》、豫剧《焦裕禄》续写了 21 世纪河南戏剧的辉煌。

从 2013 年起,河南又拿出 1 000 万元,面向省直艺术表演团体设立艺术创作扶持资金,支持重点剧目的创作,成为走在全国前列的示范者。从 2016 年开始,在 1 000 万元的基础上,又增加"河南省扶持艺术传承创新发展专项资金"3 000 万元,受惠对象也扩大至全省所有艺术创作单位……

可以看出,改革开放 40 年的河南戏剧,始终是在政府的高度重视和政策的春风沐浴下发展前行的。"好风凭借力,送我上青云",这是河南戏剧能够取得辉煌成就的前提保障。

2. 有效机制

戏剧艺术繁荣最重要的标志之一,就是创作的繁荣。而以赛事促繁荣,已被实践证明是一项行之有效的措施。一次大赛,就是一次全省戏剧队伍的大集结、大练兵、大比武、大展示,能有效促进人才队伍的成长和艺术创作的繁荣。改革开放初期,河南的现代戏创作

① 陈茁:《文化发展需要全社会鼎力支持——宇通集团和天瑞集团向文艺院团捐赠签字仪式侧记》,《河南日报》,2010 年 7 月 29 日头版。

能够优势不丢、势头不减,得益于有关部门连续举办的两届全省现代戏调演。20世纪80年代中期开始设立的全省戏剧大赛、21世纪初期创办的黄河戏剧奖,更是两项综合性的戏剧赛事,不仅设置了从剧目到编剧、导演、音乐、舞美等所有门类的单项奖,而且为组织创作生产的文化部门设置了组织工作奖,实现了创作生产环节奖项的全覆盖。因此,它所调动起的,一定是从组织、创作到生产各个部门的积极性、创造性。而30余年锲而不舍的坚持,也造就了这种良性状态的稳定持久。

以河南省戏剧大赛为龙头,不断完善机制,优化措施,多管齐下,共同发力,是河南戏剧在崛起路上一路坚实走来的强力依托。从2006年开始,增设河南省县(区)级暨民营文艺团体戏剧大赛,和河南省戏剧大赛(省市级)错年份举行,三年一届。这种将省市级和县区级分开评比的机制,既立足于省市院团和基层院团不同的职能定位,又为基层院团提供了展示自我、参与竞争的平台,同时也避免了基层剧团和省市级剧团同台竞技、同一衡量标尺带给他们的不公和挫败感,做到了省、市、县(区)三级联动,专业、业余兼顾,各级别、各层次的全覆盖,极大地调动了基层剧团的创作积极性。禹州市豫剧团、渑池县曲剧团、新郑市豫剧团、陕县蒲剧团、太康县道情剧团、项城市豫剧团等,都是创作非常活跃的基层院团,在大赛中屡次争金夺银,有些作品还达到了较高的艺术成就。如禹州市豫剧团的《青山情》获得全国"映山红"民间戏剧节金奖;方城县豫剧团的《辣椒庄的喜事》、安阳县豫剧团的《大爱无言》获得河南省文学艺术优秀成果奖;范县四平调剧团的《石磨的婚事》、三门峡陕州区蒲剧保护传承中心的《姚崇辞官》获得河南省"五个一工程"奖;渑池县曲剧团的《大山的儿子》参加全国基层院团会演;项城市豫剧团的《农家媳妇》《农家嫂子》分别被拍成电影,成为近几年农村院线的"人气"片……可以说,以河南省戏剧大赛和河南省县(区)级戏剧大赛为龙头的、常态化、规模化甚至品牌化的竞争机制,成为新时期以来河南繁荣戏剧创作、促进戏剧发展的有效推手。

2002年,由河南省文联、河南省戏剧家协会主办的黄河戏剧奖应运而生,每两年一届。从第四届起升格为黄河戏剧节,并实行开门办节,吸纳兄弟省、市、自治区院团参与,加强与全国戏剧界的交流互鉴,取得了良好效果。黄河戏剧节始终秉承"推出新人新作、培育名家精品、加强区域交流、促进戏剧发展"的办节宗旨,在评审办法、办节理念和组织形式等方面不断创新,坚持评奖与促进艺术生产相结合、评奖与改善戏剧生态相结合、评奖与落实文化惠民政策相结合,突出专业性,扩大覆盖面,成为提升河南戏剧发展水平的重要抓手和平台。戏剧节期间还举办黄河戏剧论坛、河南戏剧高端人才培训班等活动。如今黄河戏剧节已成为立足河南,辐射黄河流域,在全国具有较大影响的区域性戏剧赛事。

除了综合性的戏剧大赛,河南文化主管部门针对创作的不同环节、不同面向,还有针对性地开展了许多专业性、行业性的比赛、评奖活动。如从20世纪80年代开始,就狠抓"一剧之本"的剧本创作,并形成了一套行之有效的"抓"法,通过召开创作笔会、全省剧本分析会、河南省新剧本评奖活动、《河南戏剧》年度优秀剧本评选等活动,发现作品,推出人才。对看准的题材,反复研讨,一抓到底。如南阳作者冀振东创作的现代戏《风流小镇》,

开始由邓州市豫剧团排练,后参加河南省新剧本评奖,被评为一等奖,并由专家推荐给河南省豫剧三团,这就是后来获得"文华新剧目"奖,并成为新时期河南戏剧重要作品的《红果,红了》。

从1999年起,河南省文化和旅游厅将剧本征集和评奖活动规范化、常态化,开始设立河南省剧本征集评奖活动,每两年一届,后改为三年一届,至今共评选了八届,评选出了一大批优秀的剧本。如1999年第一届评选出的《香魂女》《刘邦与萧何》《宣和画院》《榆树古宅》等,后来均成为河南戏剧舞台上的精品佳作。《香魂女》剧本获得了曹禺戏剧文学奖,《宣和画院》获得田汉戏剧奖剧本一等奖。同时,评奖也发现了一些虽不成熟,但有潜力、有价值的题材,有些剧本经修改后,走向更高更远。如2001年获得剧本三等奖的《霸王别姬》,经作者杨林进一步修改,获得曹禺戏剧文学奖,并花开墙外,由广西京剧团排演。2003年获得剧本提名奖的《谁是谁非》,经作者王明山修改后,更名为《啼笑皆非》,成为曲剧现代戏中的一部佳作……经过20多年的用心经营,河南省剧本征集和评奖活动,已然成为编剧专业普遍认可的一个权威艺术活动。2010年,黄河戏剧奖也开始增设戏剧文学奖,与曹禺戏剧文学奖对接,每两年一届,至今已成功举办五届。该奖项的设立,旨在促进"一剧之本"戏剧文学创作,从根本上提升戏剧创作的质量和品位。先后推出了一批优秀剧作,如《红旗渠》(获曹禺戏剧文学奖)、《焦裕禄》(获曹禺戏剧文学奖提名奖)、《苏武牧羊》等,对促进河南省戏剧事业的健康发展与持续繁荣,起到了积极的推动作用。

加强队伍建设,推进青年戏剧人才稳步成长,一直是河南文化、文艺主管部门明确且自觉的认识。早在1982年,河南省文化局就举办了全省规模的河南省戏曲青年演员会演,有14个剧种的600余名青年演员参加了演出,是对河南青年戏曲演员队伍的一次全面检阅和发现。20世纪八九十年代,这批青年演员在河南戏剧舞台上大显身手,成为中流砥柱。1999年,为加快人才梯队建设,为戏曲发展储备后备力量,省文化和旅游厅设立创办了河南省青年戏剧演员大赛,并发展成为一项常设性赛事活动,至今共举办九届。每届参赛选手平均达百人,众多演员通过这个平台脱颖而出,成为各个剧种、各个行当的领军人物。如首届大赛获得一等奖的十位演员中,成长起杨红霞、金不换、刘晓燕、田敏、申小梅等五位"梅花奖"获得者。河南省文联、河南省戏剧家协会于21世纪初创办的河南省戏曲红梅奖大赛,已连续举办11届,成为推动人才成长的又一股动力。

进入21世纪,河南在戏剧人才培养方面,力度更多,举措更细,起点更高。2009年,与中国戏曲学院联合举办了首届"豫剧本科班",在地方戏剧种中首开本科班的先河。四年后,以这批学生为主体,成立了河南豫剧院青年团。如今,这批青年演员已经在河南戏剧舞台上担当重任,其中刘雯卉、吴素真还获得了中国戏剧"梅花奖"。紧接着,又依托中国戏曲学院相继开设了"河南曲剧本科班""河南越调本科班",如今这两批学生均已学成归来,成为河南戏剧舞台上的又一股生力军。还有,自2012年以来,在省委宣传部、省文化和旅游厅的主持下,河南省京剧院先后举办了多次集体拜师活动,共有31名优秀青年演员、演奏员分别拜在尚长荣、李祖铭等22位京剧名家门下。这些毕业于中国戏曲学院、上海戏曲学院的演员、演奏员,在名家的"传帮带"引领下,异军突起,一枝独秀,生机勃勃。

新时期河南对戏剧人才的培养是多渠道、多面向的。20 世纪 80 年代,依托河南省戏曲学校,曾连续举办了 19 届导演训练班。进入 90 年代以来,各种形式的艺术创作培训班从无间断,如 1999 年,委托中国艺术研究院在京举办"河南编导培训班";2010 年,在广州举办"河南省编导及艺术管理人员培训班"……从 2011 年开始,每年拿出 300 万元,对素质好、有潜力、有前途的年轻编剧、导演、作曲、舞美、演员分批送进艺术高校进修培训,使这项人才培育工程更加长远化、系统化。针对有成就的艺术家,从 2011 年起,实施河南艺术名家推介工程,对其进行集中研讨、宣传、推介;从 2015 年,又增加了河南青年艺术人才扶持计划,和名家推介工程彼此呼应,相辅相成,成为河南实施人才工程的一张名片。河南省文联、河南省戏剧家协会从 2017 年开始连续举办河南省戏剧高端人才编剧、导演培训班,加快河南戏剧人才梯队建设,着力打造一支高水平、有情怀、敢担当的戏剧创作队伍。可以说,在人才培养上,河南既着眼未来,更脚踏实地,措施得力,成效显著。时任文化部副部长董伟在全国艺术工作会议上,曾特别提到河南艺术人才培养工作做得扎实、有效。

3. 良性生态

改革开放 40 年河南戏剧的崛起繁荣,不可忽视的一个重要因素是观众和市场,它是戏剧创作生产链中的一个重要环节,缺了它,所谓的戏剧繁荣,就不是一个良性的生态。

著名作家李準曾说:"演戏、看戏之风,在中原乡村,成为全民性的娱乐活动,成为最重要的风俗民俗。"[①]改革开放之后,尽管人们面临的文化娱乐方式越来越多,但看戏听戏依然是最能抚慰百姓心灵的"首选"艺术样式。20 世纪 80 年代中期,戏曲陷入"危机",河南戏剧界却出现了一批热演的"叫座剧目",如曲剧《酷情》,豫剧《倒霉大叔的婚事》《家家都有本难念的经》等,形成冷寂中的一股"热流"。显然,这些世俗伦理的家庭戏,很对中原百姓的胃口,故而受到热捧。在这轮"危机"的低潮期,戏曲演出活动大幅减少,剧场冷清,市场萧条。然而,就在这种冷寂低迷中,一种民间的、新型的戏曲演出形式——戏曲茶楼开始蓬勃兴起,并旋即走红,形成河南文化消费中备受关注的"茶楼现象"。在戏曲茶楼火红的同时,一种更为自由、更为开放、更接地气的群众性自发演唱活动也如雨后春笋,遍地开花。公园、河边、广场、小院,随处可见。从开始的自发到后来的有组织、上规模,喜爱戏剧、享受戏剧成为中原百姓放飞心情、展示自我、享受生活的重要方式之一。而河南卫视《梨园春》的"戏迷擂台赛",更以"打造平民明星"的巨大诱惑把这种活动扩大化、普及化,最终实现了栏目提升、戏曲普及、观众培养等多重实效。

不要小看这些民间演唱活动,正是它们,在戏剧最不景气的时候,较好地保护了戏剧赖以生存的"水土",稳定和培育了观众队伍,起到了固本稳根的作用。进入 21 世纪之后,戏剧观众逐渐开始向剧场回流,买票看戏成为城市人的自觉意识;而政府方面,则通过舞台艺术送农民、中原文化大舞台、精品戏剧进校园等惠民形式,让更多的优秀舞台艺术作品惠及广大观众,培育观众,活跃市场。2015 年,全省共组织"舞台艺术送农民"演出

① 孙荪:《风中之树——对一个杰出作家的探访》,人民文学出版社 2002 年版,第 152 页。

3 043 场;同时选定 175 部获省级二等奖以上的优秀剧目在全省 60 个"中原文化大舞台"演出 500 余场……获奖的精品剧目,得以走向更多的基层观众。

有人把观众视为戏剧的"三度创作",有了他们的参与,才构成戏剧创作生产的完整链条。创作力、影响力、辐射力兼具的河南戏剧,才标志着它真正的辉煌和崛起。

(三)理论、实践的双驱互动

理论和实践犹如车之两轮,鸟之双翼,缺一不可。改革开放 40 年河南戏剧创作的崛起和繁荣,一定伴随着理论的活跃和繁荣。改革开放之后,伴随着思想解放的春风,国外的学术思想潮水般涌入,对传统的创作观念形成冲击;各种新的艺术门类的兴起,对戏剧的生存也形成挑战。在时代变革的交汇点,传统戏曲面临着诸多新的问题,亟待理论的介入和参与,研究戏剧的机构和阵地应运而生。1980 年,河南省戏曲工作室创办了戏剧理论刊物《戏曲艺术》(后改名为《地方戏艺术》《东方艺术》);河南省文联在 20 世纪 60 年代《奔流·戏剧专刊》的基础上,创办了《河南戏剧》。这两本刊物均成为新时期发布戏剧理论成果和戏剧作品的重要阵地。1983 年 9 月,"河南省戏曲工作室"更名为"河南省戏剧研究所"(20 世纪 90 年代后,又先后更名为河南省艺术研究所、河南省艺术研究院、河南省文化艺术研究院)。从"工作"到"研究",由"戏曲"到"戏剧"到"文化艺术",工作性质和研究领域都发生了明显的变化,理论在艺术创作中的地位得到提升,作用得到重视。此后,以河南省戏剧研究所为核心,在全省形成了一支理论研究队伍。为促进戏剧理论评论工作,2010 年,河南省文联、省戏剧家协会在创办黄河戏剧奖·戏剧文学奖同时,创办了黄河戏剧奖·理论评论奖,这是戏剧理论评论领域的常设奖项,推出了一批对创作实践具有理论指导意义的文章。

新时期河南戏剧理论的研究,是带着对现实的诸多疑惑和解决问题的渴望而展开的,因而,带有"巡诊问药"的强烈现实针对性。如 20 世纪 80 年代,陷入"危机"中的戏剧有些慌不择路,"否定传统"和"全盘西化"两股极端思想影响广泛。很多"改革"步子迈得过大,将戏曲改得"面目全非",远离本体。河南省戏剧研究所就此召开了诸多形式的学术研讨会,如 1985 年《地方戏艺术》编辑部和中国艺术研究院戏曲研究所联合举办的"地方戏学术讨论会",围绕"戏剧危机"展开了讨论和争鸣,就地方戏的生存现状、观众审美心理、戏曲兴衰规律、继承和创新的关系等展开了广泛研讨。1986 年,"第二届地方戏学术研讨会"的话题围绕"叫座剧目"展开。1989 年的"豫剧艺术发展战略研讨会"更是从剧目创作、观众心理、戏剧教育、人才建设、剧团改革等各个方面全方位展开,对河南的戏剧创作产生了积极的影响。

20 世纪 80 年代中期,以中国艺术研究院为龙头,全国自上而下开始编修"十大志书",这是一项艰巨、浩繁的宏大工程,但也是集结力量、锻炼队伍的绝佳机会。河南的戏剧理论研究队伍由此得到了历练、提升,并在 20 世纪八九十年代陆续奉献了一批理论研究成果,除了《中国戏曲志·河南卷》《中国戏曲音乐集成·河南卷》《中国曲艺志·河南卷》《中国民族民间舞蹈集成·河南卷》等基础性成果,在资料的搜集、挖掘、归纳、盘点的

过程中,由志到史、由史到论,还衍生了一大批边缘成果,如《豫剧唱腔音乐概论》《豫剧艺术总汇》《中国豫剧》《中州戏曲历史文物考》《戏剧:现状与未来》《论戏曲观众》等。这一时期,《中国当代戏剧文学史》《中国当代戏剧文学研究》等成果的问世,也是河南戏剧理论界对全国戏剧理论的重要贡献。

立足实践、关注实践,密切结合实践开展理论研究,是河南戏剧理论研究一个突出的特点。河南的戏剧理论研究,少有从理论到理论的概念阐释,而是多从现象、现状、问题入手,带着对现实问题的思考去展开话题,进行分析。进入 21 世纪之后,河南戏剧理论的重要收获,大多是对实践长期关注、思考、研究的成果,如专著《樊戏研究》《豫剧文化概述》《河南曲艺史》,国家社科基金课题"河南戏曲现代戏研究""我国曲牌体剧种音乐与当代创作研究——以河南地方戏为例""新时期河南剧作家群研究"等,以及大量的艺术家个案研究。即使是带有学科建设意义的《中国戏曲观众学》,也同样是一部"立足学科,面向实践"[①],既具备学科的完整体系,也有坚实内核和丰满血肉的理论力作。近几年河南获得全国性文艺评论奖的《当代戏剧创作的三个命题:尊重传统、重塑经典与跨文化交流》《戏剧创作地域题材应降温》《论戏曲批评的"非戏曲化"倾向》等,均是对现实问题的敏锐发现和深入发掘,体现出新一代评论工作者对这一学风的继承和发扬。

河南戏剧理论对实践一以贯之的关注,使之在面对现实问题时,能够有的放矢,有效发声。特别是在针对具体作品的分析研讨中,理论与实践的双驱互动作用,更为明显。进入 21 世纪以来河南戏剧获得全国性大奖的剧目,无一不凝聚着理论的智慧和指导;改革开放 40 年河南戏剧创作的繁荣,始终伴随着理论的参与和同行。

改革开放 40 年的河南戏剧,走过了一条从复苏、回归,到多元蓄势,再到历史突破的崛起之路。其领先全国的辉煌成就,由几代戏剧人共同书写。回眸历史,既感慨欣喜,又不无忧思。在经历了 21 世纪头 20 年的快速发展、"高能"释放后,河南戏剧后劲乏力、创作功利等问题已然显现。这些都不是宽松的环境、丰厚的资金能够解决的。回顾是为了发展,在获得满足的同时,更要汲取经验,获得认知,并将其化为继续前行的力量。如此,才是回望的真正意义。

① 郭汉城:《一部有价值的学术著作——评〈中国戏曲观众学〉》,《艺术百家》2007 年第 5 期。

近现代上海文人、曲社与高校戏曲的发展

摘　要：文人、曲社、高校之间，存在着千丝万缕的联系，三者之间的主从地位，随着时代发展不断变化，最终高度融合。文人重视戏曲艺术教育，从事戏曲文化活动、推动戏曲学科发展、支持戏曲学校建设；曲社作为文人"礼乐自任"的一种形式，成为文人、艺人沟通的桥梁，曲师、曲友和高校曲社，产生了广泛的社会影响，营造出良好的戏曲传习环境；文人、曲社、高校，三者形成良性互动，共同推进戏曲市场的繁荣和传统戏曲的现代化、本土化转型。

关键词：文人；礼乐自任；高校曲社；戏曲发展

近现代以来，伴随着上海戏曲教育的专业化、综合化，文人、曲社和高校之间逐渐形成了相互影响、相互促进的关系，三者之间的主从地位在时代激荡与政策变革中不断变化：晚清民国年间，以文人"救亡图存、礼乐自任"为主，曲社繁荣为表征，表现在戏剧戏曲类杂志、报纸的创办和曲社的激增，此外，文人还推动戏曲进入中小学课堂、参与筹建戏曲学校，并声讨裁撤"上海市立实验戏剧学校"，为戏曲艺术的保护和传承做出巨大贡献。"1949 年前后在全国各地逐渐开启的'戏改'运动，完全改变了戏曲的格局。"[1]20 世纪 50 年代以后，伴随着戏曲剧种的划分、院团体制与戏曲理论思想的发展，昆曲在戏曲中的特殊地位逐步淡化，文人阶层主导的曲社、曲集等民间活动被边缘化，戏曲传承的重任，逐渐转移到专业昆曲院团和演员身上。20 世纪 80 年代以后，政府支持下的戏曲训练班、戏曲高校人才开始崭露头角，凭借戏曲现代戏、新编历史剧等现代戏曲作品繁荣文化市场，文人对戏曲艺术的影响力开始回归。进入 21 世纪以来，伴随着艺术学科体系的完善，尤其是戏曲本科班的设立，新兴知识分子与曲社活动（包括高校曲社）、戏曲教育的联系日益紧密，三者在互动中共同完善传统戏曲的现代化发展，推进戏曲艺术的本土化转型。

＊黄钶涵（1991— ），华东师范大学博士生，专业方向：元明清文学。

【基金项目】本文为国家社科基金艺术学重大招标项目"新中国成立 70 周年戏曲史·上海卷"（19ZD04）阶段性成果；2019 年上海市学校艺术科研重点项目"传统昆曲入校园——高校昆曲教学暨曲社活动的开展与思考"（HJYS-2019 - A01）阶段性成果。

① 傅谨：《20 世纪戏曲现代化的迷思与抵抗》，《戏剧艺术》2019 年第 3 期，第 1—17 页。

一、文人重视戏曲艺术教育

在戏曲发展的过程中，文人起到了决定性作用，元代杂剧因文人的参与而兴盛，明代曲唱由文人的参与而规范，清代传奇因文人的创作而丰富。近代以来，伴随着"废科举，兴学堂"的革命浪潮，各类大、中、小学开始出现，传统文人也逐渐向现代知识阶层转变。受到西方思想影响的知识分子，不再将求取功名作为人生目标，转而在民族危机中奋发图强，投身于救亡图存、启发民智，致力宣扬科学知识和民主思想，希望通过建设实业、改革教育推动社会进步。

进入 20 世纪，主张民主思想的文人开始关注传统戏曲改良，他们一方面提高戏曲的地位，一方面推动戏曲内容的革新。1902 年，梁启超发表传奇《劫灰梦》，揭开了近代"戏剧改良"的序幕。1904 年，陈独秀发表《论戏曲》，认为戏曲从业人员不分高低贵贱，应该"把戏子和文人学士，一样看待"[1]，应该剔除传统旧戏中怪力乱神、淫词艳曲的内容，结合西方技术，演出有益风化的好戏。同年 11 月，柳亚子在《二十世纪大舞台发刊辞》中明确呼吁"戏曲改良"。在这一思想大背景下，戏曲艺术以游艺课、国乐课、古乐曲的形式进入教育体系。

最早将戏曲纳入新式学堂教育的，是江苏宜兴曲家童斐（1865—1931）。1907 年，童斐担任常州府中学的古文教员和学监，适逢物价降低，学费有所节余，学校根据教员的特长开设了图画、雅歌、军乐、柔术等游艺课程，其中雅歌，就是童斐在因缘际会下引入学校教育的昆曲课。根据 1921 年《申报》报道："查该校游艺课昆曲部系校长童伯章君所主持、军乐、国乐两部由教员刘天华君主持、成绩俱斐然可观。"[2]可知该校的国乐课程取得了较好的教育成果。鉴于教学实践的需求，1917 年，童斐发表《音乐教材之商榷》，直接提出将戏曲作为音乐教学内容："愚谓可就古人诗余及南北曲中，选择用之。"[3]同一时期，蔡元培在就任南京临时政府教育总长时，宣布《对于教育方针之意见》（1912），明确提出"世界观、美育主义二者，为超轶政治之教育"[4]，并在此后积极投身美育实践，于 1916 年聘请吴梅到北大讲"古乐曲"课，于"1918 年 6 月"改"北京大学音乐会"为"北京大学乐理研究会"[5]，特设"昆曲门"，正式将昆曲纳入大学课堂。

文化之传承，重在教育。民国以来，文人主要通过以下三个方面推动戏曲艺术教育：

1. 从事戏曲文化活动

文人从事戏曲活动，主要表现为创作传奇剧本、编创报纸杂志、参与曲社拍曲等，包括戏曲文学创作、艺术批评、演绎活动等实践与理论的多个方面。以编创戏曲类期刊为例，

① 三爱（陈独秀）：《论戏曲》，《安徽俗话报》第 11 期，1904 年（甲辰八月初一），"论说"版，第 2 页。
② 《纪五中之音乐大会》，《申报》1921 年 6 月 22 日，第 8 版。
③ 童斐：《音乐教材之商榷》，《江苏省立第五中学校杂志》第 5 期，1917 年 4 月 1 日，"艺术"版，第 7 页。
④ 蔡元培：《对于教育方针之意见》，见《蔡孑民先生言行录》，岳麓书社 2010 年版，第 95 页。
⑤ 陈均：《北京大学早期昆曲教育考述——以北京大学音乐研究会昆曲组为中心》，《戏曲艺术》2019 年第 3 期。

民国年间，文人以创建戏曲刊物、撰写戏曲评论，作为抒发情感、传播思想的主要渠道。1904 年 11 月—1949 年 10 月，上海地区创办的戏曲类期刊共计 31 种，其中沪剧专刊 8 种，越剧专刊 4 种，其余则为京昆期刊。影响力较大的有 1904 年柳亚子主编，陈去病、汪笑侬创刊的《二十世纪大舞台》；1912 年郑正秋负责，沈伯成主笔的《图画剧报》；1918 年王笠民主编的《歌场新月》；1926 年创刊的《罗宾汉》，先后由朱瘦竹、周世勋、詹禹门、汤笔花、王雪尘、邱馥馨、卢依影等人主编；1928 年朱瘦竹主编的《雅歌》；1931 年张古愚、刘慕耘、王者香主编的《戏世界》；1939 年魏绍昌主笔，樊迪民主编的《越讴》；叶峰主编的《申曲剧讯》(1940) 和《申曲日报》(1941)；1942 年赵景深、庄一拂主编的《戏曲》等。

此外，上海有关戏曲的期刊报纸，还有作家李伯元主编的《游戏报》(日刊，1987.6.24—?)、《世界繁华报》(日刊，1901.5—1910.3)，晚清秀才高太痴主编的《消闲报》(日刊，1897.11—?)，民主政治家冷御秋主编的《剧报》(1912—?)，京剧评论家冯叔鸾主编的《俳优杂志》(1914.9)，文学翻译家周瘦鹃主编的《先施乐园日报》(1918.8.9—1927.5.18)、《游戏世界》(1921.6—?)等。其他内容涉及戏曲的报刊更不胜枚举。这些期刊和报纸的主编、主笔，即便不是知名作家、文学家，也是有深厚文化功底的文艺工作者。艺术是敏感而富有感染力的，戏曲是传播先进思想的有力途径。刊物创作者们关注戏曲改良和演出新闻，通过戏剧评论、菊坛动态、伶人采访、流派特色、戏曲史料和理论研究等具体内容，为大众呈现出新思想和新理念，提升戏曲的思想内涵、社会地位和社会影响。

2. 推动戏曲学的独立

"自昆曲勃兴以来，讨论曲文、曲律、曲韵、曲唱、曲史的著述层出不穷，因此在'诗学''词学'之后形成了'曲学'，成为我国韵文之学的重要组成部分。"[1]吴梅诗、词、曲皆精，曲学造诣尤深，被誉为"近代著、度、演、藏各色俱全之曲学大师"[2]，他到北大讲学，在文科建制下始设中国戏曲史、词曲学、明清文学史等相关学科，标志着曲学脱离于文学而独立存在。吴梅创作有《顾曲麈谈》《词学通论》《曲学通论》《南北词简谱》《中国戏曲概论》《元剧研究》《奢摩他室曲话》《奢摩他室曲旨》等戏曲学专著，几乎凭一己之力开辟出词学、曲学、戏曲学、杂剧等学术研究领域。吴梅历任北京大学、东南大学、中山大学、光华大学、中央大学、金陵大学等校教授，所开设的课程也围绕曲学展开，比如曲学名著、曲律、曲选、北词校律、曲学通论、元明剧选、南北词简谱[3]等，勾勒出近代学术分科体系下的曲学研究范围。

吴梅致力传授曲学知识、从事戏曲理论研究。作为我国曲学的开山鼻祖，他不仅拓展出广袤的戏曲理论空间，还培养出一大批功力深厚的诗学、词学、曲学、小说学、民俗学等专业的理论人才，开一派之先河，为曲学的成熟和发展奠定了基础。吴门著名戏曲理论家如表 1 所示。

① 邹青：《民国时期校园昆曲传习活动的开展》，《文艺研究》2016 年第 1 期，第 105—114 页。
② 吴梅：《词学通论·曲学通论·诗学诗律讲义》，时代文艺出版社 2009 年版，前言页。
③ 王卫民编：《吴梅和他的世界》，河北教育出版社 2002 年版，第 73 页。

表1　吴梅弟子戏曲相关情况表①

吴梅弟子	任教学校	主　要　著　作	戏曲创作及活动
许之衡 (1877—1935)	北京大学 北京师范大学	《饮流斋说瓷》(1915 铅印) 《戏曲史》(不详) 《曲律易知》(1922) 《守白词》(1929) 《曲律通论》(1930,后附《声律学》) 《曲学研究》(铅印) 《戏曲源流》(不详) 《曲选》(国立北京师范大学讲义) 《中国音乐小史》(1930) 《中国国剧研究》(未见)	创作传奇《玉虎坠》(未见)、《锦瑟记》(未见)、《霓裳艳》(1922);搜集、整理、校订、精抄艺人演出曲本,称"饮流斋本"
蔡莹 (1895—1952)	圣约翰大学	《图书馆简说》(1922) 《元剧联套述例》(1933) 《中国文艺思潮》(1935) 《味逸遗稿》(1955,油印,三卷,分收诗词曲)	创作有杂剧《连理枝》,话剧《当票》,曾合而为《南桥二种》(1933),词稿《画虎集》
王玉章 (1895—1969)	同济大学 复旦大学 云南大学	《美术文》(1931) 《复旦大学中国文学系南北曲研究讲义(不分卷)》(1931) 《中国诗史讲义》(1934) 《元词斠律(上、中、下)》(1934) 《杂剧选》(1936) 《中国文学史概论》(1944)	创作《玉抱肚杂剧》(1928)、《歼倭杂剧》(未见)
任中敏(任讷) (1897—1991)	上海大学 南方大学 复旦大学 广东大学 (今中山大学) 大厦大学 (今华东师范大学) 东吴大学 (今苏州大学) 镇江中学 江苏省立栖霞乡村师范 四川大学 扬州师范学院	《散曲丛刊》②(1931) 《词曲通义》(1933) 《唐戏弄》(1934) 《词学研究法》(1936) 《新曲苑》(1940) 《中兴鼓吹选》(1942) 《元曲三百首》(1945,卢前重订) 《敦煌曲初探》(1954) 《敦煌曲校录》(1955) 《唐声诗》(1982) 《敦煌歌辞集总编》(1984)	

① 本表信息主要源自中国历史文献总库·民国图书数据库;民国时期期刊全文数据库(1911—1949);超星发现数据库;吴新雷主编:《中国昆剧大辞典》,南京大学出版社,2002 年;左鹏军:《晚清民国传奇杂剧考索》,人民文学出版社 2005 年版;左鹏军:《晚清民国传奇杂剧文献与史实研究》,人民文学出版社 2011 年版;徐中富:《程千帆沈祖棻年谱长编》,南京大学出版社 2013 年版;赵兴勤、赵韡:《钱南扬学术简谱》,《南大戏剧论丛》,2019 年第 15 卷,第 2 期。

② 《散曲丛刊》共 15 种,先后为:第一种《阳春白雪》、第二种《乐府群玉》、第三种《东篱乐府》、第四种《梦符散曲》、第五种《小山乐府》、第六种《酸甜乐府》、第七种《沜东乐府》、第八种《王西楼先生乐府》、第九种《唾窗绒》、第十种《海浮山堂词稿》、第十一种《秋水庵花影集》、第十二种《清人散曲选刊》、第十三种《作词十法疏证》、第十四种《散曲概论》、第十五种《曲谱》。

吴梅弟子	任教学校	主要著作	戏曲创作及活动
钱南扬(绍箕) (1899—1987)	浙江省立第四中学 (宁波) 浙江省立第六中学 (临海) 浙江省立第一中学 (杭州) 浙江大学文理学院 松江县立中学 宁波市立女子中学 绍兴县立中学 浙江省立杭州高级中学 浙江省立联合高级中学 浙江省通志馆 平湖县立中学 吴兴县立中学 浙江省立湖州师范学校 人民文学出版社 浙江师范学院 南京大学	《祝英台故事集》(1930) 《宋元南戏百一录》(1934) 《元明清曲选》(1936) 《梁祝戏剧辑存》(1956) 《宋元戏文辑佚》(1956) 《汤显祖戏曲集校点》(1962) 《中国戏剧概要(讲义)》(1964,与陈中凡合编) 《宋金元戏曲词语汇释》(1965,署名南京大学中文系戏曲研究室) 《永乐大典戏文三种校注》(1979) 《汉上宧文存》(1980,内容为1936—1979年的专题论集) 《元本琵琶记校注》(1980) 《戏文概论》(1981) 《南柯梦记校注》(1981)	1919年,考入北京大学后,学唱并粉演昆剧,擅长旦角戏;1946年秋,参与许雨香等人在浙江杭州发起的昆曲社"梅社";1983年8月,担任《中国大百科全书·戏曲　曲艺》编委,并撰写《宋元南戏》条目;1985年12月,担任"南戏学会"名誉会长;1986年3月,担任"中国昆剧研究会"名誉理事、"江苏省戏曲学会"顾问;1950—1985年,担任"中国民间文学研究会""昆剧传习所""江苏省昆剧研究会""江苏省民俗学会""中国韵文学会""中国古代戏曲学会"等多家研究机构顾问
俞平伯 (1900—1990)	上海大学 燕京大学 清华大学 中国大学 北京大学 中国社会科学院文学研究所	《冬夜》(1922) 《红楼梦辨》(1923) 《西还》(1924) 《剑鞘》(1924,与叶绍钧合集) 《杂拌儿》(1928) 《读诗札记》(1934) 《读词偶得》(1935) 注释《清真词释》(1948) 《红楼梦研究》(1952) 《脂砚斋红楼梦辑评》(1954) 《红楼梦八十回校本》(1958) 《唐宋词选释》(1979)	标点《浮生六记》(1924)、《三侠五义》(1925)、《陶庵梦忆》(1927);发起来熏社(1928)、谷音社(1935),建立北京昆曲研习社(1956);校订全本《牡丹亭》(1959)用以国庆十周年典礼公演;撰写《振飞曲谱序》(1981)
孙为霆 (1900—1966)	淮安中学 重庆沙坪坝中央大学 上海震旦大学 陕西师范大学	《壶春乐府》①(1964)	创作有《太平粉三杂剧》(1943)

① 《壶春乐府》,陕西师范大学,1964年7月铅印线装本,内收《壶春散曲》(即《巴山樵唱》《辽鹤哀音》)和《太平粉三杂剧》(即《断指生》《兰陵女》《天国恨》)。

续　表

吴梅弟子	任教学校	主　要　著　作	戏曲创作及活动
唐圭璋 (1901—1990)	六合县西门平民小学 江苏省立第一女子中学 中央军校 国立重庆中央大学 长春会计专科学校 东北师范学院 南京师范大学	校编： 《词话丛编》(1912) 《宋词三百首笺》(1934) 《南唐二主词汇笺》(1936) 编： 《全宋词》(1940) 《全宋词草目》(1940) 《辛弃疾》(1957) 《宋词四考》(1959) 《宋词互见考》(1971) 《全金元词》(1979) 《唐宋词简释》(1981) 《元人小令格律》(1981) 《宋词纪事》(1982) 《唐宋词选注》(1982，与潘君昭等合著) 主编： 《唐宋词鉴赏辞典》(1986)	参加"潜社"，刻印《潜社词刊》《潜社曲刊》；参与紫霞曲社、成都曲社；组织"如社"作词，并刻印《如社词钞》
王西徵 (1901—1988)	北京艺专 北京大学 辅仁大学 燕京大学 东北大学	《殷代矢射考略》(《燕京大学学报》，1950 年第 39 期)	为荣庆社筹资；协助筹建北方昆剧院；重排《葬花》曲谱，重谱《夜奔·水仙子》，改编《思凡》剧本
常任侠 (1904—1996)	南京国立中央大学 四川省立教育学院 北京大学 北京师范大学 中国佛学院 中央美术学院	《毋忘草》(1935) 《收获期》(1939) 《木兰从军》(1942) 《民俗艺术考古论集》(1943，编著) 《中国古典艺术》(1954) 《中印艺术因缘》(1955) 《汉代绘画选集》(1955) 《汉书艺术研究》(1955) 《东方艺术丛谈》(1956) 《佛经文学故事选》(1959) 《印度的文明》(1965) 《日本绘画史》(1978) 《印度与东南亚美术发展史》(1980) 《丝绸之路与西域文化艺术》(1981) 《中国舞蹈史话》(1983) 《常任侠艺术考古论文选集》(1984) 《海上丝路与文化交流》(1985) 《红百合诗集》(1994)	创作杂剧《田横岛》(1930)、《祝梁怨》(1935)、《鼓盆歌》(未见)、《劫馀灰》(未见)

续　表

吴梅弟子	任教学校	主　要　著　作	戏曲创作及活动
卢前 (1904—1951)	光华大学 成都大学 成都师范大学 河南大学 暨南大学 中国公学 南京中学 中央大学 国立音乐专科学校 国立礼乐馆 长春师范大学	《曲雅》(1931) 《霜崖曲录》(1931) 《散曲史》(1931) 《续曲雅》(1933) 《中国戏曲概论》(1934) 《词曲研究》(1934) 《明清戏曲史》(1935) 《北曲拾遗》(1935,与任中敏合订) 《元人杂剧全集》(1935—1936) 《明杂剧选》(1937) 《元明散曲选》(1937) 《明代妇人散曲集》(1937) 《唐宋传奇选》(1937) 《广中原音韵小令定格》(1937) 《曲韵举隅》(1937) 《中兴鼓吹》(1939) 《读曲小识》(1940) 《民族诗选》(1940) 《散曲集丛》(1941) 《乐章选》(1943) 《卢冀野散曲钞》(1943) 《中兴鼓吹抄》(1943) 《曲选》(1944) 《元曲三百首》(1945,与任中敏合编) 《全元曲》(1947) 《冀野选集》(1947) 《饮虹乐府》(1948) 《濠上斋乐府》(1948)	创作杂剧《饮虹五种》①(1931),昆曲《楚凤烈传奇》(1938)十六出,杂剧《女惆怅爨》②
赵万里 (1905—1980)	清华国学研究院 北海图书馆 (后为国家图书馆) 故宫博物院 北京大学 清华大学 辅仁大学 中国大学	《校辑宋金元人词》(1931) 《北平图书馆善本书目》(1933) 《北京大学图书馆藏李氏书目》(1956) 主编《中国版刻图录》(1960) 辑佚《元一统志》(1966) 辑佚《析津志》(1983)	辨识《太和正音图》残卷

　　①　《饮虹五种》,渭南严式海,又名《饮虹五种曲》《卢冀野丙寅所为五种曲》,包括《琵琶赚》《茱萸会》《无为州》《仇宛娘》《燕子僧》。

　　②　《女惆怅爨》,包括《窥帘》(载《国风(南京)》,1933 年第二卷第 12 期,第 42—44 页)、《赐帛》(载《中央日报》,1946 年 5 月 16 日,0006 版)、《课孙》(未见)等。

吴梅弟子	任教学校	主　要　著　作	戏曲创作及活动
王季思(王起) (1906—1996)	温州瓯海中学 浙江省立十中 江苏松江女中 处州中学 浙江大学 杭州之江文理学院 中山大学	《风越》(1940) 《击鬼集》(1941) 《西厢五剧注》(1944) 《新物语及其他》(1945) 校注《西厢记》(1954) 《玉轮轩曲论》(1980) 《中国十大古典悲剧集》(1981) 《中国十大古典喜剧集》(1981) 《元杂剧选注》(1980) 《元散曲选》(1981) 《集评校注西厢记》(1983) 《中国戏曲选》(1985) 《王季思学术论著自选集》(1991)	
吴白匋 (1906—1992)	金陵大学 四川白沙国立女子师范学院 江苏省立教育学院 无锡国学专科学校 东吴大学 江南大学 南京大学	《无隐室剧论选》(1992) 《古代包公戏选》(1994)	主持、指导、整理、改编、创作戏曲剧本三十余种,其昆剧《吕后篡国》由江苏省昆剧院上演
沈祖棻 (1909—1977)	国立戏剧学校 安徽中学 巴县界石场边疆学校 成都金陵大学 华西协合大学 江苏师范学院 南京师范学院 武汉大学	《渐江小稿》(1940) 《微波辞》(1940) 《涉江词稿》(1949) 《古典诗歌论丛》(1954,与程千帆合著) 《古诗今选》(1979,与程千帆合著) 《涉江词》(1982) 《涉江诗》(1985) 《沈祖棻创作选集》(1985,程千帆选编) 《沈祖棻诗词集》(1994,程千帆笺注) 《沈祖棻诗学词学手稿二种》(2019)	读书时发起词社"梅社";教书后成立"正声诗词社"(1942)并出版《风雨同声集》
万云骏 (1910—1994)	上海光华大学 东北商业专门学校 华东师范大学 宁波大学	《效颦集》(诗集,不详) 《西笑诗词存稿》(不详) 《独闷斋悔存稿》(不详) 《古典诗词曲选析》(1983) 《诗词曲欣赏论稿》(1986)	曾参与吴梅组织的潜社,后任"中华诗词学会""上海诗词学会古典文学会"顾问

续　表

吴梅弟子	任教学校	主　要　著　作	戏曲创作及活动
汪经昌 (1913—1985)	台湾师范大学 东吴大学 中国文化大学 新加坡义安书院 香港新亚书院	《中原音韵讲疏》(1961) 《曲韵五书》(1961) 《曲学例释》(1962) 《南北曲小令谱》(1965)	参与蓬瀛曲集,擅吹笛、清唱、制谱、填词;在台湾师范大学办昆曲研究班
程千帆 (1913—2000)	金陵大学 武汉大学 南京大学	《文学批评的任务》(1953) 《古典诗歌论丛》(1954,与沈祖棻合著) 《关于文艺批评的写作》(1955) 《宋诗选》(1957,与缪琨合著) 《宋诗选注》(1961,与缪琨合著) 《古诗今选》(1979,与沈祖棻合著) 《唐代进士行卷与文学》(1980) 《史通笺记》(1980) 《李清照》(1982,与徐有富合著) 《文论十笺》(1983) 《唐诗鉴赏辞典》(1983,与萧涤非合著) 《古诗考索》(1984) 《闲堂诗薮》(1984) 《中国古代文学英华》(1984) 《校雠广义·目录编》(1988,与徐有富合著) 《程千帆诗论选集》(1990) 《被开拓的诗世界》(1990,与莫砺锋、张宏生合著) 《两宋文学史》(1991) (与吴新雷合著) 《宋诗精选》(1992) 《沈祖棻诗词集》(1994,笺注)	

吴梅及其门生,在众多中学、大学开设曲学课程,不仅传授曲学知识、撰写相关专著,还建立高校曲社(谷音社)、诗社(潜社)、剧社(春泥社),教学生度曲、拍曲、演剧,以发古人"乐教人心"的现实价值。除吴门以外,近现代上海地区活跃的戏曲理论家和度曲家还有管际安(1892—1975)、赵景深(1902—1985)、朱尧文(1903—1994)、夏焕新(1905—1988)、殷正贤、王老泉等。文人对戏曲艺术一以贯之的重视,对俗乐的雅化和对雅乐的继承,推动了戏曲学的独立,造就了 20 世纪以来戏曲理论与教育繁荣兴盛的良好局面。

3. 支持戏曲学校建设

上海戏曲教育机构的建设,始自潘月樵、夏月珊、夏月润发起建立的上海榛苓小学(1907—1913;1925—1931;1945—1958),孙玉声、金德彰先后担任校长。该校是我国第一所艺人自行开办的子弟学校,出于提升子弟文化水平的目的,文化课和艺术课各占一半。此后戏曲学校和学馆迅速发展,主要有私人集资、义演集资、剧团下设、区政府支援等四种

类型。1961年4月,上海文化局统计的上海中等艺术学校有17所,其中开设戏曲课程的有7所。到1992年,上海戏曲专科学校共计24所,其中京剧教学机构9所,沪剧教学机构6所,越剧教学机构5所,综合性戏曲学校3所,昆剧训练班1个。

此后,随着戏剧教育政策和高校组织形式的变革,对上海戏曲发展持续产生影响的,以上海戏剧学院附属戏曲学校(以下简称上海市戏曲学校)为最。

> 上海市戏曲学校成立于1954年3月,是在党和政府直接关怀下成立的一所以培养戏曲表演人才为主的多剧种、多学科、综合性的国家级重点中等职业学校,其中戏曲表演专业为上海市重点专业,学校首任校长为京昆艺术大师俞振飞。2002年,学校划归上海戏剧学院,成为上海戏剧学院附属戏曲学校,2008年,学校被确立为上海首批传统戏剧综合类非物质文化遗产传承基地。[1]

作为综合性戏曲学校,该校在教学的同时,还注重戏曲史料的保存和戏曲理论研究。先后出版了《戏曲龙套教材》《元代杂剧艺术》《中国历代服饰》等学术专著,2005年以来,学校根据文化部《国家昆曲艺术抢救、保护和扶持工作实施方案》精神,实施昆曲资料整理和保护的系统工程,着手编写《昆曲精编教材300种》(后更名为《昆曲精编剧目典藏》),是书总计20卷,每卷收录15出戏,每个剧目都由剧本、曲谱组成,分卷由中西书局自2006年开始陆续出版,于2011年5月全部完成。如此大部头的戏曲教材编纂工作,由一所戏曲专业学校独立承担,足见上海市戏曲学校的资料整理能力和理论研究水准。

而上海戏剧学院的前身上海市立实验戏剧学校,该校的建设和维持,同样离不开文化界、艺术界众多先进知识分子的支持。"1945年10月初,为适应抗日战争胜利后培养戏剧人才的需要,戏剧家李健吾联合黄佐临、顾仲彝提出创办戏剧学校的倡议。"[2]顾毓琇委派李健吾、黄佐临、顾仲彝,成立上海市立戏剧专科学校筹备委员会,后又增派俞庆棠、陈麟瑞、张骏祥、林圣时、鲁觉吾,邀请熊佛西参与建设。

随着大批文学界、新闻界、艺术界人士的参与,上海市立实验戏剧学校从办学方针开始,就走在时代的前沿,使用现代化分科、授课模式,注重全面培养学生的艺术素养和文化素质。在《上海市立实验戏剧学校章程》中,分为话剧科、电影科、乐剧科、研究班四种,其中"乐剧科"下,又分昆剧组、平剧组、歌剧组,仅昆剧组明确规定课程内容——"必修课程:(1)普通学科:国文、英文、公民、中国史地、外国史地、中国文学史、外国文学史、世界名著选读。(2)理论学科:艺术概论、戏剧概论、心理学概论、戏曲选读、剧场认识、中国戏剧史、外国戏剧史、曲学通论、曲韵研究、曲谱研究。(3)实习学科:身段、度曲、谱曲法。选修课程:国语发音、歌唱、舞蹈、音乐欣赏。"[3]正科演员组和技术组都设有"国文、中国戏

① 曲志燕、栾波编著:《戏曲期刊与科研教育机构名录(1949—2009)》,文化艺术出版社2015年版,第238页。

② 《上海戏剧学院资料汇编1945—2010》编纂委员会编著:《上海戏剧学院资料汇编1945—2010》,上海社会科学院出版社2017年版,第7页,资料代码44-1-1。

③ 《上海戏剧学院资料汇编1945—2010》编纂委员会编著:《上海戏剧学院资料汇编1945—2010》,上海社会科学院出版社2017年版,第21页,资料代码44-1-1。

剧史、国语读辞"课程,强化文学修养,研究班编导组则有"西洋名著选读、欧美名剧研究、国语研究、中国戏曲研究、文艺思潮、文学概论"等中西方文学科目。且对大多数学科而言,昆剧表演、平剧把式等戏曲内容皆可选修。学校从学科建制到课程设置,为学生提供了学贯古今、融汇中西的学习条件,这是戏曲班社学馆和小规模私人戏校难以实现的。

学校建立之初,就具备强大的教师阵容。校长顾仲彝为国立东南大学文学学士,教务主任吴仞之毕业于大同大学,研究班主任熊佛西为燕京大学中文系学士、美国哥伦比亚大学文学硕士,剧场主任李健吾为清华大学外文系毕业、法国巴黎大学肄业,话剧科主任黄佐临为剑桥大学文学硕士,电影科主任张骏祥为清华大学外文系文学学士、美国耶鲁大学戏剧系硕士。教师中,田汉毕业于东京高等师范学校,洪深为美国哈佛大学戏剧系硕士,余楠秋为清华大学和美国伊里诺大学双学士,吴天、严工上、沉樱等都有日本留学背景。学校还聘请日本"东宝歌舞剧团"舞蹈指导桥本秀幸、苏联舞蹈家索可尔斯基(N. Sokolsky)负责体格与舞蹈训练。艺术实践上,则聘请陆炳云教昆曲、吕铸洪教声乐、潘美波教钢琴。此后,参与到教学中的文化界人士越来越多。1947年2月,熊佛西接任校长,新聘戏剧家曹禺、文学家章靳以、工艺美术家邱玺等。1948年,新聘陈白尘、董每戡、端木蕻良、金欣、蒋柯夫、刘厚生、吕复、许幸之、张可等。

上海市立实验戏剧学校与文化界、影剧界来往密切,会在每周六下午举行学术讲座,除本校任教的田汉、史东山外,还邀请过吴祖光、陈西禾、胡风、郭沫若、茅盾等知名文学家、艺术家做专题演讲。这些客座诗人、作家、戏剧学家、电影学家大力支持学校建设,注重戏剧专业人才的培养,为该校带去浓郁的文化氛围。

"卅五年(1946年)九月伪上海市参议会第一届会议通过以节省经费为借口,决议将本校裁撤"[①],消息一出,市内各报刊登反对裁撤之言论几无停歇,此后四个月时间,出现了百余篇抗议言论!除了本校师生强烈反对,安娥、顾仲彝、洪深、柯灵、李健吾、李之华、欧阳予倩、潘孑农、吴祖光、吴仞之、吴天、史东山、田汉、应云卫、于伶、张骏祥、朱端钧等文化界、戏剧界知名人士,皆驳斥裁撤言论、声援剧校,有赖于他们奔走呼吁,给当局施加压力,"上海市立实验戏剧学校"(1949年10月更名为"上海市立戏剧专科学校")这一戏剧艺术教育的摇篮才得以保留。

1952年,全国高等院校实行院系调整,山东大学艺术系戏剧科、上海行知艺术学校戏剧组并入该校,更名为中央戏剧学院华东分院。1956年,正式命名为上海戏剧学院,系文化部直属高等艺术院校。1981年12月,上海戏剧学院跻身首批获得博士学位授予权的上海高校。1999年,戏剧戏曲学被列入上海市重点学科,博士、硕士研究生教育层次以戏剧戏曲学为二级学科。2000年4月,该校转由上海市与文化部共建,2002年6月,原上海

① 《上海戏剧学院资料汇编1945—2010》编纂委员会编著:《上海戏剧学院资料汇编1945—2010》,上海社会科学院出版社2017年版,第5页,"资料代码11-概述,1949年6月,资料来源:《上海市立实验戏剧学校一九四九年学校概况、人员名单和演剧目》,载上海档案馆,B172-4-1,第007—010页"。

师范大学表演艺术学院、上海市戏曲学校、上海市舞蹈学校并入上海戏剧学院。[①]

二、曲社营造戏曲传习环境

早在清道光年间,上海就出现了张云卿、王柳桥等人组织的庚飓社,此后出现了"姜局、怡怡集、聚芳集等"[②]。清末民初是上海曲社的发展期,仅松江、青浦等地的曲社就有数十个。民国年间,上海的曲社仍然不断涌现。就外部环境而言,上海周边的苏州、扬州、南京等城市,因为经济或者战乱影响,失去原有的繁华景象。清中叶以来,苏州、杭州等运河城市,因海运的崛起,水利经济中心的优势地位被削减,商贾之家,开始往上海迁移;而太平天国又先后攻占了南京(1953)、苏州(1860)等士绅云集之地,后又两袭杭州(1860、1861),导致苏杭有闲阶层辗转上海避难。就内部环境而言,上海在1842年开埠后,经济迅速繁荣,为休闲娱乐奠定了物质基础。与此同时,作为租界的上海,具有独立于封建王权的自由环境,是中西文化交汇的重要场所,也是先进思想迅速传播的红色港湾。

1902年后,上海新出现的、较著名的曲社有庚春社、平声社、啸社、粟社、昆剧保存社、同声社、嘘社、润鸿社、银联社、俭德会、上银社、海关曲社、上海昆剧研习社、松江曲社、浦南曲社、青浦曲社等。这些曲社是上海特殊社会背景下应运而生的戏曲组织,他们的拍曲、彩爨、曲集、曲会、同期等活动,也为上海营造出良好的戏曲传习环境。

新中国成立后,戏曲传承重担逐渐转移到专业演剧院团身上,文人参与减少,曲社活动迅速衰弱,至20世纪80年代中期以后,才重新出现发展之势,并且从社会走进校园,著名者如上海昆剧之友社、上海昆剧联谊会、武夷中学昆剧学校、长宁区业余昆曲学校等。这一阶段的曲社,往往有市政支持的背景,更多地承载起昆曲校园传承的工作。

(一)曲社成为文人、艺人沟通的桥梁

曲社有固定的曲会活动,拍曲多了,曲友之间自然会熟悉起来。虽然大多数曲社负责人本就长于昆曲演唱,但未必善于教学,也不可能会唱所有行当和折子。曲社往往会邀请清唱曲家或者知名艺人作为"拍先",传授演唱技巧,纠正发音和语调。晚清"全福班",民国"传字辈",新中国成立初"昆大班"等昆曲班社中的名家,都是当时曲社争相聘请的对象。

除了固定"拍先",曲社还会邀请昆曲家、演员莅临指导,以期传承正宗的曲唱艺术。如平声社聘请陈凤鸣为曲社拍先,还吸引丁兰荪、陆寿卿、沈盘生、施传镇等一批老艺人共同拍曲;赓和社曾经聘请过赵桐涛、汪桂生、陆巧生等知名艺人来社拍曲传艺;银联社聘请陈凤鸣、朱传铭担任拍先,沈三明为笛师;红社聘请仙霓社艺人张传芳为拍先;海关曲社聘请张传芳、郑传鉴、周传瑛等传字辈艺人拍曲授戏;求声社邀请老曲师马子秋担任拍先;秋

① 《上海戏剧学院资料汇编1945—2010》编纂委员会编著:《上海戏剧学院资料汇编1945—2010》,上海社会科学院出版社2017年版,第240、241页。

② 《上海文化艺术志》编纂委员会、《上海昆剧志》编辑部编,方家骥、朱建明主编:《上海昆剧志》,文化出版社1998年版,第46页。

声社特聘名家沈传芷到曲社传艺;陶社请来华传萍担任曲师;广陵曲社聘请谢庆溥担任曲师等。

艺人参与曲社拍曲,对社员曲唱能力的提升大有裨益,对曲家技艺的传承和保存,也极具价值。清光绪三十一年(1905)的元宵节,上海赓春曲社曾经邀请到寓居上海的大雅班、全福班伶人参与曲会,在他们的扶持下唱演出了十余出折子戏,"周凤林、邱凤翔、金阿庆、丁兰荪、沈月泉、沈斌泉、朱传茗、张传芳等先后参与值场扎扮或充任班底配戏"①。庚春社还曾多次邀请俞粟庐②到上海拍曲,粟社社长穆藕初则在 1921 年,为俞粟庐灌制六张半黑胶唱片,保存下珍贵的戏曲史料。

曲社活动以清唱为主,但会在节日或者约定的时间举行"同期",即多个曲社聚在一起"合曲子","同期"的频率和时间以曲社自己约定为主,有每月一次的,如道和社、九九社、庚春社、平声社、言乐社,有每月同期两次的,如吴歈集。也有定期举行大型同期的,如"上海浦南曲社每年三月初三,浦南各个曲社在亭林举行大会唱;五月初五,于庄行举行会唱;七月初七,于南桥举行会唱;八月十五,于松江西施庙听江浙名流大会唱;九月初九,于胡桥举行会唱"③。2000 年,苏州虎丘中秋曲会正式恢复,至今仍保留着每年一度的全国性大同期,吸引着曲社和曲友前往竞技。

曲友之间还可以举行"曲叙",一般为三五人在一起交流曲唱经验,大型曲叙,如 1936 年 8 月 23 日,啸社社长居逸鸿发起的"鸳湖曲叙",竟能吸引上海及周边城市的曲友多达 89 人,包括著名文人曲家吴梅。居逸鸿在《七夕鸳湖曲叙纪事》中记录了这次曲叙,吴梅为之作序。吴梅本人曲学造诣高深,曾担任过北大音乐会昆曲组导师、光华大学国乐会昆曲组导师,承担曲师的工作。文人与曲家、艺人,通过曲社活动交游联系,在唱曲、学戏、演出的过程中,教学相长、互相支持。

此外,学校与曲社之间,也存在紧密的联系,知名曲友常会被邀请到学校传授曲唱技艺。如上海立群女学昆曲游艺课"由粟社社员数人共同指导"④;上海市昆曲联谊会则指导华东师大、同济大学、宜川中学、市六中学、建青实验小学、长宁区实验小学、闸北区第三职业技术学校等大中小学昆曲教学工作,建立起昆曲演唱班;复旦大学京昆研习会(1982)邀请俞振飞任名誉会长;目前,华东师范大学中文系开设的"昆曲清唱与研究"公选课,则邀请上海昆剧研习社的沙莎、钱保纲两位资深曲友拍曲授课。

(二)曲友、曲师产生广泛的社会影响

20 世纪初到 20 世纪 50 年代,活跃于上海曲社的曲友,主要集中在工商界、新闻界、

① 《上海文化艺术志》编纂委员会、《上海昆剧志》编辑部编,方家骥、朱建明主编:《上海昆剧志》,文化出版社 1998 年版,第 46 页。
② 俞粟庐(1847—1930),松江业余昆曲大家。曾跟随韩华卿先生习曲,韩华卿宗叶派唱口,俞粟庐得其真传。俞粟庐工冠生,其他行当也都精通,与滕成芝先生学习的《金雀记·乔醋》成为其代表作。
③ 娄晶汝:《中国近现代昆曲曲社研究》,苏州大学硕士学位论文,2012 年。
④ 《立群女学现兼注重美育》,《申报》1923 年 1 月 26 日,第 18 版。

艺术界、医学界、教育界等。他们大多有良好的教育背景和工作、富裕的生活条件,比如任职于上海会计师事务所的张英阁,从事会计、文书工作的袁薇,在国华银行工作的许伯遒,在永大银行上海分行工作的宋衡之,先后任职于上海《中华民报》《民权报》《民国日报》的管际安,小说家钱学坤,书画家邱梓琴,医生许荣村、殷震贤;还有民族企业家和个体商人,如上海商会董事穆藕初,上海针织企业家谢绳祖,湖州丝绸商人陈少岩、周紫垣,海宁商人徐凌云等。一方面,他们有曲唱娱乐的物质条件,另一方面,则"因为昆曲文字本为中国文学诗、词、曲、赋传统的继续和延伸,其歌唱讲究四声阴阳等规范,非知识阶层如欲真正理解曲文、按曲唱规矩歌唱,实际上是不可能的"①。可见,昆曲曲社的繁荣,离不开文人曲友的积极参与。

20世纪20年代以后,更出现了"上海银钱业联谊会昆曲组"(银联社,又名吟泉社)、"俭德储蓄会艺术股昆曲团"(俭德会,又名雅声集)、"海关俱乐部昆曲组"等直接以工作单位命名组织的曲社。曲社成员工作稳定,聚集方便,有助于曲唱风尚的兴盛。

由此可见,曲友们有一定的社会地位,也有自己的艺术追求,他们以曲唱作为消闲方式,也以唱曲的形式庆祝节日、生日,延续着晚明士大夫的生活情调,引领着唱曲、听曲的社会风尚。曲社会串既是曲友的盛宴,也是对昆曲的宣传,比如"在松江,每届桂花飘香,中秋来临,沪、宁、杭等地曲友与松江曲友会串,联袂上演精彩曲目,秀野桥头笙箫悠扬,城厢'万人空巷'前往"②。其影响可见一斑。而古人"以曲会友""以曲庆寿"的风尚,在曲友之间得以延续,借助曲会,大家乘兴而聚,尽兴而归。

昆曲"调用水磨,拍挨冷板,声则平上去入之婉协,字则头腹尾音之毕匀,功深镕琢,气无烟火,启口轻圆,收音纯细"③。可见其对清工要求十分专业、严格,而曲社中的曲师,则是传承正宗曲唱的重要人物。

就曲师而言,活动于沪上的著名曲家,有李翥冈、邱梓琴、溥侗、严莲生、穆藕初、俞粟庐、金寿生、郁炳臣、陈凤鸣、陈桂生、徐凌云、张传芳、庄一拂、俞振飞、顾兆琳、周志刚等,他们不仅参与昆曲保存事业和曲社活动,还从曲史整理、剧本创作、曲谱校点、曲唱教学、技术指导等多方面,为戏曲艺术的发展贡献自己的力量。比如俞振飞,幼承家学且广泛结交京昆界名伶,将京剧、昆曲的艺术精华熔为一炉,吸收众家所长,形成细腻优美、儒雅俊秀的小生风格。在演技上,成功塑造《贩马记》之赵宠、《监酒令》之刘章、《三堂会审》之王金龙、《群英会》之周瑜、《打侄上坟》之陈大官、《周仁献嫂》之周仁、《金玉奴》之莫稽、《春闺梦》之王恢等戏曲角色,极大提升了小生戏的艺术水准;在戏曲保护方面,俞振飞参与粟社、昆剧保存社、上海昆曲研习社、上海京昆之友社等曲社活动,传授正宗叶氏唱法,还与梅兰芳合作戏曲纪录片《断桥》《游园惊梦》,与言慧珠合作《墙头马上》,并完成《俞振飞舞台艺术录像》;在昆曲教育中,俞振飞曾担任上海暨南大学文学院讲师、上海京剧院院长、上海昆剧团团长、文化部振兴昆曲指导委员会主任、上海戏曲学校校长等职务,多次配合

① 解玉峰:《文人之进退与百年昆曲之传承》,《戏剧艺术》2016年第4期,第78—88页。

② 参见刘晓辉主编,《松江文化志》编写组编:《松江文化志》,百家出版社2001年版,第160页。

③ 沈宠绥:《度曲须知》,见《中国古典戏剧论著集成(卷五)》,中国戏剧出版社1980年版,第198页。

传字辈演出,培养出"李炳淑、杨春霞、计镇华、华文漪、梁谷音、蔡正仁、岳美缇、王芝泉、刘异龙、张洵澎、蔡瑶铣"①等著名京昆艺术家,并收海外弟子杨世彭、顾铁华、邓晚霞等,推动了海外昆曲的传播与传承;在理论著述方面,俞振飞出版《振飞曲谱》《俞振飞艺术论集》等著作,足见优秀曲家对昆曲表演、教育、宣传的重要作用。

（三）曲社是文人"礼乐自任"的一种形式

上海人才济济,活跃于上海的文人,有吴梅(1884—1939)、陈中凡(1888—1982)、赵景深(1902—1985)②、胡山源(1897—1988)、浦江清(1904—1957)等。其中以赵景深对上海戏曲的影响最为深远。

1922—1930年,赵景深主要从事报刊编辑工作,先后任职《新民意报》文学副刊主编、《潇湘绿波》编辑、《文学周报》主编、上海大学教授、开明书店及新北书局编辑。报纸杂志,是知识分子表达思想的喉舌,赵景深在青年时代就有以笔为枪的先进意识。1930—1985年,赵景深担任复旦大学文学系教授,并于1933年受郑振铎的影响,开始研究古代戏曲与小说。"仅戏曲研究主要著作即有《宋元戏曲本事》《元人杂剧辑选》《读曲随笔》《小说戏曲新考》《元人杂剧钩沉》《明清曲谈》《元明南戏考略》《读曲小记》《戏曲笔谈》《曲论初探》《中国戏曲初考》等10余种,计数百万字。"③足见其学术研究之用功。

戏曲研究不能局限在历史文献的故纸堆中,赵景深不满脱离实际活动的研究现状,于是在20世纪40年代拜昆曲名旦张传芳、尤彩云为师,又和俞振飞、徐凌云以及传字辈众多表演艺术家切磋技艺,刻苦学习昆曲清唱和表演,以求打破脱离实践的戏曲研究状态,实现从单一知识分子向具备实践能力的戏曲专家的转型。在教育教学方面,赵景深开设"中国戏曲史"和"中国古代戏曲理论批评史"等专业课程,培养出一批从事中国古典戏曲、小说研究的知名学者,如胡忌、陆萼庭、蒋星煜、江巨荣、徐扶明、彭飞等,为戏曲学发展留下了宝贵的财富。

作为文人,赵景深不仅拜师学戏,还积极参与曲社建设和各种戏曲活动,包括平声曲社、嘘社的拍曲和会串。1956年11月,赵景深作为剧本召集人,参加第一次南北昆会演;1957年4月,他在上海市文化局支持下,与徐凌云、殷震贤、管际安、叶小泓、朱尧文等人建立上海昆曲研习社,并率全家粉墨登场,宣传发展社员。上海昆剧研习社成员多为原来平声社、庚春社、同声社、永言社、虹社的成员,并吸收其他知识界曲友。拍先为俞振飞、言慧珠、苏雪安,还有13位传字辈艺人参与其中,实力相当雄厚。该社不仅习唱昆曲,坚持每月一次同期,积极参演各种市政联欢和高校戏曲展演,还从事昆曲研究及资料整理的工

① 《上海文化艺术志》编纂委员会、《上海昆剧志》编辑部编,方家骥、朱建明主编:《上海昆剧志》,文化出版社1998年版,第307页。

② 赵景深(1902—1985),浙江丽水人,中国戏曲研究家、教育家等,1930年起任复旦大学中文系教授。发起创办红社,积极参与江南各地曲会。他对上海昆曲的发展影响颇多。

③ 《上海文化艺术志》编纂委员会、《上海昆剧志》编辑部编,方家骥、朱建明主编:《上海昆剧志》,文化出版社1998年版,第306页。

作。该社先后出版了《昆曲曲牌和套数范例集》《粟庐曲谱发凡注》，以及《〈金山寺〉曲谱》《〈贩马记〉曲谱》等昆曲曲谱。自成立以来，上海昆曲研习社成为与北京昆曲研习社并举的南方昆曲传习组织，保持活动至今。

基于丰富的昆曲曲唱实践和对昆剧舞台的了解，赵景深主编出版了《昆剧曲调》一书，系统地整理和介绍昆剧的产生、定律定格方法、宫调、套曲、用韵及四声、昆剧乐队等专业知识，并发表了大量具有学术史价值的昆曲研究论文。

赵景深等一代沪上文人，何以提倡学习昆曲，保护和发扬昆曲，致力曲学研究呢？文人参与曲社活动、从事戏曲研究，固然有兴趣使然的原因，但更有传承"雅乐"的社会历史责任感，和提倡"正声"的精神诉求。"以雅乐来规范俗乐，从传统的意义上来说，便是用官方或儒学精英所认可的文化意识，来引导一般民众的礼乐观念，从而达到移风易俗的目的。"[1]"曲者，乐之支也"，近代以来文人参与和创建曲社，大抵为发扬国乐移风易俗的社会价值，传承正统曲唱方法，也是为了支持自己所认同的正声。

实际上，考察 1907—2020 年上海市戏曲教育机构的变迁，不难发现，戏校建设存在由民间私人募集到官方政策支持的转变，其间还有从地区办学到中央整合的现象（20 世纪60 年代）。20 世纪国民党政府裁撤上海市立戏剧实验学校的决定，遭到文艺界、新闻界、教育界的大力反对，正是"礼失而求诸野"的一种文化现象。舆论重压下，上海戏剧学院的前身得以保存，并持续为解放区培养了大批艺术人才。这一历史事件，可以看作是文人与统治者之间思想斗争的胜利。

礼乐制度的损益，与艺术发展存在密切的关系。新中国成立后，由于京剧对现代主题具有强大的适应性，皮黄唱腔的宣传力度远胜昆曲的丝竹之音，故而官方更提倡京剧艺术。此外，伴随着体力劳动者薪资待遇的提升，艺人的地位空前高涨，专业昆曲院团成为各种戏曲活动的主力军，知识分子的主导地位不复存在。于是，民间昆曲曲社活动迅速衰减，昆曲艺术也因脱离赖以生存的文化土壤，陷入摸索阶段。直到 1956 年 1 月，浙江国风昆苏剧团推出改编昆剧《十五贯》，突破了传统昆曲生旦合离的范式，采用"双生双旦"结构提升戏剧张力，吸引一般观众，昆曲才找到新的发展方向。但在 2004 年成为非物质文化遗产之前，昆曲一直囿于被"抢救、保护、扶持"的尴尬处境。

戏曲艺术，尤其是昆曲的这种被扶持的状态，在高校戏曲训练班和戏曲本科教育的发展下，逐渐得到改善。根源在于，高校和院团内部培育出的新生代文人，逐渐展现出自己的力量。

（四）高校曲社是戏曲传承的重要基地

在上海高校中，早就有学生组成的票房和曲社。如复旦大学京剧队（1952—1966，1995），复旦大学京昆研习会（1982 至今）；同济大学业余京剧团（约 1955）[2]；上海师范大学

①　李舜华：《礼乐与明前中期演剧》，上海古籍出版社 2006 年版，序言第 29 页。
②　同济大学自 1988 年起，每学期开设"京剧艺术欣赏"选修课。

京剧之友社(20 世纪 50 年代初)①;上海市戏曲学校京剧茶座(1984—1993);沪江大学国剧社(1932—1952);上海交通大学教工京剧团(1949 至今);大同大学校友京剧队(1948—1985,1986 至今,即解放前的同社);闸北第五中学京剧队(1981—1990);等等。

这些高校曲社的活动,同样受到 20 世纪后半叶以来国家权力对文化生态的影响,呈现出日渐消沉的现象,并在 21 世纪伴随着政府对昆曲传承的重视得到改善。为建设文化自信,提升国家文化软实力,政府开始大力支持包括各剧种在内的非物质文化遗产项目。上海各高校,有些接续历史,重新开展拍曲活动,有些则积极建设新兴曲社,将文人与曲社紧密联系,成为戏曲传承的重要基地。其中影响力较大的有:

(1)同济曲苑。成立于 1995 年 6 月,陶慕渊副教授任名誉社长,聘传字辈泰斗郑传鉴、倪传钺、王传渠为名誉顾问,上海昆剧团著名演员蔡正仁、梁谷音等为艺术顾问,本校昆曲选修课教师胡宝棣、周志刚为指导教师。曲苑主要管理和组织昆曲选修课的学习,并为学员提供课余拍曲的机会。

(2)复旦大学昆曲社。成立于 2001 年 3 月 6 日,在复旦大学工会的支持下,由中文系江巨荣教授、刘明今教授、物理系张慧英女士共同发起。社长江巨荣,副社长刘明今、马美信,秘书长张慧英。该社先后聘请上海昆剧团王君惠老师、上海戏曲学校吴崇机老师为曲师,传授昆曲演唱、表演及昆笛吹奏。2004—2009 年,邀请上海昆曲研习社曲家柳萱图、甘纹轩为拍先,传授清曲演唱艺术,其间共习唱昆曲传统折子戏十余出,并在两位老师的指引下定期举办同期活动。2008—2010 年,邀请朱晓瑜、周志刚、王维艰、吴燕妮等为社友传授昆曲演唱与身段。2008 年 6 月,复旦昆曲社策划并制作社刊《复旦昆曲》,收录昆曲资料、学习前辈治学、发表习曲心得、推广同道交流。复旦大学昆曲社每年定期举办曲叙联欢活动,并积极参加各类昆曲活动,在虎丘曲会等传统昆曲活动中取得优异成绩。

(3)华东师范大学昆曲研习社。成立于 2002 年 10 月,由学生自发组成。邀请中文系齐森华、赵山林、谭帆等为学术顾问,程华平、李舜华为指导教师。2017 年秋季学期开始,李舜华教授开设"昆曲清唱与研究"公选课,聘请上海昆曲研习社沙莎、钱保纲为曲师,承担课堂清唱教学和曲社拍曲指导工作。曲社固定于每周五晚 7:00—9:30 拍曲,每年有昆曲彩爨迎新演出,并多次参加苏州虎丘中秋曲会。曲社还协助举办了 2017 年"传统曲学研究与教学"(即"丁酉曲会")和 2019 年"第二届昆曲唱念艺术研讨会"等大型国际研究论坛。

(4)上海交通大学采薇戏剧社。具体成立时间不详,该社曾邀请上海昆剧团《司马相如》《班昭》剧组到校演出,指导师生参加"昆剧走近青年"晚会,并开展了一系列昆曲知识讲座,为校园戏迷们提供了互相交流的平台。

(5)上海音乐学院赏歆曲社。成立于 2008 年,是集京剧、昆曲和越剧为一体的综合性社团,隶属于上海音乐学院团委、研究生部和音乐学系,指导老师为音乐学系张玄、研究

① 上海师范大学于 1990 年秋,开设"京剧艺术欣赏"选修课,还先后成立了教师职工京剧兴趣小组,老干部京剧欣赏小组、居委会老龄问题委员会京剧小组等,经常参与社区共同活动。

生部陆平。上海昆剧团国家一级演员黎安、沈昳丽、吴双,越剧演员俞申佳、京剧演员苏上依等曾进行辅导。

（6）上海市高校昆曲社团联席会。在上海团市委、市学联的指导关心下,同济曲苑、复旦大学昆曲社、上海交通大学采薇剧社、华东师范大学昆曲研习社四家业余曲社,于2002年2月26日共同成立了上海市高校昆曲社团联席会。上海昆剧团优秀青年演员沈昳丽作为特邀嘉宾,在联合会首场活动中表演了《牡丹亭·游园惊梦》精彩片段,并为各校剧社曲友讲解音韵、指导动作。

时至今日,吴梅、赵景深等文人曲家的门人后学,仍然活跃在戏曲研究与教学岗位上,而曲学早已脱胎文学成为一门独立的学科。与此同时,昆曲教育伴随着文人的流动和政策的推广,从上海、北京、苏州等中心城市流布到全国乃至海外。民国文人所期待的"吾国固有之音乐"[①],在培养民族自信、提倡传统文化艺术的当代,成为素质教育的重要组成部分。而包括戏曲艺术专科院校在内的高校,作为文人集中、青年荟萃的教育机构,怀揣着"为天地立心,为生民立命,为往圣继绝学,为万世开太平"的礼乐理想,成为戏曲文化传承的重要基地。高校哺育出的新时代知识分子,终将承担起满足群众文化需求、监督政府礼乐职能、探索雅乐发展前景的历史使命。

三、结语：知识分子推进戏曲艺术的繁荣与发展

戏曲在不同的历史时期,有其不同的思想风貌和价值取向,强大的学习能力和舞台表达能力,是戏曲长期保持艺术活力的重要因素。当前戏曲的发展,面临着文化全球化、传媒大众化、剧场丰富化等复杂大环境的挑战,肩负着彰显时代精神和文化自信的历史重任,承载着观众收获审美愉悦的殷切期盼。文化全球化给戏曲带来"去疆域化"的挑战,戏曲在敞开胸怀、拥抱其他艺术的过程中,有可能给自身艺术特质造成消解,从而导致艺术边界的模糊;戏曲在迎合大众传媒、拓展演艺空间,重新界定自身"疆域"的过程中,则面临着现代性、现代精神、现代演出形式的重新构建,这些问题,亟须明确立场、探明发展路径。

即便身处娱乐方式多元化的时代浪潮,由于自身魅力和官方重视,伴随着文化生态的不断改善,戏曲的前景无疑是光明的。但如何走向光明,则需要新生代文人、曲社、高校、剧团、观众等多领域的共同探索。

文人、曲社、高校三种因素,实际上可以看成是知识分子、普通民众、官方政策对戏曲发展作用的外化,是社会不同群体对戏曲思考和实践的三个着力点。它们的立场不一,主体上相互交融,并伴随时代发展,呈现出影响力消长的变化。在三者角力的过程中,剧团、剧场和观众,既受到这些因素的左右,也会对它们形成即时反馈,从而在理论和实践层面,共同推动戏曲艺术的繁荣发展。

① 童斐：《音乐教材之商榷》,《江苏省立第五中学校杂志》第5期,1917年4月1日,"艺术"版,第4页。

论楚剧现代戏创作的历程及特色

刘　玮[*]

摘　要：楚剧具有编演现代戏的历史传统，这与其擅于表现"草根"生活的剧种能力密切相关。从北伐革命至今，楚剧已积累了相当数量的现代戏，其中革命历史题材与家庭伦理题材的作品成就最高，部分优秀剧目能较好地凸显楚剧作为民间情味载体的剧种价值，积极探索现代舞台的演出样式，获得了较高的美誉度。从整体上看，楚剧现代戏创作中为现实服务的特点显著，这使得一些剧目能紧扣现实、贴近生活；但另一方面也导致创作中出现凸显工具性、忽视审美创造的不良倾向，如何创造具有艺术价值的现代戏为现实服务是非常值得深思的问题。

关键词：楚剧；现代戏；楚剧改革

　　楚剧因长于表现现实生活，具有编演现代戏的传统。从北伐革命至今，楚剧现代戏已经积累了较为丰富的创作经验，拥有了一些具有影响力的剧目，尤其是新时期以来，以余笑予为代表的戏曲工作者在楚剧现代演出形式的建构、时代蕴涵的挖掘等方面进行了可贵的探索实践，取得了一定的艺术成就。本文试图梳理楚剧现代戏的创作历程，分析其创作特色，以期从中找寻可供参考的规律与启示。

一、发　展　历　程

　　北伐革命之前，诞生于乡村的楚剧擅长表现民间"愚夫愚妇"，即"草根"的生活与情趣，常演剧目均是关乎家长里短、婚姻家庭等"一己之生活"的民间小戏，如《喻老四》《张德和》《纺棉纱》《送端阳》《打葛麻》等。这些小戏站在民间立场反映现实生活，表达百姓诉求，以"既土且俗"的审美风格牢牢地吸引着草根看客，为楚剧赢得了"平民艺术"的美誉。不过，由于其扮演的文化角色是非主流的民间文化的承担者，因此楚剧常常以"诲淫诲盗"为名被统治政权拒斥、打压，这种情况直至楚剧"现代戏"的出现才有所转变。

　　楚剧现代戏的初创是在轰轰烈烈的北伐革命中开始的，与诗、文、小说相比，既具有生活气息又富有民间情味的楚剧被共产党员李之龙视为"社会教育与党义宣传"^①的利器。李之龙，湖北沔阳人，曾任广东国民政府海军局局长，兼任中山舰舰长。1926 年 12 月国

　　* 刘玮（1982—　），博士，武汉音乐学院副教授，专业方向：戏曲历史与理论。
　　【基金项目】本文为武汉音乐学院 2021 年"湖北省高校重点学科建设项目"一般项目（XK2021Y06）阶段性成果。
　　① 李之龙：《为什么要提倡楚剧》，见湖北省艺术研究所：《戏剧研究资料》第 18 辑，1990 年 7 月，第 1 页。

民政府由广州迁往武汉,李之龙凭借当时其中央俱乐部主任兼血花日报社社长的政治身份,成为当时革命中心——武汉文艺宣传工作的重要负责人。

李之龙亲自参与并领导楚剧全面改革,他主张"楚剧专表演社会问题"①,如传统戏中有不少涉及婚姻恋爱、妇女解放、大家庭制度等问题的剧目。李之龙亲自改编并导演了传统戏《小尼姑思凡》,相较原剧,他在精神蕴涵上做了较大调整,删除了封建伦理道德的糟粕,塑造了天真烂漫、渴望自由的小尼姑形象,宣传了女性解放的自由思想。更具有时代意义的是,他首次将"导演法"引入楚剧,借用话剧的艺术手法排演剧目,在化妆、服装、布景、灯光等物质技术方面进行了可贵的改革。1927 年 3 月《小尼姑思凡》在中央俱乐部大礼堂上演时盛况空前,该剧为当时进步知识分子所盛赞,时任《汉口民国日报》负责人的董必武、沈雁冰称该剧为"楚剧革命第一声,平民艺术的新纪元"②。

为了扩大宣传效果,李之龙还鼓励"时装新戏"的编排演出。1927 年,在李之龙的影响下,楚剧艺人公会"楚剧进化社"先后聘请刘艺舟、朱双云、龚啸岚等知识分子改编"时装新戏",主要剧目有根据日本菊池宽《父归》改编的《父之回家》,根据歌德《史脱拉》改编的《费公智自杀》,根据胡适同名话剧改编的《终身大事》,根据话剧《诉讼》新编的《乡巴佬》等。"时装新戏"的上演标志着楚剧现代戏的初创,这些剧目为迎合当时"开启民智"的社会思潮,大多在原著的基础上对剧情和人物进行了本土化改造,如《费公智自杀》一剧改编自 1925 年汤元吉先生翻译出版的话剧《史推拉》(Stella)。汤元吉为化工学家、德语翻译家,读完歌德剧本后,觉得"文章底美婉流丽,情节哀底惋悱恻"③,真不愧为世界文坛上第一流作家的手笔,故热心介绍到国内来。该剧表现费南多与妻子车绮丽、情人史脱拉的感情纠葛,1927 年 3 月在北京国立艺专初演,随后 5 月公演于清华大学。同年"楚剧进化社"将其改编为《费公智自杀》,该剧对男主的不忠行为进行了道德谴责,宣传了婚姻平等的启蒙思想,演出时男着长褂,女穿旗袍,为早期"时装新戏"的代表之作。

1937 年起,戏曲"现代戏"的主题由"思想启蒙"转向"救亡图存",这与当时的抗战环境密切相关,各地的抗日戏曲引人注目。1941 年在鄂豫革命根据地成立的新四军第五师政治部文工团楚剧团(简称五师楚剧团)在屡遭日军围困的艰苦环境中,自觉地肩负起抗日宣传的政治任务。黄振、汪洋、韩光等利用楚剧强大的表现现实生活的剧种能力,自编自演了《新十里凉亭》《新古城会》《赵连新归队》《农家乐》《偷牛》《双别窑》等多部取材敌后群众斗争生活的"现代戏",鼓励民众英勇抗日。还有宣传中共抗日政策主张的"现代戏",如策动沦陷区伪军反正的《赶杀记》、歌颂我军英勇抗日的《解放桐柏》、揭露国统区黑暗统治的《法场风波》《贪污乡长》等。五师楚剧团"现代戏"的演出内容真实生动、编排方式灵活简便,一般是"编导构思个故事情节,大家商议,规定几个人物,怎么上场,怎么下场,唱词唱腔,也是一个人或几个人编,在排练中大家一边演一边定下来"。这些剧目的艺术加

① 李之龙:《我对于楚剧的几个具体主张》,见湖北省艺术研究所:《戏剧研究资料》第 18 辑,1990 年 7 月,第 4 页。

② 李志高:《楚剧志》,湖北科学技术出版社 2015 年版,第 323 页。

③ 参见歌德:《史推拉》,汤元吉译,商务印书馆 1925 年版,译者序。

工比较简单,但能服务抗战的现实,宣传效果显著,在楚剧现代戏的发展历程上有其特殊的历史意义。

新中国成立不久,党中央及人民政府高度重视戏曲事业的发展,明确了戏曲工作"百花齐放、推陈出新"方针,开展了"改人、改戏、改制"工作,提出了创作"现代戏"、歌颂伟大新时代的要求。在强大的国家意志的指导下,全国各地很快便涌现出一批各有特色的"现代戏"。据统计1949年后到"文革"期间,武汉市楚剧团"上演大、中、小型剧目计565出,其中现代戏213出"①。"现代戏"从数量上几乎占据了舞台的半壁江山,其中以农村题材的小戏最受欢迎,这些小戏内容上多表现邻里乡亲的家庭生活,音乐表演上既有楚剧特色,又融入一定的现代感,代表作品有《双教子》《海英》《追报表》《刘介梅》《一场空喜》《妇女代表》《一床新棉絮》《五好人家》等。

1958年有人提出"以现代戏为纲"的口号,这使得"现代戏"迅速沦为单纯的政治宣传工具。楚剧开始大量编创服务于党和政府"中心工作"的"现代戏",其中出现了不少粗制滥造的"宣传戏",不过也有个别剧目开始探索"现代戏"的表现方式。例如,以黄冈县"刘介梅忘本回头"的真实故事改编的大型现代戏《刘介梅》,该剧虽为配合"农村社会主义教育运动"而作,但是在音乐、唱腔、身段、舞美等方面为楚剧"如何表现现代生活"提供了一定的经验。因此该剧不仅受邀赴京参加1958年全国现代戏座谈会,还由上海天马电影制片厂拍摄成戏曲片,在当时影响颇大。

值得一提的是,时年22岁的余笑予参与执导了《刘介梅》一剧,开始了他从演员到编剧、导演的身份转变。20世纪五六十年代湖北省高度重视戏曲导演人才的培养,从1956年开始,多次举办"戏曲导演训练班",培养出余笑予、刘明保、邱长元、魏正芳、沈建国等一批专职导演。这批导演大多凭借丰富的舞台演出经验以及较系统的导演理论培训,成为新时期楚剧舞台上的中流砥柱,对楚剧"现代戏"的创编起到举足轻重的作用。

新时期以来,中央拨乱反正,摒弃了"三突出"原则,重新确立了文艺"为人民服务,为社会主义服务"的方向。在正确文艺思想的指导下,楚剧"现代戏"创作步入正轨,出现不少题材广泛、反响良好的作品,其中以革命历史题材与家庭伦理题材的剧目成就最高。

1979年导演刘明保以清江革命斗争史为题材创作了大型现代戏《清江传》,主要表现皖南事变后,清江特委书记柳馨遭叛徒出卖、从容就义的英勇事迹。该剧打破了"文革"期间"样板戏"中的"三突出"原则,将人物塑造、矛盾冲突安排于情感纠葛之中,以【清板】为主题音乐突出人物内心感情,对革命英雄人物的塑造提供了一定的参考。

20世纪90年代三部重大革命历史题材剧目分别是:以徐东海大将的革命生涯为题材的《虎将军》(1990)②,以地下党员程子华策动兵暴计划的真实事件改编的《大冶兵暴》(1992),以李先念率领中原野战军突围大别山为题材的《中原突围》(1997)。其中余笑予执导的《虎将军》囊获了文化部举办的第一届文华奖的多个重要奖项,从一定程度上扩大

① 李志高:《楚剧志》,湖北科学技术出版社2015年版,第275页。
② 剧目从创作到编演有一定的周期,本文剧目后的时间一般为该剧在重要艺术节首演或获奖的年份。

了楚剧的影响,提升了其剧坛地位。2007 年余笑予在《风雨情缘》的基础上加工改编成《大别山人》一剧,该剧成为继《虎将军》后,余笑予执导的第二部获得文华奖项的楚剧现代戏。富有意味的是,该剧两次入围国家舞台精品工程资助剧目①,且荣获第八届中国艺术节观众投票选出的最喜爱剧目奖,从某种程度上来说,楚剧《大别山人》既入了专家评委的法眼,又获得了普通观众的青睐。

余笑予执导的这两部作品为新时期楚剧革命历史题材剧目的代表作,它们的成功经验首先在于演出形式上发扬了楚剧"长于抒情"的自身特色,符合剧种气质。在余笑予 40 余年的导演生涯中,其执导的戏曲种类之多,是少有同行能企及的。据笔者有限的了解,除了京剧外,他还执导过汉剧、楚剧、黄梅戏、花鼓戏、曲剧、粤剧、桂剧、闽剧、豫剧、淮剧等十余种地方戏曲剧目,正是基于这丰富而广泛的执导经验,余笑予清醒地认识到"任何剧种的演出样式及表现形式,对其所反映的内容情节,都有严格的选择和适应性,不是所有的内容都能在一种样式中得到表现的,这是剧种各自的个性特点所决定的"②。执导楚剧《虎将军》时他曾直言不讳:"以具有浓烈泥土气息的楚剧艺术形式,来表现徐海东将军,确实是有一定难度。"③如何克服这一难度,余笑予的做法是:

> 我特别注重发挥楚剧长于表现常人情感的特点,通过传统楚剧声腔和表演特点,多侧面、多层次地表现徐海东大将对党、对人民、对战友的一腔深情,收到了较好的艺术效果。实践中我认识到,如何充分发挥各个剧种的传统优长,在戏曲舞台正面的塑造老一辈革命家的光辉形象,首先一点就是要把握对各个剧目不同演出样式的创造。④

基于此,《虎将军》从徐海东将军丰富细腻的感情世界入手,为我们展示了一个可敬又可亲的将军形象。为了突出将军的平易近人,该剧在音乐上依情创腔,旋律以委婉平缓为主,有选择地吸收了鄂东民歌《送郎当红军》、陕北民歌《信天游》等新的音乐素材。既宣扬了崇高的革命精神,也歌颂了战争中高尚的人性人情。如红军战士顾孟平在孩子出生后便壮烈牺牲,徐海东将军悲痛的一曲唱词表达了真挚的战友之情:

> 我失肩膀痛饮恨,
> 全军上下哭亲人。
> 再不能并肩跃马闯敌阵,
> 再不能共谋军机出奇兵。
> 篝火旁再难闻你的笑语,
> 战场上再难听到你的喊杀声。
> 你熟悉的身影哪里见,

① 《大别山人》分别于 2008—2009、2009—2010 两年入围国家舞台精品工程资助剧目。
② 余笑予:《余笑予谈戏》,中国戏剧出版社 2007 年版,第 138 页。
③ 余笑予:《余笑予谈戏》,中国戏剧出版社 2007 年版,第 143 页。
④ 余笑予:《余笑予谈戏》,中国戏剧出版社 2007 年版,第 143 页。

你亲切的笑容何处寻？

孟平啊，孟平啊，千呼万唤唤不醒。

你太累，你太困，请安息，放宽心，

红军喜添革命种，

前赴后继有来人；

你一身冤屈血洗净，

半世功名血铸成；

纵死黄泉应无恨，

你是红军的英雄、红军的魂。①

又如徐海东将军与爱人周芳互述衷肠时唱道：

两个苦瓜一藤长，

苦根苦藤一样长。

你是小媳妇，

我是穷窑匠。

倘若没有共产党，

怎能把军长当。②

这几句将自己与爱人比喻为苦藤上的苦瓜，极具生活气息，质朴动人。

《大别山人》同样突出表现人物情感，尽管剧中有从革命老区走出的红色将军王福，但该剧主要表达的是战争期间普通大别山人的艰难命运，极力渲染了王福、桂英、憨哥三人之间朴素却浓郁的真挚感情，讴歌了中华儿女在恶劣生存环境中坚守的淳朴善良、顽强不屈的民族精神，立足百姓立场、歌颂乡土人情是该剧能打动人心的重要原因。

其次这两部剧在演出样式上体现出一定的"时代品格"，这也是余笑予导演对当代舞台形式的重要探索。20 世纪 80 年代为应对"戏曲危机"，楚剧开始尝试改革，当时戏曲界普遍认为戏曲演出样式"陈旧"，表现手法"落后"是戏曲危机的主要矛盾，因此"外国的、中国新文艺种类的演出样式"被频繁借用来革新传统的戏曲舞台，一时间现代戏舞台上充斥着"伸出式""缩进式""推倒三面墙""拆掉四面壁"等"令人眼花缭乱的新东西"③。现代戏舞台几乎完全摒弃传统的演出样式，戏曲朝着"话剧化"的方向变革。

面对这一现象，余笑予、邱长元、刘明保等导演开始冷静思考，值得庆幸的是，这批导演大多有着丰富的楚剧舞台演出实践经验，对楚剧传统的演出形态极为熟稔；同时他们也是新中国成立后较早经过系统训练，熟悉并掌握了西方话剧斯坦尼表演体系的戏曲导演。正是基于对中西戏剧的了解与认识，这批导演有别于完全不懂戏曲的话剧导演介入戏曲，

① 湖北省艺术研究所编：《湖北荣膺文华奖剧节目集》(1)，长江文艺出版社 1997 年版，第 29—30 页。

② 湖北省艺术研究所编：《湖北荣膺文华奖剧节目集》(1)，长江文艺出版社 1997 年版，第 33 页。

③ 《改革必须发挥戏曲本体优势》，见梅少山、杨有珂主编：《楚剧发展战略研究》，湖北省艺术研究所 1991 年版，第 312 页。

他们竭力反对将"现代舞台"简单理解为"话剧化"的舞台，认为传统的戏曲舞台在注入当代审美意识后亦可传达现代意蕴。

余笑予导演的做法是在传统戏曲的审美框架下，从编、演、音、舞等方面借用其他艺术的优长进行整体创新，"给人一种处处有传统，处处又不似传统的感觉"①。余笑予经过多年"苦苦追求"，摸索出"系列平台型"的演出样式。在《虎将军》中，他采用了由滑坡、高台组成的四面多层的转动中心平台，每转动一次就是一次新的情境。他晚年导演的《大别山人》可以说是多年平台运用经验的集成，一个小小的平台略加些许点缀，便幻化出农家小屋、乡间田埂、村头大路等各个不同的场景。余笑予不无自得地认为"平台型"舞台"既借鉴、化用了西洋样式的优长，又继承与拓展了传统'一桌二椅'经济而空灵的表现特点，强化了戏曲时空自如的优势"②，而他的尝试的确为许多戏曲导演沿用，并为戏曲舞台表演开辟了新的空间。

新时期最受广大群众欢迎的是家庭伦理题材的剧目。邱长元导演的《养命的儿子》(1992)是一部立意深刻、内涵丰厚的好作品，它改编自何祚欢的同名小说，讲述了湖北农村一个大家庭的兴衰故事。该剧对人性也进行了较为深层的透视，从善良勤劳、无私养家的二儿子夫妻的悲剧命运中，折射出农村平均主义宗法滋养下的畸形家庭关系，揭示了中国传统宗法中"厚处往薄处搋"观念的毒害与弊端。邱长元导演能够突破戏曲抒情性对矛盾展示的限制，深刻揭示人物内心的矛盾冲突，塑造一些具有现代精神的人物形象。如剧中最大的亮点不是养命的二儿子何昌农，而是具有反叛精神的二媳妇秀秀。何昌农为操持大家庭生计"做牛做马"，商号受人陷害被查封后遭到父亲无情的责骂，对着苛刻不公的父亲，"愚孝"的何昌农唯唯诺诺，而秀秀却大胆地表达自己的满腔悲愤：

> 夫妻遭不幸，
> 急步归家门；
> 凳儿未坐稳，
> 茶水未沾唇；
> 劈头盖脸滚！滚！滚！
> 落魄人遭冷遇令人寒了心！
> 我已看清千年古训不公正，
> 晚辈有理难辩实在太无情。
> 厚时要往薄处搋，
> 薄时翻脸逐出门！
> 这祖业房产你有份，
> 让我走，你莫行。
> 看一看何家儿孙谁愿再做，

① 余笑予：《余笑予谈戏》，中国戏剧出版社 2007 年版，第 142 页。
② 余笑予：《余笑予谈戏》，中国戏剧出版社 2007 年版，第 21—22 页。

你只是一个何家吃苦受罪挨霉受气的养命人！

昌农呀，他们不赶我也要走……①

秀秀看清了"厚皮往薄处搋"家训的不公，痛斥了公公小叔的自私冷漠，并以毅然离家的方式表达满腔的愤懑之情，可以说秀秀身上体现的平等思想、反抗精神正是现代人的重要品格。

邱导演的另一部作品《你是一条河》（2000）也改编自文学作品——池莉的同名小说，因而具备一定的文学基础。该剧塑造了一位丧夫后毅然挑起家庭重担的母亲形象，情节真实细腻，蕴涵深厚的伦理亲情。大型现代民俗剧《回乡过年》（2012）关注农民工的情感价值取向，地域特色浓郁，民俗民情鲜明。湖北省戏曲艺术剧院的《大哥大嫂》（2018）围绕乡村换届选举，展示没有血缘关系的夏家三兄妹面临亲情和恩情的艰难抉择，呈现出时下农村经济发展对传统伦理道德的冲击。

值得关注的是，湖北省唯一的企业剧团汉川福星楚剧团一直深耕农村家庭伦理道德剧目的创作。该剧团以农村群众为主要服务对象，针对当前日益严重的"老无所养"的现状，连续推出了《可怜天下父母心》（2008）、《冬日荷花》（2012）、《撑家的女人》（2018）三部弘扬孝道的道德教育剧。这些剧以平铺直叙的情节，真实生动的人物，感人动听的唱腔受到老年观众的欢迎，在"80 后""90 后"群体中也不乏知音。福星楚剧团以坚持为基层老百姓免费演出为团旨，连续 13 年年演出超过 300 场。可见"现代戏"并非完全没有观众，坚持"现代戏"创作是非常必要的。

轻松诙谐的喜剧小戏也颇受观众欢迎，孝感市大悟县楚剧团的现代小戏《相婿卖茶》（2018）写岳母娘占道摆摊被未来女婿——城管部门的执法人员遇见的喜剧故事。武汉楚剧院小戏《山乡网恋》（2015）讲述了小山村里的一位"金牌剩男"和年轻貌美的寡妇的网恋故事，音乐上"大胆"融入了极具时代感的汉味 rap 和踢踏舞的节奏。武汉市黄陂区楚剧团的《婆婆的花样年华》（2018）写一群采茶婆婆帮助女大学生谌家玉化解投资危机的故事，趣味横生、情味盎然。

总的来说，男女婚恋、家庭伦理题材的剧目大多热衷表达民间的生存体验与诉求，珍视乡情，展示平凡人性中的至善至美，既发扬了传统戏曲的游戏精神，又传达了朴素真挚的民间情意，因此所收获的美誉度与观众接受度都较高。

二、创 作 特 点

楚剧现代戏经过近百年的创作历程，积累了较为丰富的创作经验，也拥有一部分较有影响力的剧目。我们在回顾这些作品时，发现楚剧现代戏紧跟现实，为现实尤其是为现实政治服务的创作特点十分显著，这一特征在北伐革命时期便初见端倪。1927 年李之龙编写出版了"平民戏剧丛书"《小尼姑思凡》，内附《为什么要提倡楚剧》一文，清晰明确地交代

① 湖北省艺术研究所编：《湖北荣膺文华奖剧目集》（1），长江文艺出版社 1997 年版，第 206 页。

了他改编《小尼姑思凡》一剧的重要原因：

> 描写社会问题是它的特长,我们应该利用它的长处,做社会教育党义宣传的工具……楚剧又因布景简单演员不多,甚适合于农村的宣传,所以我们认定楚剧是社会问题的戏剧,是唯一的农村宣传的戏剧。在革命宣传与社会教育的观点上,我们要提倡楚剧。

李之龙的改编无疑并不着眼于楚剧的艺术发展,而是为了服务当时政治宣传的现实。尽管李之龙谈到的是改编传统戏,但这并不妨碍他的改编对处于初创期的楚剧现代戏——"时装新戏"创作起到重要的示范作用。尤其是在李之龙的倡导下,楚剧"为现实服务"的创作特点契合了武汉国民政府宣传"联俄、联共、扶助农工"政策的需要,使得楚剧短暂地获得了合法地位。此后尽管国民政府对楚剧"屡欲禁止",但是考虑到其在政治宣传中的重要作用,也不得不改变管理方式,承认其演出地位。可以说,楚剧进入城市后得以合法立足的"法宝"便是服务于革命政治现实的宣传戏。

抗日战争与解放战争时期,由于特殊的时代环境,作为"平民的艺术"的楚剧自觉地在创作上紧跟现实,凸显服务于英勇抗日、追求解放的政治宣传的意愿。新中国成立后,楚剧这一创作特点被延续下来,并通过配合各个时期的现实需要而进一步固化,从而形成了强大的历史惯性。具体而言,楚剧现代戏服务于现实主要体现在以下几个方面。

（一）宣传国家的政策方针

楚剧中服务于国家政策宣传的现代戏数量并不在少数,北伐革命与抗战期间均涌现出不少宣传革命政策、抗战思想的现代戏,"十七年"时期又有一批配合政治运动宣传的剧目,如1949年11月武汉市第一届戏曲观摩公演大会后,楚剧为配合抗美援朝、清匪反霸、宣传新人新事,上演了一批新剧目。"十七年"期间影响较大的宣传剧目有1958年为配合农村整风和社会主义教育运动创作的《刘介梅》,1972年反对农村生产"大跃进"的《追报表》。新时期围绕国家"三农"政策、廉政文化教育等宣传的需要,"扶贫戏""反腐戏"成为创作热点,例如,武汉市楚剧院的《乡里乡亲》(2017)改编自陈应松小说《夜深沉》,全剧讲述了一个"返乡、创业、致富"的故事,该剧从音乐唱腔到舞台美术充分展示了湖北农村的风情特色。由余笑予指导的《县长推磨》(1990)借泼辣正直的饭馆女老板洪大椒之口,数落当地领导干部吃喝"打白条"的不正之风,获得不错好评。而后武汉市蔡甸区楚剧团相继推出了《县长背水》(2000)、《县长拜年》(2015)、《县长扶贫》(2018)等"县长系列"扶贫戏,成为蔡甸区优秀品牌剧目。

（二）纪念重要历史时期、讴歌改革开放伟大成就

近代以来我们的祖国经历了深重的民族灾难,在中国共产党的领导下,中华儿女经过卓绝的努力与顽强的拼搏,终于实现了民族独立和人民解放。改革开放以来,我们的国家又发生了翻天覆地的变化,并朝着实现中华民族的伟大复兴梦想而继续奋斗着。这些可

歌可泣的历史事件、举世瞩目的伟大成就成为楚剧现代戏中常见的题材。如纪念重大历史事件的剧作有：为纪念辛亥革命推翻封建王朝的历史意义，湖北省地方戏曲艺术剧院原创的《辛亥人家》(2012)；为纪念抗日战争胜利，黄冈市红安县楚剧团创作的大型现代楚剧《风雨情缘》(2003)、孝感市云梦县楚剧团的现代小戏《小镇良民》(2015)、湖北省实验楚剧团的大型现代戏《弯树直木匠》(2015)等。2018 年正逢改革开放 40 周年，第七届楚剧艺术节上涌现出不少讴歌改革开放巨大成就的剧目，如大冶市艺术剧院的《干书记巡堤》、咸宁市咸安区楚剧团的《拆围》、湖北省实验楚剧团的《澴河村的故事》、荆州楚剧院的《棚改春潮》、孝感市孝昌县楚剧团的《扶贫父子兵》等。

(三) 弘扬爱国爱党精神，表现高尚道德品质

楚剧现代戏中有不少根据真实人物感人事迹改编的剧目，有的以革命英雄的生平事迹为题材，如红安县楚剧团的《青年董必武》(1991)，武汉市黄陂区楚剧团根据黄麻起义总指挥吴光浩成长故事改编的《少年吴光浩》(2008)，应城市楚剧团以革命先烈许白昊为原型创作的《红嫁衣》(2018)，武汉市楚剧院的《向警予》(2019)。有的塑造了新时期好公仆，如武汉市黄陂区楚剧团的《澴水英魂》(1998)中的抗洪英雄黄陂县丁店村党支书王美满，应城市楚剧团现代小戏《书屋的春天》(2014)中黄滩镇杨林村村支书陈声华，安陆市楚剧团大型现代戏《呼唤》(2014)中的王义贞镇三合村村支书严大平。还有的搬演平凡人的不平凡故事，如湖北省戏曲艺术剧院的大型原创剧《犟妈》(2015)，演绎了湖北省道德模范易勤办厂助残的感人事迹；福星楚剧团的大型现代剧《风雨彩虹》(2015)以福星公司道德模范陈艳华的真实事迹改编。这些剧目或鼓荡革命热情，或弘扬社会正义，成为楚剧服务现实不可缺少的方面。

以上剧目无疑都是主旋律作品，歌颂了在党的正确领导下中华民族取得的伟大成就，为我们塑造了一个个敢于担当、乐于奉献、情怀高尚的党员干部形象。不过，这些剧目大多政治宣传的意图明显大于审美创造的热情，存在情节雷同、冲突弱化等突出问题，导致此类题材"现代戏"表现力与影响力不强。

那么现代戏如何为现实尤其是现实政治服务，这一现象是值得深思的。

首先，并不是所有的作品都能贴近现实，只有具有艺术价值的作品才能真正为现实服务，尤其是艺术价值高的作品更能打动人心、涤荡人性、传达时代精神，散发着无穷而持久的魅力。在中西戏剧史上，有着许多富有鲜明时代特征和现实意义的作品，其中不少是蕴涵深刻且丰富的政治思想，同时又具有精湛艺术技巧的伟大作品，最具代表性的便是莎士比亚的剧作，如《哈姆莱特》《麦克白》《查理三世》等。这些剧作通过跌宕起伏的情节、个性鲜明的人物、内涵丰富的语言表现出了人文主义者反对封建暴政的政治理想，避免了人物具有"席勒式"——单纯的传声筒的概念化倾向。反之，简单配合现实、搭乘政治快车的宣传戏大多人物形象干瘪、语言空洞，因缺乏艺术感染力而具有速朽性，不仅大大降低了现代戏的美誉度，更无法满足政治宣传、思想教育、百姓诉求等诸多需求，不可能真正起到为现实服务的作用。

其次,为现实服务是社会主义文艺观的核心内容,同时也是戏曲现代化探索的重要途径,它有助于戏曲贴近生活、挖掘时代蕴涵、提炼时代精神,形成具有时代品格的演出样式。不过需要强调的是,离现实太近可能也是现代戏创作的一大难题,一方面现实生活需要沉淀,才能涤清真伪,对其客观评判,仅仅简单的"复制"可能导致对现实的歪曲,是"伪现实主义"的表现。另一方面现实生活还需要进行艺术加工,并不是所有的现实生活都能够搬演或者值得搬演。搬演什么、如何搬演需要剧作家进行缜密的思考、慎重的选择、精心的打磨,产生艺术价值较高的作品实际上是对剧作家舞台经验、审美能力、创造水平等多方面的极大考验。因此,这还需要我们戏曲工作者不断地积累经验、积极探索下去。

楚剧现代戏经过百余年的发展,已取得了一些成就,但是总体而言,它依然未处理好政治宣传与艺术创造的关系,也未能找到适合剧种发展的长远方向,这可能是楚剧与同时期兴起的地方剧种越剧、评剧等相比,现在的影响力与辐射力明显逊于对方的重要原因。

新时期汉剧境外演出与传播历程与特点

朱伟明　魏一峰*

摘　要： 新时期汉剧的境外演出与传播的特点鲜明，影响深远，在一定程度上，成为这一时期中国戏曲境外演出与传播的缩影。新时期以来，汉剧境外交流出演的频次之高，地域之广，影响之大，都创造了历史的新纪录。其主要特点如下：从演出的地域来看，从华人聚居、汉剧生存土壤沃饶的中国港澳台地区、东南亚地区开始，逐渐扩展到北美、欧洲与大洋洲等地；从演出的性质来看，从最初的官方交流发展到民间主动传播；从传播的功能来看，也从早期的关注宣传效果，转向注重艺术层面的交流。中西方戏曲在表现形式上相互借鉴，在空间转换、意境等方面相互切磋等内容，逐渐成为汉剧境外传播的新亮点。

关键词： 新时期；汉剧；境外传播

　　新中国成立后，中国戏曲的境外演出与传播，成为戏曲史上一道独特的景观，也成为十分引人注目的戏曲史现象。新时期汉剧的境外演出与传播的特点鲜明，影响深远，在一定程度上，成为这一时期中国戏曲境外演出与传播的缩影。探讨这一个案的特征与意义，可以为新中国戏曲史的书写提供一个独特的视角。

　　1949年以后，在各级政府的大力支持下，汉剧在各个方面得到长足发展，影响力辐射到全国。改革开放之后，汉剧的境外交流演出达到了高潮。1982年以来，湖北省、武汉市汉剧院（团）分别赴中国港澳台地区，日本、新加坡、澳大利亚、美国、法国等国家进行交流演出。

　　从目前的文献记载来看，汉剧最早的境外演出记录是在1953年。当年陈伯华率领湖北汉剧代表团，奔赴朝鲜战场，慰问中国人民志愿军。因其鼓舞士气的出色演出，当年志愿军总部授予陈伯华"一级功臣"的荣誉称号。然而，这次演出的对象是中国人民志愿军而不是国外观众，因此严格地说，还算不上境外传播。1954年4月，中国派出以文化部副部长钱俊瑞为团长、阳翰笙为副团长的文化代表团，率国内知名艺术家，包括汉剧演员陈伯华、川剧演员陈书舫等前往苏联参加"五一"国际劳动节红场观礼。陈伯华一行在莫斯科、列宁格勒等地演出《断桥》等汉剧剧目多达27场，受到苏联观众的欢迎，反响热烈，同时亦增强了中苏两国的友谊。此次的苏联之行，可以说是汉剧境外交流演出的起点。

　　* 朱伟明（1957—　），湖北大学文学院教授，专业方向：戏曲历史与理论。魏一峰（1978—　），湖北科技学院人文与传媒学院教授，专业方向：中国古代戏曲研究。

一、改革开放与汉剧境外传播的春天

1978 年我国确立对外开放政策,从这开始,境外文化艺术交流呈现出欣欣向荣的景象。据统计,1978—1992 年的 15 年间,中国大陆共向境外派出艺术团体约 1 300 次,占新中国成立至 1992 年总数的 87%[①]。特别是 1980 年的前后几年,是很多剧种境外交流的"破冰期",京剧和各地方剧种纷纷开启了境外演出的征程。

1982 年,武汉汉剧团受邀到我国香港演出。令人颇感遗憾的是,不少的演出活动未曾被媒体报道,例如 1993 年湖北省汉剧团声势浩大的台湾之行,大陆媒体几乎没有相关报道,我们还是从台北的湖北同乡会所办刊物《湖北文献》,以及湖北省汉剧团的内部管理文书中才获悉详情。这里笔者综合相关文献资料,同时查阅两大汉剧院团的内部文献,将这些演出情况梳理如表 1 所示:

表 1　新时期汉剧部分境外演出情况表[②]

地　点	演出团体	时　间	场　馆	主要演员	主要剧目
中国香港	武汉汉剧院	1982.12	新光戏院	陈伯华、李罗克、陶菊蓉、胡和颜	《花木兰》《宇宙锋》《柜中缘》《二度梅》《贵妃醉酒》
	湖北省地方戏曲艺术剧院	2003.9	香港大会堂	程彩萍、蔡燕	《重台别》《打花鼓》《宇宙锋》《活捉三郎》
日　本	武汉汉剧院青年实验团	1988.11	尼崎市齿卡兴剧院	熊国强、邱玲	《曾根崎殉情》
新加坡	武汉汉剧院(含八位广东汉剧院演员)	1990.11	国家剧场、嘉龙剧场	陈伯华、蔡燕	《活捉三郎》《盗仙草》《宇宙锋》《贵妃醉酒》等十几个折子戏
	武汉汉剧院	1994.9	嘉龙剧院	陈伯华	《盗仙草》《三怕妻》《霸王别姬》《雁荡山》
中国台湾	湖北省汉剧团	1993.4	台北市社会教育馆	程彩萍	《求骗记》《美人涅槃记》
	湖北省戏曲家协会台湾考察团	2012.5	宜兰市台湾戏剧馆	胡和颜	
澳大利亚	武汉汉剧院	2010.12	悉尼	王荔、耿丽亚	《二度梅》

[①] 宋天仪:《中外表演艺术交流史略(1949—1992)》,文化艺术出版社 1994 年版,第 111 页。

[②] 资料来源:刘小中的《解放后湖北的汉剧》(载《湖北文史资料·汉剧史料专辑》1998 年版);邓家琪《汉剧志》(中国戏剧出版社 1993 年版);刘文峰《中国戏曲在港澳和境外年表》(载《中华戏曲》第 22、23、25 辑),以及武汉汉剧院的内部资料。

地　点	演出团体	时　间	场　馆	主要演员	主要剧目
中国澳门	武汉汉剧院	2010.12	澳门文化中心综合剧院	王荔	《状元媒》
美　国	武汉汉剧院	2015.2	新泽西 SOPAC 剧院、哥伦比亚大学等	王荔	《李尔王》《驯悍记》
法　国	武汉汉剧院	2016.11	巴黎市马拉可夫剧院	王荔、熊国强	《状元媒》

从表 1 可以看出,1982—2016 年的 30 多年中,汉剧境外交流演出无论是出演频次还是演出地域,都进入了快速发展的时期。

二、汉剧在我国港澳台地区演出

(一)新起点:武汉汉剧团赴香港演出

1982 年 12 月,在文化部、中国演出公司及省市文化行政部门的安排下,武汉汉剧院应香港联艺娱乐有限公司的邀请,在香港新光戏院公演七场,翻开汉剧境外交流崭新的一页。这是代表汉剧最高艺术水平的武汉汉剧院的首次境外演出活动,具有里程碑式意义,因此这次汉剧之行受到内地和香港各方的密切关注。

1. 备受各方关注的汉剧之行

1982 年夏天,有关部门接到中央通知后,立即确定代表团成员和演出阵容,遴选了武汉汉剧院的优秀演员 50 多人,组成湖北汉剧演出团。演出团由林戈担任团长,由武汉汉剧院院长陈伯华、著名丑角李罗克、小生王晓楼、老旦童金钟领衔,同时囊括陶菊蓉、胡和颜、邵从新、严克勤、肖万林、吴思谦、姚长生、严火开、熊群英等一大批优秀的中青年演员。

在进行了长达数月的集训后,离汉前夕进行了预演。欣闻武汉汉剧团赴港的喜讯,时任中国戏曲家协会副主席的著名京昆表演艺术家俞振飞从上海寄来贺诗:“汉水苍茫接大江,繁弦急管韵悠扬。楚声三唱推高艺,吴舞千回擅胜场。觞泛艳,剑生铓,花开再度玉梅香。新讴古调擂南岛,四座芳菲磬折狂。”[1]新华社于 12 月 4 日播发了“著名汉剧表演艺术家陈伯华赴香港演出”[2]的电讯。与此同时,香港各大报纸也纷纷刊登湖北汉剧演出团来港献艺的消息,营造出浓浓的演出氛围,新光戏院、九龙敦煌酒楼、新满岗东方国货公司等售票处,销售情况十分火爆。

演出团抵达后,在正式公演之前参加了两次公开活动。12 月 7 日下午,香港联艺娱

[1]　陈伯华口述,黄靖整理:《陈伯华回忆录(二十)》,《武汉文史资料》2011 年第 12 期,第 8 页。
[2]　新华社新闻稿,1982 年第 4694 期,第 21 页。

乐有限公司在演出团下榻的格兰酒店主办记者招待会,公司负责人谢宜人主持会议,介绍了演员阵容和演出剧目,青年演员胡和颜演唱《状元媒》选段,博得在场记者们的阵阵喝彩。当天晚上,受香港无线电视台的盛邀,陈伯华在直播节目"欢乐今宵"中,表演《宇宙锋》中"装疯"一折戏。林戈团长在节目中介绍了汉剧的历史、流派、行当及发展现状等情况。这两次活动在香港媒体面前有力地推介了汉剧,为接下来的正式公演作了很好的铺垫。

2. 在香江两岸刮起汉剧风

1982 年 12 月 9 日,正式公演在新光戏院举行。当日由青年演员陶菊蓉主演《花木兰》,著名小生王晓楼和丑角李罗克参演,陶菊蓉顶住"头炮戏"的巨大压力,发挥出精湛的演艺水平,戏院内的喝彩声此起彼伏。演毕,各界人士纷纷上台献上花束、花篮和花环,首演获得圆满成功。这次演出赢得香港市民和新闻媒体一片赞誉,第二天的报纸纷纷刊文夸赞,如《商报》称陶菊蓉"达到刚柔并济的功力,令人看得兴奋,又舒畅"[①]。由青年演员担纲的首场戏一炮打响,使得接下来六天的演出里,新光戏院几乎场场爆满。其中,陈伯华 10 日主演折子戏《宇宙锋》和《柜中缘》(12 日复演),13 日主演的《二度梅》,15 日主演的《贵妃醉酒》,赢得观众的一片赞叹。香港《华侨日报》载文赞誉道:

> 陈伯华的演出真是名不虚传,她已经六十三岁了,但演起十六岁的小姑娘,真的一举一动都是那少不更事的少女形态呢!《柜中缘》已不是第一次看,但并未给我留下印象,但今天看陈伯华演,好像是看着一个新戏一般,她完全把人的情绪控制着,使人随着她的颦笑而开怀,尤其她被哥哥冤枉,又被母亲杖责,于是她抽噎,连悲哀过度的哽咽声也出现了。一个如此平凡的故事,就这样地给她演活了。[②]

一位署名熊达的观众写诗赞叹陈伯华的演出:"五十年来小牡丹,花开红遍江汉岸。装疯敢骂秦无道,救困羞逢柜有缘。争宠西宫娇醉酒,弭兵北地远和番。艺高留得青春在,一曲新歌动海南。"[③]10 日,在陈伯华主演《双出戏》时,还穿插两出优秀的汉剧折子戏《八仙闹海》和《打花鼓》,都是由青年演员主演,观众的反响也很强烈。整个演出期间,港内各大报纸不惜版面,刊载大量的演出剧照、文章和特稿,香江两岸掀起一股汉剧热。

12 月 13 日,应香港中文大学崇基学院中国音乐资料馆的邀请,陈伯华、李罗克等人参加了在该校音乐馆举办的汉剧艺术座谈会。该馆馆长吕炳川教授、美国哈佛大学东方语系兼音乐系赵如兰教授、美国匹兹堡大学音乐系陈守仁教授,以及香港中文大学中文系、音乐系、工商管理系、数学系等学者专家十余人参加会议。座谈会上有人提出,汉剧《柜中缘》把刘玉莲这个人物的年龄处理得过小。对此陈伯华谈了自己的看法:"戏曲艺术

① 转引自方月仿:《湖北汉剧赴港演出散记》,见《汉剧纵横谈》武汉出版社 2011 年版,第 108 页。
② 朱侣:《湖北武汉汉剧团来港演出陈伯华名不虚传》,见黄靖编:《陈伯华表演艺术文集》,中国戏剧出版社 2001 年版,第 224 页。
③ 陈伯华口述,黄靖整理:《陈伯华回忆录(二十)》,《武汉文史资料》2011 年第 12 期,第 12 页。

讲究夸张,只要符合人物性格和规定情境,进行适度的夸张是允许和必要的。这样人物可以更鲜明、突出和深刻。"①针对京剧和汉剧的异同,李罗克凭借丰富舞台经验和独特的艺术感悟,从声腔、剧目、行当等方面切入,以汉剧移植于京剧的《逍遥津》中倒板"父子们在宫院伤心落泪"一段和京剧移植于汉剧的《贵妃醉酒》中"四平调"为例,边讲解边清唱,将两个剧种的异同鲜明地展现出来。会上,赵如兰教授对汉剧艺术改革提出建议,认为《打花鼓》等汉剧存在节奏缓慢的问题,希望汉剧吸取西方戏曲明快简练的风格,博得与会者的一致赞同。

值得一提的是,香港粤剧知名艺人任剑辉、白雪仙、李宝莹、罗家英、李金峰,以及从内地迁居香港的熊美英、徐倩玲、马苏生、丁蕾蕾等汉剧演员和琴师纷纷前往新光戏院捧场。演出团还受到香港湖北同乡会的热情款待,离港前,同乡会 60 多人在九龙金汉酒家宴请了演出团,庆祝演出圆满成功,周济会长在席中赋诗一首:"汉剧根源岁月长,歌声楚乐美名扬。炉峰演出花横水,三日余音绕画梁。"②

(二)破冰之旅:湖北省汉剧团赴台湾演出

1993 年 4 月 12 日,应台湾牛耳艺术经纪公司的邀请,湖北省汉剧团一行 60 人赴台,参加台北市戏剧季演出。"戏剧季"是由台北市政府资助、市"社会教育馆"主办的戏剧演出盛会,每年春季邀请 8—10 个优秀剧团参加演出,艺术水准较高。

1. 台北市湖北同乡会的全程赞助

特别需要强调的是,此次湖北省汉剧团赴台演出,是中国大陆地方专业剧团在中华人民共和国成立后第一次在台湾演出,可谓地方戏的"破冰"之旅,政治和文化意义十分特殊。

为保证演出成功,湖北省文化和旅游厅组成了一支强大的演出阵容,由湖北省戏剧家协会主席、省文化和旅游厅副厅长阮润学任艺术总监,姚美良任名誉团长,黄佑清任团长,余笑予任导演,习志淦任编剧,汉剧"陈派传人"程彩萍、蔡燕、金荣霞等知名演员担纲演出。

为了促成此次活动,台北立方艺术公司董事长江述凡等人历经三年艰苦的联络工作,台北市立社会教育馆(以下简称社教馆)前馆长杨振华等积极奔走,策划编列 200 万新台币的演出资助经费。同时,台北市湖北同乡会给予汉剧团周密的接待,一共支出了 49 万多新台币,用于赠送汉剧团现金、纪念品、会餐、交通费等支出,这些费用都是靠同乡会成员捐款所得③。在此之前,湖北省汉剧院争取到文化部的扶助资金,将戏服更换一新。

1993 年 4 月 15 日下午,台北湖北同乡会在社教馆文化活动中心举行新闻发布会暨欢迎会,理事长陈洁主持会议,李锡俊及湖北同乡会全体理事、各县同乡会理事长等参加。

① 陈伯华口述,黄靖整理:《陈伯华回忆录(二十)》,《武汉文史资料》2011 年第 12 期,第 14 页。
② 方月仿:《湖北汉剧赴港演出散记》,见《汉剧纵横谈》,武汉出版社 2011 年版,第 110 页。
③ 收支情况详见《台北市湖北同乡会欢迎湖北省汉剧团餐券收支形征信》,《湖北文献》1993 年第 3 期(第 108 期),第 57 页。

会上,演出了一组汉剧清唱、曲牌联奏和折子戏,观众如醉如痴,为正式公演起到很好的宣传和铺垫作用。

2. 一票难求的演出盛况

汉剧团在台湾共停留 13 天,公演 4 场,欢迎会演出 1 场。剧目以汉剧为主,还有一些京剧和楚剧剧目。汉剧团共带去三出大戏,其中汉剧两出,分别是《求骗记》和《美女涅槃记》,另一出是由朱世慧主演的京剧《徐九经升官记》。同时带去了三本折子戏,其中汉剧两本:《活捉三郎》和《宇宙锋》,另一本是小楚剧《讨学钱》,这三本折子戏都在 4 月 15 日的欢迎会上演出。《求骗记》于 18 日上演,《美女涅槃记》于 19 日上演。

此次演出的同时,恰逢北京京剧院受台北戏剧季之邀,在此公演京剧。花开两朵,湖北汉剧团凭借推出的全新戏路与精湛的表演,征服了台北观众,特别是吸引了大批年轻人到剧场观戏,以至于场场爆满,一票难求。据台北市民徐行健撰文描述,当时的售票十分火爆,一度破例出售站票,热情的观众甚至在入口处险些发生口角①。随团出访的湖北省文化和旅游厅干部彭万文参加演出庆功宴,记录了湖北同乡会理事长陈洁的致辞:"你们的演出把台北市乃至台湾地区轰动了,可是,给我们带来了很大的麻烦,要票的人太多,躲避不及只有得罪人……"②由此可见,用"一票难求"形容当时演出盛况,并不夸张。

不得不提到的是,对于这次文化交流活动,当地媒体反应十分活跃。甚至于在汉剧团抵达之前,就掀起了一股报道热潮,据参与联络接洽工作的刘沙写道,湖北汉剧团"决定了要登陆宝岛,台北文艺界生波,跑影剧的记者,在各大报炒新闻,连三家电视台也不甘寂寞,报纸'特写'连续发表了'汉剧'的沿革、发展史,电视台也在重要时段,做了专访……"③可见,这次活动受到各类媒体的广泛关注。

进入 21 世纪,海峡两岸的经贸文化交流更趋频繁,戏剧界赴台文化交流再也不是什么新鲜事。2012 年 5 月,湖北省戏剧家协会组织到宜兰县,进行戏曲考察和交流活动,汉剧表演艺术家胡和颜随团前往。这次活动受到花东文教基金会的邀请,在宜兰县的台湾戏剧馆二楼的小演剧场,胡和颜演唱了汉剧《二度梅》中的经典唱段,博得了观众的好评。

(三)汉剧《状元媒》亮相澳门

为了庆祝澳门回归祖国 11 周年,2010 年冬,武汉汉剧院受澳门文化局之邀,将汉剧传统剧目《状元媒》带到澳门。由于澳门文化局提前一个月就发布了演出信息,因此珠三角地区的媒体都给予很大的关注,演出前三四天,《深圳特区报》《珠江晚报》等大报都刊登消息,介绍《状元媒》的故事情节、主演王荔的唱腔风格以及演出的时间、地点等④。

2010 年 12 月 11 日晚,《状元媒》在澳门文化中心综合剧院上演,饰演主角柴郡主的

① 徐行健:《大陆地方戏——湖北汉剧来台献演观感》,《湖北文献》1993 年第 3 期(总第 108 期),第 54 页。
② 彭万文:《海峡割不断乡情——湖北汉剧团赴台演出散记》,《中国戏剧》1993 年第 8 期,第 14 页。
③ 刘沙:《汉剧在台北演出杂谈》,《湖北文献》1993 年第 3 期(总第 108 期),第 51 页。
④ 参见温希:《汉剧〈状元媒〉将亮相澳门》,《珠江晚报》2010 年 12 月 9 日第 A22 版;钟彤:《"汉剧"将首度亮相澳门》,《深圳特区报》2010 年 12 月 8 日第 A27 版。

是陈伯华的第五代传人王荔,其端庄亮丽的扮相和婉转甜美的唱腔,博得了澳门观众的好评。门票在广星售票网发售,票价分为 60 元和 40 元两档①。值得一提的是,对于这次演出,92 岁的陈伯华在演出前寄语:"古朴优美的汉剧有幸进入澳门,让敬爱的澳门同胞领略汉剧的奥妙,共为汉剧即将申报联合国口头文化遗产再开一座得准之门。"

还应特别提到的是,武汉汉剧院离开澳门后的 2011 年元宵节,澳视澳门台当晚十时三十分的《艺海传真》栏目,播放了武汉汉剧院的《状元媒》视频,同时节目还介绍汉剧等昔日梨园轶事、戏曲行当②。澳门电视台专门播放戏曲片,这在以往并不多见。由此可见,这次演出活动有力地扩大了汉剧在澳门地区的影响。

三、汉剧在日本、新加坡、美国与欧洲演出

(一) 汉剧《曾根崎殉情》赴日本出演

在成功赴香港演出的五年后,汉剧首次迈出国门,东渡日本。1988 年 11 月,武汉汉剧院组织了以陈伯华为团长、方月仿为副团长的中国汉剧访日团,参加在大阪市尼崎举办的"世界近松艺术祭",带去的是汉剧《曾根崎殉情》,在艺术祭上引起了不小的轰动。

1. 向井芳树与汉剧《曾根崎殉情》

向井芳树是日本同志社大学文学部教授,他是促成汉剧赴日演出的关键人物。正是他提出让汉剧艺术东渡日本的构想,并在汉剧剧本的改编和剧目排演上付出了大量的心血。

1987 年,对中国戏剧痴迷不已的向井芳树,在武汉大学担任外籍客座教授。其间,他通过观戏结识了武汉汉剧院编剧方月仿,萌生了将汉剧引荐到日本的念头,并推荐了日本德川时代剧作家近松门左卫门的剧作《曾根崎情死》。这是日本一部净琉璃剧③,编剧成中国汉剧,脚本的改编难度颇大。向、方二人一起合作,根据武汉大学外文系教师李国胜的译本进行编剧,同时参照著名翻译家钱稻孙的译本,进行艰苦的改编,从1987 年秋天一直持续到 1988 年春天。应该说,汉剧剧本《曾根崎殉情》的改编是很成功的,挖掘出汉剧独具魅力的艺术表现力,"用中国戏曲的形式讲述了这桩在日本民族中脍炙人口的故事"④。

武汉市汉剧院青年实验团承担了此剧的演出任务。陈伯华任艺术指导,高秉江任导演,李金钊、傅江宁负责唱腔设计与配乐,杨德佑任舞美设计。熊国强、邱玲、邓敏、王立新等青年演员担纲主要角色,演员平均年龄仅 20 岁左右,整个排练持续了三四个月。需要提到的是,向井芳树出资 50 万日元资助初期的排练。

① 《汉剧周六首度亮相澳门》,《澳门日报》2010 年 12 月 9 日第 A22 版。
② 《〈艺海传真〉介绍汉剧〈状元媒〉》,《澳门日报》2011 年 2 月 16 日第 D03 版。
③ 在日本近代,净琉璃是用木偶塑成各种人形,由操纵者提着人形在舞台上直接为观众演出。
④ 崔伟:《动人的殉情喜人的尝试——读汉剧〈曾根崎殉情〉》,《剧本》1989 年第 9 期,第 75 页。

尤其令人感动的是,向井芳树为剧目编排和赴日争取资金赞助。他还在大阪四处奔走,争取到了日本株式会社西武百货小林淳夫等人的后续资金援助。与此同时,他还在艺术祭组委会举办的"近松恳谈会"上,提交武汉汉剧团赴日友好访问的演出方案,并游说各方,才十分艰难地从日本演剧协会拿到了正式邀请函。

2. 汉调魅力折服东瀛观众

1988 年 11 月 9 日,该剧在大阪市尼崎齿卡兴剧场首演,尼崎市市长和市政府官员、近千名观众前往观剧。开演前,向井芳树登台介绍中国传统戏曲表演程式,汉剧演员邓敏作示范表演,演示"四功五法"和上楼、下楼、开门、开窗等程式动作,激发了现场观众的兴趣。接下来,青年演员刘丽和孙伟表演汉剧折子戏《活捉三郎》。

经过这些预热和铺垫工作,观众观戏的情绪逐渐强烈,随后《曾根崎殉情》正式上演,主人公初娘和德兵卫分别由邱玲和熊国强饰演。观众发现,该剧融入了中国戏曲丰厚的传统表现技巧,将日本净琉璃的"三段式"①改造成"分场式",分为《重逢》《逼婚》《求神》《讨债》《情会》《殉情》六场展开冲突,将悲剧气氛逐层引入高潮。在舞美上,运用"喜带""水袖""甩发""跪步""蹉步"等表现技巧,又采用中国戏曲的写意手法,用六根白绳作衬幕,编制各种形态。值得一提的是,该剧在唱腔上融进了不少大和民族传统的音乐元素,令观众耳目一新。

凭借高超的艺术表现力,演出博得了观众的极大共鸣,据方月仿回忆,现场爆发出三十多次雷鸣般的掌声,同时伴着泣啜之声:

> 剧场安静得连掉下一根针都能听见,其认真的神情,实属少见。出于礼貌,每一个主要角色上场,观众都给予掌声,以示欢迎。随着剧情的发展,每一场闭幕,观众也予以鼓掌,特别是演到第三场《求神》时,两道写着"南无阿弥陀佛"的长幡,从空中降落,场上掌声热烈。随后,几乎掌声不断,特别是演到殉情的高潮场面,一曲声情并茂的汉调《井筒女》,观众感动得热泪盈眶。当德兵卫一声惨叫"初娘",然后用匕首刺向自己的胸膛时,观众已经泣不成声。他们从男女主人公的悲剧命运中,得到了美的艺术享受,大幕缓缓闭上又拉开,观众一直噙着泪水鼓掌,谢幕长达十五分钟……②

接下来的几场演出,剧场效果都是如此。这是中国戏曲第一次演绎日本名剧,日本的新闻界和学术界高度赞誉了汉剧青年实验团的这次演出。连续几天中,《朝日新闻》《读卖新闻》《每日新闻》等大报均载文报道演出的盛况和观众的剧评,日本电视台、关西电视台在黄金时段播放演出的部分实况。

活动也引发日本学术界的高度关注,有一些戏剧研究者专门搭乘新干线赶到大阪尼

① 日本净琉璃分为序、破、急三段,即上、中、下三段。近松门左卫门的净琉璃脚本《曾根崎情死》分为三段:《序篇——观音堂巡礼》由各种唱腔组成,旨在渲染全剧的气氛、奠定全剧的基调,以引导观众进入戏剧氛围;《前篇》集中展示戏剧情节和矛盾冲突;《后篇——殉情路上》描写男女主角决定殉情自杀和自杀前的情况。

② 方月仿:《戏剧没有国界——中日〈曾根崎殉情〉谈》,见《戏曲研究》第 44 辑,文化艺术出版社 1993 年版,第199—200 页。

崎观看演出,并在返程中的列车上热烈讨论中国汉剧①。十分难得的是,时至今日,仍有关于汉剧《曾根崎殉情》的研究成果问世,有的论及本剧的艺术成就,有的探讨这次演出在中日文化交流史上的特殊意义②。

(二)汉剧赴新加坡演出

20 世纪 90 年代后,汉剧境外演出的次数明显增多,特别是新加坡、马来西亚、泰国等东南亚华人聚居的国家。拥有大批中国戏曲观众的新加坡,武汉汉剧院更是数次前往。

新加坡是华人聚集的地区,有大批客属和潮属的戏迷。正因为这样,从晚清开始就陆续有闽粤地区的汉剧戏班到此演出。早在光绪元年(1875),广东汉剧著名的荣天彩戏班就到过新马地区,进行了为期三年的巡回演出③。之后,外江戏名班新天彩班、闽西汉剧新舞台班等戏班也多次来到。20 世纪 80 年代,广东汉剧院频繁抵达新加坡,使得汉剧在这里的影响进一步扩大。

在这种背景下,与广东汉剧血脉相连的湖北汉剧受到新加坡华人的关注。1990 年 11 月,新加坡国家剧场信托局向湖北省文化和旅游厅发出邀请函。随后,以武汉汉剧院为班底组建了中国湖北汉剧团,一行 58 人④赴新加坡演出。代表团团长为邓泽民、阮润学,副团长为黄佑清,艺术指导为陈伯华。演出从 11 月 5 日至 20 日,共有四台大戏:《雏凤凌空》《皇亲国戚》《狱卒平冤》《翁媳闹公堂》,另有十几个折子戏:《八仙过海》《活捉三郎》《宇宙锋》《夜奔》《斩狐吐丹》《柜中缘》《丛台别》《盗仙草》《打花鼓》《贵妃醉酒》《太庙》《扈家庄》《山宴》《坐宫》《柴房会》。湖北汉剧团的演出,给看惯了闽粤汉剧的戏迷们以耳目一新的感受,时任新加坡国会议员符嬉泉女士看完《雏凤凌空》后赞叹说:“演得好,唱得好,做得好,打得好,确实非常精彩。”⑤

正是因为 1990 年那一次的成功演出,武汉汉剧院在当地华人中赢得了极高的声誉。1994 年 9 月,武汉汉剧院又受到新加坡茶阳(大埔)会馆、南源永芳集团公司、中正中学校友协会等华人社团的演出邀请,陈伯华再度领衔出演。值得一提的是,演出团抵达狮城之前,主办方还特意印制了精美的汉剧宣传画册,向华人观众介绍湖北汉剧的艺术特点。中正中学校友协会会长杨子国,还在媒体面前谈及发起这次活动的初衷:“中正中学是传统的华人学校,而汉剧是中国人的民族传统艺术……华人的传统,把我们紧紧联系在一起,使我们有不解的血缘关系。”⑥可见,在他们的心中,汉剧即是中国戏曲的代表,更是联系华人与中国大陆的纽带。

武汉汉剧院演员的精湛表演,一开始就点燃了观众的热情:

① 方月仿:《中国汉剧日本行散记》,《湖北文史》2010 年第 2 辑,第 128 页。

② 方月仿:《中国汉剧日本行散记》,《湖北文史》2010 年第 2 辑,第 128 页。

③ 陈志勇:《广东汉剧研究》,中山大学出版社 2009 年版,第 319 页。

④ 其中包含广东汉剧团 8 名演员。

⑤ 黄瑞和、刘志斌:《湖北省汉剧团赴新加坡演出成功》,见《武汉年鉴》(1991 年卷),武汉大学出版社 1991 年版,第 316 页。

⑥ 刘小中:《解放后湖北的汉剧》,见《湖北文史资料·汉剧史料专辑》1998 年版,第 274 页。

结果《盗仙草》一炮打响,高难度的"出手"技巧使观众惊叹不已,激起了一阵阵如雷的掌声。《三怕妻》诙谐幽默,使观众开怀大笑;《霸王别姬》使场内寂静无声,观众沉浸在生离死别的情景之中;压台大武戏《雁荡山》使场内掀起了高潮,观众的热情到了极点,他们为中国民族传统艺术所折服。在演出中间休息时和演出结束后,热情的观众将演员团团围住,有的要和演员合影,有的请演员签名,场面感人至深。①

接下来的几场演出中,观众情绪更是达到高潮。当时的剧场里摆满了华人们赠送的花篮,其场面极为壮观。面对这种盛况,主办方也给出了极高的评价,茶阳(大埔)会馆董事长杨金辉激动地说:"我看了很多演出,你们的水平是第一流的,演出很成功。"②

(三)汉剧《李尔王》《驯悍记》轰动美国

早在 2008 年和 2010 年,武汉大学主办的两届莎士比亚国际学术研讨会上,就先后演出过由该校外国语学院熊杰平老师改编、湖北省地方戏曲艺术剧院演出的汉剧《李尔王》和《驯悍记》两段折子戏。当时的演出令国内外莎士比亚研究者惊叹不已,极富汉味的唱念令人耳目一新,"把晚会的气氛推向了高潮"③。

2013 年 11 月,熊杰平尝试与武汉汉剧院合作,将莎士比亚的《驯悍记》全本搬上舞台,在武汉大学举行的第三届莎士比亚国际学术研讨会期间演出时,又一次令国内外学者折服。这里我们不得不提到的是,该剧的改编工作由方月仿先生完成,当时他已经罹患肝癌晚期,是历时半年忍痛完成的④。这部汉剧剧本对原剧进行了较大改动,例如剧情设定是在古代的湖北荆州,其中还融入"一桌二椅"的布景、汉剧摘花戏、错步甩发等大量的汉剧传统演出形态,十分有意思的是,剧种还有菜薹、蒸鱼、腌肉等湖北文化元素,着实令人感到新奇。

汉剧《李尔王》《驯悍记》在汉口人民剧院公演后,于 2015 年 2 月 14 日正式启程赴美演出。这也是汉剧首次踏上美洲大陆,其文化意义是显而易见的。两剧分别于 2 月 16 日和 2 月 17 日登上了新泽西 SOPAC 剧院的舞台,成功完成首秀。之后,在纽约哥伦比亚大学等三所大学演出 6 场,受到师生们的热烈欢迎。据《武汉晚报》的特派记者描述,当时演出之前虽然宣传力度不大,现场到来的观众却出乎意料的多。尤其是"华人观众看得热泪盈眶,说充满了自豪感和归属感;外国观众看得醉了,他们被中国地方戏演绎西方戏剧经典的新奇方式一下子吸引住了"⑤。

在这些观众中,不少是当地的华人和留学生,据主演王荔介绍,在新泽西演出结束后,住在当地的一对武汉夫妇专门找到她,特意告诉她在美国能看到家乡戏十分感动。还有一位来自武汉的留学生,通过关注王荔的微博才得知美国演出的讯息,并特地赶到新泽西

①　刘小中:《解放后湖北的汉剧》,见《湖北文史资料·汉剧史料专辑》1998 年版,第 275 页。
②　刘小中:《解放后湖北的汉剧》,见《湖北文史资料·汉剧史料专辑》1998 年版,第 275 页。
③　鄢畅:《2008 年莎士比亚国际学术研讨会综述》,《外国文学研究》2009 年第 1 期。
④　蒋太旭:《他将莎士比亚〈驯悍记〉改成了汉剧》,《长江日报》2014 年 1 月 16 日第 22 版。
⑤　本报记者:《王荔,唱汉戏的 80 后》,《武汉晚报》2015 年 3 月 22 日第 2 版。

看演出①。此外,当地的媒体也有颇多报道,如英文媒体《西东人》、英文网站 baristanet 和华人报纸《侨报》等都对这次演出活动给予很高的评价。

《侨报》评论:"采取虚实结合的写意手法,以精湛的中国戏曲程式运用,扎实的文武基本功呈现了《李尔王》与《驯悍记》。"西东大学人文学院教授大卫(David Bénéteau)在观看《驯悍记》后评价:"这场演出让我想起了当代欧洲艺术,其音乐、唱腔、传统舞蹈的表演形式与意大利喜剧艺术非常相似,极富表现力","这完全是艺术,而不仅仅是表演。这是一场高水准的音乐盛会。演员的一招一式是如此精湛,传统舞蹈更是很好地诠释了骑马等动作"。

2015 年 2 月 18 日,汉剧演员们又在新泽西州斯巴达学区两位中文教师的陪同下为斯巴达高中的师生献演了汉剧《李尔王》片段。演员们精湛的表演跨越了语言和文化的障碍,受到当地学生的欢迎。

2018 年春节期间,武汉汉剧院再度赴美,分别在加州圣荷塞州立大学和加州大学圣迭戈分校演绎《王昭君》等汉剧名作,让当地观众尤其是侨胞在春节之际感受到了"家"的温暖。

(四)汉剧首次亮相欧洲

除了赴美演出,新时期的汉剧亦远赴巴黎,为其首次亮相欧洲画上浓重的一笔。2016 年 11 月 20 日,武汉汉剧院应邀参加由巴黎中国文化中心举办的第七届巴黎中国传统戏曲节,于 24 日在巴黎马拉可夫剧院上演汉剧经典曲目《状元媒》。

当地时间 11 月 24 日,武汉汉剧院的汉剧经典剧目《状元媒》在巴黎市马拉可夫剧院上演,这也是汉剧首次在欧洲亮相。为保证传统艺术的古朴风格,戏曲节的演出不允许有舞美布景,也不允许使用麦克风,舞台上仅有一桌两椅和乐队现场伴奏,观众借助双语字幕欣赏演出。尽管演出十分"原生态",但由"梅花奖"获得者王荔、武汉市汉剧非遗文化传承人熊国强等主演的《状元媒》依旧凭借张弛有度的故事情节,优美华丽的唱腔和演员精湛的表演,感染了在场的每一位观众。演出中,满场观众无一离席,在演员三次谢幕后,仍有观众原地鼓掌不愿离场。法国观众弗朗索瓦先生多次观看过戏曲节的演出,他评价《状元媒》是历届戏曲节上最好的演出:"汉剧的唱腔非常优美,如果再多演几天就好了!"观众达尼埃尔夫妇认为,汉剧不仅精彩,还有着悠久的历史,"汉剧是中国传统艺术的精华,真想看到汉剧更多的精彩剧目!"精彩的演出不仅迷倒了巴黎观众,也获得了戏曲节组委会的肯定。戏曲节评委会主席让皮尔斯连连说"汉剧 très bien(非常好)!"他评价《状元媒》是本届戏曲节上观众最热情、反响最好的一场,王荔嗓音优美,剧目扣人心弦,演员表现精彩,乐队演奏也堪称完美。法国著名中国戏曲专家费治先生也祝贺武汉汉剧院演出成功:"你们展现了汉剧的美,展现了中国戏曲的美!"②

① 本报记者:《王荔,唱汉戏的 80 后》,《武汉晚报》2015 年 3 月 22 日第 2 版。
② 《首次亮相欧洲　汉剧〈状元媒〉巴黎中国传统戏曲节获奖》,https://www.sohu.com/a/120140825114731。

四、结　语

纵观 30 多年来汉剧境外演出的历史,我们发现,境外演出团体以武汉汉剧院和湖北省汉剧团为主,各市县的专业汉剧院团几乎未曾有过。汉剧不仅是中国文化境外传播的重要载体,同时亦成为文化交流的重要桥梁。可以说,新时期汉剧的境外演出传播呈现出十分明显的特点:

第一,从演出的地域来看,主要是从华人聚居、汉剧生存土壤沃饶的中国港澳台地区、东南亚地区开始,逐渐扩展到北美、欧洲与大洋洲等地。

第二,从演出性质看,从最初的官方交流发展到民间主动传播。在改革开放前期,汉剧境外演出以官方派遣为主,商业演出几乎没有。官方派出的汉剧演出团体一般不以盈利为目的,主要是向外界展示我国精湛的戏曲艺术,其所需经费依靠政府有关部门下拨。官方性质的汉剧境外演出还有一种特殊形式,就是虽由官方派出,但是一切后续工作均由这些国家或地区的民间机构安排,包括住宿、会餐、演出、媒体宣传等烦琐的事项,所需资金也由这些民间机构筹措,如 1993 年湖北省汉剧团赴台演出就是这种类型。而从总体趋势上来看,已呈现出由早期的以华人观众为主的中国港澳台地区性交流,到亚洲各国之间的交流,再到如今的走出亚洲、面向欧美等,呈现出民间主动传播的趋势。

第三,汉剧的境外传播不仅受到了境外华人观众的青睐,同时引起了境外戏曲界的关注。汉剧境外传播的功能,也从最初的关注宣传效果,转向注重艺术交流。中外戏曲在表现形式上相互借鉴,在空间转换、意境等方面相互切磋等内容,逐渐成为汉剧境外传播的新亮点。

综上所述,不难看出,新时期以来,汉剧境外交流出演的频次之高、地域之广、影响之大,都创造了历史的新纪录。温故知新,回顾汉剧境外传播的历史轨迹,总结其历史的经验,将为当下中国戏曲面对世界,走向未来,提供可资借鉴的方式与路径。

北京市戏曲院团的改革(1978—2000)

薛晓金*

摘　要：20世纪八九十年代戏曲院团一直处于文化体制改革的中心,经历了初步探索和系统展开的过程,为21世纪改革的纵深发展奠定了基础。80年代的北京戏曲院团借鉴农村改革经验,实行承包责任制,以解决僵化的体制弊端。后期对院团分配制度进行改革,实行了差额拨款制度;90年代的北京戏曲院团改革以转换艺术生产机制、演出经营机制和用人机制为主要内容,将改革目标确定为"调布局、体制多、机制活、队伍缩"。

关键词：戏曲院团;文化体制改革;差额制;精简机构;精简人员

1978年底,以党的十一届三中全会召开为标志,中国实现了1949年以来具有深远意义的伟大转折,进入了改革开放和社会主义现代化建设的新时期。伴随着中国改革开放的浪潮,为了适应政治、经济体制改革,中国文化体制开启改革的行程。文化体制改革是释放文化生产力、文化事业走向市场的过程。戏曲院团作为重要的文化部门一直处于文化体制改革的中心,在20世纪八九十年代就经历了初步探索和系统展开的过程,为21世纪改革的纵深发展奠定了基础。

一、20世纪80年代的初步探索

随着党的十一届三中全会的召开,中国政治、经济、文化重新走上正轨,戏剧迸发出蓬勃的生命力,戏剧理论家周传家称这一个阶段为"喷涌期"。各个戏曲剧种从八个样板戏的封锁中破土而出,被打入冷宫的传统戏恢复上演,老观众有久别重逢的亲切感,年轻观众有百闻不如一见的新鲜感,传统戏顷刻之间受到追捧。一批反映刚刚过去的荒唐岁月的社会问题剧赢得观众狂热的掌声和喝彩声。然而"喷涌期"的热闹并没有持续多久,20世纪80年代中期,伴随着改革开放的步伐,中国的文化生态发生了巨大而深刻的变化,各种异质文化不断涌入,各种新兴艺术样式蓬勃崛起。戏曲的处境发生了始料不及的跌宕与突转,陈旧、僵化的戏曲样式已经不能满足新时期观众的审美需求,戏曲出现了越来越严重的萧条与危机。

随着经济体制改革的全面展开,原有文化体制的弊端逐渐暴露出来,这些弊端包括:

* 薛晓金(1968—),博士,北京戏曲艺术职业学院研究员,专业方向：戏剧史论、文化政策。

在所有制上,片面追求"一大二公",全部文化事业由国家直接经营,统包统揽,排斥社会和个人参与;在管理上,与行政管理体制相对应层层建立专业文艺团体,机构臃肿,人浮于事,文化机构行政化、机关化;在分配上,搞平均主义,缺少竞争和激励机制,影响了个人和集体积极性的发挥。改革文化体制逐步成为一项必要而紧迫的任务。

中央文化部门对艺术院团的管理弊病有清醒的认识,自上而下的文化体制改革早在20世纪80年代初就已明确提出。1980年2月,文化部主持召开的全国文化局局长会议认为:"艺术表演团体的体制和管理制度方面的问题很多,严重地影响了表演艺术的发展和提高,需要进行合理的改革。"会议提出要"坚决地有步骤地改革文化事业体制,改革经营管理制度。"①1983年6月,全国六届人大一次会议《政府工作报告》提出,为了促进社会主义文艺的繁荣,文艺体制需要有领导有步骤地进行改革。但由于文化领域是"文革"的重灾区,重建和恢复的任务十分艰巨,而且中国改革开放正处于起步阶段,因此这个时期文化体制改革基本没有开展,但是各地开始了改革的初步尝试。

这一阶段北京市戏曲表演院团的改革主要表现在以下几方面:

第一,借鉴农村改革经验,实行承包责任制,以解决吃大锅饭等体制弊端。1980年,以著名京剧表演艺术家赵燕侠承包北京京剧团为发轫,开始了剧团内部的经营承包制改革,由此"承包制"在全国许多院团中推行开来。北京京剧团改革的主要做法是:实行一团一队"补贴大包干",只发工资的70%,国家不再负担其他大部分职工的福利,一切演出费用(包括运输、住宿、出差费、业务损耗、广告费等)也一概自己解决。除以上三项开支外,从演出盈余中留30%的公积金,上交剧院10%,然后再根据按劳分配的原则进行基薪分红。经过两期16个月的试行,改革的优越性逐渐显露,演出期间每人每月平均分红50元左右,减少国家补贴10万多元②。后来承包制扩展到北京市其他表演院团,市文化局制定并实行了"六定一奖"(定人员经费、定行政经费、定业务经费、定演出场次、定下乡演出场次等,超额完成任务奖励)办法。1984年7月,北京市文化局又改进了"六定一奖"办法,制定并实行了《北京市属艺术剧院、团实行定额补助经费包干责任制试行办法》。1987年市财政局对北京市文化局实行了"三定一奖"(定收入、定支出、定补助,超收分成奖励)经费包干制度。这些制度都是为了打破"大锅饭",调动表演院团生产积极性而设计的,在当时都起过一些积极作用,但是由于体制的局限,并没有彻底解决问题。

第二,改革国家统包统管的旧模式,调整艺术部门和艺术团体布局。1985年,中央办公厅、国务院办公厅批转了文化部《关于艺术表演团体的改革意见》,要求改革全国专业艺术表演团体数量过多、布局不合理的状况,在大中城市,专业艺术表演团体要精简,重复设置的院团要合并或撤销,对市县专业文艺团体设置也提出了调整的要求。1984年,北京市文化局就印发了《关于本市直属专业艺术表演团体当前改革、建设的几个问题》的文件,明确提出了"精简机构、编制"的具体实施方案。中央文件下发后,北京市合并、撤销了一

① 蔡武:《筑牢文化自信之基:中国文化体制改革40年》,广东经济出版社2017年版,第35页。
② 《北京京剧院一团一队试行体制改革说明 剧团不吃大锅饭优越性多 对国家、集体、个人三有利,对艺术交流和人才培养有利》,《人民日报》1983年1月29日第1版。

批区县级文艺表演团体,保留了市级的12个表演团体,精简了每个院团的编制,北京京剧院、中国评剧院、北方昆曲剧院、北京河北梆子剧团、北京曲剧团等5个院团是北京市保留下来的戏曲团体。

第三,促进艺术表演团体经营方式的转变,实行"双轨制"改革。1988年5月,全国文化工作会议讨论了《关于加快和深化艺术表演团体体制改革的意见》,提出了实行"双轨制"的具体改革意见。所谓"双轨制",即一轨为少数代表国家和民族艺术水平的、或带有实验性的、或具有特殊的历史保留价值的、或少数民族地区需要国家扶持的艺术表演团体,实行全民所有制,由政府文化主管部门主办,国家主办的全民所有制艺术表演团体要少而精;另一轨为其他绝大多数的规模比较小、比较分散、演出流动性比较强的艺术表演团体,实行多种所有制形式,由社会力量主办,自主经营,独立核算,自负盈亏。北京于20世纪70年代末至80年代末,由区县政府批准了7个社会力量兴办的营业性艺术表演团体。实行"双轨制"政策之后,至90年代中期,北京地区社会力量兴办的艺术表演团体已经达到20个,这些团体大多是歌舞、杂技、模特机构,没有戏曲团体。

第四,实行内部用人机制改革,增强院团活力。为此进行的改革着眼于队伍的整顿,进行了分配制度改革的初步探索。1989年初,文化局组成改革领导小组,启动了北京京剧院的新一轮体制改革。改革调整了京剧院布局,组建两个重点团,成立两个民营公助京剧团;引进竞争机制,为了打破铁工资、铁饭碗、铁交椅,全面推行优化组合和聘任合同制,双向选择,择优聘任、内部待岗。对重点团实行招聘、竞争上岗,有180人成为编外人员;进行分配制度改革,分别实行了"百元业务收入含经费补贴量""风险工资抵押""演出收入分成"和"超收特别奖"等办法,使各团分配直接与其艺术生产和经营效果挂钩,拉开了分配档次。之后,北京市文化局形成了指导文件,推进所有市属院团的改革。

这一阶段的改革基本没有触及文化体制,只是对一些机制进行了调整。通过对表演团体改革的初步探索,"演出市场""文化市场"的概念和地位得到所有表演艺术从业者的认识和承认,表演艺术的产业属性逐步显现出来。1988年文化部、国家工商行政管理局发布《关于加强文化市场管理工作的通知》,正式提出文化市场的概念,标志着我国"文化市场"的地位正式得到承认。但是随着社会主义市场经济体制的确立,多种多样的文化形式丰富着文化市场,京剧、评剧、昆曲、河北梆子、曲剧等传统戏曲受到冲击,观众流失越来越严重,面临着巨大的危机。而改革滞后的矛盾也日益突出,北京市文化局将其总结为"市场小、队伍大、包袱重、背不动",戏曲表演团体困难重重,围绕市场进行表演团体的系统改革已经势在必行。

二、20世纪90年代的系统展开

20世纪90年代的戏曲院团改革以转换艺术生产机制、演出经营机制和用人机制为主要内容。改革的背景是1992年邓小平"南方谈话"和中共十四大的召开。以邓小平理论为指导,深化改革,扩大开放,发展社会主义市场经济,有力地促进了文化体制自身的改

革。十四大报告在论述社会主义精神文明建设问题时,提出要"积极推进文化体制改革,完善文化事业的有关经济政策"。1996 年 10 月,中共十四届六中全会进一步提出:"改革文化体制是文化事业繁荣和发展的根本出路,改革的目的在于增强文化事业的活力,充分调动文化工作者的积极性,多出优秀作品,多出优秀人才。"改革要"遵循文化发展的内在规律,发挥市场机制的积极作用。……改革要区别情况、分类指导,理顺国家、单位、个人之间的关系,逐步形成国家保证重点、鼓励社会兴办文化事业的发展格局"。①

北京市表演团体的改革以北京市委、市政府 1994 年底发布《关于进一步推动市属艺术表演团体改革发展的意见》(以下简称《意见》)为先导,开始了在市场经济条件下上下贯通、内外结合、以转换机制为核心的综合配套改革。北京市文化局在贯彻《意见》时,将改革目标确定为"调布局、体制多、机制活、队伍缩",改革方案包括:调整艺术院团布局,压缩剧团数量和编制;打破单一的国有艺术表演团体的模式,鼓励社会力量办团;用三年时间缩编艺术表演团三分之一的现有人员;对创作人员实行聘任制,培养和推出各艺术品种 30 名(35 岁以下)优秀青年尖子人才。

第一,从改革经费投入机制入手,推动艺术院团内部改革。

自 1994 年开始,财政部、文化部对中央直属艺术院团的拨款方式进行改革,实行演出场次补贴制,把财政拨款分成两部分,一部分用于院团人员经费和公用经费的基本开支,一部分与院团的演出场次挂钩,多演多得,少演少得,不演不得。同时,设立专项资金支持优秀剧目创作、排练和加工,着力扶持艺术精品。北京市结合中央政策,对艺术生产投资进行了改革。建立艺术生产目标责任制,在艺术水准、演出场次、演出收入方面设立标准,实行有偿投入和奖励项结合的投资政策,试图改变过去只管投入,不问效益,责任不明的投资方式。北京市文化局将下属表演院团分为两类:一类是中国杂技团和中国木偶剧团与市场接轨较好的团体,剧团自我开发能力较强,市场前景较好。市文化局要求它们实现"准自收自支",即人员费用和行政办公费用靠自己经营创收解决,财政上对艺术生产、人才培养方面给予扶持。另一类即其余市场生存能力较弱的院团,其中北京京剧院、北方昆曲剧院等戏曲团体实行演出场次补贴,交响乐团实行定向定额的扶持办法。通过改革,北京市属 12 个剧院团全部实行了差额拨款,加大了剧院团自主经营的权力,也给各剧院团增加了创收压力。

第二,初步建立并实行全员聘任制,精干队伍,在用人机制上有突破。

1994 年,市文化局与人事局联合研究制定了《北京市市属表演团体试行全员聘任制暂行办法》;为解决实行全员聘任制过程中的待业(失业)人员的待遇和出口问题,在尚未建立社会待业保险制度的情况下,市人事局和市人才服务中心专门研究制定了相关办法,开通了富余人员流向社会的渠道。

北京市戏曲院团与全国同类团体相比,大多规模偏大,使艺术生产成本加大、工作效率不高、竞争能力不强,严重阻碍着戏曲院团进入市场。在实行全员聘任制的过程中,市属戏曲院团本着精干高效的原则,根据事业发展的需要,充实艺术生产经营部门,缩减行

① 《中共中央关于加强社会主义精神文明建设若干重要问题的决议》,《人民日报》1996 年 10 月 14 日第 1 版。

政管理部门,后勤服务社会化的工作思路,重新核定机构编制。北京京剧院、北京交响乐团、中国杂技团、中国评剧院、中国木偶艺术剧团和北方昆曲剧院等 6 个试点院团的人员编制由原来的 1 975 人,精简到 1 252 人,共计减编 723 人;市文化局本着减人增效的原则,通过提前退休、聘后待岗、登记失业、自谋职业、自找出路等多种途径,分流下属事业单位富余人员共计 625 人,其中人才中心接收待业人员 130 人,有 100 多人得到安置或自谋职业,走向社会。为打好实施全员聘任制工作的基础,试点单位均制定实施了全新的内部管理制度,建立了聘任委员会和争议调解委员会,促使剧院团的管理由随意性、经验型向科学化、规范化转变。

与全员聘任制相配套,为拓宽人才渠道,市属表演院体试行了签约制用人办法。对外省市艺术人员的使用,历来采取调入的办法,这是一种高成本、低产出的方式。而通过推行签约制用人方式,避免了人才的浪费和流失。

第三,通过分配制度的改革,建立激励机制。

全员聘任制试点单位实施了在完善考核办法基础上的分配制度改革,实行固定工资与浮动工资相结合、档案工资与实际工资相分离、个人收入与工作业绩和单位效益相联系,符合艺术劳动特点、充分体现按劳分配原则的结构工资制度。工作中探索按照演职员的实际业务水平,及其在艺术生产中的地位、作用和工作质量进行分配的办法。

然而,文化体制中依然存在某些弊端,既有该扶持的没有得到足够扶持的问题,也有该推向市场的没有完全摆脱对国家依赖的问题;既存在艺术表演团体活力不足的问题,也存在资源配置不当、整体实力不能充分发挥的问题。尤其在 2000 年后北京财政对文化投入力度加大后,各艺术表演团体的实际经费已经达到全额拨款的水平,改革的动力下降,"等、靠、要"的思想再次抬头,如不继续深化文化体制改革,转变表演团体的组织方式、运行机制和活动方式,势必严重制约文化事业的进一步发展。

三、改革的两个案例

(一)中国评剧院

北京市财政从 1989 年开始对文化局系统的剧院团实行差额拨款,中国评剧院在 20 世纪 80 年代中期演出状况良好,自给率比较高,因此差额拨款按照人均 4 000 元的标准拨付,远低于其他市属院团标准。1990 年底,剧院决定将一、二团编余人员成立百花团,主要搞综合演出和小戏。剧院保证百花团 60% 的工资,其余靠演出收入。

此时由于评剧演出滑坡,剧院在经济上陷入困境,创作经费缺乏。1993 年剧院进行了较大幅度的改革,成立了中国评剧院华夏艺术团,戴月琴任团长。艺术团属于民营公助性质。这个团的演职员高级职称比例很高,年龄比较大。剧院负责华夏艺术团 60% 的工资,其余收入要靠扩大演出。

此时刚进院的 1988 级毕业生以一团为班底成立青年团,谷文月任团长,重点培养青

年演员。还有刘萍、李惟铨、贾新年为主演的二团,付家祥任团长。剧院保证这两个团80％的工资。

改革加大了各团团长剧目创作决定权,也使他们承担了一定的经济任务。改革后,院领导在艺术创作上的功能弱化,艺术处组织艺术生产的职能也开始弱化,但仍然是各团剧目创作的主要力量。之后随着创作组、导演组、美术组相继解散,艺术处的作用逐步降低。只有音乐组一直保留,在剧目音乐创作中起着主要作用。20 世纪 90 年代初艺术处还有40 多人,到 90 年代末减为 30 多人,2001 年最少时仅剩 12 人。

由各团决定剧目生产对于评剧把握市场有一定积极作用,但是对剧目质量不能把握。此时出现的一批"定向戏"是评剧院各团积极应对市场的结果,但是缺少全院一盘棋的艺术生产机制,这一时期的剧目创作很难达到此前评剧院的艺术水平。更为遗憾的是原来两团风格没有很好地继承保留下来,艺术特色鲜明的新派和白派表演风格趋向模糊。

1996 年,百花团并入二团。华夏团改为燕山情艺术团,担负北京市"三下乡"任务。艺术团整合文化局艺术资源,推出综合节目和各剧种小戏,受到郊县观众的欢迎,团长戴月琴被誉为"山区人民的百灵鸟"。但是燕山情艺术团的演出依靠下乡补贴,经济效益并不高,终因收不抵支于 1999 年解散。

90 年代末文化局出台了重点剧目扶持政策,此时艺术处不再是剧院重点剧目的创作主力。《贫嘴张大民的幸福生活》《红岩诗魂》等剧目的主创人员大部分都是邀请院外人员创作的。

(二)北京曲剧团

文化局系统的剧院团实行差额拨款之后,1990—1994 年的五载间,北京曲剧团的创作演出十分低迷。1991 年 4 月,北京市曲剧团在王宝亘的带领下,筹集资金排演了大型现代曲剧《靠山调》,公演不足十场就失败了。为了维持生计,他们组成电声乐队,四处演出。主演甄莹唱起了民歌,莫岐的双簧最受欢迎。演职人员四处分散,一些演员在影视界频频亮相,一些人下海经商。由于资金限制,北京曲剧团五年没有新戏,创排新戏的机会越来越渺茫,团领导也一筹莫展,四年间换了三届团长。北京市文化局一度主张由曲艺团收并曲剧团。

1994 年,在全面展开的市属艺术团体的改革中,曲剧既未被列入重点扶植、保护的艺术品种,也没被列为改革的试点单位。1995 年初,北京市文化局出台了 73 条改革方案。其中有一条:半年不演戏的剧团吊销演出执照。大家意识到,如果再不认认真真地排个戏,不仅剧种、剧团面临危机,就连每个演职员和干部都得考虑改行、换岗和再就业的问题了。1994 年底新上任的团长凌金玉,决定改编排演邓友梅的京味小说《烟壶》,聘请北京人民艺术剧院导演顾威,突出北京曲剧的京腔京味。1995 年 5 月 23 日《烟壶》在北京人艺的首都剧场首演,引起轰动,此后一年间演出 100 场,获得数种戏剧大奖,被称为一出戏救了一个剧种。90 年代末北京文化局出台的重点剧目扶持政策,为北京市曲剧团创排新剧目提供了资金保证。曲剧团接着排演了《龙须沟》(1996)、《茶馆》(1999),并让这一不知

名的小剧种产生了梅花奖、文化表演奖演员。

四、戏曲院团改革存在的困境

（一）传统艺术演出的市场萎缩

传统艺术演出市场被现代文化消费方式严重挤压，生存空间大大缩小，在20世纪80年代末至90年代中期，戏曲演出场次与收入是逐年下滑的，与此同时戏曲院团的市场开发能力却非常低下。国有戏曲院团体制改革虽已进行多年，但作为特殊的艺术种类，长期计划经济体制下形成的诸多弊端依然存在，以市场需求为导向决策和组织艺术生产的意识、投入产出成本核算的意识亟须进一步强化。一些戏曲院团自身活力不足，产品策划、包装、宣传、营销能力普遍较差，缺乏具有经营理念并了解演出市场规则、运作方式的管理经营人才。1994年的改革一时间促进了北京市戏曲院团的演出场次，但是戏曲院团主要场次要依靠国家补贴公益性任务演出，自身造血能力严重不足。

作为文化产品，戏曲离不开所属时代的经济环境，在市场经济体制下，戏曲或者走出一条市场之路，重新融入人们的文化生活之中，获得再生；或者成为博物馆艺术，为后代保留一份艺术资料，发挥其历史、文物甚至旅游资源的价值。虽然艺术传承的任务很重，但是相当一部分戏曲要想发展就必须走向市场，这既有赖于政府支持，也要发挥戏曲从业者自身的创造力，积极培养观众，开拓市场空间，发挥戏曲的商品活力。

（二）人才流失严重，培养人才更加困难

20世纪80年代末至90年代中期的差额制改革造成戏曲演员收入下降，演出机会少，北京各戏曲院团的人员流失比较严重，90年代中期改革精简的人员，大部分是长期不上班、已经改行的人员，其中有很多重点培养的年轻演员和主创人员。很多改革中留下来的人员也是不愿丢掉事业编制，临时归队的，他们虽然保留了身份，但是主要精力已经不愿投入在戏曲艺术上。北京作为文艺创作人才聚集之地，应该是原创剧节目的重要生产地。但是，90年代中后期北京总体原创剧节目数量偏少，高质量的剧节目更加缺乏。90年代末艺术精品的提出从初衷来看是好的，但是在执行过程中造成了文化上的急功近利。上级主管部门只要精品不要普通戏的观念，使得剧团只有大型剧目才能得到经费，日常创作经费十分缺乏，新排剧目急剧减少，一些大团也由原来每年大小十几个新剧目减少到一两部，中等剧团甚至几年才出一部新戏。这也造成了进入21世纪之后少数几个导演把持全国戏剧创作的境况，严重影响到主创队伍后继人才的培养，很多年轻的主创人员因得不到锻炼而流失。而大量的所谓精品剧节目屡演屡赔，没有一出成为剧团的"吃饭戏"。

（三）戏曲院团的改革面对体制难题

一方面，事业管理体制束缚了戏曲院团的发展活力。按照事业管理体制，事业单位国

有资产分经营性资产和非经营性资产,非经营性资产不能用于经营。事业单位收支两条线,经营收入上缴财政,固定资产不提折旧,无法实现市场融资,既不能贷款,也不能上市,国有资产无法保值增值。这就使得国办戏曲院团由于其事业属性,很难在市场竞争中做大做强。另一方面,国有资产管理体制不健全,文化管理部门既行使行政管理权又行使国有资产管理权,导致戏曲院团缺乏经营、用人、分配的自主权,艺术创作生产机制、用人机制、分配激励机制、市场营销机制方面存在的不适应市场经济发展的问题得不到解决。同时戏曲院团由于长期计划经济的影响,习惯了在政府庇护下生活,仍有"等、靠、要"思想,而对改革开放和市场经济的冲击缺乏适应能力,缺乏面对市场、贴近群众的勇气和方法。

2000 年 10 月,中国共产党第十五届五中全会通过的《关于制定国民经济和社会发展第十个五年计划的建议》,第一次在党的中央文件中正式使用了"文化产业"概念,要求"完善文化产业政策,加强文化市场建设和管理,推动有关文化产业发展"[①]。这标志着随着文化体制改革的深入,党和国家关于文化属性问题的认识发生了重要转变,从过去认为文化只是党和国家"事业",到承认文化还有产业属性的一面,对 21 世纪开始的深化文化体制改革产生了决定性的影响。

① 《中共中央关于制定国民经济和社会发展第十个五年计划的建议》,《人民日报》2000 年 10 月 19 日第 1 版。

地方戏传承发展的三个面向：
文化、剧种与时代
——以进京展演剧目石家庄丝弦戏《大唐魏徵》等为例

景俊美[*]

摘　要：书写新中国成立 70 周年的中国戏曲史，离不开剧种、剧目、表演艺术家、编剧、作曲、导演、舞美等艺术元素，这些艺术元素是戏曲艺术得以传承发展的根本。具体到 70 年来北京当代的戏曲史，它是相对于国别史而言的地方戏曲史，有着与上海、广东、河北等地相通的艺术共性，但各地方戏曲艺术进京展演的生动图景，是其有别于其他地方戏曲史的最大不同。石家庄丝弦戏《大唐魏徵》是 2019 年全国基层院团戏曲会演的参演剧目。就一个地方院团、地方剧种而言，进京展演的意义不可小觑。就剧种的推动意义和剧目的创作意义而言，两重维度分别给出一个怎样的答案，基本上回答了地方戏在传承与发展中的诸多核心问题。

关键词：地方戏；丝弦戏；燕赵精神；《大唐魏徵》

书写新中国成立 70 周年的中国戏曲史，离不开一个个剧种、一个个剧目、一个个表演艺术家和一个个对剧目进行精心构想并创排设计的编剧、作曲、导演、舞美等幕后创作者，这些艺术元素是戏曲艺术得以传承发展的根本。具体到 70 年来北京当代的戏曲史，它是相对于国别史而言的地方戏曲史，有着与上海、广东、河南、河北、浙江、陕西、四川、安徽等地的共性，即必须首先要对一地戏曲艺术特色进行关注和诠释，但与此同时，观照首都北京的戏曲发展，一定不能缺失各地方戏曲艺术进京展演的生动图景，这种展演、交流、提升、传播，具有重要的仪式性、传承性、传播性和艺术提升的意义。这是北京戏曲史与其他地方戏曲史的最大不同。石家庄丝弦戏《大唐魏徵》是 2019 年全国基层院团戏曲会演的参演剧目。就一个地方院团、地方剧种而言，石家庄丝弦剧团进京参加会演的意义不可小觑。一方面体现了对剧种的推动意义。作为河北地方戏曲声腔剧种之一，丝弦戏是流行于河北省大部分地区和山西晋中地区东部及雁北地区的代表性剧种，它也是全国稀有剧种的代表，其传承发展现状从一个侧面可以反映地方戏特别是北方稀有剧种地方戏的发展境况。另一方面体现了剧目创作的意义。剧目是最能够反映地方戏传承发展现状的实例，传承和改编传统剧目是一个方面，能否创作出较高水平的新创剧目也是一个方面。作为一个地方院团，石家庄丝弦剧团从两重维度分别给出怎样的答案，基本上回答了地方戏在传承与发展中的各种共性问题。

* 景俊美(1981—)，艺术学博士，北京市社会科学院副研究员，专业方向：民族艺术与文化产业。

一、文化底蕴的支撑、阐释与表达

俗话说："一方水土养一方人。"中国的各地方戏，是一方水土在精神文化上的生动体现。自古燕赵多慷慨悲歌之士[①]，这不仅是燕赵人的自诩，也是历代中国人的共识。大乘经有云："身土不二。"我们每个人都是大地母亲的化育，是自己生存土壤中长出来的一部分，必然烙印着这片土地上的痕迹，也传承着它的基因。

作为承载燕赵文化精神重要载体之一的丝弦戏，其表现内容多体现出轻生尚义、宁折不弯、不畏强暴、追求正义的精神内核。如丝弦戏的代表性剧目《空印盒》《白罗衫》《赶女婿》《花烛恨》《比干挖心》《金殿铡子》《黄飞虎反五关》等，集中反映了创作者有意无意的民族情结与地域文化精神。为了调查清楚一地的贪腐问题，《空印盒》中的何文秀冒着生命危险奔赴杭州察访，最终靠着胆识与智慧实现了除暴安良的目标。《白罗衫》中的姚达只不过是一个普通的渔夫，他本人背负着一身冤枉，但为了活命还是忍耐中再忍耐，而当他看到苏云一家蒙受不白之冤时，他本能地选择了救助，并最终帮助苏家沉冤得雪。《比干挖心》更是通过大家耳熟能详的故事，传递出一代名臣如何不惧危险、敢于上谏、忠心为国、舍生忘死的精神。历史何其相似，《大唐魏徵》中的魏徵，继承了比干的直谏精神，两人的生存环境虽有盛世与乱世之别，但在哲学层面与人文精神的意味上却具有相通之处。鲁迅先生曾说："我们从古以来，就有埋头苦干的人，有拼命硬干的人，有为民请命的人，有舍身求法的人……虽是等于为帝王将相作家谱的所谓'正史'，也往往掩不住他们的光耀，这就是中国的脊梁。"[②]忠君、贤达、孝道、勇武、义气，这是丝弦戏的主要表现内容，也是中国传统文化中最凝聚民族精神之所在。

石家庄丝弦是燕赵文化的杰出代表，曾创造过"一昆（曲）二高（腔）三丝弦"的辉煌成绩。河北民间流行过这样的俗语："纺花织布唱秧歌，扶犁耪地哼丝弦。"丝弦对当地百姓精神世界的影响，由此可窥一斑。丝弦最初是由元朝小令、明清俗曲发展、衍变而来，距今已有500多年历史。学界又根据丝弦分布地域、方言差异、亚文化类型以及演出流派的不同，将其分为东路（流行于任丘地区）、北路（流行于保定一带）、西路（流行于河北井陉、山西灵丘县一带）、南路（流行于邢台一带）、中路（流行于正定、石家庄一带）五个派别。清初年间，丝弦已广泛流行于燕赵大地甚至京城之内，这可从康熙十年（1671）撰修的《保定府祁州束鹿县志》、乾隆九年（1744）成书的《梦中缘传奇》和乾隆三十一年（1765）成书的《百戏竹枝词》等文献的有关论述中获得印证。石家庄丝弦是中路丝弦，是该剧种的发展中心。清末民初，石家庄丝弦戏有了较大发展，涌现出很多知名艺人，如被称为"四大红"的丝弦四大须生，即"正定红"刘魁显，"赵州红"何凤翔，"获鹿红"王振全，"平山红"封广亭

[①] 此观点较早由韩愈在《送董邵南序》提出，参见韩愈等：《唐宋八大家散文选》，广西民族出版社1996年版，第17页。

[②] 鲁迅：《中国人失掉自信力了吗》，见《朝花夕拾》，江苏凤凰文艺出版社2018年版，第228页。

等①。1953 年，"石家庄市丝弦剧团"正式成立，其前身是由著名的丝弦艺术家"正定红"刘魁显、"获鹿红"王振全、琴师艺人奚德义和司鼓艺人卢保群等人共同创建的班社"玉顺班"（后改为"隆顺和剧社"）②。1957 年，丝弦戏进京展演获得了国家领导人及首都观众的高度评价。1958 年，丝弦戏曾奔赴朝鲜慰问演出。1960 年代表剧目《空印盒》拍成了电影。这段时间佳绩连连，可谓创造了不小的成绩。然而也有很长一段时间，丝弦戏和其他地方戏一样，随着市场日渐萎缩，一度陷入困境。直到 2006 年，石家庄丝弦入选首批国家级非物质文化遗产名录，其传承发展才又被各级领导关注和重视，其知名度和推广力日渐提升。

　　直到目前，石家庄丝弦依然古朴而坚强地活跃在燕赵大地的舞台上，并创作了新编历史剧《武成王》《红豆曲》《名相李德裕》《大唐魏徵》等，无论是内容还是形式都有了新的发展。但整体看，无论是经典传统剧目《空印盒》《白罗衫》《调寇》《赶女婿》《花烛恨》《金铃计》《杨家将》《十五贯》《生死牌》《金沙滩》《比干挖心》《金殿铡子》《小二姐做梦》《宗泽与岳飞》《李天保吊孝》《黄飞虎反五关》等，还是移植改编剧目《李慧娘》《孙安动本》《五女拜寿》等，或者新编历史剧目与现代戏《武成王》《红豆曲》《名相李德裕》《大唐魏徵》《瘸腿书记上山》《怒斩玉面狼》《山里小媳妇》等，石家庄丝弦在表现内容上深深地镌刻了燕赵人的精神风貌与美学取向。"时代主旋律、悲剧性的崇高品格与地缘文化意识"③是学者对燕赵文学精神的生动写照，于丝弦而言也甚为贴切，这正是这方水土最具有韧性的所在。

　　内容表达慷慨悲凉，艺术表演也别具特色。石家庄丝弦在表演上特别注重对人物的刻画，或朴实自然，或夸饰提炼，均给人以敦厚、淳朴、粗犷而亲切的感觉，具有浓郁的乡土气息。在《空印盒》"失印"一场中，何文秀因李月英的陈诉，对私访的案情了然于胸，于是他有些"得意忘形"，自斟自饮自我欣赏中"醉"了脑袋，也失去了自我控制的理智，无意间将皇上所赐金印丢失。这是一场十分考验人性的设计，似乎演的正是我们每一个凡夫俗子身上都具有的人性弱点。但与此同时，它又是一个十分艺术的设计，雕琢了演员在表演上的夸张、真切与细腻，也为后面的戏剧高潮埋下了最巧妙的伏笔。在唱腔表达上，石家庄丝弦是真声唱字、假声拖腔，具有激越悠扬、慷慨奔放的艺术特征，这是燕赵的另一种风骨。

　　言为意之形，歌为心之曲。如果说石家庄丝弦的内容选择在经意与不经意间形成了自身的艺术共性，具有了雄峻古朴、慷慨悲歌的艺术精神；那么在形式的创造里，丝弦的"鬼腔"又是一种粗犷豪放、激越高亢的艺术表达，是大口吃肉大碗喝酒的酣畅淋漓与痛快过瘾，暗合的也正是燕赵人的气派与作风。余秋雨曾说："如果要通过某种艺术的途径来探索一个族群的集体心理，我至今认为戏剧是最佳的选择。因为只有戏剧，自古至今都是

　　① 张新立：《独具特色的石家庄丝弦戏》，《大舞台》2008 年第 3 期。

　　② 参见邓夕：《非物质文化遗产"石家庄丝弦"的表演艺术特征探究》，武汉理工大学硕士学位论文，2016 年，第 8 页。

　　③ 康鑫：《百年河北新文学精神的溯源》，《文艺报》2016 年 11 月 11 日第 3 版。

听过无数观众自发的现场反应来延伸自己的历史的。"①从地域文化、艺术特征及丝弦的整个发展史来看,丝弦的历史脉络展现的正是一个地方戏曲的艺术创造史和文化精神史。它的艺术呈现充分说明了戏曲艺术在文化传承上的重要意义,是一个地区、一个民族无形的文化基因在艺人身上的活化与传承。当然,一如各地方戏既有自身的特性也有戏曲艺术的共性一样,燕赵精神与丝弦戏不仅具有区域性文化资源的特性,而且对丰富、还原中国戏剧精神,书写和建构戏剧文化史也具有弥足珍贵的意义,这是我们研究这一艺术类型的原点与根基。

二、剧种艺术特色的完美表达

分析了丝弦戏的前世今生和艺术特征,让我们回到《大唐魏徵》本身,看一看这一剧目对丝弦戏的贡献何在,并深入探讨一个好的剧目对发展遇到困难的剧团、传承碰到问题的地方戏又意味着什么。

(一) 立足自身文化基因,发扬独特自洽的艺术个性

石家庄丝弦是一个乡土气息浓厚的地方剧种,其主要受众是农民,其广阔舞台在农村。所以丝弦经典剧目里传递出的那种性格鲜明的人物、淳朴自然的表演和高亢奔放的歌唱,是最能打动广大普通劳动者的自然之"美"。傅谨教授曾说:"传统戏剧成为草根阶层群体情感记忆的有效载体和外在形式。"②正是传统戏曲艺术已内化为当地民众内在的精神追求,所以它能绵延上百年甚至几百年而生生不息。

然而随着工业化、城镇化的加速推进,广大农村的自然生态和人文生态都遭遇到了前所未有的冲击。主要劳力都去城里打工,农村的空心化现象和留守儿童现象成为普遍现象。这一问题是一个普遍存在的社会问题,不是此文讨论的重点。然而传统的演剧方式如果仅仅仍服务于空心村的观众,则艺术的生命力势必会受到抑制。所以,戏剧创作既要守"旧",守好老祖宗留下来的艺术与智慧的结晶;但同时也要立"新",立定拥有自身艺术属性又颇具市场竞争力的崭新表达。因此,对于任何一个地方剧种而言,只有传承还不够,发展是其存活下去的前提。甚至也可以说,没有一成不变的"传",只有在传承中发展,在发展中传承才是真正做到了对艺术规律的尊重。

《大唐魏徵》的创作初衷,延续了《名相李德裕》的做法,是以家乡戏演家乡人的方式,开拓剧目的表现空间,同时也提升了家乡的知名度。这一做法在全国范围内并不鲜见,甚至有一种风尚,比如晋剧推出了《傅山进京》、豫剧完成了《张伯行》、黄梅戏创作了《邓稼先》等。然而,仅有良好的创作初衷是远远不够的,还必须有立得住的故事、叫得响的形象、传得开的唱段以及能征服不同性别、不同年龄、不同层次观众的整体性艺术设计。石

① 余秋雨:《中国戏剧史》,长江文艺出版社 2013 年版,第 1 页。
② 傅谨:《生活在别处:一个保守主义者的戏剧观》,生活·读书·新知三联书店 2019 年版,第 7 页。

家庄丝弦剧团这方面有统筹的考量,编剧刘兴会、导演石玉昆和唱腔设计林士朝的加入,使得该剧从主创团队开始就奠定了雄厚的基础。

正因为主创特别懂戏,在高度尊重丝弦剧种特色的前提下,该剧释放出了现代编剧手法和导演手法的最大能量,使得该剧在艺术个性上显得十分自洽圆融。褚遂良的史官身份设置,既是事件的亲历者,也是一个客观的叙述者,跳进跳出的身份转换使得该剧的叙事视角甚为灵活,也特别自由。舞台调度上,魏徵生死两界的自由出入是一种特别好的调度方式,这样主人公之心事可以通过他自己的口说出,主角之戏份和"角"的塑造力也会因此而更加厚重。第二场围绕一个"谏"字,让四个不同身份、不同年龄和不同性格(他们点评魏徵的话也层次不同,反映了性格的区分度)的太监分别从东、南、西、北四个方位传太宗旨意,使得魏徵之"谏"被渲染、强调和突显。"赦免故太子旧部""外放宫女三千""移用修缮宫室钱粮救济灾民""公主嫁妆减半"等,这些事件从不同角度反映出魏徵作为臣子的直谏精神。语言虽然不多,但是形式巧妙的铺垫之势令观者无不慨叹魏徵之"直",并为随后的太宗反目埋下了伏笔。

(二) 丰富剧种程式表达,凸显融艺于技的审美精神

戏曲艺术在表演、唱腔、武打等艺术呈现中提炼出来的凝练而固定的审美形式被称为"程式"。程式是艺人对生活的艺术提取,并日渐演化为舞台演出形式的标准。因此,程式是戏曲塑造舞台形象的基本语汇,是艺术创造的结果,也是实现艺术再造的手段。石家庄丝弦的程式和其他戏曲艺术一样,具有格律性、规范性和虚拟性的特点。与此同时,虽然这些程式有其固定的规范性,但又不是一成不变的,而是具有"一套程式,万千性格"的演化规律。比如同样是"翅子功",思索的时候会用,喜悦的时候也会用。传统剧目《金铃计》里,寇准的戏就大量运用了包括"翅子功"在内的多种程式动作,以表达人物的内心世界、思想活动,进而成为刻画人物性格、推进剧情发展的有力手段。

《大唐魏徵》中,编导为魏徵量身打造了十分贴合剧情进展和人物性格的翅子功、髯口功、抖手、摇手、绷脚、云步、蹉步、八字步、圆场步等程式动作,使得魏徵这个人物既符合丝弦戏传统程式表达人物的特点,也叠加了新的编导手法中的思辨意识和艺术品格。剧中,第一场是君臣击掌盟约,第二场便是魏徵的"四谏","四谏"虽然也违逆了圣意,但李世民在理政的早期还是十分自律并愿意接受的。第三场是著名的"闷鹞"事件,魏徵为李世民陈述了"稼禾之事",并指出"国以民为本,民以食为天,治理天下,岂能不知五谷桑麻",这是他拖延时间的计策,同时也是他谏臣品质的体现,这一次李世民也忍了。第四场讲述的是贞观之治初见成效,群臣逢迎皇上"贞观盛世,万世流芳",建议"封禅泰山",李世民在一片歌颂声中沉浸,并联想到"高句丽国王傲慢无礼",起了"征伐高句丽"之心。此时魏徵再次上谏,惹了众怒。当房玄龄抛下"杞人忧天"几个字而最后一个离开时,带给魏徵的是深深的思虑,此时翅子功、髯口功等程式动作的运用起到了很好的烘托效果,将魏徵的思忖和忧虑体现得淋漓尽致。

《大唐魏徵》继承了剧种程式的艺术表达,也凸显了技艺结合的审美精神。首先,程式

是经过以"美"为中心高度提炼而形成的范式与规程，也是戏曲艺术区别于其他艺术形式的最重要的特征之一。张庚先生将其与"综合性""虚拟性"并列称为戏曲艺术的三大特征[①]。这是其重要性的理论体现。其次，必须强调的一点是——程式并不局于表演一维，表演上的手眼身法步可以提炼出程式，唱腔上的板式与曲牌、念白中的散白与韵白、舞美上的一桌二椅等也都是程式的具体表现。它们正是戏曲艺术作为一门技术性很强的艺术的魅力所在。再者，程式很好地体现了技艺结合的美学精神。戏谚"无技不成戏，戏不能离技"说的便是这个道理。不过，如果观者认为戏曲艺术就是对技巧的卖弄，那却是对戏曲的最大误读。特别是在对待武戏与做功戏的时候，我们更应该厘清戏与技、戏与艺之间的关系。因为技巧运用必须合情合理，最终的目的是为了服务戏曲表演、服务人物塑造和剧情发展。诚如川剧艺诀所云："一要晓其事，二要知其人，三要明其理，四要通其情。"[②]这是戏曲程式的内在规律，也是其提升戏曲艺术传承发展的规范性和长远性的奥妙所在。

三、顺从时代发展的艺术构想

石家庄丝弦剧团是我国当前丝弦剧种仅存的一个市级国有专业院团。作为曾经拥有"一昆二高三丝弦"霸主地位的地方性戏曲剧种，该剧团不仅谋划着自身的生存发展之道，而且担负起引领一方丝弦剧种地方戏发展壮大的责任。为强化剧种的交流推广，它已连续四年（2017—2020）举办了"五路丝弦优秀剧目展演"活动（第一届名为"丝弦经典剧目演出季暨丝弦剧种东西南北中五路流派交流展演"）。通过各方努力，目前石家庄丝弦剧团呈现出良好的发展势头。其发展经验对很多地方戏来说具有可资借鉴的共性特征，简要梳理如下。

（一）文本：扎根生存土壤，提升剧目思想性

前已有述，丝弦剧目内容多呈现出侠肝义胆、慷慨仗义的燕赵风骨，观众又多以当地农民为主，唱词通俗易懂、审美简洁明快。所以像《空印盒》《白罗衫》《比干挖心》《金殿铡子》等剧目中所体现出来的仗义忠诚和《赶女婿》《花烛恨》《三进士》《小_姐做梦》等剧目中展现的世情民理，是丝弦戏的主要表达内容。同时，好坏忠奸的是非观在丝弦里也得到了很好的呈现，《杨家将》《封神演义》之类的连台本戏便深受当地观众的喜爱。但是传统戏曲特别是地方戏也有其明显的弱点，那便是在面对文化层次越来越高和知识结构越来越丰赡的年轻观众时，其文学性和思想性的不足日渐凸显，这是很多地方戏都必须补足的短板。比如传统剧目《清风亭》，曾被河北梆子、豫剧、秦腔、扬剧、蒲剧、川剧等多个剧种传唱，被视为传统剧目中高台教化的典型。但有一次笔者在剧场观看此戏时，曾亲耳听到现场的年轻观众诟病这个剧的主题，认为《清风亭》中张元秀老夫妻太溺爱捡来的这个孩子，

①　张庚：《中国大百科全书·戏曲　曲艺》概论篇，见中国大百科全书总编辑委员会、《戏曲曲艺》编辑委员会、中国大百科全书出版社编辑部：《中国大百科全书·戏曲　曲艺》，中国大百科全书出版社1983年版，第4页。

②　何冶主编、重庆戏曲志编辑委员会编：《重庆戏曲志》，文化艺术出版社1991年版，第448页。

养出张继保这样一个不孝子他们必须自省。有关王宝钏与薛平贵的故事在今天也得到了多声部的回应。传统的《王宝钏》（有的剧种又叫《红鬃烈马》，比如京剧；有的又叫《大登殿》，比如评剧、豫剧等）有"一夫二妻"和薛平贵对王宝钏"贞洁"的考验等内容，这些在今天的观众看来难以产生共鸣，有的人甚至为王宝钏感到不值。同样的问题在"程婴救孤"中也曾被质疑，话剧版《赵氏孤儿》对人性进行了全新的解读和诠释就特别能引起观众的共鸣和思索。

当然，文学性足不足、思想性够不够并不能用单一的标准来衡量。欣赏传统戏曲，除了看故事内容合理与不合理之外，还要看表演、唱腔、戏曲音乐、服装、脸谱、程式等多维度的智慧结晶，这也是为什么戏曲观众看戏往往看了很多遍也要再去看，不同的剧种、不同的院团、不同的演员，甚至同一个演员在不同的年龄段，都会产生很微妙的细节差异，而这些差异正是戏迷最善于捕捉的精华所在。这些不是我们今天讨论的重点，此不再赘述。但是有一点我们必须注意，如果要吸引更多的观众走进剧场，特别是那些对传统戏曲不太熟悉的年轻观众，我们就要分析其观赏习惯和关注点，在戏曲的多样表达中引其入门。

从这一视角来分析，《大唐魏徵》向前迈出了一大步。这一大步的最大亮点在于《大唐魏徵》能够将普通的忠臣孝子戏提高到"新文人戏"[①]的高度，人物刻画也在类型化塑造方法里融入了对人性多维度多层面的观照与思考。魏徵是一个"谏臣"，虽刚毅勇武，但也有七情六欲，所以当大家都说他杞人忧天时，他也有困惑、有反思、有痛苦和徘徊，所以第六场一开篇便是他醉酒访友，而这段唱也就更加酣畅淋漓地叙述了魏徵的心事，人物的情绪在这里得到了最恰到好处的释放和表达。同时，也正因为这次访友，他又发现了新的问题，并最终以"犯颜死谏"的方式达到了人物刻画的圆满性和剧情发展的最高潮。这样的剧情安排是环环相扣、层层递进的，善于抓住观众的内心并使之产生共鸣。如果说"艺术的生命存在于传达—接受的能动性交流过程"[②]，那么戏剧是最具有这种能动性的互动艺术，并因这种互动而滋润了中国大地上成千上万的普通人，进而为其内心世界建构起一套具有伦理道德内涵的规范与秩序，实现了传统社会最广泛的审美教育和思想化育。

（二）表演：继承优良传统，注重表达丰富性

王国维先生在其《戏曲考原》中提出："戏曲者，谓以歌舞演故事也。"[③]这是戏曲界最广为人知的有关戏曲的定义。这一定义十分鲜明地指出了"演"在戏曲这一艺术类型中的重要性。业界常说的"无动不舞，无声不歌"，说的正是戏曲表演的关捩所在。演戏就是演人物，用各种艺术手段塑造出鲜明的人物性格、人物形象，进而通过人物的喜怒哀乐、好坏忠奸传递出有关思想的、审美的和艺术的真善美。行当、程式、唱腔属于表演的组成部分，舞台调度和舞台动作也是表演的有机组成，唱词、说白甚至是静默，只要符合人物与人物之间的关系以及规定性情节，都是表演的一部分。戏曲是"角"的艺术这一业界达成的普

①　参见景俊美：《历史剧当注重人文意蕴的审美表达》，《中国文化报》2020 年 1 月 13 日。

②　林克欢：《戏剧表现的观念与技法》，北京联合出版公司 2018 年版，第 131 页。

③　王国维：《王国维戏曲论文集·戏曲考原》，中国戏剧出版社 1984 年版，第 163 页。

遍共识,便是对优秀的表演艺术家的最大肯定。京剧的"四大名旦""四小名旦"、丝弦的"四大红"、豫剧的"五大名旦"等,都是对艺术表演的高度礼赞。

传统戏曲的表演,是在"口传心授"的过程中实现的艺术传递。流派艺术的形成,是对高境界艺术的最有效固化。生旦净末丑及其细化后的行当类型,更是对表演最精妙的提炼和概括。而这些最基本的规范,是一代又一代的艺术家与戏曲观众达成的"审美契约"。这一"契约"既规范着表演的继承性,也规范着表演的与时俱进性,此外还引领着观众的审美品位。因此,戏曲表演必然离不开对传统的继承,而且是"转益多师是吾师"的多方滋养。然而仅有继承是远远不够的。齐白石先生提出的"学我者生,似我者亡"①、吴昌硕先生指出的"学我,不能全像我。化我者生,破我者进,似我者死"②等艺术观念,都是在强调学习很重要,但到一定阶段必须实现升华和超越方能立住自身。就戏曲表演而言,传统的观演关系特别是广场式演出是一种远距离欣赏的观演关系,演员的小幅度动作或面部微表情变化很难以最有效、最精准的方式传达给观众,于是艺术家们在表演的"类型化""脸谱化"方面做了最大化的增效作用。进入剧场演出之后,特别是在现代科技的有效支撑下和市场分化之后的小剧场演出的兴盛与繁荣的当下,我们不得不思考表演的"性格化"与"个性化"以及合叙事逻辑、合人物心境、合音律节奏的微表情与微动作的意义。此时,戏曲表演当向表达的丰富性迈进。

《大唐魏徵》中的表演,很好地发挥了戏曲表演的三重审美:一是"程式化"与"创新性"的融合,二是"个性化"与"类型化"的交织,三是"人文性"与"通俗性"的兼顾。尽管剧中的一号人物魏徵的扮演者启用了当年年仅 24 岁的康佳乐,但是因着这样清晰的审美规范,年轻的演员很好地驾驭了一个复杂的人物。靠程式、靠行当、靠唱腔,也靠理解、靠体验、靠创新,鲜活的人物个性与丰满的心灵世界就这样扑面而来。对比年轻的康佳乐,饰演李世民的女小生张淑改是丝弦舞台上的"老人",之所以说她是"老人",是因为她在丝弦的舞台上饰演了很多角色——《空印盒》中的何文秀、《白罗衫》中的徐继祖、《赶女婿》中的黄天寿、《卖妙郎》中的妙郎、《李慧娘》中的裴舜卿、《调寇》中的八贤王、《商容碰殿》中的殷蛟、《黄飞虎反五关》中的黄天化、《孙安动本》中的万历皇帝、《文王访贤》中的伯邑考等。多角色的深入体验和磨砺让演员获得了丰富的舞台经验,使其在表演上日渐驾轻就熟,这是一个演员最好的成长方式。业界认为的"文戏武唱,武戏文唱"的表演特色在她身上也得到了很好的呈现,我们从这样的表演中看到了一个演员、一个院团、一个剧种的艺术细节,这是石家庄丝弦的一个艺术侧面,但也是其对自身艺术的最大尊重和最懂得的理解。

① 　齐白石语,参见刘德龙等编著:《山东籍的当代文化名人》(下),山东人民出版社 2006 年版,第 162 页。
② 　吴昌硕绘:《吴昌硕与二十世纪写意花鸟画名家》,人民美术出版社 2015 年版,第 9 页。

安徽戏曲小剧种生存与生产现状研究

李春荣　沈　梅　张　莹*

摘　要：本文选取安徽本土剧种中目前流布地域范围仅在省内一县一市或数县市、没有剧种代表剧团及代表人物、影响力较小的清音戏、嗨子戏、淮北花鼓戏、卫调花鼓戏、推剧、含弓戏、洪山戏、梨簧戏、皖南目连戏、青阳腔、贵池傩戏、皖南花鼓戏、岳西高腔、太湖曲子戏、弹腔、文南词16个小剧种，通过调研其生存、生产及发展的整体现状，分析探究文化政策、路径选择以及审美形态的适应性等对于剧种发展的影响，直面当下安徽小剧种发展困境及应对措施，并提出相应的应对策略与建议。

关键词：安徽；小剧种；生存现状；生产现状；扶持措施；存在问题；应对建议

　　中国戏曲具有悠久的历史、独特的魅力和深厚的群众基础，是表现和传播中华优秀传统文化的重要载体。地方戏曲所蕴含的地方文化、风土人情以及乡音乡情可唤起一方观众对生活、情感的亲切感和熟悉性，成为地域文化宝贵的基因。但是，随着时代的飞速发展以及城镇化进程的不断推进，人们的价值观念、审美趣味以及欣赏习惯等皆发生了巨大的变化，诞生于农耕社会的戏曲艺术生存日艰，许多地方剧种、特别是小剧种甚至面临着薪火难继的危险，一些极具地域特色的戏曲唱腔几成遗响。

　　传承和发展戏曲艺术，既是对中华优秀传统文化的弘扬与发展，也是提高文化自信、建设中华民族精神家园的需要。根据2017年完成的全国戏曲剧种普查资料，安徽全省共有戏曲剧种31个（不含皮影戏、木偶戏），其中本土剧种24个，外来剧种7个。本文主要以安徽省本土剧种中流布区域仅在省内一县一市或数县市的小剧种为对象，涉及清音戏、嗨子戏、淮北花鼓戏、卫调花鼓戏、推剧、含弓戏、洪山戏、梨簧戏、皖南目连戏、青阳腔、贵池傩戏、皖南花鼓戏、岳西高腔、太湖曲子戏、弹腔、文南词16个小剧种，且这些安徽本土戏曲剧种没有剧种的代表剧团及代表人物、影响力较小。通过调研其剧种生存、生产及发展的整体现状，分析探究文化政策、路径选择以及审美形态的适应性等对于剧种发展的影响，直面当下安徽小剧种发展困境及应对措施，并提出相应的应对策略与建议。

* 李春荣（1964—　），一级编剧，专业方向：影视剧创作与戏剧、舞蹈研究。沈梅（1978—　　），二级编剧，专业方向：地方戏曲与文化。张莹（1980—　），二级编剧，专业方向：戏剧创作与研究。

一、生 存 现 状

（一）形成及流布

安徽作为中国戏曲艺术重要的流传地，戏曲文化资源十分丰富，不同的地域空间，孕育出丰富多彩的戏曲文化样式。自明清以来，先后有30多个戏曲剧种或声腔在其境内传播流布：目连戏、青阳腔、傩戏、高腔、徽调，以及各类花鼓戏、采茶戏等，共生共处，相互影响，呈现出种类多、差异大、特色鲜明的戏曲文化生态。本次调研的小剧种中，淮北花鼓戏、嗨子戏、清音戏的流布区域在皖北；推剧、卫调花鼓戏、含弓戏、洪山戏的流布区域在皖中；皖南目连戏、皖南花鼓戏、梨簧戏、青阳腔、贵池傩戏、岳西高腔、太湖曲子戏、文南词、弹腔的流布区域在皖南、皖西南。这些剧种中，有的历史悠久，如青阳腔、皖南目连戏、岳西高腔、贵池傩戏等，有的历史较短，如淮北花鼓戏、清音戏、推剧、皖南花鼓戏等。各剧种具体形成时间及分布区域如表1所示。

表1 安徽省小剧种形成时间及目前分布区域表①

序号	剧 种	形 成 时 间	目前分布区域
1	淮北花鼓戏	20世纪30年代	宿州市、淮北市
2	清音戏	1949年以后	阜阳市太和县
3	嗨子戏	清代嘉庆、道光年间	阜阳市阜南县
4	推剧	20世纪40年代末	淮南市凤台县、寿县，阜阳市颍上县
5	卫调花鼓戏	清代光绪年间	蚌埠市
6	洪山戏	清代中叶	滁州市来安县
7	含弓戏	清末	马鞍山市含山县
8	梨簧戏	清代道光年间	芜湖市
9	皖南目连戏	明代万历年间	芜湖市南陵县、黄山市祁门县、池州市石台县
10	皖南花鼓戏	19世纪中叶到20世纪初	宣城市、郎溪县、广德市及宁国市
11	文南词	清末	安庆市宿松县、池州市东至县
12	弹腔	清代乾隆年间	安庆市潜山市
13	青阳腔	明代中叶	池州市青阳县
14	贵池傩戏	明末清初	池州市
15	岳西高腔	明代末叶	安庆市岳西县
16	太湖曲子戏	清代咸丰年间	安庆市太湖县

① 数据来源：本文信息均根据当地文化主管部门提供数据及调研情况综合而得。

（二）保护传承

近年来，随着传统戏曲保护传承工作不断推进，戏曲的生存环境及面貌有了较大改观，一些几近消亡的濒危剧种又重新出现在观众面前。本次调研的 16 个剧种均被纳入国家级或省级非物质文化遗产保护名录：淮北花鼓戏、嗨子戏、皖南目连戏（徽州目连戏）、皖南花鼓戏、文南词、青阳腔、贵池傩戏（池州傩戏）、岳西高腔 8 个剧种属于国家级非物质文化遗产保护项目；清音戏、推剧、卫调花鼓戏、洪山戏、含弓戏、梨簧戏、弹腔、太湖曲子戏 8 个剧种属于省级非物质文化遗产保护项目。（表 2）

表 2　安徽省小剧种有关非遗信息表①

序号	剧　种	级别及批次	现有传承人数量
1	淮北花鼓戏	国家级，第二批	国家级 2 人，省级 3 人
2	清音戏	省级，第二批	省级 2 名
3	嗨子戏	国家级，第三批	省级 4 个
4	推剧	省级，第一批	省级 5 人
5	卫调花鼓戏	省级，第二批	省级 2 人
6	洪山戏	省级，第二批	省级 2 个
7	含弓戏	省级，第一批	省级 1 人
8	梨簧戏	省级，第二批	省级 3 人
9	皖南目连戏②	徽州目连戏为国家级，第一批；石台、南陵目连戏为省级，第一批	国家级 3 人，省级 7 人
10	皖南花鼓戏	国家级，第二批	国家级 2 人，省级 1 人
11	文南词	国家级（安庆市宿松县），第二批；省级（池州市东至县），第一批	国家级 1 人，省级 2 人
12	弹腔	省级，第一批	省级 3 人
13	青阳腔	国家级，第一批	省级 2 人
14	贵池傩戏③	国家级，第一批	国家级 2 人，省级 2 人
15	岳西高腔	国家级，第一批	国家级 2 人
16	太湖曲子戏	省级，第二批	省级 1 人

（三）演出团体

本次调研的安徽小剧种中，推剧、皖南花鼓戏、岳西高腔、文南词、淮北花鼓戏、嗨子戏

① 在安徽省的非遗归类中，清音（戏）属于传统曲艺，卫调花鼓（戏）属于传统舞蹈。

② 在《中国戏曲志·安徽卷》中，统称皖南目连戏。申报非遗时，皖南目连戏分为徽州目连戏、石台目连戏、南陵目连戏。其中徽州目连戏为国家级非遗；石台目连戏、南陵目连戏为省级非遗。

③ 《中国戏曲志·安徽卷》中称贵池傩戏，非遗申报时称池州傩戏。

是发展较为稳定的剧种。青阳腔、皖南目连戏、贵池傩戏等古老剧种一度出现演出队伍缺乏、传承青黄不接等问题，近几年在当地政府和文化主管部门的努力下，在剧种传承、剧目复创排和队伍建设等方面均现可喜局面；含弓戏、洪山戏、清音戏、弹腔、太湖曲子戏、梨簧戏、卫调花鼓戏等剧种状态则不容乐观，普遍存在演出队伍不健全、传承青黄不接、从业人员老化、观众群减少等问题，基本处于濒危或名存实亡状态。（表3、表4）

表3　安徽省小剧种演出团体及主要演出剧目表①

序号	剧　种	院　团　总　数	主　要　演　出　剧　目
1	淮北花鼓戏	2家（1家改制转企院团，1家民营团体）	《王小赶脚》《墙头记》《姐妹易嫁》《阳光下的召唤》《三个闺蜜一台戏》《瞬间永恒》《闹爹》
2	清音戏	1家民营团体	《追舟》《让座》《女儿情》
3	嗨子戏	1家改制转企院团	《两块花布》《安安送米》《打桃花》《三击掌》《考官》《窦娥冤》《夜巡》《双出嫁》《王家坝之歌》《特别新娘》《按规定办》《老爷爷小孙子》《竞标》
4	推剧	13家（1家国办团体，12家民营团体）	《送香茶》《白蛇传》《梁祝》《打金枝》《梁宫血泪史》《鸳鸯泪》《佘赛花招亲》《莫愁女》《借妻》《桃花女》《恩仇记》《蝴蝶杯》《碧玉簪》《游春》《墙头记》《刘晋杀妻》《三夫人》《三哭殿》《杨八姐救兄》《女儿桥》《凤桥明月》《永幸河》《张老西嫁女》《豆腐情》
5	卫调花鼓戏	1家民间班社	《屠夫状元》《卖甜瓜》《三代婆媳》《还债》《借驴》
6	洪山戏	2家民营团体	《百岁挂帅》《玉堂春》《刘胡兰》
7	含弓戏	1家民营团体	《刘二姑吵嫁》《留守女人》《世上只有奶奶好》《婆婆妈妈都是娘》《重见光明》《丹桂情深》
8	梨簧戏	1家民间班社	《不屈的命运》《安安送米》
9	皖南目连戏	4家（1家改制转企，3家民营团体）	《地狱救母》《跑猖》《讲经》《十殿救母》《刘氏饮宴》《目连坐禅》《六殿见母》《新年》《出佛》《毛雪》《雪下》《下山》《起马》《王灵官打火》
10	皖南花鼓戏	14家民营团体	《杨门女将》《双龙会》《清官私访》《打瓜园》《扫花堂》《谢瑶环》《是真是假》《家访》《郎川河畔》《药方》《对老人好点》《妈妈的布鞋》
11	文南词	4家（1家国有团体，3家民营团体）	《苏文表借衣》《云楼会》《陈姑追舟》《骂瓜》
12	弹腔	1家民间班社	《四郎探母》《渭水河》《沙陀国借兵》《下南塘》
13	青阳腔	1家国有团体	《情断马嵬》《磨房会》《还乡》
14	贵池傩戏	1家国有团体	《孟姜女·洗澡结配》《千年傩》《刘文龙》

①　因民间班社没有演出经营许可证，本次调研未完全收录统计。

序号	剧　种	院 团 总 数	主 要 演 出 剧 目
15	岳西高腔	1 家国有团体	《三星赐福》《秋江别》《捧盒》《拷桃》《拜月》《龙女小度》《采茶记》《玉簪记·追舟》《妆盒记·捧盒》《书馆相逢》
16	太湖曲子戏	1 家民营团体	《降曹》《庆寿》《送子》《救主》《戏连》《赶会》

表 4　安徽省小剧种国有演出团体表

序号	剧　种	专业院团及建团时间	演职人员数量（人）	专业技术人员（人）
1	淮北花鼓戏	宿州市埇桥区花鼓戏剧团（1957）	25	20
2	清音戏	0	0	0
3	嗨子戏	安徽省阜南县演艺中心（1958）	43	35
4	推剧	凤台县推剧团（1957）	53	42
5	卫调花鼓戏	0	0	0
6	洪山戏	0	0	0
7	含弓戏	0	0	0
8	梨簧戏	0	0	0
9	皖南目连戏	0	0	0
10	皖南花鼓戏	0	0	0
11	文南词	宿松县黄梅戏剧院（1952）	42	42
12	弹腔	0	0	0
13	青阳腔	青阳县九华云水文化旅游传媒有限公司（2019）	33	29
14	贵池傩戏	池州市黄梅戏剧院（池州市傩艺团）（1970、2006）	41	41
15	岳西高腔	岳西高腔传承中心（2010）	18	18
16	太湖曲子戏	0	0	0

安徽省是民营院团大省，目前全省已经领取"营业性演出许可证"的民营院团有 2 860 余家，其中戏曲院团近 1 000 家；民营院团在戏曲传承保护中起到很大作用，本次调研的很多小剧种，如皖南花鼓戏、清音戏、含弓戏、洪山戏、太湖曲子戏等都是依靠民营院团在演出中进行活态传承的，其他许多小剧种的传承主要也有赖民间团体的参与。

（四）经费来源

本次调查的 16 个安徽小剧种，大都市场适应性不强，基本为公益性演出，因此，经费来源基本是政府投入。除国家和省级非遗的专项资金扶持外，阜阳市太和县、马鞍山市含

山县、芜湖市南陵县、宣城市、安庆市岳西县、安庆市太湖县还分别针对当地小剧种拨付专项经费；不少地方政府在政府采购的送戏下乡、送戏进校园等活动中对当地小剧种进行资助，积极为其谋求发展空间。（表5）

表5　安徽省小剧种地方扶持政策及主要经费来源表

序号	剧　种	地方扶持政策	经　费　主　要　来　源
1	淮北花鼓戏		宿州市每年对埇桥区花鼓戏剧团差额补助经费11万元
2	清音戏	《太和县非物质文化遗产保护工作条例》	阜阳市太和县财政自2013年每年拨出专项经费10万元，用于太和清音传承工作
3	嗨子戏		事业单位差额拨款
4	推剧	政府提供采购服务	（1）事业单位差额拨款；（2）淮南市凤台县政府提供采购服务，安排并要求凤台县推剧团每年送戏下乡演出不少于100场
5	卫调花鼓戏		非遗专项补助1次
6	洪山戏		
7	含弓戏	政府提供采购服务	（1）马鞍山市含山县财政每年拨付专项经费12万元，用于含弓戏传承工作；（2）将传承与送戏进万村、送戏进校园结合
8	梨簧戏		
9	目连戏	《支持南陵目连戏传承发展实施意见》	芜湖市南陵县财政将南陵目连戏保护传承列入年度预算，设立传承专项经费，每年额度不低于100万元
10	皖南花鼓戏	《皖南花鼓戏小戏孵化扶持办法（试行）》	每年在全市范围内孵化5—8个皖南花鼓戏新创小戏，每个小戏给予10万元扶持资金
11	文南词		
12	弹腔		（1）安徽省委宣传部文化强省资金；（2）安庆市文化强市建设专项资金；（3）潜山市政府安排的2017—2018每年20万元的潜山弹腔复排资金
13	青阳腔		自2012年起，池州市青阳县财政每年拨付传承保护经费40万元
14	贵池（池州）傩戏	《池州市非物质文化遗产保护办法》	
15	岳西高腔	《岳西高腔保护工程实施方案》《关于进一步加强岳西高腔保护工作的意见》《中共岳西县委关于文化大改革、大发展、大繁荣的决定》《岳西县文化改革发展规划（2013—2020）》	（1）2010—2018年，中央非遗保护专项经费共374万元；（2）省、市专项经费共132万元；（3）县财政专项经费共132万元
16	太湖曲子戏	《太湖县曲子戏保护工作计划》	安庆市太湖县县财政2008—2019年共资助百里镇曲子戏社团155 200元

二、生 产 现 状

此次调研的小剧种,除推剧、淮北花鼓戏等个别剧种保留专业院团以外,大多数剧种现在仅存民营院团及民间班社。更有甚者,洪山戏、清音戏等剧种在 20 世纪 60 年代专业院团被撤销以后,长达数十年没有演出,直至非物质文化遗产保护大背景下才重新回归。从新中国成立至今,小剧种基本经历了短暂繁荣—振兴—抢救—保护的基本历程。其艺术生产主要分为挖掘整理、复排优秀剧目以及编创新剧目两大块面。

（一）复排剧目

随着国家对非物质文化遗产的重视,非遗保护理念深入人心,传统戏曲的价值被重估。但是由于剧种发展的断层,安徽小剧种存在着从业人员年龄老化且普遍非专业化、演出剧目稀少且质量不高、无演出市场又缺少观众等低迷现状。因此,对传统剧目进行挖掘整理及复排,重新唤醒剧种意识,恢复剧种个性,就成为小剧种艺术生产的首要选择。在对优秀传统剧目的挖掘整理、复排工作中,对传统剧目进行重新演绎,宣扬善与恶、忠与奸的是非观念,褒扬了家国情怀、善良人性,弘扬美好道德、传播主流价值,传递了中华民族的崇高价值追求。（表 6）

表 6　安徽省小剧种复排剧目情况

序号	剧　　种	复　排　剧　目
1	淮北花鼓戏	《墙头记》《王小赶脚》《姐妹易嫁》
2	清音戏	《追舟》
3	嗨子戏	《两块花布》《安安送米》《打桃花》《三击掌》《考官》《窦娥冤》
4	推剧	《送香茶》《白蛇传》《梁祝》《打金枝》《郑小娇》《梁宫血泪史》《鸳鸯泪》《佘赛花招亲》《莫愁女》《借妻》《桃花女》《恩仇记》《蝴蝶杯》《碧玉簪》《三请樊梨花》
5	卫调花鼓戏	《屠夫状元》
6	洪山戏	《百岁挂帅》（部分）
7	含弓戏	《刘二姑吵嫁》
8	梨簧戏	《安安送米》《白蛇传》（部分）
9	皖南目连戏	(1) 南陵目连戏复排《出佛》《新年》《毛雪》《雪下》《白马》《灵椿》《行路》《小团圆》《六旬》《下山》《穆敬卖身》《出师》《出神》《披红》《赶散》《描容》《目连打坐》《断发》《三殿》《盂兰大会》封赠大团圆《接钟老仙》等剧,另有《盘彩》表演,仪规有《王灵官打火》《起马》等; (2) 石台目连戏复排《小和尚下山》《小尼姑下山》《上寿》《花园捉鬼》《地狱救母》等; (3) 徽州目连戏复排《上寿》《讲经》《苦竹林》《遣三世》《跑猖》等

序号	剧 种	复 排 剧 目
10	皖南花鼓戏	《秦香莲》《白蛇传》《珍珠塔》《荞麦记》《姚大兴报喜》《扫花堂》《四姐下凡》《狸猫换太子》《姐妹情仇》《穆桂英挂帅》《四郎探母》《杨门女将》《双龙会》《清官私访》《打瓜园》《谢瑶环》等小戏及折子戏
11	文南词	《借衣》《杀惜》《追舟》《云楼会》《薛平贵回窑》《乌龙院》《抛球》《王大娘补缸》《小放牛》《梅龙镇》《铁板桥》等文南词传统小戏、折子戏
12	弹腔	《三奏本》《徐庶荐诸葛》《二进宫》《四郎探母》《渭水河》《沙陀国借兵》《下南塘》
13	青阳腔	《送饭·斩娥》《百花赠剑》《追舟》《拜月记》《贵妃醉酒》《出猎回书》《磨房会》
14	贵池傩戏	《孟姜女·洗澡结配》《钟馗打鬼》
15	岳西高腔	《三星赐福》《秋江别》《拷桃》《拜月》《扯伞》《过府》《书馆相逢》《南山别》《龙女小度》
16	太湖曲子戏	《降曹》《庆寿》《送子》《救主》《戏连》（又名《观音戏目连》）

（二）新创剧目

随着习近平总书记在文艺座谈会上讲话，以及系列文件、政策的出台，国家艺术基金、文化和旅游部剧本孵化、安徽省文化和旅游厅戏曲创作孵化计划等工程相继对戏曲创作进行扶持，安徽省小剧种也积极融入当下，相继推出一批反映时代精神、反映现实生活的现实题材作品。但是，由于小剧种专业创作人员的匮乏、演员大多数缺乏专业培养、院团负责人艺术判断的局限性，以及急功近利的思想，导致这批新创作品艺术水准呈现出参差不齐的状况。然而尤其令人担忧的是，很多小剧种近年来几乎没有新创剧目演出，基本处于停滞不前甚至近乎消亡的境地。（表7）

表7 安徽省小剧种新创剧目情况

序号	剧 种	新 创 剧 目
1	淮北花鼓戏	大戏《阳光下的召唤》、小戏《三个闺蜜一台戏》《瞬间永恒》《闹爹》等
2	清音戏	
3	嗨子戏	小戏《夜巡》《双出嫁》《特别新娘》《按规定办》《老爷爷小孙子》《竞标》、大戏《王家坝之歌》《园丁》等
4	推剧	古装戏《挂帅出征》《游春》《墙头记》《刘晋杀妻》《三夫人》《三哭殿》《杨八姐救兄》，现代戏有大戏《凤桥明月》《永幸河》《张老西嫁女》、小戏《帮忙》《女儿桥》《家庭面试》《鸡毛蒜皮》《王老汉脱贫》《豆腐情》《飞蝇扑火》《一封家书》等
5	卫调花鼓戏	小戏《卖甜瓜》《三代婆媳》等

<div align="right">续　表</div>

序号	剧　　种	新　创　剧　目
6	洪山戏	
7	含弓戏	
8	梨簧戏	
9	皖南目连戏	
10	皖南花鼓戏	小戏《歪打正着》《法不容情》《是真是假》《家访》《特别座位》《郎川河畔》《妈妈的布鞋》《山城志愿者》《县长拉车》《扶贫情怀》《对老人好一点》等、大戏《天下第一墨》《好人曹二贵》等
11	文南词	大戏《杨馥初》、小戏《巧县令》《斤鸡斗米》《求雨台》《盘箱》《劝孝歌》《骂瓜》等
12	弹腔	
13	青阳腔	移植徽剧小戏《情断马嵬》《一文钱掌柜》，新创小戏《都是麻将惹的祸》《返乡》等
14	贵池傩戏	《千年傩》
15	岳西高腔	
16	太湖曲子戏	小戏《赶会》

（三）演出情况

艺术生产与艺术消费相辅相成，艺术生产规定制约着艺术消费的同时，离不开艺术消费。近年来，中央对繁荣发展戏曲艺术等各类文艺事业非常重视，在财政、税收、土地等方面出台了一系列优惠政策，把戏曲产品纳入地方公共文化服务体系，由政府购买优质服务提供给群众，鼓励社会各方面力量积极参与戏曲事业发展，更好发挥政府引导和社会参与的综合效益。尤其是国务院办公厅印发了《关于支持戏曲传承发展的若干政策》，延续和扩大了原有的优惠政策，并就实施地方戏曲振兴工程、支持剧本创作、推动戏曲进校园、建设村级简易戏台等工作作出具体可操作的规定。这些政策为戏曲传承发展注入强大动力。通过不断的演出，为小剧种的传承延续提供了滋养的土壤。

1. 积极参加送戏进万村服务

2014 年以来，安徽省开展"送戏进万村"活动，通过政府采购的方式共送戏近 8 万场，实现了全省 15 000 多个行政村每年每村至少看到一场有质量的戏（表 8）。"送戏"成为最受群众欢迎的民生工程之一，同时此项活动也成为安徽小剧种展示的重要舞台。此次调研的小剧种，除推剧、淮北花鼓戏、嗨子戏、岳西高腔等个别剧种有专业院团，或文化馆及传承中心进行传承与保护之外，大部分小剧种依靠民营院团及民间班社的力量，活跃于乡村舞台。省文化和旅游厅采取政府购买服务方式，每年为全省每个行政村送一场正规文

艺演出,尤其是送戏采购对国有、民营院团一视同仁,对小剧种的传承与发展起到了重要的作用。

表 8 安徽小剧种 2018 年参加送戏进万村活动数据统计表

序　号	剧　种	演出场次(场)
1	淮北花鼓戏	28
2	清音戏	0
3	嗨子戏	100
4	推剧	208
5	卫调花鼓戏	0
6	洪山戏	0
7	含弓戏	95
8	梨簧戏	0
9	皖南目连戏	17
10	皖南花鼓戏	855
11	文南词	0
12	弹腔	20
13	青阳腔	100
14	贵池傩戏	120
15	岳西高腔	95
16	太湖曲子戏	4
	总计	1 642

为提高演出剧目的现实感和群众接受度,各参演剧团深入挖掘优秀传统文化、红色革命文化、先进文化等资源,创作演出了一批敬老孝亲、法制宣传、爱岗敬业等内容的节目,在丰富了农村群众文化生活的同时,对促进农村和谐社会建设起到了一定的作用。另外,通过送戏,使党的政策家喻户晓,深入人心,弘扬了社会主义核心价值观,引领了社会主义新风尚,潜移默化中陶冶了群众的情操。

2. 落实戏曲进校园活动

为贯彻落实《中共中央关于繁荣发展社会主义文艺的意见》《国务院办公厅关于支持戏曲传承发展若干政策的通知》等文件精神,面向青少年普及传承戏曲艺术。2016 年,安徽省委宣传部、省教育厅、省文化和旅游厅、省财政厅共同印发《安徽省"戏曲进校园"活动工作方案》。同年 11 月,安徽省文化和旅游厅印发了《安徽省"戏曲进校园"活动实施方案》,在合肥等 11 个省辖市和 1 个省管县试点开展"戏曲进校园"活动。(表 9)

表9 安徽小剧种 2018 年参加戏曲进校园活动数据统计表

序　号	剧　种	演出场次（场）
1	淮北花鼓戏	20
2	清音戏	0
3	嗨子戏	45
4	推剧	0
5	卫调花鼓戏	0
6	洪山戏	0
7	含弓戏	3
8	梨簧戏	0
9	皖南目连戏	26
10	皖南花鼓戏	76
11	文南词	0
12	弹腔	6
13	青阳腔	30
14	贵池傩戏	20
15	岳西高腔	28
16	太湖曲子戏	2
	总计	256

　　戏曲的传承发展离不开观众，离不开广大观众的喜爱与支持，小剧种尤是。面对戏曲观众老化、分流，年轻人很少愿意看戏的现状，开展戏曲尤其是小剧种进大、中、小学校园工作，加强对青少年学生进行戏曲通识教育、审美教育显得尤为迫切。但是从此次调研来看，此项工作还存在一定的困难和问题：一是由于各地认识不同、重视不够，导致有的剧种开展此项工作落实的力度不够，比如推剧、洪山戏等剧种至今没有参加过此项工作；二是由于一些小剧种长期形成的人才断档，戏曲进校园的师资尤其是高层次师资缺乏；三是戏曲进校园教材的匮乏，导致教学内容随意性较大，存在不规范现象。

　　3. 参加省市调演及各种活动

　　为培育有利于戏曲活起来、传下去的良好生态，集中展现戏曲剧种的艺术风采，检阅戏曲剧种生存发展现状。安徽省文化和旅游厅积极组织开展各种省级展演、汇演活动，以近三年为例，开展了全省稀有剧种（声腔）展演、安徽省地方戏曲（声腔）汇演活动，并于2019 年开展了庆祝新中国成立 70 周年安徽省优秀小戏展演活动，为小剧种积极搭建演出平台。（表 10—表 12）

表 10　安徽小剧种参加 2017 年全省稀有剧种（声腔）展演情况表

剧　　种	剧　　目	演　出　院　团
淮北花鼓戏	《王小赶脚》选段 《阳光下的召唤》	宿州市埇桥区花鼓戏剧团
清音戏	《清音一曲赞盛世》	太和县文化馆 太和清音协会
嗨子戏	《夜巡》	阜南县演艺中心
推剧	《送香茶》 《送茶路上》 《出征》	颍上豫剧团 凤台县推剧团 凤台县推剧团
卫调花鼓戏		
洪山戏	《刘胡兰》选段	来安县洪山戏艺术团
含弓戏	《刘二姑吵嫁》选段	含山县华艺庐剧团
梨簧戏	《三请樊梨花》	芜湖市文化馆惠民艺术团
皖南目连戏	《元旦上寿》 《白马》 《施舍》	石台县黄梅戏剧团 南陵县新黄梅文化演艺传媒有限公司 祁门县马山剧团
皖南花鼓戏	《好人曹二贵》选段	宣城市青年花鼓戏剧团
文南词		
弹腔	《二进宫》选段	潜山县文化馆
青阳腔	《百花赠剑》	池州市黄梅戏剧院（傩艺团）
贵池傩戏	《孟姜女·洗澡结配》	池州市黄梅戏剧院（傩艺团）
岳西高腔	《夜试》	岳西高腔传承中心
太湖曲子戏	《庆寿》	太湖县黄梅戏演艺公司

表 11　安徽小剧种参加 2019 年安徽省地方戏曲（声腔）汇演情况表

剧　　种	剧　　目	演　出　院　团
淮北花鼓戏	《姐妹易嫁》选段	宿州市埇桥区花鼓戏剧团
清音戏	《秋江》	太和县文化馆、高滔豫剧团
嗨子戏	《考官》	阜南县演艺中心
推剧	《送香茶》	凤台县推剧团
卫调花鼓戏	《三代婆媳》	蚌埠市龙子湖区文化馆
洪山戏	《玉堂春》选段	来安县德才洪扬团

剧　种	剧　目	演　出　院　团
含弓戏	《刘二姑吵嫁》选段	含山县群英戏剧团
梨簧戏	《安安送米》	芜湖市艺术剧院有限公司
皖南目连戏	《毛雪》	南陵县新黄梅文化演艺传媒有限公司
皖南花鼓戏	《扫花堂》	宣城市宣州区文苑艺术团
文南词	《借衣》	宿松县新黄梅演艺有限责任公司
弹腔	《打金枝》	潜山市黄梅戏剧团
青阳腔	《美周郎·顾曲》	青阳县古韵青阳腔艺术团
贵池傩戏	《孟姜女·洗澡结配》	池州市黄梅戏剧院（傩艺团）
岳西高腔	《琵琶记·书馆相逢》	岳西高腔传承中心
太湖曲子戏	太湖曲子戏《降曹》	太湖县黄梅戏演艺有限公司

表 12　安徽小剧种参加庆祝新中国成立70周年安徽省优秀小戏展演情况表

剧　种	剧　目	演　出　院　团
淮北花鼓戏	《闹爹》	宿州市埇桥区花鼓戏剧团
清音戏		
嗨子戏		
推剧	《鸡毛·蒜皮》	凤台县推剧团
卫调花鼓戏		
洪山戏		
含弓戏	《世上只有奶奶好》	含山县华艺庐剧团
梨簧戏		
皖南目连戏	《淘气包》	石台县黄梅戏剧团
皖南花鼓戏	《卖马桶》《妈妈的布鞋》	宣城市青年花鼓戏剧团
文南词		
弹腔		
青阳腔	《还乡》	青阳县古韵青阳腔艺术团
贵池傩戏		
岳西高腔		
太湖曲子戏		

但是不容乐观的是，洪山戏、梨簧戏、卫调花鼓戏等一些剧种由于断层时间较长，形成

了演出团体缺乏、传承队伍老化、观众流失等多种现象,目前演出只限于参加各级调演、参赛、展演等活动,基本无演出市场。

4. 参加境外文化交流活动

通过非遗保护传承,安徽戏曲整体面貌较之以前发生了很大改变。除黄梅戏、徽剧、泗州戏、庐剧等大剧种迅速发展以外,小剧种也受到了不同程度的重视,并积极参与境外文化传播交流活动中。

2013年,凤台县推剧团受安徽省文化和旅游厅的委派,代表安徽文化艺术团远赴韩国江原道进行文化交流访问演出,演出推剧经典剧目《送香茶》;2013年,受中国香港康乐及文化事务署邀请,祁门栗木目连戏班赴港演出;2015年,再次应中国香港康乐及文化事务署邀请,祁门县历溪和栗木两个目连戏团参加了2015年香港第六届中国戏曲节;2019年,大型舞台剧《千年傩》赴韩国晋州市参加"世界民俗文化艺术展"国际交流演出。

从此次调研可以看出,小剧种生产现状并不容乐观。像洪山戏等形成时间较短、先天不足的剧种,加上发展断层时间较长、演员老化严重,在剧目传承、技艺传授上明显力不从心,大多数剧种目前只能演出小戏、折子戏,剧目稀少。此外,一些演出中的"两下锅""大杂烩"现象,诸如梨簧戏等有些小剧种只有在参加汇演、调演时,才会临时排练节目,既没有专业演员,又没有正规演出团体,更没有作品创作机制,事实上剧种已接近消亡。

三、扶持措施

(一)政策保障

2015年7月,国务院办公厅印发《关于支持戏曲传承发展若干政策的通知》,从加强戏曲保护与传承、支持戏曲剧本创作、支持戏曲演出、改善戏曲生产条件、支持戏曲艺术表演团体发展、完善戏曲人才培养和保障机制、加大戏曲普及和宣传、加强组织领导等方面支持戏曲艺术的发展。通知出台以后,安徽省人民政府于2015年12月出台《关于支持戏曲传承发展的实施意见》,要求以我省现有国有、民营戏曲院团和艺术院校、艺术研究机构为基础,整合资源,力争在"十三五"期间,进一步健全戏曲艺术保护传承工作体系、学校教育与戏曲艺术表演团体传习相结合的人才培养体系,完善戏曲艺术表演团体运行机制、戏曲工作者扎根基层潜心事业的保障激励机制。伴随系列政策的出台,文化部的戏曲创作孵化计划、戏曲创作人才千人计划、戏曲进校园、戏曲进万村等一系列活动先后开展。安徽省文化和旅游厅也积极响应,先后出台了《关于鼓励发展民营文艺表演团体的意见》《全省民营艺术院团发展"四个十"评选管理办法》等文件,定期评选民营院团"十大名团""十大名剧""十大名角",几年间评选表彰民营院团120余家,在全省起到了以点带面,示范引导的作用。2014年迄今,省文化和旅游厅、财政厅采取政府购买服务的方式,在全省开展"送戏进万村"演出,采购中对国有、民营院团一视同仁,为众多戏曲院团提供了公平竞争的机会。推动戏曲艺术的创新发展,为包括安徽省小剧种在内的戏曲发展提供支持和

保障。

(二)项目扶持

2017—2019 年,安徽省文化和旅游厅实施"戏曲创作孵化计划",三年共计孵化新创戏剧 78 部,其中大戏 29 部,小戏 49 部;打磨戏曲 19 部,其中大戏 9 部,小戏 10 部。它涉及黄梅戏、庐剧、豫剧、淮北梆子戏、泗州戏、坠子戏、含弓戏、嗨子戏、推剧、淮北花鼓戏、皖南花鼓戏、青阳腔、贵池傩戏等多个剧种,对促进安徽省包括小剧种在内的戏曲创作生产及传承发展起到积极作用。

(三)剧种普查

为贯彻落实《关于支持戏曲传承发展的若干政策》文件精神,全面摸清戏曲剧种现状,根据文化部部署,安徽省文化和旅游厅安排安徽省艺术研究院于 2015—2017 年开展了全省戏曲剧种普查工作。普查工作的开展,为我们全面了解了安徽省戏曲发展现状。普查结束后,为进一步了解地方剧种发展现状,省文化和旅游部于 2018 年组织开展全国各剧种的丛书编撰工作,试图通过系统的理论研究,找到不同剧种的发展规律,寻找剧种建设与发展的学理依据,从而更好地探求不同剧种抢救和保护的合理路径。安徽省承担 21 本丛书的撰写工作,本次调研的 16 个小剧种均在其中。

(四)搭建平台

安徽省委、省政府、省文化和旅游厅出台系列政策与法规,如《安徽省非物质文化遗产条例》《安徽省省级非物质文化遗产项目代表性传承人评定与管理暂行办法》,推动包括戏曲在内的非遗项目传承、保护工作规范化和制度化。通过建立专题博物馆、传习基地等方法,为传承人搭建传承平台,吸纳传承人进驻,开展传习活动。用文字、图片、录音、录像等方式对传承人基本信息、技艺特点、传承活动进行真实记录。以"文化遗产日""安徽省艺术节""稀有剧种(声腔)调研"及各地方艺术节和传统节日为平台,采用灵活多样的形式,展示地方剧种风采,营造传承传统戏曲、保护传统文化的社会氛围。与此同时,皖南目连戏、岳西高腔、淮北花鼓戏等一批剧种研究成果得以出版。(表 13)

表 13　安徽小剧种相关研究成果统计表

序号	剧　　种	研　究　成　果
1	淮北花鼓戏	《淮北花鼓戏》(音乐研究)
2	清音戏	
3	嗨子戏	
4	推剧	
5	卫调花鼓戏	

续　表

序号	剧　　种	研　究　成　果
6	洪山戏	
7	含弓戏	《含山文化丛书——含弓戏卷》
8	梨簧戏	
9	皖南目连戏	《石台目连戏论文集》《南陵目连戏剧目集成》《南陵目连戏音乐集成》《南陵目连戏论文集成》
10	皖南花鼓戏	
11	文南词	《古韵乡音——戏曲活化石文南词》
12	弹腔	
13	青阳腔	《青阳腔研究》
14	贵池傩戏	
15	岳西高腔	《中国岳西高腔剧目集成》《中国岳西高腔音乐集成》《中国岳西高腔抄本选粹》
16	太湖曲子戏	

四、存 在 问 题

在保护和传承优秀传统文化的大背景下,各级地方政府都投入了大量人力和物力来保护传承当地戏曲艺术,一些濒危剧种的生存环境比之以前有了很大改善。但是如果仔细分析并加以调研就会发现,在戏曲发展条件有了大改观的今天,一些小剧种的发展仍处于困顿和迷茫之中,存在着有保护单位无保护院团、有传承人无传承对象、有演出队伍无代表院团、有演出无市场、有作品无影响等问题。剧种传承队伍老化、演出队伍非专业化、剧种特色不鲜明、剧种社会影响式微等问题都成为制约剧种传承发展的瓶颈。

(一)青黄不接

调查发现,安徽小剧种各剧种现有传承人普遍老化,很多国家级、省级传承人都是80岁以上的老人,基本已失去传承能力。不仅如此,其观众群也是同样的老化且稀少,共同呈现出双向的青黄不接困境。像卫调花鼓戏、含弓戏、梨簧戏等剧种甚至没有稳定的演出团体,只能演出一些小戏或折子戏,且从业人员老化,人才匮乏,编剧、导演、作曲、舞美等基本缺失。受经济待遇、就业前景等因素影响,年轻人基本不愿意从事戏曲尤其是小剧种工作,相关艺术院校也没有设立小剧种表演、作曲等方面的专业。小剧种人才梯队明显断档,"老、中、青"三代相承接的传承结构被打破,"传帮带"的良性循环无以为继,势必会影响剧种艺术的传承与发展。

（二）难以为继

目前安徽小剧种中一部分剧种生存状况堪忧，像清音戏、卫调花鼓戏、梨簧戏、弹腔、洪山戏等几乎名存实亡，仅有一或数家为非遗传承而成立的班社或民营剧团在维持现状，独力难撑。一些小剧种特别是濒危剧种的演出机构为民间班社，平时人员组织松散，演出时临时搭班；也有的演出机构为生存需要，两下锅甚至多面开花，歌曲、曲艺、其他剧种都演。为弥补人才短板，使用其他剧种的队伍或是演员、作曲等情况时有发生，导致剧种与剧种间的边界不清、剧种的个性消解或特色模糊。

（三）影响式微

戏曲的演出活动离不开所处的社会场域，地方戏曲的"乡音"可以唤醒"乡情"，从而让人们记住"乡愁"，进而成为一地群众的集体记忆，这样剧种才可能在社会进程中生存和发展。不仅如此，过去农耕时代的戏曲更是许多普通老百姓接受人生观、价值观教育的重要课堂。虽然当下的戏曲进校园、戏曲进万村活动在努力扩大戏曲影响，力图弥合传统戏曲与年轻一代观众之间的鸿沟，但一些小剧种由于演出场次少，影响力消退，导致观众群以及流行区域不断缩减、影响式微，其教育功能及影响力与过去绝不可同日而语。

随着手机、电脑等现代文化交流媒介的普及，现代传媒的影响力威力无穷，相较于电影、电视剧等"机器复制时代的艺术"在各种媒体和渠道中的大力推介宣传，戏曲尤其是地方小剧种的宣传手段显得极为简单、落伍，这也在一定程度上加剧了小剧种社会影响力的弱化和被边缘化。

（四）缺乏市场

自新中国成立以来的戏曲市场基本上是由国家承包，有过一段无忧无虑、不管市场也不愁市场的"美好时光"。而随着所有制改革，戏曲被推入市场，戏曲院团的不适应立马显现，其机制、体制在市场的年代无所适从，直到进入非遗时代才有所改观。从本次调研的16 个安徽小剧种现状来看，除了少数剧种（比如皖南花鼓戏）有一定的演出市场外，绝大多数剧种全靠政府买单，完全依赖政府输血投入，缺乏市场生存能力。

五、应 对 建 议

根据安徽戏曲小剧种生存与生产现状，为更好地传承与保护小剧种发展，我们提出以下建议。

（一）培育人才

一切竞争归根结底是人才竞争，戏曲艺术发展也不例外。因此，通过加强宣传引导、政策扶持，要吸引更多人才关注本土剧种，引导年轻人学习传承安徽小剧种。加强地方剧

种的人才建设,设立小剧种表演、作曲、舞美等方面培训班,对小剧种现有从业者进行全面培训,提高他们的技艺及艺术素养。逐步完善"老、中、青"相承接的传承结构,修复"传、帮、带"的良性循环链条。重视、提倡有志于戏曲尤其是小剧种艺术传承保护的学者、专家、专业文艺工作者到小剧种所在院团、机构担任指导老师,吸引支持专业艺术人才到小剧种所在院团发展。逐步建立并完善传承有序、生态良好的剧种发展空间。

（二）完善政策

建议各级文化行政部门把戏曲尤其是小剧种艺术传承保护纳入当地文化建设考核的重要块面中,实现考核不合格"一票否决制",从而减少条块分割,加强传承合力,为剧种发展、创作演出、人才培养等创造条件。要争取各级政府设立小剧种传承发展专项扶持资金,引导小剧种立足本土,挖掘优秀传统,发挥自身特色,服务地方文化。对优秀院团、优秀剧目、优秀演员以奖代补,吸纳社会资本进入演出行业,推动小剧种艺术良性循环,活态传承。

（三）扩大影响

要积极利用现代媒介和传播手段,丰富小剧种的传播媒介和传播手段,让小剧种活在当下。除利用主流媒体积极宣传推介安徽小剧种艺术,还可以通过微信公众号、网文推送、小视频等新媒体、自媒体广泛宣传,赞助公益活动,以期影响、培养年轻一代观众,争取使观众由被动的欣赏者转变为主动的参与者,让更多人了解小剧种、了解乡音、喜欢乡音、传唱乡音。

此外,为了有利于宣传,有必要与非遗部门坐下来协商相关名称问题。比如,贵池傩戏在《中国戏曲志·安徽卷》里是作为戏曲剧种的名称,而在非遗里被称为池州傩戏。同样,皖南目连戏在非遗里面被一分为三：徽州目连戏、祁门目连戏和石台目连戏。同一个地方的同一个剧种却被自己省份的两个部门分别叫出不同的称呼,容易引起误会和混乱,实在不妥。因此非常有必要大家坐下来共同协商,统一称呼。

（四）分类施策

面对 16 个发展状况各异的小剧种,我们一定要深入研究,分类施策,传承戏曲,不是一味强调扶持而不看其实际发展状况,不一定要求今天的每个小剧种都只能做大做强、永不消逝。

对于那些地方政府重视、有着广泛群众基础、拥有众多演出团体及专业队伍的小剧种,可以积极助推其做大做强。比如皖南花鼓戏,作为曾经的安徽五大剧种之一,唱腔优美、极富生活气息,的确不是浪得虚名的。从本次调研可知,皖南花鼓戏在皖南宣城一带拥有深厚的群众基础。如果政府引导得当,掐尖重组成立一个高水准的专业剧团,料想皖南花鼓戏必将迎来其发展传承的新篇章。

而对于那些没有底蕴、没有基础、没有团队、没有作品、名存实亡、本就是当年戏曲"大

跃进"产物的小剧种,比如清音戏,充其量它是曲艺,其作为非遗项目,也是曲艺类,应该取消其戏曲身份,回归曲艺才是。再如卫调花鼓戏、梨簧戏、洪山戏、弹腔等小剧种,既无专业队伍,又无新创作品,纯粹是为了非遗而非遗的,应该整理、保留其已有艺术资料和档案,将其保存为"博物馆艺术",而将节省下来的宝贵资金用在更有价值、更有时代性的艺术身上。

总之,从农耕时代走入现代社会的中国戏曲,在当代面临文化与审美的转型与变化,而社会生态、审美体认的变迁,使得戏曲艺术的当代转型和过渡显得十分艰难、复杂。如何在现代文明时代,保护和传承地方剧种,让戏曲艺术为观众认知、喜爱,是一个非常值得探讨的问题。而作为基本濒危的戏曲小剧种,在当代要取得良性发展,必须加紧抢救保护,积极传承,并剖析现有机制的利弊得失,对剧种的传承保护和生产模式进行分析探究,加强激励机制建设,并结合现代传播媒介对戏曲艺术传播的影响、戏曲演出机制的创新与市场化运作、戏曲人才培养、观众群体的培育等诸多方面,对剧种在当下的发展路径及良性生态进行积极探索实践,增强文化自信,为传承、发展中华优秀传统戏曲艺术而努力。

存在于恪守与演进之间

——呼和浩特新城区满族八角鼓研究

刘新和[*]

摘　要：《新中国成立 70 周年中国戏曲史（内蒙古卷）》的立项，促使我们从戏曲史的角度重新审视满族八角鼓戏这个昙花一现的本土少数民族剧种。本文从"新城"的角度看八角鼓、从说唱的角度看八角鼓、从戏曲的角度看八角鼓三个方面，对这一论题加以研究。

关键词：满族八角鼓；恪守；演进

《新中国成立 70 周年中国戏曲史（内蒙古卷）》能够在国家哲学社会科学基金艺术学重大招标项目中立项，实属幸事。作为曾存在于内蒙古地区，并被收录于《中国地方戏曲集成·内蒙古自治区卷》中的重要少数民族剧种，满族八角鼓这一剧种虽已消亡，但在自治区的戏曲剧种史研究中仍具有重要意义。

一、从"新城"的角度看八角鼓

谈内蒙古地区的八角鼓，呼和浩特市新城区必然是话题的起点，可以说不存在异议。"新城"是当地人对呼和浩特市新城区的简称，虽称之为新城，但建城的历史已有近 300 年的历史，市民眼中的"新城"，是与"旧城"，也就是今天的呼和浩特市玉泉区相比较、相对应而言的。"旧城"指的是塞外名城归化，归化城始建于明代中叶，至今已有 400 多年的历史。

历史经历了由明到清的变迁，清初的社会动荡政权重构之后，清代统治者开始用重新审视归化城的地位与作用，并将其融入"从边疆扩充到腹里，形成了有清一代特有的八旗驻防制度"[①]之中。限于篇幅，并考虑到研究侧重，本文对"八旗驻防制度"不做过多涉及，直接切入新城，也就是清代的绥远城的始建之中。

先看建城的时间。

关于绥远城始建的时间，可谓众说纷纭，仅学者白云梳理，就有 6 种之多，跨越雍正二年（1724）至乾隆四年（1739）之间。白云曾赴第一历史档案馆查阅了相关档案加以查证，

* 刘新和（1954— ），内蒙古艺术研究院研究员、一级艺术评论、编审，专业方向：内蒙古地方戏剧及相关的民间说唱研究。

① 彭陟焱：《乾隆大小金川之役研究》，民族出版社 2010 年版，第 237 页。

所得出的结论如下：

> 我们可确知，绥远城于乾隆二年二月初七（公元 1737 年 3 月 7 日）动土兴工，至乾隆四年六月二十二日（公元 1739 年 7 月 27 日）工程告竣。而"绥远"一名也不是城垣建成后所命名，而是在城工告竣之前即已命名。①

对寻常百姓而言，似乎并不会深究"新城"一词的含义，以及隐藏其后的故事，但对研究者而言，这座城市毕竟经历了近三个世纪的蜕变与发展，记录了一个源自关外，从白山黑水一路走来的民族逐渐融入中华文明的历史进程。

再看绥远城的规模。

绥远城从始建到落成仅用了两年多的时间，就当时的生产力水平而言，似乎是一件不可思议的事情——从荒野到城市，怎么可能？人们也许以为建设的仅仅是一座小小的驻军营盘而已，实则不然：

> 按照瞻岱的计划，新建城的城周是一千九百六十丈、高二丈四尺（底阔三丈五尺、顶宽二丈三尺）。城内将军、副都统官员用房有三千零八十三间（瓦房），土房有一千六百五十三间。八旗兵丁的土房有一万二千间。迎街的铺面房有一千五百三十间。②

瞻岱是上奏朝廷力主兴建绥远新城的命官，尽管建城期间发生了"贪腐案"，以至于造成城墙的底阔和上宽"缩水"，但总体建筑规模并没有缩减，仅房屋总数就有 16 733 间，可谓有整有零，因需求而建，其"匠心"可见一斑。

可以说，落成之初的绥远城完全用于军事目的，城内的居民是清一色的八旗官兵及其家眷。在这样的文化空间中，与本民族文化一脉相承的"新文化样态"的萌生、发展是顺理成章的事情。

接着看城内的居民。

从绥远城落成到民国初年时间长达近两个世纪，虽然我们没有查到不同时期城内居民户数、人口数变化的确切材料，但通过对已掌握材料的分析，还是可以梳理出一个较为清晰的轮廓。

根据住房数量推测，建城之初八旗首领、兵丁及其家属等数量当在万人左右，尽管上文中所提到的房屋可能有一定的"预留"，但时间不可能过长。《呼和浩特满族简史》中的一条材料应给予重视：

> 当时，满族人口有 11 627 人。其中，男人 4 361 名，妇女 3 515 名，男孩 1 596 名，女孩 2 155 名。③

遗憾的是"当时"二字，表述有些模糊，无法确定确切的时间。依据常理分析，既然精

① 《内蒙古日报》（汉文版），2019 年 7 月 5 日。
② 佟靖仁：《呼和浩特满族简史》，呼和浩特市民族事务委员会 1987 年铅印本（内部发行），第 52 页。
③ 佟靖仁：《呼和浩特满族简史》，呼和浩特市民族事务委员会 1987 年铅印本（内部发行），第 78 页。

确到个位数,数据产生的"时间节点"不可能没有,而根据上下文推定应该是乾隆中期,也就是绥远城建城后二三十年的某个时间节点。令人高兴的是,作者接着"补充"一句,"这和今天呼和浩特满族(户口上登记的)差不多"①。

也就是说,城内的"将军衙门"面对笔直的大街,整个城市呈棋盘状,由 26 条大街和数量相等的主要小巷连接全城,没有相当数量的人口,难以支撑这座城市,换言之,这座城市也是为了满足相当数量的八旗军民之需而建。驻扎在城内的八旗官兵及家眷的数量尽管不是恒定的,但增长是大的趋势:

> 乾隆二十七年二月又从京师派往绥远城驻防兵 343 名,入于八旗满洲各佐领下当差。乾隆三十三年,将右卫兵丁内,移驻绥远城马甲 500 名,步甲 150 名。不断向此处增派兵员,可见清廷对此处的重视。②

人口及人口的长期聚集,对文化的形式、发展至关重要。

二、从说唱的角度看八角鼓

八角鼓可谓"原汁原味"的满族说唱艺术。

> "八角鼓"是满族人民囊昔在关外部落牧居时的一种民间音乐乐器。每当人们行围打猎后或劳动余暇,常持鼓引曲自歌自娱,来庆贺丰收,进关后在驻防军地,或行军休整期眷属聚居地方,也常以鼓高歌尽情演唱。一直流传到现在已三百多年了。③

从清顺治元年(1644)清军入关到乾隆二年(1737)绥远城开建,时过近百年。其间,骁勇善战的八旗铁骑可谓所向披靡,与疆域扩大并至的问题是戍守和驻防,一种新的城市样式——旗城应运而生。八旗官兵将伴随其在关外牧居、行军打仗的"本土乐器"八角鼓与家眷、兵器一起带入绥远新城。

入城之初的八角鼓样态如何? 因没有查到有说服力的文献记载而不能妄说。但我们可以肯定地说,此时在绥远城驻扎的八旗兵所面对的社会文化环境,与入关之前、之初的已不可同日而语。

先看"部落牧居"时期。

这一时期的满族(时称"女真")与生活在中国北方诸多游牧民族一样,过着"逐水草而居"的生活。面对苍天、大地和牛羊,面对北方寒冷、漫长、寂寥的冬夜,何以抒发内心的情感、排遣心中的积郁? 诸多声乐、器乐和舞蹈文化形式相伴而生,如蒙古族长调,满族八角鼓等。至于"新岁或喜庆之时",场面和规模更大、更为隆重,"满洲人家歌舞名曰莽式,有男莽式、女莽式。两人相对舞,旁人拍手而歌"④。

① 参见《呼和浩特满族简史》,据此推定,"今天"应为 20 世纪 80 年代中期。
② 定宜庄:《清代八旗驻防研究》,辽宁民族出版社 2002 年版,第 89 页。
③ 陈若培:《满族八角鼓》,呼和浩特市群众艺术馆 1985 年铅印本(内部发行),第 19 页。
④ 吴振臣:《宁古塔纪略》十三,见(清)顾沅辑:《赐砚堂丛书新编》,清道光十年长洲顾氏刊本,第 715 页。

至于"满族人民囊昔在关外"时所用的八角鼓是何种式样与形制,我们尚未查到确切的文字记载,而陈若培和佟靖仁在其著述中,对呼和浩特新城八角鼓乐器有较详表述:

> (八角鼓)是由八块硬木镶成,每块形为长方、厚 1.2 厘米、长 7.3 厘米、宽 4.6 厘米,……被击打时,其声清翠(脆)、挥舞时小巧玲珑。它既是乐器,又是道具。①

> 八角鼓,鼓身为八角,精木为框,宽约 17 厘米,单面蒙以蟒皮,周围镶嵌响铃,饰有丝穗儿。演奏时,左手持鼓,右手指弹鼓面;同时,手摇鼓身铃响。它是岔曲和牌子曲的重要伴奏乐器。②

将以上引述的两条材料加以对比可知,两人对新城八角鼓的记述从形制到用法、用途可以说完全相同,进而可以排除"孤证"之嫌。"艺术是人类最原始和最基本的活动,其他所有的精神活动都得从它的土壤上生长起来"③,满族也不可能例外。八角鼓这种看似颇为简单的弹奏乐器,所承载的却是一个民族的精神世界——尽管身在其中者,当时并没有如此之高的认识。但有一点可以肯定,作为一种民族的传统乐器,其基本形态应该是稳定的,入关之后,随着定居和社会生产水平的提高,人们审美需求变化,八角鼓的制作工艺会更为讲究,这也在情理之中。至于八角鼓代表八旗等更多文化层面的含义,应该属于后世研究者的解析,这当然并无不可。

再看入关和入驻旗城之后。

八旗铁骑入关之后,他们的身份迅速转换:原先的游牧人,成为支撑一个新王朝的核心力量。他们既不需要游牧,也不需要农耕,只要编入"旗籍",为国家而战,就可以稳收"铁杆庄稼"④。

然而,对一个国家来说,战争并非全部,和平与发展才是老百姓所期望的生活,旗人也是如此。与京城和分布在全国各地的"旗城"的情况相类似,久而久之,绥远旗城内一个不士、不农、不工、不商、不兵、不民的群体逐渐形成,这也就是人们通常所说的"八旗子弟"。

用当代流行的语言表述,八旗子弟可谓既"有钱",又"有闲",消费艺术可谓顺理成章。但是,如果我们站在更高的层面看,新城八角鼓的繁荣还离不开清代统治者所制定的文化政策的影响,包括"音乐文化"方面。事实上,整个清代,"统治者非常重视本民族的音乐文化",并从"祭祀音乐""弘扬本民族的乐舞文化"和"设立乐部"三个方面加以阐述。⑤ 就绥远城这一"个例"而言,足以证明当时官方的倡导和民间的需求可谓完全契合的可信性。有所区别的是,京城旗人将钱财和闲暇投向戏曲,特别是京剧,对此老舍先生的描述可谓活灵活现:

① 陈若培:《满族八角鼓》,呼和浩特市群众艺术馆 1985 年铅印本(内部发行),第 20 页。
② 佟靖仁:《呼和浩特满族简史》,呼和浩特市民族事务委员会 1987 年铅印本(内部发行),第 184 页。
③ 高玉:《艺术起源怀疑论》,商务印书馆 2017 年版,第 69 页。
④ 呼和浩特市新城区至今还有"粮饷府街",当时居住在城内的旗人,按月经此领取俸禄。
⑤ 王玫罡:《漫话满族音乐文化概况》,《承德艺术》1990 年第 2 期,第 61—62 页。

他还会唱呢！有的王爷会唱须生,有的贝勒会唱《金钱豹》,有的满族官员由票友而变为京剧名演员……戏曲和曲艺成为满人生活中不可缺少的东西,他们不但爱去听,而且喜欢自己粉墨登场。他们也创作,大量地创作,岔曲、快书、鼓词等等。我的亲家爹也当然不甘落后。遗憾的是他没有足够的财力去组成自己的票社,以便亲友家庆祝孩子满月,或老太太的生日,去车马自备、清茶恭候地唱那么一天或一夜,耗财买脸,傲里夺尊,誉满九城。①

在一些人看来,绥远城偏悬塞外,即使到 1840 年鸦片战争爆发,清王朝国运全面衰败之时,绥远建城也是刚满百年,与文化底蕴丰厚的北京并不存在"可比性"。在我们看来,这种观点是片面的,实际上,绥远城在八角鼓文化的传承与发展方面,师京城而又不乏独到之处。

接下来看绥远新城八角鼓。

清代八角鼓说唱在绥远城繁盛绝非偶然。在历史、社会和人文等方面均可以找到相应的支撑点。

一座城市的人口结构对这种城市文化的发展与最终走向具有直接的影响。

依照清制,驻防旗城的官兵有明确的轮换制度,时隔一定年限之后,就要轮换一次,然而受多种因素制约,绥远城和全国大多数旗城一样,轮换驻防逐渐变成了长期驻扎,城内人口构成的稳定,对文化样态的传承发展大有裨益。

从说唱角度研究八角鼓,离不开对城内满族人口来源与构成的研究。通过对相关文献的查阅可知,驻扎在绥远城的八旗官兵大体有三个来源,"东北老家来的,北京等地换防来的和右卫调防来的",其中"以右卫调防来的人数最多"。② 来自东北老家的,将包括八角鼓在内的满族"原生样态"文化直接带入绥远新城是自然而然的事情;从北京等地换防而来的八旗官兵及其眷属,将在京城当时业已盛行的八角鼓说唱传入绥远城也在情理之中;而文中所说的右卫,虽在晋北,但这一驻防点,也是在清军一路西征,"军事征服前后,沿清军进攻的路线逐一建立起来"③,若溯其源,也是来自东北和京城。

清代统治者耗费重金兴建绥远城的目的,自然不在于八角鼓,也不是为了弘扬本民族的文化,固边可以说是兴建和维护这座城池运转的不二缘由,这是无可置疑的。然而历史的发展往往会突破统治者原来的"设定",纵观呼和浩特地区的历史,自从康熙皇帝平定了噶尔丹之乱以后,直至辛亥革命爆发,清王朝被推翻,社会总体稳定,并无大的战乱发生。承平日久,"闲居"在城内的满族官员、兵丁和他们的家眷,将"剩余精力"用于说唱八角鼓,可以说是再正常不过的事情——他们不是不想唱京戏,而是不具备京城的文化环境、氛围和条件。尽管绥远城将军衙署是代表清廷统领满、蒙、汉八旗驻军,绥远将军乃属清廷一品封疆大吏,是以国家大帅的身份驻节于此,但绥远城并无与之相匹配的"文化基础",八

① 老舍:《老张的哲学　正红旗下》,吉林出版集团股份有限公司 2017 年版,第 202 页。
② 佟靖仁:《内蒙古的满族》,内蒙古大学出版社 1993 年版,第 217 页。
③ 王泽民:《杀虎口与中国北部边疆》,内蒙古大学出版社 2007 年版,第 70 页。

角鼓,这一简约,既有民族文化底蕴,又为地方官员和八旗官兵普遍喜爱的说唱形式,遍及城内的动因是充分的。

清中叶以后,八角鼓说唱在绥远城可谓日盛一日。居住在绥远城中的满族八旗子弟,每逢各家有喜庆宴会,便聚集在一起,手持八角鼓敲击节拍,自歌自娱。以后,士大夫或文人墨客"频添新色",以歌舞升平。八角鼓多在富绅府邸娱乐或自娱。随着八角鼓的流传,出现了以多种曲牌清唱或联唱为主的"打坐腔",用【太平年】【银纽丝】【风摆柳】【喜相逢】【柳青娘】等曲牌演唱《春宵一刻》《一字千金》《海棠花枯》等曲目。在喜庆节日上的化妆表演被听众称为"下地"(意为站着演唱)。参加活动者,大多为八旗子弟中的"玩票"者和"贴钱买脸"的公子哥,无营业性演出。

民国年间,八角鼓演唱发生了一些变化。据《绥远通志稿·民族》记述,绥远城中那些原来的那些贴钱买脸的公子哥和为自娱而说唱的玩票子弟,多数为生计所迫,"汲汲于谋求职业一途矣……唱八角鼓诸娱乐,也已无此闲情逸致,故在今满人日常生活中甚罕有"①。关润霞②生前的忆述也有类似的忆述:

> 一时在各游艺厅所、茶社等地,八角鼓曲几成"一日不可无此君"之势。这就又出现了"原来子弟玩票"是贴钱买脸,为得是摆阔出风头,现在则还要考虑点生活费用,因此也就出现了子弟"下海",业余爱好者搞起了专业行当。

然而,这种局面并没有维持多久。迫至 20 世纪 40 年代中后期,因时局动荡,绥远城内民众生活每况愈下,人们都在为衣食奔波,无心清音雅乐,致使八角鼓演唱中断。

说唱八角鼓是在满族群众中颇为流行的传统文化形式,经常说唱的有百余个。这些曲目有的出自汉族古典小说、传奇,如《精忠》《秦琼》《赤壁》《罗成》等,有的源自本民族历史和现实生活,如《酒鬼》《桃杏花香》《一字千金》等。通过对八角鼓说唱曲目的分析和对八角鼓说唱形式变化的研究,我们可以清晰地看到一种源自关外,清代以来流布于京城、绥远以及全国许多地方的八角鼓说唱艺术的演进过程。

值得强调的是,士大夫和文人墨客的"介入",使八角鼓在曲目和演出方面不断"雅化",文学品位渐增,成为另一主要特色。也就是说,文人在其中所起的作用是不可忽视的。

三、从戏曲的角度看八角鼓

新中国成立之后,绥远新城的满族八角鼓获得了新生,进入了一个新的发展时期:八角鼓说唱形式在民间再度勃兴,并以此为基础,在人民政府的关心、支持下创建满族八角鼓业余剧团,并创作、演出了满族八角鼓戏《对菱花》。

① 刑野、王慧琴本卷著,伏来旺总主编:《敕勒川艺苑荟萃》,内蒙古人民出版社 2013 年版,第 141 页。
② 关润霞(1916—2009),满族,名瓜尔佳·润霞,归绥新城镶红旗人,著名的八角鼓艺人,《中国戏曲志·内蒙古卷》有传。

先看剧情及其创作过程。

满族八角鼓戏《对菱花》，是关润霞根据生活在绥远城的八角鼓说唱艺人洪吉庆[①]口述八角鼓岔曲《二姑娘害相思》和《王干妈探病》创作而成。故事讲述的是：某日，王明到郊外游玩，与贺巧兰相遇，两人一见钟情，私订婚约。后因王明未及时托媒求亲，巧兰相思成疾。王干妈闻讯后，前来探视，欲请医生为其治病，巧兰阻拦；后又占卦，预卜不祥。巧兰不信天命，佯装疯癫，以此抗拒兄嫂逼婚。王明和巧兰最终在王干妈的帮助下喜结良缘。

再看作品的主题与立意。

《对菱花》的创作和舞台呈现"赶上了"一个重要的时间节点：1950 年 4 月 30 日，中华人民共和国中央人民政府公布了《中华人民共和国婚姻法》，"婚姻自主"是当时社会所关注的热点问题，用舞台艺术形式诠释"在人而不在天"的思想，具有突出的社会意义与价值，这也是作品一经问世，便受到广泛关注的重要原因。

接下来从民族文化和艺术价值的层面加以分析。

《对菱花》的故事源自满族八角鼓的两个重要唱段，在当时的绥远新城中，满族居民对其是十分熟悉的。用今天的话说，由此编创而成的八角鼓戏，非常接地气，加之与时代的脉搏一起跃动，引起共鸣并非意外。

除此之外，在音乐和表演方面的成功也不应忽视。

如之前所述，从绥远建城到新中国成立，时间已经过去了两个多世纪，其间八角鼓说唱历经了一个由俗到雅，在保持满族文化传统的同时，逐步演进、发展的过程，形成了大量流传广泛、深入人心的满族八角鼓音乐曲调。而这些音乐属于八角鼓岔曲和牌子曲中的"越调"，唱腔为曲牌连缀，很适宜用作八角鼓戏的音乐创作。剧中所用的曲牌，如【马头调】【湖广三折】【湖广尾】【东城调】【百花调】【琵琶玉】【推船】【倒推船】【风摆柳】【河南调】【离京调】【梅花落】【太平年】【银纽丝】等，早已随八角鼓说唱而深入新城满族的内心，因而具有很强的穿透力、亲和力，很容易被观众所接受；该剧的伴奏乐器有三弦、月琴、琵琶、四胡、二胡、扬琴、笙、笛、锣、鼓板、四块瓦、八角鼓等，属于纯粹的民乐构成，远超"说唱阶段"的伴奏乐队规模，在观众普遍认同的同时，更能产生心灵上的震撼和愉悦。应该强调的是，乐曲八角鼓在其中的作用是不可替代的：演奏由此起弦，由此而确定的"基调"，并贯穿全剧。

《对菱花》在表演上的成功同样离不开深厚的民族文化积淀。居住在绥远新城的满族老人赵秀英当年看过《对菱花》的演出，时过多年，记忆仍很深刻。她从表演的角度，谈了新中国成立前后，八角鼓由说唱演变为戏曲的历程：

> 八角鼓从"单弦"、"坐唱"又发展到"拆活儿"和"下地儿"。"拆活儿"，就是把故事中的人物分别让演奏者充当，每人各演一个角色，同时担任伴奏，这是一种集体坐唱

① 洪吉庆（1878—1958），《中国戏曲志·内蒙古卷》有传，"幼年习武，民国后弃武学厨"，与京城八角鼓艺人交往甚为密切。

伴奏的形式。"下地儿",就是走场子表演,这是吸收了二人转、二人台的表演方法。演唱内容很文雅,一点儿也不"粉"(色情)。[1]

不难看出,《对菱花》在表演上的成功并非偶然。抛开社会变迁等因素,就表演本身而言,我们也可以追寻到八角鼓艺术自身演变与递进的轨迹。如果没有经历从"单弦"到"坐唱",从"拆活儿"和"下地儿"的发展过程,绝不会有满族戏的表演。尽管该剧在表演上有对京剧、梆子戏身段的模仿,但就主体而言,仍然属于"满族八角鼓戏",此得益于八角鼓说唱的有力支撑。

此外,赵秀英在讲述中谈到的吸收"二人转、二人台的表演方法",也应引起足够的重视。就八角鼓、二人转、二人台的基本文化特征而言,不乏相同或相似性,例如均经历了由说唱向戏曲演进的历程,将三者联系在一起进行深入研究、比较研究、跨文化艺术研究的基础是存在的,至于在表演方面的相互吸收、借鉴,在同一文化区域内更是很自然的。

1954 年,内蒙古自治区与绥远省合并,称内蒙古自治区。历史上由归化、绥远两城组成的归绥市正式更名为呼和浩特市[2],成为自治区首府,绥远城则成为呼和浩特市的新城区——一座具有深厚历史文化积淀的名城,自此迈上了新的发展之路。1954 年,《对菱花》由呼和浩特市新城区满族八角鼓业余剧团首演,同年参加呼和浩特市业余文艺会演;1955 年参加内蒙古首届民族民间音乐舞蹈戏剧观摩演出大会并获演出奖,1957 年获内蒙古自治区成立 10 周年文艺作品评奖三等奖;《对菱花》剧本收入中国戏剧出版社 1959 年出版的《中国地方戏曲集成·内蒙古卷》和 1962 年中国戏剧出版社版的《少数民族戏剧选》。

至此,呼和浩特新城满族八角鼓,走完了存在于恪守与演进道路上的第一段路程。

[1]　佟靖仁编著:《呼和浩特满族民间故事选》,内蒙古大学出版社 1989 年版,第 214 页。
[2]　呼和浩特:蒙古语,意为"青色的城"。

新中国的戏曲文献整理与
地方剧种建构研究
——以内蒙古地区二人台为个案

刘尧晔*

摘 要：在内蒙古地区，关于二人台文献资料的系统收集整理始于新中国成立之后。对这一长达 70 年之久的历程，以时间为序，分为"20 世纪 50 年代""20 世纪 80 年代"和"进入 21 世纪之后"三个阶段，而将此之前视为"相关记录"。这一进程推动着真正意义上的剧种构建逐渐完成。

关键词：内蒙古；戏曲文献；二人台；地方剧种建构

二人台是内蒙古具有本土性质[①]的四个地方戏曲剧种[②]之一，同时也是跨省区分布的地方剧种。关于二人台的起源，学界尚存多种观点，因不属于本文所关注的主体，故不做过多展开。张紫晨认为，二人台之源可以追溯"原在山西河曲民歌小曲儿基础上与秧歌结合发展为歌舞表演唱"，随着内地移民的流动而传入内蒙古西部地区，"又吸收了蒙古歌曲，最后形成为一种独特的民间小戏剧种。后来又以呼和浩特为界，分为东西两路向前发展"[③]。以上文字的引人注目之处在于将来自内地的"民歌小曲儿""秧歌"和"蒙古族歌曲"在二人台形成过程中所起的作用予以阐述，认为沟通两者的桥梁是内地移民，其最终的走向是"东西两路"。可以说，总体上反映了该剧种形成与传播的实际情况。然而，在当时特定的文化背景和社会环境下，作为民间小戏的二人台，在其萌生至新中国诞生之前的近百年间，虽有一些具有重要价值的文字记载，但并没有引起太多关注，进而"休眠"于文献构成的汪洋大海之中。新中国成立后，在政府文化主管部门的组织之下，开启相关文献较为系统的搜集整理工作，而真正意义上的剧种构建也是伴随这一过程逐渐完成的。

一、新中国成立之前的相关记录概说

新中国成立之前，流传下来的戏曲文献大都是出自"他者"的观察——文人士大夫作

* 刘尧晔（1983— ），博士。内蒙古艺术研究院副研究员，专业方向：戏曲历史与理论。

① 本土性质：此处指具有原生长性。

② 2015 年，文化部启动全国地方戏曲剧种普查工作，并于 2019 年 1 月 30 日发布《全国 350 个戏曲剧种情况一览表》。内蒙古地区的蒙古剧（戏）、漫瀚剧、东路二人台和二人台列入其中。

③ 张紫晨：《中国民间小戏》，浙江教育出版社 1989 年版，第 65 页。

为掌握了话语权的社会精英,对戏曲特别是"不登大雅之堂"的民间小戏,或不屑一顾、或大加抨击,即使最温和的人也是抱有一种既欣赏又敌视的复杂态度,在认识到民间戏曲的巨大影响力和感染力的前提下,试图对其进行管理和改造。在此类记载者笔下,戏曲从业者是"失声"的,这与旧社会中戏曲艺人地位低下、文化程度低有关,他们几乎没有机会和渠道留下自己的声音。

清末民国以来,为了发挥戏曲巨大的社会影响力,起到改造社会的作用,越来越多的文化精英开始关注民间戏曲,并开始了对戏曲文献的搜集整理,以北大歌谣运动为代表开启了全国范围内第一次大规模地方的戏曲文献搜集工作,其中就有著名的《定县秧歌选》,收录了 48 个口述剧本,成为后来研究者关注的对象,但要看到,这些搜集都是个人行为而非政府主导,出自从业者群体的口述文献也依然十分稀少,特别是缺乏表演艺术的归纳总结。

至于内蒙古,此时鲜有相关文字记载存世,"剧本"则大多以口承形式在流传,"纸本"极为罕见。时至 20 世纪 80 年代初,一些与二人台相关的重要的文献记载才引起研究者关注。

1927 年,瑞典学者斯文·赫定行至内蒙古中部的百灵庙①偶遇二人台班社演出,留下了如下文字记述:

> 现在两个男人上台了,天生一张女人脸的男人扮演旦角,头戴女人的假发,身佩中国妇女的饰品。另外一个戴着一副长长的黑胡子的男人将自己的眼睛周围抹得惨白。他们对自己的角色很熟悉,忽儿歌唱,忽儿尖叫,忽儿咆哮,发出一串串无法理解的话语,与此同时,乐师们也在起劲地演奏着。我问徐教授和袁教授能不能看懂,他们说只能零零星星地听懂一两个词。但毫无疑问那段子与爱情有关,男的问:"请问芳龄几何?"女的则以骂作答。那出戏分为四折,两个恋人自始至终都在吵架。虽然听不懂那些充满双关语的口角,但看戏对我来说也是一种放松。②

上述文字可以说是有关二人台"原生样态"的文字记载,为该剧种研究提供了重要信息,同时也是近百年前二人台在草原上的演出和观看演出状况之实录。1927 年 6 月 26 日斯文·赫定的考察队在百灵庙附近的一片草原上安营扎寨,稍作休息。恰巧有二人台班社途径,于是双方达成默契:"匀了打扮和化妆,演员们一直待在旅队仆从们的帐篷里",而观众闻讯而来,慢慢地集拢。"观众逐渐安静下来,蒙古人和其他仆从坐在箱子和旁边的地上",汇集在这座"游城"的人数让这位来自域外的"探险家"感到吃惊——二人台在草原上深受观众的喜爱,受众群体既有汉族也有蒙古族。尽管随同考察的中国学者对其中唱腔和道白的内容,只能了解零碎的一两句,而内蒙古中部地区的蒙古族能以"纯熟之汉

① 百灵庙:位于内蒙古达尔罕茂名安联合旗,始建于康熙四十二年(1702),为内蒙古藏传佛教名寺之一,并有"草原码头"之称,为兵家必争之地。

② (瑞典)斯文·赫定:《从紫禁城到楼兰——斯文·赫定最后一次沙漠探险》,王鸣野译,吉林出版集团有限责任公司 2009 年版,第 48 页。

语"或以汉语进行"简略之交流"①者已经占据多数。正因为如此,一些蒙古族观众也坐在行李箱上观看这些别有趣味的二人台小戏表演。

演出结束之后,戏班便"离开了,观众们四散而去"②。戏班消失在茫茫草原之中,"奇情的戏剧"演出随之结束。

20世纪30年代成书的《绥远通志稿》③有关二人台的记载不仅详于斯文·赫定,而且立于更为开阔的视野。"咸丰整五年,异事出了个玄。"这是源自二人台小戏《走西口》中的两句唱词。

咸丰五年即1855年,这一年也是中国进入近代社会的第15个年头。此时的中国已经没有能力为太春和玉莲提供佑护,让他们安安稳稳地留在家中生儿育女,延续男耕女织的传统生活。为了活命,太春不得不"走西口",玉莲则被迫在家留守,一对新婚夫妻由此天各一方。无论是男方还是女方,日后生活所面对的是更多的不确定性,潜藏在人们内心深处的情感,得到了集中释放,落于《走西口》之中,进而成为不朽之作。

太春"走西口"在唱词中之所以被称为"异事",足以说明这件事在当时的"口里"④并非普遍、大面积的行动,而是属于零散而个别的行为。

咸丰年间,堪称中国近代史上的"多事之秋"。江南的"太平天国运动"风起云涌,处在风雨飘摇之中的清王朝不得不举全国之力加以镇压。蒙古土默特旗"两翼官兵,奉调从征。当时以战功显者,颇不乏人"⑤。对于南征途中的"蒙古曲儿"有如下文献记载:

> 有兵士某远役南服,渴思故土,兼以怀念所爱,乃编成乌勒贡花(盖所爱者之名也)一曲,朝夕歌之以遣怀。于是同营兵士,触动乡思,此唱彼和,遂风行一时。迨战后归来,斯曲流传愈广,或编他曲,词中亦加乌勒贡花。于是蒙古曲儿之名,遍传各厅矣。今自省垣以西各县,尚有歌者,无论何曲句中,每加入海梨儿花,乌勒英气花句,盖即乌勒贡花之演变也,遂统名之曰"蒙古曲儿"。城乡蒙汉,遇有喜庆筵席,多有以此娱客者。⑥

时至今日,在内蒙古城乡仍有人将二人台称之为"唱蒙古曲儿",其影响之深可见一斑。

① 绥远通志馆编纂:《绥远通志稿·第七册·蒙古族》,内蒙古人民出版社2007年版,第199页。

② (瑞典)斯文·赫定:《从紫禁城到楼兰——斯文·赫定最后一次沙漠探险》,王鸣野译,吉林出版集团有限责任公司2009年版,第48页。

③ 《绥远通志稿》由绥远通志稿编撰,全12册,2007年由内蒙古人民出版社出版。

④ 口里:明长城横亘于内蒙古与河北、山西、陕西等省之间,"口"指的是遍布长城各处的"关口"。民间将关口之南称为"口里",关口之北,称为"口外"。仅列入《绥远通志稿》第一册卷尾《绥远省要隘图》中的关口(包括渡口)就有数百处之多。

⑤ 绥远通志馆编纂:《绥远通志稿·第七册·蒙古族》,内蒙古人民出版社2007年版,第201页。

⑥ 绥远通志馆编纂:《绥远通志稿·第七册·蒙古族》,内蒙古人民出版社2007年版,第201—202页。

二、20 世纪五六十年代的二人台文献整理与研究

新中国成立后,全面开展的社会主义文艺改造改变了这样的局面,成为"人民艺术家"的戏曲从业者第一次拥有了发声的机会,他们口述的资料集中于两个方面:一是传统剧目的发掘整理,二是从艺经验和表演体会的记载。后者表现为 20 世纪五六十年代的戏曲名家"谈艺录"风靡,其中最著名的当属梅兰芳《舞台生活四十年》,此外还有徐凌云《昆剧表演一得》、盖叫天《粉墨春秋》等。这些文献通常是由艺术家口述,经记录者润色后成文,但几乎都京、昆等大剧种的名家专属,尚未普及到小剧种之中。

而像二人台这样产生于多民族、多文化地区的小剧种,在文献记载方面尤为匮乏,毕竟孕育它的内蒙古中西部地区在历史上长期处于农耕文化和游牧文化激烈碰撞的不稳定状态中,缺乏文化发展的基本保障,有一定文化程度的观众都很罕见,而这些观众也往往将目光投注于北路梆子、中路梆子、京剧等大剧种之上,并不肯为小剧种浪费丝毫笔墨。

可以说此时的二人台不得不面对世俗目光的冷对和梆子戏等大剧种的挤压,本土性质剧种生存与发展之难,不言而喻。若以学界基本认同的"清光绪元年(1875)前后"[①]为二人台诞生的时间节点,那么该剧种的历史也仅有百余年。历史短、从业人员和观众文化水平低又反过来限制了剧种的进一步发展,以至于在相当长一段时间内都被蔑称为"玩艺儿",游走于农村"打地摊儿",在竞争激烈的城市只能在北路梆子、中路梆子等大剧种演出结束后的间隙里"接台",较之中原及南方的成熟剧种,差距极大。

正因如此,二人台在新中国成立后才开始真正通过艺人的口述来建立自己的历史,找到和表达出"自我"。二人台文献整理与研究始于新中国成立之初,大体可以划分为三个阶段:20 世纪五六十年代为起步阶段,八九十年代为全面、系统搜集整理阶段,进入 21 世纪之后由文献整理转入理论研究阶段。

20 世纪 50 年代初,在绥远省人民政府文化主管部门主导下,二人台界新文艺工作者和老艺人合作,开始了对二人台文本的搜集、整理工作。此时建立的"绥远省戏曲审定委员会",是绥远省人民政府文化局所属指导戏曲改革工作的专门机构,1953 年 7 月成立,1954 年底撤销。主任委员席子杰,驻会委员苗文琦、曾士先、杨沛青、霍世昌,另聘热心戏曲事业的领导、专家、名艺人王修、霍国珍等为会外委员。该会根据政务院和文化部关于戏曲改革工作的指示,以积极抢救戏曲遗产,整理、改编和新创戏曲剧目,协助地方整顿戏曲剧团为主要任务。在一年半的时间里,搜集 120 多个二人台传统剧目,200 多个不同抄本[②]。

这 120 多个二人台传统剧目和 200 多个不同抄本对后来的二人台实践者、研究者而

① 中国戏曲志编辑委员会、《中国戏曲志·内蒙古卷》编辑委员会编:《中国戏曲志·内蒙古卷》,中国 ISBN 中心 1994 年版。

② 中国戏曲志编辑委员会、《中国戏曲志·内蒙古卷》编辑委员会编:《中国戏曲志·内蒙古卷》,中国 ISBN 中心 1994 年版,第 420 页。

言,是弥足珍贵的基础性资料,真正意义上的二人台研究从此开始。

1959 年 8 月,《中国地方戏曲集成·内蒙古自治区卷》由中国戏剧出版社出版,该书由中国戏剧家协会主编、内蒙古自治区文化局编辑,约 46 万字,收录了二人台代表性剧目《走西口》《打金钱》《打樱桃》《打秋千》《探病》《挑菜》《方四姐》7 个代表性剧目,而该书"前言"中关于二人台的一段表述更引人关注:"二人台是本自治区土生土长的剧种,它是在'小曲坐腔'的基础上,吸收了蒙古族民歌及汉族'社火'的歌舞形式而产生的。"这篇"前言"末尾处的落款是"内蒙古自治区文化局",其时间是"1959 年 2 月 5 日",其表述具有"官方认定"性质。

1961 年春,中共内蒙古自治区党委候补书记兼宣传部部长胡昭衡在观看二人台老艺人樊六的演出以后,给内蒙古文化局副局长布赫和二人台音乐研究者吕烈写信,建议对二人台艺术遗产进行全面的调查研究,在这个基础上进行二人台改革,以满足人民群众文化生活的需要。根据这一指示精神,内蒙古自治区和呼和浩特市两级文化局联合组建了内蒙古二人台艺术调查研究委员会,开展这项工作。主任布赫,副主任包德力、韩燕如。委员会下设办公室,负责人吕烈、杨隆华、郑大海,工作人员有贾勋、席子杰、刘英男、齐凝凝、都君一、杨沛青等,办公地点设在呼和浩特市政府招待所。委员会召集贺炳、冯有才、计子玉、巴图淖、关全喜、秦有年、高四等 20 余名老艺人,经过近一年时间口述、笔录,整理出 255 出二人台传统剧目(包括码头调、顺口溜)。其中 141 个剧目系由老艺人口述,114 个剧目是 1954 年前挖掘整理的,并于 1962 年经老艺人校正,编印七部《二人台传统剧目汇编》(内部资料),使濒于失传的二人台艺术遗产得以保存。此项工作完成后,委员会自行解散。①

这项关于二人台文献搜集与整理的基础性工作已彪炳史册。从领导层到具体工作人员,均为对内蒙古艺术特别是二人台艺术极为熟悉的专家,所召集的 20 多位老艺人也在当时的二人台界享有盛誉。从"1954 年前挖掘整理"到 1961 年的搜集、整理,时间过去 7 年,口述这些文本的老艺人,年龄大多在六旬以上,在当时已属晚年,他们一旦辞世,便是这些文化资源的永久消亡。

在起步阶段,"玩艺儿"这一为人民所热爱的民间艺术拥有了"二人台"这个正式名称,成为国家正式承认并大力扶持的对象,和它服务的人民一起站了起来,地位较之旧社会有了天翻地覆的改变。但由于剧种自身基础、从业者整体水平、社会发展程度等因素的限制,这一时期文献整理主要的精力也还是放在口述剧本的整理工作上,兼及部分曲谱整理。剧种内部依然是东西路并称,未做明确区分。但是,这一时期的文献整理工作的重要意义在于老艺人通过口述整理文献资料完成了对剧种整体轮廓的初步构建,很多口传心授的零散知识,正是在整理的过程中完成了体系化,反过来帮助剧种的从业者找到自身的定位,与其他剧种区分开来。

① 中国戏曲志编辑委员会、《中国戏曲志·内蒙古卷》编辑委员会编:《中国戏曲志·内蒙古卷》,中国 ISBN 中心 1994 年版,第 421 页。

三、20 世纪 80 年代以来的二人台文献整理与研究

就内蒙古地区而言,肇始于 20 世纪 80 年代初的《中国戏曲志·内蒙古卷》及其他六部艺术集成志书[①]编撰工作,推动二人台文献进入了全面、系统搜集整理阶段。这套大型的文献资料丛书搜集、整理了流传于我国各民族民间的音乐、戏曲、舞蹈、曲艺和文学等方面的大量丰富宝贵的文艺基础资料。它不仅有文字、图谱、曲谱、舞谱,还有大量的图片和音像资料。这些资料的搜集整理,坚持科学性、全面性、代表性的原则;编辑工作则坚持学说、史料、实用相结合,使之成为中华民族民间传统文艺最具代表性的文献。因此,它也成为建设有中国特色社会主义文化的重要基础,是艺术科学研究必不可少的"工具书",并为历史学、社会学、人类学、宗教学、民俗学等学科提供了可供借鉴的资料。全国各省卷的编辑出版工作前后历时 30 年,凝聚了全国数万名文艺集成工作者的心血。为了完成这项伟大的文化工程,全国各省(市、自治区)均在文化厅(局)下设立了艺术研究所来承担具体的资料搜集、整理和编纂工作,内蒙古自治区于 1979 年成立了内蒙古艺术研究所,承担了《中国戏曲志·内蒙古卷》《中国戏曲音乐集成·内蒙古卷》等七部集成志书的编纂工作,从 1979 年起步到 2001 年初全部出版发行,历时 20 余年。为了配合开展工作,20 世纪 80 年代起,自治区的主要盟市也都相应建立了艺术研究所,搜集和整理了大量文艺史料,其中口述史料占了相当大的部分,编辑出版了《包头市文艺志史》等多种内部资料。

二人台在《中国戏曲志·内蒙古卷》《中国戏曲音乐集成·内蒙古卷》和《中国民族民间器乐曲集成·内蒙古卷》等三部艺术集成志书中占据重要位置,在上个阶段文献整理工作的基础上,三部集成志书较为详尽而细致地记述了二人台的历史及发展脉络,具有很高的文献价值、史料价值和研究价值。在修撰"集成志书"的过程中,二人台文献整理工作已经有了更多的研究成分,开始在剧本、曲谱之外关注舞台呈现及其后的文化支撑系统,全面地搜集表演形式、剧种历史、演出习俗、重要人物等资料,使剧种从上一时期的平面转为了立体。而限于前文所述的历史背景和剧种的薄弱积淀,这些资料几乎是一片空白,往往只能通过艺人(或相关知情者)口述、记录者整理校订的形式开展。

以三部志书中最早开始修撰的《中国戏曲志·内蒙古卷》为例,"凡例"中阐明全书宗旨为"系统记述各地区、各民族戏曲历史及理论研究成果,繁荣社会主义戏曲事业,促进中外文化交流"。该书结构上共分为综述、图表、志略、传记四大部类:综述为概述本地区戏曲历史;图表包括大事年表、剧种表及剧种分布表、移民地图等有关图表;志略内容最为丰富,包括了剧种、剧目、音乐、表演、舞台美术、机构、演出场所、演出习俗、文物古迹、报刊专著、轶闻传说、谚语口诀等;传记为已去世的重要人物立传 104 条。全书近 82 万字,共设置各类条目 800 余个,配图 360 余幅,这些成果都是在走访艺人近千人,查阅各种志史资

① 艺术集成志书 7 部,文学集成 3 部,共计 10 部,合称"十部文艺集成志书",被誉为"文化长城"。由文化部牵头、会同国家民委、中国文联及各有关文艺家协会联合发起,是对我国优秀民族民间文艺遗产进行挖掘、收集、整理的宏伟工程。

料 240 余卷,编印各种戏曲资料汇编 300 余万字的基础上最终完成的,全书文献来源除了地方史志、重要演出会刊、新中国成立以来各类报纸杂志采访、老艺人的人事档案等纸质文献之外,很大一部分都是口述文献,由老艺人及同时代的人提供原始资料,并经后期校订加工完成。对于文献和口述不一致的部分,编撰人员会通过重新访谈、专家论证印证和互为补充,确保结论的可靠性。

就二人台而言,特别要重点强调的是志略中的"表演"部分,其中"角色行当体制与沿革"和"表演身段与特技"全部围绕二人台与东路二人台展开,并佐以插图(包括照片和示意图),这部分原始资料由杜荣芳等艺人整理提供,将原本口传心授、称呼不一的身段和技法正式定名,成为教学和演出规范,在剧种史上是首次。

此外,"传记"部分也设立了"云双羊"条目,并作为艺人中的第一。这位二人台重要演员推动了二人台从半社火性质的"打坐腔"向半职业化的"玩艺儿班"转变,是剧种走向成熟的关键人物。撰写他的个人历史,也同样是理清二人台历史的重要一步。

根据这些在广度和深度上都更为丰富的资料,研究者将二人台与东路二人台正式区分开来:1981 年,内蒙古文学艺术研究所(内蒙古艺术研究院的前身)以铅印本的形式刊印《东路二人台音乐》一书,是东路二人台研究的基础性文献。"东路二人台"这一概念也由自治区级专业研究机构首次提出,并落于文字记载。此后,官方也将这一分类正式明确下来,二人台的边界进一步清晰,东、西路分别作为独立剧种存在,是剧种逐渐走向成熟的一个标志。在自治区文化局的推动下,以二人台为母体的新剧种漫瀚剧于 1982 年诞生,这也意味着二人台"自我"的进一步壮大,能够有余力为新剧种创建提供养分。而三部集成及相关的资料汇编等成果的完成,进一步确立了二人台等剧种的地位,完成了剧种史的初步构建,为从业者和研究者提供了宝贵的成体系资料。

四、进入 21 世纪以来的二人台文献整理和研究

进入 21 世纪后,伴随着"非遗"工作的全面开展和国家对戏曲文化的重视,对二人台和东路二人台的文献整理和研究进一步向纵深开展。因成果众多,此处仅列举其中部分重要之作。

2004 年 8 月,《中国二人台艺术通典》由内蒙古人民出版社出版发行。主编邢野。该书将流行于内蒙古自治区、山西省、陕西省、河北省、宁夏回族自治区 5 省区计 90 多个县、旗(含县级市、区)的地方戏二人台进行梳理、归类,分集编排出版。全书总计 600 万字,内收 400 个剧目,800 首唱腔与牌子曲音乐,1 000 幅照片,180 篇论文,200 个人物传记。该书展示五省区二人台概貌,分述各艺术门类,涉及剧本、音乐、舞蹈、曲艺、理论研究等方面,是迄今为止国内第一部有关二人台艺术系统、完整的集资料性与理论研究为一体的民间艺术大型典籍。

2005 年 12 月,《二人台文化艺术研究》问世。该书由马春生、李红梅主编,中国戏剧出版社出版,在研究方法和整体表述方面有诸多新意。其一,田野考察先行,明确课题研

究的时间、空间界限。在掌握大量第一手田野资料的基础上，将生成、流传于山西、陕西、内蒙古、河北四省区的民间音乐二人台，进行较为全面细致的梳理，置于一个完整的文化空间进行研究，可以说具有突破性的意义与价值。其二，上、下两编布局，文献、田野并重，推动课题研究深入。上编包括"二人台本记·初考""二人台的形态特征""二人台的民族、民俗、宗教特征""二人台的审美特征"和"二人台的传承与发展"五章。对二人台的产生与发展、音乐特征、表演方式以及二人台艺术与民族地方文化、二人台音乐与中国传统音乐文化等进行研究，对二人台与中国传统戏曲美学的关系进行探索。下编收录 173 首二人台曲目，并将云双羊、越明等 15 位二人台艺人以名录的形式附后。

2001 年出版的《包头市文化志》、2012 年出版的《土默特右旗二人台志》和 2013 年出版的《呼和浩特民间歌舞剧团志》也是这一时期重要的二人台文献，内容各有侧重。

2015 年 7 月 11 日，国务院办公厅印发了《关于支持戏曲传承发展若干政策的通知》，7 月 14 日文化部下达了《文化部关于开展全国地方戏曲剧种普查工作的通知》，并于 11 月 23 日在福建省福州市召开"全国地方戏曲剧种普查工作动员暨培训会议"。内蒙古自治区地方戏曲剧种普查工作于 2016 年 3 月启动，并于 2016 年 10 月底按时完成了全区戏曲普查数据整理汇总和网上在线著录、审核，并上传至全国地方戏曲剧种普查平台。在此次普查的基础上，文化和旅游部艺术司于 2018 年启动了《中国戏曲剧种全集》编撰出版工程，内蒙古承担的剧种为二人台、东路二人台、蒙古剧和漫瀚剧。

上述工作及成果出现的背景，是进入 21 世纪以后，戏曲的生存环境发生了巨大变化，二人台于 2006 年列入国家级非物质文化遗产首批名录。这一时期的文献整理与研究，一方面在前两个阶段工作的基础上更加深入，体现出更强的学术性与专业性，另一方面也更加关注传承与保护问题，集中表现为对二人台传承人口述工作的高度重视。

五、结　语

通过简要梳理上述历史沿革，我们不难发现，内蒙古地区二人台文献搜集整理的历史，同时也是二人台等剧种逐渐构建和完善"自我"的过程，两者相辅相成，共同铸就了内蒙古戏曲史上的一处辉煌，也为地方小剧种的成熟发展之路提供了一个可供借鉴的样本。

胸中有舞台，笔下有深情

——二人台著名编剧柳志雄专访

王秀玲*

【被访人介绍】柳志雄，1955 年 3 月出生于内蒙古自治区托克托县，祖籍山西河曲。中国剧协会员，国家一级编剧，著名二人台剧作家。曾任内蒙古自治区呼和浩特文学艺术研究所所长。其从业 40 余年，创作大、中、小二人台戏剧作品 200 多部，曲艺、民歌等作品 1 000 余件。多数作品被搬上舞台或电视荧屏，不少作品在蒙、晋、陕、冀等地久演不衰、广为流传，多次获得国家级各项大奖，为二人台剧本创作树立了新标杆，被誉为"中国二人台第一编"。

其作品个性突出、语言生动、风格鲜明、内涵丰富，不仅为二人台艺术培养了无数忠实观众，而且为二人台艺术造就了一大批优秀演员。主要代表作品有：大型二人台现代戏《两家人》、大型二人台历史剧《君子津》、大型爬山调革命历史剧《青山儿女》、二人台小戏《青山路弯弯》、二人台小品《最后一头驴》等。其中《最后一头驴》《投诉热线》《青山路弯弯》于 2002—2003 年连续两届荣获曹禺戏剧奖·小戏、小品奖编剧奖。2004、2005、2007—2010 年多次获自治区和国家级大奖。2011 年荣获 2009—2010 年度国家舞台艺术工程资助剧目，2013 年荣获第十届中国艺术节文华大奖，并被评选为国家艺术基金交流推广项目，多次应邀参加国家各类重大演出活动。

王秀玲：柳老师，您好，感谢您抽时间接受我的访谈。首先请您谈谈如何走上戏剧创作道路的。

柳志雄：好，这些事说来就话长了。1955 年 3 月，我出生在内蒙古自治区托克托县一个普通农民的家庭里，祖籍是山西省河曲县。300 多年前，我的先人离开河曲，走西口来到内蒙古，到我这儿是第八代。我的曾祖父是一个很能干的庄稼人，他用尽了半辈子的辛苦却"赚"来一顶富农的"帽子"。这顶沉重的"帽子"，不仅使他受尽了折磨，而且也祸及了他的后代。我因为出生于这样一个家庭，而失去了部分童年的快乐。我的家人从小教育我不许打架，要学会忍耐与克制。这使我从小养成了一种忍辱负重、发奋向上的性格。小时候，很多村里人都觉得我像个女孩子，因为我没有像别的男孩儿一样打鸟、放牲口、偷瓜、玩水。当别的孩子玩耍时，我却在看书学习，有钱了便买点粉笔，在村里的墙上写字。

* 王秀玲(1970—)，硕士，内蒙古艺术学院教授，专业方向：戏曲地方戏历史与理论。

　　我在托克托县的范城滩窑村读完小学后，有幸又上了初中和高中。1974 年高中毕业回乡后，我当过民办教师，也做过公社文化站辅导员。在这期间，我学着写了不少文艺作品。当时托克托县文化馆的一位创作干部看了我的作品后认为我很有这方面的天赋。于是在他的指导下，我开始尝试创作。不久我的处女作二人台小戏《唱新风》问世，后由内蒙古人民出版社结集出版，这让我惊喜不已！1974 年夏天，我又有幸参加了呼和浩特市文化局举办的文艺创作培训班，所创作的儿童歌剧《小鹰展翅》，由《呼和浩特文化》发表，并由托克托县乌兰牧骑排演，后再次由内蒙古人民出版社结集出版。这两部作品的出版极大地坚定了我的创作信心，并使我与戏剧创作结下了不解之缘。由于我在文艺创作上小有名气，县里的乌兰牧骑破格招收我为正式队员，从事专职创作。

　　1980 年，我创作的中型歌剧《不能抛弃她》演出后现场反响很好。但这个剧也差点让我被扣上"新生右派"的帽子，在这样的压力之下我并没有放弃，而是继续坚持自己对戏剧创作的追求。1983 年创作的大型二人台现代戏《两家人》在参加呼和浩特市戏剧汇演中获唯一的优秀创作奖，我也因该剧一举成名。1985 年我调入呼和浩特市文学艺术研究所（以下简称呼市文研所），主要从事剧本创作。1992 年，我应托克托县酿酒公司的邀请，创办了奋进艺术团（后改名托王艺术团），这更加拓展了我戏剧创作的领域。1993 年 10 月，由我编导的"云中花"大型综合文艺晚会，参加在北京举办的首届中国企业文化节，受到了好评并荣获了特别奖。现如今我已经从呼市文研所所长的位置上退休，全职剧本创作。在我看来戏剧创作不仅需要深厚的文学功底及丰富的生活经历，更需要埋头苦干、献身艺术的精神。我创作剧本大多都在晚上十点到凌晨六点之间，通宵达旦、呕心沥血。时而哭，时而笑，好像神经病似的！那种寂寞，那种孤独，是常人难以想象的！

　　王秀玲：柳老师，您写了大量的二人台剧本，请您给我们谈一下您的创作经验和心得体会。

　　柳志雄：我常讲四句话：胸中有舞台，心中有观众，眼里有演员，笔下有深情。

　　胸中有舞台，就是要求编剧一定要懂得舞台，了解舞台。一个故事在舞台上能否反映？怎样反映？作为编剧，你一定要心中有数，胸有成竹。"胸中有舞台"，就是编剧要心里清楚，这段戏放到舞台上有没有效果，这段戏，是能让观众哭了还是笑了，不哭不笑的东西坚决拿掉。我不到 20 岁就从事了这个事业，看戏看了很多，参与导演的戏也不少，我在写这段戏的时候演员在哪儿，其实我脑中已经构思好了。胸中有舞台，这是非常重要的，就是因为胸中有舞台，所以我的戏更能抓住人，即使是主旋律比较强的戏，也能抓住观众的眼球。

　　心中有观众，即观众是戏剧的上帝，也是我们的衣食父母。没有观众就没有戏剧，没有人看的作品再"高雅"，也不能说是好作品。我们必须千方百计地去争取观众，否则，二人台就难以生存、繁荣与发展。所以，我们在创作中，必须心中有观众。这就要求我们要研究观众的审美需求，摸清他们的欣赏习惯，也需要我们思考怎样将思想性、艺术性、娱乐性有机统一，将戏曲化、地方化和现代化结合。

　　眼里有演员。戏剧尽管是综合艺术，但演员的作用绝对不可低估，不能说是以演员为

中心,可也应该说演员是关键。因为最后的舞台呈现,是靠演员的表演。聪明的编剧获得成功的唯一捷径就是发现优秀的演员,然后根据他们的艺术个性和表演特长,为他们量身定制一些作品。例如我给武川县乌兰牧骑写《青山儿女》时,首先去剧团看演员,发现剧团的小旦、小生两个演员条件很好,青衣也不错,剩下的净角和丑角也可以,那我就要围绕他们写戏。可以说,这个戏是根据演员量身定做的。演员对一个戏曲作品的成功起着非常重要的作用,如《叔嫂情》的成功得益于北路梆子演员詹丽华的精彩表演。

笔下有深情。中国古代杰出的戏曲理论家、极负盛名的戏剧作家李渔说得好,无奇不传,无情不写。抒情是戏曲的长项,写情是戏曲的优势。我每次写剧本的时候,首先要找到一个打动自己的地方,然后根据这个动情的地方再去编写剧本。一般感动不了我的时候我是不会动笔的。有很多人问我的孙子,"你爷爷每天是怎么写戏的?"我孙子说他每天看不到他爷爷写戏,每天就是在那儿抽烟喝茶。其实那个时候我脑子里是在构思的。我一直是写情感戏和女人戏,不爱写光棍儿戏。我常讲:话剧是男人的艺术,戏曲是女人的艺术。我的戏大都塑造的是女性人物形象,例如《大雁沟》中的春霜、《花落花开》中的月清、《青山儿女》中的云岚、《神牛湾》中的果香、《青山之恋》中的梅一朵等,以女人为主角能很好地发挥戏曲抒情的特性。

王秀玲:您的剧本语言文学性很强,比如唱词和道白不仅押韵,还运用多种修辞方法,有人说您创作剧本的最大成就体现在语言上,您认可这种评价吗?

柳志雄:现在的很多戏曲剧本唱词过于直白,不仅在意境的营造上没有追求,在合辙押韵上也欠讲究。有人说我在二人台语言上的贡献远远超过了我对二人台剧本的贡献。我为什么能在二人台剧本创作这条道路上走下来?其中有一个非常重要的原因就是我对内蒙古西部语言的酷爱。爱词惜句达到了一种近似痴迷的状态,有时候我也恨自己为什么要写得那样细,有时候抽一晚上的烟就在想一个词,自己的生命就那么贱,就为一个词?但是又摆脱不了,很痛苦。

我认为,只有继承方言的神韵,才能展现地方戏的风采。没有方言就没有地方戏。写戏难,写好戏剧语言也不容易啊!这就需要深入生活,向人民群众学习语言。多少年来我从方言俚语中汲取营养,从民歌山曲中提炼精华。我整理、创作漫瀚调、爬山调近千首,这为我创作二人台歌词和形成独特的艺术个性奠定了基础。大量运用对偶、排比、夸张、比喻等多种修辞手法,不仅提高了二人台的文学性,而且达到了表情达意、塑造情感、启迪观众的良好效果。在二人台的道白的创作上,我根据二人台的语言特点,创作了大量的合辙押韵的串话、谚语、俗语和歇后语。这些生动形象、明快流畅的语言的应用,不仅增强了艺术感染力,而且获得了与歌唱和谐一致的效果。大型爬山调革命历史剧《青山儿女》进京演出时,对于这个戏,专家老师都给予很高的评价。特别是对该剧的歌词,大家更为赞赏:美而有情,耐人寻味。如表现女主人公石云岚与恋人乌力罕别离之情的幕后歌:"我迎进你家来我送出你们,你带走我的心呀你勾去我的魂。可救不了国家成的个什么亲?可杀不尽仇敌做的个什么人?"再如石云岚盼望恋人乌力罕心急之情的幕后伴唱:"夜儿个熬至日出头,今儿个盼到月如钩。灯瓜瓜耗干几盏盏油,心窝窝泛起几层层愁。"又如反映石云

岚怀念恋人乌力罕悲切之情的唱段："小时候不省得那竹马弄青梅,长大了才知道个青山配绿水。只估划咱形影影相依一对对,没想到你子身身不离马背背……"我把诗词的意蕴与当地的方言结合起来,又用民歌体的句式来加以表现,让观众和专家既感到亲切,又感到新鲜。好的唱词才能诱发作曲者的创作激情,尽管是通俗的民歌,但反映了丰富的内涵,又有艺术性又非常打动人。

王秀玲:写《青山儿女》的时候,您是如何挖掘大青山蒙汉团结抗日的主题的?是先有创作任务吗?

柳志雄:没有人给我规定创作任务,但是我认为,我是一个汉族干部,也是走西口的后裔。在内蒙古这块土地上,是蒙古族人民敞开了草原般的广阔胸怀接纳了我们逃荒而来的先人。我发自内心对蒙古族同胞表示敬佩。写大青山抗战,如果不写蒙古族是不公平的。蒙汉人民团结一心共同抵御外辱,在中国人民抗日战争史上写就光辉一页。《青山儿女》以独特的角度,新颖的手法,根据大青山抗日根据地的真实人物,真实事件改编而成,反映了"国就是家、家就是国"这一深刻道理,揭示了"民族团结、军民一家、同仇敌忾、抗击外辱"这一主题思想。

王秀玲:柳老师,您创作了许多主旋律的戏剧,人们一般认为主旋律的戏剧创作限制比较多。请问您在创作的过程中是如何突破这些限制,使戏曲变得生动起来,吸引观众走进剧场的?

柳志雄:我认为不管是不是主旋律的作品,你必须得去找"戏",其实"戏"就是情。哪些地方能打动人,用什么样的人物去打动人,有了人物,用什么样的情境去打动人,你必须得去思考这些东西。就像《河套魂》里的李贵,我认为李贵这个戏是很难写的,弄不好会落入说教的俗套。如果要写李贵,必须得有几个感人的故事。而且写这个戏必须要写好他的妻子和他的女儿,要不然就成光棍儿戏了。所以我在构思这部戏的时候,他的妻子是青衣,他的女儿是小旦。只有这两个陪衬人物写好了,这个戏才能丰满。就像李贵和他爱人在医院的那段戏是很有情的。

王秀玲:您创作这么多年的体会是什么,能不能和我们分享一下?

柳志雄:我对写戏唯一的体会可能就是苦吧。耐不住寂寞的人、经不起诱惑的人干不了这一行。像写这个《青山儿女》,我有将近一个月,从晚上九点钟写到凌晨六点半,基本上一个晚上都是在创作中度过的。晚上就是一碗粥,两个白焙子。早晨六点钟睡,睡到下午的三点。我的作息时间和正常人相比是颠倒的。写戏确实很难。我这辈子就因为这个戏酸甜苦辣都尝过了。我的一个朋友让我写一部40集的微电影,但是我很委婉地拒绝了他。我担心要是写完这40集微电影,我就再不想写戏了。我常说:"小说是靠表述,影视是靠表现,戏剧是靠表演。"影视是蒙太奇的表现手段。戏曲不一样,它是浓缩的精华。你必须在90分钟内或者2个小时内把一部戏演完,而且还必须抓人眼球。同时舞台剧对时空的限制非常严格,这就叫"戴着镣铐跳舞"。这些都非常考验一个编剧的功力。

还有就是对二人台没有很深的理解,对戏曲的精髓没有很好的把握,也是写不出好作品的。

王秀玲：您理解中二人台的精髓是什么呢？

柳志雄：我认为二人台是比二人转高的，高在什么地方呢？高在它的语言方式和表演方式都是含蓄的，没有二人转那么直白。二人台与其不同，特别是它的唱词很含蓄。就是说一个我爱你，也会绕一个弯子。有一句话叫"戏要曲，人要直"。所以从这个"曲"上讲，它是符合艺术特点的。对于二人台，有很多人一直在争论一个问题，就是说二人台打不出去，其实还是我们没有好东西。就比如说《叔嫂情》这个戏，我估计它现在的演出场数已经超出1 000多场，但凡有二人台剧团的地方都演这个戏。《叔嫂情》代表我们内蒙古和山西参加在珠海举办的首届中国戏剧节，当时大家很怀疑，北国的一个地方戏，南疆的观众能欢迎吗？但事实证明，我们的担心是多余的。在演出中，我们这边儿有效果，那边儿同样有效果。观众评委现场打分，《叔嫂情》排名第一。在《叔嫂情》创作排练中，我就主张"用方言不用土语"。用方言即使听不懂，通过字幕也能看得懂，但是土语就不行了，只能是蛤蟆跳井——不咚［懂］！我说的方言，是指晋语方言，是东起太行、西近贺兰、南至汾渭、北抵阴山的这一大片土地上百分之七八十的人能听得懂的方言。而土语就不行了，清水河人说的土语，托克托人就未必能听懂。我们有些编剧往往是"戏不够，土语凑"，用一个很粗俗的土语去赢得观众廉价的笑声，说了很多多余的话，绕了一个很大的弯。总而言之，只要我们解决好语言的问题，再创作出好的戏剧作品，二人台就完全可以打出去。《叔嫂情》就是一个很好的例证。

王秀玲：您一辈子都在为二人台写剧本，您对二人台今后的发展是如何看的？

柳志雄：我认为二人台的潜力是很大的，它没有昆曲、京剧那种固定的成熟的程式，所以我们怎么打造它都行。演现代戏更是二人台的一个强项，弘扬主旋律，传递正能量，正需要大量的现代戏。但是现在二人台发展的问题也在于其表演没有形成一套东西，这并不是说我们需要程式，而是我们应该创造新的表现手段，以更好地贴近生活、贴近人物、贴近时代。但是我们二人台家底很穷，而且是越来越穷。现在二人台在演唱上是偏向戏曲表演，但是道白上则是话剧表演，完全是两张皮，这是一个大忌，这样使二人台没了自己的特色。如果想把二人台立起来，正是需要自己的特色。

现在很多人希望我能在二人台传统戏上进行改编，因为二人台传统戏的改编比较少，这也是我们亏欠老祖宗的地方。例如《下山》《顶缸》都可以随着时代的发展改编为好的剧目，但是我们剧团、我们政府在这方面投入确实很少。大戏一般不是很容易成功，而小戏相较而言比较容易成功。容易成功，不意味着小戏好写，特别是改编二人台传统剧目，化腐朽为神奇，那得花大力气啊！

时代在进步，老百姓的鉴赏水平也在进步，这给我们创作者提出更高的要求。其实网络上很多东西我们都是可以吸收应用的，这需要创作者更新观念，不断学习与探索，只有这样才能创作出群众喜闻乐见的好的二人台作品来。

王秀玲：谢谢您，您一定保重身体，也祝您创作出更多的精品佳作！

新中国成立后越剧在宁夏的演出

刘衍青　李紫实[*]

摘　要：1958 年，在国家支援宁夏经济文化建设政策的号召下，以上海华艺越剧团为基础，补充红花越剧团和光艺越剧团部分演职员工，组成援宁越剧团。近百名越剧人来到宁夏，开始了近 40 年的演出，他们在宁夏经历了艰难而曲折的演出历程，克服了生活、语言、唱腔、音乐等诸多方面的"不适"，在宁夏演出剧目 70 多部，《玉凤簪》《钗头凤》等剧在上海、杭州等地巡演时，引起越剧界和媒体的关注报道；《文武香球》一剧得到越剧名家尹桂芳的亲临指导。越剧在宁夏的演出结束于 20 世纪 90 年代，但越剧优美的唱腔与越剧人无私的奉献精神永远留在了宁夏。

关键词：新中国；越剧；宁夏；演出

1958 年初至 10 月宁夏回族自治区成立，不到 10 个月的时间里，在国家支援宁夏经济文化建设政策的号召下，全国各地各行各业的建设者约 7 万人，奔赴宁夏支援宁夏建设。他们中间有回汉等各民族的干部，有文艺、医务、建筑等专业技术人才。其中江浙等地的南方人占较大比例，他们远离家乡，克服了水土不服、气候不适和生活上的种种不便，投入到劳动之中。时间一长，思乡之情日益强烈。如果能看到家乡戏，听到家乡小调，对他们的思乡情绪无疑是莫大的抚慰。宁夏回族自治区党委决定和上海市委联系，调一个越剧团来宁夏。在这个特殊的历史背景下，经反复协商后，流行于江浙沪一带的越剧，远赴宁夏，开始了近 40 年的演出，为宁夏戏曲史留下了温婉而难忘的记忆。

一、宁夏越剧团的成立与曲折发展

据统计，1958 年，上海有 32 家越剧团，经协调、动员，以上海华艺越剧团为基础，补充进红花越剧团、光艺越剧团的部分演职员工，组建成支援宁夏的越剧团。1958 年 9 月 20日，由原华艺越剧团团长王素琴、副团长陈月芳领队，一行 58 人，告别了繁华的大上海，登上了开往宁夏的列车。经过几昼夜的颠簸，于 9 月 24 日（有记载为 9 月 28 日）到达宁夏，暂时被编在宁夏京剧院属下，称为"宁夏京剧院三团"。他们住在宁夏银光剧场的土坯房

* 刘衍青(1971—)，博士，宁夏师范学院文学院教授，专业方向：明清小说、戏曲历史与理论。李紫实(2002—)，上海大学上海电影学院戏剧与影视文学系 2020 级本科生。

里,用旧报纸将墙壁裱糊一下,就安了家,自然环境、生活工作环境与上海有巨大差距,2008 年,王素琴接受宁夏卫视采访时说:"当时我们有些同志,到了就哭了。没有柏油马路,都是'扬灰'马路,出去一趟,鞋上全白了。街上很静很静。"但是,宁夏人民的热情欢迎,宁夏的秦腔剧团和京剧团对该京剧院三团"三妹妹"的亲切称呼,收获的体贴入微的关心、支持与帮助,还有神圣的支援宁夏文化建设的责任感,使这些越剧人很快调整好情绪,投入到练功、排练与演出之中。不久,便在银川银光剧院举行了来到宁夏后的首场演出,演出剧目为《刘海戏金蟾》,灯光、布景、服装、化妆,更重要的是柔美、抒情的唱腔和表演,都让宁夏观众感到独特而新颖,该剧一上演便受到了欢迎。紧接着,又投入到庆祝宁夏回族自治区成立的演出中,《珍珠塔》《刘海戏金蟾》《周仁回府》《三女抢板》《陈琳与寇珠》《休丁香》等剧目,得到了广大观众的一致好评。

1960 年下半年,宁夏京剧院三团(越剧团)建立了党小组,沈慧生是该团第一个党员。1961 年,上级委派李永华任剧团的党支部书记兼编导,自此,宁夏京剧三团正式独立出来,命名为"宁夏越剧团"。该团下设艺术委员会,沈慧生为主任。剧团在宁夏的发展并非一帆风顺,有的演职员受到了不公正待遇,其工作的积极性遭到挫伤。以编导为例,1958 年随团到宁夏的编导有四人:刘南薇、汪引、陶熊、徐文辉。刘南薇文思敏捷、富有创新精神,是一位具有很高艺术造诣的编导。20 世纪 40 年代,他曾与袁雪芬一起进行越剧改革,编导了《山河恋》。新中国成立后,导演了《梁山伯与祝英台》《孔雀东南飞》《休丁香》《西厢记》《春草闯堂》等戏。但他在宁夏没有能够施展才华,他和另一位编导汪引一起被长期下放平罗、中卫劳动改造,无法从事业务工作。1961 年,他们离开宁夏,返回上海。

"文革"开始后,宁夏越剧团受到冲击,一些传统剧目被停演、打成"毒草"。1969 年,宁夏越剧团被撤销,演职员被分配到各个行业,如清洁大队、商店、工厂、房产公司等。王素琴、陈月芳赴"五七"干校劳动。戏箱、道具分归宁夏京剧团和秦腔剧团所有。直至 1978 年 9 月宁夏越剧团才恢复演出,戏箱、道具由宁夏京剧团和秦腔剧团原物奉还,演员也从各行各业返回越剧团,保证了该团的正常演出。恢复后的临时领导小组由沈慧生、邵鑫元、张桂春、李至刚、陈明春等五人组成。这一年恰好是宁夏回族自治区成立 20 周年,新生的宁夏越剧团立即赶排了越剧大型传统戏《宝莲灯》和《梁山伯与祝英台》,王玉萍扮演了刘彦昌和梁山伯两个主要角色。1979 年 11 月组成了以张桂春为书记、王素琴为团长、陈月芳为副书记兼副团长、冯鹏飞为副团长的剧团领导班子。恢复建制后的宁夏越剧团,面临着演员青黄不接的状况,老演员已年过半百,20 世纪 60 年代培养的演员孙明明、胡亚青等先后离开了剧团。面对青年演员缺乏、后继无人的现状,1979 年冬,从越剧发源地——浙江嵊县招收了 17 名男女学员,包括舞台美术 2 人、乐队 2 人。这些学员大多具有高中文化程度,在嵊县代培一年后,于 1980 年初回到宁夏。回宁夏前,他们曾排演了《白蛇传》中的《游湖》《盗仙草》《水斗》《断桥》《合钵》五折戏,以及《拾玉镯》《送凤冠》等折子戏。代培演员的到来,为宁夏越剧团增添了新鲜血液。这批学员中的李斐娟、石亚军、袁晓平、魏鑫、袁晓华、俞惠民、钱峰等返宁后即能独当一面,李斐娟在《霓裳恨歌》中扮演

女主人公冯香罗,受到同行肯定,称其后生可畏。

　　按照这种发展势头,越剧在宁夏似乎将要迎来一个新的春天,然而,受市场经济、影视文化和流行音乐的冲击,20世纪90年代,全国大小戏曲院团都呈现出不景气的状况:演员改行、观众流失、演出入不敷出。随着一些江浙"支宁"干部职工返回原籍,宁夏越剧团的前景更不乐观。最终,于20世纪90年代,宁夏越剧团解体,这标志着越剧这一江南剧种在宁夏的消亡,或者说,"越剧"在宁夏的历史使命已经完成。

二、宁夏越剧团的演员

　　宁夏越剧团有一批爱岗敬业的演职员工,他们来宁夏前,有的在江南已经是小有名气的"角儿",成功塑造过许多角色;有的接受过名角指导,形成了自己的表演风格;有的是"头牌演员",技艺娴熟,功底扎实。为了纪念这一批曾经在宁夏奋斗过的越剧人,在此将他们的名字摘录如表1[①]:

表1　宁夏越剧团人员表

类　别	人数(人)	姓　名
演员和编导	58	王素琴、方嘉伟、丁瑞芳、陈月芳、龚美琴、周文芳、王玉萍、钱鹤峰、徐艳琴、沈慧生、朱慧慧、新艳秋、刘南薇、丁彩娟、汪引、陈惠芳、李斐娟、牛复奎、金素琴、石亚军、陶熊、周金凤、袁晓平、徐文辉、孙明明、魏鑫、夏玉琨、陆妙锦、袁新华、许黎黎、胡亚萍、俞惠民、任鸿飞、裘杏芳、钱锋、徐振宇、周爱凤、周仕华、郑孝娥、宋英、杨友其、牛月平、仓晓平、钱孟军、章建培、钱玉君、朱晓明、章建凤、黄巧玲、丁国兴、王艳、沈保军、白文鹏、魏东勇、张叶刚、韩瑞义、袁晓芳、袁刚
乐队	17	李至刚、张金寿、王福瑞、张玉水、王德芳、梅海霞、梁阿海、钱聿庄、孙燕、吴雪帆、孙学羡、沙丽生、稽少敏、陆小毛、王海根、胡世强、于桐华
职员	15	李永华、王二宝、张贵芝、张桂春、陈学吉、龙雨、邵鑫元、张良焕、杜延良、陈明春、梁益仁、金玉、贾乃平、余良欢、李明孝

　　以上演职员共计91人,演员团队行当整齐,表演认真,其中不乏技艺精良的演员,在此择六位演员代表予以介绍。

　　团长王素琴,1928年生于浙江绍兴,工花旦。她9岁学戏,12岁登台,先后在上海少壮越剧团、华艺越剧团搭班演出,曾在《梁山伯与祝英台》《碧玉簪》《红珊瑚》等剧中塑造过多种性格的妇女形象,表演细腻、柔美,博得观众喜爱。1978年剧团恢复演出后,她带病参加《叶香盗印》《宝莲灯》的演出,饰演了叶香、三圣母等舞台形象,还经常为青年演员排戏,培养了孙明明等出色的旦角演员。

　　副团长陈月芳,工小生,具有丰富的舞台经验。在《叶香盗印》《康熙访宁夏》中扮

　　①　乃黎:《风雨粉墨廿六年》,见乃黎主编:《宁夏戏曲史料汇编》(第1辑),宁夏平罗县印刷厂1985年版,第178页。

演的周文进、李俊,扮相俊美。她长期担任越剧团副团长,为青年演员的培养付出了心血。

沈慧生,工小生,先后在上海素琴越剧团、月升越剧团、友谊越剧团等搭班演出。她戏路子宽,正反面角色都能胜任,有时还能反串花旦。她的唱腔主要吸收徐派高亢明朗的特点,又能根据人物塑造的需要选择采用不同的流派唱腔。她在《宝莲灯》《周仁回府》《孟丽君》《钗头凤》《人鬼鉴》等剧中,扮演的沉香、周仁、皇甫少华、陆游、卜实仁等角色受到广大观众的称赞。

王玉萍,1932 年出生于浙江湖州,工小生。曾在明星越剧团、上海平华越剧团、上海光艺越剧团搭班演出。她痴迷尹派唱腔,多次得到尹桂芳亲自指导,在唱念做等方面都具有尹派风范,不少戏迷认为,她有尹桂芳全盛时代的气势。1958 年来宁后,在《钗头凤》中扮演陆游、《康熙访宁夏》中反串须生康熙皇帝、《霓裳恨歌》中扮李上源、《人鬼鉴》中扮演朱尔旦,这些角色塑造都有创新,深得观众好评。

夏玉琨,1933 年生于浙江宁波,工小生,擅长扇子功。她的表演风流潇洒,做工细腻。来宁夏后,在传统戏《梁祝》《盘夫》《桃花扇》《孟丽君》《吕布与貂蝉》等中扮演小生角色。1961 年担任导演,执导了现代戏《春雷》《山花烂漫》,传统戏《叶香盗印》《武大郎之死》等戏,均受到观众好评。

郑孝娥,1931 年生于浙江宁波,工青衣。曾在东山越剧团给范瑞娟、尹桂芳、傅全香、王文娟等名角配戏。她擅长扮演悲剧性、叛逆性人物,注重挖掘人物的心理活动,表演含蓄、自然。在舞台上,成功塑造了崔莺莺、祝英台、唐婉、冯香罗等古代妇女形象。

除以上代表性演员外,主要演员还有老生方嘉伟、许黎瑞,丑角周金凤、任鸿飞,以及裴杏芳、新艳秋、徐振宇、龚美琴、钱鹤峰等,他们中多数人历经艰辛与坎坷,一待就是三四十年,将自己最好的年华、精湛的技艺献给了宁夏观众,为越剧在宁夏的传播做出了贡献;有的则因各种原因很快便离开宁夏,在上海或江南更大的戏曲舞台上,继续为越剧的发展做工作。

三、宁夏越剧团在区内外的演出

宁夏越剧团自成立后,全体演员认真排戏、演戏,在区内外赢得了好的声誉。剧团为了下乡下厂演出方便,分成了两个演出队。1958—1960 年,剧团先后到包头市、呼和浩特市和宁夏南部山区为工人、农民演出,演出的剧目除了《刘海戏金蟾》《裴航遇仙记》《水仙官》《武大郎之死》《吕布与貂蝉》《三不愿意》《探阴山》《御河桥》《红色风暴》《五姑娘》《刘三姐》《苦菜花》《琼花》《李双双》《红珊瑚》《三女抢板》《周仁献嫂》《春草闯堂》《恩仇记》《孟丽君》等保留剧目外,还排练演出了《陈琳与寇珠》《情探》《桃花扇》《梁山伯与祝英台》《穆桂英挂帅》《徐秋影案件》《山村姊妹》《姆妈》《玉凤簪》等戏,得到了观众的欢迎。一些剧目编演俱佳,引起专家和观众的好评(表 2)。

表 2　1958—1960 年宁夏越剧团演出主要剧目表

时　间	剧　目	主 要 演 员
1958 年 11 月	新编历史剧《梁红玉》	
1958 年 12 月	《梁红玉》《梁山伯与祝英台》	夏玉琨
1959 年 1 月	《五姑娘》（2 次）《刘海戏金蟾》《裴航遇仙记》《武大郎之死》	
1959 年 2 月	《御河桥》《三看御妹》《苦菜花》《孟丽君》《麒麟带》	
1959 年 4 月	《三看御妹》	
1959 年 5 月	《乌金记》《御河桥》《盘夫索夫》	
1959 年 6—8 月	《叶香盗印》《孟丽君》	
1959 年 10 月	《桃花扇》；兰州越剧团演出：《红楼梦》《西厢记》《吕布与貂蝉》《梁山伯与祝英台》	
1960 年 1—7 月	《三看御妹》《碧玉簪》《三女抢板》《春雷》《姆妈》	
1960 年 9—12 月	兰州市越剧团演出：《红楼梦》《春雷》《三不愿意》《桃花扇》	芦树春、李慧琴、田振芳
1961 年 1—7 月	《吕布与貂蝉》《貂蝉》《打金枝》《春雷》	
1961 年 8 月	《梁山伯与祝英台》《三看御妹》《陈琳与寇珠》《叶香盗铃》《五姑娘》《恩仇记》《裴航遇仙记》《御河桥》	
1961 年 9 月	《活捉王魁》《盘夫索夫》《吕布与貂蝉》	
1961 年 10 月	《盘夫索夫》《吕布与貂蝉》	
1961 年 11 月	《盘夫索夫》《五姑娘》《恩仇记》《梁山伯与祝英台》	
1962 年 2 月	《盘夫索夫》《玉凤簪》《碧玉簪》《恩仇记》《御河桥》《梁山伯与祝英台》《打金枝》《刘海戏金蟾》	
1962 年 3 月	《御河桥》《铁弓缘》《三回头》《书房会》《二堂教子》《恩仇记》《盘夫索夫》《玉凤簪》《梁祝》	王素琴
1963 年 1 月	《游园巧会》《作文章》《小姑贤》《玉凤簪》《武大郎之死》《御河桥》《春草闯堂》	
1963 年 2 月	《御河桥》《春草闯堂》《三看御妹》《小姑贤》《作文章》《游园巧会》《武大郎之死》《吕布与貂蝉》《盘夫索夫》《穆桂英挂帅》	
1963 年 3 月	《梁祝》《吕布与貂蝉》《恩仇记》《御河桥》《刘海戏金蟾》《陈琳与寇珠》《穆桂英》	
1963 年 3 月	《三女抢板》《三不愿意》《穆桂英挂帅》《搜书院》《生死碑》	
1963 年 7—8 月	《三不愿意》《凉亭会》《二块六》《作文章》《穆桂英挂帅》《生死碑》《搜书院》《五姑娘》《李双双》	
1963 年 11 月	《三关排宴》《杨立贝》《五姑娘》	
1964 年 5 月	《三关排宴》《杨立贝》《向阳商店》	

时 间	剧 目	主 要 演 员
1966 年 1 月	现代戏:《写戏》《阳光普照》《风雪迎亲人》《红珊瑚》《山村姐妹》《红色娘子军》	
1978 年	《宝莲灯》《飞舟迎宝书》	
1979 年 1 月	《梁山伯与祝英台》《打金枝》(前本)《盘夫索夫》	
1979 年 4—9 月	《碧玉簪》《盘夫索夫》《打金枝》《恩仇记》《胭脂》	
1979 年 10 月	《康熙访宁夏》	王玉萍、龚梅琴、陈月芳、方嘉伟、任洪飞、许黎瑞
1979 年 12 月	《康熙访宁夏》《恩仇记》	
1980 年 9—10 月	《钗头凤》《叶香盗印》	
1981 年 2 月	《游湖》《盗仙草》《水斗》《断桥》《合钵》《拾玉镯》《送凤冠》	在浙江嵊县代培学员汇报演出
1981 年 11 月	新编大型传统剧《文武香球》《鸾凤颠倒》	
1982 年 1 月	《钗头凤》《鸾凤颠倒》《恩仇记》	
1982 年 5 月	新编历史剧《霓裳恨歌》	编剧:牛复奎;导演:孙琳;作曲:延河

其中,《叶香盗印》《三关排宴》《盘夫索夫》《梁山伯与祝英台》等戏,观众反响热烈。越剧《叶香盗印》由李永华整理、改编,对剧情作了重要改变。传统剧本中,叶香盗印救周文俊,单纯是为了打抱不平。改编后的本子为叶香盗印提供了充足的行为依据——叶香身遭田荣凌辱,她的小姐也深受田家的精神迫害,由此,她深深感到田荣的可憎可恨,产生了救人除霸的愿望。在田荣逼问印信下落时,作为受压迫者的叶香挺身而出,承认自己救周文俊、盗印。这几处情节的增加,拔高了叶香的形象,使其具有人无畏的反抗精神。在拔高叶香形象的同时,改编者为了形成阶级对立与人物形象对比,突出了田荣形象的丑陋与恶劣,新剧为此增加了多处情节,如田荣凌辱叶香、打丫鬟、打更夫等,使全剧具有鲜明的阶级斗争性。遗憾的是,剧本毁于"文化大革命"期间。正如《智取威虎山》中参谋长的唱词所言:"杨子荣有条件把这副担子挑,他出身雇农本质好,从小在生死线上受煎熬。"这一时期"戏改"工作中,强化了出身论,《叶香盗印》概莫能外。1955 年,宁夏越剧团首演《叶香盗印》于银川,王素琴饰演叶香。王素琴塑造的叶香,较之传统表演有多处创新,更加准确地表现出叶香盗印时的心理活动。如传统表演叶香盗印时演员浑身哆嗦,脚底下趋步,跪着走碎步、走矮步,给观众的感觉是叶香懦弱、胆小,不利于人物形象地刻画。王素琴表演时,删去人物害怕哆嗦的动作,将趋步、跪走碎步、矮步、卧倒在地等动作作了合乎情理的处理,当叶香发现黄金印后,既表现小丫鬟叶香盗印时的紧张情绪,也表现出她为了不

被田府的人发现而随机应变的机警聪明①。此外,王素琴还吸纳京剧表演的动作,便人物性格更加鲜明。如叶香上楼梯时的脚步,便移植京剧上倒步翻身、拾钱等幅度较大的动作,令越剧观众耳目一新。

另一部越剧《三关排宴》由牛复奎据蒲州梆子同名剧移植改编。越剧一向以儿女情长的剧情特征与唯美柔软的唱腔风格而著称。而该剧刻意"犯忌",用越剧来表现国仇家恨、军事题材。该剧取材于杨家将的故事,写宋辽交战之际,辽国萧太后率兵南下,三关告急,佘太君挂帅前往应敌,因两国长久交兵,民困国穷,遂于三关议和订盟。宴会之际,投辽被招为驸马的杨延辉拜见母亲佘太君,佘太君义责忠孝大义,杨延辉羞愧万分,触柱而死。该剧 1961 年首演于银川红旗剧院,剧情是典型的历史剧,一反越剧以爱情家庭剧为主的特征,在题材上有很大突破;二是在唱腔上也大胆突破,一改越剧的柔美,以激越昂扬见长,是宁夏越剧传统剧改编中的代表作品。该剧将"十七年"剧作中铿锵有力的正义与邪恶的斗争融入越剧之中,从内容到唱腔改变了越剧原有的形态与特色。该剧首演后,剧评家评道:"该剧唱腔激越,布景宏伟,深得观众好评。对于丰富越剧唱腔,使之风格多样化,也是一次有益和成功的尝试。"②

越剧《盘夫索夫》取材于弹词《十美图》,写严嵩的孙女兰贞与化名鄢荣的曾荣成婚后,曾荣始终未入洞房,兰贞生疑,下楼相请,听到门外的曾荣在自叹身世,兰贞方知曾荣一家均为严嵩害死。乃盘问曾荣,不想曾荣守口如瓶,兰贞便将所听和盘托出,夫妻乃相互理解,一同上楼。该剧将明代严嵩的阴险、残酷与普通人的善良、向往美好生活的意愿相结合,这一出历史剧适合越剧生旦戏的表演,由王玉萍扮演曾荣、龚美琴扮演兰贞。该剧是一出重视"民间"观剧心理的好戏,将舞台与生活拉近,能满足民间百姓的看戏需求,引起普通百姓的共鸣。

《梁山伯与祝英台》是越剧的经典剧目,宁夏越剧团小生演员夏玉琨在饰演梁山伯时,充分发挥其扇子功的优势,表现人物在不同情境下的内心的感情变化。如梁山伯从师母处得知祝英台是女性时,"恨不得插翅飞到她妆台",为了表现梁山伯急切的心情,夏玉琨打着扇子出场,在急骤的鼓点声中唱完【导板】,再敞开扇子,左手提袍跑圆场,表示急切切地赶路。合拢扇子时,夏玉琨先用水袖擦去下巴的汗,然后用右手将扇子提起来,在额头划过去,表示刮汗,再用左手捋下扇子上的汗水,用手指弹掉,这些动作细腻形象地表现出梁山伯喜不能言的心情③。

宁夏越剧团还积极借鉴兄弟院团的力量提高编演水平。殷元和是名角中的佼佼者,他集编、导、演为一身,不仅以独一无二的"绝活"成功塑造了《醉打山门》中的鲁智深、《钟

① 参见中国戏曲志编辑委员会、《中国戏曲志·宁夏卷》编辑委员会编:《中国戏曲志·宁夏卷》,中国 ISBN 中心 1996 年版,第 307 页。

② 中国戏曲志编辑委员会、《中国戏曲志·宁夏卷》编辑委员会编:《中国戏曲志·宁夏卷》,中国 ISBN 中心 1996 年版,第 85 页。

③ 参见中国戏曲志编辑委员会、《中国戏曲志·宁夏卷》编辑委员会编:《中国戏曲志·宁夏卷》,中国 ISBN 中心 1996 年版,第 306 页。

馗嫁妹》中的钟馗等形象,导演的传统神话京剧《劈山救母》、越剧《三关排宴》,前者由宁夏京剧团 1962 年首演,受到好评,剧本被皮影剧团和其他剧团索去排演,宁夏越剧团也借鉴该剧本,排演了《宝莲灯》。

在全国上下编演现代戏的热潮下,宁夏越剧团也尝试排演现代戏,《小保管上任》是其中一部。写红旗生产队老保管要去担任别的工作,社员大会选举他的孙女赵承红来当保管。老保管担心孙女不能坚持原则,和老伴设下一个"人情关"的考试。一身正气的承红闯过了这一关,于是老保管放心地把钥匙交给孙女,小保管正式上任了。中间插入了与坏人坏事斗争的情节,外号叫"尖尖钻"的赵旺发,看老保管向孙女借化肥,以为是真的,趁机也想占点便宜,结果闹了一场笑话。

越剧在宁夏的演出史上,有一部剧值得特别提说,那就是《玉凤簪》。《玉凤簪》的曲折演出史,从一个侧面反映出那个时代一部戏起起伏伏的命运。1961 年,宁夏越剧团移植演出了秦腔大型公案戏《玉凤簪》,加强了爱情戏,剧中将十四王换成了康熙,公开颂扬康熙的智谋与清明。次年 5 月 27 日《宁夏日报》发表评论文章,肯定作者对郝玉兰等人物的创新性塑造。1962 年,宁夏越剧团携带《玉凤簪》《桃花扇》《武大郎之死》等剧目赴上海、杭州等地巡回演出。1963 年 1 月 18 日,宁夏越剧团由沪、杭返银川汇报演出,剧目有《玉凤簪》等。该剧无论是在宁夏区内还是在越剧的故乡杭州、发祥地上海,都受到了一致好评。在上海演出时,上海市文化局、文联组织了多次座谈会,与会人员对《玉凤簪》的创作和演出一致表示肯定。著名越剧剧作家薛允璜还撰文赞扬了该剧编写的特色:一是在李俊屈打成招后,观众期待清官或康熙的出现时,"谁知作者笔锋一转,从一般公案戏解决矛盾的框框中跳了出来,集中到贺玉兰父女身上。""作者正是通过郝玉兰这一形象的塑造,歌颂了被压迫人民的智慧和本领。这便是这个戏有别于一般公案戏的特色所在。"[①]二是肯定该剧巧妙设计了梅英与玉兰两个性格各异,年岁相貌却一般无二的形象。"作者运用一虚一实的手法,对玉兰、梅英这两个相貌无差的人物作了巧妙的安排和有趣的描绘,给全剧平添了一层喜剧色彩。观众在受到强烈感染的同时,又有驰骋自己想象的余地,这就惹人喜爱,耐人寻味。"[②]同时,也指出该剧人物塑造上的不足。作者认为康熙"作为一个艺术形象来说,还显得很单薄",他对丁案件侦破没有具体的行动,"因此使人感到康熙在戏里是可有可无的人物。这就过分地降低了他的作用,削弱了这个形象的艺术力量"[③]。这些评论可谓慧眼独具而颇有见地,同时,也从侧面可以看出,宁夏越剧团的《玉凤簪》在上海上映后得到了戏曲界的肯定。

然而,1966 年"文革"开始,《玉凤簪》和许多作品一起被打为"黑戏剧""黑作品",被迫离开了舞台。十年间,《玉凤簪》多次被作为"坏戏"遭到批判。1969 年 5 月 25 日,宁夏越剧界工宣队、军宣队、革委会点名批判了《玉凤簪》《桃花扇》等剧目。1976 年,粉碎"四人帮"后,宁夏越剧编剧牛复奎根据姚以壮的秦腔本《康熙访宁夏》(即《玉凤簪》),将其移植

①　薛允璜:《喜看越剧〈玉凤簪〉》,《上海戏剧》1962 年第 9 期。
②　薛允璜:《喜看越剧〈玉凤簪〉》,《上海戏剧》1962 年第 9 期。
③　薛允璜:《喜看越剧〈玉凤簪〉》,《上海戏剧》1962 年第 9 期。

为同名越剧剧本,载于《宁夏文艺》。1979 年,宁夏越剧团为中越边境自卫还击战英模报告团作专题演出,上演了《康熙访宁夏》。1980 年 5 月 25 日,宁夏回族自治区文艺作品评奖委员会举行颁奖大会,越剧《康熙访宁夏》(原作姚以壮,改编牛复奎)获剧本创作奖。该剧在地域特色、人物刻画和音乐等方面做了大胆创新,在思想内容上将男女爱情悲剧置于国家遭遇外敌入侵这一历史大背景下,一改原剧公案传奇剧的“小视角”,使男女主人公的悲剧突破爱情悲剧的窠臼,赋予其社会与历史悲剧的内涵。比如康熙,作者将原剧中的十四王改为康熙帝,正面颂扬了这一封建帝王,但这一形象身上,并没有太多帝王的神圣与霸气,突出表现的是清官的内涵——微服私访、体恤民情、深入民间、伸张正义。当听到百姓诉冤时,他愤激、不平,心里充满愧疚:“夜沉寂对孤灯心如潮涌,观刀鞘听回禀细想前情。在朝中听的是官清民顺,哪知道官昏聩民冤难伸。”而他对胡连的斥责更像是替百姓控诉:“你在前不能明公断,在后又不肯把案翻。只顾个人得与失,不管民有山海冤。怎堪坐堂称父母,妄为朝廷七品官!”①(第十场《辩冤》)这一人物身上寄寓着普通百姓对公平公正的法治社会的期盼。越剧《康熙访宁夏》在音乐上也做了大胆尝试,采用了宁夏本地群众熟悉的民歌小调,并将其巧妙糅进了越剧唱腔的板式中,使全剧在音乐上带有浓郁的宁夏地方特色。该剧被宁夏越剧团作为重点剧目带到了上海、杭州、苏州、南京、洛阳、开封等地巡回演出,王玉萍扮演康熙,夏玉琨扮演李俊,受到观众好评。

　　1980 年 4 月,越剧团进行了恢复后首次巡回演出,他们带着《钗头凤》《叶香盗印》《恩仇记》等剧目,赴天津、泰安、徐州、南京、上海、苏州、杭州、温州等地演出,在四个月的时间里,共演出 126 场,观众约 13 万人次,剧团所到之处受到观众的热情欢迎,《钗头凤》更是深受上海、杭州观众欢迎。王玉萍扮演陆游,为了更好塑造著名诗人陆游的形象,她专门对尹派唱腔进行钻研,并找到尹派唱腔的录音资料,反复地听,认真琢磨,放弃了自己声音洪亮的声腔优势,特地设计了以中低音为主的唱腔和低沉凄切的道白语调,成功塑造了陆游的越剧舞台形象。杭州电视台为《钗头凤》全剧进行了实况录像,并播映了题为《塞上江南一枝花》的电视报道。上海电视台转播了《钗头凤》的演出实况。

　　1981 年下半年,该团又带着《文武香球》《霓裳恨歌》《康熙访宁夏》等戏第二次赴江南演出。在上海,著名越剧表演艺术家尹桂芳拄着拐杖、冒着酷暑,亲临上海大众剧场,担任了《文武香球》的艺术顾问。一天晚上,尹桂芳在观看完演员彩排后,与该剧导演、演员一起分析、琢磨剧情,从抬脚、挥袖等细节处为演员示范、指导,直至午夜。当观众在台下为演员的表演喝彩时,鲜有人知道这部剧饱含着尹桂芳的心血②。

　　1983 年 10 月 21 日,《新民晚报》以《宁夏越剧团回娘家——越剧界姐妹纷纷前往探望并观摩演出》为题报道了宁夏越剧团又一次赴沪演出的盛况,此次带去剧目《霓裳恨歌》《人鬼鉴》。《人鬼鉴》移植于同名京剧,取材于《聊斋志异》中的《陆判》,写忠厚书生朱尔旦热情待人、广交朋友,只是不善识辨,险遭家破妻散,后在陆判的帮助下,才明辨伪善,幸福

　　① 姚以壮、秦腔原作,牛复奎越剧改编:《康熙访宁夏》,《宁夏文艺》1980 年第 1 期。
　　② 乃黎:《风雨粉墨廿六年》,见乃黎主编:《宁夏戏曲史料汇编》(第 1 辑),宁夏平罗县印刷厂 1985 年版,第 185 页。

生活。越剧在移植时,根据剧种特点,在唱腔、舞美、灯光等方面都有创新。该报道称,宁夏越剧团在沪演出期间,上海越剧团、卢湾区和静安区越剧团的同行都前往观摩,演出结束后,还到后台对宁夏越剧团长期支边建设表示慰问,并对青年演员的唱腔和表演做了指导。宁夏越剧团的巡演不仅交流了技艺,传播了越剧,也使更多的人尤其是江南观众认识了宁夏。

宁夏越剧团为了更好地满足宁夏观众的需求,设身处地为观众着想。譬如,为了解决宁夏观众听不懂浙江话的困难,演职员可谓想方设法,他们印说明书、打字幕等(王素琴电视采访中说),演员的念白尽量使用普通话等,这些措施取得了比较好的演出效果。他们还采用宁夏道情、宁夏数花的演出形式为农民演出,得到观众的喜欢。1958—1996年间,宁夏越剧团演出剧目70余部,常演剧目有《穆桂英挂帅》《武大郎之死》《吕布与貂蝉》《三不愿意》《三关排宴》《御河桥》《恩仇记》《十八相送》《孕大照镜》《三月三》《九营泉》《风雪摆渡》《军民鱼水情》《十年树木》《山花烂漫》《琼花》《苦菜花》《李双双》《红珊瑚》《争儿记》等。

越剧在宁夏的演出是短暂的,但是,越剧优美的唱腔、温婉的故事,依然令宁夏人心醉,越剧人敬业、用心的工作态度感染、影响了宁夏人。越剧人用青春、汗水和泪水,甚至生命,为宁夏的文化建设做出了贡献,当大家不由自主哼出"天上掉下个林妹妹,似一朵轻云刚出岫"时,越剧已经打破了南北界限,把"美"的种子播撒在塞上江南——宁夏这片热情的土地上。

地方戏创作要依赖地方团队

——以《雁舞兰陵》为例

宋希芝*

摘　要：现代柳琴戏《雁舞兰陵》是地方创作团队创作的成功范例。该剧的成功与创作团队的地方性有直接关系。地方团队更熟悉乡风乡俗和地方人物，在地方戏反映地方文化上有自然优势。他们更懂得地方观众审美和演员条件，在作品风格定位和舞台设计上更具针对性。《雁舞兰陵》创作团队从服务观众的立场出发，在唱词道白、音乐唱腔、演员表演、舞美、服装等方面，努力追求守正与创新相结合。其成功启示我们：地方戏创作要依赖地方团队。

关键词：雁舞兰陵；地方戏；地方团队；守正；创新

　　大型现代柳琴戏《雁舞兰陵》于 2020 年 9 月 22 日成功首演。该剧讲述了兰陵县成功商人郭永民放弃自己在上海的企业，回村担任村支书，攻坚克难，带领兴兰村跨越式发展的故事。作品于寻常人普通事儿中发掘不平凡，表现沂蒙百姓脱贫攻坚，建设美丽家园、实现乡村振兴的坚强意志和崇高精神。《雁舞兰陵》演出后备受好评，成为地方戏创作的成功范例，其成功的秘诀在哪里？

　　据笔者了解，《雁舞兰陵》是临沂市文化和旅游局确定的年度重点创作剧目，由临沂市柳琴戏传承保护中心组成创演团队倾心打造，从编、导、音、美，到灯、服、道、效、化，主创团队全部来自本土。戏曲是为人民大众创作的艺术。衡量地方戏好坏的标准在于地方民众的满意度的高低。以往地方戏创作流行高薪外聘专家负责编剧、导演、舞美，甚至包括表演。然而，事实上，外来专家与本地文化往往存在隔阂，很难根据地方民众的审美需求进行精准创作。再加上作品思想深，票价高，本地演不了等原因，所以在高额投资后，作品叫好不叫座的情况多有发生，造成了资金与精力的巨大浪费。笔者以为，地方戏要在现代语境中获得良好发展，必须从调整戏曲内部生态入手，切实培养本土的一流创作团队，负责剧目生产的各个环节。《雁舞兰陵》的成功有力地证明了地方创作团队创作地方戏才能真正做到守正与创新。

　　* 宋希芝（1975— ），文学博士，教授，硕士研究生导师，专业方向：戏曲史、戏曲学、民俗。

　　【基金项目】本文为 2017 年度国家社科基金艺术学一般项目"生态位理论视角下的当代民营剧团现状调查与研究"（17BB026）阶段性成果。

一、地方团队创作优势

地方戏是一种典型的"草根"艺术。所谓"地方人儿、地方事儿,地方情儿、地方味儿,地方韵儿、地方趣儿",说的就是地方戏从人物、事件、情感、意韵、情趣等方面都具有浓郁的地域色彩。地域文化是地方戏的灵魂和生命。"十里不同风,百里不同俗","每一种地方戏,都深深扎根于该地区的地域文化沃土,沐浴着地域风情、地域习俗、地域审美习惯与审美需求而孕育、成长"①。地方戏与地方民众生活息息相关。地方创作团队更了解地方生活,更理解地方文化,更懂得如何用地方戏的方式表现生活本身。

(一)更熟悉观众审美

戏曲是大众艺术,其发展是由市场推动的。朱恒夫曾劝诫戏曲从业人员:"要把自己看作是生产艺术产品的普通人,而这种艺术产品也有和其他产品一样的商业属性,只有销售给广大的观众,你的生产价值才能体现出来。"②戏曲创作重要的是尊重观众的审美心理。傅谨说:"探讨艺术的现代性转型,要着眼于艺术的本体、艺术的表现形式、艺术与民众的关系,而不是只看这门艺术表达了什么或创作者主观上想表达什么。"③钱成在评价轻喜剧《赶鸭子下架》时表示:"必须坚持为民写戏,为民演戏,努力让广大人民群众真正共享到戏剧改革发展的成果,才能真正满足人民群众多层次、多样化的精神文化需求。"④戏曲发展历史证明,没有观众意识,不为观众服务的戏曲都没有市场和未来。戏曲从来都是用来娱乐的,从娱神到娱人,创作者要抛弃教育观众的创作目的,要用艺术去娱乐观众,打动观众,感染观众,从而引导观众。只有充分了解观众的审美需求,按照他们乐于接受的方式创作戏曲作品,真正做到服务并满足大众的多样化需求,才能够成为文化市场的紧俏商品。

《雁舞兰陵》是地方创作团队倾心为百姓创作的作品。他们了解随着时代的发展,地方观众对柳琴戏有独特情感的同时,也喜欢新鲜、有趣、现代的新事物。在创作过程中,创作团队把握住地方民众的这一特点,努力做到传统与现代两手抓。保证语言、曲调和表演方式等方面的守正继承,同时也重视现代元素的融入,强调全方位创新。让观众在看戏过程中感受到舞台表演内容与现代生活的息息相通。比如注意当代流行词汇的运用,让角色表演更自然,更生动,更贴近生活;融入了舞蹈、曲艺等艺术形式,大大缩短了舞台与观众的审美距离,成功吸引了很多年轻观众。总之,《雁舞兰陵》按照地方民众喜欢的方式,

① 王春华:《地方戏的地域美》,《戏文》2005 年第 4 期。
② 《我们看到了戏曲复兴的曙光——尚长荣教授与朱恒夫教授关于戏曲现状与未来的对话》,见周哲玮编:《上大演讲录·2010 卷》,上海大学出版社 2012 年版,第 200 页。
③ 傅谨:《中国戏曲的现代转身》,《中国艺术报》2011 第 006 版。
④ 钱成:《地方戏传承创新必须"还戏于民"——淮剧首部无场次轻喜剧〈赶鸭子下架〉的启示》,《四川戏剧》2017 年第 9 期。

表现他们熟悉的人和熟悉的事儿,容易被接受和喜欢。就如邓小秋所言,"当观众觉得舞台上的人物,用着自己的乡土语言与生活习惯,表达了自己的愿望与心声,符合他们的审美功利性,那又怎么会不举起双手,来欢迎植根于本土的艺术品呢?"①

（二）更了解演员条件

《雁舞兰陵》编剧薛岩、宋兆连、徐卫明（执笔）,导演孙启忠,演员全部来自临沂市柳琴戏传承保护中心。编剧、导演皆为柳琴戏专家,长期在临沂市柳琴戏传承保护中心工作。薛岩曾任临沂市柳琴剧团的团长。宋兆连也是柳琴戏传承保护中心的领导兼乐器伴奏。徐卫明是柳琴戏传承保护中心创作室主任。孙启忠多年来始终坚持舞台演出,有着丰富的舞台演出经验。他们长期从事戏剧舞台工作,合作创排过多部柳琴戏剧目,对本地的柳琴戏演员总体阵容与个人情况都了如指掌。这有利于他们有针对性地为演员量身打造剧目,以提升演出效果。据笔者了解,《雁舞兰陵》剧本在创作之初,编剧组就根据临沂市柳琴戏传承保护中心的演员情况讨论一号人物的设计问题。他们考虑到近年来男演员相对成熟的现状,认为有几个年轻男演员已经完全具备了演一号人物的条件。一方面,一号人物为男性也更加符合本剧剧情的铺展,因为现实中农村干部以男性居多,这有效拓展了剧情设计空间;另一方面,也改变了以往剧目一号人物皆为女性的情况②,给观众一种新鲜感。可以说,因为全面了解演员阵容情况,所以敢于大胆起用年轻男演员,这既给年轻男演员提供锻炼机会,鼓励他们勇于挑战自我,不断提升其表演水平,同时又有效避免了观众的审美疲劳,可谓一举两得。在确定了演员之后,编剧、导演更有针对性地根据演员的声音、形体等特点设计包括对白、唱腔、动作、服装等具体细节。《雁舞兰陵》的主演郭永民（周俭饰演）、陶化玉（郭琦饰演）嗓音洪亮,把柳琴戏唱腔特色发挥到极致,突出了柳琴戏的鲜明特色。卞小能（宋开民饰演）动作利索,表演到位,"小人物"董富贵个性鲜明,幽默风趣,增强了舞台的观赏性。该剧在音乐设计方面,力求保留"原汁原味"的柳琴戏唱腔,在主题风格统一的基础上鼓励采用变形夸张,由秦守印创作演唱的民歌《大蒜谣》作主题音乐贯穿全剧,与柳琴戏唱腔形成对比,给观众在听觉上以轻松愉悦的效果③。正是由于创作团队根据演员具体条件进行创作,才使作品从平面文字到立体舞台呈现的转变如此顺畅。

在演出现场,笔者看到临沂艺校柳琴专业的学生都在现场免费观摩演出。无疑,这是地方戏曲创作团队持续发展的一种方式,是他们用心培养戏曲后备人才、致力柳琴戏长久发展的举措。

（三）更理解乡风乡俗

地方戏曲是通过戏曲艺术的方式讲述地方故事,首先是为地方人民创作的。"戏曲

① 邓小秋:《地方戏与民俗学》,《福建艺术》2001 年第 1 期。
② 如《沂蒙魂》《情满桃花湾》《又是一年桃花开》等,一号人物皆为女性。
③ 宋兆连提供材料。

者,谓以歌舞演故事也。"①地方创作团队最了解地方文化,最理解乡风乡俗。《雁舞兰陵》是源于现实生活的地方戏。从创作过程来看,为了完成剧目创作,创作团队多次到兰陵县进行采访采风、实地调研,广泛进行座谈,了解相关情况。他们深入体验生活,感受人物的喜乐悲欢,为剧目创作积累素材,寻找感觉,保证了创作素材的鲜活度。剧中的"四雁工程"源于生活,是在实施乡村振兴战略中,结合工作实际于 2018 年 3 月正式提出来的。它是农村基层党组织书记队伍建设,推动农村基层党组织全面进步,引导在外能人回乡创新创业,培养打造一支技能出众的"土专家""田秀才",示范突出的"鸿雁"队伍,提高农民组织化程度,推进规模化生产等方面的进一步助推全县乡村振兴工作的具体措施,也是实施乡村振兴战略工作的再完善。虽然实施只是一年多的时间,但效果非常明显。无论是"头雁""归雁",还是"鸿雁",他们大多是在较长的工作实践中发生的故事和事迹。在深入调研中,创作团队充分根据"四雁"中中青年居多的现实情况,把主要人物身份定位于 40 岁左右,有家庭的退役军人、异地任职的村干部。在表现"头雁"方面,遵照"杂取种种,合成一个"的创作原则,让剧种"头雁"既有徐振东的创业经历,又有吴付强工作的矛盾冲突,同时还融入了王传喜等先模人物的形象事迹,具有一定的典型性和代表性。从舞台演出层面来看,演员在充分体验人物感情的基础上,融入自己对生活的理解和认识,表演会更有力度和温度。作为新编现代柳琴戏,《雁舞兰陵》通过"四雁"带动的故事,描绘了一幅新时代农业、农村、农民不断改革创新发展,充满新气象、新作为、新风尚的风俗画卷。通过舞台讲述百姓熟知的事儿,塑造身边的人,用乡音表现乡俗乡情,作品与观众之间自然会有天然的亲近和亲切。

地方创作团队更熟悉乡音。声腔与方言都是一种文化积淀,两者结合最能反映出一个地域所特有的精神风貌。戏曲唱腔是建立在地方语言基础上的,与每个地方的乡音乡调有关,是戏曲最具标志性的特征。用地方语言曲调表现地方故事,自然更"原汁原味",对地方观众来讲更具吸引力和感染力,更能满足他们的审美需求。

(四)更懂得地方人物

《雁舞兰陵》在人物设置方面颇用功夫。全剧以"四雁工程"为核心巧妙设置故事情节,带动人物出场。从郭永民回乡接受重任、现场办公会、裙带劝导、抗灾救险,到村民乔迁,郭永民升迁,刘丽萍归乡。作品以"四雁"代表设置人物,除一号人物"头雁"郭永民外,还设置"鸿雁"卞晓能、"归雁"刘丽萍等,最终形成"雁阵",共同为家乡建设贡献力量。

剧中人物性格特色鲜明。郭永民,一位复员退伍军人,敢担当,有作为,性情果敢。作为上海龙腾蔬菜有限公司总经理、成功企业家,他为了家乡发展,毅然决然放弃努力打拼的企业,回乡担任兴兰村书记,成为"头雁",带领家乡人民建设美丽家园,奔赴美好生活;刘丽萍性格复杂,心眼狭窄,爱吃醋,同时又具有家乡情怀,最终成为"归雁",全力支持家乡建设;外号"小能人"的"鸿雁"卞晓能,是新农村新一代科技兴农的代表,年轻,聪明,好

① 王国维:《王国维戏曲论文集》,中国戏剧出版社 1984 年版,第 163 页。

学,有思路,有想法,在农村发展、农民致富及种植蔬菜方面有独到见解;还有兴兰村原村委会主任刘作平,思想保守,自私心重,以权谋私,胡作非为,在经济利益面前逐渐演变退化,但从本质上来说又不是无药可救的坏人。该剧表现他受郭永民感化而转变的过程,真实可信;还有残疾贫困户董富贵,其刁钻又风趣,多才多艺的形象十分鲜活。他从最初戏谑调侃村干部表示不满,到最后坚决拥护村干部,从难缠户到拥护干部的转变也是自然而然;再有性格保守又不失直爽的张红英、为人圆滑又不失忠厚的李跃进、泼辣直爽的王燕、勤奋能干的陶化玉、乖巧懂事儿的刘小雨、正直朴实的老孙头、投机钻营的刘挺运等。真正是人有其性格,人有其声口,人有其特点。作品通过平民日常故事演绎深层社会矛盾,呈现复杂人性,让人印象深刻,过目不忘。在他们身上,我们看到了沂蒙百姓生活的本真状态,感受到了日常生活中蕴含的人文情怀与时代特色。作品为什么能把人物形象塑造得如此生动鲜活,富有典型性和代表性呢? 笔者认为是因为剧中角色的原型就生活在创作者们身边,是他们的乡亲、邻居,甚至是朋友、家人。他们熟悉生活在沂蒙这片土地上的人民,了解角色原型的思想状态,熟悉他们的语言特点,懂得他们的内心欲求。《雁舞兰陵》创作团队只是通过戏曲艺术的方式把日常熟悉的人请到舞台上,艺术性还原生活的本来面目,在角色独特性把握方面没有任何障碍。

二、地方团队创作原则

《雁舞兰陵》创作团队在熟悉乡俗、乡音、乡情的基础上,守正不忘创新,努力继承传统戏曲精髓,灵活融用现代元素,突出表现了沂蒙乡土气息与时代色彩。

(一) 语言唱腔方面

"改革创新不是推倒重来,它必须遵循艺术发展规律,循序渐进。"[①]在人物语言运用方面,《雁舞兰陵》在普通话与方言融合上拿捏到位,既不极端追求方言土语,又不完全普通话化,这是符合生活实际的。随着社会的变迁、教育的普及,以及人口的频繁流动,生活中纯正的方言越来越多地被普通话替代。戏曲创作既照顾地方风味,也照顾更多年轻观众。我们反对地方戏曲语言非土即普,非普即土的方式。语言运用要根据实际情况,以服务角色为标准。现实中的语言发展并非断崖式跨越,而是一个逐渐进化发展的过程。《雁舞兰陵》的语言运用忠于现实,忠于角色,追求雅俗共赏。剧中有不少地域性方言、俗语、俚语、歇后语的置入,如烧包、麻利地、瞎鼓捣、穷掉腔、对瓶咧、奶奶个熊、刀子嘴豆腐心、有钱能使鬼推磨、癞蛤蟆垫床腿——充能、猪八戒照镜子——自找难看等。这些地方性语言为整个剧目涂抹了浓重的地方色彩,强化了角色的真实性与个性化特征。当然,剧中也有大量普通话甚至网络语言的运用,如"一天不见鲁Q,吃青菜的就犯愁"等。应该说,这样的语言运用与呈现方式,不仅符合客观实际,使语言风格与角色性格气质相吻合,也满

① 李志芬:《"原汁原味"是地方戏的立足之本》,《剧影月报》2011年第 2 期。

足了观众的需求。它既保留了地方戏特色,又为地方戏突破地域局限,在更大范围内宣传地方文化奠定了基础。

在音乐唱腔设计方面,大量耳熟能详、合辙押韵的地方唱腔唱段,有效拉近了观众与舞台的距离。作品选用苍山民歌《大蒜谣》中的几句来扩展主题音乐,强调本土基本调,力保传统柳琴戏唱腔风味,突出了音乐的地域色彩。同时重视创新,在音乐处理上用作曲的手法创作了一些合唱与伴唱内容,在演出中,尤其是在前后场次过渡时候,起到了补充说明演出内容或渲染演出氛围的作用。比如第四场结尾,伴着炸雷声,切光中,合唱响起"暴风狂,雷炸响,倾盆雨,从天降。百亩大棚成汪洋,雁叫声声豪气壮",很好地渲染了场景氛围,同时也填补舞台切换之际观众的欣赏空白,起到了不错的衔接作用。

(二)演员表演方面

《雁舞兰陵》作为现代戏,演员表演上追求贴近现实生活。作为柳琴戏,作品在角色表演动作设计方面,注意在表现生活真实的基础上,主动追求传统戏曲表演的程式化,力求行当分明。舞台上通过圆场、走边、亮相等程式化演出动作体现传统戏曲之美。程式化之外,作品还充分把握人物的性格内涵,追求表演动作的个性化。在规定的情景中表演人物,塑造典型环境中的典型形象。当"打虎亲兄弟,上阵父子兵。肥水不流外人田,一扎没有四指近,砸断骨头连着筋,肉烂在锅里——"一连串的语言从王燕嘴里说出来的时候,加上她生动夸张的走步,其泼辣直爽的性格得以凸显。

另外,作品有意识地丰富表演方式,吸收武术绝活儿、现代舞剧、民间舞蹈、民间曲艺、时装表演等元素,增加智慧含量,满足现代观众的心理需求。在尾声部分,在苍山脚下,美丽的压油沟兰湖湖畔,广场舞蹈队兴高采烈地边舞边唱,把沂蒙民间广场舞蹈的热闹氛围弥漫开来,一派欢乐祥和,表达了兴兰村村民对美好生活的歌颂。剧中在第一场和第六场加入的几段数板让人印象深刻。数板表演者同为董富贵。从表演内容来看,第一场的数板表达了他对村领导班子、不公平事件的抱怨,第六场的数板则完全不一样,表达了他对"乔迁新居住新楼"的满足。前后对比,表现了兴兰村人民在中共党员干部的带领下,生活状态发生的巨大改变。从表演形式来看,数板的出现丰富了戏曲的表演方式,增强了戏曲的观赏性,超强的节奏感和幽默风趣的内容,有效调动了演出气氛,同时也有助于角色性格刻画和作品主题表达。

(三)舞台背景方面

《雁舞兰陵》充分利用多媒体技术和 LED 背景大屏。为配合剧情,表现沂蒙风情和兰陵县新农村建设成果,把工作现场搬到屏幕上,让观众身临其境,正好契合了传统戏曲的"小时空"特点。舞台上出现的台阶,分离出前后空间,制造了大环境与小环境,远景与近景,外景与内景的舞台效果。用背景屏幕的雨雪背景来区别季节,用蔬菜大棚场景实写兰陵蔬菜种植的特色,既衬托了环境恶劣,营造了演出的典型环境,为角色刻画增加了笔力,又大大拓展了演员的表演空间。舞台色彩使用方面,演员服装得体,色彩鲜明,在写实基

础上赋予了明显的戏曲风格,符合沂蒙老区人的审美倾向,有效增强了舞台视觉效果,突出了人物性格特点。配合简约灯光的使用,整个舞台色彩变化多,对比强烈,对烘托气氛、塑造角色性格起到了很好的辅助作用。

充分利用字幕,交代剧目相关信息,包括编剧、导演、演员等重要信息。提示演出场次、时间、地点以及环境。对于地方戏来讲,字幕还有辅助演员演出和观众看戏的重要功能,很好地解决了年轻观众对方言土语的理解困惑,也帮助老年观众接受新鲜语言。字幕展示唱词,有利于观众更清楚演员的意思表达。实际上字幕已经成为戏曲,尤其是地方戏表演的一部分,不可或缺。

《雁舞兰陵》创作团队在地方戏创作过程中尊重传统而不因循守旧,巧用而不滥用现代手段,从内容到形式,严肃守正,积极创新。他们既保留了柳琴戏的传统精华,又丰富美化了戏曲舞台,使戏曲演出与现代社会产生共鸣;既保持传统精髓,又体现现代品格,满足了更多现代观众对视听的审美需求,真正做到了为人民大众创作。

三、地方团队创作宗旨

"以人民为中心、全方位服务观众是戏曲创作的目的,也是戏曲发展的根本保障。"[①]《雁舞兰陵》创作团队始终坚持以服务观众为创作宗旨。地方戏是地方民众创造养育的文化,也是服务地方民众的文化。其兴衰就是以观众市场的大小来衡量的。可以说,戏曲创作的观众意识强弱关系到戏曲创作的成败。"戏曲创作中尊重、了解并考虑观众的审美心理和接受程度有利于在观众的观看体验和戏曲的发展及保护二者之间达到双赢。"[②]纵观戏曲发展历史,尊重观众的审美心理,满足观众的审美需求的戏曲创作才是真正为舞台创作的戏曲,是真正的人民文艺。时代不同,今天的观众变了,他们的审美喜好不同于以往,他们喜欢地方文化,也追求异域风采。正如徐玉香所言,"一个好的地方戏作品,必然是本地群众喜闻乐见的,他们想要从戏剧舞台上看到自身环境里发生的故事;而另一方面,外地观众想看的,也是地方戏舞台上那鲜明的当地特色故事。几乎所有人都明白,远道而来的游客要的不是'宾至如归',而是从未体验过的异地文化"[③]。所以戏曲创作要从现实出发,始终从观众角度去关注他们的心理需求并想尽办法去满足他们。戏曲发展历史证明,只有关心关注观众的戏曲创作团队,才能够真正站在民众的立场进行创作,才有可能创作出经得起市场考验的好作品。

从剧目本身角度看,《雁舞兰陵》用地方民众熟悉的方式演绎他们熟知的故事,刻画他们熟悉的人。他们努力改变戏曲宣传教化功能,追求寓教于乐,在诙谐幽默、轻松愉快的

① 宋希芝:《戏曲现代戏创作中存在的问题与思考》,见朱恒夫、聂圣哲主编:《中华艺术论丛》(第 23 辑),上海大学出版社 2020 年版,第 258 页。

② 金鹭:《论戏曲观众审美接受研究——以地方戏的发展看观众的审美接受心理》,《戏剧之家》2020 年第 20 期。

③ 徐玉香:《地方戏的自我认识与超越》,《艺术教育》2013 年第 10 期。

氛围中进行表演。他们凭着对柳琴戏情感和自我创作能力的自信,从剧本创作到舞台导演再到舞台演出,不追求大制作,不强调豪华阵容与场面,真正回归到草根文化层面,走向民间,走近民众,全心全意服务地方百姓。在首演前全体演职人员认真研究剧本,反复进行舞台排练,首演后认真倾听戏迷朋友的意见建议,这就是观众意识的表现。从传播宣传角度,《雁舞兰陵》创作团队也体现出来高度重视服务观众的意识。他们借助现代化手段宣传该剧,首演全程直播,近6万观众在线观看,有效突破了剧院的限制。同时,通过主流媒体和微博、微信等自媒体广泛宣传演出信息,做到地方戏牵手互联网,借助平台优势,扩大宣传影响,服务戏曲观众,满足百姓的看戏要求。

四、结　　语

现代柳琴戏《雁舞兰陵》的成功给我们的启示是:地方戏发展要依赖地方创作团队。当然,作品也不是毫无瑕疵,在演员个性空间的发挥方面还有一些有待提高的地方。这提醒我们,要想在新时代用地方戏曲讲好地方故事,地方戏曲工作者应该在自信发挥地方优势的基础上,积极补足短板,通过各种方式渠道向国内外专家学习,包括网络学习,外出学习,参加各级各类戏曲艺术人才培训等,努力提高创作水平,创作出属于地方民众的文化大餐。就如同星级宾馆里的名师大厨厨艺定然高级,但不一定能做得出客人想要的家的味道,地方戏创作也是这个道理。

论莆仙戏现代文明小戏

庄清华*

摘　要：在福建莆仙地区，由政府组织安排的莆仙戏现代文明小戏以加演的形式放在大戏演出之前，目的在于"普及道德规范，倡导文明新风"。这些小戏剧本也结集出版，后又编辑剧本续集及"计生小戏""综治小戏""廉政小戏"三个专题小册子，5册共收录100个剧本，而实际剧目则远高于此，形成了一定的规模效应。尽管不少剧目存在着政治文化宣传大过戏曲艺术本质的缺陷，但小戏本身却富有值得探索的多元价值。除了目前已有的教化和娱乐作用，小戏在乡土文化重构、编剧、演员训练等方面的价值，也值得我们进一步发掘。

关键词：莆仙戏；小戏；乡土文化

　　李玫在《中国民间小戏史论》一书中指出，小戏大体包括四层意思，"第一，就剧作形式而言，指篇幅短小、情节简单、人物关系简明、写独立的小故事的戏；第二，就剧作内容说，表现普通人平常的生活内容，而与描写英雄传奇、历史故事、才子佳人故事的作品相区别；第三，就剧种而言，指流行范围较小，表演行当相对比较少、歌舞化、程式化程度较低、表演技巧比较简单的剧种，即通常说的小剧种；第四，从剧作的舞台表现看，大多是由贴、丑两个行当表演的二小戏或者是由贴、小生、丑应工的三小戏"[①]。本文所讨论的小戏是从剧作形式角度讨论的篇幅短小、情节较为简单的戏，即李玫所论述的第一层意思的小戏，而不是从剧种层面讨论的小戏。正如刘祯在《论民间小戏的形态价值与生态意义》一文中的观点，小戏是超越剧种范畴的概念，"多保留在小剧种中，也闪现于大剧种"，它不仅是大戏的后备和补充，更有自己"独特的价值和意义"，"在民间形成一个包含内容丰富的文化生态系统"[②]。而莆仙地区21世纪初开始的以加演形式出现在广大乡村的莆仙戏现代文明小戏，则是一个既带有传统痕迹又具有新时代特征的农村戏曲文化现象。

一、政府主导下的现代小戏

　　与主要依托于民间信仰、节庆活动的传统莆仙戏演出形式不同，这个时期的莆仙戏现

* 庄清华（1973— ），博士，集美大学文学院副教授，专业方向：戏曲历史与理论。

① 李玫：《中国民间小戏史论》，中国社会科学出版社2016年版，第37页。

② 刘祯：《论民间小戏的形态价值与生态意义》，《文化遗产》2008年第4期。

代文明小戏演出属于一种政府主导行为,从编剧到演出都是在官方的组织和安排下进行的。据 2012 年 6 月 20 日发布在"莆田文化网"的一篇新闻报道《莆仙戏现代文明小戏何以越演越热》①介绍,莆仙戏现代文明小戏的最初出现与文化"三下乡"活动有关。1998年,为了响应"三下乡"之"文化下乡"国家政策,莆田市涵江区宣传部组织师生下乡进行文艺演出,但师生演出只能在节假日,难以形成常态化,而且在场地、设备等方面都需要花费大量精力和财力,演出成本很高。这时候,人们注意到了常年在乡村巡演的莆仙戏剧团,他们有固定的演出队伍、演出设备,有稳定的观众群体。于是,政府尝试着利用剧团来搭建文化下乡新平台,开展公民道德教育。这就是莆田涵江区率先试验的在莆仙戏大戏演出之前加演自编自导现代文明小戏的开始。

2001 年,莆田市政府开始向全市推广。但在推广之初,因剧本来源和演出成本等问题,民间职业剧团并不是非常乐意接受。2005 年,为了贯彻《公民道德建设实施纲要》,莆田市政府在全市范围内开展莆仙戏公民道德现代小戏加演活动。市里各相关部门针对剧团加演现代文明小戏的实际困难,开始向全社会征集现代文明小戏剧本,并选出质量较优的剧本,无偿提供给剧团排演,在经费问题上,采用了"以奖代补"以及发动其他单位和行业出资的方法,解决了剧团的经费负担问题,并提高演出质量。此后,莆田市宣传文化部门选定了 20 个人口密集、交通便利的乡村戏台作为演出的示范点,同时开展调演表彰活动,评选优秀剧目、剧团和演员。文化主管部门还选了《最后一个公章》《捡金链》《留下拐杖》《搭渡》等 8 个剧目刻成光盘,免费赠送给近千个村居播放,通过各种举措,不断推进现代文明小戏的演出活动。

说这类现代文明小戏带有传统的痕迹,是指这类以公民道德宣传教育为目的的演出是对传统戏曲教化功能的放大与突出,同时也是 1951—1966 年间民间小戏政治教化工具性的延续。1951 年 5 月 5 日,中央人民政府政务院发布《关于戏曲改革工作的指示》指出,"地方戏尤其是民间小戏,形式较简单活泼,容易反映现代生活,并且也容易为群众接受,应特别加以重视"。在这个时段,"民间小戏一直被当作宣传新思想、教育民众的工具,被赋予政治教化的功能"②。而莆仙戏现代文明小戏一开始就是政府主导的,带着明确的宣传目的。2005 年,莆田市宣传文化部门从全市专业剧作家和业务创作者创作的小戏中选出 35 个剧本,作为第一批现代文明小戏剧目,至 2009 年,共选出 100 个剧本编辑成册。在由中共莆田市委宣传部、中共莆田市委文明办、莆田市文化广电新闻出版局编辑出版的《莆仙戏现代文明小戏剧本集》③中,除了郑怀兴的《搭渡》创作于 20 世纪 70 年代,其他剧目基本上都是在政策鼓励下新创作的作品。同时作为内部刊物结集的有《莆仙戏现代文

① 陈建平、陈旻:《莆仙戏现代文明小戏何以越演越热》,http://www.ptwhw.com/? post=2941。
② 黄旭涛:《中国民间小戏七十年研究述评》,《民间文化论坛》2019 年第 4 期。
③ 中共莆田市委宣传部、中共莆田市委文明办、莆田市文化广电新闻出版局编:《莆仙戏现代文明小戏剧本集》,海峡文艺出版社 2009 年版。

明小戏剧本集续集》①和"综治小戏"②"廉政小戏"③"计生小戏"④三个专辑。《续集》编者也是市委宣传部、文明办和文化广电新闻出版局,而三个专辑的编辑者增加三种相关的部门,如"计生小戏"专辑上增加的是莆田市人口和计划生育委员会与莆田市计划生育协会,"廉政小戏"专辑上增加的是中共莆田市纪律检查委员会和莆田市监察局,"综治小戏"专辑上增加的是中共莆田市委政法委、莆田市综治办和莆田市综治协会,而这些单位就是组织现代文明小戏创作与演出的经费提供者。

从目前结集的小戏剧本看,内容主题主要围绕孝老爱亲、诚实守信、邻里和睦等话题展开,是传统戏曲中伦理剧的现代版和简化版。如《土筛记》《婆媳风波》等,都是通过一个小故事来反映孝亲这个古老的主题。在莆仙戏传统剧目中,就有很多关于"二十四孝"的剧目,如《老莱子》《郭巨埋儿》《孟宗哭竹》《姜诗》等,又有《元春牵狗》《邓伯道》《钟馗倩阿妹》等表现兄弟、兄妹等亲情的传统剧目。所以,这类文明小戏,是对传统优良道德风范的一种延续,是乡土文化现代化过程中非常重要而基本的一个促进力。"综治小戏""廉政小戏"专辑里,也有不少从现代生活出发的对传统道德的主动传承和弘扬。如"综治小戏"中《诚赌》《六合彩发财梦》《家败六合彩》《择道生财》等都是劝人警惕不义之财和不劳而获,劝告人们"君子爱财,取之有道"以及要劳动致富、诚信致富。以反腐倡廉为主题的"廉政小戏",则与传统的清官戏一脉相承。专辑"计生小戏"中的计划生育主题具有时代的局限性,但其主要宣传策略"生男生女都一样"的观念却对乡民根深蒂固的"重男轻女"思想具有一定的影响力。

文明小戏下乡演出活动在很大程度上受到乡民的欢迎。上文所引《莆仙戏现代文明小戏何以越演越热》一文还报道有具体的案例,如大唐剧团在仙游县盖尾镇某村演出《一车垃圾》时,就有许多村民特意去找剧团团长,要求晚上再加演这个小戏,让大家多受教育,维护环境卫生。再如南门大厦剧团演出劝人孝敬老人的小戏《土筛记》时,有个老人特地跑去感谢剧团,说儿子看了这个小戏之后,突然变好了。有剧团负责人就明确表示,现在加演的文明小戏成了剧团的新招牌⑤。笔者在莆仙地区进行田野调查的时候,也确证了这个现象。

在新时代特色上,计划生育和环境卫生是比较明显的两个新主题。在正式出版的《莆仙戏现代文明小戏剧本集》中,《计生妹解包袱》《夜访》《谁之错》《卖身记》《母女情》等计生主题剧目,尽管是为了宣传当时的国家政策,但也都从性别平等角度出发,试图为女性发

　　① 中共莆田市委宣传部、中共莆田市委文明办、莆田市文化广电新闻出版局编:《莆仙戏现代文明小戏剧本集续集》,莆田 2010 年内部刊行。
　　② 中共莆田市委政法委、中共莆田市委宣传部、中共莆田市委文明办、莆田市社会治安综合治理办公室、莆田市文化广电新闻出版局、莆田市综治协会编:《莆仙戏现代文明小戏剧本集·综治小戏》,莆田 2010 年内部刊行。
　　③ 中共莆田市委纪律检查委员会、中共莆田市委宣传部、中共莆田市委文明办、莆田市监察局、莆田市文化广电新闻出版局编:《莆仙戏现代文明小戏剧本集·廉政小戏》,莆田 2010 年内部刊行。
　　④ 中共莆田市委宣传部、中共莆田市委文明办、莆田市人口和计划生育委员会、莆田市文化广电新闻出版局、莆田市计划生育协会编:《莆仙戏现代文明小戏剧本集·计生小戏》,莆田 2010 年内部刊行。
　　⑤ 陈建平、陈旻:《莆仙戏现代文明小戏何以越演越热》,http://www.ptwhw.com/?post=2941。

声,表达"女儿也是传后人"的新理念。当然,在广大的乡村,根深蒂固的香火观念是非常难以改变的。而《一车垃圾》《排污》等剧目则宣传了公共意识、公共道德的重要性,对改变"各人自扫门前雪"的狭隘观念有一定的帮助。

然而,对于政府主导的以公民道德、形势政策、法律法规宣传为主要目的的小戏创作,难免存在观念先行的现象,这也是一些学者十分担忧的关于戏曲文化功能的不当放大问题,而这个问题将直接影响到小戏乃至戏曲现代戏的艺术创作,比如戏曲创作应该着眼于真正的艺术召唤力而不是仅仅具有宣传教育意义[①]。这样的反思是非常有价值的。为了让小戏有更好的发展未来,我们不能仅满足于表面的繁荣,而应从戏曲艺术本身出发,更为深入地发掘小戏演出的多元价值,如在编剧、演员培养以及传统道德传承和现代性思考上所具备的潜能。

二、艺术规范下的现代小戏

"小戏不小"已是学界的共识。优秀的小戏具有自己独特的社会价值、娱乐价值和审美价值。正如刘祯所指出的,"小戏在历史和现实中所起的作用不是大戏所可以替代的,小戏不仅有更广泛的覆盖面,而且也有许多家喻户晓、成为戏曲经典的作品流传",比如《借靴》《花鼓》《走西口》《打铜锣》《王小赶脚》《拾棉花》《喝面叶》《小放牛》《双推磨》《打猪草》《于大娘补缸》《王二姐思夫》《打酸枣》《一文钱》《打面缸》等。刘祯的文章充分肯定了这些作品的价值,认为这些小戏作品的思想内涵、艺术性趣味性及它们在民间百姓中所具有的影响力是许多大戏所不可比不能替代的[②]。

在莆仙戏发展史上,新中国成立以来每个阶段都有现代戏出现。而在1956年福建省举行的第一届现代戏会演中,陈仁鉴编剧的小戏《大牛和小牛》《三家林》就在这次会演中获得了剧本创作奖。《大牛和小牛》土味十足,生活气息浓厚,故事情节生动活泼。剧写1955年的夏天,正当农忙时节,生产队里两户养耕牛的人家为了多拿公分而在耕水田和旱田上互不相让,队长忙着其他事也无暇顾及,于是二人只好靠抓阄解决问题。结果,养小牛的有宝叔赶着小黄牛卜烂泥田,而养大牛的安奇伯却赶着大水牛去犁蔗沟。于是,小黄牛因为体量小陷在泥坑里,而大水牛却因为身躯庞大而弄折了许多蔗杆,两个人都没能完成生产任务,还给队里造成了损失。当然,最后他们都认识了自己自私自利的错误,重新和好[③]。郑尚宪、王评章对小戏《大牛和小牛》给予高度的评价,指出《大牛与小牛》是一个相当难得的现代小戏,其艺术性和戏曲化程度,已达到相当高的水平。特别是借鉴了传统折子戏《虎牢关》中"张飞洗马"的表演,"用得极为贴切,极为生活化,堪称一绝"[④]。

可见,构思巧妙的小戏,其审美价值可以超越时代,对当下的戏曲创作仍具借鉴意义。

① 参见苏涵:《从农村小戏看戏曲现代戏创作的文化困境》,《戏剧文学》2010年第6期。
② 刘祯:《论民间小戏的形态价值与生态意义》,《文化遗产》2008年第4期。
③ 参见陈仁鉴:《大牛与小牛》,福建人民出版社1956年版。
④ 王评章:《莆仙戏史论》,中国戏剧出版社2006年版,第160页。

而这个戏所体现的地域特色和乡土文化气息同样值得我们关注。小戏中,人与牛的对话,妙趣横生,剧场效果极佳。对于这种表现农民生活和农村情趣的小戏,20 世纪 90 年代初,朱恒夫在《民间小戏产生的途径与形态特征》一文中就强调我们要重视小戏的这一价值导向。文章指出,小戏发展不能忽略农村文化视角,要在小戏艺术性发展的同时,重视能真正反映农民精神风貌和生活状况的剧目,重视虽然粗鄙但却独具艺术个性的音乐与表演,并重视能永远给予小戏滋养的乡土文化以及生活在这片土地上的真心热爱戏曲的农民观众①。

　　莆仙籍剧作家郑怀兴在历史剧创作上所取得的成就已获得学界较为普遍的关注与重视。他在创作前期,也写了不少深受地方百姓喜爱的小戏,如《搭渡》(1977)、《审乞丐》(1982)、《戏巫记》(1991)和《骆驼店》(1991)等。其中,《审乞丐》和《骆驼店》具有浓郁的文人短剧色彩,而《搭渡》和《戏巫记》则十分富有乡土情趣。出版于 2009 年的《莆仙戏现代文明小戏剧本集》,收录的第一个小戏作品就是郑怀兴创作的《搭渡》。剧写一位大叔划船要进城买彩色电视机,半途上岸买枇杷时,一只小猪跳上他的船,他动了贪念,想把小猪占为己有,慌慌张张中却不慎将自己的钱包弄丢了。帮寡居李大娘出来找猪的大嫂四处找不到猪,却捡到了大叔遗落的装有三千元现金与介绍信的钱包。为了追上失主而求大叔送她进城的大嫂,跟做贼心虚、遮遮掩掩却又还想挣一笔船费的大叔,在进城船上展开一场充满诙谐与欢趣的好戏。剧中,人性中的淳美与贪婪,以及有着质朴价值观的乡土文化令人印象十分深刻。贪婪的大叔到底有不被完全蒙蔽的初心,在被大嫂揭穿谎言之后也能认真忏悔并努力改过,而善良热心的大嫂放下自己家里的事,出去帮无助的李大娘找到走丢的猪,又帮见利忘义的大叔"找回"丢失的纯朴,这样的邻居大嫂,正是民间正气的一种象征与写照,是乡土生活中尤为人珍视的品质。在莆仙地区,当代莆仙人用方言说出"厚意"(慷慨)这样的词时依然充满了敬意。在舞台表演上,大叔以"张阿丑"为名,以丑行进行表演,剧作者在台词设计上巧妙地借用方言中的谐音、俗语等,在台词的口语化与性格化也取得了很大的成功②。

　　除了专业剧作家,莆仙戏现代文明小戏更多地出自业余编剧之手,其中还有不少是初次创作的新手。在计生主题故事中,张维文创作的小戏《母女情》就颇具特色。这个故事以民众熟悉的流行歌曲《世上只有妈妈好》为契机,引出两代人在情感与传统观念上的困扰。受传统观念影响的母亲一直希望生个男生以传宗接代,于是,在接连生下两个女孩之后,她决定和自己家人一起编造谎言,假称红红妈妈在外地做生意一直没回家,让自己的母亲帮忙抚养第二个女儿红红,自己则以红红阿姨的身份陪在红红身边,这样她就可以在当时的计划生育政策下再获得一次生育机会。红红在一次生日会上听到大家唱《世上只有妈妈好》,很受感触,回家后忍不住找外婆和"阿姨"要妈妈。她委屈地诉说自己在学校被同学嘲笑出身不明、受人歧视的情景。妈妈听了红红的哭诉也忍不住伤心哭泣。这时

　　① 参见朱恒夫:《民间小戏产生的途径与形态特征》,《文艺研究》1991 年第 1 期。
　　② 参见庄清华:《浅析郑怀兴的小戏创作》,《福建艺术》2016 年第 3 期。

候,红红的姑姑从孩子的情感需求、心理健康、母女关系等方面劝红红妈妈认女儿,故事以大团圆结局结束。这个小戏的"局"设计得很好,美中不足的是"局"的解决则相对粗糙了些,但其情感真切感人,加上《世上只有妈妈好》的歌声,对于大多数民众而言,这个小戏的情感感染力是很强的。其他如《一车垃圾》《二十一朵玫瑰》等,构思也颇为巧妙,各种巧合的运用让观众在欢快的笑声中也感受到了为人处事中诚恳与友善的美好与温暖。

实际上,从编剧人才培养上,"小戏之小"能给予初学编剧者更多的锻炼机会。徐扶明在《小戏短剧简论》中归纳了四个特点:篇幅短小;情节单纯;人物精简;语言精炼①。小戏选材以精巧取胜,通过挖掘主题意义起到以小见大、以微知著的作用,而相对比较简单的情节结构、人物关系和场面设计也有助于编剧能力的培养。正如文章所指出的,小戏与短剧一样,"麻雀虽小,五脏俱全","在简单中可求复杂,在平淡中可见深意",不仅可以独立成专场,还可以成为大戏中的一个组成部分,甚至可以成为大戏的基础②。而在演员训练上,情节相对集中、相对简单的小戏也可以为新演员提供更便捷的训练舞台。在人物设计上,许多小戏只有三四个人物。如《搭渡》只有大叔和二嫂两个角色,《一车垃圾》只有徐叔和牛嫂角色,而《最后一个公章》也只有三个人物。其他的小戏也以三至四个角色居多。现代小戏在戏曲表演程式上的传承与创新是个值得进一步讨论的话题。我们期待着表演艺术家在这方面有更好的发现与创造。

回顾中国戏曲发展史,宋杂剧就有在正戏开始之前的"先做寻常熟事一段"的"艳段"表演③,用来招徕观众或安抚先来的观众。之后又有"跳加官""开锣戏"等正戏开始前的小戏演出。所以,从形式上看,以"加演"方式安排在大戏之前的莆仙戏现代文明小戏,并不会给观众旧有的观剧习惯带来冲击。而从剧作主题来看,除了那些跟时政相关的有时候难免带有历史局限性的宣传小戏外,许多跟日常生活相关的伦理道德故事,都是源远流长的戏曲故事长河中的一朵朵浪花,总会不经意地带着远古的记忆和崭新的展望,不断地给喜爱戏曲的乡人带来欢愉与感动。

① 徐扶明:《小戏短剧简论》(上),《戏曲艺术》1995 年第 3 期。
② 参见徐扶明:《小戏短剧简论》(下),《戏曲艺术》1995 年第 4 期。
③ (宋)灌园耐得翁:《都城纪胜》,见孟元老等著:《东京梦华录(外四种)》,古典文学出版社 1957 年版,第 96 页。

附录：莆仙戏现代文明小戏剧本剧目情况表

序号	书　　名	所　收　剧　目
1	《莆仙戏现代文明小戏剧本集》	郑怀兴《搭渡》；姚清水《最后一个公章》；杨美煊《露出马脚》；郑文金《计生妹解包袱》；阿水《土筛记》；陈国恩《拣金链》；姚晓群《戏中戏》；郭景文《排污记》；风和子《跟踪》；刘金林《寻歌记》；郑宜琳《夜访》；陈宗祺《一车垃圾》；郑长霖《谁之错》；陈开福《选嗣》；王良书、陈阿八《二十一朵玫瑰》；刘金林《卖身记》；陈宗祺《留下拐杖》；张维文《母女情》；王良书《连锁反应》；郑长霖《婆媳风波》
2	《莆仙戏现代文明小戏剧本集续集》	张洪椿《新妇入门》；陈纪民《争画记》；郭景文《苦酒》；郑长霖《山村双飞凤》；王良书《秤婆婆》；陈纪民《驱邪记》；吴镇勋《把你借给我》；阮文冰《路遇》；文赵《证据》；郑长霖《新红嫂》；刘金林《先爱后商量》；陈宗祺《避祸记》；林成彬《中秋月缺》；余大红、卢汉飞《惊梦》；陈宁苏《手提包》；李德洪《梨园情》；郑炜《人命关天》；严惊喜《靠山》；陈新芳《酒祸》；文赵《较量》
3	《莆仙戏现代文明小戏剧本集·综治小戏》	陈宗祺《诚赌》；张庆煌《和为贵》；刘金林《一碗馊饭》；张庆煌《孝迎三喜临门》；刘金林《平安是福》；杨木柳《六合彩发财梦》；张庆煌《迷途知返》；张庆煌《抓小偷》；康文秀《母子泪》；郑文福《好事多磨》；迎春花文艺队《红公鸡》；黄文鹏、彭秀清《家败六合彩》；史德仁《姑嫂俩》；王良书《吴汉杀妻》；刘金梅《醉驾惊魂》；史德仁、连美田《择道生财》；林亚善《谁是英雄》；张庆煌《宝宝回家》；林文奕《话说交通安全》；杨木柳《妯娌和》
4	《莆仙戏现代文明小戏剧本集·廉政小戏》	刘清森、郑硕峰《告状》；阮开雄《不速之客》；黄秀峰《两盒茶叶》；郑长霖《智破假药案》；吴清煌《醒酒汤》；彭城《考官》；康文秀《选厂长》；林亚《祝福平安》；阮开雄《行骗记》；林亚《陷阱》；张庆煌《此路不通》；陈开福《拒贿记》；康文秀《从我做起》；刘金林《贿神记》；林建国《铁面御史》；谢庆胜《四知记》；莆田市法院纪检组《再审窦娥冤》；陈开福《摘瓜记》；涂基群《四幅画》；刘金林《江春霖拒贿》
5	《莆仙戏现代文明小戏剧本集·计生小戏》	方金腾《协会送情》；唐群英、郑长霖《说情》；姚晓群《真假超生》；郑文金《产品》；郑文金《奖励扶助政策好》；陈宗祺《童言情真》；陈宗祺《光荣之家》；陈开福《儿女心》；陈开福《醒悟》；刘金林《和合图》；刘金林《拜师记》；严惊喜《B超之后》；郭景国《口服心服》；林文玉《生男生女都一样》；康文秀《冤枉土地公》；邹新秋《三喜酒》；徐庆和《吓福的烦恼》；林丽英《子女将来》；祁玉卿《心系国策》；祁玉卿《原来如此》

民间性·剧种性·现代性
——吴兹明导演的艺术追求

王汉民[*]

摘　要： 漳州市芗剧团总导演吴兹明从事导演工作 30 多年，其执导的剧目追求民间性、草根性，强调戏曲性、剧种性，同时嫁接当代高科技的声光技术和电子传播媒介，适应当代观众的审美需要，广受赞誉。他创作的剧目有诗的品格，又雅俗共赏，在戏曲民族化、现代化改革中有着独特的艺术个性。

关键词： 吴兹明；民间性；剧种性；现代性；艺术个性

　　吴兹明（1948— ），国家一级导演，漳州市芗剧团总导演、艺术总监。他从事戏曲工作 60 多年，执导的芗剧《戏魂》《保婴记》、潮剧《还官记》等剧目获国家文化部优秀剧目奖、文华新剧目奖、"五个一工程奖"、中国戏剧节优秀剧目奖、优秀导演奖及省级金奖等三四十项，在国内外享有很高声誉。30 多年的导演生涯中，吴兹明有自己的理论建构及艺术追求，在当代戏曲导演中，有着独特的艺术个性。

一、民　间　性

　　观众是戏曲赖以生存的基础。中国戏曲的发展，就是一个不断适应观众的过程。"争取观众，凝聚观众"是导演的首要任务。观众的文化层次、观剧心理都会影响戏曲舞台演出。选择什么样的剧作，适应何种层次的观众需要是成功与否的关键。现在观众大致有戏曲专家、文化水平较高的观众、普通民众几个层次。剧作家的创作更多是个人劳动，舞台二度创作则更多是导演与演员的集体劳动。一个剧目如何让各层次观众都叫好，能够长期演出下去，这是一个优秀导演的艺术追求。

　　吴兹明是漳州芗剧团的导演，潮剧戏班也多请他导戏。他面对的基本观众是闽南及潮汕地区的观众。他执导的戏，以地域文化为背景，追求民间性、草根性，有很浓的草根味、乡土味，又有着空灵幻妙的诗意特征。《戏魂》演台湾歌仔戏新美园的遭遇，舞台演出有很浓的地方特色和时代气氛；潮剧《还官记》反映清朝广南生活，在舞台上利用广南景物及建筑风格表现地域风情；《易婚记》音乐以芗剧传统曲调为主，穿插一些闽南乡土气息浓

　　* 王汉民（1964— ），博士，博士生导师，国家社科基金艺术学重大项目首席专家，现为温州大学特聘教授，专业方向：戏曲历史与理论。

郁的民间小调;《凌波情》演绎水仙花的传说,充满闽南乡土气息,音乐设计上糅进了闽南语流行歌曲的元素,有很强的生活气息。《谷文昌》一剧带有鲜明的政治色彩,吴兹明以东山海岛人文环境为背景,塑造了县委书记谷文昌这一形象。谷文昌说闽南话,服装以及劳动时戴的斗笠都有闽南特色。吴兹明利用服饰造型以及海岛的一些民间舞蹈来表现东山的人文环境,把生活中一些最不引人注目的,甚至与艺术不相关联的东西用在舞台上,起到了非常好的效果。20 世纪 50 年代的东山生活条件比较差,渔民生活水平很低,都穿木屐。吴兹明把木屐运用到舞台,有很强的时代感。木屐还被用作一种舞台表现手段,渔民被平反后,他们拿着木屐敲打起舞,细节真实,很有生活气息又符合历史背景。《保婴记》第二场《井边》,汤印昌原剧中是七姑八姨九婶等人议论,后来设计成围在井边洗衣服,这样更符合闽南民间妇女的生活习惯,舞台调度上也更方便。原来有场戏叫《后堂》,时间长,情节拖沓,演员辛苦,且前后长度不对称。吴兹明把这场戏分为《公堂》《后堂》二场,长度整齐,演员也不会疲劳。后来排练时,从人物出发,又把《后堂》改为《后院》。虽只有一字之差,但人物表现就很大不同。县令穿了官服是官,脱了官服在后院就是民,是非常朴实的、平民化的官。他在后院养鸡,金满月小孩满月时,他就抓一只鸡送给尹三娘。闽南都有养鸡滋补身体的习惯①。这些细节处理,使得人物性格深化、强化,有很强的草根性。

古装戏发生的时代久远,观众比较陌生,易于产生新奇感。现代戏写的是观众经历过的,或者发生在观众身边的人和事。把熟悉的人和事艺术化,让观众接受,是很不容易的。从新中国初期开始,福建省各级文化部门就十分重视现代戏的创作、演出,反复举行现代戏征文、现代戏会演。1964 年全面禁演古装戏,扶植现代戏,直到“文革”结束。但此后现代戏依然难以为广大观众所接受,因为现代戏政治性很强,人物都是高大上,语言多是喊口号,观众感觉太假。吴兹明认为,要想让观众接受现代戏,就要找更多本质的东西,抓住一些生活细节来表现。剧中人物不能脱离现实,“但舞台毕竟不是生活,我们是源于生活,又高于生活,把生活的东西进行艺术提炼,成为一种艺术品”。他导演的剧目重视挖掘那些真实的、深刻的细节。《保婴记》利用一系列细节,把尹三娘与婴儿之间的关系进行了渲染和铺垫。如三娘在溪边洗衣服,听到婴儿的哭声,从远处呼喊着狂跑上来,分开众人急着要抱孩子,忽然又停了下来,把湿湿的两手在身上擦几下,才把婴儿紧紧抱在怀里。这些细节让观众感到这婴儿是三娘的命根子。《林巧稚》剧中,林巧稚是生命天使,对孕妇情同姐妹,十分关心。吴兹明设计了一系列细节来加以表现。如她给病人诊病,拿过听诊器,先放在手心暖一下,再放在病人身上诊察。这些细节传达了真实感人的情感,易于为观众接受。

吴兹明执导的剧目,人物形象、唱词说白、动作细节及舞美布景都是地道的闽南味、潮汕味,有很强的民间性、草根性,赢得了广大观众的喜爱。齐建华在《吴兹明导演阐述》序中说:观吴兹明导演的戏,“舞台上流溢出的鲜明的闽南文化况味,那种带有浓烈的世俗

① 引自采访吴兹明导演录音。

性和草根性的民间气息扑面而来"①。吴新斌在《"本色"撑起新的高度——吴兹明导演艺术印象》中认为吴兹明"在保留剧作思想格局和特点特色的基础上,进一步强化剧作的民间性、草根性、乡土味和闽南地方特色"②。

二、剧 种 性

作为戏曲导演,戏曲是根本,不能把戏曲作品导成话剧,也不能导成歌舞。唱念做打是戏曲导演最丰富、最基本的材料,如果脱离了戏曲这个根本,"就没有了定力,也就失去了我们的价值所在"。"现在很多戏都是在误入歧途,有的整台戏歌舞化或者话剧化。"吴兹明 11 岁进入漳州艺校学习戏曲表演,1985 年前后开始从事导演工作。20 多年的演艺生涯使他掌握了丰富的戏曲程式化,为他的导演工作做了充分的准备。相比其他导演来说,他导演的剧目追求戏曲化、剧种化,追求一种诗意的、灵动的美学品格。在程式运用上,他强调从程式出发,又要跨行当,不受程式的局限,根据剧情的需要选用程式。虚拟写意,是戏曲化的核心问题之一。他认为戏曲演出必须虚实相间、虚实结合,"最怕从虚到虚、从实到实,那样就违反了戏曲的创作原则";戏曲舞台要"大虚小实",也就是"大环境一定要虚,小的东西要实"。"比如说,以前戏曲的船,就拿个船桨,因为船无法直接表现。骑马用马鞭,不用马。小的比如说,拿一个毛笔写字,演员离观众几十米,观众看不见,所以就把毛笔放大。小的放大,大的放小,这就是我们戏曲舞台的功能原则。"③在吴兹明看来,戏曲化就是"掌握戏曲艺术规律与特征,用戏曲表演转移时空的处理方式、写意的泛美程式、虚拟暗示来构成舞台完整体现手段"④。

古装戏有一套完整的演出程式,戏曲化相对比较容易。相比之下,现代戏要利用传统的戏曲程式,达到戏曲化的目标则有一定的难度。"(现代戏)要展示现代生活,具有现代意识又浸透戏曲艺术的美学精神,并运用戏曲艺术独特的表现形式,才可谓现代戏的戏曲化。"⑤吴兹明按照戏曲艺术特有的表现形式,以"四功五法"为手段的神形兼备表现形式、虚实相间的方法来实现。现代戏的戏曲化有一个继承与出新的问题,"既要保留传统的东西,又要善于吸收、借鉴现代各种姐妹艺术刻画人物的技巧,包括民间舞蹈、现代舞蹈以及雕塑艺术造型等"⑥。如《月蚀》第五场玉花和汉荣送别路上的表演,吴兹明采用载歌载舞的形式来表现,跋山涉水、行走穿越的表演中用了"探海""串翻身""风火轮"等戏曲程式动作,汉荣背玉花过河则是"借鉴《双下山》的表演形式",同时"糅进民间舞蹈、现代舞蹈等形体动作",运用雕塑造形等艺术形式⑦。《林巧稚》第四场拉黄包车的表演,吴兹明在车夫

① 齐建华:《吴兹明导演阐述·序》,见《吴兹明导演阐述》,南方出版社 2020 年版,卷首。

② 吴新斌:《吴兹明导演阐述·序二》,见《吴兹明导演阐述》,南方出版社 2020 年版,卷首。

③ 引自《吴兹明导演采访录音》,王汉民整理,2018 年 8 月 16 日采访。

④ 吴兹明:《芗剧(歌仔戏)导演经验探讨》,见《吴兹明导演阐述》,南方出版社 2020 年版,第 142 页。

⑤ 吴兹明:《浅析芗剧(歌仔戏)艺术形态的嬗变》,见《吴兹明导演阐述》,南方出版社 2020 年版,第 135 页。

⑥ 吴兹明:《现代戏的戏曲化》,见《吴兹明导演阐述》,南方出版社 2020 年版,第 170 页。

⑦ 吴兹明:《现代戏的戏曲化》,见《吴兹明导演阐述》,南方出版社 2020 年版,第 171 页。

行走穿越中,运用了"串翻身、跨步转身、磋步、跳转、跑圆场、云手"等多种表演程式,增强了舞台表现力和观赏性。吴新斌认为吴兹明导演"在'程式化'和'生活化'之间,找到开启成功的钥匙","较好地解决了现代戏的'生活真实'和'艺术真实'的关系问题",是很有见地的①。

戏曲化是导演戏曲剧目的基本要求,高明的导演在戏曲化的基础上追求剧种化。可以说,戏曲化是基础,剧种化是目标;没有戏曲化,根本谈不上剧种化。剧种化,也就是一个剧种应有的特色。地方剧种,如果没有自己的特色,就失去了了与其他剧种竞争的基础。对于这一点,吴兹明有着清醒的认识。一个剧种的特色主要表现在剧种语言、声腔以及表演风格上。芗剧从闽南民间说唱、歌舞发展起来,流传于闽南及台湾地区,乡土气息浓厚,表演风趣、幽默;音乐有闽南韵味,"悲悲惨惨、凄凄切切,适合于表现伦理道德、民俗言情的家庭戏"②;演唱与歌舞并重,擅长演出"三小戏"(小生、小旦、小丑)。吴兹明认为芗剧创作一定要扬长避短,强化剧种的特色。

在剧本定位上,吴兹明注意选取符合剧种特色的剧本。《保婴记》生活化、草根化、接地气,是芗剧特色剧本,"剧作本身所蕴含的文化内涵,所表现的思想立意,所传达的价值取向,所展示的生活层面莫不与闽南的传统文化、民俗风情息息相关,是典型的剧种化的剧本"③。《煎石记》表现闽南普通人家的家庭生活,突出芗剧剧种特色与人物的地域特色,有"浓浓的乡情与风俗、文化和剧种的纯情之美、韵味之美"④。《母子桥》人物不多,情节比较简单,吴兹明把剧目风格定为轻喜剧,采用"闽南风俗人情舞蹈语汇",用"带有浓厚地方色彩的音乐加以演绎",让观众在笑声中领悟孝道传统,这也正符合芗剧的剧种风格⑤。现代戏《谷文昌》"没有拔高人物",谷文昌"踏踏实实地为老百姓做事,沉稳、低调而朴实",人物形象与剧种特性非常吻合,用芗剧来表现,剧种性非常明显。《林巧稚》是为芳华越剧团执导的剧目,考虑到越剧团女演员多的特色,吴兹明对全剧细节进行修改,量体裁衣,把戏中的男性角色改为女性角色,增加舞台表现手段,舞台呈现更具可看性和剧种性。

戏剧的剧种性与方言分不开。芗剧是以闽南方言为主的地方剧种,流传于闽南及台湾地区。闽南语演唱,让闽南语系观众感到浓浓的乡土气息与闽南韵味。潮剧以潮汕方言为主、越剧则是浙江嵊县方言为主,吴兹明在执导时都会从地方语言出发,突出剧种性。剧种风格上,吴兹明认为芗剧是"小家碧玉"型,有"小桥流水之韵"。他曾导演了场面宏大的历史故事芗剧《西施与伍员》,该剧目参加福建省第二十二届戏剧会演,获得了优秀剧目奖、优秀导演奖,但他认为那种戏不适合芗剧的剧种风格,不能作为芗剧发展的方向。

① 吴新斌:《"本色"撑起新高度——吴兹明导演艺术印象》,见《吴兹明导演阐述》,南方出版社 2020 年版,序二第 6,8 页。
② 吴兹明:《芗剧〈西施与伍员〉导演随笔》,见《吴兹明导演阐述》,南方出版社 2020 年版,第 28 页。
③ 吴兹明:《芗剧〈保婴记〉传递人间真情》,见《吴兹明导演阐述》,南方出版社 2020 年版,第 22 页。
④ 吴兹明:《〈煎石记〉导演札记》,见《吴兹明导演阐述》,南方出版社 2020 年版,第 43 页。
⑤ 吴兹明:《芗剧(歌仔戏)导演经验探讨》,见《吴兹明导演阐述》,南方出版社 2020 年版,第 146 页。

三、现 代 性

戏曲的现代性问题,是戏曲工作者无法回避的问题。当下的戏曲工作者对这个问题大致有两种声音:一种是对传统戏曲不做改变,以便留下可供研究的标本;另一种则是戏曲应该顺应时代的发展,适应观众的需要,继承的同时又有创新。吴兹明作为一个剧团的导演,既要考虑戏曲的传统,又要考虑观众的审美需要,顺应时代潮流,对戏曲的现代性进行了自己的探索。

> 我总的体会是:戏曲表演传递的情感必须与当代观众的心态融通;戏曲表演的舞台节奏必须与当代生活合拍;戏曲表演必须努力嫁接当代高科技的声光技术和电子传播媒介,精湛的艺术要有精美的包装。中国戏曲应当吸纳中外姐妹艺术形式的精华,在继承传统的基础上变异本剧种的艺术表演形态,以增强戏曲艺术的观赏性。①

吴兹明认为,一个优秀的剧目,不仅要给观众鲜明生动的舞台形象,还应给观众某些人生哲理的启示和思考。《保婴记》宣扬一种大爱,"传递人间真情":"三娘为了儿子、孙子而爱别人的儿子、孙子;金满月从爱情人、儿子到爱孤寡母亲;县令爱民;七姑、八姨对邻里的关爱;林东明爱满月、爱儿子、爱朋友的母亲,就连有缺点的金包仁,也有爱。"②《煎石记》"宣扬忍让、宽容、以和为贵的中华传统美德",表现普通人家"对美满祥和生活的向往与追求"③。《还官记》中,李宽勤政爱民、尽职尽守,鲁亮才一身正气,彰显了做官要有"官德"这一核心思想。《戏魂》借台湾新美园歌仔戏艺人的顽强奋斗、最后不得不散班的结局,宣扬忠贞不渝的事业感和责任感。《谷文昌》剧中谷文昌"心中有党、心中有民、心中有责、心中有戒"④,坚持党性,一心为民的形象,具有深刻的教育意义。《桑浦山菊》通过秋菊一家的悲壮牺牲,提醒年轻一辈勿忘国耻,振奋精神,为中华复兴而努力。《许包野》剧中,许包野坚守党的信念、不惧牺牲,为党和人民的革命事业奉献自己的一生。无论是古装戏,还是现代戏,"剧作本身所蕴含的文化内涵、所表现的思想立意、所传达的价值取向、所展示的故事人物层面莫不与现实生活和现代人所关注的社会问题息息相关"⑤,让观众在娱乐的愉悦中得到人生的启迪。

传统戏曲有一套完整丰富而又古老的表现形式,与现代观众审美有着不协调的地方。顺应时代的审美需求,调整表现形式,是当代戏曲导演无法回避的问题。吴兹明要求在继承传统程式的基础上,吸收姐妹艺术的表现技巧,把舞蹈、雕塑等艺术运用到戏曲中米。

① 吴兹明:《浅析芗剧〈歌仔戏〉艺术形态的嬗变》,见《吴兹明导演阐述》,南方出版社 2020 年版,第 141 页。
② 吴兹明:《芗剧〈保婴记〉传递人间真情》,见《吴兹明导演阐述》,南方出版社 2020 年版,第 24 页。
③ 吴兹明:《〈煎石记〉导演札记》,见《吴兹明导演阐述》,南方出版社 2020 年版,第 42 页。
④ 吴兹明:《芗剧〈谷文昌〉导演阐述》,见《吴兹明导演阐述》,南方出版社 2020 年版,第 12 页。
⑤ 吴兹明:《〈还官记〉导演札记》,见《吴兹明导演阐述》,南方出版社 2020 年版,第 83 页。

《戏魂》中用舞蹈增强时代感，《月蚀》中运用载歌载舞的形式来推动剧情，《林巧稚》第四场拉黄包车表演中，既有传统程式，又根据剧情需要进行创新，符合观众审美。《凌波情》利用行当程式，又跨越行当程式，从剧情出发、从人物情感出发，采用群舞、双人舞、独舞等舞蹈形式以及戏曲跟斗、把子等打斗形式，丰富戏曲表现形态，满足观众的观赏需要。音乐上，吴兹明导演在歌仔戏主体音乐的基础上，有丰富发展。如《戏魂》音乐有民族的，也有西洋的，有传统的，也有流行的，都统一在主体音乐氛围中。《凌波情》在芗剧特色上糅进了闽南语流行歌曲的韵味，增强时代感。

舞美表现方面，吴兹明运用当代科技，充分发挥声光舞美、服装等舞台的综合功能来增强演员的表现艺术，顺应时代的审美需求，提升以表导演为中心的整体艺术品位。芗剧《西施与伍员》利用声光、舞美布景制造盛大的场面，有摄人心魄的效果。"序幕开场是吴国千军万马攻打越国的行进场面，我在整体造型运作中，舞台响起高亢激越的鼓乐节奏，一字形排开队列，跃马扬鞭，从尘烟滚滚的表演区后部向着台口正面驰骋而来。天幕区几束突兀而耀眼的白色光柱从不同的角度侧逆横扫青铜面具，面具在频闪的强烈黑白对比的光影中，呈现豪放的呼啸神态，把那闪电般划破长空、马嘶人喊、惊心动魄的搏杀场面淋漓尽致地表现出来。"①《林巧稚》"全剧以洁白为主色调，寓意圣洁、无瑕，彰显林巧稚的人物形象，用简约、唯美、创新并具有舞台功能化的干净规整的舞美设计寻找视觉亲和力"。为了更好地表现林巧稚仁爱之心，"（序幕）采用灵动舞台样式，将考场上的考生转移到舞台后区，将林巧稚舍己救人行为的全过程在舞台前区体现"。第一场戏，日军接手协和医院，大家纷纷逃离，医院一片狼藉，林巧稚镇静地为孕妇接生。吴兹明"用剪影的舞台表现形式，让外围的喧闹逃离动态和林巧稚的镇定自若形成一种强烈的对比，突出她不畏生死，眼里只有孕妇安危的高尚情操，给观众留下了深刻的印象"②。舞台景随人移，时空转换空灵，多维空间运用非常灵活。

综上可知，吴兹明导演追求民间性、剧种性、现代性相结合，他执导的剧目有诗的品格，且雅俗共赏。民族化、现代化是当代中国戏曲改革的重要命题，吴兹明的探索在当代戏曲改革大潮中，是颇有贡献的，对戏曲院团的剧目创作有较为重要的指导意义。

① 吴兹明：《〈西施与伍员〉导演随笔》，见《吴兹明导演阐述》，南方出版社 2020 年版，第 33 页。
② 吴兹明：《越剧现代戏〈林巧稚〉导演随笔》，见《吴兹明导演阐述》，南方出版社 2020 年版，第 63 页。

《中国民间小剧种抢救与研究》概述

王潞伟　孙星雨[*]

摘　要：本文首先介绍了主创团队山西师范大学戏曲文物研究所(今戏剧与影视学院)师生几代人长达30余年的民间戏剧调查研究历程以及收录标准。其次对中国传统剧种遗存的数量、地域分布、类型等进行梳理。进而对民间小剧种的研究进行述评,认为近百年中国民间小剧种研究大致有如下经历:观念上,由自发转向自觉;方法上,从侧重文献研究转向多学科交叉研究;视角上,从重古转向重今、重未来;研究对象上,从宏观研究转向微观、中观研究。并进一步强调,中国戏曲文化史是一张网,并非一条线,既要重视大剧种,又要关注民间小剧种。因为,中国传统剧种的丰富多样,是保证其不断传承发展的生命动力所在。

关键词:小剧种;民间小戏;戏曲文化

习近平总书记在庆祝中国共产党成立95周年大会上的讲话中提出全党要坚持"四个自信",即道路自信、理论自信、制度自信、文化自信,并强调"文化自信"是更基础、更广泛、更深厚的自信。这里的文化既包括中华优秀传统文化,也包括党和人民伟大斗争中孕育的革命文化和社会主义先进文化,而中华戏曲是表现和传承中华优秀传统文化的重要载体。中华戏曲是中华民族艺术化了的文明史,历朝历代的政治、经济、文化、历史、宗教、道德等都在戏曲中有不同程度的反映。中华戏曲历史悠久、艺术形态丰富多元,且具有最深厚、最长久的群众基础,对其关注,尤其对中国小剧种的保护与研究,对抢救与保护传承民间稀有剧种,促进戏曲繁荣发展,弘扬中华优秀传统文化,丰富人民群众精神文化生活等诸多方面均具有重要的现实意义。

一、丛 书 介 绍

《中国民间小剧种抢救与研究》(8册,380万字,2016年国家出版基金全额资助)丛书的主创团队是山西师范大学戏曲文物研究所的师生,该所成立于1984年,1990年开始培

　* 王潞伟(1983—),山西师范大学戏曲文物研究所副教授,专业方向:戏剧文化遗产研究。孙星雨(1998—),山西师范大学戏剧与影视学院戏剧戏曲学专业硕士生。

　【基金项目】本文系2017年度国家社科基金青年项目"上党地区戏曲文物文献史料的搜集整理与研究"(17CZS063)、2018年度山西省高等学校哲学社会科学研究项目(艺术学)"山西戏曲文物文献史料的搜集整理与研究"(201803073)、山西省哲学社会科学规划课题项目"山西戏曲文化旅游资源挖掘研究"(2018B048)阶段性成果。

养硕士研究生,2006 年开始培养博士研究生,2009 年获批艺术学博士后科研流动站,是国内戏曲文物与民间戏剧研究的重镇。30 多年来,一直坚持田野调查,善于把文物资料、民俗资料与文献资料三者结合起来一并研究。该所在调查戏曲文物的过程中,注重地方大戏、民间小戏、宗教祭祀仪式剧等民间戏剧艺术形态史料的发掘整理。20 世纪 80 年代以来,各地村社仍有一些小剧种传承流布,但传承发展状况岌岌可危,如山西潞城赛社队戏、临汾曲沃任庄扇鼓神谱、运城临猗锣鼓杂戏等民间戏剧形态,流传久远,形式独特,对其研究均具有较高的学术价值。因此,该所师生开始了对地方小剧种的抢救性记录保护与研究工作,2009 年文化部授予戏曲文物研究所"全国非物质文化遗产保护工作先进集体"称号。截至目前,该所以地方小剧种为选题的硕士学位论文共计 93 篇(不含博士学位论文)。这些小剧种多偏居一隅,流布范围有限,尚未引起学界的高度重视,以小剧种为选题的这些硕士学位论文虽然在理论层面还有待提升,但在实地调研,采集第一手数据、资料,整理校对剧本抄本等方面,具有重要的现实意义,为中国地方小剧种艺术的记录保护与传承做出了重要贡献。2016 年,该团队以西安交通大学出版社为依托,申报国家社科出版基金获得资助,由于出版容量有限,首批选录 22 篇硕士学位论文修订校对出版(8 册,380 万字)(表 1)。

表 1　《中国民间小剧种抢救与研究》篇章明细

册　数	作　者	论 文 名 称	年　份	指 导 教 师
第 1 册	李跃忠	泽州秧歌叙论	2000	冯俊杰
	雒海宁	汉调桄桄调查	2008	李　强
	肖怡悦	濮阳大弦戏调查	2009	冯俊杰
第 2 册	边国强	蒙古剧调查	2009	李　强
	成　燕	雁北耍孩儿音乐调查	2011	曹　飞
	王颜飞	满族新城戏调查	2009	李　强
第 3 册	陈继华	安庆弹腔调查	2007	车文明
	张继超	湖北、河南越调调查	2006	冯俊杰
第 4 册	段文英	灵丘罗罗腔调查	2006	李　强
	郭永锐	山陕眉户戏调查	2003	冯俊杰
	吴俊华	曲沃碗碗腔研究	2011	吕文丽
第 5 册	宫文华	晋北道情调查	2005	车文明
	罗思影	江西九江采茶戏调查	2009	车文明
	张晓洁	永济道情调查	2012	王星荣
第 6 册	牛刚花	太原秧歌调查	2007	冯俊杰
	姜　莉	陕西合阳、山西芮城线戏调查	2005	冯俊杰

续 表

册 数	作 者	论 文 名 称	年 份	指 导 教 师
第 7 册	陈美青	繁峙秧歌调查	2004	王福才
	王奕祯	蔚县秧歌调查	2009	冯俊杰
	张勇凤	襄武秧歌调查	2005	王福才
第 8 册	李 磊	山东莱芜梆子研究	2009	王星荣
	张金玉	夏县蛤蟆嗡调查	2010	王福才
	赵利芹	山东柳子戏	2007	冯俊杰

被选录的这 22 篇硕士学位论文,撰写时间跨度自 1997 年至 2012 年,其中大部分篇目先于国家"非遗"保护之前,体现出该团队自觉的学术预流意识。这与 20 世纪 80 年代学界掀起的傩戏研究热潮具有重要的关联,戏曲文物研究所同仁即对山西潞城"迎神赛社"之队戏、山西曲沃任庄扇鼓傩戏、山西晋南临猗地区锣鼓杂戏等展开了系统深入的调查研究,并取得了丰硕的学术成果,如黄竹三、王福才《山西省曲沃任庄村〈扇鼓神谱〉调查报告》①,冯俊杰《赛社:戏剧史的巡礼》②,窦楷《试论山西锣鼓杂戏》等成果③。戏曲文物研究所师生在对山西本土傩戏、小剧种的考察研究摸索中,这些考察方法与研究模式逐渐形成,且逐步推广开来,同学们纷纷选择地方小戏作为自己硕士学位论文专研的对象。

丛书选录硕士学位论文遵循以下标准。首先,择优选录。被选录的论文皆是当年的校级或省级优秀论文。其次,地域分布的广泛性。这些小剧种的分布区域除山西省外,还包括陕西、山东、河南、河北、安徽、江西、内蒙古、吉林等省区,同学们多数"家乡人写家乡事"。再者,优先选录小剧种研究。戏曲文物研究所除大量的小剧种调查研究论文外,亦有一些大剧种的调查研究,如北路梆子、晋剧、蒲剧等相关调查研究,但丛书考虑到小剧种保护传承的紧迫性,一律选取小剧种研究的论文。

实地田野调研是重中之重。写作过程中,团队师生在田野调研方面皆付出了许多辛劳。人部分小剧种遗存地处穷乡僻壤,交通多有不便,考察艰难。如李跃忠同学 1997 年在调查泽州秧歌期间,获知泽州县南岭乡裴凹村的泽州秧歌保存最为完好,决定前往考察,但被知情人告知裴凹村地处大山深处,交通极为不便。在李跃忠看来,只要能找到最正宗、最原生态的泽州秧歌,再大的困难也要克服。没有交通工具,他决定步行前往,太行山深处,山高沟深,人烟稀少,他一路走来,已是凌晨。但村民们一听是来考察村里的秧歌的,个个兴高采烈,招待李跃忠吃过便饭后,连夜号召村民们化妆演出,整个村庄沸腾了起来。村民们如此热情,李跃忠的疲惫顿时烟消云散。这为日后撰写论文打下了坚实的史料基础,李跃忠硕士学位论文也是第一篇获省级优秀荣誉的小戏调查类论文。

① 黄竹三、王福才:《山西省曲沃县任庄村〈扇鼓神谱〉调查报告》,台湾施合郑基金会 2009 年版。
② 冯俊杰:《赛社:戏剧史的巡礼》,《中华戏曲》第 3 辑,山西人民出版社 1987 年版,第 179 页。
③ 窦楷、袁宏轩:《试论山西锣鼓杂戏》,《戏曲艺术》1983 年第 4 期。

这些小剧种一般都在正月十五元宵节前后展演。同学们为了系统调查小戏演出从筹备、排练、化妆到演出等步骤的全程面貌,不惜牺牲与家人团聚的美好时光,驻扎在考察点,十天半月是常有的事情,有的甚至常年随团调查,大部分同学都有与剧团、班社艺人同吃同住的经历,与艺人们结成了很好的友谊,使得艺人们无话不谈,搜集到的史料也更加全面。一些专家赞扬道:"这是用脚步写出来的文章","这是用友谊写出来的文章"。

论文的撰写是师生共同努力的成果。同学们在撰写论文过程,导师们就调查对象、调查提纲、调查方法、结构安排、内容结撰、行文规范等方面都给予了悉心的指导与帮助。一部分导师甚至躬耕前行,同学生一起调研,现场指导。如李强教授在指导边国强、王颜飞等同学论文时,便一同前往内蒙古自治区开展关于蒙古剧、蒙古新城戏的调查。

能够入选《中国民间小剧种抢救与研究》丛书,作者们感到异常高兴,没有想到自己当年质朴的小文竟然能够正式出版,更没有想到还得到了国家社科出版基金的大力支持。这充分体现了国家层面对中国民间小剧种抢救与保护的高度重视。

二、剧 种 统 计

中华民族历史悠久,幅员辽阔,民族民间文化丰富多彩,其中戏曲剧种按照不同的分类标准统计均多达几百种。1959 年中国戏曲剧种统计为 360 个,其中有 50 个剧种是新中国成立以后新创的剧种[①];1982 年编撰的《中国大百科全书·戏曲 曲艺》统计中国戏曲剧种为 317 种[②];20 世纪 80 年代以来国家重点科研项目"中国戏曲志"统计中国历史上曾经存在过 394 个剧种[③]。据新华社 2017 年 12 月 26 日发布最新的全国地方戏曲剧种普查成果(截至 2015 年 8 月 31 日),全国共有 348 个地方戏曲剧种。其中有 48 个剧种流布区域在 2 个省区市以上(含),300 个剧种流布区域仅限于 1 个省区市内,显示出地方戏具有极强的地域性。

调查还统计了各剧种演出团体与班社情况,演出团体共有 10 278 个,其中国办团体 1 524 个、民营团体(含民间班社)8 754 个,可见演出团体主力在民间,民间演剧组织约占 85%。再者,348 个剧种中,有 241 个剧种拥有国办团体,但其中 120 个剧种仅有 1 个国办团体;有 107 个剧种无国办团体,仅有民营团体或民间班社,其中 70 个剧种仅有民间自发组织的自娱班社。

从省域剧种流布数量看,山西境内现存 38 个剧种,位列榜首;河北 36 个,名列第二;安徽 31 个,位于第三。其他省份剧种流布遗存排序为山东 28 个、江西 26 个、陕西 26 个、湖北 26 个、河南 25 个、福建 23 个、广西 21 个、湖南 20 个、江苏 20 个、云南 18 个、浙江 16 个、广东 16 个、内蒙古 14 个、甘肃 13 个、四川 11 个、贵州 10 个、上海 9 个、北京 8 个、吉林

① 刘文峰:《中国传统戏曲传承与保护研究》(上),学苑出版社 2012 年版,第 265 页。
② 中国大百科全书总编辑委员会、《戏曲 曲艺》编辑委员会、中国大百科全书出版社编辑部:《中国大百科全书·戏曲 曲艺》,中国大百科全书出版社 1983 年版,第 1 页。
③ 刘文峰:《〈中国戏曲志〉的学术价值及对戏曲学科建设的意义》,《文艺研究》2000 年第 2 期。

8 个、宁夏 7 个、青海 7 个、辽宁 6 个、重庆 6 个、西藏 6 个、新疆 6 个、天津 5 个、黑龙江 5 个、海南 3 个、新疆生产建设兵团 2 个。

从剧种类型角度看,学界对传统戏剧的分类一般有声腔、音乐形态、剧本结构、历史时期等几种分类标准,都有道理,但没有一种能将所有剧种涵盖。刘文峰先生经过近 20 年考察研究,按照约定俗成的分类方法,将我国的戏曲剧种分为以下十类,可供学界参考(表 2)。

表 2　我国戏曲剧种分类表

序　号	种　　类	内　　容
1	南北曲传承下来的古老剧种	昆曲、弋阳腔、梨园戏、莆仙戏、潮剧等
2	梆子声腔剧种	秦腔、蒲剧、晋剧、豫剧、河北梆子等
3	皮黄声腔剧种	京剧、汉剧、徽剧、宜黄戏、汉调二黄等
4	多声腔剧种	川剧、湘剧、祁剧、赣剧、婺剧等
5	民间小戏	各种花鼓戏、花灯戏、采茶戏、秧歌戏、曲子戏、道情戏等
6	新兴剧种	评剧、越剧、黄梅戏、沪剧、锡剧等
7	少数民族戏曲	藏戏、彝剧、白剧、傣剧、壮剧等
8	祭祀仪式剧	傩戏、赛戏、队戏、锣鼓杂戏、跳戏等
9	皮影戏	唐山皮影、孝义皮影、凌源皮影等
10	木偶戏	泉州木偶、平阳木偶、川北木偶等

这其中除了少数流布影响较大的剧种外,多数为小戏(小剧种),可见,民间小剧种在我国传统戏剧的大家庭中是数量最多、分布最广的部分。如山西省内现有传承 38 个剧种,流行的大剧种主要有晋南蒲剧、晋中中路梆子、晋北北路梆子、晋东南上党梆子四大梆子剧种,其余皆为小剧种,如孝义碗碗腔、曲沃碗碗腔、灵丘罗罗腔、晋南眉户、太原秧歌、襄武秧歌、广灵大秧歌、祁太秧歌、沁源秧歌、繁峙秧歌、壶关秧歌、泽州秧歌、汾孝秧歌、晋北道情、河东道情、洪洞道情、河曲二人台、浮山乐乐腔、上党落子、凤台小戏、孝义皮腔、左权小花戏、雁北耍孩儿、芮城扬高戏、朔州大秧歌、晋南锣鼓杂戏、翼城琴书、河东线戏、平陆高调、晋中弦戏等,广泛流布于山西境内城乡村野。这些小剧种由于从业者多为业余人员,且受众群体急遽减少,故其保护传承问题严峻,多个剧种濒临灭绝的边缘。按傅谨先生衡量剧种是否"濒危"的三个标准来评价与判断[①],本丛书所涉及的 22 个小剧种全部属于濒危剧种。

① 傅谨先生衡量剧种是否"濒危"的三个标准:一是有悠久历史和丰富的文化内涵;二是目前确实已经濒危(尤其是那些只剩下一两个剧团的剧种);三是最后一代演员和乐师还有传授技艺的能力。参见卢巍《抢救与保护濒危剧种的理性思考——访中国戏曲学院教授傅谨》,《中国戏剧》2005 年第 10 期,第 38 页。

三、研 究 进 程

由于戏曲的俗性色彩,一直以来都被正统文人士夫视为"小道""末技",正统、常规文献很少载录,与剧坛的风靡盛况极不相符,这其中大量的民间小剧种更是"小道"中的"小道","末技"中的"末技",所以更多时候民间小剧种的历史文献资料多为官方"禁演"时被记录,并非民间小剧种主体意识的书写与载录。故一些民间小剧种之渊源流布、剧目演出、班社艺人、腔调乐器等相关信息,需由实地调研收集口述资料整理所得,异常珍贵。

近百年来,关于民间小剧种的关注与研究大致有以下几个方面:

一是研究戏曲起源涉及民间小戏的考证研究,如刘师培《原戏》,王国维《宋元戏曲史》等。民国时期将小剧种作为戏曲渊源的一部分来进行考证研究,故一定意义上讲,民国时期的民间小剧种研究是依附于文学史框架之下的,虽然这种自发的关注与研究略显被动,但这恰恰是小剧种研究的滥觞期,对后世民间小剧种研究产生了一定的影响。

二是把小剧种视为教育民众、宣传政治的最佳艺术载体,予以关注。1942年延安文艺座谈会后,出现了改旧秧歌为秧歌剧的热潮,主要反映人民大众生产运动、认字、参军等带有极强的政治宣传意味的剧目内容。学界以此展开讨论,如顾颉刚《民国的小戏》[①]、洪深《抗战十年来中国的戏剧运动与教育》等成果[②],一致认为小剧种的灵活多样性,对于教育民众、宣传政治具有充分的适应性与改造性。

三是关于民间小剧种的本体研究,包括考证民间小剧种之概念、渊源、分类、文本文献、主题思想、艺术特色等相关问题。关于小剧种之概念考述,学者们多以"小戏"称之,主要有杨亮才《中国民间文艺辞典》[③],汤草元、陶雄《中国戏曲曲艺辞典》[④],余从《戏曲声腔剧种研究》[⑤],倪钟之《戏曲的发展与民间小戏——兼论说唱艺术对民间小戏的影响》[⑥],李玫《中国民间小戏史论》等成果[⑦],虽然学者们在考述小剧种概念的理解上存在差异,但从学术角度对其进行界定的自觉尝试是值得赞赏的。"小戏"之提法在不同的时代、不同的地域、不同的人群其称谓所指有异,要想将其内涵清晰化、条理化是一件异常复杂的事情。因此我们现在若用一个统一的标准来定义民间小戏之概念,似乎存在很多问题,很难清晰地辨清其义,有待将来进一步的系统深入调查研究。

关于民间小剧种的来源考述,主要有徐梦麟《云南农村戏曲史》[⑧],张紫晨《中国民间

① 顾颉刚著,顾洪编:《顾颉刚学术文化随笔》,中国青年出版社1998年版,第480页。
② 洪深:《洪深文集》(四),中国青年出版社1959年版,第187页。
③ 杨亮才:《中国民间文艺辞典》,甘肃人民出版社1989年版,第280页。
④ 汤草元、陶雄:《中国戏曲曲艺辞典》,上海辞书出版社1981年版,第68页。
⑤ 余从:《戏曲声腔剧种研究》,人民音乐出版社1990年版,第278页。
⑥ 倪钟之:《戏曲的发展与民间小戏——兼论说唱艺术对民间小戏的影响》,王定天主编:《中国花灯论文选》,吉林文史出版社2006年版。
⑦ 李玫:《中国民间小戏史论》,中国社会科学出版社2016年版,第37页。
⑧ 徐嘉瑞:《云南农村戏曲史》,云南人民出版社1958年版。

小戏》①，余从《戏曲剧种声腔研究》②，路应昆《戏曲艺术论》③，朱恒夫《民间小戏产生的途径与形态特征》④，曾永义《中国地方戏曲形成与发展的径路》等相关论著，分别从小剧种之渊源、产生途径、生成基础等几个方面溯源，认为丰富多样的民间小剧种主要源于民间歌舞、民间说唱、民间曲艺等几个路径，有的甚至是集民歌、舞蹈、说唱、曲艺、杂技等一系列民间艺术于一体的精华而生。

关于民间小剧种的分类研究。中国传统戏曲剧种的认定是一项非常复杂的工程，理论层面与实践层面还存在不少偏差，尽管学者们在努力商讨最科学的剧种认定标准，但仍难尽其详。刘文峰《关于建立认定剧种标准的意见和建议》、安葵《关于剧种的认定和划分》、吴乾浩《关于戏曲剧种认定标准的浅见》等⑤，从不同层面探讨鉴定剧种的"八条标准"。关于小剧种分类的讨论，主要有张紫晨《中国民间小戏》、施德玉《中国地方小戏及其音乐之研究》、寒声《丰富多彩的山西地方戏曲》⑥、路应昆《戏曲艺术论》、武俊达《戏曲音乐概论》⑦、蓝凡《秧歌、花鼓、采茶与滩簧考辨》⑧、刘正维《梁山调腔系论证》⑨、康保成《观念·视野·方法与中国戏剧史研究》⑩、朱恒夫《中国戏曲剧种研究》等成果⑪，各抒己见，均有一定的合理性。这些分类从文化部门管理、学术视角看，是有益的，使得剧种的多样性得到清晰、条理的划分归类，但是从民间艺术本身的实际情况看，似乎并非那么简单，因为中华戏曲的多样形态正是经过了千百年的传承流布，是在不断的交互借鉴的过程中发展壮大的，如果完全依据"标准"机械地、僵化地将其分类处理，是否有不妥之处。

关于民间小剧种的案头文本文献研究方面。一是对民间小剧种文献资料的搜集整理。民国初期，佟晶心《新旧戏曲之研究》⑫、谷剑尘《民众戏剧概论》⑬、刘复、李家瑞《中国俗曲总目稿》等相关成果⑭，虽然对小剧种仅仅是简略的介绍分类，甚至分类略有混乱，但是对小剧种给予的关注具有先锋作用。1951 年政务院颁布《关于戏曲改革工作的指示》⑮，是新中国成立初期颁布的对民间小剧种影响最大的国家层面的政策文件。自此戏

① 张紫晨：《中国民间小戏》，浙江教育出版社 1989 年版。
② 余从：《戏曲剧种声腔研究》，人民音乐出版社 1990 年版。
③ 路应昆：《戏曲艺术论》，北京广播学院出版社 2002 年版，第 167 页。
④ 朱恒夫：《民间小戏产生的途径与形态特征》，《文艺研究》1991 年第 1 期。
⑤ 刘文峰：《关于建立认定剧种标准的意见和建议》、安葵：《关于剧种的认定和划分》、吴乾浩：《关于戏曲剧种认定标准的浅见》，《戏曲研究》第 92 辑，文化艺术出版社 2014 年版。
⑥ 山西省文化局、山西日报社编：《山西戏曲评论集第一集》，山西人民出版社 1960 年版。
⑦ 武俊达：《戏曲音乐概论》，文化艺术出版社 1999 年版。
⑧ 蓝凡：《秧歌、花鼓、采茶与滩簧考辨》，《艺术百家》2005 年第 1 期。
⑨ 刘正维：《梁山调腔系论证》，《音乐研究》1983 年第 1 期。
⑩ 康保成：《观念、视野、方法与中国戏剧史研究》，学苑出版社 2017 年版，第 187 页。
⑪ 朱恒夫等：《中国戏曲剧种研究》，人民文学出版社 2018 年版。
⑫ 佟晶心：《新旧戏曲之研究》，上海戏曲研究会 1927 年版。
⑬ 谷剑尘：《民众戏剧概论》，民智书局 1933 年版，第 61 页。
⑭ 刘复、李家瑞等编：《中国俗曲总目稿》，广州：中央研究院历史语言研究所 1932 年版。
⑮ 中国艺术研究院戏曲研究所《戏曲研究》编辑部、吉林省戏剧创作评论室评论辅导部编：《戏剧工作文献资料汇编》，中国艺术研究院戏曲研究所 1984 年版，第 25 页。

剧界开始了对各剧种剧目、音乐、表演等方面史料的全面搜集、整理审定、修改与研究工作。如《华东戏曲剧种介绍》(6 辑)①、《中国地方戏曲集成》(丛书)②、《安徽省传统剧目汇编》(丛书)③、《湖北地方戏曲丛刊》(丛书)等大型丛书集成④，这些丛书集成中收集了大量民间小剧种的剧目，是从文献角度对民间小剧种史料的搜集整理。但由于当时政治意识形态的特殊性，这些被收录的剧目多数经过整理、删削，使其失去了原貌。所以这些以民众文化教育、改良社会风气为宗旨而整改过的剧目文本破坏了民间小剧种的本真面貌，对以文献视角研究民间小剧种造成了一定的阻隔。二是有关小剧种剧目内容的分析考述。黄裳《旧戏新谈》⑤、郝誉翔《目连戏中滑稽小戏的内容及意义》⑥、汪晓云《民间狂欢仪式：黄梅戏的相对原生态》⑦、祁连休等《中国民间文学史》⑧、徐扶明《小戏短剧简论》⑨、李玫《中国民间小戏史论》等相关论文著作成果⑩，主要以文本文献为研究对象，展开其题材内容、主题思想、语言特色、人物塑造等方面研究。但民间小剧种的活态传承是其研究之重心，因为它的传播与传承即是口耳相授、活态演出，很少有专门的文献来载录其形貌样式。因此，从文本文献、文物遗存的角度来研究民间小剧种，似乎在视角与方法或摄取史料方面存在不当或不周全的弊端。故进行详尽的田野考察，对其场上演出与艺术生态环境进行全面系统的调研，显得尤为必要。

关于民间小剧种的演出形态研究。早期主要有陈子展《民间戏曲志研究》⑪、马彦祥《地方剧演技溯源》等⑫，总结出一些小剧种演出的特点。受 20 世纪 80 年代以来傩戏研究热潮影响，民间小剧种演出传承生态开始受到学界的更多关注。廖可斌《向后、向下、向外——关于古典戏曲研究的重心转移》中认为进入 21 世纪后戏曲研究重心逐渐向后、向下、向外转移，并指出"所谓'向后'，即研究重心由宋代至清初戏曲，转移到清中叶至民国初戏曲；所谓'向下'，即研究重心由文人创作的杂剧、传奇，转移到民间戏曲（花部戏、地方戏、说唱）；所谓'向外'，即由就戏曲研究戏曲，转移到更关注戏曲与外部社会文化环境和大众生活的关系"⑬。民俗学者乌丙安《民间小戏浅论》⑭、谭达先《中国民间戏剧研究》⑮、朱恒夫《民间小戏产生的途径与形态研究》等都对民间小剧种展开了田野调研式研究的尝

① 华东戏曲研究院编：《华东戏曲剧种介绍》，上海新文艺出版社 1954—1955 年版。
② 中国戏剧家协会主编：《中国地方戏曲集成》(丛书)，中国戏剧出版社 1958—1964 年版。
③ 安徽省文化局剧目研究室编：《安徽省传统剧目汇编》(丛书)，安徽省文化局剧目研究室 1954—1983 年版。
④ 湖北地方戏曲丛刊编辑委员会：《湖北地方戏曲丛刊》(丛书)，湖北人民出版社 1958—1991 年版。
⑤ 黄裳：《旧戏新谈》，开明出版社 1994 年版。
⑥ 郝誉翔：《目连戏中滑稽小戏的内容及意义》，《民族艺术》1996 年第 4 期。
⑦ 汪晓云：《民间狂欢仪式：黄梅戏的相对原生态》，《戏曲艺术》2003 年第 4 期。
⑧ 祁连休、程蔷、吕微主编：《中国民间文学史》，河北教育出版社 2008 年版。
⑨ 徐扶明：《小戏短剧简论》，《戏曲艺术》1995 年第 3、4 期。
⑩ 李玫：《中国民间小戏史论》，中国社会科学出版社 2016 年版，第 37 页。
⑪ 陈子展：《民间戏曲志研究》，《社会杂志》1931 年第 2 期。
⑫ 马彦祥：《地方剧演技溯源》，《戏剧时代》1944 年第 1 卷第 6 号。
⑬ 廖可斌：《向后、向下、向外——关于古典戏曲研究的重心转移》，《文学遗产》2016 年第 6 期。
⑭ 乌丙安：《民间小戏浅论》，《戏剧艺术》1981 年第 1 期。
⑮ 谭达先：《中国民间戏剧研究》，商务印书馆 1988 年版。

试。山西师范大学戏曲文物研究所师生亦早在 20 世纪 80 年代就已经逐步展开了对当地地方小剧种的田野调查研究,是国内以田野调研民间小剧种的重要团队,在此方面,具有重要的开拓意义(此间成果不一一赘述)。以单本著作出版的主要有孔美艳《山西影戏研究》[1]、陈美青《质野流芳:山西民间小戏研究》[2]、钱建华《雁北地区耍孩儿戏调查研究》等[3],均为从非物质文化遗产(活态传承)角度对民间小剧种的专题研究。

四是关于民间小剧种的文化研究。从学术价值、美学价值等角度关注民间小剧种的文化价值,有刘祯《论民间小戏的形态价值与生态意义》[4]、傅谨《"小戏"崛起与 20 世纪戏剧美学格局的变易》[5]、孙红侠《民间小戏形态与美学价值的重估》等成果[6],认为小剧种是流布最广泛,受众群体最普遍的艺术形态,具有自己独特的美学趣味与艺术品质,傅谨先生更是强调小剧种的繁盛改变了中国戏剧原有的美学秩序(这是从学术层面的认识)。

从民俗学、社会学、人类学视角剖析民间小剧种文化价值,主要有欧达伟《定县秧歌调查研究的经过》[7]、董晓萍等《乡村戏曲表演与中国现代民众》[8]、王加华等《交通环境、社会风气与山东地方戏的流布及地区差异》[9]、杨红《当代社会变迁中的二人台研究——河曲民间戏班与地域文化互动关系》[10]、苏涵《从农村小戏看戏曲现代戏创作的文化困境》[11]、王惠琴等《陇南人为什么"演故事"? ——武都山区农民演戏活动的音乐人类学研究》等成果[12],主要以田野调查方式展开对民间小剧种民俗学、社会学、人类学等方面的讨论,就民间小剧种的生存环境、传承演进面貌、从业艺人与受众群体的社会现实等相关问题展开详细论述。

从政治宣传教化视角分析民间小剧种的文化价值,主要有韩晓莉《被改造的民间戏曲:以 20 世纪山西秧歌小戏为中心的社会史考察》[13]《战争话语下的草根文化:论抗战时期山西革命根据地的民间小戏》[14]、毛巧晖《新秧歌戏运动:权威话语对"民间"的建构》[15]

① 孔美艳:《山西影戏研究》,三晋出版社 2008 年版。

② 陈美青:《质野流芳:山西民间小戏研究》,中国戏剧出版社 2017 年版。

③ 钱建华:《雁北地区耍孩儿戏调查研究》,拟出版。

④ 刘祯:《论民间小戏的形态价值与生态意义》,《文化遗产》2008 年第 4 期。

⑤ 傅谨:《"小戏"崛起与 20 世纪戏剧美学格局的变易》,《戏剧艺术》2010 年第 4 期。

⑥ 孙红侠:《民间小戏形态与美学价值的重估》,《中国戏剧》2008 年第 8 期。

⑦ 欧达伟、董晓萍:《定县秧歌调查研究的经过》,《池州师专学报》1999 年第 2 期。

⑧ 董晓萍、欧达伟:《乡村戏曲表演与中国现代民众》,北京师范大学出版社 2000 年版。

⑨ 王加华、曹永:《交通环境、社会风气与山东地方戏的流布及地区差异》,《中国历史地理论丛》2006 年第 2 期。

⑩ 杨红:《当代社会变迁中的二人台研究——河曲民间戏班与地域文化互动关系》,中央音乐学院出版社 2006 年版。

⑪ 苏涵:《从农村小戏看戏曲现代戏创作的文化困境》,《戏剧文学》2010 年第 6 期。

⑫ 王惠琴、李彦荣:《陇南人为什么"演故事"? ——武都山区农民演戏活动的音乐人类学研究》,《中国音乐学》2010 年第 4 期。

⑬ 韩晓莉:《被改造的民间戏曲:以 20 世纪山西秧歌小戏为中心的社会史考察》,北京大学出版社 2012 年版。

⑭ 韩晓莉、行龙:《战争话语下的草根文化——论抗战时期山西革命根据地的民间小戏》,《近代史研究》2006 年第 6 期。

⑮ 毛巧晖:《新秧歌戏运动:权威话语对"民间"的建构》,《戏曲艺术》2010 年第 1 期。

《新秧歌运动的民间性解析》①《越界：1958年新民歌运动的大众化之路》等②。上述论著主要聚焦于民间小剧种，尤其秧歌戏，由于其灵活质朴的艺术形态最受民众的欢迎，在特定历史时期（抗战期间）曾借助其艺术形态来开展宣传教育活动，掀起了一场"新秧歌戏运动"。因此，此期间一些民间小剧种以娱乐为主导的功能被政治宣教功能所取代，一定程度上忽视了民间小剧种本身的艺术特性与演进规律，破坏了民间小剧种的原始生态。

上述对中国民间小剧种研究的梳理，可见学界近百年中国民间小剧种研究大致经历了以下演进过程：

一是从观念上，由自发转向自觉，通俗地讲即由被动转向主动。王国维、刘师培的被动研究转向黄芝冈《从秧歌，花鼓，相连，高跷，到民间小戏》③《从秧歌到地方戏》④，以至后期开展的各方面的多元化的研究，皆是学者们自觉学术追求所为。

二是从方法上，从侧重文献研究转向侧重田野考察、重视历史现场的研究，进而运用多学科方法交叉研究，使小剧种研究越来越呈现出多元化态势。

三是从视角上，从重古转向重今、重未来。"重古"是为了挖掘传统戏曲的生成与发源，竭尽所能展开对各种民间小戏文献考证；"重今"即对民间小剧种的原生态展开详细的实地调研，摸清家底，明晰中华戏曲这个庞大的剧种体系之间的关系脉络，廓清民间小剧种之传承演进面貌；"重未来"即在非物质文化遗产视域下，就如何更好地抢救、保护、传承民间小剧种做出了一些尝试。

四是从研究对象上，从宏观研究转向微观、中观研究，从单一的关注大剧种、名剧种研究转向多元化的关注多剧种、小剧种研究。由过去泛泛而谈转向了专题式探讨，个案式深入分析。

四、主　要　特　征

中国戏曲文化史是一张网，并非一条线。王国维《宋元戏曲考》发布已逾百年，旧有的研究观念、研究方法、研究视野不断地被颠覆更新。王国维在戏曲研究方面重文学轻艺术，重元曲轻明清戏曲的观念亦受到学者们的质疑和反思。明清传奇、杂剧，昆曲折子戏的兴盛、花部的崛起与雅部的争盛，"角儿制"的流行，傩戏、祭祀仪式剧、民间小戏的遗存等，已成为学者们自觉考察研究的重要对象。康保成先生认为中国戏曲史的"明河"与"潜流"是分途演进的。所谓"明河"，主要指的是从宋金元杂剧、宋元南戏直到花部地方戏的有剧本的历史；所谓"潜流"，主要指的是长期处于文化边缘位置的不依附于剧本而存在的民间小戏和祭祀戏剧。因此，地方民间小剧种这股"潜流"越来越受到学界高度关注，它们已成为建构中国戏曲文化史、中国民间文学史不可或缺的重要组成。

①　毛巧晖：《新秧歌运动的民间性解析》，《民族文学研究》2011年第6期。
②　毛巧晖：《越界：1958年新民歌运动的大众化之路》，《民族艺术》2017年第3期。
③　黄芝冈：《从秧歌，花鼓，相连，高跷，到民间小戏》，《演剧艺术（创刊号）》1945年版。
④　黄芝冈：《从秧歌到地方戏》，中国戏剧出版社2015年版。

戏曲在传统中国可以说是最为有效的文化媒介,渗透到了社会生活的各个层面,戏曲表演也是了解宋金以来历代政治、思想文化和社会生活的重要窗口。王泛森《思想是生活的一种方式》中提倡研究"降一格的文本",重视历史上出现的各种"杂书",如家训格言、笑话、童蒙书、小说、戏曲等,这些文本虽然远非"经典",但在现实中影响却不可小觑,它们往往塑造了时代氛围,也塑造了一个时代的生活气质或者人生态度。民间小剧种更是反映了最基层民众的社会生活面貌。反映最普通百姓的生活,塑造平凡的小人物,苦中作乐,是民间小戏的艺术使命。故其题材主要是家长里短、爱情婚姻、孝养父母、财产纠纷、邻里矛盾、婆媳不和、夫妻吵闹、妯娌矛盾、兄弟反目等生活琐事,虽有冲突却不激烈,结局多为皆大欢喜。主人公多是些和观众一样的普通村民和市民,还有就是贩夫走卒、妓女歌女等,故能引起底层社会的广泛共鸣。

就戏曲学界而言,20 世纪以来戏曲文学研究为主流,20 世纪 80 年代由"案头""文本"逐步重视"场上",但是民间小剧种之文本研究一直未能受到学界应有的关注。民间小剧种的创作多为集体长期酝酿改编而成,是民众集体智慧的结晶,很难明确其确切作者。中国古代文学史中,戏曲文学作为重要的组成部分,相对于诗歌、赋辞类的雅文学而言是俗的,但是文学史中关注的这些相对俗的戏曲文学也大多为文人所为。所以,大量的民间小剧种才是真正的俗到本质上的文学,它们才是中国民间俗文学的重要组成。吴晓铃先生认为"除了作为骨干的戏剧、小说之外,我们还顾及俗曲、故事、变文、谚语、笑话、宝卷、皮黄和乡土戏等等,不单算作俗文学,而且是真正的俗文学"[①]。因此,就目前学界研究而言,中国文学领域中小剧种文本研究存在严重缺失。就戏曲艺术而言,亦有雅俗之分,大剧种相对而言多属雅部,小剧种相对而言多属俗部。所以,民间小剧种普及性最强,民众参与性也最强,"业余自编、闲暇自娱、本色扮演"是其特色,这源于民间小剧种简易灵活的艺术形态,这些小剧种多植根于人民生活的沃土中,保持着浓郁的生活气息,有着深厚的群众基础。

小戏的基本特征是"小":题材小,演出规模小,乐器、戏服、道具都很简陋;角色也很少,主要有小生、小旦、小丑,或只有小生和小旦,称作"三小戏"或"二小戏";大多摞地为场,上不得台面,故其戏价也很少。在中国戏曲里,小戏的艺术层次最低,常常遭到大戏的排斥。虽说大戏、小戏都属于"草根艺术",但是根上的"草"是不一样的。前者如昆曲、京剧、梆子等是"灵草",后者如秧歌、耍孩儿、道情、落子等则是"野草",两者的价值还是有区别的。但从一定程度上讲,小剧种并非真"小"。小戏之所以被称为"小戏",往往是与当地流行的"大戏"相对而言的,如泽州秧歌在当地惯称"小戏",是相对于当地流行的"大戏"上党梆子而言,但从泽州县南岭乡裴窊村遗存的泽州秧歌戏可以看出,其实此"小戏(泽州秧歌)"并"不小"。

从遗存的"点戏谱"以及实际调查可知,泽州秧歌上演的剧目,多有连本戏演出,其演

① 吴晓铃:《朱自清先生和俗文学》,转引自叶春生:《岭南俗文学简史》,广东高等教育出版社 1996 年版,第 6 页。

出阵容与规模与当地上党梆子戏无异,其中《松江口》《魁星庙》《岸凤桥》《白云庵》《七星帕》为五连本戏,《剿云府》《乌江渡》《空棺计》《反县衙》《杀韩府》《金花魁》《双祭灵》《阴阳剑》为《双花记》八连本戏①。产生这样的混淆,缘于人们对"小戏""大戏""小剧种""大剧种"等概念未有准确的分析界定②。实地考察可知,从地方民众、戏曲艺人的立场看,诸多歌舞、说唱、秧歌等民间技艺演变为完整的戏剧之后,仍被习称为"小戏",泽州秧歌、襄武秧歌、繁峙秧歌等即是如此。其实"小戏""大戏"是超越"剧种"范畴的概念,"小剧种"以"小戏"为基础,为主体,主要敷演篇幅结构比较短小的戏曲样式,但不是只有"小戏",本戏、连本戏亦多有演出。"大剧种"以本戏、连本戏为主,但亦有"小戏"穿插其中,余从先生认为"大戏戏班有时也出现不景气,也想借重小戏的群众影响,……加演小戏招徕观众"③。所以,"小戏"与"小剧种","大戏"与"大剧种"概念之间虽然多有重叠,但并不可以画等号。可见,地方小剧种作为中国戏曲之重要组成,是中国戏曲最常态的演出形式,在参与程度上也远远超过大剧种,在民间有着深厚的群众基础,深受百姓爱戴,故对地方小剧种研究当引起重视,这对系统建构中国戏曲史具有重要的学术意义。

总之,对中国传统戏曲文化的传承与保护,既要重视大剧种,又要关注民间小剧种。因为中国传统戏曲艺术是中华民族各族人民共同创造培育的,中国传统戏曲剧种的丰富多样,是保证其不断传承发展的生命动力所在。

① 王姝:《泽州县裴凹村怡悦会记"点戏谱"考述》,《戏曲研究》2017 年第 3 期第 103 辑。

② 如李玫女士认为"'小戏'和'大戏'两个概念之所以难以做出非此即彼的简单解释,原因在于它们包含着丰富深厚的历史文化内容"。参见李玫:《明清戏曲中"小戏"和"大戏"概念刍议》,《文学遗产》2010 年第 6 期。曾永义先生认为"大抵说来,'小戏'是戏剧的雏形,'大戏'是戏剧艺术完成的形式"。参见曾永义:《戏曲源流新论》,中华书局 2008 年版,第 335 页。

③ 余从:《戏曲声腔剧种研究》,人民音乐出版社 1990 年版,第 291 页。

北派拉场戏现实生存状况的思考

张福海[*]

摘　要：北派拉场戏是黑龙江省的地方剧种，它是农民群体养育的艺术，在新中国成立以来的70年历程中，一改旧时风貌，成就斐然。自20世纪80年代以来，拉场戏艺术在现代审美的境遇中遭遇生存的危机，剧目零落，观众消沉；而回到戏剧本体，变为以人物为中心的创造，建立现代观念，满足观众的现代审美追求，是拉场戏发展的根本力量。

关键词：拉场戏；北派风格；戏剧本体；创新

拉场戏是土生土长在东北黑土地上的一门属于农民的艺术。它犹如遍地生长的蒲公英，生命力极强，不论暴风雨怎样袭击，它都照样开花、结籽，绒绒的小伞带着它的种子凭借风力，飘到哪里，落在哪里，就在哪里生根、发芽、开花、结籽。它为东北地区艺术的春天增添了一抹色彩，虽不因艳丽光鲜而夺人眼目，但因其朴素扎实而让人看重，不可轻视。因为它是土生于东北民间的艺术，因而是东北农民心灵的写照。

拉场戏艺术为黑龙江、吉林、辽宁所共有；在历史上，由于三省人文环境微殊，审美上也有不同。在拉场戏方面，黑龙江地区的表演尤其注重演唱的功夫，并因二人转的成就而形成北派风格特征，即北派拉场戏，这是从风格意义上指称的黑龙江拉场戏。

一、新中国成立后拉场戏的历程

自1949年以来，拉场戏艺术紧随她的母体二人转，经历了从民间地头、炕头、茶社、客栈演出，到剧场经营；经历了新中国成立初期老艺人改造、传统段子整理，到新创作品的涌现；经历了由粗俗到雅化，登上了大雅之堂。这是一场天翻地覆的变化！

北派拉场戏艺术在新中国成立后的70年里，受到党和各级政府高度重视。新中国成立初期，蹦蹦戏老艺人进入市、县剧团，享受正式演员待遇，不再为糊口而跑单帮或组班子流动演出。将传统段子去其糟粕、取其精华，以新的面貌为广大城乡观众演出，传播新时代的思想和感情。市、县级的民间艺术团逐渐完善了表演体制和经营体制，建立了编剧、导演、作曲、舞美一体化，新创剧目以现实题材为主，表现新人物、新事物、新思想，新风貌。黑龙江第一部新创拉场戏《全家光荣》，就是在1948年延安新文艺思想传播下，以"一人参

* 张福海（1957— ），博士，上海戏剧学院教授，专业方向：戏曲历史与理论。

军全家光荣"的新思想观念为题旨创作的,破除了"好铁不打钉,好男不当兵"的旧思想,体现了人民拥护共产党和解放军,早日赶走国民党反动派,建立人民当家做主的新国家的迫切愿望和革命激情,同时树立了"一人当兵,全家光荣"的新思想。《全家光荣》成为北派拉场戏新型剧目的首创之作。

面对丰富的传统戏曲遗产,新兴的文艺事业如何发展,党和国家制定了一系列扶持发展的文艺政策,如"百花齐放、百家争鸣""古为今用,洋为中用""推陈出新"等。在地方政府的大力扶持下,黑龙江地区成立了黑龙江省民间艺术剧院,哈尔滨、齐齐哈尔等大城市和其他许多市、县也纷纷成立了民间艺术剧(院)团,如双城、海伦、绥化、呼兰、克东、讷河、巴彦、延寿、勃利、肇东等,县级剧团即使是文工团或评剧团,也以演出拉场戏为主的剧目。就是在最艰难的"文革"时期,以样板戏为样板,以"三突出"(在所有人物中突出正面人物来;在正面人物中突出主要英雄人物来;在主要英雄人物中突出最主要的即中心人物来)为原则的文艺创作模式创作,拉场戏却能够不顾及那套条条框框,在民间悄悄地演出。1972 年黑龙江省举办文艺调演,勃利县剧团参加演出的大型拉场戏《农牧曲》,在这次为期 30 天的调演活动中拔得头筹,尽管它受到当时"三突出"创作模式的束缚,但仍然显示了拉场戏的独特优势和艺术魅力。

海伦县民间艺术团坚持演出拉场戏几十年,随着 1990 年撤县建市,改称海伦市人民艺术剧院,演出成绩卓著。2005 年,以东北二人转申报首届国家级物质文化遗产名录,2012 年 10 月 18 日海伦市北派拉场戏传承保护中心挂牌。上演的拉场戏几十部,多次荣获国家级、省级奖励,2016 年首演的大型拉场戏《海伦往事》,两次进京汇报演出,成为新时代黑龙江拉场戏艺术发展的重要作品,入选该年度文化部重点剧目扶持名录。

北派拉场戏艺术之所以在新中国成立后能够繁荣发展,归根结底有三条保障:一是有党的文艺双百方针正确指引,有各级政府不断出台扶持政策作保证;二是有一支强大的拉场戏编创队伍,从编剧、导演、作曲、舞美、演员协同作战,在质量上精益求精,力避"三俗"(庸俗、媚俗、低俗),不断雅化作保证;三是拉场戏来自黑土地,接地气,有广大农民观众作保证。这三个保障是拉场戏生存下来的基本条件。

二、20 世纪 80 年代以来拉场戏的困境

然而,从 20 世纪 80 年代算起,直到进入 21 世纪的现今,在文艺呈现多元化的时代文化环境里,拉场戏和其他戏剧艺术都面临着生存危机。所谓"生存危机",具体有如下表现:

第一,电视、电脑、手机能够上网和普及以来,尤其是手机上网,人们行走坐卧便可以凭着手里一部手机观看所需要的剧、节目,快餐文化、娱乐节目的充斥,电影受到了冲击,国粹京剧和其他大的戏曲剧种如评剧、黄梅戏、越剧等也受到了冲击。县城电影院基本都没有了,剧院也多半时间不演戏了。所有戏剧包括拉场戏在内,遇到了前所未有的怎么活下去的生存危机。

第二，在拉场戏基础上形成的东北地区新戏曲剧种，如吉剧、龙江剧，与拉场戏艺术争夺着一部分喜爱地方戏的观众。吉剧、龙江剧受当地政府的资金扶持，较比县级的民间艺术团生产的拉场戏在人力、物力、财力上更有实力和优势。基于此，海伦市民间艺术剧院于2005年挂上"黑龙江省龙江剧实验剧院海伦分院"牌子，肇东市歌舞艺术剧院于2019年5月17日挂上"肇东市龙江剧艺术中心"牌子，排演了大型龙江剧《芦花谣》。吉剧、龙江剧以生产大型剧目为主，以在地市级城市演出为主，这样一来，拉场戏剧目生产被挤到了边缘，一般情况下，若没有调演、评比等活动，只能创作小型剧目，在城乡演出。

第三，新中国成立70年来，新创作的拉场戏剧目，以及获省、市级奖励的数目远远超过了百年来拉场戏历史上流传下来的传统剧目总和的几十倍，甚至几百倍，但是，单就那些获奖剧目能够保留下来久演不衰的却寥寥无几。新创作的拉场戏剧目几乎是为参加各种汇演、评比、观摩活动而生产的，活动结束之后，基本上便刀枪入库、马放南山。

为什么新创的拉场戏不如传统段子寿命长呢？是新创段子中的时代背景的时效性导致它的寿命短吗？可是，《王二姐思夫》的故事出自明代冯梦龙白话小说《醒世恒言》第20卷《张廷秀逃生救父》，戏里当官的上任还要凭"老黄铜"——金印，这个背景可见距今天多么久远！《红月娥做梦》中一个山寨女将红月娥在战场上爱上败在她手下的唐营小将罗章，梦中与其成婚的故事。背景为什么没有过时感呢？那么，是什么原因造成整理的传统拉场戏久演不衰，而我们有些新创的拉场戏没几年就过时了呢？

我们的戏剧创作，包括拉场戏创作在内，几十年来，形成一种惯性，即配合形势配合任务，紧跟党和政府的中心工作来创作，这样的创作会起到一定的宣传、鼓动作用，所以，能够得到地方政府和主管部门领导的重视和赏识。但是，这类创作的作品显而易见是昙花一现，随着形势任务的变化、中心工作的转移，作品也就过时了。

新创戏"跟风"现象比较普遍，上边号召"计划生育"，立刻出现一批"计划生育"戏；上边号召"反腐"，立刻出现一批"反腐"戏；上边号召"扶贫"，立刻出现一批"扶贫"戏。2018年11月全国现实题材优秀剧目展演（黑龙江分会场）展演的十部大型戏剧作品中就有五部是以扶贫攻坚为题材的。据统计，"全国仅以'扶贫书记'这四个字命名的剧作就高达五十部之多"①。

新创拉场戏主要是以时政宣传为主，因为是戏剧形式，于是就先要编出一个故事来，把时政贯穿到故事中，由故事演绎时政思想，剧作的主题也是要能够体现时政宣传要求或时政精神，人物形象则是为故事表现的时政思想服务的。这样的剧作其结果见事不见人。有的表面看起来挺火爆、新鲜，甚至离奇，但缺乏有血有肉的人物形象做支撑，没能从人的深层心理去开掘，写出人情、人性的复杂性和微妙性。

显然，这个问题是拉场戏自身的问题，艺术创作不等于时政宣传，那么，如何超越时政宣传而回到拉场戏本身，则是一个至关重要的问题。

① 郭玲玲：《黑龙江省现实题材戏剧创作之我见》，《剧作家》2019年第1期。

三、新时代拉场戏的机遇

新时代的拉场戏艺术也面临着机遇，尽管现在文艺多元化，但是东北地区城乡喜欢拉场戏的观众居多，其曲调深入人心，它的土野、火爆、诙谐、夸张是任何文艺形式都代替不了的。东北农民对拉场戏的心理渴求，并不因为艺术样式的多元而改变，多元化的艺术环境反而更凸显出拉场戏艺术自身的个性和魅力。那么，如何把拉场戏艺术提高到一定的美学层次，让它在新时代获得现代审美的生命力、竞争力呢？

第一，70年来，我们对拉场戏艺术的审美定位还有待重新认识或重新调整，要让拉场戏回归本体艺术。拉场戏的母体二人转的本质究竟是什么？二人转专家杨朴认为："东北二人转与黄梅戏等比较起来，确实是一种粗鄙化的戏剧艺术。二人转没有其他戏剧那样高雅、婉约和细腻，有的是粗野、粗陋和粗鄙。但也正是这种粗鄙化才标志着二人转艺术的独特性和艺术价值，二人转正是凭借这种粗鄙化的表演才使它的观众如醉如痴、心荡神迷、销魂夺魄，带来极大的感情满足和精神愉悦。一些文化人蔑视鄙夷二人转的粗鄙，批判声讨二人转的粗鄙，净化改造二人转的粗鄙，而粗鄙恰恰是二人转本质之所在、特性之所在、诗性之所在、价值之所在。"①拉场戏本与二人转本来就是一家，这一观点尽管是一家之言，但在某个层面上看，也代表了一部分人的看法。说到底，它的粗野性正是民间性的体现。以往在对拉场戏艺术净化改造的过程中，硬性地一刀切，还是需要斟酌的。任何艺术的本质不可丢，这就是以塑造人物形象为中。这个本质只能强化它、发展它，它才能以本来的面貌和固有的魅力在艺术领域扬帆远航。

第二，拉场戏创作要以现实题材为主，但力避"跟风"，创作者要在自己熟悉的生活领域里深入开掘，把现实社会中的矛盾推到背景中去，着眼探索人与人之间受社会大背景影响而生发出来的丰富人性，既可以以小见大，又可以有所突破，尤其在写大事件时，要善于找到独特角度，同时让剧中人物有血有肉，生动鲜活，或夸张或变形，因地制宜，又充分发挥拉场戏大秧歌舞、说唱等独有的优势，使全剧具有地方化、诗化的品格。

第三，作为一门艺术，拉场戏是以写人性为本的艺术，创作者不能单纯地依附于外部化做表面文章，而要从人物深层心理进行挖掘，把人物心理与本地的人文精神相结合，写出人物心理的微妙性、复杂性和生动性。传统的拉场戏在这方面就有众多成功的范例可循。如流传最广的《梁赛金擀面》（又名《罗裙记》或《龙凤面》），是写兄妹久别重逢的亲情故事。《摔子劝夫》（又名《刘云打母》）和《劝婆打碗》从不同角度，表现了同一主题，揭示了虐待老人的年轻人人性中的恶。经过整理的传统拉场戏《锯大缸》《拣棉花》是借青年男女的爱情写表现人性中的纯真；《王婆骂鸡》通过泼妇骂街的行为，展现了王婆不甘寂寞、无事生非的行径；《茨儿山》活现了老道骗取香客钱财的把戏，把一对婚姻自主的青年男女的自主精神扩展到人生价值，闹剧也变成一出符合拉场戏的小喜剧，而且蛮有况味；《大观

① 杨朴：《粗鄙：二人转艺术的本质》，《戏剧文学》2004年第7期。

灯》吸收 18 世纪旧剧本的精华,表现了和尚和道士为了他人的生命,甘冒自我牺牲的危险与恶霸相斗①。可见,传统拉场戏是以表现人情、人性见长的。

新中国成立 70 年来,北派拉场戏中也有许多久演不衰的剧目,如《马红眼上当》:古时候,马红眼遇见死了老婆的李天成,得知其丈母娘答应若再续弦,把过去的彩礼返还,并按当地风俗还给一份嫁妆。马红眼见有利可图,要把老婆借给李天成骗财两人对半分。李天成觉得道义上过不去,马红眼却劝说再三。其妻沈赛花恰是李天成的初恋,由于沈家父母棒打鸳鸯才嫁给了马红眼。最后马红眼弄巧成拙,赔了夫人又没得到财。编剧王延忠不囿于前人,独具匠心,进行了有效的探索和实践,把一个古老的故事嫁接到东北地方戏这个现代载体上,表现了拉场戏特有的魅力。翻古曲,著新章,这种成功,使我们看到了拉场戏艺术通向未来生活的广阔前景,这也是本人提出的戏剧"改本"思想的一个成功的具体实证。

再如另一部剧作《俩姑爷》:写的是丈母娘生日这天,大姑爷赶着驴车,拎着竹筐里的两只乌龟来祝寿,因不会顺情说好话,丈母娘赶走了他。老姑爷骑摩托来,送给丈母娘一枚金戒指,还要驮老人家去他家过生日,家里准备了飞龙猴头鲨鱼翅,丈母娘高兴前去,老姑爷特意叮嘱把值钱的东西都带上,放在家里不安全。丈母娘拿出个把小布包叫他拴腰上。清河湾山洪暴发,老姑爷背丈母娘过河,发现腰上的小布包不见了,急忙把丈母娘放河里,回身去找,找到后,说雇人来救丈母娘。丈母娘喊救命,大姑爷手持一根木杆跳进河里相救,认出是大姑爷。她思前想后不想活了要跳河,被大姑爷拦住。这时候,老姑爷拿布包跑来,说包里没有祖传的一对大金镯子。丈母娘亮出两只胳膊,一对大金镯子分别戴在她的手腕上。老姑爷下跪求丈母娘去他家,丈母娘摘下金戒指还给他,说你拿小圈套我大圈。拎起竹筐,拉大姑爷就走。老姑爷去拉竹筐,手指被筐里的乌龟咬住,抖落不掉,他大喊救命,嚎叫着追下。这部拉场戏充满了民间故事的情趣,三个人物十分鲜明,对比强烈,唱词、道白是东北方言俚语,诙谐幽默,喜剧色彩浓郁盎然。

上述拉场戏例子,展现的都是人性,而这人性,又都是通过农民的思想和感情、农民的道德观念表现出来的。也就是说,戏剧的构成是环绕人性设计的、展开的,但却又不脱离农民。演员愿意演,观众愿意看,因此,能够一直久演不衰。当然,拉场戏的创作之路是宽阔的,方法是多样的。黑龙江拉场戏的 70 年历史给今天的拉场戏提供了足资借鉴、参考的经验,随着社会的发展,农民阶层的分化,审美的演变,这门出自农民的艺术今后怎么发展,正是今天我们面对并需要正视和解决的问题。

① 耿瑛:《试论二人转传统曲目》(代序),见《二人转传统作品选》,春风文艺出版社 1983 年版。

从《夺印》看扬剧现代戏关于
"现代性"的探索与构建

郑世鲜*

摘　要：《夺印》是扬剧在新中国成立后的"十七年"时期最具代表性的现代戏作品,也是 20 世纪 60 年代初,全国最有影响力的现代戏作品之一。站在新时代,以《夺印》为例,回顾"十七年"时期扬剧的现代戏创作,我们可以看到,这一时期的现代戏创作对于"现代性"的定义主要表现为题材内容对时代风向和国家意志的拥抱,以及剧本唱腔等呈现形态为实现这种时代性而作出的一切改变和革新。这样的定义虽具有明显的时代局限性,却也具有探索性和启发性的价值和意义。新时期的扬剧现代戏创作正应该从中吸取经验和教训,在超脱时代局限性的基础上,创作出更多扎根于社会现实及民俗沃土之中,具有真实性、深刻性、本土性和世俗性的作品,从而真正实现扬剧"现代性"的价值构建。

关键词：《夺印》；扬剧现代戏；"现代性"构建

1950 年 1 月,根据《戏曲改革工作的指示》,由苏北行政公署决定,维扬戏正式定名为扬剧。这是一个极具标志性意义的事件,对于这个发源乡野市井、自由生长的民间小剧种而言,也许并不仅仅是一个称谓的改变,而是在某种意义上标志着扬剧从此告别了野蛮生长的阶段,被纳入意识形态和行政领域的约束和管理之中。从此,扬剧的发展和时代及政治气氛的变化紧密相连,新中国的一系列戏剧政策自上而下,急遽地影响着这个偏居一隅的小剧种。1949—1966 年,在所谓的"十七年"时期,原本追逐乡民和市民趣味而生存的扬剧,在剧本创作的导向性上发生了巨大的变化,和当时的大部分剧种一样,政治和政策指向成了扬剧创作最重要的风向标,现代戏创作的大量出现就是最突出的表现。

整个"十七年"时期可以算得上是扬剧现代戏创作的丰产期,但以艺术成就而言,却更像是扬剧现代戏的摸索阶段。这一时期,虽然概念化、模式化贯穿扬剧现代戏创作的始终,却也有一些革新性的突破和尝试,而《夺印》正是此一阶段扬剧现代戏创作中最具影响力和代表性的作品,其在 20 世纪 60 年代初曾轰动全国,先后有三百多个剧团对此搬演移植,当时的剧坛普遍流行着"南京到北京,夺印霓虹灯"的话语。如今看来,《夺印》的艺术成就和时代局限都十分突出,我们很难简单地将其视作是扬剧现代戏的经典创作;但站在新时代,以《夺印》为例,回顾这段时期扬剧的现代戏创作,或许能为当今扬剧的现代戏创作以及扬剧现代性的合理构建提供一些积极的启示。

* 郑世鲜(1993—),硕士,江苏省文化艺术研究院实习研究员,专业方向：戏曲历史与理论。

一、从《夺印》看“十七年”时期扬剧的现代性探索

“十七年”时期是扬剧现代戏的摸索阶段,其所努力呈现和构建的现代性与当时的时代氛围紧密相连,正如《参加华东区戏曲观摩演出大会后江苏省代表团总结》中所言,此一时期对现代戏的要求是反映“现代人民争取民族独立、民族自由和争取实现社会主义社会的火热的斗争生活,应该以社会主义现实主义的创作方法来表现这一生活的真实,不容许有任何歪曲”①。因此,革命叙事的主题取向、现实主义的创作手法决定了此一时期扬剧现代性构建的方向,最终呈现于现代戏的创作之中,就表现为题材内容对时代风向和国家意志的拥抱,以及剧本唱腔等呈现形态为实现这种时代性而作出的一切改变和革新。

(一)题材内容的现代性

表现现代生活,言说当下现实,是 20 世纪主流意识形态对戏曲的重要规约,新中国成立后,意识形态更是进一步加强了对戏曲题材内容的渗透和主导,戏曲取材的重要性和独特性被无限放大和强调。“十七年”时期,虽然戏曲现代戏的写作范围在各种文艺政策的规范和号召下被限定于展现工农兵生活、歌颂和展示社会主义的火热斗争和伟大成就,但在云波诡谲的政治风云之下,以怎样的侧重点、以怎样的方式去选择和处理题材,对戏曲工作者们来说,依然是巨大的考验。

扬剧《夺印》是 20 世纪 60 年代初全国戏曲创作领域最具影响力的作品之一,但社会对这部剧的垂青,本身就充满了偶然色彩。《夺印》创作于 1960 年 11 月,当时的中共江苏省委以红头文件下发《人民日报》发表的《老贺到了耿家庄》这篇通讯,号召省内各地将该事迹改编成文艺作品,《夺印》正是在此种情形下诞生的。该剧讲述的是江苏里下河地区小陈庄生产大队队长被坏分子陈景宜所腐蚀,大队的实际领导权已经被这些阶级敌人“篡夺”,公社党委派驻的村支部书记何文进到来以后,成功抵御住了他们的拉拢腐蚀,并向群众揭露了他们的丑恶面目,夺回了大队的实际领导权。

1960 年,中国社会还沉浸于“大跃进”火热喷薄的时代浪潮之中,此一时期全国各地的戏曲创作主要还是以歌颂和反映社会主义建设的光荣前景为导向,因此,揭露和展现了农村阶级斗争的《夺印》在创排后并没有受到特别的重视,反而因为“揭露阴暗面”而受到打压;但时代的风向倏忽而变,这部创作于 1960 年底的剧作,却因为偶然地顺应了 1962 年毛泽东提出的“不要忘记阶级斗争”的号召,而站在了时代的潮头。当时,一场以反修防修、防止和平演变为主旨的“社会主义教育运动”正在全中国展开,戏曲界也闻风而动,涌现出了一大批描写“敌我矛盾”阶级斗争题材的作品,《夺印》一马当先,成了这一波潮流的引领者之一。该剧在上海演出后一炮打响,《人民日报》《光明日报》《戏剧报》《文艺报》等

① 中国戏曲志编辑委员会、《中国戏曲志·江苏卷》编辑委员会编:《中国戏曲志·江苏卷》,中国 ISBN 中心 1992 年版,第 1012 页。

全国性报刊均发表评论文章，对其给予了高度评价。不久，该作品就被改编成电影、话剧，又被全国300多个剧种移植搬演，一时间形成了风靡全国的"夺印"热潮。

扬剧《夺印》因为反映阶级斗争而被贬斥，但转眼却又因为描写阶级斗争而被褒奖，"十七年"时期风云变幻，造就了此一时期现代戏创作主题趋向的起伏以及戏曲作品命运的浮沉。戏曲现代戏创作中"现代性"的定义始终深受国家意志的影响，"题材，在国家最高权威关于文艺的话语言说系统中占取了无以复加的重要地位，归根结底，正是国家最高权威认识、理解并传达、贯彻文艺与政治关系的表现之一"①。于是，对政策亦步亦趋的追随，也就成了此一时期现代戏创作几乎唯一可供选择的路径。

（二）唱词语汇的现代性

戏曲现代戏以表现现代生活为主旨，因此一系列戏曲元素的呈现都必须围绕此一主题展开。扬剧的语言虽然具有通俗质朴的传统特质，天然地有表现现实生活的优势，但其语言语汇毕竟是依托之前的时代环境而存在的，在表现现代生活、传达新的政治文化内涵方面，仍然有其不足。因此，扬剧的现代戏创作在语言语汇方面也不断地向时代靠拢，在保持扬剧语言本色的同时和现实接轨，创造出了符合当时时代气象的语辞风格。

1. 鲜明的时代色彩

此一时期，扬剧的现代戏创作在语汇表达上能够鲜明地体现出时代色彩。剧中大量时兴的政治话语正是当时时代气氛的反映，以"公社""党性""斗争"为表征的话语系列，成为《夺印》创作中坚实的语言土壤。

剧中有许多唱词以借喻、暗喻、夸张等各种方式，营造党领导下共产主义事业蒸蒸日上的时代气氛，也体现出"大跃进"笼罩下的时代狂热。比如"鱼儿靠的长流水，花开靠的太阳红"（第92页）②、"他在红旗大队当支书，跃进红旗举得高"（第36页）、"只要有一颗革命的心，高山也能铲得平"（第40页）、"东风劲吹红旗飘，赶散乌云太阳照"（第115页）、"一颗颗红心跟着党，飞奔在人民公社康庄大道上"（第115页）……"太阳红""红旗""一颗红心"等正是当时最为流行的话语；而像"不依靠群众，一根木头可撑不住天啊"（第55页）"和劳动人民团结紧，就能办好大事情"（第40页）这样的句子则鲜明地体现出了当时人民当家做主的时代气象，是"人民至上"的政治话语在戏曲现代戏文本创作中的投射。

除了能反映当时狂热跃进的时代景观，人物唱词和语言中的"阶级斗争"色彩也十分突出。剧中的革命干部何文进、胡素芳、陈广玉等人始终把党的指示，把与敌人的斗争挂在嘴边。胡素芳从始至终满腔火热，誓与敌人进行硬碰硬的对抗："何支书要我把仓库管，党把希望担在我肩头上。北风瑟瑟刺骨凉，心热哪怕风癫狂！挺直腰杆把仓库探望，严防坏人玩花枪。"（第60页）陈广玉在经历了初期的迷惘之后，重拾斗争的信心："句句话儿铮

① 郭玉琼：《戏曲与国家神话——延安时期到"文革"时期的戏曲现代戏研究》，厦门大学博士学位论文，2007年，第148页。

② 李亚如、王鸿、汪复昌、谈暄：《扬剧·夺印》，上海文艺出版社1963年版。本文仅标记夹注页码的引文均出自该书。

铮响,我心里明来眼里亮,敌人设下圈套将人害,我们怎能轻轻将他放。"(第79页)何文进始终一身正气,明察秋毫,把握着斗争的方向:"有的人,糊里糊涂把事情看颠倒,有的人,心里明亮靠党来撑腰。党的指示是无价宝,这才是,魔高道更高。"(第82页)就连陈友才这样的中间人物,在幡然醒悟之时,也不忘痛骂阶级敌人:"头要抬,气要伸,挺直胸脯斗坏人! 是他们一手蔽天掀风浪,是他们做神弄鬼欺骗人……从今以后,重新做人,听党的话,跟党走,坚决和坏人坏事作斗争。"(第113页)在对"敌人""坏人""豺狼"等词语的反复重申之中,阶级矛盾被烘托到了高潮。

2. 语言的通俗浅白

扬剧有表现本土生活的剧种传统,许多扬剧的传统小戏都是以通俗的语言来模拟扬州百姓生活的本真状态,《夺印》作为一部描写里下河地区乡村生活的剧目,其在展现扬州农村生活真实情态这一点上的需求,正和传统小戏一脉相承。《夺印》的剧作者认识到了这一点,在念白唱词的编写上,他们真正做到了深入乡村,深入生活,亲自前往农村调研,寻找真实的语言材料,比如编剧王鸿曾经出版过名为《庄稼话》的小册子。这些对编写剧中人物对话与唱词起了一定的作用,他们将这些来自生活中的形象化的语言进行润饰、提炼或作适当的修改,运用到剧本里去,无疑增加了剧本的生活气息和真实色彩。

作为一部现代戏,《夺印》在语汇的选择和使用上和传统小戏相比也有其不同之处。首先,扬剧传统小戏中很多念白有方言色彩,俚俗难懂,还有很多低俗露骨的语言,而《夺印》中的念白则更加浅白明了,在表达上也是剥除了日常语言中低俗的成分。其次,与传统小戏相比,《夺印》的语言更富有节奏感,无论是唱词还是对白,都显得活泼流利。在农村中收集的那些歇后语、俗语发挥了很重要的作用,无论是人物的对话还是唱词,处处都散落着这些精巧的话语。唱词里,像"要吃鲜鱼先结网,要搭高桥先打桩"(第6页)、"蛟龙困在沙滩上,要想飞腾难飞腾"(第20页)、"他是麦芒会戳人,我比针尖尖几分"(第34页)、"老鹰扣在鳖腿上,纵有翅膀难飞行"(第51页)……这样又有生活气息,又有韵味的句子比比皆是;对白里,像"黄鼠狼拖鸡,越拖越稀"(第5页)、"船底不漏针,漏针无外人"(第50页)、"只要不开口,神仙难下手"(第50页)……这样生动形象又有节奏感的句子也是数不胜数,这些表达使得《夺印》的语言显得既明白通俗又朗朗上口。

(三)音乐设计的现代性

扬剧的曲调本身就十分丰富,有承袭自明清时期的扬州清曲、有歌舞喧阗的花鼓戏音乐,亦有粗犷高亢的香火调,不同的曲调有不同的表现力,在剧中使用时往往有不同的分工。"十七年"时期的现代戏编曲大体沿袭了扬剧的曲牌传统,却也根据现代戏表现领域的不同而推陈出新,有所变化。

1. 音乐唱腔的主题化倾向

为了使剧中人物的形象塑造更为鲜明,《夺印》的编曲人员为不同阵营的人物设计了风格不同的唱腔,音乐唱腔具有鲜明的人物主题化倾向。

剧中正面人物的唱腔大多具有热烈高亢的风格特征,唱段所使用的曲牌多是【大陆

板】【梳妆台】【补缸】这类扬剧中最重要也最正式的曲牌,而针对正面人物中需要着力突出的英雄人物,编曲更是不惜气力,设计了成套的音乐唱腔。剧中的党支书何文进所演唱的每一个唱段都经过了精心编排,核心唱段都是摘句集曲,成套连缀,通过丰富的板式、节奏、旋律的变化来刻画他作为英雄人物的精神境界。比如他刚刚出场时,先唱了一段【雪拥蓝关】,抒发对水乡景色的无限热爱,接着转用了节奏较为舒缓的【补缸】与【数板】,表达对小陈庄田间地头无人干活的困惑,最后转入节奏紧快的【快板】,在"落后的面貌定要改造,党的指示牢记心梢"(第13页)的自我宣誓中结束了唱段,这一唱段通过频繁转换曲牌,利用旋律色彩的变化展现出了何文进内心丰富的情绪变化。第二场中,面对陈景宜等人大献殷勤的举动,何文进没有被冲昏头脑,而是沉着冷静地应对,有一大段唱词展现其内心独白,先是以【快板】开场"跨进陈家大门楼,气味分明不对头"(第23页)表达内心直觉;然后转入【补缸】,以字多腔少的问句铺陈内心疑问,"为什么甜言蜜语不断口,为什么虚情假意将我留"(第23页);最后转入【快板】,以更紧快的语气呈现其抽丝剥茧,探知根由的心理过程,"为什么桌上摆鱼又摆肉,为什么窗外有人暗逗留,我要站稳脚跟往前走,一步一步探根由"(第23页)。这种从不同曲牌中摘句,最终形成连套唱段的方式能够发挥不同曲牌曲调的表现力,将人物内心的起伏刻画得更细致和充分。

　　针对剧中的"阶级敌人",编曲也设计了富有性格化的唱腔,陈景宜、烂菜瓜等演唱的多是一些来自乡野民间的杂调小曲,以此来突出他们丑恶的嘴脸;但剧中不同的反面人物又有不同的性格特点,编曲正是将曲牌曲调自身的表现力和唱词的创作相融合,来塑造更为丰富的"反派"角色群像。陈景宜最常唱的曲牌是【割朵朵】,比如第二场中的一段唱:"幸亏我见风转舵来得快,事事积极在前头,把个干部拉拢好,听我的话来给我走,干部象(像)把大红伞,我就用它遮风挡日头。"(第16页)陈广西在剧中多唱【王二娘】:"瘌爹爹要我下荡罱泥把船撑,我是骨里假来表面真,为的是蒙起姓何的一双眼,好把一缸清水来搅浑。"(第33页)春梅出场时唱了一段【跑驴调】:"丈夫在队里工作忙,我在家里闷得慌,收拾打扮上街去,看看戏文散心肠。"(第14页)后来又唱了一段【新杨柳青】:"先是软,后是硬,说什么要割韭菜万不能。我今处处受人管,这口怨气我难吞。"(第83页)烂菜瓜的标志性曲牌是【摘黄瓜】:"哎哟喂,书记呀!干这样重活你怎么吃得消?吃不消,吃不消,我特地给你搓了一碗糯米白糖、猪油芝麻、又嫩又粘(黏)、又香又甜的大元宵,大元宵。"(第41页)不同的曲牌与唱词的搭配塑造出同而不同的反面群象:陈景宜的阴险狡诈、陈广西的丑恶虚伪、春梅的骄纵跋扈、烂菜瓜的油腻圆滑,都得到了比较清晰的呈现。

　　唱腔情感色彩的强烈对比体现出的正是剧中阶级对立的壁垒分明,编曲正是试图利用音乐唱腔的丰富变化来营造充满着复杂的阶级冲突和矛盾的时代景观,并于激烈的斗争中进一步表现和歌颂立于时代浪尖的英雄人物。

2. 大量的齐唱段落

扬剧传统中是没有合唱这一表现形式的,但由于此一时期的现代戏创作需要展现热烈的时代气氛,凸显人民群众的伟大力量,因此剧中会有很多情绪高昂的群众场面,音乐设计者不得不针对此一特殊性进行变通,《夺印》一剧中的大量齐唱段落即由此

而来。

《夺印》开篇在齐唱中启幕,这段来自【高邮西北乡】的旋律曲调高亢,渲染出邻队群众火热高昂的情绪,展现了他们你争我赶的生产面貌,与接下来陈广玉情绪低沉的【补缸】独唱形成鲜明对比,反衬出小陈庄生产队的冷清局面;第三场中胡素芳带领几个女青年社员冒雨挖缺,胡素芳领唱【大陆板】,众人齐唱,正表现出众志成城、抗险救灾的火热气氛;剧作最后,陈景宜、陈广西等阶级敌人纷纷落网,恰逢大雨初霁,一片欣欣向荣的景象,群众兴奋地合唱【种大麦】:"东风劲吹红旗飘,赶散乌云太阳照,发奋立下凌云志,挖掉穷根栽富苗,一颗颗红心跟着党,飞奔在人民公社康庄大道上。"(第115页)大幕就这样伴着缭绕的余音缓缓落下,火热的时代激情、昂扬的精神风貌通过这样欢快高昂的旋律和整齐宏大的齐唱形式展露无遗。

此外,扬剧《夺印》在作曲的过程中还吸收了很多外来的曲调,曲作家杭文杰从其他民歌中汲取了不少养分,创作出了极富有扬州地区乡间风味的曲调,比如曲牌【高邮西北乡】就来自高邮民歌,剧中烂菜瓜的专用曲牌【摘黄瓜】则改编自宝应民歌。

二、从《夺印》反思与构建新时期扬剧的现代性

整个"十七年"时期,现代戏创作中对于现代性的定义配合着政治环境的动荡起伏不定:在戏曲创作领域,妇女解放题材、社会主义建设题材、革命历史题材,各种题材轮番上演;"颂歌"模式、"跃进"模式、"运动"模式,各种创作模式跟风而动。但大浪淘沙之下,真正成为经典而在舞台上保留的作品却少之又少——多产而又短命,是"十七年"时期现代戏创作普遍的命运。扬剧《夺印》作为20世纪60年代初戏剧舞台上最具影响力的作品之一,有过全国剧团争相搬演的辉煌岁月,但光芒易逝,它和同类型的许多作品一样,很快被时代所掩埋。回看其创作、搬演、风靡、陨落的整个历程,其间有许多可供玩味和思索的地方,可以为新时期扬剧现代戏创作中"现代性"的构建提供重要的经验储备和价值借鉴。

(一)扎根于社会现实的真实性与深刻性

现代戏创作以表现现代生活为趋向,但以什么样的题材呈现,以怎样的立场和视角去处理却关乎重要的价值判断和选择。"十七年"时期,无数的戏曲作品像扬剧《夺印》一样迅速绽放,又迅疾陨落,这些作品当然也秉持着现代戏表现现代生活的创作理念,力求去再现和反映这个时代,但这种反映却很难称得上是扎实而深刻的。

《夺印》讲述的是20世纪60年代初江苏里下河地区一个生产大队里发生的故事。表现扬州民间生活风貌,挖掘最真实的人物情态本是作为本土小戏的扬剧所最擅长的,但《夺印》最终呈现的面貌我们却很难说它完全贴合了当地真实的情状。《夺印》本是中共江苏省委指派的一项"命题式作业",要求各剧团以报告文学《老贺到了小耿家》中党支部书记贺文杰的先进事迹为题材进行创作,虽然是报告文学,但其中讲述的内容却并非完全遵守着现实主义的原则,在当时以阶级斗争为纲的时代,事件中所谓的坏分子耿景宜以腐蚀

干部罪被逮捕入狱,成了此后无数戏曲作品中阶级敌人的原型;但 1981 年高邮县委组成的案件调查组经认真核实后,作出的关于撤销耿景宜罪名并予以平反的决定却透露了当时的时代真相——记忆和事实被重塑和扭曲。而这些被扭曲和塑造出的"真人真事"通过戏曲等艺术形式进一步夸张和变形,最终同现代戏创作应该遵守的现实主义创作原则完全背离。

正如《戏曲与国家神话》中所言,乌托邦想象成为戏曲现代戏表现现代生活时,除却革命历史题材创作之外的又一个主要的题材征候。在当时阶级斗争的狂热背景之下,"纯洁的道德和思想成了扫除资本主义和修正主义成分的重要武器和目的"(第 69 页)。因此,为了实现"道德理想国"的图景,作为重要宣传和引导工具的戏曲也承担起了大量的关于社会的、道德的乌托邦的想象,假想出来的罪大恶极的阶级敌人、思想和道德完美化的先进分子在无数戏曲作品中应运而生。《夺印》也是在这样的规约之下展开的创作,虽然编剧团队为了打造这部作品付出了很多的心血和努力,实地去高邮农村体验生活、采集素材,并把鲜活的素材运用到作品当中,但整个故事展开的起点就充满了"乌托邦式的想象",不管如何奋力舞蹈,也无法挣脱本身的虚妄。

剧中用了大量的笔墨来塑造像何文进、胡素芳这样的先进分子、党内标兵,但呈现出的形象缺乏真实的泥土和生活气息,更像是完美的道德符号。在剧中,他们仿佛被剥离掉了党内身份之外的一切世俗的身份,被阉割掉了革命情感之外的一切个人的情感:何文进只身一人扎根小陈庄,所有世俗的家庭伦理的因素都从他身上隐没了;胡素芳在剧中虽有恋爱对象陈广玉,但两人的相处却没有地方戏中青年男女谈情时的那种活泼直白的情调,而这本是扬剧这个有生旦"同场"小戏传统的小剧种所最擅长表现的,维系二人关系的不是恋人之间的脉脉情愫,更多的是党员之间纯洁高尚的"革命情谊",而家庭生活、两性关系也在英雄人物的身上被强制淡化和消解,"他们被无限地抽取了身处凡俗人世的属性,披照着革命的神性光芒"(第 71 页)。《夺印》一剧以反映现实为标榜,但无论是人物塑造,还是情境呈现,都充满假象,真实的人性人情,真实的乡村景观,在公式化的创作中被忽略和掩盖了。

依照傅谨先生的说法,现代戏"如果能够深刻反映现实社会,并且揭示现代社会中人们最关心的问题,无疑是能够获得现代人的认同爱好的"[①]。也就是说,戏曲现代戏可能也应该与时代发展同进退,它应该成为反映时代、反映生活的一面镜子,它也可以通过此种关系获得其存在的合理性和价值,但重要的从来就不是是否回应现实,而是以什么样的姿态和原则去回应。戏曲现代戏反映现代生活,就应该真正立足于广阔的社会现实,去再现和描摹真实而深刻的生活图景,通过故事的演绎去揭示出富有人性人情和世俗生活情调而又具有普遍指导价值的事件,而不是于"乌托邦的想象"之上,去塑造宏大却虚幻,与社会实际貌合神离的表演性景观。

① 傅谨:《现代戏的陷阱》,《二十世纪中国戏剧导论》,中国社会科学出版社 2004 年版,第 489 页。

（二）扎根于民俗沃土之中的本土性与世俗性

作为一种诞生和流行于乡野市井间的地方小剧种，扬剧比较少地受到传统和规范的约束，广泛的来自底层民间的资源给养，本色天然、深耕于世俗的剧种属性使其在某种意义上具有现代戏创作的天然基因。

在剧目类型上，其早期的剧目多讲述自市井生活中撷取的风情故事，剧情简单通俗，有浓郁的喜剧色彩，对生活琐碎的写实和关注，浓烈的民俗色彩和生活气息是扬剧文化基因中重要的组成部分。在声腔上，扬剧的声腔脱胎于香火戏、花鼓戏、扬州清曲等民间俚曲小调，音乐或是质朴的粗犷，或是清新的柔和，演唱运用扬州本地方言，无论是声腔曲调还是吐字发音，都具有浓郁的本土色彩。在角色行当上，扬剧的丑角艺术最能体现其作为地方小戏的民间性和世俗性，早期的扬剧多是旦、丑出演的"二小戏"，丑角表演因此代表着扬剧最本真纯粹的艺术状态。

现代戏创作着力于表现现实生活，而扬剧既然天然地具有表现世俗生活的基因，扬剧的现代戏创作自然也应当充分发挥本剧种自身的艺术特色。《夺印》的编创团队某种程度上已经认识到了这一点，无论是剧中那些根据农村的歇后语、俗语而创造出的妥帖生动又充满浓郁地方色彩的词语，还是那些化用自民歌，富有苏北乡土风味的曲调，都是试图扎根于乡野民间的沃土之中，用更通俗、更本色的方式去呈现苏北里下河地区的真实情态，而这也正是《夺印》最具艺术魅力的地方。虽然该剧在扬剧的舞台上久已退幕，但剧中那些经典的唱段仍然让人印象深刻：何文进的"水乡三月风光好，风车吱吱把臂摇"（第 13 页）已成为经典流传的唱段；烂菜瓜的【摘黄瓜】"吃元宵"唱段也成为该剧作标志性的唱段。很多剧种在移植搬演时作了剧情内容的调整，但这两段却总是能够得到保留。概念化、主题化的剧情设置之中，像"水乡三月"这样不时散落的优美清新，对苏北乡间风光本色描绘的曲调是全剧最清新的点缀；模板化、僵硬化的人物塑造之下，像"吃元宵"这样诙谐流利，富有个性色彩的人物唱段是全剧最灵动的色彩。

但显然，《夺印》的本土化世俗化呈现还远远不够，特别是扬剧本剧种的行当表演艺术没有得到充分呈现。在戏曲创作集中表现正面人物的指导原则和模板化的形象塑造规范之下，剧中丑角的表演空间被大大压缩。"十七年"时期，丑角艺术是被重新定义的存在。在传统的戏曲，特别是扬剧这样的地方小戏中，丑角是剧本不可或缺的拼图，其插科打诨的调笑是剧中最具生命活力的所在。但在"十七年""戏改"的引导和规范之下，丑角却变成了对劳动人民的污名化，丑角艺术这一最富民间特质的艺术形态也就被不断边缘化了。虽然在《夺印》这样表现阶级对立的戏曲作品中，必然有与正面人物相对应的反面角色，但这些人物在形象塑造上与扬剧丑角艺术的本土和民间特质相距甚远，固然编剧和编曲已经尽力通过不同的曲调唱段，来使陈景宜、陈广清这样的反派人物有同而不同的形象呈现，但总体上人物仍是模板化、概念化的，演员被扁平化的形象设定所束缚，难有表演发挥的空间。只有像烂菜瓜唱"吃元宵"时语言和动作的夸张做作，春梅骄矜跋扈性格的流露还能让人一窥扬剧丑角表演的真实和鲜活。

三、结　语

　　《夺印》诞生于现代戏被大力提倡又被无限规制的"十七年"时期,其对于现代性的定义具有鲜明的时代色彩和难以避免的局限性,对国家意志的拥抱,构成了作品中对于现代性的理解和想象,其内容和形式也正围绕着这种"现代性"而呈现和展开。但当我们回顾扬剧《夺印》的整个创作历程,我们应该看到其作为"命题式创作"的时代局限,却也应该认识到其对于扬剧现代戏创作的探索性意义,为扬剧新时期现代戏的创作提供了诸多教训和启示:新时期扬剧的现代戏创作正应当从更广阔的社会现实出发,利用本色世俗的剧种特质,去感悟和体味真实的人间百态,去反映和再现深刻的社会景观,从而真正构建起扬剧创作的"现代性"价值。

从扬剧《百岁挂帅》看传统
剧目的改编、传承与创新

周 飞*

摘 要:《百岁挂帅》是现今扬剧舞台上影响力较大的传统剧目,其作为扬剧保留剧目,在江苏省扬剧团和扬州市扬剧研究所代代传承,并始终保持着很高的艺术品格,成了扬剧传统剧目传承的标杆。本文通过对《百岁挂帅》各演出版本改创过程的回顾,梳理出该剧目改编中表演技艺的传承过程;进一步探寻在时代发展和审美变迁之下,如何在改编扬剧传统剧目时传承本剧种的艺术特色,如何在继承传统的基础上彰显时代性、提升文学性和思想性、进行创造性转化。

关键词:扬剧;《百岁挂帅》;改编;传承;革新

扬剧由花鼓戏、苏北香火戏、扬州清曲、民间小调等流行于扬州、镇江等地的民间艺术形态融汇而成,是江苏重要的地方戏曲剧种。1931年,扬剧曾以"维扬戏"为名立足于上海,20世纪三四十年代,以杨家将故事为主要内容的连台本戏《十二寡妇征西》是上海维扬戏舞台上的常演内容,受到上海市民的普遍欢迎。后因戏班解体,该剧一度绝迹于舞台。20世纪50年代末,在全国整理改编戏曲传统剧目的氛围下,该剧目重新得到重视。经过对剧本的整理、加工、改编,由江苏省扬剧团排演,《十二寡妇征西》改名为《百岁挂帅》,以全新的面目呈现在观众面前,轰动一时。

扬剧《百岁挂帅》自创排以来,一直是扬剧舞台上影响力较大的剧目,其影响力从传承版本的众多可见一斑。1959年该剧被拍摄成戏曲电影并上映,成为《百岁挂帅》电影版。豫剧、京剧、秦腔等剧种也纷纷移植并上演,豫剧《五世请缨》(后名为《百岁挂帅》)、京剧《杨门女将》、秦腔《杨门女将》陆续成为该剧种的经典剧目,扬剧因《百岁挂帅》一度成为具有全国影响力的剧种,进入了扬剧发展的鼎盛期。"文革"期间,地方戏尤其是传统戏的演出陷入停滞。"文革"结束后,戏曲传统剧目逐渐恢复上演,《百岁挂帅》得以复排并演出。此后,该剧目作为扬剧保留剧目,在舞台上常演常新,代代传承。截至2019年,该剧在首演单位江苏省扬剧团已历经五代传承;扬州市扬剧研究所也将该剧目作为剧团保留剧目,不断推出新的传承版本。

在时代发展和审美变迁之下,扬剧《百岁挂帅》各版本的改编都留有时代烙印。本文拟通过对扬剧《百岁挂帅》改编文本及舞台演出具体情况的梳理,探寻扬剧改编过程中如

* 周飞(1977—),硕士,江苏省文化艺术研究院副研究馆员,专业方向:戏曲理论,戏曲传播。

何继承剧种艺术特色，如何在继承传统的基础上彰显时代性、提升文学性和思想性并进行创造性转化。

一、《百岁挂帅》改编中对扬剧艺术传统的继承

1956 年，昆剧《十五贯》以"一出戏救活一个剧种"，同年文化部在北京召开第一次全国剧目工作会议，会上正式提出"破除清规戒律，扩大和丰富传统戏曲上演剧目"。1957 年，文化部召开第二次全国剧目工作会议，挖掘传统剧目的经验被广泛交流，戏曲传统剧目得到空前重视。随着全国剧目工作会议的召开，各省都将传统剧目的挖掘、改编、整理提上了日程，扬剧《百岁挂帅》正诞生于这样的戏曲发展背景之下。

作为整理和改编扬剧传统戏的重要事件，在创作之始，江苏省扬剧团就肩负着传承扬剧传统艺术的重任。1958 年，江苏省扬剧团开始排演《十二寡妇征西》（后改为《百岁挂帅》），此后历经多次修改和版本承袭。在不断编创和修改的过程中，编剧、导演、编曲、演员都试图向传统靠近，可以说，《百岁挂帅》的改编在角色行当和剧种唱腔上突出保留了扬剧艺术的精髓。

（一）角色行当使用文武并重、善用丑角

在角色行当的搭配使用上，《百岁挂帅》真正做到了文武并重、庄谐相间，剧目视听效果俱佳。全剧行当齐全，老生、须生、小生、小丑、花脸、花旦、老旦等，几乎全部囊括，齐全的行当使剧情开展得更加丰满。全剧上半部分主要是文戏场面，下半部分主要是武戏场面，在武戏剧情中，也做到了唱念和武打的交错安排。比如母子比武一场，既有激烈的刀戟交锋，也有穆桂英内心情绪的刻画；与西夏对阵一场，既有酣畅淋漓的对垒，也有穆桂英"登高丘"的深情抒怀。文戏与武戏穿插表演，协调得当。演员的唱功和做功得到充分发挥，扬剧的传统声腔和表演技艺都得到了全面展示，这对于扬剧行当艺术的传承具有重要的价值。

在《百岁挂帅》一剧众多行当中，编剧对喜剧角色的处理可谓独具魅力。扬州的花鼓戏是扬剧的主要发展基础，扬剧花鼓戏时期最早仅有一丑一旦两个角色，剧目多为调笑戏谑、插科打诨的对子小戏。因此丑角是早期扬剧最重要的角色行当，"后来的扬剧艺人总要学点儿丑。目前许多有名的小生、老生时常兼演丑角，甚至演旦角的有名的女艺人，也有擅长的丑戏"[1]。《百岁挂帅》在改编的过程中继承了扬剧的这一行当传统，发挥了扬剧擅长诙谐打趣的特质。吴白匋在整理改编时特意添加了一些有喜剧色彩的人物，比如七夫人郝凤英，"运用过去写周仓、牛皋的技巧来写她的"[2]，"从角色行当来说，她不是刀马旦而是'女花脸'。没有她在，寿堂闹酒和母子比武两场难以写得活跃"[3]。郝凤英和穆桂

① 吴白匋：《谈扬剧的源流》，见《无隐室剧论选》，江苏文艺出版社 1992 年版，第 93 页。
② 吴白匋：《整理〈百岁挂帅〉的几点体验》，见《无隐室剧论选》，江苏文艺出版社 1992 年版，第 47—48 页。
③ 吴白匋：《整理〈百岁挂帅〉的几点体验》，见《无隐室剧论选》，江苏文艺出版社 1992 年版，第 48 页。

英二人列于佘太君两旁,一个是"虎将",一个是"帅才",对比中显得人物色彩更加丰富。作为调剂,吴白匋还安插了范仲华这个袍带丑。范仲华在其他传统戏中常以乡下人身份出场,《百岁挂帅》中因为偶然的机缘贵为王爷,其仗义执言的本性以及风趣乐观的语言,让原本呆板严肃的场面有了更多生动活泼的色彩。《百岁挂帅》虽然早已脱离了早期扬剧小戏调笑戏谑的范畴,在编排时也以完成一部传统正戏作为目标,但在紧张热烈的场面中不时回望传统,穿插一些风趣诙谐的人物和剧情,使得整个剧作规避原来的悲剧色彩,让人物更加丰满、舞台更具有观赏性。

(二)剧种音乐上回归传统、凸显地方特色

在音乐设计上,《百岁挂帅》从多方面实现了对传统的回归。扬剧曲调主要是源于扬州清曲、花鼓戏、香火戏曲调和吸收其他地方戏而成的新曲调,《百岁挂帅》在音乐上,保留了扬剧剧种音乐的主要曲调和原汁原味的扬剧音乐特点。试以该剧中运用经典曲牌【梳妆台】和【大陆板】为例说明。

【侉侉调】【梳妆台】均为扬州清曲曲调。【侉侉调】具有跳脱活泼的特点,是扬剧传统中用于喜庆场面的曲调。《百岁挂帅》一剧中穆桂英上场时运用了此曲调演唱,衬托了宗保寿宴的欢乐气氛。【梳妆台】常用于人物出场,剧中柴郡主上场则演唱了【梳妆台】。又由于【梳妆台】受唱词字数限制小,曲调机动性大,可以演变成多种形式灵活运用,十分适合用于情绪的抒发和表达,【梳妆台】因而成为扬剧代表性曲调。此剧中情绪最饱满的一段为穆桂英登高丘时演唱的唱段,即用了【梳妆台】及其变形曲牌:

> 登高丘招英魂酸风低扬,
> 凝泪眼望中天孤月昏黄,
> 十年来隔关山空劳梦想,
> 今夜里你未亡人才到你身旁,
> 穆柯寨结良缘在那马上,
> 破天门破洪州同试刀枪。
> 你本是大宋朝架海金梁,
> 多少血多少汗留在多少沙场上,
> 多少年多少月子代父帅守边疆。
> 你一身是胆虎穴龙潭曾独闯,
> 恨为妻多年解甲不能马前马后保元良。
> 王文贼放暗箭太星殒丧,
> 三尺土浸碧血万古姓名香。
> 葫芦口一阵阵鼓角声悲壮,
> 你可知天波府全赴沙场,
> 看为妻镔铁浇成两肩膀,
> 保国家雪仇恨足可担当。

我定要亲杀王文讨伐夏邦，

尽心竭力教养文广，

叫他重显你的威名天下扬。①

此唱段采用了十字句穿插多字句的【梳妆台】变形，为【穿字梳妆台】。大段唱腔通过层层递进的唱词和丰富的节奏变化将穆桂英内心喷薄的情绪表达得淋漓尽致。采用经曲牌的唱段有利于通过观众听觉的强化从而达到对剧种特色的记忆。

扬剧音乐形成过程中曾吸收京剧【高拔子】曲调，形成扬剧【大陆板】曲调，【大陆板】常用于大段的叙事或陈述。《百岁挂帅》一剧中柴郡主面对宋仁宗叙述杨家境况、坦诚发兵困难时，就用了【大陆板】并转四字句式的【堆字大陆板】：

你不提发兵事也罢，

提起了我心中纷乱如麻，

我有几句肺腑言，

上奏万岁请明察，

想我杨氏扶保皇家，

辽邦打来就往北打，

夏邦杀来，就往西杀，

马不离鞍，人不离甲，

尽忠报国，从不顾家，

想一想在金沙滩头、李陵碑下，

洪羊洞口、三关帅衙，

哪一处没有杨家热血，染透黄沙！

事到如今，天波府内，非孤即寡，

太君百岁，怎把帅挂？

文广年幼，怎知兵法？

穆桂英阵中产子，早已身体不佳，

年老力衰，怎穿盔甲？

望万岁体谅下情，怜恤孤寡，

发兵大事，朝堂之上，另行筹划，

选派良将，莫差杨家……②

这一段唱腔结构庞大，叙述故事清楚有力，旋律走向由缓而急，从平静逐渐高昂，奔涌如泄，气势恢宏。全曲将几十句乃至上百句唱词一口气唱出，处处引人入胜、扣人心弦。

① 江苏省扬剧团集体改编，吴白匋、银州、江风、仲飞执笔：《百岁挂帅（扬剧）》，见《江苏民间戏剧丛书》，江苏人民出版社1962年版，第58—59页。

② 江苏省扬剧团集体改编，吴白匋、银州、江风、仲飞执笔：《百岁挂帅（扬剧）》，见《江苏民间戏剧丛书》，江苏人民出版社1962年版，第36—37页。

扬剧【大陆板】由京剧曲调脱胎而来，经由扬剧演员高秀英演绎，形成了独特风格的高派代表唱腔，在《百岁挂帅》剧目中采用此曲调，说明改编传统剧目中对扬剧传统音乐的传承与回归。

另外，在伴奏曲牌和打击乐方面，编曲挖掘了扬州民间吹打曲牌【老十杯酒】【花八段景】等香火戏的打击乐，加以改编，代替了过去一直沿用的京剧曲牌和打击乐，使其更具有鲜明的扬州地方色彩。

二、《百岁挂帅》各版本的改编彰显时代性

扬剧《百岁挂帅》诞生于特殊的时代背景之下，20 世纪 50 年代的"戏改"政策及当时的政治氛围等因素都难免会影响剧目的编排。在剧本改编过程中，江苏省委宣传部和文化部门的领导十分重视，亲自指导分析，吴白匋就是以江苏省文化局副局长的身份被指派主持整理工作的。1958 年开始整理改编的《百岁挂帅》正是试图在时代的政权意志与艺术表达之间寻找平衡的最后结果。

《百岁挂帅》讲述的虽然是北宋年间的政事纷纭，但剧本在重新整理和改编时，却留下了很多 20 世纪 50 年代的时代印记。钱静人、周邨两位同志指出："事件发生是由于敌我矛盾，西夏入侵，杨宗保殉国，但作为戏来说，只能是一个引子。这个戏应该在爱国主义的主题思想下，着重描写内部矛盾的解决。"[1]结合当时的时代环境，"敌我矛盾""内部矛盾"这样的词语本身就具有强烈的时代色彩。20 世纪 50 年代，新中国成立伊始，战争风波未去；新中国基础设施千疮百孔，各项建设百废待兴。在此情形下，既需要凝聚起群众爱国的激情和力量共同应对依然紧张的外部环境，也需要振奋精神鼓动大家的干劲投入社会主义的建设中去。因此，20 世纪 50 年代之前扬剧幕表戏《十二寡妇征西》的悲剧情绪的基调是不合时宜的，其中存在的一个主要缺点就是"伤感有余，悲壮不足"。正如编剧吴白匋所说的，"目前的观众绝大多数是工农兵，赴剧场的目的是为了在一天的紧张劳动后，松弛一下，并接受有益的教育，对于过分伤感的情调是极不欢迎的"[2]。很显然，当时的时代环境更需要能够振奋人心的戏剧作品。因此在对原作进行整理改编时，编剧首先需要重新设定作品的情感基调，并为此做出重要的改编。为此，编剧增加了母子比武、祭刀誓师、杨文广亲手刃敌等情节，消解原作的感伤气氛，突出杨家众人英勇无畏的气概。其中最重要的改编是将原作"穆桂英挂帅"改为"佘太君挂帅"，因为"百岁老人挂帅"的主题显然具有浪漫主义色彩，这样的改编也更突显全剧"爱国主义"主题，更能够有激奋人心的效果。《百岁挂帅》的改编很好地顺应了这一时代潮流。

扬剧来源之一的香火戏最初即是一种古傩的巫术表演，祈神祭祀色彩浓郁。故事传说经民间艺人改编表演，总会加入巫术色彩，使其表演内容神奇玄幻，吸引观众。这些巫

① 吴白匋：《整理〈百岁挂帅〉的几点体验》，见《无隐室剧论选》，江苏文艺出版社 1992 年版，第 43 页。
② 吴白匋：《整理〈百岁挂帅〉的几点体验》，见《无隐室剧论选》，江苏文艺出版社 1992 年版，第 48 页。

术内容在传统剧作中比较常见，加上"扬州信鬼重巫，故俗有香火一种，以驱鬼酬神为业……"①扬剧《百岁挂帅》原作中有明显的"巫术色彩"，特别是与西夏对战中有以阴阳法术取胜的情节。编剧在改编过程中都对此类内容予以删除，即"去巫化"。结合新中国成立后国内破除封建迷信的背景，编剧必然会做出这样顺应时代的改编。

改革开放以后，作为扬剧保留剧目《百岁挂帅》的上演与 20 世纪 50 年代的版本一脉相承，但市场环境和时代氛围已然不同，时代的变化必然会投射到新版本的编排之中。

"文革"结束后，传统戏曲出现新的转机。在政府的大力支持下，戏曲出现复兴的景象。但随着改革开放的不断深入，人民生活水平不断提高，审美要求不断变化，各种新兴的休闲娱乐形式不断涌现，新的传播媒介不断更新，戏曲传播方式也在悄然发生变化，包括扬剧在内的大多数戏曲剧种不约而同出现观众流失、上座率低等窘迫境况，戏曲不断面临全新的危机和挑战。扬剧作为流播范围有限的江苏地方剧种，其生存境遇更是十分艰难。如何在传承本剧种传统魅力的同时，吸引更多新的受众，成为新的历史时期扬剧编创人员必须面对的难题。各扬剧团在传承传统剧目的同时，为了适应当下时代潮流，努力在市场大环境和戏剧传统中寻找平衡。

2004 年，由白先勇主持制作的青春版《牡丹亭》从昆曲发源地苏州开始上演，古老的昆曲传奇以青春靓丽的姿态出现在戏剧舞台上，年轻的高校学子很快成为昆曲新的受众群体，全国也席卷出一股昆曲热潮。青春版《牡丹亭》的火爆为很多传统剧种的推广提供了新的思路，"其内在文化基因，唤醒了我们根植于内心深处的价值回归；其策略性的传播方式，更多维度地连接了经典与未来的无限可能。"②不少剧种先后推出了本剧种经典作品的青春版本，如青春版婺剧《穆桂英》(传统戏《穆桂英》)、川剧《桂英与王魁》(传统戏《焚香记》)等。扬剧界从中看到了机遇，意识到地方戏的未来是观众、市场和时代选择的结果。无论是 2012 年、2018 年扬州市扬剧研究所推出的青春版《百岁挂帅》，还是江苏省扬剧团 2019 年选用第五代年轻演员全新演绎的《百岁挂帅》，都是扬剧界迈出的一步步新尝试。一方面，选用年轻的演员班底确实能让观众眼前一亮，让传统剧目焕发新的光彩，吸引最有活力的群体成为扬剧新的受众；另一方面，年轻演员在向前辈学习过程中，有利于扬剧传统艺术的口传身授，遵循戏曲代代传承最基本的规律，同时年轻一代的演员得以直接通过排演最经典剧目来打磨技艺、提高能力。

《百岁挂帅》在青春版的传承的过程中，一方面始终坚持保留经典版的韵味，另一方面为适应时代潮流，添加了一些时尚元素。比如在音乐伴奏上，青春版的《百岁挂帅》增加了大提琴和低音提琴两种西洋乐器，使新版本在整体音乐色调上点染了更多亲和的青春气息。和经典版《百岁挂帅》全本演出需要三个多小时相比，改革开放以来的各版《百岁挂帅》在演出时间上都有所缩短，基本在两个半小时左右。时间缩减，得益于剧目节奏的紧

① (清)《扬州风土纪略》，转引自《江苏戏曲志·扬州卷》，江苏文艺出版社 1997 年版，第 87 页。

② 何小青、赵晓红主编：《汤显祖与明代戏曲——纪念汤显祖逝世 400 周年学术研讨会论文集》，经济科学出版社 2018 年版，第 856 页。

凑,这显然更适应于新时期观众的观剧习惯和观剧心理。

三、专业编剧提升了剧本文学性和思想性

扬剧作为一种发源于扬州民间、形成于上海戏园的地方小剧种,其发源与形成都是民间戏班为讨生活自发而成的。扬剧从一开始就具有浓烈的民间色彩和乡土气息,其唱词念白多俚俗本色,故事内容多为生活小戏和历史传说剧。生活小戏的剧情通俗诙谐,历史传说剧的情节则多传奇不经。20 世纪 30 年代,扬剧在上海的演出几乎没有完整的剧本,多以幕表制的形式进行结撰,有详细提纲而无固定台词,演员以"口耳相传"的方式进行传承。扬剧各个戏班也没有专门的编剧,新剧目多由戏班中有才华的演员创作。至新中国成立,扬剧一直保持着这样的民间化状态。

新中国成立后,维扬戏正式更名为扬剧,这个在乡野市井间"野蛮生长"的小剧种被纳入官方的管理之中,组建了国营剧团,进行"戏改"实验。政府部门给剧团配备专门的编剧、导演、作曲等艺术干部,扬剧的民间化状态被打破,官方和文人的入驻使扬剧朝着更加规范化、专业化的方向转变。

20 世纪 30 年代,该剧目在上海演出时是维扬幕表戏,不仅没有剧本,甚至都找不到较为详细的"幕表"。剧目讲述的杨家将故事虽见于正史,但具体情节几乎都来自民间传说。在辗转流传的过程中,艺人演出时可以根据观众的喜好,随意加进自己的想象和安排。这样一个"艺人心中的本子"显然属于非常粗糙原始的状态。20 世纪 50 年代末,全国戏曲界都注重传统剧目的挖掘整理,《百岁挂帅》正是诞生于大力整理和改编传统剧目的时代号召之下。这个"艺人心中的本子"的传统戏得到江苏省委宣传部和文化部门的重视,第一稿交由江苏省扬剧团的编剧撰写,并不成功。后来省里派驻文化干部介入,共同参与编剧。

一部原本只存在于艺人脑海里的幕表戏因为专业剧作家的介入而具有了不一样的文学色彩。文人趣味与民间审美以及雅与俗之间,会有必然的冲撞。虽然我们看不到《十二寡妇征西》的原貌,但可以想见,这部作品和整理改编出的《百岁挂帅》必然是剧情相似但风格迥异的两部作品。专业剧作家在继承和保有扬剧传统风格的同时,也会不自觉地和扬剧俚俗调笑的民间风格相对抗。这种对抗鲜明地体现于两个方面:

一是语言的过滤和淘洗。《十二寡妇征西》没有剧本留存,无法窥知原作语言的原本面目。既然没有剧本,且完全由艺人在台上自我创作,其唱词应该是沿袭维扬戏的语言套路。编剧在进行编写时,必然会规避扬剧话语中流俗粗鄙的一面,对扬剧的传统语汇进行淘洗,创作一种符合新社会、新气象的文辞风格。事实确是如此。《百岁挂帅》的语言可以说是既清新流利,又浅白平易,用词介于雅俗之间。编剧还根据人物不同的行当和性格,为他们设计不同风格的语言,即使是富有喜剧色彩的人物,语言也绝不会失之俚俗。剧中的七夫人郝凤英是个女花脸,她的性情活泼跳脱,有几分粗莽,编剧为她设计的唱词完全能体现人物性格:

你们不要争来不要抢，

征西的帅印交与我七娘。

我此去三关不带千军和百将，

只要焦、孟二偃儿和文广。

披上七郎当年的乌麟甲，

拿出我那根八十一斤的丈八枪。

跨上千里追风马，

郝字帅旗迎风飘扬。

一阵锣鸣，三声炮响，

两军阵前，威风浩荡。

他来一个，我杀一个，

来两个，杀一双。

我定要活捉王文，

把贼寇全杀光，

胜利捷报一日三传白虎堂。①

这段唱词鲜明地体现出郝凤英的鲁莽直爽，语言朴素平易，轻快流利。

又如剧中的袍带丑范仲华，虽贵为王爷，但仍保有农民的粗爽，在为这样一个人物设计语言时，编剧既努力地体现其农民个性，尽量用浅俗的语汇，但又有所节制。比如范仲华对佘太君说的一段话："太君……别听他喊我皇兄御弟，我可不姓赵，我姓范，叫范仲华，我是陈州乡下卖菜的。姓赵的对不起姓陈的，我知道，乡下全知道，天下百姓也全知道。"②这段话毫不留情地揭露了宋王的为人，可见范仲华性格之直率。整段话虽直白通俗，但用词十分克制。这样的语言设计既避免了陷入鄙俗而失去剧作的品格，也不至于有太多文辞的堆砌又不适于大众欣赏。从剧本文学角度而言，《百岁挂帅》的改编是对《十二寡妇征西》幕表戏的升华。

二是对剧作思想内涵的提升。原作虽然让人感受到爱国主义的基本精神，但由于情节散漫，对曲折离奇剧情的过分追求造成了主题思想的混乱，编剧在改编过程中不得不"进行必要的删减和增益，以提高其精神内涵"③。编剧以处理内部矛盾和民族矛盾、发扬爱国主义精神为主题，让所有的情节都围绕着这个统一的主题进行展开，对原作的思想内涵进行了提升。虽然这种提升难免带有时代印记，但的确使剧作摆脱了自由散漫的民间化状态。

可以说，只有熟悉戏曲艺术的专业编剧才能实现对《十二寡妇征西》在语言和剧作思

① 江苏省扬剧团集体改编，吴白匋、银州、江风、仲飞执笔：《百岁挂帅（扬剧）》，见《江苏民间戏剧丛书》，江苏人民出版社1962年版，第44页。

② 江苏省扬剧团集体改编，吴白匋、银州、江风、仲飞执笔：《百岁挂帅（扬剧）》，见《江苏民间戏剧丛书》，江苏人民出版社1962年版，第40页。

③ 石增祥、吴白匋：《整理〈百岁挂帅〉的几点体验》，见《石增祥文集》，江苏文艺出版社2014年版，第64页。

想内涵上的提升,依靠口耳相传的民间艺人是难以企及的。

四、《百岁挂帅》传承过程中的创造性转化

《百岁挂帅》虽是扬剧传统剧目,但在改编之际,已无剧本、无完整角色名字,只剩老艺人口述中的简单故事。这样的改编难度很大,但又在某种意义上说,“它的改编具有创作——原创性质”[①],因此其整理改编的成功更多地体现了编导人员和演员的艺术创作和演绎。

在情节上,《百岁挂帅》在改编的过程中,没有依循维扬戏《十二寡妇征西》的老路子,而是从主题思想和戏剧性两方面出发,通过改编剧情、增加新的角色使剧本合理化。无论是将清明祭祖改为天波堂为宗保祝寿、穆桂英挂帅改为佘太君挂帅、杨文广阵前招亲改为杨文广亲手杀敌,抑或是增加桂英与文广母子比武、佘太君着棋论敌等情节,还是增加和重塑柴郡主、范仲华、杨辉等角色,都是编剧和其他创作人员匠心独运的体现。编剧吴白匋在他的文章中提及,他很多艺术构思的灵感都来自其他剧种及其传统剧目。比如他给老军杨辉写的那段戏就是从王长林先生扮演的马童和昆剧的传统编排中找到的灵感。他采取了昆剧常在尾声唱完之后,“找补”一点戏的办法,安排老军杨辉在老太君回马亮相时登场。此外,他对于“寿堂闻耗”一场佘太君情绪的处理,来自《铁冠图》“别母”一场。显然,《百岁挂帅》的编剧在整理剧本过程中,除了注重对扬剧传统的继承,还十分注重从其他剧种中汲取营养,把从其他剧种中积累的经验创造性转化,为本剧种所用。

在音乐上,全剧运用的都是扬剧传统曲调,但根据剧情展开和人物角色塑造的需要,编曲人员也作了一些新的尝试。在编曲过程中,“尝试突破扬剧音乐中原有的严格小曲式限制,而运用板类的变化来表现复杂的戏剧情节和角色的内心活动”[②]。扬剧音乐主要以不同的曲牌连接而成,通过曲牌的连接来展开剧情。曲牌旋律丰富优美,通过恰当的板类变化可以使各曲牌风格统一,且十分灵活地表现复杂的戏剧情节和角色的内心活动。剧中运用了【摇板】【导板】【流水板】等丰富的板式变化来适配剧情展开和感情表达的需要。石增祥在《扬剧名旦高秀英》一书中说道:“这个戏的音乐改革,除体现在柴郡主这个人物身上外,还有王秀兰的几段唱,七娘的一段大陆板,这是扬剧首次运用流水板,都脍炙人口地载入了扬剧音乐史册。”[③]编曲借鉴了京剧西皮流水的节拍形式创造了【滚板流水】【大陆板流水】等一系列板腔化的新形式,使戏剧性功能得到加强,也成了扬剧音乐革新上的重要突破。

除了对传统曲牌的革新,编曲还尝试将现代音乐与传统曲牌相结合,使唱腔更富有表现力。剧中的杨七娘在阵前自荐时演唱了一段【大陆板】,编曲巧妙地将《解放军进行曲》揉入其中,一连数个“杀、杀、杀”一气呵成,旋律感强烈,杨七娘雄赳赳气昂昂的坚毅气势

① 刘祯:《扬剧〈百岁挂帅〉研究》,《艺术百家》2012年第4期。

② 陈大琦:《音协讨论十二寡妇征西的音乐问题》,见《石增祥文集》,江苏文艺出版社2014年版,第98页。

③ 石增祥:《扬剧名旦高秀英》,江苏文艺出版社1990年版,第93页。

和迫不及待上阵杀敌的万丈豪情得到很好的诠释。

此外,扬剧《百岁挂帅》可以称得上是扬剧声腔流派的精华荟萃,高秀英先生的高派唱腔、华素琴先生的华派唱腔,在这一剧中都得到鲜明的呈现。

【堆字大陆板】是高派唱腔艺术的代表,在《百岁挂帅》中【堆字大陆板】又有了新的革新和突破:在句式结构上,堆字部分句式灵活,主要以工整的四字句为主,搭配严谨的唱词,以符合柴郡主的身份;在唱腔方面,高秀英先生作了很细致的处理,"一处是第二句'提起了我心中纷乱如麻'的'心'字,她加了一个很长的拖腔,以表示纷乱如麻的心情;第二处是第三句'我有几句肺腑言','我有'两字后略事停顿,以提请仁宗注意下面的肺腑言,而'言'字行低腔,表示内心的苦痛;第三处是'哪一处没有杨家热血,染透黄沙'的'血'字挑起来唱,以免腔平,缺少起伏;第四处是'穆桂英阵中产子,早已身体不佳'改用跺板的处理连起来唱,以强调穆桂英不能领兵挂帅"①。经过这样精心的设计和改动,这一唱段听起来更有新意,且符合剧情需要,又没有失去高派【堆字大陆板】的风格和韵味。

华派的核心唱腔曲牌为【梳妆台】,华素琴先生在《百岁挂帅》中演唱此曲牌时也进行了加工创造,"登高丘招英魂朔风低飔"唱段中的【梳妆台】第一句结尾采用了扩板手法,增加了一拍,以表现穆桂英对往事的深情追忆,有一种连绵不尽的效果,第二句则缩减了句式,"'破天门'之后抽去了腔间的过门,这样做使得节奏更加紧凑"②。

除了板式唱腔上的突破革新,《百岁挂帅》的音乐工作者还创新了演唱形式,比如"在合唱中进行了多声部的创作,《百岁挂帅》终场便采用了混声四部合唱的演唱形式"③。将传统【湘江浪】的旋律通过变化的声部呈现出来,老旦独唱、生行独唱、正旦三人合唱、武旦独唱、女声合唱、众声齐唱,声音色彩变化不断,演唱层层递进,最后在众声齐唱的磅礴气势中结束。

我们从扬剧形成的简略过程能大致看出,扬剧的形成就是不断吸收、合流的过程:20世纪20年代初期,花鼓艺人吸收扬州清曲曲牌和曲目,增添伴奏乐器形成柔软细腻特色的唱腔,名为"维扬文戏",俗称"小开口"。20世纪30年代初,只用锣鼓伴奏、唱腔高亢粗犷的苏北香火戏(俗称"大开口")与"小开口"在上海戏园合演,以唱"小开口"为主、吸收融合"大开口"的部分曲牌,最终初步形成扬剧的唱腔音乐。扬剧在形成初期,继续向京剧和其他地方戏吸收了一些唱腔和板式,经过艺人演化运用形成自己的板式和曲调。由此可见,扬剧的形成、发展过程就是不断吸收、完善的过程。随着时代发展,正是因为扬剧在累积传统、保护传承基础上的守正创新,遵循着戏曲艺术最重要的基本规律,才使得在《百岁挂帅》这一传统戏的改编过程中,既改旧如旧,又新意十足。

① 石增祥:《扬剧名旦高秀英》,江苏文艺出版社1990年版,第93页。
② 参见郭进怀:《扬剧曲牌〔梳妆台〕来源归属与体式变化研究》,《中国音乐》2009年第3期,第93页。
③ 郭进怀:《扬剧音乐研究——探索扬剧音乐戏剧性特征》,中国艺术研究院博士学位论文,2014年,第88页。

五、结　　语

中国戏曲历经千年而生生不息,很重要的原因就在于它是一种活态的传承。一部传统戏曲作品的持续流传离不开传承过程中源源不断的创造性补给。传统剧目不一定都能成为经典,剧目的经典化需要持续不断的艺术提升。扬剧《百岁挂帅》之所以成为扬剧历史上的经典之作,既离不开其作为传统剧目本身所包含的原始积累,更离不开创作者对原作的艺术性改造。正是对维扬戏《十二寡妇征西》的重新整理、改编和挖掘,才有了《百岁挂帅》全新的生命活力。

传统剧目的经典化不是结束,经典剧目只有通过不断地传承才能保持其生命力。扬剧《百岁挂帅》自 1959 年重现舞台以来,一直是扬剧中一颗珍贵的明珠,除了"文革"期间短暂消失,其余时间都不曾中断其传承的步伐。扬剧界始终都将其视为扬剧传统艺术传承的一面旗帜,无论是剧本内容、声腔韵味还是表演程式,经过一代又一代扬剧人的传承后,依然保留着原本的韵味,同时又因为不断有新鲜血液的加入而保有鲜活的气息。经典的艺术创造得到了继承,传统的艺术规范得到了遵循,年轻演员一代代延续着前辈的传奇。

传统剧目是戏曲剧种最原始的根基,它保留着一个剧种最原汁原味的艺术精神,是一个戏曲剧种振兴和发展过程中的重要支点。虽然扬剧直到 20 世纪 30 年代才成为一个独立的剧种,但却有着悠久的历史渊源和丰富的艺术传统,"扬州乱弹"、扬州清曲,花鼓戏、香火戏都是其艺术源泉。这些丰富的传统艺术资源正是通过传统剧目得以保存,扬剧《百岁挂帅》改编和传承的过程正是将传统剧目经典化并在舞台上薪火相传的过程。显然,这部作品是扬剧传统剧目传承过程中最重要的探索成果之一,它为更多扬剧传统剧目在新时期的传承设定了标杆,提供了借鉴。

西方人眼中的苏式文化

——透视园林版昆曲《浮生六记》字幕英译

朱 玲*

摘 要： 自2018年首演以来，基于清代苏州文人沈复原作而新编的园林版昆曲《浮生六记》，以其独特的"双遗"联袂与浸入式体验吸引了海内外多方关注，也成为观众了解苏式文化和生活的一个窗口。本文从文化分层的概念入手，通过分析青年汉学家郭冉（Kim Hunter Gordon）的字幕英译本，探知剧中具有苏州特色的文化符号在英译中的传达情况，并借此反观西方人对苏式文化的了解与认知，从而推动完善中国文化走出去的进程。

关键词： 园林版昆曲《浮生六记》；英译；苏式文化；中国文化走出去

《浮生六记》是清代苏州文人沈复的自传体散文，写于清嘉庆十三年（1808）。男主人公生于姑苏城南沧浪亭畔士族文人之家，初遇舅女陈芸定情，后娶为妻，婚后夫妻举案齐眉、相爱甚笃，二人不落世俗、苦中作乐，至芸娘积病身故，离家漫游，遂作《浮生六记》，以慰夫妻生死隔离之思。该作原有《闺房记乐》《闲情记趣》《坎坷记愁》《浪游记快》《中山记历》《养生记道》六卷，流传下来的仅有前四卷。英译本有四个，分别为中国译者林语堂1935年译本，英国译者马士李（Shirly M. Black）1960年译本，美国译者白伦（Leonard Pratt）和中国译者江素惠夫妇1983年的合作译本，加拿大译者孙广仁（Graham Sanders）2011年译本。该作在西方有一定知名度，国内对译本的研究多于原作研究，其中以林语堂译本的研究最受关注。

园林版昆曲《浮生六记》[Kunqu Opera *Six Chapters of A Floating Life* (Garden Edition)]基于沈复原作，由周眠改编为剧本，以被列入世界文化遗产（World Cultural Heritage）的园林和被列入世界非物质文化遗产（World Intangible Cultural Heritage）的昆曲"双遗"联袂的形式呈现，以其独特的浸入式体验受到多方面好评。自2018年8月17日起在书中所写夫妇二人生活过的苏州沧浪亭首演以来，一年多的时间里演出逾百场，吸引了海内外观众的关注，还登上了法国阿维翁戏剧节的舞台。这部新编剧目是苏州市姑苏区人民政府携手苏州市园林和绿化管理局倾力打造的"戏剧＋"创新文化项目，旨在展示苏式生活魅力，带动城市旅游文化事业发展，提升国际知名度。因制作初衷和演出时空的限制，该剧并未纳入原著所有故事情节，仅以沈复芸娘夫妇生活为主线，抽取二人婚

* 朱玲（1980— ），博士，苏州大学文学院讲师，专业方向：昆曲翻译与境外传播。

姻情感和日常生活的部分,浓缩诗文、绘画、街巷、流水、藕荷、石桥钩织的苏州市井生活图景,将夫妇两人文相恋、志趣相投、柴米相依的深情娓娓道来,在诗文唱酬、重情信诺、烹茶理水、裁花取势、挥毫品鉴等日常生活中,展现出充满情趣和雅致的苏式生活方式与文化特色。

值得关注的是,园林版昆曲《浮生六记》自编创之初就特别注重多层次、多渠道、多模式的宣传推广,尤其在境外传播上颇具国际范儿。其中最重要的一点就是在演出现场多个地点都安装了汉英对照的字幕,或嵌于花窗之中,或立于假山脚下,与剧情情境完美融合,并且英语字幕聘请了汉学家郭冉(Kim Hunter Gordon)来翻译。郭冉来自英国苏格兰,母语为英语,从小喜爱戏剧,精通汉语和中国文化,专门从事中国昆曲研究,还学过昆曲清唱和表演,翻译过十多个昆曲大戏,近年来在中国苏、沪两地工作生活,不仅是一位"中国通",更是一位地地道道的"昆曲通"。郭冉独特的学习背景和研究经历使得他与《浮生六记》的原作译者林语堂及其他几位中外译者都有所不同,对原作的专业性审视和在译作中的独特性表达令其字幕译文别具风貌。我们根据文化分层的概念,从物质与器物、行为与制度、价值与信念三个角度,通过分析汉学家郭冉的译文译法,来透视西方人眼中的苏式文化。

一、物 质 与 器 物

剧本择取原作中若干片段呈现四季场景,除了序幕外,全剧分"春盏""夏灯""秋兴""冬雪""春再"五出。苏州人饮食讲究时令,有"不时不食"之说。剧中涉及的苏州特色饮食数量很多,比如 a glutinous rice dumpling dipped in rose sauce(一只蘸玫瑰酱个白水粽),whitefish, whitebait and white shrimp(白鱼、银鱼和白虾),sesame oil, white sugar, fermented tofu(麻油、白糖、卤乳腐),osmanthis-flavoured fermented glutinous rice dumplings(桂花酒酿圆子),fried steamed bread(生煎馒头),crabshell buns(蟹壳黄),red bean dumplings(豆沙包)等。对于这类汉语原作,译者在目的语中主要采取了直译的方法,即用英语中对应的或接近的实物来表达。即使诸如"一只蘸玫瑰酱个白水粽"和"桂花酒酿圆子"等在英译中颇费口舌的苏式饮食,译者也都用现成的英文来表达,具有直观性,也与演出时的实物场景相吻合,符合字幕翻译的情境性特征。同时也说明了在西方人眼中,他们对这些苏式饮食选取的食材并不陌生,英语里有相同或相似的名称,这样翻译完全可以理解和接受。可见,在饮食文化方面,尽管中西方烹饪方式、花样口味等有所差别,但还是较易于沟通,或许这也正是苏式饮食和其他中国菜在世界各地广受欢迎的原因之一。

清中叶的苏杭一带,工商业发达,经济文化繁荣,人口空间、地位流动性增强,百姓自明代以来积淀的文化素养和市隐传统,共同造就了一个虽对仕途仍怀有期待,却又不弃山水怀抱的士人群体。"上有天堂,下有苏杭",苏州湖光山色,风景优美,寻友结伴出游是常见的娱乐方式之一。剧中一日,沈复欲邀三五友人一同游湖赏花,却又担忧于在外"未免

要吃些冷酒冷饭",芸娘于是灵机一动、计上心头,雇了一个骆驼担子,便化解了难题。骆驼担子是两头高耸、形似骆驼峰的小吃担,苏州人还管它叫"两间半",一头有灶,灶上有锅,备有柴火,随时随地可以生火做饭,另一头是装满吃食、碗筷和各种佐料的小抽屉。这种具有江南特色的小吃担在长三角地区尤其在苏州很流行。正如陆文夫在《老苏州·水乡寻梦》中所说:"这种担子很特别,叫作骆驼担,是因为两头高耸,状如骆驼而得名的。此种骆驼担实在是一间设备完善,可以挑着走的小厨房。"①许多外国人甚至一些中国人都没见过骆驼担子,更不清楚它的功能,假如仅照字面译作 camel stand(骆驼担子)是远远不够的。译者将"骆驼担子"译作 camel stand and portable stove(骆驼担子和便携式炉灶),其中添加的 portable stove(便携式炉灶)是个关键信息,因为有了它才能解决沈复和友人吃上热饭热菜的问题,也才能体现芸娘聪慧过人之处。通过这一译法,可见以郭冉为代表的西方人对苏州市井生活有所了解,或者能够获取了解苏州市井生活的渠道,并在翻译中把握住了要点。在翻译这种苏式生活中特有的物件时,直译并添加和突出关键信息的方法是可取的,有助于观众对剧情的理解。其中有个小问题值得商榷:portable stove(便携式炉灶)本来就是 camel stand(骆驼担子)不可分割的一部分,两者间用 and 连接给人感觉似乎是两个物件,如果译作 camel stand with portable stove(带便携式炉灶的骆驼担子)或许更准确。

二、行　为　与　制　度

在女子大门不出二门不迈的中国封建社会,沈复芸娘夫妇诗词酬唱,悠游饮酒,簪花品茗,携手同游,看灯会,秋游,苏州的沧浪亭、虎丘、醋库巷洞庭君祠、仓米巷、万年桥、太湖都留下了他们的足迹,这些地点至今依然保存完好,于细微处闪烁出中国戏曲中鲜有的现代性光芒。一次,沈复鼓励妻子陪他一起出门观灯,这显然有违封建社会的礼数和行为习俗,芸娘不免要女扮男装方可出行,其中有一段唱词:唱喏个男儿礼遍(Practicing the bows between men),谁去也静女其姝(She, who comes as a handsome lady),谁来也花家木兰(Leaves as a living Mulan),安辨这小足儿焉(How will they ever notice my little bound feet?)。除了乔装,行为举止也不能露馅,所以芸娘在外要行"男儿礼"。我们知道在封建社会,男女都有诸多繁复的礼数,男子须行男礼,女子须行女礼。译者将此处的男礼仅译作一个 bow(鞠躬),可见在他看来这是那个时代的苏州男子典型的行礼方式。据此我们可以推测,其他的中国礼数在西方的介绍还并不够多,以致外国人还未十分了解,只能以其中一种替代所有。按照中国古代的军事制度,一般只有男子才服兵役,女子参军的情况较为少见,比如那个家喻户晓的女扮男装、替父从军的花木兰,因此花木兰历来被当作女扮男装的典型。尽管此处文化内涵丰富,几句话讲不清,但字幕译文里木兰被直译为 a living Mulan(活着的木兰)。至于 Mulan(木兰)是谁,译者并未做解释,说明译者确

① 姜晋:《依依见姑苏(上)》,《苏州杂志》2017 年第 2 期。

信这个故事原型已经广为西方人熟识,这样的翻译方法不会造成观众理解上的困难。究其原因,不得不说这和近年来迪士尼经典动画片之《花木兰》有很大关系,而这更给我们以启示——现代大众传媒对文化传播特别是中国文化境外传播的影响不容小觑。此外,起源于北宋后期、对妇女戕害方式之一的裹足陋习,是中国封建社会的特有产物,苏州女子当然也深受其害。译者并未将戏文中的"小足儿"照直译作 little feet(小脚),而是添加了关键信息,译作 little bound feet(缠小脚),可见西方人对许多中国习俗,包括好的、坏的,都不曾听说与了解,这里仅是一个典型的例子。

三、价 值 与 信 念

东西方人由于地理环境、生产方式不同,形成了不同的信仰、价值与生活观念。仅信仰一项,我们知道中国和许多西方国家就有很大差别。西方人多信仰宗教,有的国家甚至还有国教,全民信教。就中国历史而言,我们从来没有过全国统一的宗教,平民百姓有信仰与不信仰某种宗教的自由;就中国思想传统而言,中国人往往讲究"儒""释""道"三教合一,各取其思想精华但并不把其中任何一个当作严格意义上的宗教;就民间的实际情况来看,除了少数信仰某一种宗教的信徒,绝大多数的普通人实用目的很强,"见观就烧香、见庙就磕头"的现象很普遍,不足为奇。具体到江南地区,佛教对百姓的日常生活影响更大些,有"南朝四百八十寺"的诗句为证。苏州的佛教寺庙数量不多但名气很大,如寒山寺、西园寺、重元寺等。《浮生六记》中写道在沈复"出痘"后,芸娘日日吃斋祈福,而且坚持了好几年,于是戏文里沈复有一句说"乃为我吃斋数年"。古代中国人迷信,认为生病往往是是"神挑鬼弄",须祈求神灵、行善积德方可消灾祛病。稍有常识的人都知道,芸娘的"吃斋"不同于西方素食主义者(vegetarian)的吃素,而是一种向佛的许愿与祈福——以自己的饮食节制(不吃肉、不杀生)来换取沈复的早日康复。而此时向佛或菩萨祈福而不向其他宗教的神灵祈福并不代表芸娘是一位虔诚的佛教信徒,而是按照中国大众的心理和习惯,向一个她认为可以帮她实现愿望的神祈求,因佛教在苏州的影响较大,所以习惯以佛教"吃斋"的方式来表达。郭冉译为 To appease the gods, you abstained from meat for years(为了祈求神灵,你多年不进肉食),显然在原语字面含义的基础上添加了 to appease the gods(为了祈求神灵),道出了芸娘这一行为的初衷,使观众联想到宗教意义,避免将其误读为纯粹的个人饮食习惯。同时,这里芸娘向以求愿的对象——佛、菩萨,译者在英文中并未照直译为 Buddha(佛)和 Bodhisattva(菩萨),而是以一个 gods(众神)代替,显然不是指基督教里的唯一神 God(上帝),而是泛指各路神灵,也有古希腊罗马神话中众神的联想,可见并不是严格意义上的宗教概念,也正好应和了原作背后深层的文化含义。此处英译的处理足见以译者为代表的西方人对剧中苏州人宗教信仰了解之透彻,也说明我们这方面的文化在西方的传播成效较为显著。

园林版昆曲《浮生六记》所着力描绘的沈复与芸娘的生活,正是那个时代江南特别是

苏州普通人生活的缩影,其中所体现的精神世界、生活趣味及人物性格,莫不带有鲜明的苏式文化特色。字幕英译往往受到时间和情境的限制,但汉学家郭冉在保证观众现场观看理解的同时,尽力传达苏式生活的文化特色。也正是这些苏州文化特色,在西方人看来十分新奇新鲜,因此到具有"东方威尼斯"之称的水城苏州来追寻几百年前在这里发生过的真实故事,颇具吸引力。同时,字幕的译文也是一面镜子,我们可以对照从汉语原作到英语译作的变化,从而探知以汉学家为代表的西方人对苏式文化乃至中国文化了解和认知的广度和深度。更为重要的是,通过西方人的了解和认知,我们或可透视出中国文化境外传播中的成绩与不足,反观我们的中国文化"走出去"路径,并不断改进与提升。

甘肃新时期戏曲创作中的
唯物主义历史观与民族观

周　琪[*]

摘　要：甘肃作为中国戏曲的发祥地之一,在新中国成立之后的戏曲创作中发挥了重要的作用。其中新编历史剧新意识形态戏剧历史观和少数民族题材内容作品的创作成为70年戏曲创作的核心和亮点,为新中国新编历史剧的创作提供了有益的启迪。少数民族戏曲作品中的爱国主义思想和文化安全观为我国的边疆文化建设做出了重要贡献。

关键词：戏曲创作；唯物主义；历史观；民族观

　　新中国的成立,为戏曲艺术的改革发展,创造了一个不同于历史的独特发展的社会环境。新中国成立初期,是国民经济恢复阶段。由于旧的社会制度对社会经济的巨大破坏,以及旧制度、旧道德、旧观众、旧习俗对人们精神上形成的禁锢,使得这一时期的戏曲演出活动,在不同上程度受到影响。所有民间职业社团,均面临着如何发展的困惑和考验。一方面,社会物质资料匮乏,生活条件比较艰苦,演出遇到困难。另一方面旧的演出制度和剧目内容不能适应已发生了巨大变化的社会要求,新的革命文艺占据主阵地,发挥主导作用,对不知所措的旧戏班和旧演出方式造成很大的冲击。值得庆幸的是,时代毕竟不同了。中国共产党和人民政府对戏曲艺术的生存发展,给予了前所未有的重视与关注。在巩固发展新的社会政权的同时,提出了一系列有利于戏曲艺术发展的方针政策；为建设新的社会主义戏曲事业指明了方向。

　　甘肃是一个多民族聚居的省份。古往今来,各民族都创造了丰富的文化财产和艺术珍宝,如何继承挖掘这一宝藏成为甘肃文艺工作者的一项光荣使命,艺术地真实再现新时代各民族的生活风貌也成为艺术工作者义不容辞的职责。身处国家重要战略通道和民族地区的甘肃,在戏曲创作中一直践行党的"二为"方向和"双百"方针。戏曲创作在新编历史剧和民族题材剧目方面始终站在中华民族多元一体的文化认同层面,始终坚持以唯物主义历史观和民族观的立场,为国家文化安全、边疆民族团结和艺术繁荣做出重要贡献。

*　周琪(1972—),甘肃省文化艺术研究所所长、研究员,专业方向：文化管理、戏曲历史与理论。

一、历史前沿研究与艺术相结合的戏曲历史剧创作之路

新中国成立之后,戏曲历史题材戏剧的创作突破了传统戏中以讲故事、讲传奇为第一要务的创作导向,而是将对政治、对历史的思考负载到戏曲创作之中,形成一种代表新意识形态历史观的历史正剧。"旧剧把中国民族的历史通俗化了,但它是通过封建统治阶级的意识将历史歪曲了,颠倒了,我们的任务就是要恢复历史的本来面目,用历史唯物主义的观点来创作新的历史剧,使群众从旧剧中得来的一堆杂乱无章的历史知识,得到新的科学的照耀。"①

(一)备受历史学家赞誉的戏曲《忠王李秀成》

中国太平天国史权威罗尔纲先生对甘肃的戏曲作品《忠王李秀成》非常赞许,他认为:"秦剧《李秀成》,据史叙事,去伪存真;就事写人,求实无饰;颂其当歌的大节,是一部以历史唯物主义的观点表扬忠烈的佳篇。"②

1955年由甘肃省秦剧团创作的大型新编历史剧《李秀成》是新中国成立以后,甘肃戏剧舞台上出现的第一部运用历史唯物主义历史观点创作的新编历史剧。该剧讲述1860年清朝特派钦差大臣和春率领大批清兵围攻太平天国首都天京(今南京)。当时李秀成所部太平军屯兵浦口,一时难以解围。天王洪秀全误听奸佞谗言,命令封锁江面。李秀成身处绝境。正在前有大敌,后无退路之际,李秀成巧妙安抚众将,使出分兵之计,遂大破江南大营,解除天京之围。和春仓皇逃奔苏州,自缢于浒墅关。剧中着重刻画了一个逆境中坚强不屈的人物。李秀成始终处于矛盾的焦点。因为叛将李昭寿前来劝降,李秀成英引起洪秀全的猜忌。当天王下令封江,并将李秀成全家监禁之际,李秀成以大局为重,沉着应对,表明他对太平天国的忠诚和不计个人利害得失的高贵品质。编剧依据《清史稿》、罗尔纲先生提供的《李秀成自传原稿笺证》未刊稿、罗尔纲《太平天国史论集》(共七集,1957)等历史文献和学术研究成果,并多次向罗先生登门求教,创作出基于唯物主义历史观,较为客观反映太平天国历史的新编历史剧。

在"陈策"一场戏中,李秀成忍辱负重,慷慨陈词。在洪秀全面前,李秀成主张在军事上要以灵活机动的方式击破敌军。这一正确认识却遭到洪氏诸王别有用心的反对。虽然最终采用了李秀成的战略思想,但并没有给他以充分的信任。清廷江南大营即将攻破,英雄李秀成却被调回天京。该剧中,艺术家充分调动戏曲艺术诗、歌、舞的元素,对主人公的心理进行了精雕细刻的表现。当李秀成面对茫茫长江,归途已断之时,唱出一大段四怨、四恨、四责的精彩唱段,至今为人称道。

"我们修改与创作的方法必须是历史唯物主义的。我们首先应该对那些被统治阶级

① 郭国昌:《二十世纪中国文学的大众化之争》,百花洲文艺出版社2006年版,第336页。

② 中国人民政治协商会议甘肃省委员会文史资料和学习委员会、甘肃省戏剧家协会合编:《甘肃文史资料选辑第48辑甘肃戏剧新成就》,甘肃人民出版社1999年版,第36—37页。

歪曲了的历史事实加以翻案,恢复历史的本来面目(如改编《闯王起义》等)。我们是从现代无产阶级的观点来客观地观察与表现历史的事件与人物,而不是将历史的事件与人物染上现代的色彩。"①该剧体现了当时中国太平天国史研究最前沿的学术成果,全面地、联系地、客观地解读太平天国后期开始没落的历史原因。剧作从真相本质看问题,在天王洪秀全对忠王李秀成的怀疑猜忌等内部矛盾对立之中,揭示太平天国运动必然走向衰亡的历史必然原因。作为悲剧人物,忠王李秀成始终面临内外两条战线的威胁,从某种意义上,外因和春及清军江南大营的威胁要远远小于内因天国领袖洪秀全对他的猜忌。历史上,"外柔内刚"的李秀成,他的忠君思想本身受宿命论天命观影响形成。他虽然对洪秀全"家天下"执政理念产生很大的抵触,甚至是斗争,但主要集中在痛恨以王长兄和次兄为代表的洪氏集团,对洪秀全始终忠心耿耿。在和春江南大营大兵压境之际,洪秀全唯恐李秀成叛变,于是一面封江戒备,一面对李秀成施以笼络。对此,李秀成心知肚明:"一二十日未见动静。天王降诏,封我为万古忠义。"②历史的洪流和个人的性格缺陷,导致李秀成在与洪秀全的权力斗争中,其政治抱负逐渐降低,其政治心理被洪秀全把握,因此本人最终沦为太平天国政权的政治牺牲品。

这一时期,较为出色的历史剧还有大型秦腔历史剧《梁红玉》(编剧徐万夫、文学顾问李鼎文),剧本突破了以往传统戏中以《说岳》小说为蓝本的创作源泉,而是取材于《宋史》等古籍,历史地描写宋时金兵入侵,宋将韩世忠在金山一带与金兀术对垒,其妻梁红玉随夫出征,协助料理军务,到渔村查看地形,掌握敌人动向,制定破敌方案。金山一战,梁红玉亲自击鼓助阵,激励将士,大破金兵。

(二)敢于为历史人物正名的《白花曲》《西域情》

改革开放之后,甘肃戏曲历史剧的创作取得了不俗的艺术成就。秦剧《白花曲》(编剧包红梅,文学指导金行健、李迟)讲述了这样一个故事:北魏时期,魏宣武帝驾崩,留下了太子元诩和高和胡承华皇后,其时,用心险恶的高皇后为独揽大权,要用废置已久的祖制宫规处死太子生母胡皇后,千钧一发之际,年轻、英武的杨白花带着先皇的遗诏赶到,救下胡皇后。之后,在一系列凶险的宫廷争斗中,杨白花舍身救主,赢得了胡皇后的敬慕和倾爱,但是,在森严的封建清规戒条中,这种暴露在众目睽睽之下的地位、身份差异悬殊的爱情,不仅带不来心灵的欢愉,反而还得时时忍受可能身毁名裂的命运焦虑,杨白花的父亲杨大眼对儿子的这份有忤朝规德戒的情爱更是予以坚决的遏制。在君臣父子的强大压力面前,杨白花无法选择,只能拖着一腔破碎的肝肠远遁他乡,留下胡承华皇后那百转千回的咏唱,也就是流传的《杨花词》"阳春二三月,杨柳齐作花,春风一夜入闺闼,杨花飘荡落谁家"③。

① 《有计划有步骤地进行旧剧改革工作》,原载于1948年11月13日《人民日报》第1版。转引自朱德发、蒋心焕、李宗刚编:《第三次国内革命战争时期解放区文艺运动资料汇编(上)》,辽宁人民出版社2018年版,第297页。
② 郭廷以:《太平天国史事日志上》,上海书店出版社1986年版,第648页。
③ (清)王夫之选编,邹福清、杨万军注评:《古诗选》,长江文艺出版社2015年版,第58页。

著名剧作家田汉指出:"我们对于历史人物应当采取历史主义的看法。不管他是帝王将相、文武官员、文人学士","恢复历史的本来面目,找到历史舞台上真正的主人。用历史唯物主义的观点反映历史真实、传达历史教训,表扬历史上英雄人物在当时历史条件下所具有的进步性、人民性和高尚的民族品质,以教育和鼓舞后代儿女"。①

史书上记载的胡承华是一个荒淫的统治者,但是作者创作中并没有按照事情的本来逻辑和人物固有心理去建构戏剧和开掘意蕴,而是从更广的中国历史大视野来重新演绎故事,刻画人物,确立主题。于是人物的性格基调和故事的意蕴都为之大变,荒淫统治者的威逼私通就成了可歌可泣的全情真爱,因杨白华惧祸而破灭的恋情变成了封建王权对人性的扭曲和对美好爱情的扼杀,主人公无可奈何地缠绵悱恻变成了对封建礼法的大胆反叛。这出戏,无论是从创作者的初衷,还是从欣赏者的审美出发点,都不能把它真的当作一个历史剧来看,这只是当代人对发生在封建社会王权和礼法这类文化背景下的爱情生活的全新审视和评价。这种审视和评价既符合大的历史逻辑,也符合当代社会的审美心理,因此也就使得这出戏别具一格。

由张掖地区七一秦剧团创作的大型历史秦剧《西域情》以隋炀帝时户部侍郎裴矩在西域事监任内的活动为素材创作而成。裴矩坐镇张掖、广交西域,主持三市,使一度滞缓的丝路贸易从此又兴旺起来,并促成了隋炀帝西巡和中国历史上最早的一次国际贸易盛会在张掖举办。这个题材以及由此生发出来的睦邻友好、发展经济、民富国强的主题,不仅回顾了历史上的有功之臣,而且对于我们吸取历史经验,重振丝路雄风,也是有意义的。

历史上,隋炀帝是一个备受诟病的人物,但其"开远夷,通绝域"这一重要举措,也是其"大一统"执政思想的重要组成部分,对国家边疆安全和境外友好交往,发挥着日渐重要的历史作用。因而其历史地位也随着"一带一路"的倡导而日渐重要。甘肃戏曲工作者的超前意识在此得到了充分的体现。该剧将爱情、战争与政治糅合到一起,情节安排巧妙,每出都有戏,一波未平,又生新的矛盾,且主线明确。

在处理民族关系、君臣关系、爱情关系时,每条线索都很紧凑,情节安排十分巧妙。这就使这个戏在把握主旋律,表现民族团结的主题时,没有流于简单化、概念化,没有图解式的说教,而是通过有血有肉的人物形象和情节推动来生动地体现。史载隋大业五年(609),隋炀帝率领大军西巡,通过青海横穿祁连山,来到大斗拔谷,至河西走廊的张掖郡为止。隋炀帝西巡的意义重大,不仅促使了中国各民族的向心力,而且使中国疆域扩大了数千里。"高昌王、伊吾设等及西蕃胡二十七国,盛服珠玉锦罽,焚香奏乐,歌舞相趋,谒于道左"②,强化了中原内陆与西北的密切联系。这出戏的人物性格在情节发展中不断丰满,不断充实,塑造了裴矩坚持真理,坚持正义,坚持走民族团结的道路而甘作牺牲的典型形象。对他与灵姑的爱情也写得很自然,特别是高昌王的金殿里,面临将要被拆散的爱情,两人内心的痛苦十分感人,这场戏写出了民族情,写出了高昌王、灵姑、裴矩的感情,在

① 田汉:《田汉论创作》,上海文艺出版社1983年版,第467页。
② 茅慧主编:《中国乐舞史料大典二十五史》,上海音乐出版社2015年版,第343页。

情的展现与刻画上,显得十分突出。第一场戏处理杀与不杀时令人信服,第三场写出高昌王对裴矩的考验,第四场隋炀帝要杀裴矩一环扣一环,最后的结尾画龙点睛,戛然而止,令人回味不已。在人物形象塑造上,裴矩、灵姑、高昌王、隋炀帝等都很丰满,给人留下了很深的印象。

（三）红色历史题材作品人物形象的突破

1979年9月3日,由兰州市青年京剧团创作演出的京剧《南天柱》赴京参加庆祝新中国成立30周年献礼演出活动,他们先后在北京的"东风剧场"（原"吉祥戏院"）、"二七剧场"及"工程兵总部礼堂"演出了15场,观众达2万余人次,受到各界观众的热烈欢迎。党和国家各部门的领导人方毅、粟裕、张爱萍、叶飞、崔田民、黎原、钟期光等及文化界知名人士吴雪、张庚、吴祖光、晏甬、范钧宏、阿甲、郭汉城、冯牧、袁世海等,还有陈毅元帅的亲属陈昊苏、陈丹雅等先后观看了演出,对剧团的演出给予了热情的鼓励。张爱萍、陈昊苏看戏后,还专门写信、写诗填词抒发观感。

该剧描写了三年游击战争时期的陈毅这一高级将领形象。面对敌强我弱的严峻形势,陈毅率领体制红军队伍坚持了整整三年的游击战争。在艰苦的岁月与人民群众紧密团结,鱼水相亲,以亲身经历写下了脍炙人口的诗篇《梅岭三章》。

陈霖苍在该剧中,把戏曲中老生和花脸两个行当的表现手法糅合在一起,塑造陈毅的形象。用老生的表演方法来表现陈毅的深沉、稳重和足智多谋的一面和他风流倜傥的诗人气质;用花脸的表演方法又表现了陈毅开朗、豪爽、坦荡的另一面,以突出陈毅的力度和气势。陈霖苍不仅模仿陈毅的形体、手势和音容笑貌,而且还抓住陈毅对人民的爱,对敌人的恨,实事求是,胸怀坦荡,平易近人,对革命事业的赤胆忠心等内在精神气质和情感世界,做到了既模拟其形,又摄取其神,形神兼备。"你乱弹琴!"这是陈毅元帅生气时常说的一句口头禅,陈霖苍在念这句念白时,使用了四川语音,使观众听起来觉得亲切,也与全剧的风格和谐。

此外,京剧《朱德与陈毅》（编剧钟文农）选取了1936年和1972年朱德和陈毅生活中的几个侧面,采取跳跃式的结构,展现了两位老辈无产阶级革命家在革命低潮与"文革"危难之际的某种承传的心理联系,歌颂了两位伟人平凡而又伟大的思想情操和友谊,再现了老一辈无产阶级革命家不畏困难,相信人民,忠诚于共产主义事业的崇高品质。豫剧《魂系太阳河》（编剧王元平）是中国戏曲舞台上第一部表现红军西路军历史的戏曲作品;该剧以红西路军浴血河西的悲壮历程为背景,在失败的经历里凸显了几名女红军战士的崇高品格和至死不屈的革命气节,在血与火,生与死的考验里突出了革命战士的伟大人格力量,在一个侧面揭示了革命先烈的崇高形象。

二、基于国家文化安全战略的少数民族题材戏曲创作

甘肃是一个多民族聚居的省份。古往今来,各民族创造了丰富的文化和艺术财富,如

何继承挖掘这一宝藏成为甘肃文艺工作者的一项光荣使命,艺术地真实再现新时代各民族的生活风貌也成为艺术工作者义不容辞的职责。70 年来,不但舞台上出现了风格独特的少数民族戏曲,而且在内容和舞台艺术的深层开掘上也取得了喜人的成果。从更广的范围概念上讲,奠定了甘肃戏曲艺术浓郁的民族色彩和地方韵味。甘肃戏曲的成功剧作《草原初春》和《夏王悲歌》等便是其中最为突出的精品。如果说鲜明的时代感是这一时期甘肃舞台的主旋律的话,那么,别具一格的少数民族风情和韵味独特的乡土气息则成为该时期甘肃舞台艺术的主色调。同时,少数民族戏曲题材作品创作过程中强化历史叙事和文化认同感、爱国主义精神的情感归属和文化认同构成了甘肃戏曲意识形态安全的价值根基。

(一)甘南平叛之后的大型现代陇剧《草原初春》

"文化共同体说"学者认为,民族精神是历史积淀和价值共识,边疆民族地区意识形态建设的关键就是要以民族精神为重点,强化民族精神对族群文化的引领与统合,构筑民族文化共同体。1956 年初和 1958 年,在境内外敌对势力的相互勾结之下,甘肃甘南、临夏地区爆发两次数万人规模的武装叛乱。中央政府管果断出击,平息叛乱,此后先后多次派遣各种工作队前往少数民族地区开展工作。大型现代陇剧《草原初春》(又名《红色医生》)是在此背景下产生的戏曲作品,编剧陈文鼐等于 1960 年创作,甘肃省陇剧团演出。该剧为陇剧之后的现代戏创作演出提供了宝贵的经验。剧情取材于共产主义战士李贡的医疗事迹。新中国成立初期,甘南草原欧拉部落瘟疫流行,上级政府派医生李贡前往治疗。暗藏美蒋特务巴拉大喇嘛,以煨桑驱鬼为名,诬指病危孤女卡加为病魔,想烧死她以逼迫牧民拒医疗疾。李贡制止了这一事件,并治好了卡加的疾病,还培养她成为草原上第一个藏族女护士,迅速地扑灭了瘟疫。巴拉又放火烧伤牧女卓玛嫁祸李贡,以离间牧民和党的关系。李贡为救卓玛性命,献出自己的血肉,为病人植皮疗伤,加深了藏汉民族友情。巴拉的阴谋也遭到勒尔图等牧民的唾弃,称颂李贡是共产党派来的好"曼巴"(藏语,意为医生)。该剧对剧中人物的唱腔设计趋于行当化和性格化,并且体现出人物的民族属性。如李贡的唱腔,庄重沉稳;巴拉的唱腔现出怪诞;勒日图、卓玛的唱腔豪放热情……《草原初春》参加 1960 年甘肃省第一届戏剧青年演员汇演和第二届现代题材戏曲剧目观摩演出大会,获剧本创作二等奖。该剧被移植为京剧和越剧演出。

(二)裕固族现代生活的转变——京剧《金腊梅》

"群体心理说"的学者认为,边疆民族地区意识形态安全从根本上需要建构一种稳定的"文化场",即通过对边疆民族深层文化内在机理的把握,构建人们心理认同的群体平台,形成新的群体心理意识。1964 年创作的京剧《金腊梅》(编剧廖有仁、高天白)是以裕固族人民开展畜牧安全运动为题材的现代戏,表现了裕固族青年一代人在党的领导下,热爱集体、积极助人的共产主义风格。剧本一开场即展开了戏剧冲突,老牧民客坎和梅朱的独生女儿昭玛什丹举办婚礼之时,传来女牧民赛阿生了病的消息,赛阿放收的羊群又得了

传染病,老客坎是经验丰富的放牧能手,但他怕影响自己的畜群不愿前往,昭玛什丹以大局为重,搁下婚事,赶去抢救羊群。在经历一系列困难后,老客坎终于赶来了,要女儿女婿回家结婚,昭玛什丹不愿置赛阿的瘦弱羊群于不顾,主动让出好草场。《金腊梅》为甘肃省后来逐步形成的西部京剧。

(三)戏曲剧种少数民族化建设的范例——花儿剧《花海雪冤》

花儿剧是根据民歌花儿为原型创作的少数民族新剧种。花儿剧《花海雪冤》,于1985年由临夏回族自治州歌舞团、甘肃省歌剧团联合演出。编剧康尚义、刘瑞(执笔),导演李西莲,音乐配器丁世刚,舞美设计张建民,舞蹈编导兰棣,领唱张佩兰、李贵洲,主要演员华亚玲、杨成伟等。该剧就地取材,故事取自临夏莲花山民间传说。长工"花儿王"阿西木和东家小姐海迪娅通过花儿为媒介,深深爱恋彼此。但海父对花儿却有偏见,管家哈福录趁机诬陷并借刀杀人,使阿西木含冤入狱。审理冤案的知县却突破常理,酷爱花儿,允许带囚犯阿西木来到莲花山花儿会歌场,经过一番对歌终于真相大白。该剧将长期流传于甘肃民间的民歌"花儿"提炼为戏剧形式,作为贯穿全剧、展现人物关系、揭示矛盾冲突的纽带。

该剧最成功的人物当属知县这一戏剧人物。这位县太爷是一位地地道道的花儿大好家。当他在公堂上听到所谓的"杀人犯"阿西木的第一句长此后,就马上忘了自己的身份,摇头晃脑地称赞对方是个好唱家。当原告提醒老爷要他在公堂上秉公断案时,这位老爷却惊人地讲:"老爷一面听花儿,一面断官司。花儿要听饱,官司要断好。"杨维平饰演的知县活儿不俗,幽默可爱。剧中的"花儿"已不是一种单纯的演唱形式,而成为整个戏中不可分割的有机组成部分,"花儿"所独具的优美韵味,不仅使全剧充满浓郁的泥土气息,而且为完善戏剧结构、刻画人物性格开辟了新的途径。剧本歌词基本按照"花儿"的传统格律,道白采用临夏官话,较为接近普通话方言,舞台表演规范为回族、东乡族舞蹈中的摇头、屈身和垫步。舞台美术尽可能概括了丰富的生活真实,创造出浸透洁净素雅的格调;色彩以葱绿、青白为主,再以万绿丛中一点红的技法烘托人物,充分表现出回族人民健美的精神风貌。

新中国成立的70年来,甘肃戏曲创作者工作者坚持以敦煌为源流,以丝路为背景,以多民族为色彩的主体艺术创作路径,始终与我国历史前进的脚步保持合拍共行,以体现优秀历史文化、关注现实生活和时代精神,描摹陇原大地发展的轨迹,展现当代先进人物的风采为创作使命,遵循艺术创作规律和市场规律,在有效继承的基础上不断创新,强化精品意识,努力打造精品,使甘肃省的戏曲创作呈现出了百家争鸣、百花争艳的良好局面,特别是在维护国家统一、民族团结方面发挥了重要的积极的作用。

论 20 世纪 50 年代的戏剧跨界

孙 玫*

摘 要：戏曲是中国传统的民族戏剧，话剧则是中国近代在西方戏剧文化影响下产生的新式戏剧，且长期受到写实主义的影响。因此，戏曲和话剧这两种戏剧样式在诸多方面均不相同。20世纪上半叶，戏曲和话剧并无太多交集，基本上是"井水不犯河水"。1949年10月中华人民共和国成立，中国共产党推动了一场史无前例的戏曲改革运动。在这场运动中，一批原本和戏曲并没有太深渊源的新文艺工作者(其中多为话剧工作者)被调入戏曲界，开始改造传统戏曲、创造新戏曲。于是，源自西方戏剧的一系列创作方式和艺术手法，被引进了戏曲界。自此，戏曲创作中，编剧、导演、表演和舞美之间逐渐形成了清楚、严格的分工，编剧、导演和舞美的职能得到加强。由此而产生的新戏曲，在戏剧文学、舞台艺术和美学风格上，均呈现出不同于传统戏曲的景观或样貌。如今，新戏曲虽然依旧被人们称为"戏曲"，但是它实际上已经是一种新的戏剧样式乃至新的戏剧文化。

关键词：戏曲；话剧；跨界；戏曲改革

21世纪，无论是在剧坛还是在戏剧理论界，"跨界"都是一个颇为流行的关键词。所谓"跨界"，是指原本并不相同、互不相关的戏剧样式超越原来的界限，进行互动交融，从而创造出原戏剧样式所没有的、新的艺术表现力。然而，值得注意的是，"跨界"并非是在21世纪才出现于中国戏剧之中，事实上早在60多年前中国戏剧就已经有过一次大规模的跨界。

中国戏曲和西方戏剧原本分别产生于不同的历史文化传统。20世纪以前，两者并没有什么深入的交往。在西方强势文化的冲击和影响之下，中国在20世纪之初出现了从海外舶入的新式戏剧，即后来的话剧。不过在20世纪的上半叶，新生的西式戏剧虽与传统的戏曲之间存在一定程度的互动，但并未产生深入的影响。1949年10月中华人民共和国成立，中国共产党开展了一场史无前例的戏曲改革运动。在这场运动中，一批原本和戏曲并没有太深渊源的新文艺工作者(其中有不少话剧工作者)被调入戏曲界，这些新文艺工作者或具体领导了对传统戏曲的改造，或直接参加了创造新戏曲的艺术实践活动。于是，一系列的话剧创作方式和艺术手法，被引进了戏曲界，从而深刻地影响了中国戏曲的发展方向。本文将探讨和分析20世纪50年代这种戏剧跨界。

* 孙玫(1955—)，博士，台湾"中央大学"中文系教授，专业方向：戏曲历史与理论。

一、话剧在中国的开端

源远流长的戏曲是中国原生的民族戏剧样式。它以歌舞演故事,在好几百年里曾是中国人最主要的娱乐形式,同时也具有一定的教化和祭祀功能。与原生的戏曲不同,20世纪初叶在中国出现的新式戏剧是一种舶来品。1907年,在日本新派剧的影响之下,以李叔同为首的春柳社在日本演出《茶花女》片段,接着又上演《黑奴吁天录》,其影响迅速传至中国国内。同年,以王钟声为首的春阳社在上海演出此剧①。欧阳予倩认为应该把春阳社的这一次演出看作是"话剧在中国的开场"②。就像半西化半传统的日本新派剧一样,当时春阳社的演出也是半新半旧的,如身穿西装却手执马鞭唱皮黄③。

上述这种外来的戏剧样式,当年对拥有深厚历史传统的中国戏曲虽然不无触动,但是难以产生根本性的强力冲击。例如,1913年,梅兰芳到上海演出,在那里看到了"文明戏"。回北京后,他陆续排演了《孽海波澜》《宦海潮》《邓霞姑》《一缕麻》等时装新戏。《一缕麻》上演后反响很大:北京的"大栅栏一带,人山人海,交通断绝",傅斯年对梅兰芳这出"对于现在的婚姻制度极抱不平"的戏也大加赞赏④。当时傅斯年等新文化运动的闯将正在批判戏曲,主张学习西方的戏剧,废除戏曲的歌舞表演,建立一种只说不唱、关心社会问题的新剧⑤。不过,傅斯年也知道要创造出这样一种全新的戏剧,并非是一蹴而就的事情。他认为在新剧问世之前,要改演"过渡戏",从而引导社会由极端的旧戏观念过渡到纯粹的新剧观念,等到新剧建立以后再废止这"过渡戏"⑥。而傅斯年说的"过渡戏",所指的就是像梅兰芳《一缕麻》那样的"时装戏"。

然而,和傅斯年的期待相反,在《一缕麻》之后,梅兰芳的创作热情却从"时装戏"转向了新编古装戏,同时梅兰芳还努力学习、演出了不少昆曲折子戏,吸取其精华,以充实自己的演技⑦。梅兰芳的转变是有其艺术上的原因的。他从创作"时装戏"的艺术实践中深切地感受到,京剧表现现代生活,内容与形式存在着矛盾。"时装戏"表演的是现代故事,演员在台上的动作和说话,应该尽量接近日常生活里的形态,不可能像传统戏那样处处把动作舞蹈化。于是,京剧演员从小练成的和经常在台上运用的那些舞蹈动作,全都学非所

① 欧阳予倩:《回忆春柳》,见《中国近代文学论文集(1949—1979)·戏剧、民间文学卷》,中国社会科学出版社1982年版,第276—285页;《谈文明戏》,见《中国近代文学论文集(1949—1979)·戏剧、民间文学卷》,中国社会科学出版社1982年版,第314—316页。

② 欧阳予倩:《谈文明戏》,见《中国近代文学论文集(1949—1979)·戏剧、民间文学卷》,中国社会科学出版社1982年版,第314页。

③ 张庚:《中国话剧运动史初稿(第一章)》,见《中国近代文学论文集(1949—1979)·戏剧、民间文学卷》,中国社会科学出版社1982年版,第247页。

④ 傅斯年:《戏剧改良各面观》,《新青年》1918年10月第5卷第4号,第332、333页。

⑤ 孙玫:《中国现代知识分子对于传统戏曲的复杂情结》,《九州学林》2005年秋季,第251—254页。

⑥ 傅斯年:《戏剧改良各面观》,《新青年》1918年10月第5卷第4号,第334—337页。

⑦ 孙玫:《戏曲表演艺术一脉相传的具体载体——论昆曲折子戏的历史意义》,《戏曲艺术》2019年第2期,第24页。

用，"英雄无用武之地"①。

　　当年《新青年》的影响不可谓不大矣。尽管胡适、钱玄同、傅斯年等人在《新青年》上激昂文字，挞伐中国戏曲，主张用西式戏剧取代戏曲，但是他们的大声疾呼对于当时的梨园行和芸芸众生几乎没有产生任何的影响和作用。而恰恰是在这一历史时期，京剧迎来了它的第二个黄金时代，成为在大江南北大行其道的流行艺术。

二、戏曲改革运动具体负责领导者介绍

　　如上所述，新文化运动中多为纸上谈兵的主张，并未真正改变戏曲界的现状。20 世纪 50 年代，在党领导下的戏曲改革运动呈现出完全不同的面貌。1949 年 10 月中华人民共和国成立，中国共产党立即开展了大规模的戏曲改革运动②。当时具体负责领导戏曲改革运动的是田汉、马彦祥等人③。田汉是众所周知的戏剧家，无须本文详细介绍；此处就马彦祥略作讨论，借以具体观察当时领导戏曲改革运动的新文艺工作者之特质。

　　马彦祥，1907 年生，出身名门，其父马衡曾任北京大学教授、故宫博物院院长。马彦祥 1928 年毕业于复旦大学，是洪深的弟子。他长期从事话剧活动④，演戏，导戏，也曾在剧校教戏。就像当时的许多年轻知识分子一样，他也喜欢京剧，是一位京剧票友⑤。抗日战争期间，马彦祥参加抗敌演剧工作，曾参加国民政府军事委员会政治部第三厅工作⑥。当时，陈诚任政治部部长，周恩来代表中共任副部长，郭沫若任第三厅厅长。马彦祥那时起便长期在周恩来领导下从事文艺工作。1948 年 8 月，他从北平前往石家庄参加第一届华北人民代表大会。遵照周恩来的指示，马彦祥结束了他已从事了半生的话剧事业，开始以戏曲改革为后半生的工作⑦。同年 9 月，华北人民政府在石家庄成立。11 月，石家庄成立了华北戏剧音乐工作委员会，由马彦祥担任主任委员。11 月 13 日，华北的《人民日报》发表了根据毛泽东的意见所写的专论《有计划有步骤地进行旧剧改革工作》⑧。

　　马思猛曾这样评述其父马彦祥："当他接受戏剧教育和西方戏剧理论后，开始主张对中国的旧剧进行改革，但是他坚决反对胡适、周作人等彻底否定中国旧剧艺术的极端观点。"⑨的确，马彦祥这样的新文艺工作者不同于傅斯年那样的新文化运动的闯将。当年新文化运动的闯将绝大多数都是戏曲艺术的门外汉，是戏剧运动的局外人。他们其实不

　　① 梅兰芳：《舞台生活四十年》，中国戏剧出版社 1987 年版，第 280 页。
　　② 实际上，在 20 世纪 40 年代末，中华人民共和国成立之前，中国共产党就已经开始筹划如何在建立全国政权之后推动戏曲改革运动。详见孙玫：《中国现代知识分子与戏曲改革》，《艺术百家》2017 年第 3 期，第 17 页。
　　③ 田汉时任中华人民共和国文化部戏曲改进局局长，马彦祥任副局长。
　　④ 此时中国西式戏剧的主体已不再是那种受日本新派剧影响的、半新半旧的文明戏，而是由洪深等人直接从欧美引进的、更具西方戏剧特色的话剧。
　　⑤ 马思猛：《攒起历史的碎片》，北京图书馆出版社 2007 年版，第 5—75 页。
　　⑥ 刘英华：《马彦祥》，见《中国大百科全书·戏曲　曲艺》，中国大百科全书出版社 1983 年版，第 239 页。
　　⑦ 马思猛：《攒起历史的碎片》，北京图书馆出版社 2007 年版，第 93—95 页。
　　⑧ 孙玫：《中国现代知识分子与戏曲改革》，《艺术百家》2017 年第 3 期，第 17 页。
　　⑨ 马思猛：《攒起历史的碎片》，北京图书馆出版社 2007 年版，第 53 页。

太了解中国戏曲,也不大懂得西方戏剧。而像马彦祥这样的新文艺工作者大都亲身从事过具体的艺术创作活动,具有一定的艺术实践经验。但是,他们所从事的基本上是西式戏剧(如话剧、新歌剧)的创作活动,和传统戏曲并没有太深的联系。新文艺工作者的价值观念和审美意识普遍受到西方文化的影响,因此他们对西方的理论概念和艺术方法比较熟悉。此外,就其对戏曲的态度而言,新文艺工作者们和新文化运动的闯将们也不一样。新文艺工作者们也觉得传统戏曲落后,非改造不可,但他们不是要"全数扫除""尽情推翻"①,而是要用西方"先进"的戏剧观念、理论和方法改造之②。

三、戏曲改革运动中新文艺工作者的情况

1954 年 10 月,田汉在中国文联全国委员会和剧协常务理事会上作报告。他的一段话清楚地反映出当时领导戏曲改革运动的新文艺工作者们的观念:

> 我们的戏曲有长期的现实主义传统,有很多优秀的东西。但是,由于历史条件所造成的落后性,也是无庸讳言的。例如剧本的文学水平较低,音乐和唱腔比较单调,舞台美术不够统一谐和,表演中夹杂着非现实主义的东西,导演制度很不健全……③

在中国共产党的领导下,此时的戏曲改革就不再是纸上谈兵了。为了把中国戏曲"提高到新时代的艺术水平","运用现代人的艺术经验——包括新的文学、戏剧、音乐、美术等各方面的进步经验"改革和发展它④,一大批具有不同艺术专长的新文艺工作者陆续被调入戏曲界,并先后创作出一些有影响的戏曲作品。这些新文艺工作者从当初的"局外人"变成了后来的"个中人",并为戏曲事业付出了后半辈子的全部精力。

例如,文学(编剧)方面有:林任生,抗日战争时期投身抗日宣传,参加话剧演出活动,1953 年加入福建省闽南实验剧团,整理改编了梨园戏传统剧目《陈三五娘》和《朱文太平钱》等⑤;陈静,抗日战争时期参加抗敌演剧活动,后从事职业话剧活动,1953 年调入浙江省越剧团,执笔改编了昆剧《十五贯》⑥;杨兰春,曾在八路军部队中做宣传工作,后任河南洛阳市、专区文工团团长,1953 年任河南歌剧团团长兼导演,1956 年任河南豫剧院艺术室主任兼三团团长,曾创作豫剧现代戏《朝阳沟》等⑦。

① 钱玄同:《随感录(十八)》,《新青年》1918 年 7 月第 5 卷第 1 号,第 79 页。

② 新文艺工作者们部分地肯定传统戏曲的艺术形式,这无疑是受到了毛泽东关于中国的现代文学艺术要民族化论述的影响。参见孙玫:《"三突出"与"立主脑"——"革命样板戏"中传统审美意识的基因探析》,《戏剧艺术》2006 年第 1 期,第 78、79 页。

③ 田汉:《一年来的戏剧工作和剧协工作——一九五四年十月五日在中国文联全国委员会、十月八日在剧协常务理事会上的报告》,《戏剧报》1954 年第 10 期,第 5 页。

④ 田汉:《一年来的戏剧工作和剧协工作——一九五四年十月五日在中国文联全国委员会、十月八日在剧协常务理事会上的报告》,《戏剧报》1954 年第 10 期,第 5 页。

⑤ 上海艺术研究所、中国戏剧家协会上海分会编:《中国戏曲曲艺词典》,上海辞书出版社 1981 年版,第 300 页。

⑥ 上海艺术研究所、中国戏剧家协会上海分会编:《中国戏曲曲艺词典》,上海辞书出版社 1981 年版,第 305 页。

⑦ 上海艺术研究所、中国戏剧家协会上海分会编:《中国戏曲曲艺词典》,上海辞书出版社 1981 年版,第 307 页。

又如,音乐方面有:贺飞,1938 年在延安抗日军政大学学习时任业余音乐指挥,1939 年在八路军一二零师战斗剧社从事音乐工作,1950 年入中央戏剧学院歌剧系进修,1953 年调中国评剧院工作,后参加了评剧《秦香莲》《金沙江畔》《金水桥》等戏的音乐创作①;刘吉典,1949 年以前从事音乐、美术教学工作,中央戏剧学院成立后任该院崔承喜舞蹈研究班音乐组长、歌剧系器乐组长,1955 年调任中国京剧院总导演室音乐组长,先后参加了京剧《白毛女》《满江红》《红灯记》等戏的音乐创作②;周大风,曾任师范学校和中学音乐教师,1950 年参加浙江宁波地区青年文工团,后在浙江省文工团、浙江歌舞团、浙江越剧团担任作曲,曾担任绍剧《孙悟空三打白骨精》、越剧《斗诗亭》等剧的音乐设计和作曲③。

不难看出,上述艺术家们有一个共同的特点,他们原本都非梨园中人,原来和戏曲也都没有什么关系,因为戏曲改革运动,他们在 20 世纪 50 年代的初期或中期先后加入戏曲界。新文艺工作者进入戏曲界,自然会自觉或者不自觉地将话剧或者歌剧的一些艺术手法引进其戏曲作品的创作之中。

四、戏曲改革运动中话剧对戏曲的影响

从 20 世纪 50 年代的一些经过整理改编的传统戏中,可以清楚地看到话剧等艺术样式的影响。例如,陈静执笔整理改编的昆剧《十五贯》,不是像传统戏曲那样直接以剧中人的唱腔或念白自陈心境,而是以一系列的情节展现人物的性格。显然,这是话剧的常用手法,西方传统的戏剧常常是通过一系列的情节及剧中人对这些事件的反应来塑造人物性格。传统戏曲则不同,它保留了来自讲唱艺术的叙事手法,常常以剧中人的唱腔或念白自陈心境的方式,直接表现其性格④。其实,当年已有论者指出,《十五贯》的整理本"没有掌握昆曲特点","使人有通俗话剧的感觉",该剧的音乐比较单调,前半部使用过多的"数板",念得太多,同时剧中的舞蹈等也显得欠缺⑤。

至于导演方面,戏曲剧团设立专职导演制度,这本身就是戏曲改革运动的结果。1950 年 8 月,文化部戏曲改进局在北京召开座谈会,与会者一致认为戏曲必须确立导演制度⑥。传统戏曲是重抒情、以歌舞表演见长的歌舞剧,表演艺术光彩夺目,导演的作

① 上海艺术研究所、中国戏剧家协会上海分会编:《中国戏曲曲艺词典》,上海辞书出版社 1981 年版,第 311、312 页。

② 上海艺术研究所、中国戏剧家协会上海分会编:《中国戏曲曲艺词典》,上海辞书出版社 1981 年版,第 312 页。

③ 上海艺术研究所、中国戏剧家协会上海分会编:《中国戏曲曲艺词典》,上海辞书出版社 1981 年版,第 313 页。

④ 参见王安祈:《"演员剧场"向"编剧中心"的过渡——大陆"戏曲改革"效应与当代戏曲质性转变之观察》,《中国文哲研究集刊》2001 年 9 月第 19 期,第 296、297 页。

⑤ 刘龄:《对昆曲〈十五贯〉整理本的一些意见》,《杭州日报》1956 年 1 月 13 日第 3 版,转引自傅谨:《昆曲〈十五贯〉新论》,《戏剧(中央戏剧学院学报)》2006 年第 2 期,第 73、74 页。

⑥ 详见新戏曲月刊编辑部:《如何建立新的导演制度座谈会纪录》,《新戏曲》1950 年 10 月第 1 卷第 2 期,第 9—16 页。

用则比较弱①。与传统戏曲不同,在话剧艺术中,导演的作用则比较强,他/她对演员的表演有着主导和支配的作用。正如莫斯科艺术剧院创立者之一、苏联导演、斯坦尼斯拉夫斯基的长期合作者——丹钦科所言:"(一)导演是一个解释者,他教给演员如何演,所以,也可以称之为演员导演,或教师导演。(二)导演是一面镜子,要反映演员个性上的各种本质。(三)导演是整个演出的组织者。"②

而 20 世纪 50 年代的戏曲界,懂得戏曲的导演可谓是少之又少。许多新编的戏曲作品实际上是由不太熟悉戏曲(更遑论熟悉特定剧种特性)的话剧导演执导,同时由戏曲演员出身的技导从旁协助工作。而且,当时"导演人员所学的大都是话剧的戏剧理论。其中影响最大的是斯坦尼斯拉夫斯基的理论"③。例如,1954—1956 年,苏联曾先后派出多名戏剧专家在北京的中央戏剧学院举办"导演干部训练班",教导当时中国大陆最著名的导演和演员们如何学习斯坦尼斯拉夫斯基体系。就连戏曲导演阿甲、李紫贵也被要求参加该训练班④。事实上,当时的话剧导演满脑子都是斯坦尼斯拉夫斯基,他们导演戏曲作品时是不可能不把话剧的艺术观念和手法带入戏曲的。为此,1956 年阿甲发表了《生活的真实和戏曲表演艺术的真实》一文,公开批评当时戏曲界生搬硬套斯坦尼斯拉夫斯基体系的倾向⑤。

在舞台美术方面,话剧的影响同样非常明显。1951 年 4 月,中国戏曲舞台装置座谈会在北京召开。会上,杨绍萱认为戏曲演出中加用布景是一种进步,"守旧"和"布城"落后⑥。张末元认为,编写剧本应分场分幕并考虑演出如何用运用布景⑦。到了 1955 年,更有人主张:新创作的剧本要减少场次,肯定环境,要把演员身上的"布景"卸下来让舞台美术工作者去做⑧。正是由于话剧或歌剧的舞台美术工作者(以及一般美术爱好者)的加入⑨,传统戏曲的一些大剧种(如京剧、昆曲)改变了以往基本上不用布景的演剧形态。问题的要害其实并不完全在于戏曲演出是否应该使用布景,而在于如果编写戏曲剧本采用话剧分幕分场的结构方式,那舞台上的场景势必因此而固定下来,布景也势必会偏于写实风格,最终必然会影响甚至改变戏曲表演原有的风格。事实上,自 20 世纪 50 年代以降,大量新编的戏曲作品正是采用了上述这种来自话剧的分幕分场结构以及固定场景的布景装置。

① 例如,20 世纪 80 年代初,具权威意义的《中国大百科全书·戏曲 曲艺》依照西方理论的分类,分别用文学、音乐、导演、表演、舞美等门类建构戏曲词条。结果,"戏曲表演"类共有二百多条目,而"戏曲导演"类却只有孤零零的一条(而且其中大量篇幅亦在讨论戏曲的表演问题),二者完全不成比例。由此可见,传统戏曲的精髓在其表演艺术而不在其导演艺术。

② 丹钦科:《文艺·戏剧·生活》,焦菊隐译,中国戏剧出版社 1982 年版,第 135 页。

③ 阿甲:《戏曲导演》,《中国大百科全书·戏曲 曲艺》,中国大百科全书出版社 1983 年版,第 443 页。

④ 《导演干部训练班开学》,《戏剧报》1954 年第 4 期,第 30 页。

⑤ 孙玫:《戏剧比较研究再思考》,《艺术百家》2010 年第 6 期,第 95—96 页。

⑥ 新戏曲月刊编辑部:《中国戏曲舞台装置座谈会纪录》,《新戏曲》1951 年 7 月第 2 卷第 3 期,第 13 页。

⑦ 新戏曲月刊编辑部:《中国戏曲舞台装置座谈会纪录》,《新戏曲》1951 年 7 月第 2 卷第 3 期,第 12 页。

⑧ 龚和德:《关于京剧的艺术改革中舞台美术的创作问题》,《戏剧报》1955 年第 1 期,第 44—46 页。

⑨ 余从、王安葵主编:《中国当代戏曲史》,学苑出版社 2005 年版,第 179 页。

五、结　语

　　综上所述，20 世纪 50 年代的戏剧跨界，把一些原本是中国戏曲以外的文学、音乐、美术元素带入了戏曲艺术，丰富、扩展了戏曲艺术的表现力，从而得以表现一些传统戏曲无法把握的题材，展现出一些前所未有的大场面和大气势。相对于传统戏曲，新编的戏曲作品强化了人物、情节、矛盾冲突，却普遍弱化了其抒情性；此外，在新戏曲中，表演者们已经不再像其前辈那样拥有很大的自主权和创作空间，一方面在于戏曲的文学和导演艺术长足发展，另一方面在于戏曲的表演艺术裹足不前。总而言之，由于新文艺工作者直接参与了戏曲作品的创作实践，西方戏剧的观念及手法随之介入戏曲艺术，由此改变了中国戏曲的发展方向。戏曲改革运动以后创作（包括一些改编的）的戏曲作品其实是一种新戏曲，它在戏剧文学、舞台艺术和美学风格上，均呈现出不同于传统戏曲的景观或样貌。如今，新戏曲虽然依旧被人们称为"戏曲"，但是它实际上已是一种新的戏剧样式乃至新的戏剧文化了。